D1326327

150101

150101

GIORGIONE DA CASTELFRANCO
PITTORE VINIZIANO

Ouvrage Publié avec le Concours
du Centre National du Livre.

© Éditions de la Lagune-Paris-1996

JAYNIE ANDERSON

GIORGIONE

Peintre de la "Brièveté Poétique"

CATALOGUE RAISONNÉ

TRADUIT DE L'ANGLAIS
PAR BERNARD TURLE

ICONOGRAPHIE
CORINNE POINT ET SÉGOLÈNE MARBACH

BRITISH MUSEUM
1997
WITHDRAWN
DEPARTMENT OF
PRINTS AND DRAWINGS

Lagune

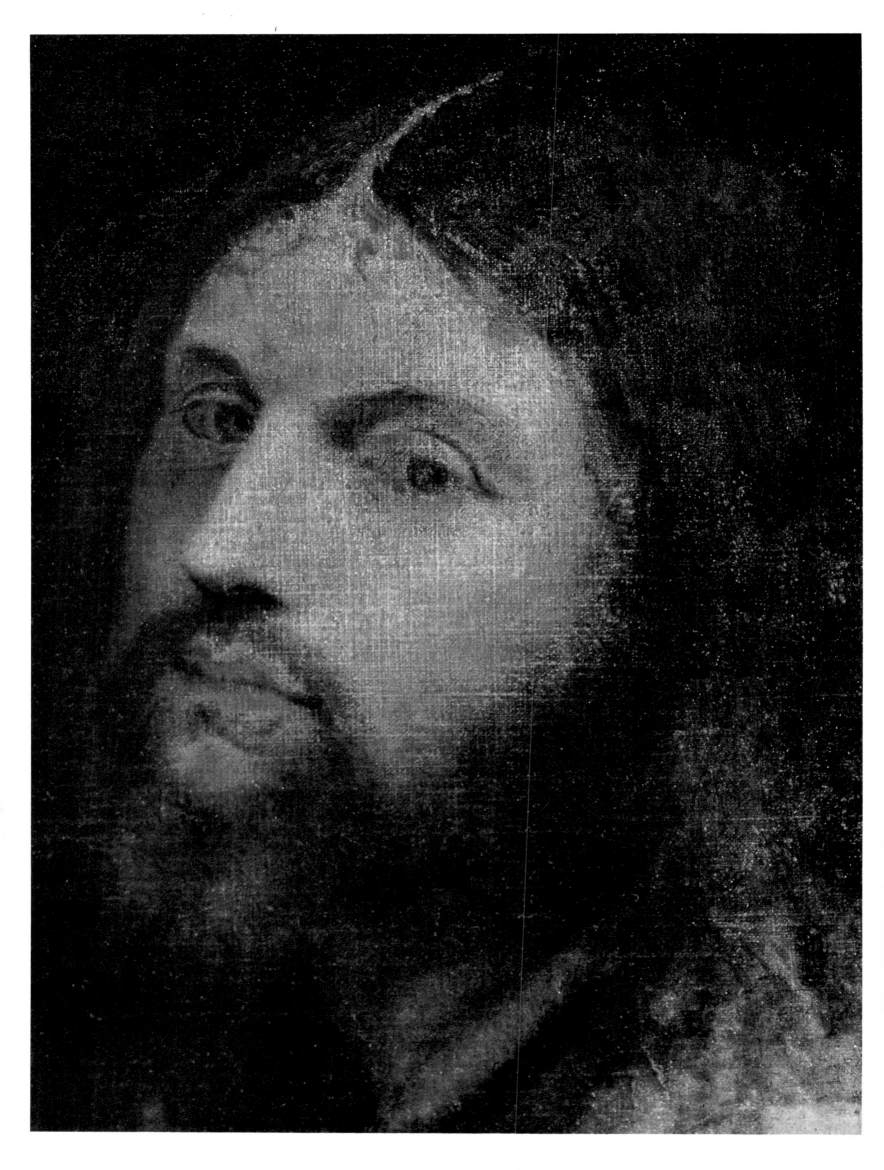

SOMMAIRE

INTRODUCTION
9

UN STYLE DE LA "BRIÈVETÉ POÉTIQUE"
15

BIOGRAPHES ET CONNOISSEURS DE GIORGIONE
51

MYTHES ET VÉRITÉS DE L'ANALYSE
SCIENTIFIQUE DES TABLEAUX
81

COMMANDITAIRES : UNE MANIÈRE MODERNE
127

LA REPRÉSENTATION DES FEMMES
191

FORTUNES ET INFORTUNES DE GIORGIONE
235

LE FONDACO ET SA POSTÉRITÉ
265

CATALOGUE RAISONNÉ
289

NOTES
347

DOCUMENTS ET SOURCES
363

BIBLIOGRAPHIE
379

INDEX
385

1. GIORGIONE, *Le Christ portant la Croix*, détail.

à Richard et Alicia.

On a pu voir depuis une décennie de remarquables expositions consacrées à la peinture vénitienne du XVIᵉ siècle, dont la dernière, *Le Siècle de Titien*, à Paris au printemps 1993, est sans doute la plus intéressante, même si elle appelle quelques réserves, concernant notamment les problèmes d'attribution. Ainsi, la deuxième salle, confiée à Alessandro Ballarin, qui prétendait n'exposer que des tableaux de Giorgione, montrait des œuvres dont au moins huit, selon les historiens les plus prudents – et plus encore pour les plus audacieux –, étaient d'une autre main. Dans un chapitre du catalogue consacré aux "problèmes liés aux œuvres de jeunesse de Titien", plusieurs œuvres, universellement attribuées – au moins partiellement – à Giorgione, (dont la *Vénus* de Dresde), étaient accompagnées de légendes portant la mention "Titien", sans qu'aucune explication ne vienne légitimer ce surprenant camouflet à la tradition. Quant au chapitre consacré aux dessins de Giorgione, sous la direction de Konrad Oberhuber, il propose une seconde liste d'attributions, tout aussi fantasque que la première et la contredisant. Si bien que les deux parties du catalogue ne s'accordent ni sur le corpus de Giorgione ni sur son contenu thématique. Aussi l'exposition, en dépit de son importance, n'a-t-elle pas bénéficié du retentissement critique qu'elle méritait. Tout au plus la presse s'est-elle contentée de mentionner cette relative confusion. Ainsi Paul Joannides a pu écrire que Giorgione était le "trou noir" de l'exposition… Comment échapper à la confusion qui semble régner aujourd'hui dans les études consacrées à Giorgione ? Laisser la polémique autour des expositions dicter la façon dont on doit traiter un sujet n'est pas bénéfique à l'histoire de l'art. Les catalogues ne sont pas le lieu où débattre des problèmes complexes qui se posent aux chercheurs. Les expositions ne réunissant qu'une partie des tableaux et des archives, le panorama proposé est évidemment fragmentaire et, le plus souvent, les catalogues sont réalisés à la hâte. Mais comment ne pas s'indigner que les omissions les plus importantes de celui accompagnant *Le Siècle de Titien* concernent justement les découvertes récentes, celles qui résultent des analyses scientifiques des tableaux entreprises afin que, précisément, ils puissent voyager jusqu'à Paris ?

Si les catalogues sont sujets à critique, les monographies n'ont pas meilleure presse. Dans le cas de Giorgione néanmoins, il semble impossible de ne pas sacrifier au genre, dans la mesure où analyser le sens de sa peinture présuppose la délimitation d'un corpus. Il nous a donc fallu inventer une monographie d'un type inédit dans laquelle un chapitre entier est consacré aux vérités et mythes issus de l'analyse scientifique des tableaux. Car, compte tenu de l'état des

connaissances, il semble essentiel de procéder à des études comparatives des restaurations passées et des résultats des travaux scientifiques les plus récents. Je dois d'ailleurs remercier mes généreux collègues conservateurs de musées de m'avoir autorisée à reproduire des documents relatifs aux restaurations.

Depuis Karl Popper, nous savons que la recherche scientifique est aussi faillible que la recherche historique et tout autant subordonnée à l'"esprit du temps" dans lequel elle a été élaborée. Les attributions sont des opinions fondées sur les meilleures raisons mais non sur des preuves irréfutables. Or une attribution ne peut être validée que lorsqu'un consensus est établi. C'est pourquoi nous avons jugé nécessaire – concession certes traditionnelle mais indispensable à la réalisation d'une véritable monographie – de répertorier dans une partie *Catalogue* toutes les attributions faites à un moment ou un autre à Giorgione. Dans le catalogue raisonné figure ainsi un noyau d'œuvres dotées d'une attribution sûre, suivi d'une courte sélection d'œuvres problématiques qui peuvent lui être attribuées avec réserve et enfin de l'énumération de tous les tableaux qui lui ont été attribués, à tort, dans le passé.

L'une des raisons de la confusion qui règne dans les études consacrées à Giorgione est liée à l'état de conservation de ses tableaux. Toutes les données tendent à montrer que Giorgione n'appliquait sur la toile que de fines couches de peinture, et que sa technique n'était pas des plus parfaites. L'état de conservation des œuvres, quelle qu'en soit la qualité, peut expliquer certaines différences d'aspect, mais seule l'expérience nous amène à comprendre pourquoi tel détail semble plus lourd, telle zone plus faible, ou à évaluer la détérioration des couleurs – et la tâche est ardue lorsqu'il s'agit d'analyser des tableaux vieux de près de cinq siècles. Parfois, l'inégalité de la production d'un atelier s'explique par l'intervention d'élèves et d'assistants mais il ne semble pas que Giorgione ait eu un atelier important comme ce fut le cas des Bellini, du moins jusqu'à ce que, vers la fin de sa vie, il travaille aux fresques du Fondaco dei Tedeschi. C'est pourquoi les critères les plus importants pour l'évaluation de ses œuvres sont aujourd'hui leur état de conservation et la question de la détérioration des couleurs.

On peut regretter que, les problèmes de conservation n'ayant pas retenu l'attention de Terisio Pignatti, sa célèbre monographie parue en 1969 ait donné une même orientation à toutes les études ultérieures. J'ai voulu, quant à moi, pour évaluer au mieux les opinions, me référer au plus grand nombre de documents d'archives accessibles, dont certains, jusqu'ici inédits, concernent ce que l'on pourrait appeler l'analyse historique du *connoisseurship*. Les archives Duveen sont un exemple parfait de ce type de documents, qui réunissent les

photographies des tableaux en cours de restauration et recensent les points de vue des directeurs de musées allemands et anglais du XIXe siècle, énoncés à l'occasion de leurs voyages en Italie alors qu'ils évaluaient ces tableaux dans le cadre de leur politique d'achat. C'est notamment grâce aux documents de cette époque, issus des carnets de travail de *connoisseurs*, que j'ai pu établir que le premier compte rendu moderne de *La Tempête* était le *Beppo* de Byron.

Contrairement à l'opinion exprimée par Konrad Oberhuber lors de l'exposition de Paris, il est peu probable que Giorgione ait exécuté beaucoup de dessins sur papier mais la réflectographie infrarouge révèle qu'il dessinait beaucoup sur la surface de ses toiles. Parfois, ces dessins ne sont que des crayonnages étrangers à la composition finale, alors que dans d'autres cas, il s'agit de véritables ébauches du tableau. Rien de cela n'a de quoi surprendre : tout est conforme à ce que Titien a raconté à Vasari. Il nous est désormais possible de comparer les dessins sous-jacents de Giorgione à ceux sur papier qu'on peut lui attribuer ; dans les monographies à venir, il est probable – et souhaitable – que ce genre de comparaisons ira en se multipliant.

Mon catalogue des œuvres de Giorgione contient de nouvelles informations concernant la provenance de certains tableaux, les collections et l'histoire de leur conservation. Seule est donnée ici une bibliographie essentielle car il me semble plus important de proposer un choix de références capitales plutôt qu'une exhaustivité stérile. Les citations ayant trait à des œuvres mentionnées une seule fois sont données dans les notes. Une nouvelle édition de sources et de documents relatifs à l'artiste est donnée en appendice ; là aussi, j'ai préféré ne pas encombrer le texte d'une accumulation de notes et de citations répétitives. On y trouvera des inventaires jusqu'ici inédits, comme celui de la collection de Taddeo Contarini dressé à la mort de son fils Dario en 1546. Dans un autre document – une liste d'œuvres d'art proposées à la vente à Venise en 1681, dressée pour les Médicis – figurent nombre de Giorgione, dont *La Vecchia*. De nouvelles transcriptions de documents connus réservent quelques surprises, notamment à propos du Fondaco dei Tedeschi en 1508.

Ma fascination pour Giorgione remonte au temps où, étudiante à l'université de Melbourne, je suivais les cours consacrés aux portraits de la Renaissance vénitienne que donnait Franz Phillip, l'un des derniers élèves viennois de Julius von Schlosser – que j'ai toujours, de ce fait, considéré comme mon maître à penser. J'ai poursuivi mon doctorat à Bryn Mawr College, en Pennsylvanie, et écrit ma thèse sur Giorgione en 1972, sous la

direction de Charles Dempsey et du regretté Charles Mitchell. Des extraits de cette thèse ont paru sous forme d'articles et dans les publications suscitées par le Ve centenaire de Giorgione à Castelfranco Veneto, Asolo et Venise en 1978. Après une interruption consacrée à l'historique du *connoisseurship*, je suis revenue à Giorgione en 1991, en qualité de chargée de cours au Center for Advanced Studies in the Visual Arts de la National Gallery de Washington. Certains chapitres de ce livre trouvent leur origine dans un cycle de conférences sur l'art et l'architecture de la Renaissance vénitienne, données à l'université de Cambridge (1996).

Durant nombre d'années, j'ai analysé le cas Giorgione avec plusieurs chercheurs à qui je dois beaucoup, à la fois pour leurs publications et pour les constants échanges que nous nourrissons : David Bomford, David Alan Brown, Jill Dunkerton, Charles Hope, Paul Joannides, Peter Meller, Joyce Plesters, David Rosand et Wendy Stedman Sheard. Il est certain que je ne ferai pas ici l'unanimité parmi eux, mais nous ne sommes jamais en désaccord qu'avec ceux de nos amis que nous aimons le plus.

L'une des nouveautés de cet ouvrage me semble résider dans l'intégration de données concernant l'historique de la conservation des tableaux, et je suis redevable aux conservateurs qui ont bien voulu s'entretenir avec moi de leur tâche. J'ai beaucoup appris de David Bull de la National Gallery de Washington, lorsqu'il restaurait en 1989 la *Nativité Allendale*, et d'Yvonne Szafran, du musée Getty, à propos du *Portrait Terris*, en 1992. Je remercie le service de la conservation de la National Gallery de Washington, qui m'a permis, avec l'aide d'Elizabeth Walmsley, d'analyser de nombreux dessins sous-jacents révélés par la réflectographie infrarouge et jusqu'alors inédits. Christopher Lloyd et Viola Pemberton-Piggott m'ont généreusement fait part des résultats de la restauration entreprise sur les *Chanteurs* de Hampton Court, dans la collection de Sa Majesté la Reine Elizabeth II. Pour leurs conseils sur des questions précises, j'adresse tous mes remerciements à Sylvie Béguin, Annalisa Bristot, Maurice Brock, Gianluigi Colalucci, James Dearden, Colin Eisler, Klara Garas, Burton Fredericksen, William Hauptman, Deborah Howard, Peter Humfrey, Alastair Laing, Mauro Lucco, Pietro Marani, Stefania Mason-Rinaldi, Mitchell Merling, Alessandra Mottola Molfino, Giovanna Nepi-Sciré, Serena Padovani, Joyce Plesters, Erich Schleier, Tilmann von Stockhausen, Carol Togneri, Francesco Valcanover, et à tous ceux que je ne puis citer mais que je n'estime pas moins.

Jaynie Anderson.

2. GIORGIONE, *Autoportrait en David*, toile, 52 x 43 cm, Brunswick, Herzog Anton Ulrich-Museum.

Chapitre

I

Un Style de
la "Brièveté Poétique"

Fin octobre 1510, la plus ardente collectionneuse de toute l'Italie septentrionale écrivait à son agent vénitien pour lui demander de lui acheter une "nuit" aux ayant-droits de Zorzi da Castelfranco, qu'elle qualifiait de "peintre". Elle avait entendu dire que la Nativité de Zorzi da Castelfranco, la "*Nocte*", était un objet exquis : elle le désirait plus que tout. Le désir d'Isabelle d'Este ne fut pas comblé. Son agent, Taddeo Albano, répondit que le tableau en question ne se trouvait pas dans l'atelier du peintre au moment de sa mort et que deux versions différentes avaient été vendues à des collectionneurs vénitiens. Ces derniers, le riche patricien Taddeo Contarini et un *cittadino* moins connu, Victorio Bechario, avaient débattu la question de savoir quelle version était mieux conçue et mieux finie (*meglio designo e meglio finito*). Quel qu'ait été le résultat de cette confrontation, les amis d'Albano qui fréquentaient les cercles intellectuels de la ville l'informèrent que ni l'un ni l'autre ne voulait se séparer de sa version de la "Nuit" à quelque prix que ce fût, parce que chacun l'avait commandée pour son plaisir personnel[1].

Cet échange de lettres, souvent cité parce qu'on y trouve la première mention du décès de Giorgione, nous apprend que l'on collectionnait ses tableaux. Comme la plus grande partie de la correspondance d'Isabelle d'Este, le passage dans lequel elle parle de Giorgione est très révélateur. Pour la première fois y sont formulées toutes les constantes d'un peintre qui, dans les années suivantes, allait être surnommé "le grand Georges", *Giorgione*. Nous sommes informés tout à la fois de la rareté de ses œuvres, de l'affinité entre leurs sujets et le plaisir intellectuel qu'elles procuraient à des amateurs choisis, de l'extraordinaire réputation d'excellence dont leur auteur jouissait, et de l'existence d'un débat sur l'importance accordée à la conception et à la finition dans l'évaluation d'une œuvre. On y constate que Giorgione ne pouvait satisfaire la demande du marché local et que sa production était soumise aux desiderata des collectionneurs et des *connoisseurs*. Il est possible que les œuvres de Giorgione aient toujours été rares : on en fit très vite des copies, peut-être même y eut-il des faux. Dès 1510, aucun autre peintre de la période n'était aussi difficile à cerner ni autant sollicité. Alors que d'autres artistes de la Renaissance, comme Dürer, Michel-Ange ou Léonard de Vinci, ont laissé des traités, des recueils de poèmes ou une correspondance, les sources écrites concernant Giorgione ne permettent même pas d'écrire sa biographie au sens moderne du terme. Les maigres matériaux dont nous disposons nous autorisent, toutefois, l'ébauche d'une chronologie minimale.

Page 14 : 3. GIORGIONE, *L'Épreuve de Moïse*, détail : Moïse choisissant les charbons ardents.

La durée de la vie de Giorgione, une trentaine d'années, est établie par Isabelle d'Este et Giorgio Vasari. Sa date de naissance, corrigée dans la seconde édition des *Vies*, serait 1478. Il conviendrait de prendre cette date comme point de repère : après tout, Vasari ne se trompe que d'un an lorsqu'il situe en 1511 la mort du peintre. S'il a suivi le parcours habituel de l'apprenti, Giorgione a dû accéder à l'indépendance à vingt ans au plus, c'est-à-dire en 1498, ou peut-être avant. Nous n'avons aucune indication sur le moment où il quitta son lieu de naissance, Castelfranco, mais Vasari situe son adolescence à Venise, où il serait devenu très tôt l'élève de Giovanni Bellini. De Venise, nous dit Carlo Ridolfi, il envoya dans sa ville natale la *Pala di Castelfranco*, exécutée pour l'un de ses commanditaires, un condottière cypriote, Tuzio Costanzo, qui, en 1488, s'était établi en Vénétie, non loin de Caterina Cornaro, la reine de Chypre en exil. Pourtant, la majorité des chercheurs a toujours répugné, sans raison valable, à attribuer à Giorgione quelque œuvre que ce soit avant 1500[2]. Plus curieusement encore, les historiens rechignent à lui attribuer des œuvres d'envergure après les fresques du Comptoir des Allemands, le Fondaco dei Tedeschi, exécutées en 1508, année durant laquelle il reçut plusieurs commandes officielles. Or, les fresques ont sans doute été la commande la plus importante – et la plus commentée – passée à un artiste vénitien dans la première décennie du Cinquecento : les rares sources disponibles sont unanimes sur ce point. Un chercheur propose de réduire encore la vie de Giorgione, avançant que la première véritable preuve de son existence est le portrait dit de *Laura* et la dernière les fresques du Fondaco[3]. L'Italie encourageait les Allemands à venir faire du commerce sur son territoire, mais elle souhaitait aussi contrôler leur présence militaire. La décoration du Fondaco dei Tedeschi concernait donc au premier chef le Conseil des Dix. Comment Giorgione pourrait-il ne rien avoir exécuté à la suite d'une commande aussi prestigieuse, alors que les sources renaissantes insistent sur la persistance de sa renommée ? Par ailleurs, comment ne pas s'étonner que les documents de l'époque sur le Fondaco ne mentionnent pas Titien alors que, selon le témoignage de son ami Lodovico Dolce, on peut lui attribuer les fresques de la façade du bâtiment donnant sur la calle del Buso (aujourd'hui calle del Fondaco) ?

Comment un jeune peintre de Castelfranco, de la plus humble extraction (*nato di umilissima stirpe*), parvint-il à s'attirer les faveurs d'un nombre considérable de riches patriciens qui, sans quelque précédent que ce fût, lui commandèrent des tableaux à la dernière mode ? Voilà qui demande explica-

tion. On peut supposer qu'après son apprentissage dans l'atelier de Giovanni Bellini, Giorgione fit la connaissance d'un marchand ou, plus vraisemblablement, d'un protecteur, quelqu'un comme Pietro Bembo qui semble avoir connu la quasi-totalité des commanditaires de Giorgione, ou bien le très riche Taddeo Contarini, ou encore Gabriele Vendramin, amateur emblématique d'une partie de la population patricienne masculine sur laquelle nous reviendrons. Chacun de ces hommes a pu servir d'intermédiaire pour lui faciliter l'obtention des commandes remarquables qu'il exécuta durant sa brève existence. Aucun autre artiste vénitien, avant ou après lui, n'a eu une carrière comparable. Certains, comme Giovanni Bellini ou Titien, quoiqu'ils aient vécu plus longtemps, n'ont bénéficié que d'un mécénat beaucoup plus conventionnel. Giorgione devait être considéré comme le peintre idéal pour traiter les sujets inhabituels qu'on lui demandait. Sa personnalité engageante dut être un atout : d'après Vasari, il était cultivé (*gentile*) et on ne lui connut, de toute sa vie, que des mœurs policées (*buoni costumi in tutta la sua vita*). À ses bonnes manières s'ajoutaient une allure avenante et une personnalité fascinante, comme en témoigne son autoportrait en David avec la tête de Goliath : l'œuvre est intéressante non seulement par la ressemblance, mais aussi en tant qu'image allégorique que le peintre donne de lui-même en adolescent héroïque de l'Ancien Testament. Dans un autre autoportrait, qui ne nous est connu que par une copie de Teniers, Giorgione se dépeint sous les traits du poète Orphée au moment où il perd Eurydice. Il y avait en lui du dandy : il portait les cheveux tombant jusqu'aux épaules (on appelait cela la "*zazzera*") et jouait des madrigaux sur son luth – talent de société mis à la mode par Pietro Bembo. Plus fascinant encore : "*le cose d'amore*" l'accaparaient. Vasari en fait l'un des premiers artistes sur lesquels on puisse légitimement s'interroger quant à leur sexualité.

Dans la tradition vénitienne, la peinture de chevalet que Giorgione invente pour ses commanditaires patriciens présuppose que la relation entre le tableau et l'espace architectural perd de son importance. Alors que, dans une église, un retable occupait et dominait l'espace environnant, les petits tableaux de cabinet, tels qu'il les inventa, étaient destinés aux pièces des *palazzi* vénitiens. Ils étaient parfois protégés, comme dans la collection de Gabriele Vendramin à Santa Fosca, par un "*couvercle*" peint que l'on ôtait pour les contempler, tels des joyaux, en compagnie d'amis choisis. Leur caractère novateur, face aux traditions des retables, a forcément marqué les esprits. À Florence, leurs antécédents profanes étaient de grandes dimen-

sions, comme *Le Printemps* de Botticelli, ou bien appartenaient au registre des peintures de *cassoni* (coffres de mariage). À Mantoue, les tableaux qu'Isabelle d'Este commande à des artistes comme le Pérugin et Mantegna constituent d'autres antécédents dans le domaine de la culture de cour. Les petits tableaux inventés par Giorgione inaugurèrent une nouvelle mode chez les patriciens collectionneurs : ces petits objets transportables étaient susceptibles d'être achetés, échangés, revendus si l'on s'en lassait ou pour quelque autre raison, notamment dans un but de profit. À la différence des commandes d'Isabelle d'Este, ces œuvres ne semblent pas avoir été disposées à l'intérieur des *studioli* thématiques dans lesquels étaient assemblés des tableaux de différents artistes, classés suivant un ordre particulier. Les notes de Marcantonio Michiel sur les premières collections à Venise témoignent de l'engouement des patriciens pour le collectionnisme. La subtilité du vocabulaire de Michiel sur les questions de *connoisseurship* – copies, repeints, ce que nous appelons aujourd'hui l'état de conservation d'un tableau – se fait l'écho des discussions de ces fervents amateurs. Lesquels estimaient les tableaux non pour leur seul contenu mais aussi pour leur style, dont Paolo Pino, en 1548, définissait et louait la "brièveté poétique".

Dans le corpus de Giorgione, deux tableaux à demi-figures traitent du thème peu courant de l'éducation humaniste des jeunes gens : celui que j'appelle *L'Éducation du jeune Marc Aurèle* (*Les Trois Âges de l'Homme*), au palais Pitti, et le portrait de *Giovanni Borgherini et son Précepteur* à la National Gallery de Washington. L'éducation présentait-elle un intérêt particulier pour Giorgione ? Pouvons-nous tirer de ces tableaux un quelconque indice sur son éducation ? Giorgione n'était sans doute pas un intellectuel mais il devait être très ouvert aux thèmes humanistes : en dehors de l'éducation des jeunes gens, des thèmes philosophiques et musicaux apparaissent dans nombre de ses œuvres. Même s'il n'était pas aussi "savant" que certains historiens de l'art auraient désiré qu'il fût, l'originalité des sujets concernant l'éducation qu'on lui demandait de traiter démontre qu'on devait voir en lui, à la différence de son maître Giovanni Bellini, l'interprète idéal de ce genre de thèmes. Son autoportrait nous offre le premier portrait allégorique d'un peintre dans l'art vénitien : Giorgione se dépeint en David devant la tête coupée du géant Goliath. Pour la version réduite conservée à Brunswick, Giorgione, afin de créer une image originale et spontanée de lui-même, réutilisa une toile sur laquelle se trouvait une composition de son ami Catena. La pauvreté du

matériau employé tendant à exclure que le tableau ait répondu à une commande, il semble bien constituer un témoignage autobiographique fiable. Il rejoignit d'ailleurs la collection du cardinal Marino Grimani (les Grimani devaient donc connaître le peintre). À en juger par l'abondance des variantes et des copies, l'autoportrait de Giorgione jouissait d'une grande renommée. Le nombre élevé d'autoportraits d'un artiste aux cheveux longs et au front pensif atteste la fascination de l'époque pour sa personnalité artistique, de son vivant comme après sa mort.

Les premières œuvres de Giorgione furent marquées par la culture de cour d'Asolo, petit bourg des collines des environs de Castelfranco, où le peintre rencontra l'un de ses premiers commanditaires, Tuzio Costanzo. En 1472, la République de Venise, consolidant son alliance avec Chypre, en adopta la reine, Caterina Cornaro, comme Fille de la République et lui donna en mariage Giacomo Lusignan. Celui-ci étant mort peu après les noces, Caterina fut rappelée en Vénétie, à Asolo. C'est là que Tuzio, loyal partisan de sa reine, la suivit en exil. Caterina habitait au *Barco*, une *villa* aujourd'hui détruite mais qui, à cette époque, exerça un attrait tout particulier, notamment sur Pietro Bembo, qui en fit le cadre de son livre sur la nature de l'amour chez les courtisans, *Gli Asolani* (1505). L'ouvrage, publié dans un format lilliputien, ressemble aux petits volumes que tiennent les jeunes gens aux longs cheveux des portraits vénitiens. Écrit pour les noces d'une demoiselle d'honneur de la cour de Caterina Cornaro à Asolo, le livre de Bembo est une provocation picturale sur la nature de l'amour. Des nombreuses interprétations avancées pour les deux chefs-d'œuvre que sont *Le Concert champêtre* de Giorgione et *L'Amour sacré et l'Amour profane* de Titien, celles qui remontent à des passages différents des *Asolani* de Pietro Bembo sont parmi les plus convaincantes [4]. On ignore quels amateurs ornaient leurs murs de ces imposants tableaux érotiques et pour quelle raison ils ne figurent pas sur les inventaires et les descriptions des collections avant le XVII^e siècle. On a souvent supposé qu'ils auraient pu être réalisés pour des *studioli* et qu'Isabelle d'Este pourrait avoir commandé *Le Concert champêtre* ; pourtant elle est, parmi les mécènes, l'une des mieux documentées et rien n'en est dit dans les documents que nous possédons sur elle. Le *Barco* de Caterina à Asolo était, de son côté, un exemple unique de cour en Vénétie, une cour qui prenait dans une certaine mesure le ton sur Mantoue, un puissant avant-poste de la culture de l'Italie centrale, précurseur de la mode palladienne des *ville*

construites sur la *terra firma*, un des premiers lieux où l'on ait goûté aux délices de la *dolce vita* pastorale. À Urbin, à Mantoue et ailleurs, il y avait des ducs et des duchesses, mais pas de rois et de reines. En tant que reine, Caterina Cornaro était égarée non seulement dans la cité-État de Venise, dont l'oligarchie proscrivait les monarques, mais aussi dans la péninsule entière, où elle était la seule de son rang. Quelle qu'ait été la valeur de son mécénat (d'aucuns ont nié qu'elle ait jamais commandé des œuvres de valeur), sa seule présence attirait l'attention, comme en témoignent les nombreux portraits qui existent d'elle, alors qu'à l'époque, les portraits de femmes sont rares à Venise. La "visibilité" exceptionnelle de Caterina est la preuve de la fascination qu'elle exerçait.

Castelfranco se trouve dans le Trévisan, petite région prospère de Vénétie où la culture humaniste était florissante [5]. C'est à Trévise que se déroule la fameuse *Hypnerotomachia Poliphili*, qui allie amour, érotisme et goût de l'Antiquité dans un passé alors fort récent, le mois de mai

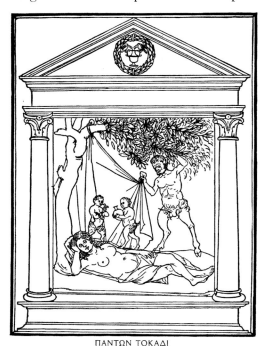

4. *Représentation d'une fontaine avec Vénus et satyre*, xylographie, Francesco Colonna, *Hypnerotomachia Poliphili*, Venise, 1499.

ΠΑΝΤΩΝ ΤΟΚΑΔΙ

1467. L'ouvrage, de nos jours appelé communément *Le Songe de Poliphile*, fut publié par Alde Manuce en 1499 [6]. Il met en scène le monde d'amateurs d'Antiquité dans lequel Giorgione baigna durant ses années de formation. La sensualité de plusieurs de ses xylographies a probablement influencé l'imagerie du peintre. Le livre a pour héros le jeune Poliphile qui, parti en quête d'antiquités, les voit, après maintes péripéties, se présenter à lui sous la forme d'une jeune femme du nom de Polia (en grec : "ancienne"), qu'il poursuit à travers de vénérables palais et des couvents magnifiquement décorés. Le récit commence par un songe au cours duquel Poliphile se voit rêvant d'un monde ancien. Dans ce monde rêvé à l'intérieur du rêve, il se heurte à de nombreux obstacles, découvre des monuments et sculptures, croise des divinités qui, toutes, l'encouragent à poursuivre sa quête.

■

L'une des architectures qu'il lui est donné de contempler est une fontaine ornée d'une sculpture : une figure féminine endormie est observée par un satyre lubrique accompagné de deux *caprini*, des satyreaux, dont l'un s'amuse avec deux serpents et l'autre avec un vase (ill. 4). On a souvent dit que Giorgione s'était inspiré de la xylographie qui représente cette sculpture pour la *Vénus* de Dresde. L'auteur et l'illustrateur de l'*Hypnerotomachia* laissent la voie ouverte à plusieurs interprétations. Étant donné que la femme endormie se trouve sur une fontaine et non loin des *caprini*, on pourrait y voir seulement une de ces nymphes qui décoraient souvent les fontaines de jardin [7] mais l'inscription grecque ΠΑΝΤΩΝ ΤΟΚΑΔΙ, qui signifie "À la Mère de toutes choses", indique qu'il s'agit de *Venus genetrix*. Dans le texte, elle apparaît d'abord comme une très belle nymphe endormie, sculptée (*bellissima nympha… interscalpta*). Suit une description complexe de la façon dont les eaux jaillissent de ses seins pour être recueillies dans des vases, le tout soulignant la nature fonctionnelle de la sculpture. Le spectateur/lecteur est amené à examiner la gravure sur bois, où tous les détails érotiques du texte ne sont pas représentés. La fontaine anthropomorphique est ensuite comparée à la Vénus de Praxitèle à Cnide, qui enflammait les hommes au point que, tels des satyres, ils faisaient l'amour à la statue (*in lascivia pruriente et tutto commoto*). D'autres détails de la xylographie sont expliqués par le texte. Le satyre, à la face hybride, mi-caprine mi-humaine, empoigne une branche d'arbre de sa main gauche – geste qui traduit un viol brutal – alors que, de sa main droite, il tire une tenture afin de protéger Vénus du soleil. Il existe toujours une relation ludique entre le texte et les images de l'*Hypnerotomachia Poliphili* : les sources classiques sont manipulées et recréées d'une façon qui suggère une collaboration serrée entre auteur et illustrateur. L'attribution des xylographies pose problème mais l'une des propositions les plus convaincantes est qu'elles seraient du miniaturiste Benedetto Bordòn, bien qu'elles soient d'une qualité bien supérieure à ses productions ordinaires [8].

L'histoire est narrée dans un langage exubérant, voire enivrant, un mélange de dialecte vénitien et de latin, qui, à l'occasion, singe le style des prédicateurs. Annibal Caro, l'ami lettré de Vasari, le disait écrit en "provençal" et Castiglione notait dans *Le Courtisan* que c'était devenu la mode parmi les femmes de parler et d'écrire comme Poliphile. On dit que Dürer acheta le volume lors de sa deuxième visite à Venise. Les superbes illustrations, qui représentent des sculptures et des monuments plutôt que des tableaux, influencèrent plusieurs générations d'artistes. Enflammée

6. GIORGIONE, *L'Épreuve de Moïse, ca* 1496, huile sur panneau, 89 x 72 cm, Florence, musée des Offices.
Page de gauche : 5. GIORGIONE, *L'Épreuve de Moïse*, détail.

par les descriptions antiques de monuments disparus, l'imagination de l'auteur décrit des édifices réels en partie, et en partie inventés ; dans tous, la sculpture le dispute à l'architecture. Malgré le rôle avant-gardiste des presses d'Alde Manuce au sein de l'humanisme vénitien, seules deux de ses publications (dont *Le Songe de Poliphile*) furent illustrées de bout en bout : leurs illustrations éclipsèrent le texte. Ce livre onéreux fut financé par un riche homme de loi de Vérone, Lodovico Crasso [9], qui se chargea de faire imprimer le manuscrit à ses frais, "de crainte, confie-t-il dans la dédicace en latin au duc d'Urbin, que le manuscrit ne dorme longtemps dans l'oubli". À bien des égards, l'innovation la plus importante du livre consiste en ce qu'il reprend des récits classiques dans la langue vernaculaire et replace dans le cadre d'une romance du Trévisan des antiquités romaines récemment mises au jour [10].

Dans la cathédrale de Trévise, Giorgione ne put manquer d'admirer le monument funéraire de l'évêque Giovanni Zanetto (1485-1488), sculpté par Tullio et Antonio Lombardo, et, plus spécialement, le sarcophage orné d'un bas-relief de créatures marines portant majestueusement de délicats feuillages. Peut-être lui instilla-t-il le goût de la compétition qui allait trouver chez lui un exutoire dans son obsession pour le *paragone*, ce débat sur les mérites respectifs des beaux-arts, qu'il axa lui-même sur la question de savoir laquelle, de la sculpture ou de la peinture, était la forme d'art suprême. Les œuvres d'art les plus originales dont pouvait s'enorgueillir le Trévisan étaient pour la plupart des sculptures, ce qui inspira à Giorgione une prise de position obstinée en faveur du pouvoir de la peinture. Pourrait-il, à l'âge de dix ans, avoir vu ou du moins entendu parler de la procession de 1488 (décrite par Pomponius Gauricus dans son traité sur la sculpture quelque seize ans plus tard) durant laquelle les citoyens de Trévise "portèrent, lors d'une procession triomphale, des éléments de corniches qu'il (Tullio Lombardo) avait sculptés quand il était jeune homme, avec toute sorte de feuillages ornementaux" ? Ce fut, à n'en pas douter, un jour de gloire pour le sculpteur : Andrea Rizzo, qui assistait au défilé, aurait fait remarquer, selon Pomponius Gauricus, "que jamais auparavant éléments architecturaux n'avaient été ouvrés à l'égal des gardes d'épées" [11]. Si, d'une part, Caterina tenait sa cour à Asolo et, d'autre part, les Lombardi faisaient sensation à Trévise, la province qui vit naître Giorgione ne peut guère avoir été à la traîne des mouvements artistiques de l'époque.

D'après la seconde édition de la *Vie* de Giorgione par Vasari, l'événement qui plaça le *paragone* au premier rang des préoccupations du peintre

fut l'inauguration du monument équestre de Bartolomeo Colleoni, réalisé par Andrea Verrocchio sur le campo SS. Giovanni e Paolo, enregistrée le 21 mars 1496 dans le journal de Marino Sanudo[12]. D'après Vasari, Giorgione se lança dans une controverse avec des sculpteurs : ceux-ci soutenaient que la sculpture est supérieure à la peinture parce qu'elle montre simultanément différents aspects et gestes d'un corps, le spectateur pouvant faire le tour de la statue. Giorgione affirma de son côté que la peinture d'histoire est supérieure parce qu'elle dévoile en un seul coup d'œil tous les côtés d'un personnage. Pour preuve, il conçut une figure d'homme vue de dos – la vue de face étant reflétée dans une fontaine limpide à ses pieds, l'un de ses profils dans un élément d'armure parfaitement lustré et l'autre dans un miroir. Cette anecdote situe Giorgione à Venise à la fin des années 1490, ce qui serait fort plausible pour un peintre né vers 1477. Le plus important est qu'elle nous le présente en membre actif de la communauté artistique vénitienne et, puisque Verrocchio fut le maître de Léonard de Vinci, elle implique qu'un lien indirect se serait précocement établi entre Giorgione et Léonard, avant même que celui-ci ne se rendît en Vénétie. On a beaucoup commenté la fascination de Giorgione pour Léonard et, notamment, pour ses théories, qu'il semble, effectivement, avoir placées au centre de sa démarche. Tout au long de sa vie, il fut attiré par les motifs de l'imagerie de Léonard et suivit de près le développement de ses réflexions sur le pouvoir de la représentation, en particulier dans l'art du portrait.

Dans sa *Liste des choses notables dans les églises vénitiennes* (1493), qui nous sert de guide de l'art pré-giorgionien[13], Marino Sanudo donne un aperçu fort utile de ce qu'on pouvait voir à Venise au temps où Giorgione s'y formait. Sanudo n'est pas seulement l'auteur d'un journal qui fournit, avec moult détails mais dans une langue succincte que certains jugent un peu sèche, une relation de sa vie de tous les jours. C'était aussi un collectionneur d'œuvres d'art. Il a même dressé près de quarante-sept listes, malheureusement inédites, de sites, institutions, rituels et coutumes de Venise. Dans sa treizième liste, dévolue aux sites de la ville, il se laisse aller à des jugements esthétiques comme il ne le fera jamais plus dans ses carnets. Il distingue, parmi les trente-neuf tombes qu'il recense, celle du doge Andrea Vendramin, réalisée par Tullio Lombardo, alors dans l'église Santa Maria dei Servi. Il la gratifie d'un commentaire d'un rare enthousiasme : c'est, à ses yeux, "le plus beau monument de la terre". L'alliance de tristesse insaisissable et de sensualité chez les jeunes gens que Tullio a sculptés, symboli-

7. GIORGIONE, *Le Jugement de Salomon*, *ca* 1496, huile sur panneau, 89 x 72 cm, Florence, musée des Offices.
Page de droite : 8. GIORGIONE, *Le Jugement de Salomon*, détail.

sée par la tête d'Adam (aujourd'hui – orpheline – au Metropolitan Museum de New York), trouve un écho dans les figures monumentales de la façade du Fondaco dei Tedeschi. Giorgione ne fut d'ailleurs pas seul à ressentir l'effet de la statuaire de Tullio : Michel-Ange visita Venise en octobre 1494, et plusieurs sculptures exécutées à son retour à Rome trahissent l'influence des figures du tombeau Vendramin – comme le *Bacchus* d'environ 1496, qui, à l'évidence, rappelle l'*Adam* de Tullio (ill. 9). Sanudo distinguait également quelques tableaux dans sa liste. Parmi les *belle cose* de Giovanni Bellini, il mentionne deux récents retables : son "*altar bellissimo*", le *Polyptyque de saint Vincent Ferrier* dans l'église SS. Giovanni e Paolo et *La Vierge et l'Enfant entre des saints et des anges musiciens* de l'église San Giobbe (aujourd'hui à l'Accademia de Venise). Vers la fin de la liste venait la *pala* de San Cassiano d'Antonello da Messina (1475-1476), commandée par un patricien de la famille Bon, dont Sanudo admirait les figures qui paraissent vivantes et auxquelles ne manque que l'âme : "*e queste figure e si buone che appariscono vivente, & non li manca se non l'anima*". L'un des fragments subsistants du retable d'Antonello (Kunsthistorisches Museum, Vienne) prouve que la Vierge surplombait la scène du haut de son trône, motif que Bellini, dans le retable de San Giobbe, et, plus tard, Giorgione, dans celui de Castelfranco, reprendraient et développeraient chacun à sa manière.

9. TULLIO LOMBARDO, *Adam*, provenant du tombeau Vendramin, marbre, h. 193 cm, New York, Metropolitan Museum of Art.

On peut imaginer, même si rien ne le documente, que Giorgione ait connu dans sa jeunesse, outre la province de Trévise, celle de Padoue. Depuis qu'on a découvert que le célèbre dessin conservé à Rotterdam représente le Castel San Zeno à Montagnana, petite place forte située légèrement au sud de Padoue, on sait que le peintre était dans la région

tôt dans sa carrière. N'en déplaise aux historiens de l'art qui répugnent à accepter que les artistes voyageaient, il semble bien que Giorgione ait dépassé les limites que sa profession aurait dû normalement lui assigner. Était-il en route vers l'Émilie, vers Bologne, où il aurait pu se familiariser avec les retables de Francia et Costa, dont certains ont dit qu'ils furent ses premiers maîtres [14] ? Ou bien aurait-il rencontré Giulio Campagnola dans la province de Padoue [15] ? Peut-être aussi connut-il Garofalo, désigné par Vasari comme *"l'amico di Giorgione"* : il y eut très tôt des échos de la *Nativité Allendale* dans la peinture ferraraise.

Dans ses notes, qui constituent l'une des premières sources sur Giorgione, le patricien et collectionneur Marcantonio Michiel affirme qu'à ses débuts, le peintre éxécutait des tableaux comme *La Découverte de Pâris*, chez Taddeo Contarini, dont l'aspect nous est connu grâce aux copies de Teniers. Dès ses toutes premières œuvres, il introduit le paysage pastoral de la *terra firma* à l'arrière-plan de sujets religieux ou classiques. Dans les panneaux des Offices, il situe *Le Jugement de Salomon* (ill. 7) et *L'Épreuve de Moïse* (ill. 6) devant un paysage de Vénétie, sans se soucier de fonder son choix sur une source textuelle. Ces œuvres précoces, de même que le groupe Allendale, témoignent d'une approche de la construction des figures à l'intérieur du paysage très différente de tout ce qui avait été fait auparavant dans la peinture vénitienne. La même approche est développée progressivement dans *Les Trois Philosophes*, *La Tempête* et *Vénus endormie*. Dans la quasi-totalité des œuvres susceptibles d'être attribuées à Giorgione, à l'exception des portraits, le traitement du paysage est original. Alberti n'aborde pas le paysage dans le *Della pittura* (1435) mais il le fait dans son traité sur l'architecture, à l'instar de Vitruve, son modèle romain, qui traitait la peinture de paysage comme particulièrement appropriée à la décoration des architectures. En Italie, à l'origine, la théorie subordonnait le paysage à l'architecture. C'est Léonard de Vinci qui éleva le statut du paysage, en avançant que, lorsqu'il dépeint la nature, l'artiste est doté d'un pouvoir divin. Il n'est pas indifférent que ce soit dans la littérature vénitienne que les paysages pastoraux sont explorés pour la première fois, notamment dans l'*Arcadia* de Jacopo Sannazaro, publié en 1504 quoique écrite bien des années auparavant. Giorgione s'appuya sur les riches traditions littéraires et artistiques de Léonard et de Sannazaro afin de créer une nouvelle forme de peinture pastorale vénitienne.

Dans la première édition des *Vies*, Vasari place Giorgione au même rang que Léonard de Vinci et le Corrège, parmi les initiateurs du style moderne du XVIᵉ siècle, la *maniera moderna*. Dans la seconde édition, il écrit que Giorgione avait vu "des choses" (*alcune cose*) de la main de Léonard, très *sfumate* et terriblement poussées à l'obscur ; ce style lui aurait tellement plu qu'il l'aurait pratiqué sa vie durant, surtout dans ses huiles, où il aurait imité Léonard. Toujours selon Vasari, Giorgione fut fasciné par la personnalité de Léonard – dès mars 1500, pouvons-nous ajouter, puisqu'est brièvement documenté à cette date un séjour du Toscan à Venise. Depuis que Vasari a évoqué l'impact de Léonard sur l'art vénitien, la question n'a cessé de susciter des controverses [16], d'autant plus qu'on sait que son séjour en 1500 fut de courte durée : il fut engagé par la République pour travailler sur un projet hydraulique. En outre, il est difficile de savoir quelles œuvres de Léonard étaient à Venise. Bien que les emprunts spécifiques de Giorgione à ses dessins soient parfaitement documentés, du premier au dernier, il s'est, pour l'instant, révélé impossible de découvrir quels tableaux de Léonard étaient visibles dans la Sérénissime.

La dette de Giorgione à l'égard des dessins de Léonard est énorme, non seulement en termes d'emprunts de motifs, mais aussi de filiation théorique. On sait que Léonard apporta au moins un dessin à Venise, un portrait d'Isabelle d'Este, le carton grandeur nature aujourd'hui au Louvre : il le montra à l'agent d'Isabelle à Venise, Lorenzo da Pavia. Mais il y en avait sans doute d'autres, car la tête du jeune homme à droite dans *L'Éducation du jeune Marc Aurèle* ou *Les Trois Âges de l'Homme* de Giorgione (ill. 10) dérive d'un dessin préparatoire, aujourd'hui à Windsor, pour l'apôtre Philippe dans *La Cène* [17] (ill. 11). L'hypothèse la plus raisonnable est que Léonard serait arrivé à Venise muni d'un carton plein de dessins préparatoires pour le chef-d'œuvre qu'il venait d'achever à Milan. Ces dessins auraient eu une influence immédiate sur les artistes vénitiens – ce qui suggère, pour *L'Éducation du jeune Marc Aurèle*, une datation vers 1500, antérieure à celle qui est habituellement proposée [18]. La

transmission a pu se faire autrement : *La Cène* connut d'emblée un tel succès que divers artistes en firent des copies. Les nombreux dessins de Léonard consacrés aux contrastes physionomiques entre beauté et laideur ont, par ailleurs, inspiré à Giorgione des poses antagoniques pour ses portraits et ses peintures religieuses. Le célèbre dessin de Léonard, également à Windsor, d'un profil de vieillard entouré de quatre têtes grotesques (ill. 12) fut adopté par Giorgione pour sa confrontation entre un noble patricien de Venise et son ser-

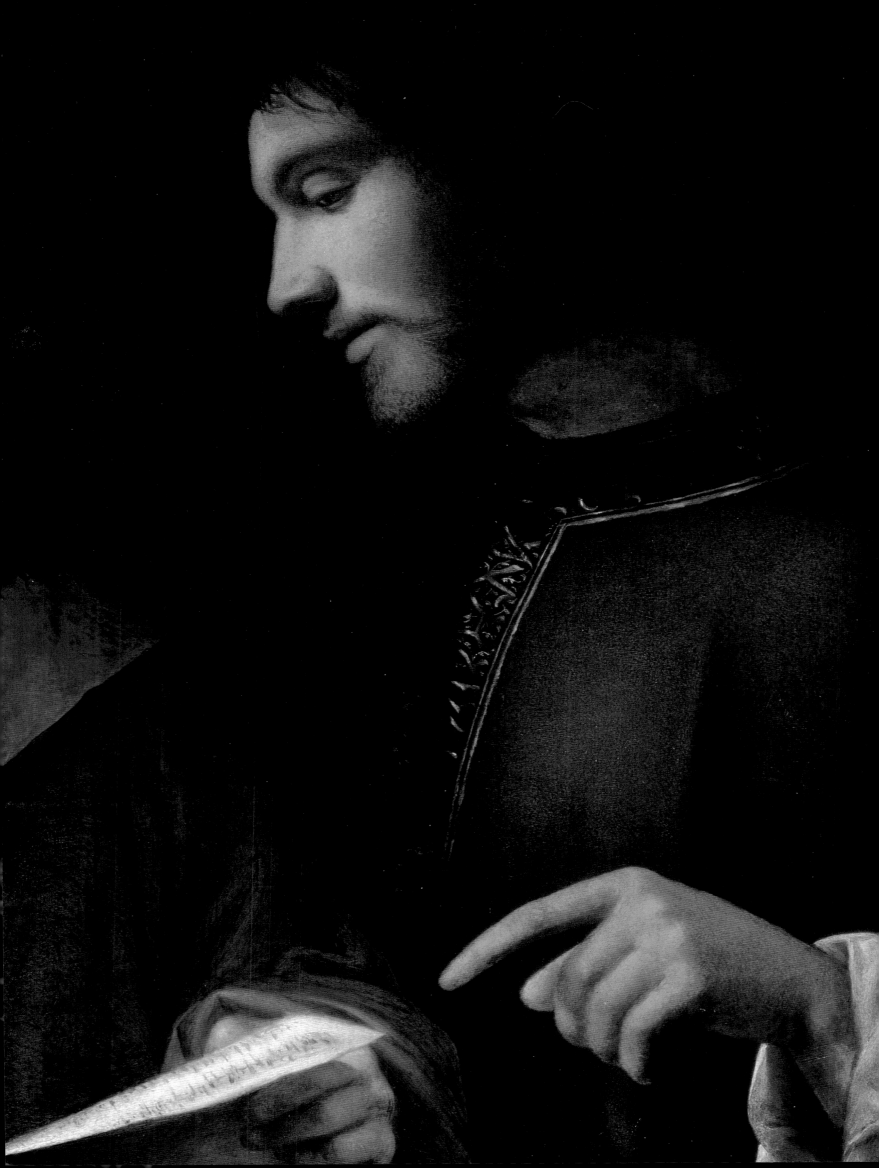

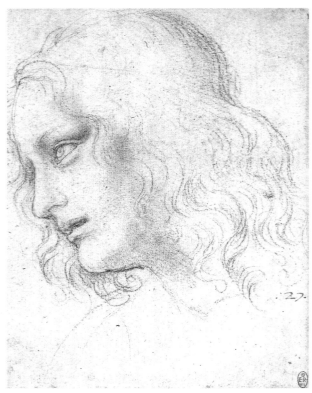

11. LÉONARD DE VINCI, *Saint Philippe*, étude pour *La Cène*, dessin à la craie noire, 19 x 14,9 cm, Windsor Castle, Royal Collection.

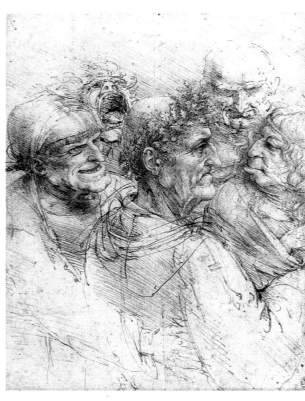

12. LÉONARD DE VINCI, *Profil de vieillard entouré de quatre têtes grotesques*, dessin au crayon et encre noire, 26 x 20,5 cm, Windsor Castle, Royal Collection.

viteur à l'attitude menaçante dans son *Portrait d'un jeune soldat avec un serviteur* dit *Portrait de Girolamo Marcello* (Kunsthistorisches Museum, Vienne) [19] (ill. 13). Les profils contrastés du Christ et du bourreau, dans *Le Christ portant la Croix* (ill. 15) de San Rocco, sont directement inspirés d'un motif bien connu de dessins de têtes de Christ et de Judas par Léonard, dont un exemple célèbre est une étude d'un buste du Christ seul, conservé à Venise (ill. 14). Des copies de ce dessin montrent qu'y figurait à un moment donné, sur le côté gauche, un Judas empoignant les cheveux du Christ – d'où nous pouvons déduire que Giorgione a vu la composition intacte [20]. Sans doute ne connaîtrons-nous jamais dans quelles circonstances exactes Giorgione put contempler les dessins de Léonard ni dans quelles collections ou ateliers d'artistes il les vit. Quoi qu'il en soit, ses emprunts tournent souvent autour d'un thème précis : la plus grande efficacité conférée à la représentation de la beauté masculine lorsqu'elle est confrontée à la laideur – un contrepoint inventé par Léonard.

L'intense incandescence irisée de la couche préparatoire au clair-obscur du *Portrait de femme* (*Laura*), où les formes sont suggérées par le modelé plutôt qu'indiquées par des contours extérieurs, dérive à l'évidence de la technique élaborée par Léonard, qui marqua profondément Giorgione.

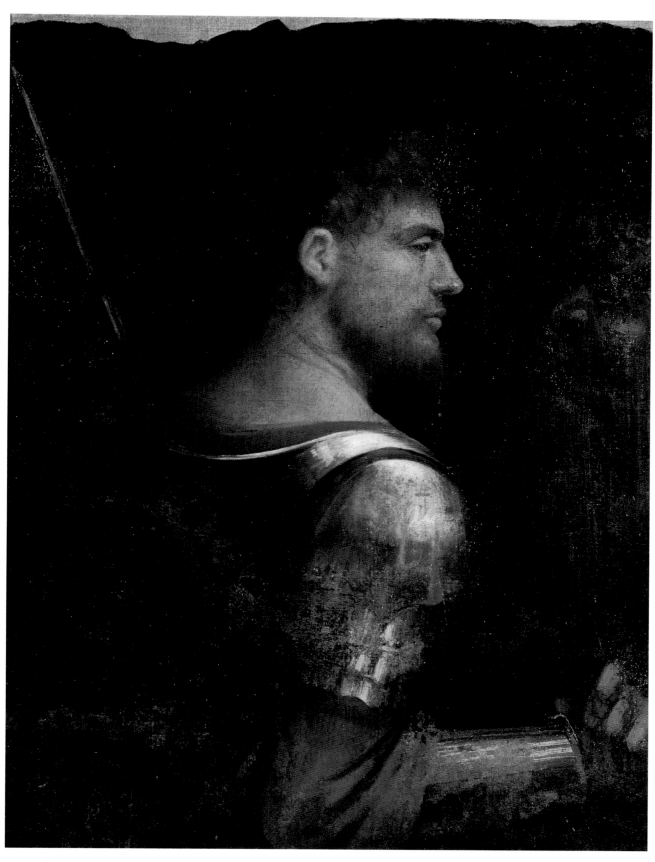

13. GIORGIONE, *Portrait d'un jeune soldat avec un serviteur dit Portrait de Girolamo Marcello*, toile, 72 x 56,5 cm, Vienne, Kunsthistorisches Museum.

Peut-être le Vénitien put-il l'étudier directement sur des tableaux du Toscan. On sait qu'il y en avait au moins trois dans les collections vénitiennes. Michiel mentionne le plus important, la *Madonna Litta*, dans la collection de Michele Contarini (musée de l'Ermitage, Saint-Pétersbourg). Les deux autres, plus spécifiquement liés à Giorgione, se trouvaient dans l'une des plus importantes collections vénitiennes du début du Cinquecento, celle du cardinal Marino Grimani : ils sont décrits dans un inventaire de tableaux envoyés à Rome à

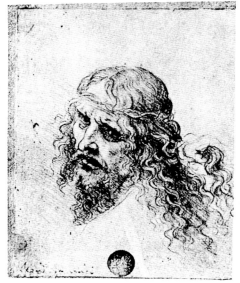

14. LÉONARD DE VINCI,
Tête du Christ, dessin, Venise,
Accademia.

la suite de son élection au cardinalat en octobre 1528 [21]. Marino Grimani avait hérité une grande part de sa collection de son oncle, le célèbre cardinal Domenico Grimani, qui aurait, semble-t-il, autorisé Léonard à exécuter des copies des antiquités Grimani [22]. Dans la collection Grimani figuraient des œuvres de Giorgione, dont un autoportrait : le peintre aurait donc pu rencontrer Léonard par l'entremise de leur mécène commun. Les deux Léonard étaient "une tête avec une guirlande" [23] et "la tête de jeune garçon" [24] ; ils peuvent être rapprochés de tableaux cités dans l'inventaire de Salaì, le disciple de Léonard [25]. Le premier était une version peinte de la célèbre gravure avec une inscription au nom de l'Académie de Léonard de Vinci et représentant le profil d'une jeune femme en buste portant une guirlande de lierre (ill. 16). L'autre est peut-être le *Christo Giovinetto*, âgé de dix ou douze ans, qu'Isabelle d'Este pressait sans cesse Léonard d'exécuter pour elle durant ces années-là justement, mais que Domenico Grimani aura eu l'opportunité de s'approprier. Cette invention unique d'un Christ adolescent trouve un écho dans un tableau léonardesque du Museo Lázaro Galdiano à Madrid, dans lequel la nature divine de l'enfant n'est indiquée que par une croix évanescente, à peine tracée par la lumière.

Giorgione a réalisé un tableau éminemment léonardesque, *L'Enfant à la flèche* (Kunsthistorisches Museum, Vienne) (ill. 17), dont on trouve la trace pour la première fois dans la demeure d'un marchand espagnol installé à Venise, Giovanni Ram. Mieux vaudrait, pour décrire ce garçon androgyne, parler de jeune homme habillé en saint Sébastien. Or, ce thème est apparu dans l'atelier milanais de Léonard au cours de la dernière décennie du Quattrocento. Les

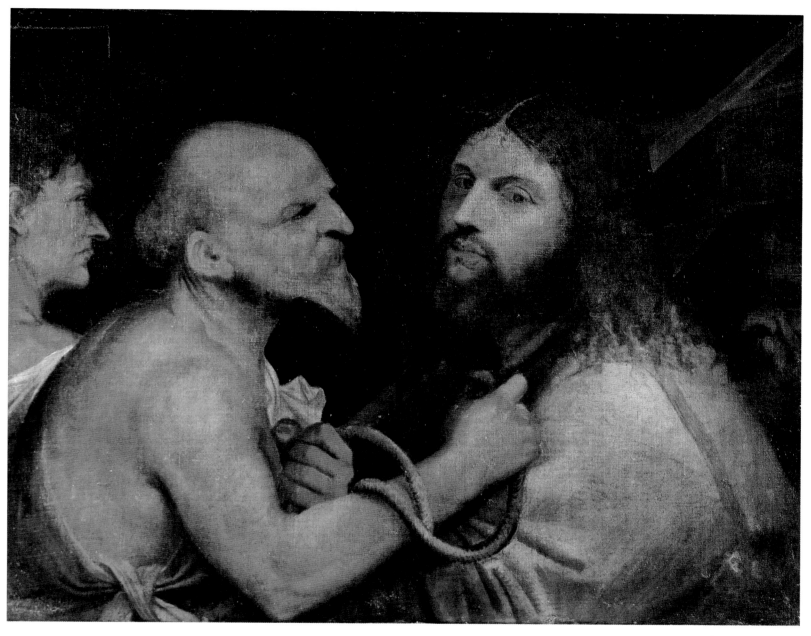

15. GIORGIONE, *Le Christ portant la Croix*,
huile sur toile, 70 x 100 cm, Venise, Scuola di San Rocco.

meilleurs exemples sont les portraits de jeunes gens parés de bijoux et de couronnes de laurier et de lierre, que créa Giovanni Antonio Boltraffio, élève de Léonard à partir de 1490 [26]. L'adolescent paré de bijoux et habillé en saint Sébastien qu'a peint Boltraffio (musée Pouchkine, Moscou) (ill. 18), semble avoir revêtu son somptueux costume orné de lis pour paraître dans

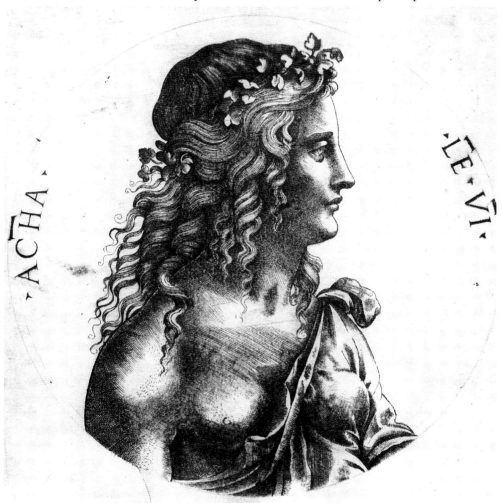

16. ÉCOLE DE LÉONARD DE VINCI, *Profil d'une jeune femme en buste portant une guirlande de lierre*, gravure, Londres, British Museum.

un spectacle ou lors d'une fête [27]. De tous les tableaux de Boltraffio, c'est celui qui se rapproche le plus du garçon androgyne de Giorgione, dont maints jolis détails – la chemise rose aux fronces délicates, les lourdes boucles de cheveux et le sourire enjôleur qu'il adresse au spectateur tout en pointant la flèche sur lui-même – annoncent certaines des premières œuvres du Caravage. On s'est beaucoup demandé comment Giorgione aurait pu connaître les peintures et les dessins de Léonard de Vinci, et de nombreux chercheurs vénitiens ont nié le fait. L'accumulation de preuves devrait pourtant ne laisser aucun doute sur sa dette à l'égard d'un génie qui n'a pour eux que le défaut d'être florentin [28].

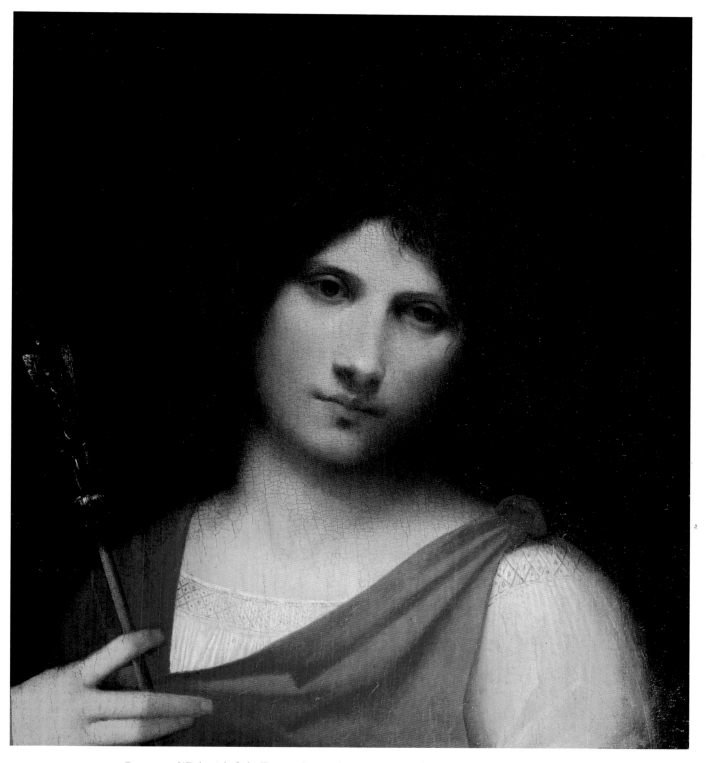

17. GIORGIONE, *L'Enfant à la flèche* (Portrait de jeune homme en saint Sébastien ?), bois de peuplier, 48 x 42 cm, Vienne, Kunsthistorisches Museum.

Dans les chronologies de Giorgione, on a toujours tenu pour cano-
niques deux dates inscrites au revers de deux de ses portraits. L'une est la
fameuse inscription au revers de *Laura* (Vienne) : 1er juin 1506, date à
laquelle le portrait fut exécuté par Giorgione de Castelfranco, collègue de
Vincenzo Catena, pour Maître Giacomo (*1506 adj. primo zugno fo fatto
questo de man de maistro zorzi da chastel fr(ancho) cholega de maistro vizenzo
chaena ad instanzia de misser giacomo*). Ce portrait fut quasiment ignoré par
les exégètes de Giorgione jusqu'à ce que l'inscription fût publiée en 1931.

18. GIOVANNI ANTONIO
BOLTRAFFIO, *Portrait de jeune
homme en saint Sébastien*,
panneau transposé sur toile,
48 x 36 cm, Moscou, musée
Pouchkine.

Laura, présentée sur un fond de
feuilles de laurier, témoigne encore
de l'intérêt porté par Giorgione aux
inventions léonardesques et, dans ce
cas précis, au *Portrait de Ginevra dei
Benci* (Washington).

La seconde date figure au revers
du *Portrait Terris* de San Diego. Elle
s'est révélée difficile à lire, pour ne pas
dire illisible, les deux derniers chiffres
étant presque effacés. Pourtant, dès
qu'en 1969, Pignatti y lut 1510, on a
voulu voir dans le *Portrait Terris* une
œuvre tardive, donc une clef pour la
compréhension du style de Giorgione

dans ses dernières années, après les fresques du Fondaco. En 1993, l'examen
du revers du panneau, au moyen d'un appareil photographique à infrarouge,
n'a pas permis de lever l'ambiguïté sur la date mais a révélé l'existence d'un
dessin sous-jacent : c'est sur ce qui est devenu le revers, que Giorgione a, en
fait, commencé le tableau [29]. Il a exécuté les préparations au *gesso* puis des-
siné et commencé à peindre de petites figures dans un paysage, avant d'aban-
donner cette face du panneau : celle-ci et la fameuse date furent ensuite
recouvertes d'une couche de peinture. Le style des dessins nouvellement
découverts, qui ressemblent assez au dessin sous-jacent de *L'Éducation du
jeune Marc Aurèle*, les situerait plutôt dans les cinq premières années du
Cinquecento. Une fois la date remise en question, sont rouverts aussi bien
le débat sur la position du *Portrait Terris* dans la chronologie de Giorgione
que la controverse sur les œuvres qu'on peut lui attribuer après la réalisation
des fresques du Fondaco. En outre, le portrait a subi des décolorations impor-

tantes : le vêtement, jadis d'un violet vif, se détachait sur un fond vert, ce qui laisserait penser qu'il s'agit d'une œuvre des débuts, tout comme le dessin préliminaire révélé au revers est un dessin de jeunesse. Tout cela amène à penser que l'année figurant sur l'inscription est probablement 1500, à la rigueur 1506, mais certainement pas un 1510 bien trop tardif.

Vasari situe un tournant stylistique chez Giorgione en 1507, le style en vogue lui déplaisant de plus en plus : il aurait alors, précise l'historiographe, donné à son travail plus de douceur et de relief, multipliant les couches de peinture sans commencer par dessiner sur le papier. Or, ce commentaire pourrait s'appliquer à l'ensemble de son œuvre. Quelle est donc l'importance particulière que Vasari confère à cette date ? C'est en 1507 que Giorgione reçoit la plus prestigieuse commande de sa brève carrière, pour la salle d'audience du Conseil des Dix au palais ducal de Venise. Cette toile, aujourd'hui perdue, sur un sujet que nous ignorons, lui fournit l'occasion de peindre une œuvre majeure dans un lieu public. On s'est demandé comment il avait réussi à passer de son cercle restreint de commanditaires patriciens, pour lesquels il peignait de petites figures, à une commande de la République. Dans les documents officiels qui concernent cette dernière, se détache le nom de Nicolò Aurelio, alors secrétaire du Conseil des Dix [30]. L'on peut arguer qu'en qualité de secrétaire, il devait apposer sa signature sur tous les documents, mais l'on n'en connaît pas moins Aurelio comme collectionneur, puisqu'il commanda à Titien *L'Amour sacré et l'Amour profane* – son blason figure ostensiblement sur le sarcophage de cette idylle fameuse [31]. Qui peut avoir recommandé Giorgione au Conseil des Dix ? La question a souvent été posée, la réponse pourrait être : Nicolò Aurelio. N'est-il pas plausible que, plus que ses pairs, il ait été sensible à un genre de peintures à grandes figures telles qu'il en a commandées plus tard à Titien ? Pour le palais des Doges, Giorgione créa probablement une toile dans le style des grands nus d'un rouge flamboyant qu'il conçut pour la façade du Fondaco dei Tedeschi. Sa toile perdue, sollicitée lorsque le palais des Doges subissait une importante restauration, faisait partie d'une série de commandes passées à Gentile et Giovanni Bellini, Carpaccio, le Pérugin et beaucoup d'autres. L'architecte, Giorgio Spavento, supervisa aussi la construction du Fondaco en 1505, et les décorations pariétales de la salle où se trouvait la toile de Giorgione était de Tullio et Antonio Lombardo, à n'en pas douter de vieux amis – et rivaux – de Trévise. Rien ne reste de ce qui dut être l'une des plus extraordinaires salles Renaissance de Venise.

La décoration des murs du Fondaco dei Tedeschi, qui fut reconstruit après un incendie et dont la façade est l'une des plus en vue du Grand Canal, près du pont du Rialto, représenta pour la Sérénissime une commande des plus délicates d'un point vue diplomatique. C'est là que le nouveau style de Giorgione trouva sa plus belle expression. Des fragments qui ont subsisté et des copies coloriées à la main par Zanetti, l'on peut déduire que l'iconographie inhabituelle servait à démontrer que la peinture polychrome pouvait mieux représenter le monde que la statuaire en marbre blanc. Les fresques du Fondaco dei Tedeschi sont également la première commande qui nous apprend que Giorgione avait un atelier, qui comprenait au moins l'une de ses "créatures" (*creati*, dit Vasari), l'un de ses élèves – à savoir Titien –, ainsi que Giovanni da Udine et Morto da Feltre. Son rapport avec ses élèves n'est pas documenté dans les sources de l'époque, il ne le sera que tardivement, un demi-siècle plus tard, par Vasari et Dolce. Mais n'oublions pas que, dans la seconde édition des *Vies*, le témoignage de Vasari, lorsqu'il écrit sur Giorgione dans la *Vie* de Titien, est fondé sur ses entretiens avec ce dernier.

L'autre élève de Giorgione, Sebastiano del Piombo, a été maltraité par les historiens vénitiens parce qu'il a quitté Venise pour Rome en 1511 dans la suite du banquier siennois Agostino Chigi. Si un amateur aussi avisé que Chigi l'a choisi, c'est que Sebastiano devait être un artiste exceptionnel, plus remarquable encore que Titien. A-t-il jamais été l'apprenti de Bellini, comme Vasari l'a suggéré ? L'influence de Bellini sur le jeune Sebastiano n'est guère visible dans la partie de sa production vénitienne qui a survécu mais la même constatation vaut pour les premières œuvres de Giorgione. Il existe, en revanche, de nombreux signes de la relation profonde qui unit Sebastiano à Giorgione. La parenté est évidente dans de nombreux tableaux mais surtout dans les volets d'orgue pour San Bartolomeo (plus particulièrement dans les têtes des saints), sans compter plusieurs figures du *Jugement de Salomon* (Kingston Lacy), notamment le bourreau. Lorsque Sebastiano quitte Venise, il est confronté à un dilemme qui nous aide à définir l'influence de Giorgione.

Au début de la *Vie* de Sebastiano, Vasari relate comment, en 1511, dès son arrivée à Rome, frais émoulu de l'atelier de Giorgione, le jeune artiste est employé par Chigi pour peindre les lunettes de la loggia de la Farnésine. Ces peintures murales, qu'il appelle *poesie*, Vasari les dit peintes dans un style fort différent de la manière des grands peintres romains d'alors : il en recon-

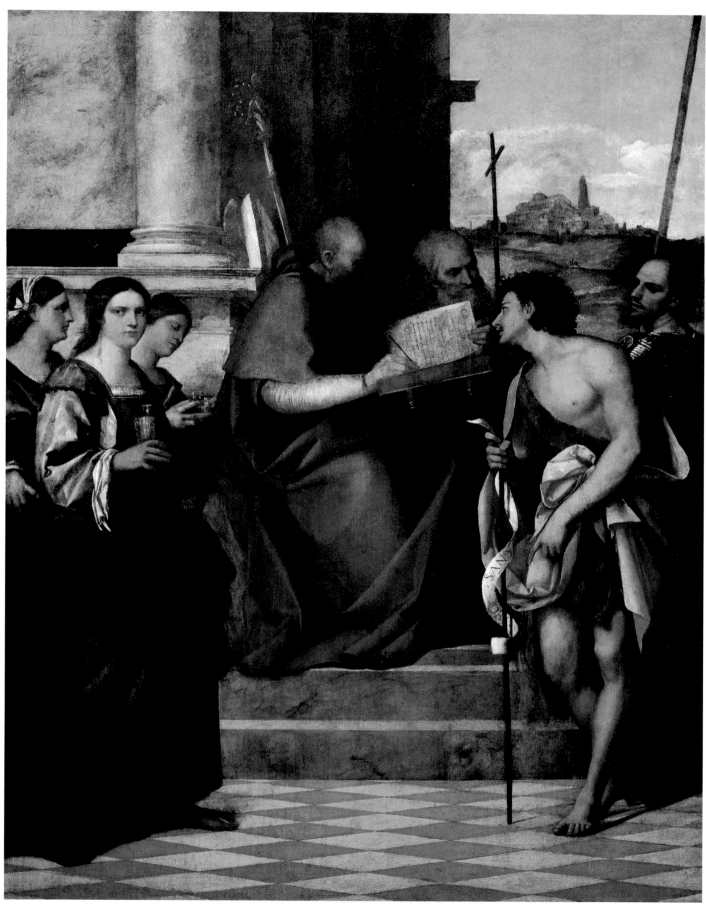

19. SEBASTIANO DEL PIOMBO, *Retable de saint Jean Chrysostome entre sainte Catherine, sainte Marie Madeleine, sainte Lucie et saint Jean Baptiste, saint Jean l'Évangéliste (?) et saint Théodore (?)*, toile, 200 x 165 cm, Venise, église Saint-Jean-Chrysostome.

naît l'originalité. L'inspiration vient de Giorgione. Vasari introduit en effet ce passage par un long préambule où il explique que Sebastiano aurait quitté son maître Giovanni Bellini afin de suivre le style plus moderne de Giorgione, qu'il imitait d'ailleurs si bien que certains – dont l'historiographe lui-même – se sont trompés sur l'identité de l'auteur du retable de l'église Saint-Jean-Chrysostome (ill. 19). Ce qui frappa surtout les Romains, c'est la douceur (giorgionesque) des teintes de Sebastiano : *un modo di colorire assai morbido*. À la Farnésine, l'une des plus somptueuses villas romaines, Sebastiano peignit des épisodes des *Métamorphoses* d'Ovide dans lesquels étaient représentées des figures mythologiques liées aux vents : Dédale, Icare, Zéphyr et une pléiade d'autres. Ces fables aux teintes pastel n'ont rien de romain mais, en tant que *poesie*, elles ne semblent pas vénitiennes non plus ; elles témoignent de ce que Sebastiano, s'évertuant à travailler dans le style romain, a merveilleusement échoué, tant étaient bien retenues les leçons vénitiennes apprises dans l'atelier de Giorgione.

Le texte le plus explicite que nous possédions sur les inventions poétiques de Giorgione est le *Dialogo di pittura* de Paolo Pino (1548), rédigé d'un point de vue franchement giorgionesque après la mort du peintre [32]. Natif de Noale, petit village du Trévisan non loin de Castelfranco, Paolo Pino fut l'élève d'un artiste originaire de Brescia qui lança le renouveau giorgionesque des années 1530, Gerolamo Savoldo. Le traité témoigne de l'indépendance du goût vénitien face aux autres provinces, surtout la Toscane et Rome, représentées par la tradition d'Alberti qui, comme le dit Paolo Pino, traitait davantage de mathématiques que de peinture même s'il promettait le contraire. Le dialogue de Paolo Pino n'était pas connu de Vasari et semble avoir eu peu de rayonnement en dehors de la Vénétie. Le traité sur la sculpture d'Antonfrancesco Doni et celui de Pomponius Gauricus ont subi le même sort. C'est la raison pour laquelle les idées vénitiennes, jusqu'à ce jour, n'ont pas pénétré le courant dominant de l'histoire de l'art.

Ces théories précèdent la fameuse définition aristotélicienne du *disegno* comme activité intellectuelle que Vasari donne dans la seconde édition des *Vies* : "*disegno… procedendo dall'intelletto cava di molte cose un giudizio universale simile a una forma overo idea di tutte le cose della natura*" [33]. Pour Paolo Pino, le *disegno* était une activité intellectuelle à quatre composantes : jugement, circonscription, pratique et composition (*giudizio, circumscrizione, practica e composizione*). Le jugement présuppose la capacité

innée à apprendre le *disegno*, la circonscription consiste à définir les limites des formes, tandis que la pratique englobe l'arrangement des compositions et la réalisation finale de l'œuvre dans sa totalité. Dans l'un des passages les plus connus du *Dialogo*, Paolo Pino avance que la perfection en peinture ne peut s'obtenir qu'en alliant le *disegno* de Michel-Ange et le *colorito* de Titien – certains ont cru qu'il prônait l'éclectisme : il ne faisait sans doute que refléter les pratiques d'atelier. En 1511, dans les fresques de la Scuola del Santo, Titien adapte déjà des motifs inventés par Michel-Ange. Dans la fresque du *Mari jaloux*, il retourne droite/gauche la figure de l'Ève accroupie de Michel-Ange pour en faire une innocente épouse renversée sur le sol aux pieds de son mari [34].

Au contraire d'Alberti, Paolo Pino associe la peinture à la poésie et à l'invention, l'imagination. Sa terminologie rappelle celle d'Isabelle d'Este lorsqu'elle nomme *fantasia* l'invention poétique dans la célèbre lettre sur *Le Combat de Chasteté contre Amour* qu'elle était sur le point de commander au Pérugin pour son *studiolo* [35]. Paolo Pino écrit que la peinture est proprement poésie, c'est-à-dire invention (*la pittura è propria poesia, cioè invenzione*) : elle fait apparaître ce qui n'existe pas [36]. Il serait utile, poursuit-il, d'observer en peinture certaines règles respectées par les poètes, qui, dans leurs comédies et autres compositions, introduisent une norme de brièveté. Les peintres devraient l'observer dans leurs inventions, et s'interdire de rassembler toutes les formes de l'univers dans un seul tableau. Les artistes ne devraient pas davantage dessiner sur leurs panneaux avec l'extrême minutie de Giovanni Bellini : c'est peine perdue, parce que tout disparaîtra sous les couleurs. Il est encore moins nécessaire d'employer l'insipide trouvaille d'Alberti, la grille, pour transposer le dessin. Voilà, en un paragraphe éloquent, résumée la brièveté du style nouveau de Giorgione, opposé à la manière florentine de faire des tableaux et au style narratif des peintres de confréries, Carpaccio et Giovanni Bellini. Paolo Pino a vivifié les formules rhétoriques conventionnelles des théoriciens grâce à son expérience de la pratique des ateliers vénitiens, et cela dans la nouvelle tradition issue de Giorgione. L'interprétation que donne Giorgione d'un sujet est affaire de "brièveté poétique". Le sujet est défini sans détails superflus. On pourrait ajouter que la "brièveté" chez Giorgione s'applique non seulement au sujet mais encore à la technique, avec cette façon plutôt succincte qu'il a d'appliquer la peinture sur la toile – ce qui a d'ailleurs toujours posé des problèmes pour la conservation de ses tableaux.

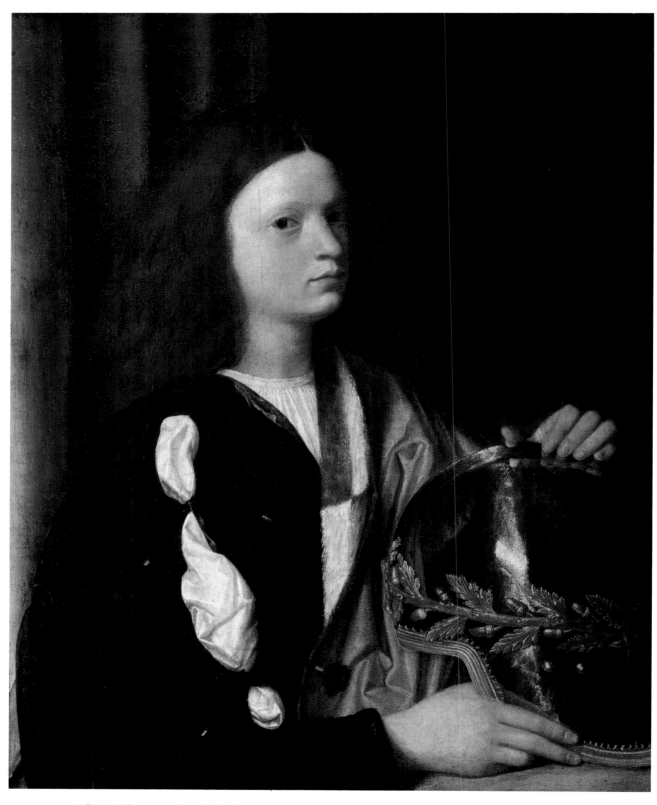

20. D'APRÈS GIORGIONE, *Portrait d'un jeune garçon avec un casque*, présumé représenter Francesco Maria Ier della Rovere, duc d'Urbin, bois transposé sur toile, 73 x 64 cm, Vienne, Kunsthistorisches Museum.
Page de droite : 21. détail :reflet de la tête d'un vieil homme sur le casque.

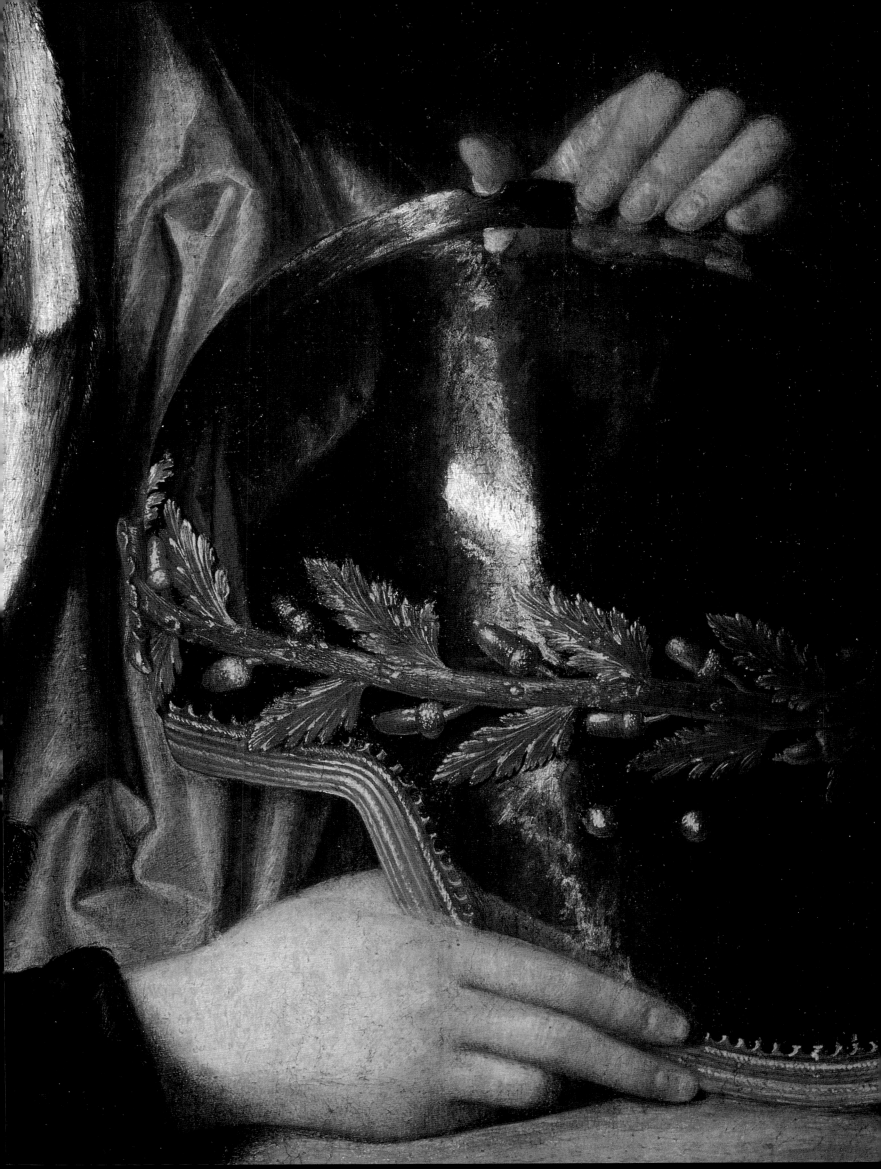

L'équivalence poésie/invention inscrit le dialogue de Paolo Pino (à côté de celui d'Alberti – le Florentin qu'il professe de haïr – sur la peinture et celui de Gauricus sur la sculpture) dans la lignée des traités artistiques qui emploient une terminologie dérivée de la rhétorique antique. Chez Paolo Pino, la notion d'invention dérive d'un terme emprunté à la rhétorique, *inventio*, qui, lorsqu'il était appliqué à la peinture dans l'Antiquité, englobait à la fois la recherche du sujet et le *decorum*, le style dans lequel le sujet était exprimé. Comme Paolo Pino l'explique, il est nécessaire de distinguer, d'ordonner et de comparer les choses dites par autrui, en accommodant convenablement les sujets aux actions des personnages (*il ben distinguere, ordinare e compartire le cose dette dagli altri accommodando bene li soggetti agli atti delle figure*). Sa notion de brièveté dérive, également, de la rhétorique classique [37]. L'alternative abréger/amplifier (*breviare/amplificare*) vient du *Phèdre* de Platon (267B), dans lequel Socrate dit de Tisias et de Gorgias qu'ils ont inventé l'art de s'exprimer, l'un brièvement et l'autre très longuement, sur n'importe quel sujet. Paolo Pino reprend cette antinomie afin d'opposer le style abondant et méticuleux des générations pré-giorgionesques de Bellini et d'Alberti, que Patricia Fortini-Brown a appelé *the eye-witness style* (le style du "témoin oculaire" [38]), et le style nouveau de la brièveté poétique que l'on associe à Giorgione. Giovanni Bellini est donc accusé d'introduire trop d'objets dans ses œuvres et de trop se servir de dessins préparatoires et préliminaires pour la conception de ses tableaux. La préférence de Paolo Pino pour l'usage vénitien de peindre sans le support de dessins préparatoires sur papier précédait de beaucoup la critique par Vasari de cette même pratique.

Le premier auteur qui ait assimilé *poesia* et *invenzione* est le peintre Jacopo dei Barbari. Dans une curieuse et délicieuse lettre de 1501, adressée à l'Électeur de Saxe Frédéric le Sage, *De la eccelentia de la pictura*, il loue les vertus indispensables au peintre savant et conclut par une requête à l'Électeur du Saint-Empire : il lui demande d'élever la peinture au statut de huitième art libéral. Au nombre des vertus du peintre, Barbari cite "la poésie pour l'invention des œuvres (*la poesia per la invention de le hopere*), laquelle naît de la grammaire, de la rhétorique et de la dialectique" [39]. Une grande partie de ce que dit Barbari ressort du simple bon sens, comme son insistance sur le fait que les peintres devraient être familiers de l'astronomie, de la physionomie et de la chiromancie, dans la mesure où ils doivent distribuer "les signes parmi les hommes en fonction de ce qu'ils ont à exprimer dans les histoires ou dans les poésies" (*bisognia che pitori intenda per distribuir*

i segni nelli homeni secondo che hanno a exprimere nelle historie *over poesie*) [40].
Or, distinguer entre un genre de peinture appelé *poesia* et un autre appelé
historia était nouveau dans la critique d'art à la Renaissance, bien que la dis-
tinction entre le sujet en histoire et en poésie se fonde sur la théorie aris-
totélicienne de l'imitation idéale, formulée dans *La Poétique*, IX, 2-4. La
lettre de Barbari fournit le contexte de la formulation ultérieure, par Paolo
Pino, d'une tradition locale.

Paolo Pino est également le premier à attester l'intérêt de Giorgione
pour la dispute connue sous le nom de *paragone*, mentionnée plus haut, qui
lui vient tout naturellement de son éducation trévisane. Pino décrit un
tableau de Giorgione représentant un saint Georges en armure, debout,
appuyé à la hampe d'une lance, les pieds au bord d'une source dans laquelle
tout le personnage se reflète. Il y a derrière saint Georges un miroir qui réflé-
chit le dos et le flanc du personnage : preuve, avance Pino, qu'en peinture,
d'un seul coup d'œil, le spectateur peut contempler un personnage en son
entier, alors qu'il lui faut, en sculpture, faire le tour de la statue. Nombre de
tableaux conservés de Giorgione se réfèrent manifestement au *paragone*.
Parmi eux, le *Portrait d'un jeune garçon avec un casque* (Kunsthistorisches
Museum, Vienne) (ill. 20) ; le modèle tient à la main un casque orné de
feuilles de chêne. Sur le casque lustré se reflètent les doigts du page et, de
beaucoup plus loin, la tête d'un vieil homme (ill. 21). Qui se cache derrière
ce visage en retrait ? Le peintre ? Le chevalier ? Son père ? Le spectateur ?
C'est, assurément, un tour de force que de représenter, selon divers angles de
vue, des objets qui se reflètent sur une surface polie. Cette peinture virtuose
n'a pas d'équivalent avant le XVIIe siècle.

Quoique les historiens de l'art aient fait de la glose sur Giorgione une
véritable industrie avec, d'un côté, les innombrables tentatives pour lui nier
toute existence et, de l'autre, les seize existences différentes, au bas mot,
qu'on lui a prêtées, les sources anciennes présentent un artiste d'envergure,
doté d'une personnalité homogène, engagé dans la théorie artistique, un
peintre qui concevait son art, ainsi que Paolo Pino l'a justement perçu, en
termes de "brièveté poétique".

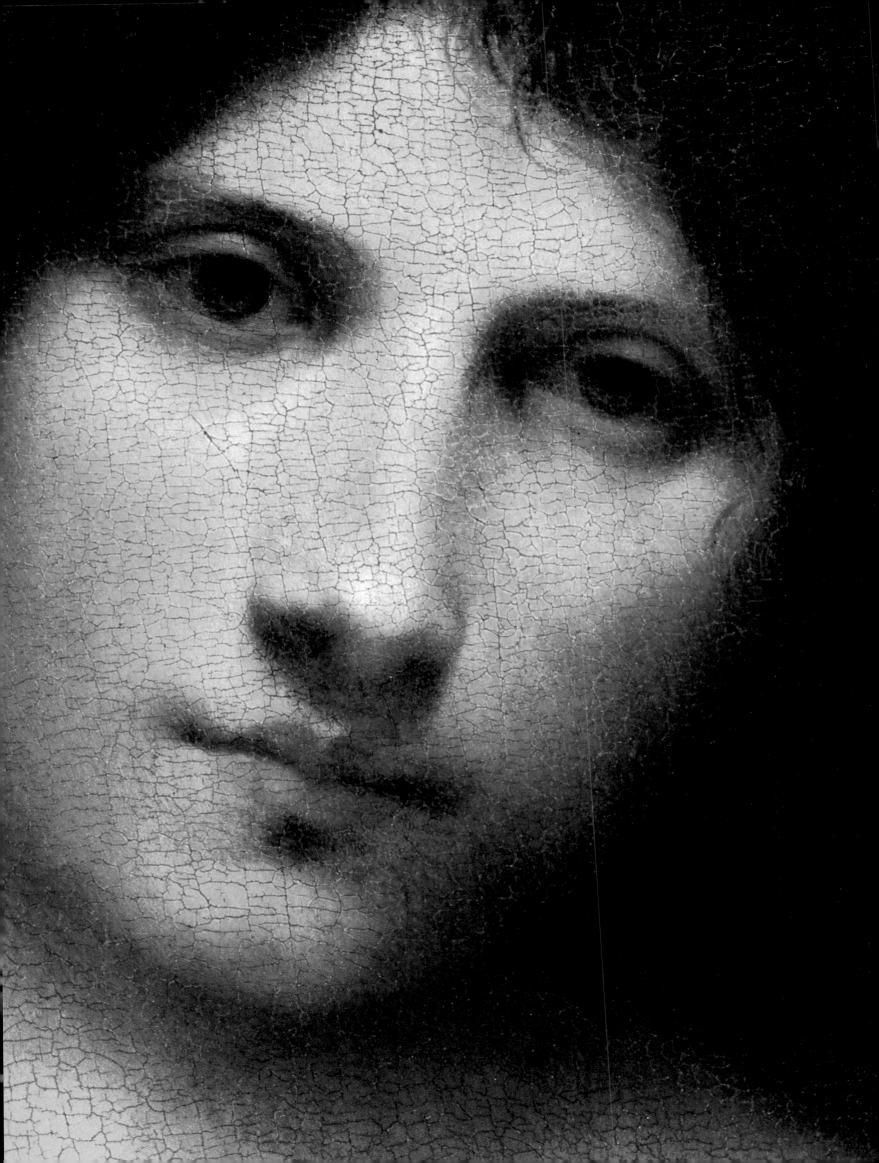

CHAPITRE

II

BIOGRAPHES
ET CONNOISSEURS
DE GIORGIONE

Un Connoisseur Vénitien

Sans les notices de Marcantonio Michiel sur la peinture vénitienne, de cyniques historiens du XXe siècle auraient très bien pu refuser à Giorgione le droit d'exister. En effet, les historiens d'art répugnent souvent à croire à l'existence d'artistes dont les œuvres ne sont pas attestées par des documents officiels. À Venise, des contrats étaient établis si un tableau était exécuté pour un bâtiment public – comme le palais des Doges – ou des confréries telles que celle de San Rocco, du fait que les commanditaires étaient redevables à une oligarchie patricienne ou à une autorité religieuse. En revanche, les œuvres profanes commandées par des amateurs privés, ne donnaient pas lieu à la rédaction de contrats : elles n'apparaissent que dans des inventaires ou des documents dénués de caractère officiel. Marcantonio Michiel, patricien vénitien et "antiquaire", tint de 1525 à 1543 un carnet dans lequel il décrit des œuvres appartenant à des collections de Venise et de Vénétie[1]. Né vers 1486, il fit ses lettres à la célèbre école de Battista Egnazio avec Marcantonio Contarini. Comme il épousa sans dot une certaine Maffetta Soranzo, on peut en déduire qu'il était riche et l'épousa par amour ; il eut cinq fils[2] d'elles. Il n'avait aucune intention de livrer ses carnets au public. Ils furent pourtant publiés – quoique seulement en 1800, longtemps après sa mort, survenue en 1552. Cette publication est la source première de nos informations sur nombre d'œuvres de Giorgione. La correspondance de Michiel nous apprend qu'il était respecté et admiré par des patriciens et des lettrés comme l'Arétin, Pietro Bembo, Jacopo Sannazaro, Sebastiano Serlio, Andrea Navagero et beaucoup d'autres qui attestent tous sa valeur comme témoin de l'art vénitien du XVIe siècle[3].

Les chercheurs consultent le livre de Michiel dans l'une des cinq excellentes éditions modernes, chacune avec son propre commentaire, sous le titre *Notizia dei pittori*. En fait, le titre que Michiel lui-même a inscrit sur la première page de son manuscrit est plus éloquent et moins prétentieux : *Peintres et tableaux en divers lieux (Pittori e pitture in diversi luoghi)*. Il n'écrit pas dans le style amphigourique des théoriciens de l'art, pas plus qu'il ne tombe dans la manière bavarde de Vasari. Sa langue est directe et laconique à la façon de son contemporain Marino Sanudo, le célèbre diariste dont il imite la forme nette et vigoureuse non seulement dans ses notes sur les peintres mais aussi dans un journal antérieur. Même si Michiel ne nous confie ses vues que par le biais de remarques brèves et de pensées, on ne saurait surestimer l'originalité de ses carnets par rapport aux textes qui sont écrits sur l'art à la même période en Italie. L'auteur n'est pas un historien, le

Page 50 : 22. GIORGIONE, *L'Enfant à la flèche*, détail.

point de vue biographique appelé à un tel succès après la parution des *Vies* de Vasari ne l'intéresse pas. Son approche est anhistorique, trait partagé par tous les *connoisseurs*, qui s'attachent à l'importance du regard plus qu'à l'anecdote ou au commérage biographique. Le caractère intemporel et dépouillé des descriptions de Michiel continue d'intriguer les admirateurs de l'art vénitien, ainsi dans sa présentation de *La Tempête* : "Le petit paysage sur toile avec la tempête, avec la tzigane et le soldat, fut de la main de Zorzi de Castelfranco."

Pour chaque ville et chaque collection, Michiel commence une nouvelle page. Son écriture est irrégulière, voire émotive ; il laisse de nombreux blancs, qu'il ponctue de points ou de lignes, et laisse même entièrement vierges de larges portions de ses feuilles. Ses descriptions, parce qu'elles sont incomplètes, mettent le lecteur au supplice. On bute parfois sur des blancs là où devraient figurer des noms ou des dates : l'auteur avait-il l'intention de revenir sur ces descriptions avec plus de précision ? On trouve souvent des blancs à la place de noms flamands. Il en est ainsi pour un tableau de la collection d'Andrea Oddoni : "La toile des monstres et de l'enfer, à la manière flamande, fut de la main…" Est-ce la paresse ou l'honnêteté qui l'empêcha de remplir les manques ? Il y a plus fâcheux encore pour le lecteur du XXe siècle. Dans la description de la copie d'une œuvre de Giorgione, est oublié le nom du copiste : "Le saint Jérôme, nu, assis dans un désert au clair de lune, fut de la main de…, tiré d'une toile de…" En revanche, dans sa notice sur la demeure de Taddeo Contarini, en 1525, il décrit d'abord *Les Trois Philosophes* de Giorgione : "La toile des trois philosophes dans un paysage, deux debout, l'un assis qui contemple les rais du soleils […]", puis y revient pour ajouter que la toile est exécutée "à l'huile".

Entre 1525 et 1543, Michiel recense dans les collections vénitiennes quatorze tableaux de Giorgione, dont un lui appartient : un nu dans un paysage. C'est pour cette raison qu'on l'a toujours soupçonné de partialité à l'égard de Giorgione et de son cercle, ainsi qu'à l'égard de peintres comme Giovanni Bellini ou Lorenzo Lotto, alors qu'il ignore, par exemple, les premiers tableaux de Titien. Jusqu'à un certain point, l'exclusion de Titien doit trahir un jugement de valeur. De même, il est beaucoup plus sélectif qu'on ne l'a cru dans ses mentions de Giorgione. Prenons ainsi la collection de Gabriele Vendramin, qui est documentée par d'autres sources. Même en tenant compte du fait que Gabriele a pu faire des acquisitions entre 1530 et 1552, année de sa mort, si nous comparons la description de Michiel (1530)

avec les inventaires de 1567-1569 (dont les listes ont été dressées par Tintoret, Orazio Vecellio et Alessandro Vittoria [4]), et de 1601 (dus à des hommes de loi [5]), le résultat est surprenant. Michiel a décrit dix-sept tableaux sur les quarante-neuf possibles dans la collection Vendramin. Il a sélectionné onze flamands et seulement deux Giorgione : *La Tempête*, et

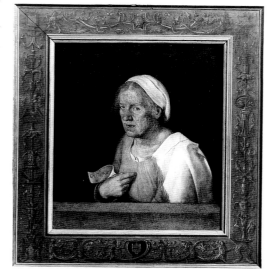

23. GIORGIONE, *La Vecchia*, avec son cadre du XVIᵉ siècle, Venise, Accademia.

"*Un Christo morto sopra un sepolcro*" fort controversé, qui ne sera jamais plus mentionné dans les inventaires Vendramin, peut-être parce que Gabriele l'a vendu ou échangé. Parmi les attributions faites par Tintoret et Orazio Vecellio en 1567-1569, figurent cinq autres œuvres que Michiel aurait pu décrire. Seul un tableau peut être identifié aujourd'hui, *La Vecchia* (ill. 23) ; les autres demeurent obscurs : "*una Madonna*", "*uno quadreto con do figure dientro de chiaro scuro*", "*tre testoni che canta*", et un "*quadreto con tre teste che vien da Zorzi… alla testa de mezo ha la goleta*". En outre, la collection Vendramin comprenait un autre tableau que Michiel n'attribue pas à Giorgione mais qui lui a été attribué au XXᵉ siècle : *L'Éducation du jeune Marc Aurèle*. La plus célèbre des toiles de chevalet réalisées par Giorgione, *La Tempête*, demeura inaccessible pendant des siècles : après la mort de Gabriele Vendramin, l'ensemble de la collection fut gardé sous clef dans le palais de la famille à Santa Fosca, tant que les héritiers se disputaient l'héritage. La collection fut finalement dispersée en 1657 et les tableaux furent vendus pour "une poignée de figues" sur des étals de peintres au marché de Venise, où le peintre-marchand d'origine flamande Nicolò Renieri (Nicholas Régnier), entre autres, eut l'heur d'acquérir plusieurs œuvres de Giorgione.

En tant que guide des collections vénitiennes, Michiel ne nous offre qu'un aperçu de la richesse de la Sérénissime. C'est le cas pour la collection des cardinaux Grimani, ou celle des Benavides de Mantoue [6] : de ces collections très importantes Michiel ne cite que quelques pièces. Plusieurs autres n'ont même pas droit à une mention, comme celle de Michele Vianello, qui pourtant possédait une version du *Souper à Emmaüs* de Giovanni Bellini, un

vase antique en agate (aujourd'hui à Brunswick), son portrait par Antonello de Messine, ainsi que deux Van Eyck (un autoportrait et une *Submersion de Pharaon dans la mer Rouge*). À la mort de Vianello, ses créanciers vendirent sa collection aux enchères et Isabelle d'Este, qui avait visité le palais du défunt en 1506[7], acheta plusieurs de ses trésors. Autre omission notable : aucune mention n'est faite des bustes et de la plus grande part des œuvres sculptées des collections qu'il visitait, alors que nous savons qu'elles en regorgeaient[8] ; omission d'autant plus surprenante que Michiel commanda lui-même des œuvres à des sculpteurs contemporains, tel le *Mercure* d'Antonio Minello, aujourd'hui au Victoria & Albert Museum[9] (ill. 24). Par ailleurs, il semble qu'il ait accordé à la statuaire en bronze une place de choix dans sa propre collection, dont on ne peut, hélas, identifier que de rares pièces aujourd'hui[10].

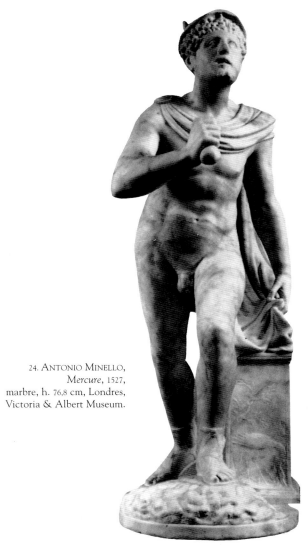

24. ANTONIO MINELLO, *Mercure*, 1527, marbre, h. 76,8 cm, Londres, Victoria & Albert Museum.

Michiel fournit de précieux renseignements sur les collectionneurs patriciens et sur le fonctionnement du marché de l'art à Venise au début du XVIᵉ siècle. Il signale des ventes entre amis, très rarement officialisées par des actes notariés. Son vocabulaire atteste que la langue du *connoisseurship* était d'une grande précision : comment distinguer entre les différentes versions d'un même tableau et les simples copies ? Comment l'état d'un tableau affecte-t-il sa lisibilité ? Inversement, ces vagues lumières soulignent notre incapacité à reconstituer ce monde à l'aide des seules méthodes historiques conventionnelles ou, plutôt, elles nous montrent d'emblée que nous ne pourrons lever qu'une infime partie du voile. Pourquoi a-t-on si vite exécuté tant de copies de Giorgione et pourquoi tant de mystère enveloppe-t-il ses œuvres autographes ? Dès 1532, régnait une grande

incertitude sur la version originale de *L'Enfant à la flèche* : le marchand espagnol Giovanni Ram en avait acheté deux variantes et gardé la version qu'il croyait supérieure mais, aux yeux de Michiel, il avait vendu la meilleure. Comment étaient évaluées leurs qualités respectives ? Selon le fini et le *disegno*, suivant les critères d'Isabelle d'Este ? Nous ignorons si l'exquis tableau de Vienne est celui que Ram a conservé : serions-nous en mesure de le déterminer, nous pourrions juger de l'infaillibilité de Michiel. Michiel s'est forgé une enviable réputation d'exactitude, au contraire de Vasari. Mais jusqu'à quel point était-il infaillible ?

25. ANTONELLO DA MESSINA, *Saint Jérôme dans son cabinet de travail*, 1450-1455, bois de citronnier, 46 x 36,5 cm, Londres, National Gallery.

En 1529, dans la demeure vénitienne d'Antonio Pasqualigo, Michiel a décrit l'un des chefs-d'œuvre les plus connus d'Antonello da Messina, un petit tableau de saint Jérôme dans son cabinet de travail, aujourd'hui à la National Gallery de Londres (ill. 25). Sa longue description montre qu'il achoppe sur l'attribution : "Certains croient qu'il est de la main d'Antonello da Messina. La plupart, avec plus de vraisemblance, l'attribue à Jan Van Eyck ou à Memling, de vieux maîtres flamands ; il montre, assurément, cette manière, quoiqu'il se puisse que le visage soit fini à l'italienne, si bien qu'il semble être de la main de Jacometto… D'aucuns pensent que la figure a été refaite par Jacometto Veneziano." [11] Dans ce cas précis, Michiel semble ne faire que rapporter passivement des idées reçues sur lesquelles il ne peut se forger d'opinion personnelle. De récents examens scientifiques ne confirment pas l'hypothèse d'une intervention de Jacometto. Alors que le *Saint Jérôme* d'Antonello da Messina est tout d'une pièce, Michiel y décèle une discordance stylistique, qu'il explique par une double paternité. Quand il répète ce genre d'affirmation à propos d'autres tableaux, l'absurdité, le côté fantasque de sa suggestion jette le doute sur le statut canonique dont il jouit. Il s'attarde ainsi sur deux tableaux de Giorgione "finis" par d'autres peintres : *Les Trois Philosophes*, dont il prétend qu'il a été terminé par Sebastiano del Piombo (ill. 26), et *Vénus endormie dans un paysage*, effectivement terminée par Titien. Jamais les examens scientifiques très poussés dont *Les Trois Philosophes* a fait l'objet n'ont

montré une quelconque discontinuité de touche qui viendrait corroborer l'affirmation de Michiel. En revanche, on a montré très clairement que la *Vénus* de Dresde, elle, a bien été "finie" par Titien (voir chapitre V).

Le témoignage de Michiel, en tant que spécialiste, sur des questions telles que les repeints est plus ouvert à controverse qu'on ne pourrait le croire, de même que sa capacité à décrire le sujet des œuvres avec la précision adéquate. Il com-mença à décrire des œuvres d'art dans le journal (encore inédit) [12] dont il entre-prit la rédaction en 1511, bien longtemps avant qu'il n'écrive ses premières notes sur la peinture. C'est au cours d'un séjour à Rome (1518-1521) que son intérêt pour les œuvres d'art s'accrut, notamment pour les réalisations de Raphaël (les tapisseries du Vatican et la décoration des Loges) et pour le succès de Sebastiano del Piombo dans la ville éter-nelle à la suite de l'accueil favorable de sa *Résurrection de Lazare* [13]. Dans les pre-miers écrits, comme plus tard dans les notes vénitiennes, les sujets sont donnés presque en passant, avec une grande désinvolture. Les *Philosophes*, ceux de Bramante en clair-obscur verdâtre autrefois sur la façade du Palazzo del Podestà à Bergame [14] ou ceux de Giorgione dans la collection de Taddeo Contarini, ne sont jamais que des philosophes, pas des personnes individualisées. La mention des retables, simples *pale*, est uniquement suivie de leur localisation et du nom de l'artiste : Michiel ne s'arrête pas à la question de savoir ni quels saints y flanquent la Vierge ni quel est leur contenu liturgique. Voilà un point cru-cial pour ses descriptions d'œuvres de Giorgione : de façon fort révélatrice, il détaille sa mention plus que d'ordinaire et s'attarde parfois sur le sujet – ainsi de deux toiles de la collection Contarini, *La Naissance de Pâris* et (*L'Enfer avec*) *Énée et Anchise*. S'il fournit là plus de détails, c'est peut-être qu'il s'intéresse davantage aux thèmes profanes. Cela étant, *L'Enfant à la flèche* (ill. 22) est-il un simple enfant à la flèche ou bien est-ce le portrait d'un garçon déguisé en saint Sébastien, comme l'atelier de Léonard en produisait, ou encore une représentation d'Eros ?

26. Manuscrit de Marcantonio Michiel, *Notizia d'Opere del Disegno*, passage concer-nant la collection de Taddeo Contarini et *Les Trois Philosophes*.

27. GIORGIONE, *L'Adoration des bergers*, encre et gouache sur papier, 22,7 x 19,4 cm,
Windsor Castle, Royal Library, collection de Sa Majesté la Reine Elizabeth II.

Que penser de la fameuse description de *La Tempête*, où un nu fémi-
nin qui allaite un nourrisson en pleine nature est identifié comme une tzi-
gane ? Le terme *cingana* était rare dans l'italien de l'époque ; son premier
emploi attesté remonte seulement aux années 1460 (dans le *Morgante* de
Pulci), ce qui tendrait à montrer que Michiel ne l'a pas choisi à la légère.
Pourtant, la tzigane de Giorgione est moins typée que celles des autres
artistes : elle ne ressemble guère à la célèbre sculpture romaine du musée
du Capitole à Rome connue sous le nom de *La Zingara*, ni au roi tzigane
Scaramouche, personnage difforme dû à Léonard de Vinci [15] ; elle n'est pas
engagée non plus dans une activité traditionnellement associée aux tzi-
ganes : elle ne dit pas la bonne aventure – à la rigueur peut-on arguer
qu'elle donne le sein de façon désinvolte, à la manière tzigane [16] ? Que
cache l'emploi par Michiel de ce terme particulier ? Fidèle à la tradition
du *connoisseurship*, Michiel ne s'intéressait pas autant au sujet que nous
aimerions qu'il l'eût fait et, bien que Giorgione et ses mécènes fussent très
attachés à ce qui était représenté, lui, hélas, choisit de n'en consigner
dans ses notes que la plus fugace des impressions.

Un Biographe Florentin de Giorgione

Giorgio Vasari a peut-être connu moins d'œuvres de Giorgione que ses
précurseurs vénitiens mais il possédait un bon réseau d'informateurs : des
artistes familiers de Giorgione et du monde de l'art à Venise lui fournissaient
sa matière [17]. Il suivait une formule biographique particulière et il posait à ses
informateurs des questions différentes de celles que Michiel posait aux collec-
tionneurs patriciens. Parce que Vasari est l'un des rares non-Vénitiens à avoir
écrit sur l'art de Venise, ses jugements ont plus souvent été la proie des cri-
tiques que ceux des auteurs locaux, surtout au XVIIᵉ siècle. Dans la première
édition des *Vies* (1550), il attribue un grand rôle à Giorgione dans l'art renais-
sant, jugement qu'il reconnaît volontiers dérivé du témoignage oral des excel-
lents contemporains du peintre (*molti di quegli che erano allora eccellenti*). Il
place Giorgione aux côtés de Léonard de Vinci et du Corrège parmi les grands
maîtres de la *maniera moderna*. Vasari ne peut pas avoir connu Giorgione en
personne, à la différence de Michiel (bien que, si rencontre il y eut entre
Giorgione et Michiel, elle ne soit pas documentée) ; il se forgea donc son opi-
nion lors d'un séjour à Venise en 1541-1542. Dans la seconde édition (1568),
deux sources, au moins, sont avouées. L'une est Titien lui-même, que Vasari dit

28. GIORGIONE, *L'Adoration des bergers* (variante de la *Nativité Allendale*),
bois de peuplier, 92 x 115 cm, Vienne, Kunsthistorisches Museum.

avoir rencontré à Venise en 1566 : on trouve tellement d'informations complémentaires sur Giorgione au début de la *Vie* de Titien, que l'on peut en déduire que ces éléments nouveaux viennent effectivement de Titien. L'autre est Sebastiano del Piombo, que Vasari mentionne comme l'un de ses informateurs – il l'aura connu ailleurs qu'à Venise. Vasari s'entretint également avec d'autres artistes, comme Giovanni da Udine, Garofalo et Morto da Feltre : Giorgione est mentionné dans leurs biographies.

Dans la première édition, la *Vie* de Giorgione est brève mais quelques faits essentiels sont donnés : d'origine modeste, le peintre naît en 1477 à Castelfranco mais est élevé à Venise (*fu allevato in Vinegia*). Dans la seconde, sa date de naissance est modifiée en faveur de 1478, année où Giovanni Mocenigo fut élu doge [18]. À quel âge Giorgione quitte-t-il Castelfranco pour Venise ? Cela n'est pas précisé – mais, quoi qu'il en soit, il se retrouve bientôt apprenti à Venise chez Gentile et Giovanni Bellini. Au début de sa carrière, il réalise de nombreuses madones (ill. 29) comme la *Sainte Famille (Madone Benson)* ou la *Nativité Allendale*. Vasari mentionne également ses portraits. Il loue son style pour sa ressemblance, sa vivacité et sa douceur (*morbidezza*), principalement dans les œuvres publiques, les fresques sur les façades de bâtiments comme le Fondaco dei Tedeschi. De la technique du peintre, Vasari précise qu'elle adoucit les contours, prête aux figures des mouvements impressionnants et ajoute encore de l'obscurité à des ombres profondes. Le portrait qui est dressé de Giorgione en fait un personnage charmant. Musicien, il joue souvent lors de réunions patriciennes, et il se délecte constamment des choses de l'amour (*e dilettosi continovamente delle cose d'amore*) : les biographes ultérieurs se sont attardés sur ce trait, en particulier sur l'épisode final de la fatale créature qui lui transmit la peste. Sur un point au moins, la date de la mort du peintre, Vasari est exact à un an près ; la correspondance d'Isabelle d'Este, en 1510, confirme l'information. Si la date de naissance de 1478 proposée par Vasari dans la seconde édition est exacte, Giorgione serait donc mort à l'âge de trente-deux ans.

En 1550, Vasari fait référence à plusieurs œuvres de Giorgione. Certaines ne peuvent être identifiées : il parle seulement de fresques et de portraits. En revanche, trois d'entre elles étaient et sont encore accessibles dans des lieux publics. Or, dans les trois cas, les attributions de Vasari ont été remises en question. L'une est la *pala*, fort bien accueillie, de l'église Saint-Jean-Chrysostome : elle est aujourd'hui attribuée à Sebastiano del Piombo (ill. 19).

Page de droite :
29. GIORGIONE, *L'Adoration des bergers*, Vienne, détail.

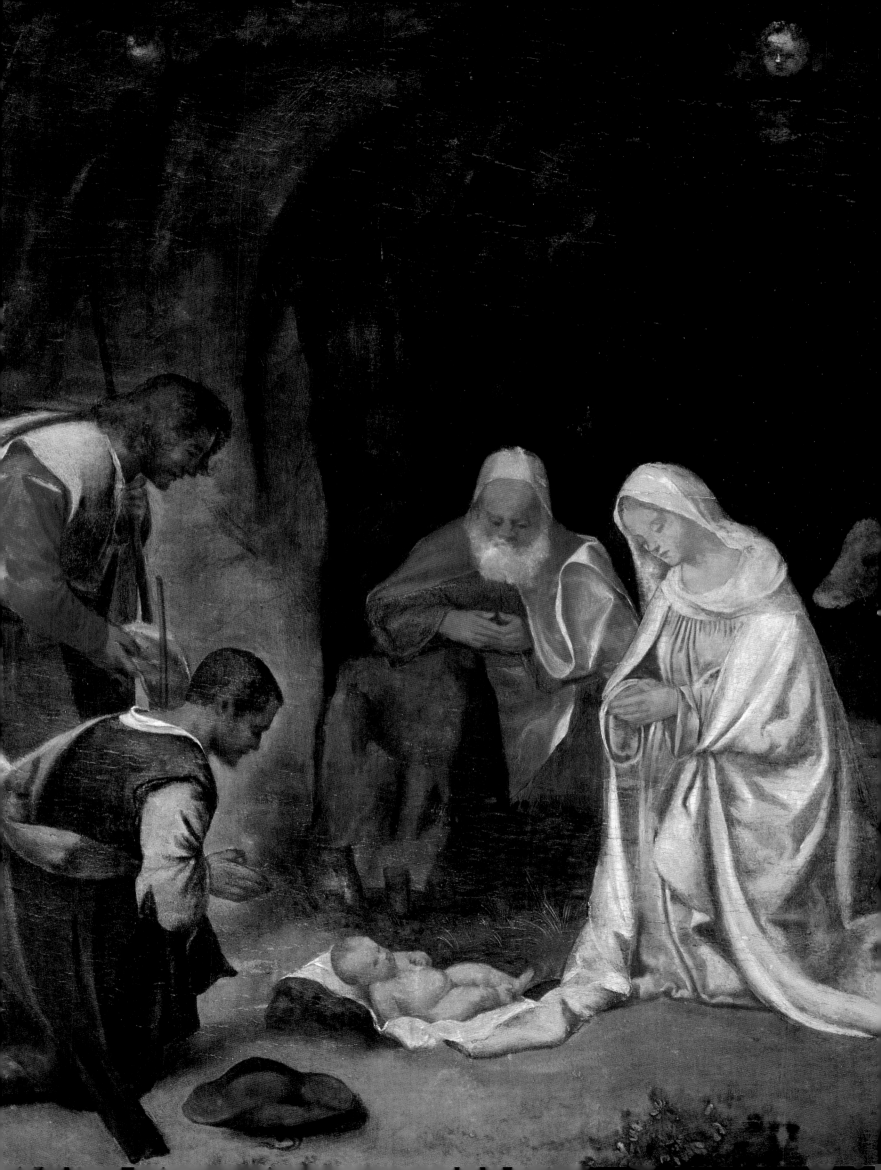

On a découvert des archives concernant le commanditaire qui suggéreraient que la commande fut réalisée après la mort de Giorgione [19]. La seconde est l'image miraculeuse du *Christ portant la Croix* qui appartient à la Scuola Grande di San Rocco (ill. 15) : Vasari la donne à Giorgione mais l'attribution est désormais discutée, bien que des documents attestent que l'œuvre a été réalisée du vivant de Giorgione. La troisième est un tableau pour lequel Vasari professe un goût marqué : *La Tempête en mer* de la Scuola Grande di San Marco, aujourd'hui attribuée à Palma l'Ancien. Vasari décrit longuement cette tempête comme une représentation des plus effrayantes. L'enthousiasme du passage montre combien l'historiographe réagit à l'art vénitien en pur maniériste d'Italie centrale. L'œuvre peinte qu'il juge la plus belle de tout Venise (*la più bell'opera di pittura che sia in tutta Venezia*) est un octogone de son ami maniériste Francesco Salviati représentant *L'Adoration de Psyché*, exécuté pour le palais de Giovanni Grimani, à Santa Maria Formosa. Le Palazzo Grimani était un monument à la gloire du goût pictural et décoratif de l'Italie centrale ; il avait été construit pour mettre en valeur une collection romaine de sculpture antique. L'octogone est aujourd'hui perdu mais un autre, très semblable, également de Salviati, se trouve encore dans le palais. Voilà un exemple de l'hostilité patente de Vasari à l'encontre de l'art vénitien. Son peu de goût pour les portraits (il avoue dans son autobiographie n'en avoir exécuté lui-même qu'à son corps défendant) limite également la portée de son jugement sur l'art de Venise. Les portraits tiennent une part importante dans la carrière de Giorgione et d'autres peintres vénitiens comme Titien, or les descriptions que Vasari nous en donne sont parfois superficielles.

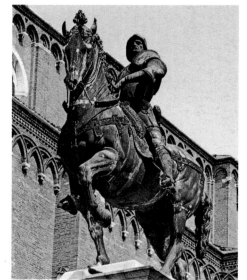

30. VERROCHIO, *Il Colleone*, 1496, bronze à l'origine partiellement doré et piédestal en marbre, h. 395 cm, Venise, Campo SS. Giovanni e Paolo.

Page de droite :
31. GIORGIONE, *Le Christ portant la Croix*, détail.

Dans la seconde édition des *Vies*, répondant aux critiques adressées à la première, Vasari réécrit la *Vie* de Giorgione, révise sa date de naissance, analyse un nombre accru d'œuvres et ajoute un passage important sur l'intérêt que Giorgione portait aux débats théoriques du *paragone* sur les mérites respectifs de la peinture et de la sculpture. Nous avons vu que ces débats ont été stimulés par le monument équestre (*cavallo di*

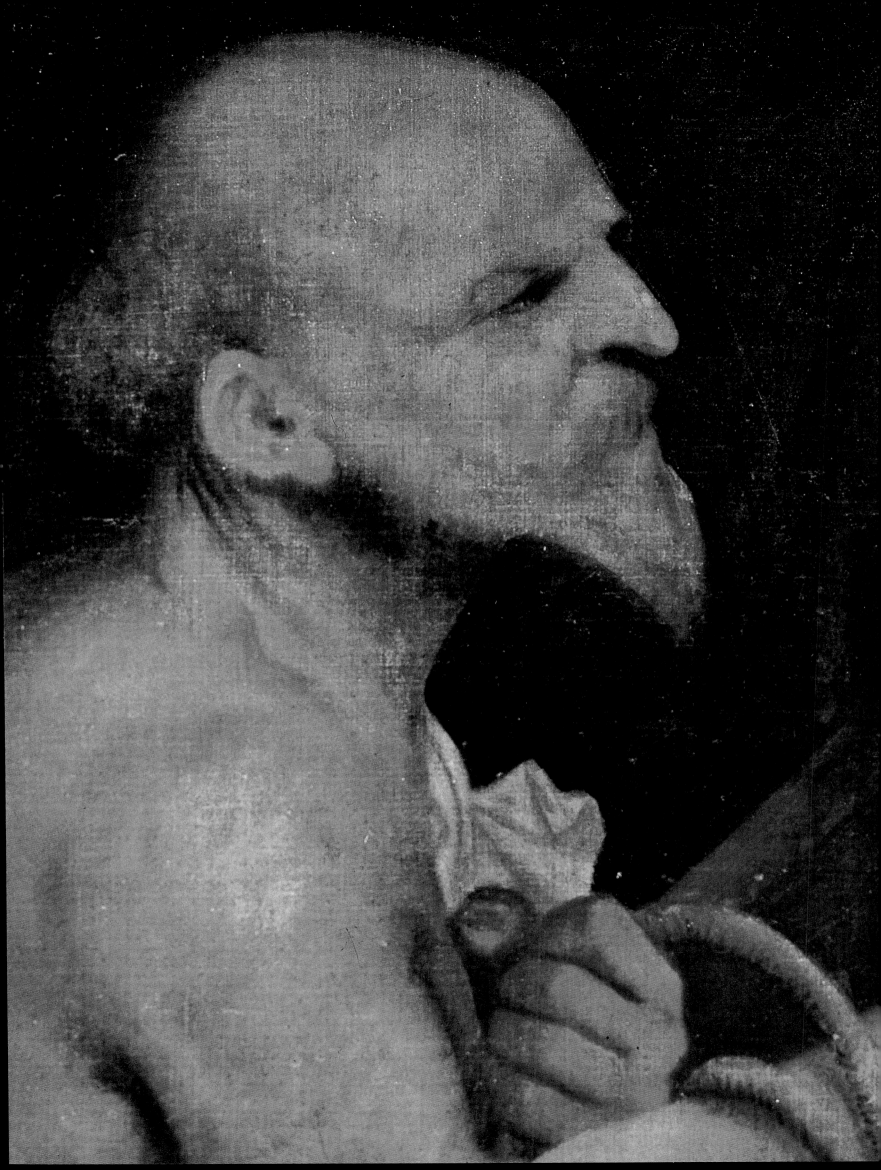

bronzo) de Bartolomeo Colleoni par Andrea Verrocchio (ill. 30). Le passage concernant Verrocchio est fondé sur des on-dits (*dicesi*) et, si les débats eurent réellement lieu du vivant de Verrocchio (*nel tempo che Andrea Verrocchio faceva il cavallo di bronzo*), ce dut être entre 1486 et 1488, entre son arrivée à Venise et sa mort. Or, en 1488, Giorgione, âgé tout au plus de dix ans, ne pouvait guère être qu'un simple *garzone* dans l'atelier de Bellini. Il est plus probable que les débats mentionnés par Vasari aient eu lieu plus tard, en 1490, quand le monument fut fondu par Alessandro Leopardi, ou lors de son inauguration en mars 1496 (Vasari parle d'un cheval en bronze et non de la maquette en terre cuite laissée par Verrocchio). Au milieu des années 1490, Giorgione devait être un jeune homme extrêmement cultivé et intelligent s'il est vrai qu'on reprenait encore ses idées une soixantaine d'années plus tard. Le passage de Vasari sur le *paragone* ne

32. GEROLAMO SAVOLDO, *Portrait d'homme en armure* dit *Portrait de Gaston de Foix*, ca 1548, toile, 91 x 23 cm, Paris, musée du Louvre.

semble pas être inspiré par les anecdotes que Paolo Pino relate antérieurement dans son dialogue (1548), où est mentionnée la contribution de Giorgione à ces débats : c'est là une garantie que les deux ouvrages rapportent un fait authentique.

Parmi les additions que Vasari a faites à la *Vie* de Giorgione en 1568 figurent des références à des tableaux qui appartenaient à des collections privées, dont l'une se trouvait à Venise : celle de Giovanni Grimani, le patriarche d'Aquilée, dans son palais de Santa Maria Formosa. Dans cette collection, Vasari mentionne l'autoportrait de Giorgione en David avec Goliath et deux autres tableaux : l'imposant portrait d'un général portant un col de fourrure, une camisole *all'antica* et un béret rouge à la main ; un portrait de jeune garçon, aussi beau qu'il se peut faire (*bella quanto si può fare*). Puis Vasari passe abruptement à Florence : là, il décrit un double portrait par Giorgione de Giovanni Borgherini et de son précepteur vénitien, dans la collection des héritiers Borgherini. Vasari connaissait bien cette importante collection : il décrit des tableaux qui s'y trouvaient, en plusieurs endroits des *Vies*, en particulier lorsqu'il évoque les décorations de Pontormo pour la

33. D'APRÈS HENRI BARON, *Giorgione Barbarelli faisant le portrait de Gaston de Foix, duc de Nemours*, gravure d'après un original disparu, *Album de Salon*, 1884. Reconstruction romantique sur le thème du *paragone*.

chambre de Pierfrancesco Borgherini (voir chapitre IV). Des tableaux mentionnés par Vasari, deux seulement peuvent être identifiés avec certitude : le double portrait de l'élève et du précepteur, aujourd'hui à la National Gallery de Washington, et l'autoportrait de Giorgione conservé à Brunswick (ill. 2). L'historiographe décrit ensuite le portrait d'un capitaine en arme, dans la demeure d'Anton de' Nobili, sans doute à Florence également, qui n'est cité nulle part ailleurs dans la littérature sur Giorgione. Puis, il analyse le portrait de Gonzálvo de Córdoba, loué comme une *"cosa rarissima e non si poteva vedere pittura più bella che quella"*, mais qui échappe aussi à toute identification, malgré les conjectures qu'il a suscitées [20].

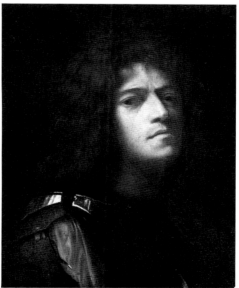

34. GIORGIONE, *Autoportrait en David*, toile, 52 x 43 cm, Brunswick, Herzog Anton Ulrich-Museum.

En 1568, Vasari ajoute également un passage sur Giorgione dans sa *Vie de Titien*. Avec une grande clairvoyance, il pose là pour la première fois quelques-uns des problèmes majeurs relatifs à Giorgione. Dans un passage fameux sur les fresques de la façade du Fondaco dei Tedeschi, commande de premier ordre pour un site important (voir chapitre VII), Vasari admet son incapacité à saisir le sens des peintures de Giorgione. Il n'est pas le seul qu'elles aient laissé perplexe mais il est le premier à commenter l'absence de dessins sur papier dans la peinture

vénitienne et à qualifier la méthode de Giorgione de *senza disegno* – affirmation encore sujette à controverse de nos jours. Il rapporte enfin qu'un changement stylistique se serait produit en 1507 : désormais, l'artiste donne à ses œuvres plus de douceur et de relief (*cominciò a dare alle sue opere più morbidezza e maggiore relievo con belle maniera*). Le changement dut s'opérer après que la *Laura* fut achevée. Ce nouveau style apparaît dans *La Tempête*, se développe dans les fresques du Fondaco dei Tedeschi et dans la *Vénus* de Dresde.

On sait qu'il existe des différences notables entre les deux éditions des *Vies*. *Le Miracle de saint Marc* est éliminé du passage de la *Vie de Giorgione* où il figurait en 1550, et est attribué à Palma l'Ancien en 1568 ; *Le Christ portant la Croix* de la Scuola Grande di San Rocco apparaît à la fois dans la *Vie de Giorgione* et dans celle de Titien en 1568, alors qu'il était donné seulement sous le nom de Giorgione en 1550. La *pala* de Saint-Jean-Chrysostome est attribuée à Giorgione dans la première édition puis à Sebastiano del Piombo dans la seconde (où la correction est accompagnée de la remarque, fort savoureuse, que les néophytes l'avaient d'abord crue de la main de Giorgione). Dans le premier et le dernier cas, la version corrigée représente une amélioration, probablement parce que Vasari a pu s'entretenir avec les peintres concernés, Palma et Sebastiano. Titien, dans son grand âge, semble avoir été moins fiable, notamment sur les événements qui remontaient à sa jeunesse [21]. Vasari avait l'honnêteté de reconnaître que sa propre valeur d'historiographe se mesurait à l'aune de celle de ses informateurs vénitiens.

L'année où il publiait sa seconde édition, un auteur vénitien essayait de rebaptiser Giorgione. Le poète vicentin Giambattista Maganza citait les "*belle teste di Barba Zorzon*" dans un poème "rustique" dédié à Giacomo Contarini (1568) [22]. Dans un autre, légèrement postérieur, où il donnait à Titien des conseils sur la façon de peindre sa maîtresse, il évoquait le temps béni de Giorgione : "*ieri al tempo de barba Zorzon*" [23]. Mais ce diminutif affectueux et intime ("pépé Giorgione"), tiré du dialecte vénitien, n'eut guère de succès.

L'HISTOIRE DE L'ART ET LE MARCHÉ DE L'ART AU XVIIᵉ SIÈCLE

Venise a toujours été une ville pour étrangers. Dans la seconde moitié du XVIᵉ siècle, Francesco Sansovino publia une série de guides destinés avant tout aux voyageurs, principalement son *Venezia città nobilissima et singolare descritta* (1581), dont il y eut plusieurs éditions. Suivant en partie les traces de Vasari, Sansovino décrit plusieurs œuvres de Giorgione, dont la *pala* de

l'église Saint-Jean-Chrysostome et ce qu'il nomme *"La Tempête"* (*Saint Marc, saint Georges et saint Nicolas sauvent Venise de la tempête*), alors à la Scuola Grande di San Marco. S'il mentionne la collection de Gabriele Vendramin, il ne dit rien de son contenu. Il existe une certaine concordance entre les collections que Sansovino cite dans son guide et celles que Michiel décrit dans ses notes. On en a déduit que Sansovino s'était inspiré de Michiel[24]. La similitude peut aussi s'expliquer par le fait que les mêmes collections étaient célèbres, et ouvertes aux hôtes de marque.

À Venise, les écrits d'histoire de l'art accusent un certain retard face aux autres pôles régionaux jusqu'au milieu du XVIIe siècle. En 1648 parut un équivalent des *Vies* de Vasari, les *Maraviglie dell'arte* de Ridolfi et, en 1660, un spirituel dialogue en vers entre un sénateur et un peintre vénitien, la *Carta del navegar pitoresco* de Boschini[25]. Les auteurs des deux ouvrages étaient des peintres qui n'avaient pas connu le succès en tant qu'artistes mais qui menaient de brillantes carrières dans le commerce des œuvres d'art. Le public de leurs guides était aussi complexe que l'univers dont ils étaient l'émanation, où les collectionneurs frayaient avec les commerçants et où lesdits auteurs étaient des touche-à-tout : historiens, marchands et artistes[26]. Alors que Michiel écrivait ses notes pour lui-même et Vasari ses *Vies* pour un public versé dans les arts, Ridolfi et Boschini ont un public de collectionneurs européens, qui consultent les guides pour admirer l'art vénitien mais aussi pour en acheter. Amsterdam était, au début du XVIIe siècle, le centre du marché européen de l'art. De nombreux chefs-d'œuvre italiens étaient acquis par des collectionneurs hollandais, notamment par les frères Gerard et Jan Reynst, auxquels est dédié l'album de Ridolfi[27]. Les frères Reynst étaient censés avoir acheté la totalité de la collection d'Andrea Vendramin (v. 1565-1629), que nous ne connaissons que par des carnets de dessins, dont de surprenantes copies d'œuvres disparues de Giorgione[28]. L'engouement des collectionneurs européens pour l'art de Venise se développait parallèlement à l'approche vénitienne de l'histoire de l'art, présentée par ses tenants comme anti-vasarienne. Bien qu'il soit dans cette lignée, Ridolfi adopte pourtant la formule de la biographie vasarienne. De façon significative, il traite uniquement de peinture, son projet d'écrire l'histoire de la sculpture et de l'architecture vénitiennes n'ayant pas abouti. Ce n'était pas simplement un marchand, il avait des ambitions d'historien. À la différence de Boschini, il s'attache à analyser en profondeur le Quattrocento et nous procure d'inestimables descriptions de cycles aujourd'hui disparus.

Dans les *Maraviglie*, Giorgione se voit attribuer une ascendance noble (c'est là une notation biographique inédite) et un catalogue phénoménal. Ridolfi est le premier à prétendre que Giorgione était le fils illégitime d'un sieur Barbarella et d'une paysanne de Vedelago, un hameau proche de Castelfranco. Peut-être trouva-t-il la source de cette tradition lors d'un séjour de près d'une année qu'il fit en 1630, fuyant la peste, à Spineda, un bourg du Trévisan situé entre Asolo et Castelfranco, à proximité de Riese, où les Costanzo, descendants du commanditaire de Giorgione, Tuzio Ier, possédaient une *villa*[29]. Hôte de la Ca' Stefani, Ridolfi, qui est le premier exégète de la *Pala di Castelfranco*, pourrait bien avoir rencontré Tuzio Costanzo III (1596-1678) durant son long séjour dans la province. Étant donné les circonstances, les Costanzo eux-mêmes auraient pu attirer son attention sur le tableau d'autel : il est peu probable, en effet, qu'il ait connu les descriptions antérieures qui figurent dans les relations des visites épiscopales[30]. Quand Ridolfi se rendit à Castelfranco, il vit certainement l'épitaphe qui, à l'époque, figurait sur la tombe de la famille Barbarella située entre les autels de saint Marc et de saint Jean Baptiste dans la *chiesa antica* San Liberale : sa thèse sur les origines de Giorgione viendrait-elle de là[31] ? En d'autres occasions, comme dans sa *Vie* de Cima da Conegliano, Ridolfi rapporte qu'il s'est entretenu avec les descendants des artistes, et l'on a souvent souligné qu'il se sert volontiers des inscriptions[32].

Ridolfi introduit une autre innovation : Giorgione aurait d'abord été décorateur de meubles. Comme cela a été noté par les historiens du mobilier, il est étonnant que peu de coffres de mariage peints, les *cassoni*, aient subsisté à Venise, alors que de nombreux exemples florentins nous sont parvenus. Le style d'une grande partie de ceux qui nous restent pourrait être qualifié de "giorgionesque", mais de toutes les œuvres conservées de Giorgione, une seule se rattache au mobilier : *Judith* (Saint-Pétersbourg) décorait la porte d'un placard. Il a toutefois été démontré que le dessin préliminaire d'œuvres anonymes comme le couvercle de coffret avec *Vénus et Cupidon dans un paysage* de la National Gallery de Washington avait été conçu dans un style très différent de celui de la peinture finale : on peut en déduire qu'elles ont été adaptées à la mode en cours – on a voulu "faire du Giorgione". L'affirmation de Ridolfi s'appuie probablement sur l'existence de ces pièces, qui présentent un traitement anodin d'un sujet giorgionesque dans un style à la Giorgione.

Ridolfi décrit une quantité impressionnante de tableaux de Giorgione, dans des églises mais aussi dans des demeures et *palazzi* vénitiens. Cet

accroissement du catalogue signifie à coup sûr que Ridolfi faisait de la publi-
cité pour tout ce qui était à vendre. À la simple lecture de ses descriptions
(beaucoup de tableaux ne sont pas identifiables), ses attributions semblent
souvent très improbables. Parmi les moins plausibles figure une série de
douze tableaux sur le thème de Psyché et Cupidon, pour laquelle il n'est
donné aucune localisation, mais qui occupe trois pages sur treize [33]. En tant
que guide des collections vénitiennes, tant à Venise que sur la *terra firma*,
Ridolfi nous comble. Les nombreux voyages qu'il lui a fallu accomplir afin
d'exécuter portraits et fresques à la demande de nombreux clients fortunés
lui permirent de décrire neuf collections à Bergame, dix-neuf à Brescia, seize
à Padoue, quinze à Trévise, quinze à Vérone, six à Vicence et cent-soixante
à Venise même [34]. Ridolfi recense dans la catégorie "*antichi maestri*" des
tableaux datant à peine de la fin du XIIIe et du début du XIVe siècle, qui coû-
tèrent des sommes considérables à des collectionneurs d'envergure interna-
tionale comme Lord Arundel et Léopold de Médicis. Il fait référence à une
seule des collections déjà présentées par Marcantonio Michiel (celle de

35. D'APRÈS GIORGIONE,
David avec la tête de Goliath,
Coll. A. Vendramin, Londres,
British Museum.

Marcello à San Tomà). Il conviendrait toutefois de compter les ensembles passés entre-temps aux mains de descendants, comme la collection Contarini. Ridolfi cite parfois des collections qui avaient déjà quitté Venise, comme celle de Bartolomeo della Nave. Vers la fin de la *Vie* de Titien, il signale qu'il a mentionné autant de tableaux appartenant à des collections privées qu'il lui avait été donné d'en voir ou sur lesquels on avait attiré son attention, mais que ces œuvres changeaient si souvent de propriétaire que le lecteur ne devait pas lui tenir rigueur s'il découvrait que tel tableau ne se trouvait plus là où il le situait. Il poursuit en raillant les collectionneurs qui voudraient que les tableaux poussent dans leurs collections comme des champignons, et conclut humblement qu'il laissera tout un chacun s'exprimer librement sur la localisation des œuvres [35].

Ridolfi a réuni des albums de dessins, aujourd'hui à la Picture Gallery de Christ Church, à Oxford, dans lesquels on a toujours vu des équivalents du *Libro dei disegni* de Vasari, du moins en tant qu'illustrations du développement graphique de l'art vénitien. Toutefois, les attributions de nombreux dessins ne manquent pas de surprendre. Il en est ainsi du dessin de Carpaccio représentant quatre dames, deux gentilshommes et un enfant se promenant le long d'un quai, sur lequel figure, de la main même de Ridolfi, une attribution à Van Dyck : "Antonio Vandijch d'Anversa". Comment Ridolfi a-t-il pu commettre une telle méprise alors que le dessin correspond à une peinture en vue dans une confrérie célèbre, *L'Arrivée des Ambassadeurs anglais*, à la Scuola di Sant' Orsola, qu'il cite d'ailleurs lui-même dans sa *Vie* de Carpaccio ? Tintoret est de même gratifié de plusieurs attributions bizarres dans la collection de Christ Church. À la différence de Vasari, Ridolfi ne renvoie jamais le lecteur à sa propre collection de dessins et les armoiries des Capello figurant dans le volume tendent à montrer qu'il les aurait rassemblés dans un but lucratif [36]. Même si c'est le cas, l'attribution d'un dessin de Carpaccio à Van Dyck ne peut que nous amener à remettre en question sa renommée de *connoisseur* du dessin et de la peinture du XVe siècle vénitien.

Marco Boschini est plus agressivement vénitien que Ridolfi de par son langage et son attitude polémique. Le point de vue biographique de Vasari sur l'histoire de l'art lui était indifférent ; il accusa l'Arétin d'avoir égaré Vasari dans le domaine de l'art vénitien : tout ce qui importait aux yeux de Boschini était l'excellence de la peinture vénitienne. Dans la *Carta del navegar pitoresco* (1660), un sénateur collectionneur qu'on nomme *Eccellenza* est promené en

37. TITIEN, *Le Bravo*
(*L'Assassin*), *ca* 1515-1520,
toile, 77 x 66,5 cm, Vienne,
Kunsthistorisches Museum.

gondole à travers Venise, pour une série de visites guidées, par un peintre, Boschini, qui lui détaille les monuments de la cité dans un dialecte exubérant. À l'aide d'un vocabulaire inventif, Boschini définit les caractéristiques de l'art vénitien et il se révèle être une source de renseignements inestimables. À l'instar de Ridolfi, il est peu précis sur les artistes du Quattrocento. Bien qu'il admire passionnément Giovanni Bellini, en qui il voit le "*primavera del mondo*", il connaît mal ses prédécesseurs, qu'il juge secs et stériles. Avec Giorgione, "un géant en art", naît le grand style vénitien : couleurs adoucies et contours estompés (*quell'impasto di pennello così morbido e lo sfumar de' dintorni*). Boschino réfute avec indignation l'idée de Vasari suivant laquelle Léonard de Vinci aurait stimulé le développement du *sfumato giorgionesco*.

Des œuvres de Giorgione, ce sont les portraits et les fresques qu'il connaît le mieux, dont une grande partie n'est pas identifiable. On peut comparer ses mentions à celles de Michiel. Ainsi pour la *Vénus endormie* de la Ca' Marcello, ou bien *Le Bravo* ("*L'Assassin*", Kunsthistorisches Museum, Vienne) de Titien (ill. 37) : alors que Michiel se contente de quelques mots, Boschini écrit un long passage flamboyant et fébrile sur cette scène de genre militaire qui confronte deux hommes qu'il appelle Claudius et Caelius Plotius. En 1648, le tableau était encore dans la collection vénitienne où Ridolfi le situait, mais en 1659, c'était l'un des fleurons de la collection de l'archiduc Léopold-Guillaume d'Autriche : il avait été vendu à l'étranger un an avant la publication du livre de Boschini. Boschini et Ridolfi furent les premiers auteurs à attribuer à Giorgione *Le Christ mort soutenu par des anges* du mont-de-piété de Trévise. À la différence du *Bravo*, le *Christ mort* ne devait jamais plaire aux étrangers. L'œuvre fut fréquemment recensée par des voyageurs mais toujours rejetée par les acheteurs des galeries nationales d'Angleterre et d'Allemagne au XIXᵉ siècle, avant que Giovanni Morelli ne finisse par réfuter l'attribution à Giorgione. Boschini s'étend sur le commerce des étrangers à Venise : il se lamente de la quantité d'œuvres exportées mais il n'en dédie pas moins son livre à Léopold-Guillaume, dont il décrit abondamment la galerie et dont il arborait la chaîne en or, comme tous les agents vénitiens de l'archiduc.

Boschini n'est pas seulement lié au *connoisseurship* des œuvres de Giorgione en qualité d'auteur. Il l'est aussi en qualité de marchand et de conseiller en marché de l'art contemporain. Il attribue à son grand ami le peintre Pietro della Vecchia (1602-1676) le titre de "singe de Giorgione" (*sima di Zorzon*), jugeant "parfaites" les imitations du maître. Le lecteur d'aujourd'hui ne doit pas en déduire que Della Vecchia était un parfait faussaire : au mieux, ses imitations sont d'inoffensifs exercices dans le genre de la scène militaire, des variations dans le style du *Bravo*[37]. La correspondance de Boschini révèle que Della Vecchia avait peint un autoportrait de Giorgione qui avait berné le peintre-marchand Francesco Fontana. Celui-ci rassemblait une collection pour l'un des plus grands *connoisseurs* du XVIIᵉ siècle, le cardinal Léopold de Médicis (dont la collection est aujourd'hui au palais Pitti, à Florence). Les agents de Léopold de Médicis à Venise, Paolo del Sera et Boschini lui-même, étaient chargés d'évaluer les tableaux que Fontana proposait au cardinal. Fontana leur interdit d'abord l'accès aux autoportraits de Titien et de Giorgione. Lorsqu'enfin leur fut accordée la permission d'examiner le Giorgione, la raison en devint claire. Comme Boschini l'expliqua à Léopold de Médicis :

"[...] l'ayant vu, Della Vecchia me demanda incontinent ce que j'en pensais et je répondis qu'il savait mieux que moi ce qu'il fallait en penser. Il me pria de lui donner mon avis et je lui dis, en souriant, qu'il était inutile qu'il me le demandât, puisqu'il savait qu'il l'avait peint lui-même. Il se mit alors à rire de concert avec moi, confessant qu'il était de sa main. Il me raconta qu'il l'avait fait à la requête de feu Signor Nicolò Renieri, trente-deux ans auparavant, et qu'en vérité, afin de satisfaire ce peintre, il s'était évertué à y mettre tout son savoir, l'exécutant de tête, n'utilisant aucun modèle et, cela va de soi, sans copier directement Giorgione. Il avait plutôt désiré marcher dans les pas de cet artiste singulier, et c'est ainsi que Della Vecchia a fait maintes choses qui ont beaucoup donné à penser et qui en ont trompé plus d'un."[38]

Le cardinal commanda par la suite à Della Vecchia un "Giorgione" moderne pour l'accrocher avec d'autres vieux maîtres mais il déclina l'autoportrait que Fontana lui avait proposé. Della Vecchia, dont le nom même signifie qu'il imitait les vieux maîtres, était peintre, marchand, restaurateur. Élève du Padovanino (Alessandro Varotari, 1588-1648), il était marié à une femme peintre, Clorinda Renieri, fille du peintre-marchand Nicolò Renieri. Della Vecchia avait une connaissance directe de Giorgione authentiques puisqu'entre 1643 et 1645 il avait restauré la *Pala di Castelfranco*, mais on ne retrouve guère le style du retable dans ses imitations. Dans un texte légèrement postérieur, *Breve Istruzione* (1664), Boschini donne une nouvelle définition de Giorgione ou, plutôt, opère une synthèse de ses opinions antérieures sur un artiste qu'il appelle le "diamant" de l'art vénitien. Il présente désormais comme représentatifs du génie du peintre les jeunes gens habillés de velours, de damas et de satin rayé, portant des pourpoints à crevés et d'étranges chapeaux à plumes : le tout fondé sur l'attribution à Giorgione du *Bravo* conservé à Vienne[39]. Boschini passe de sa longue dissertation sur *Le Bravo* à la louange des créations giorgionesques de Della Vecchia, précisant qu'elles ne sont pas des copies au sens littéral mais "*astratti del suo intelletto*", des "abstractions" tirées de son propre esprit. En fait, ces assassins aux vêtements somptueux ressemblent plus à des variations sur Le Caravage qu'à quoi que ce soit que l'on attribuerait aujourd'hui à Giorgione.

C'est en pensant aux imitations de Della Vecchia que Boschini a créé le terme "giorgionesque" (*forme giorgionesche*)[40], alors que, maintenant, pour la plupart des historiens d'art, le mot désigne une approximation du style de Giorgione par des peintres qui sont ses stricts contemporains et qui suivent plus fidèlement sa manière. De nos jours, on l'emploie rarement dans le sens de Boschini, pour signifier des variations libres sur des compositions de Giorgione.

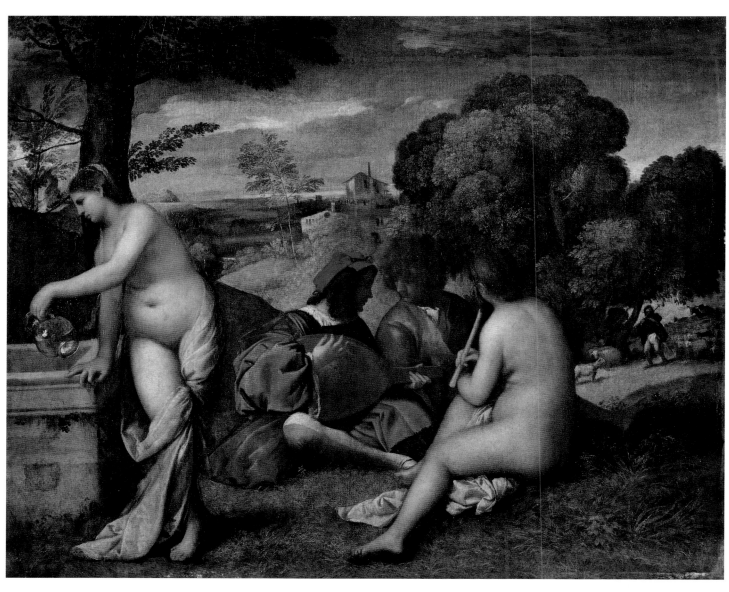

38. GIORGIONE, *Le Concert champêtre*, toile, 105 x 136,5 cm, Paris, musée du Louvre.
Page de droite : 39. Détail : le joueur de luth.

On pourrait se demander si, le commerce aidant, grisé par la verbosité de Boschini, le XVIIᵉ siècle ne perdit pas de vue le vrai Giorgione. Boschini essayait-il de vendre les imitations de Della Vecchia, la matière première faisant défaut ? À bien regarder les inventaires des pièces offertes à la vente, il ressort que les Giorgione authentiques étaient connus et recensés comme tels ; ses œuvres personnelles étaient donc encore disponibles. Dans au moins une collection de Venise, celle de Bartolomeo della Nave, il y avait des Giorgione que nous lui attribuons encore de nos jours : entre 1637 et 1639, Basil Feilding, ambassadeur britannique à Venise, y acquit *Laura* et *Les Trois Philosophes* pour le marquis de Hamilton, troisième du nom [41]. La collection Della Nave, souvent évoquée dans les *Maraviglie* de Ridolfi, même après qu'elle eut quitté Venise, fut mise sur le marché à la mort de son propriétaire en 1636. Après un bref passage en Angleterre, ses chefs-d'œuvre furent acquis par l'archiduc Léopold-Guillaume à Bruxelles ; ils constituèrent le noyau du Kunsthistorisches Museum de Vienne. Le cardinal Léopold de Médicis acheta au moins un tableau pour lequel l'attribution à Giorgione n'est pas sans fondement, *L'Éducation du jeune Marc Aurèle*, analysé plus loin.

Que proposait-on sur le marché de l'art à Venise au XVIIᵉ siècle ? Comme d'autres inventaires, la liste d'une vente Médicis de 1681, témoigne de l'exceptionnelle richesse des collections vénitiennes à cette époque, surtout en tableaux attribués à Giorgione [42]. Jamais étudiée auparavant par les exégètes de Giorgione, la liste est reproduite ici en appendice. Elle fut envoyée par l'ambassadeur toscan à Venise, Matteo del Teglia, à Apollonio Bassetti, secrétaire du grand-duc de Toscane, en accompagnement d'une lettre dans laquelle il mentionnait une série de tableaux d'éminents artistes vénitiens en vente chez un marchand de la ville. L'un des tableaux figurant sur la liste était *La Vecchia* de Giorgione, "*Quadro il ritratto di una Vecchia di mano di Giorgione che tiene una carta in mano e è sua madre*" ; y était joint un prétendu autoportrait de l'artiste tenant un crâne de cheval. Sur la même liste figuraient neuf autres œuvres attribuées à Giorgione (contre trois à Titien), et des tableaux du Pordenone, de Bonifazio Veronese et de Véronèse. La lettre ne donne pas le nom du marchand, elle ne comporte aucune indication d'origine. Le grand-duc n'acheta aucune de ces œuvres.

Deux tableaux représentaient des sujets pastoraux voisins du *Concert champêtre* (ill. 38) : un berger avec une *lira da braccio* et deux femmes nues dans un paysage (*Quadro di Giorgione con un Pastor con une lira e doi donine in paese al naturale*) ; deux femmes nues, l'une endormie et l'autre qui la regarde, avec un berger jouant de la flûte (*Quadro di Giorgione in tavola con due donine nude*

una dorme e l'altra vigila con un pastore che suona un flauto al natural et dele pecore in paese). Aucune des deux descriptions n'évoque assez précisément *Le Concert champêtre* pour que l'on puisse croire avoir découvert là sa première localisation ; elles demeurent, par ailleurs, étonnamment vagues sur l'identité des personnages [43]. Un autre panneau figurant sur la liste, prétendument de Giorgione, pourrait bien être l'œuvre de jeunesse de Lorenzo Lotto, aujourd'hui à Washington, connue sous le titre de *Rêve de la jeune fille* (*Quadro in tavola di Giorgione, con una dona sedente che guarda il cielo tiene un drapo nelle mani qual sono Danae in piogia d'oro*) [44]. De Giorgione encore il y avait une *Europe*, probablement la célèbre composition gravée par Teniers, ainsi que deux peintures pour mobilier. L'une, représentant *Léda et le Cygne*, pourrait être le petit panneau du Museo Civico de Padoue (ill. 40) ; la description de l'autre, *Apollon jouant de la* lira da braccio avec un satyre jouant du chalumeau, évoque les deux figures principales de la mystérieuse composition aujourd'hui à la Fondation Sarah Campbell Blaffer de Houston, dont elle pourrait indiquer une localisation ancienne.

40. ANONYME VÉNITIEN DU XVIᵉ SIÈCLE, *Léda et le Cygne*, panneau, 12 x 19 cm, Padoue, Museo Civico.

En dévoilant un nombre surprenant de provenances inconnues jusque-là, ces documents vont à l'encontre de l'opinion partagée par maints biographes de Giorgione : ils prouvent que, dans une certaine mesure, jamais le véritable Giorgione n'a été perdu de vue durant de longs siècles après sa mort prématurée. L'ironie de l'histoire veut que ce soient peut-être les compilateurs de catalogues et d'inventaires, patients rapporteurs de la tradition, et non de flamboyants théoriciens comme Ridolfi et Boschini, qui aient serré au plus près la personnalité de celui que nous appelons Giorgione.

■

Chapitre III

Mythes et Vérités de l'Analyse Scientifique des Tableaux

Des documents d'archives inédits sont publiés dans le présent ouvrage, mais ils seront peut-être les derniers, tant il est peu raisonnable d'espérer de nouvelles découvertes dans les archives vénitiennes. En revanche, l'analyse scientifique des tableaux, grâce aux moyens techniques les plus récents et, plus particulièrement, aux progrès dans l'observation en réflectographie infrarouge, autorise tous les espoirs. Toutefois, ce genre d'examens n'aboutit pas toujours à des vérités indiscutables, l'interprétation des résultats variant souvent en fonction de la vision de Giorgione qui prédomine au moment où ils sont pratiqués. Toutes les orthodoxies, quelles qu'elles soient, sont susceptibles de tourner les analyses scientifiques à leur avantage. Les radiographies ou la réflectographie infrarouge, qui révèlent de nouvelles images sous les images, nécessitent un certain *connoisseurship* : le chercheur a besoin de savoir à la fois si l'image sous-jacente s'accorde avec d'autres révélées par le même procédé, et quel rapport elle entretient avec ce qui est visible à la surface. On accepte trop souvent les conclusions des travaux de conservation comme des certitudes, alors qu'on devrait constamment en revoir les données. Dans l'analyse des résultats, la somme d'informations comparatives sur chaque œuvre est variable. De nombreux tableaux n'ont jamais été ni soumis aux rayons X ni examinés à la réflectographie infrarouge ; ceux qui l'ont été, de leur côté, l'ont rarement été dans les mêmes conditions. Avant les travaux novateurs que Joyce Plesters a conduits sur l'examen scientifique des pigments à la National Gallery de Londres, il n'existait aucun moyen fiable de distinguer les couleurs sous la surface. On a pourtant parfois cru que les rayons X pouvaient fournir cette information, ce qui a donné lieu à des erreurs d'interprétation, comme dans le cas des *Trois Philosophes* (voir chapitre IV).

Quand la radiographie fut inventée à la fin du XIXᵉ siècle, on découvrit, en l'appliquant à une boîte de couleurs, quels pigments étaient opaques aux rayons X et apparaissaient nettement en clair – blanc de plomb (cérusite), plomb jaune (molybdate de plomb), vermillon (cinabre, mercure sulfuré). Les rayons X ne furent utilisés pour l'analyse scientifique des tableaux qu'à partir des années 1930[1]. On se rendit bientôt compte que les images radiographiques avaient une valeur esthétique propre, comme en témoigne la beauté des divers positionnements de la tête de la femme dans le tableau de Glasgow révélés par la radiographie (ill. 45). Mais elles pouvaient surtout modifier notre appréciation d'une œuvre, en révélant les repentirs et en montrant

Page 80 :
41. GIORGIONE, *Judith*, détail.

42. TITIEN,
Le Christ et la Femme adultère,
toile, 139,2 x 181,7 cm,
Glasgow, Corporation Art
Gallery and Museum.

comment une composition avait évolué. On crut que cette nouvelle forme d'analyse contribuerait forcément à la connaissance du style de l'artiste, en faisant apparaître les touches sous-jacentes : lorsqu'on compare des images radiographiques, on compare seulement l'application des pigments opaques aux rayons, si bien que la comparaison est plus simple que celle de la morphologie complexe des touches visibles à la surface du tableau. On espérait que, comme les dessins, cet examen permettrait de cerner de plus près la conception initiale de l'artiste. Cela ne s'est révélé juste que dans certains cas. Les historiens n'ont pas immédiatement compris les véritables propriétés et limites des rayons X ni leur utilité dans le domaine de la conservation ; per-

43. ATTR. À GIOVANNI CARIANI,
Le Christ et la Femme adultère,
d'après TITIEN, toile, 149 x 219 cm,
Bergame, Accademia Carrara.

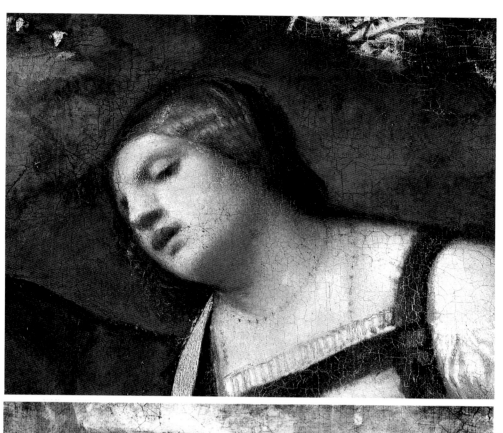

44. TITIEN, *Le Christ et la Femme adultère*, détail.
45. *Le Christ et la Femme adultère*, radiographie montrant les repentirs successifs de Titien
pour le positionnement de la tête de la femme.

sonne, en outre, ne portait le moindre intérêt aux techniques des peintres de la Renaissance. Giorgione fut l'un des premiers dont on examina les œuvres aux rayons X. Les résultats des radiographies furent déroutants.

Les interprétations des rayons X ont autant entravé que favorisé la compréhension de la méthode de travail de Giorgione, à commencer par la publication, par Hans Posse en 1931, d'une radiographie de la *Vénus* de Dresde². On peut reconnaître dans ce tableau la Vénus endormie accompagnée d'un cupidon que Michiel mentionne dans la collection de Girolamo Marcello. Plus tard, Ridolfi décrivit le même tableau, précisant, toutefois, que le cupidon tenait un oiseau à la main. Au XIXᵉ siècle, tous les catalogues de Dresde indiquent qu'en restaurant le tableau au début du siècle, Martin Schirmer avait recouvert la figure du cupidon parce que cette zone du tableau avait énormément souffert. Posse fit un dessin de ce qu'il croyait pouvoir observer sur les radiographies (ill. 46). Son interprétation n'a pas été remise en cause jusqu'en 1994³. Or, la radiographie, aujourd'hui, ne décèle aucun oiseau dans la main du cupidon : il est donc

46. *Vénus endormie dans un paysage*, reconstruction par Hans Posse du Cupidon, publiée dans *Jahrbuch der Preussischen Kunstsammlungen*, 1931.

probable que la reconstruction de Posse ait été influencée par le témoignage de Ridolfi⁴. La proposition la plus récente, celle de Marlies Giebe, suggère que le cupidon de Dresde ressemblait beaucoup au cupidon que l'on voit, une flèche à la main, près d'une cuisse de femme, dans un fragment de tableau conservé à l'Akademie der bildenden Künste de Vienne⁵.

Durant ses années au Kunsthistorisches Museum, Johannes Wilde collabora avec le restaurateur Sebastian Isepp et commença à utiliser systématiquement la radiographie comme source d'information à la fois sur l'état de conservation des tableaux et sur le processus créateur du peintre. Dès 1928, il utilisait les ressources du Röntgenologisches Institut de Vienne et, deux ans plus tard, il avait établi, au sein même du musée, un laboratoire où l'on pouvait observer les tableaux aux rayons X. En 1932, il publia les célèbres radiographies des *Trois Philosophes* de Giorgione et de la *Madone bohémienne* de Titien et, en 1938, il avait déjà fait tirer des clichés aux rayons X de plus d'un

millier d'œuvres appartenant à la collection. Ceux des *Trois Philosophes* révélèrent d'importants repentirs dans les premiers stades de l'élaboration et firent apparaître une grande différence entre la surface et ce qu'elle dissimule. Ces modifications restent d'une importance fondamentale pour déterminer l'iconographie du tableau et pour discerner où se situe l'intervention du jeune Sebastiano. Bien qu'il ait fait œuvre de pionnier, Wilde a, malheureusement, par ailleurs, contribué à entretenir la confusion quant au sujet du tableau [6].

Les données qu'il a publiées ont montré que, dans son premier jet, Giorgione avait d'abord peint l'aîné des philosophes de profil, coiffé d'une étonnante couronne solaire hérissée de piques, que tous les exégètes ont essayé d'expliquer par la suite (ill. 47). En se fondant sur la radiographie,

Wilde avança également que le visage du philosophe au turban était à l'origine de couleur noire et que, de ce fait, le sujet du tableau était les Rois-Mages, interprétation dont l'exégèse récente a fait une quasi-certitude. La lecture que donnait Wilde des données radiographiques était si convaincante que même Salvatore Settis en 1978 [7] et Sir Ernst Gombrich en 1986 [8] s'y sont trompés, allant jusqu'à prétendre qu'aucune autre interprétation du sujet n'était envisageable. La tête du philosophe du centre, moins opaque aux rayons X que la tête du vieux philosophe,

47. *Trois Philosophes dans un paysage*, radiographie montrant la couronne solaire du vieux philosophe dans une version antérieure.

paraît noire à l'examen de la radiographie (ill. 48). Wilde dut supposer que, pour le philosophe du centre, le peintre n'avait pas employé de pigment opaque aux rayons X, comme le blanc de plomb, dont il s'était servi, en revanche, pour la tête du vieillard. Or, à l'œil nu, à la surface du tableau, la couleur du visage du philosophe au turban n'est pas très différente de celle du vieux philosophe. En fait, les teintes claires de la peau du philosophe au turban ont été obtenues avec des pigments transparents aux rayons X, ceux-ci ne différenciant pas les pigments à la surface des pigments des couches plus profondes. Sans analyse des pigments, il est impossible de déterminer si la matière transparente aux rayons X dans la figure centrale était noire à l'origine puis a été modifiée plus tard. Les radiographies du *Concert champêtre* révèlent un contraste similaire entre les deux femmes : l'une est opaque aux

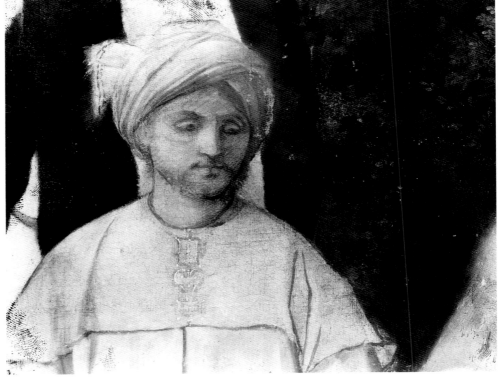

48. *Trois Philosophes dans un paysage*, radiographie.
C'est cette image qui a provoqué les erreurs d'interprétation de Wilde.
49. *Trois Philosophes dans un paysage*, réflectographie infrarouge.
Le dessin sous-jacent du visage du philosophe au turban.

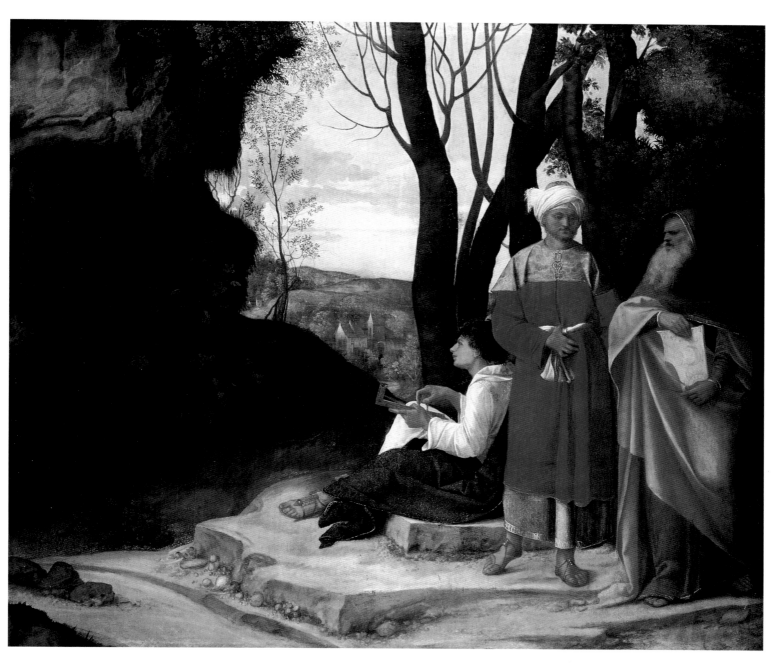

50. GIORGIONE, *Trois Philosophes dans un paysage*, toile, 123 x 144 cm,
Vienne, Kunsthistorisches Museum.

rayons X, l'autre pas. Que je sache, personne – jusqu'à présent ! – n'a émis l'hypothèse, en se basant sur les analyses radiographiques, que Giorgione avait d'abord prévu de faire l'une noire et l'autre blanche.

Michiel affirme que *Les Trois Philosophes* fut achevé par Sebastiano del Piombo. Alors que de nombreux spécialistes de Giorgione s'accordent pour nier à Sebastiano toute participation à la réalisation du tableau, Hirst, suivant une observation de Wilde, reprend l'hypothèse suivant laquelle on reconnaîtrait la main de Sebastiano dans le jeune philosophe assis (ill. 51). Bien que Wilde ait lui-même abandonné cette idée, Michael Hirst a repris la suggestion de son mentor en se fondant sur des radiographies plus récentes, publiées par Klauner en 1955. Sur l'image radiographique, il voit entre la figure assise et la figure debout[9] une différence de facture que n'a pas distinguée Klauner elle-même.

La *Nativité Allendale* (ill. 53) suscita la controverse dans les années 1930 : le tableau fut examiné aux rayons X lorsqu'il parvint à la National Gallery de Washington. On espérait que de nouvelles données répondraient à de vieilles questions. Cependant, il fallut attendre les années 1990 pour que la réflecto-graphie infrarouge décèle dans le tracé préliminaire des touches caractéris-tiques de Giorgione. Ces clichés sont publiés ici pour la première fois. Maints historiens d'art ont éprouvé des difficultés à déchiffrer les "radiogrammes", comme on les appelait dans les années 1940. Le directeur de la National Gallery de Washington à l'époque, John Walker, relate, dans une lettre à un ami, les réticences de Berenson, qui admettait ne "rien pouvoir (en) tirer" : "B. B., entre vous et moi, ne croit pas vraiment à la pertinence des rayons X dans l'établissement des attributions et, par voie de conséquence, les accuse presque systématiquement d'être obscurs. En fait, je suis de son avis quant à leurs limites et préfère de beaucoup asseoir mon jugement sur les agrandisse-ments des détails[10]." Walker devait publier ensuite, dans un ouvrage qui fit date, une radiographie du *Festin des dieux* de Giovanni Bellini[11], pour tenter de montrer, en se fondant sur le témoignage de Vasari, quelles parties du tableau sont de Bellini, et quelles autres pourraient avoir été reprises par Titien. Mais, comme cela a été démontré récemment, il est difficile d'inter-préter les examens radiographiques sans avoir recours à l'analyse des pig-ments[12]. Walker affirmait que Titien avait érotisé la conception bellinienne du tableau en exposant les seins de la nymphe et en ajoutant d'autres détails sensuels, mais, en 1990, Joyce Plesters, grâce à une analyse des diverses strates de pigments sur toute l'épaisseur de la couche picturale, réussit à montrer que ces détails érotiques figuraient déjà dans la première strate. La lecture que

Page de droite : 51. GIORGIONE, *Trois Philosophes dans un paysage*, détail.

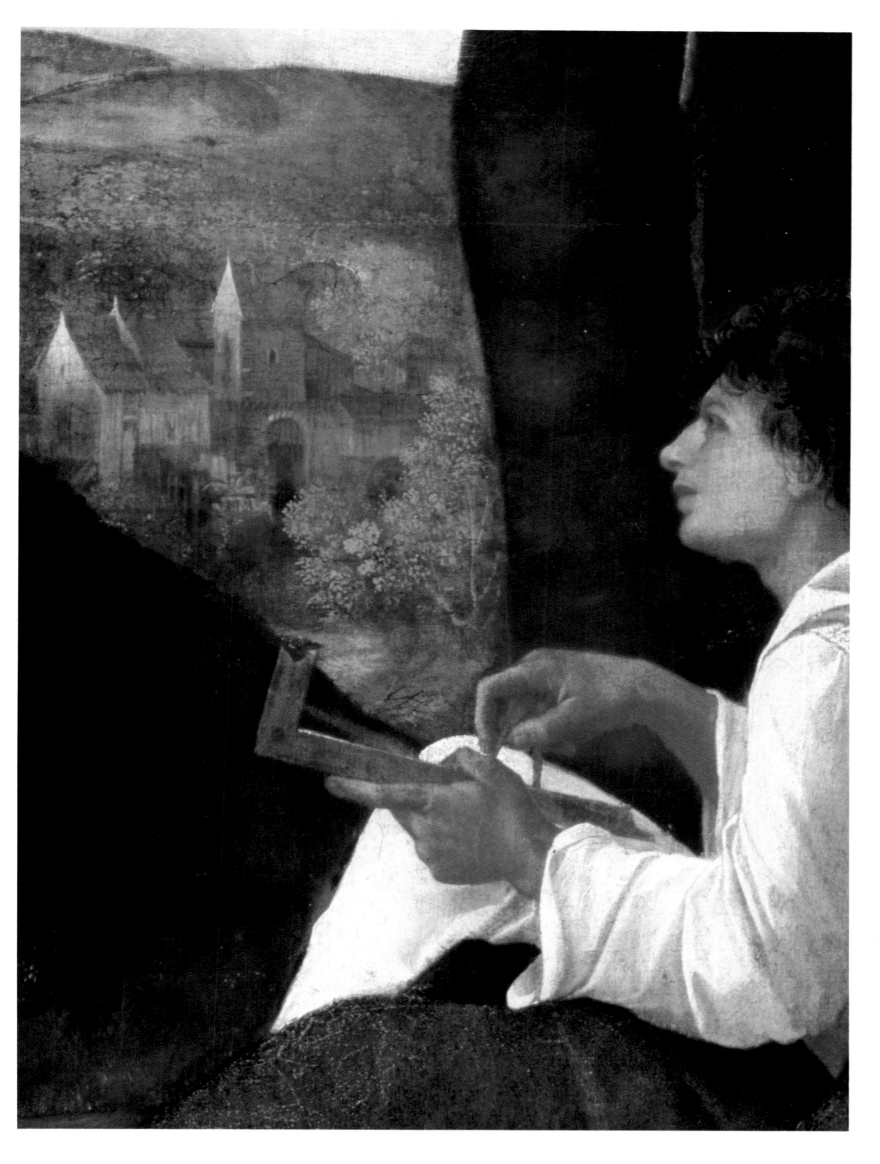

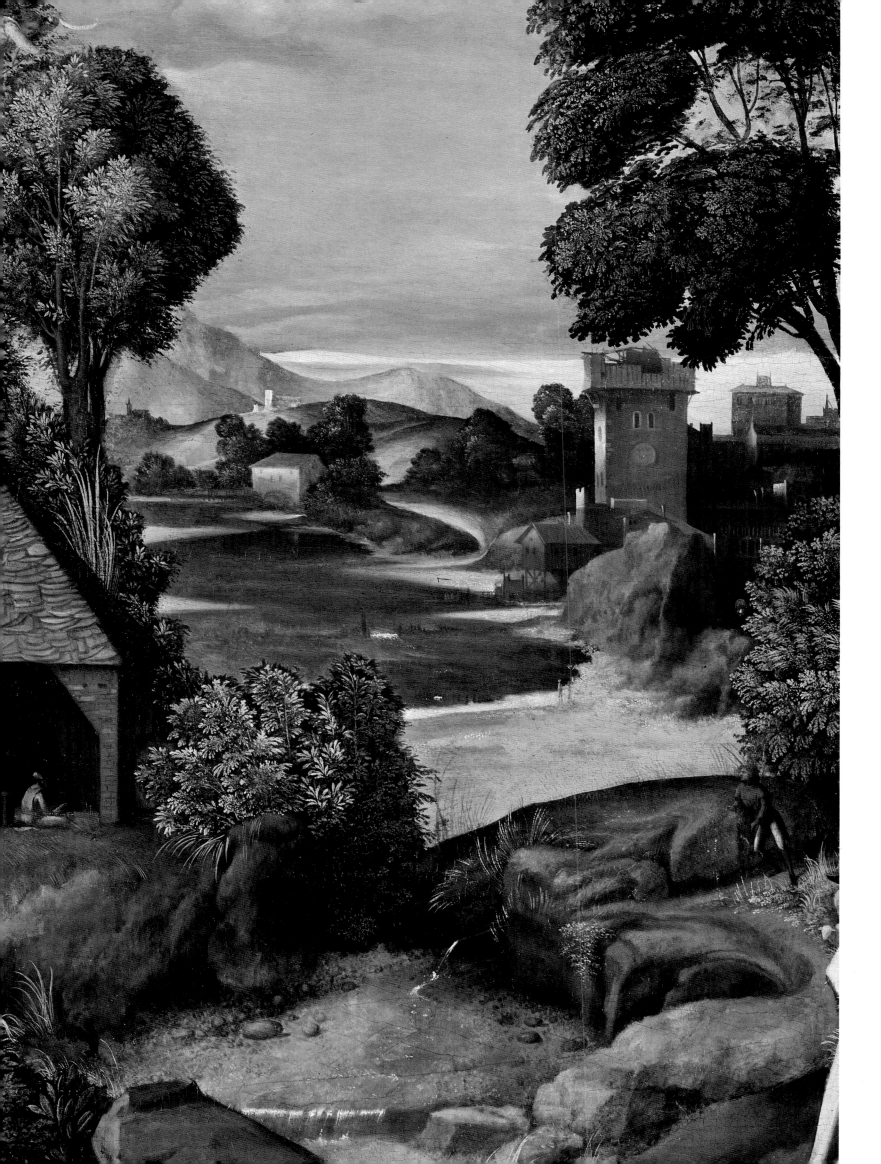

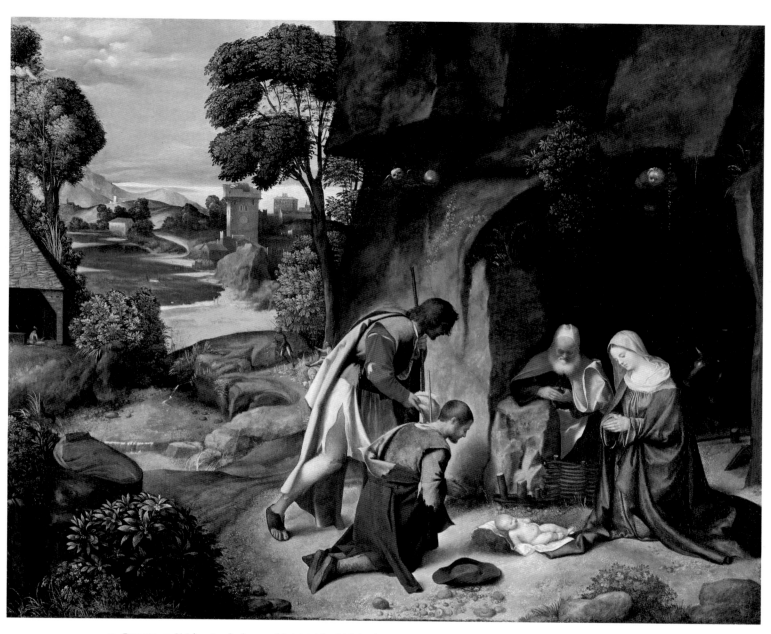

53. GIORGIONE, *L'Adoration des bergers* (*Nativité Allendale*), huile sur panneau, 91 x 111 cm, Washington, National Gallery of Art.
Page de gauche et pages suivantes : 52. et 54. détails.

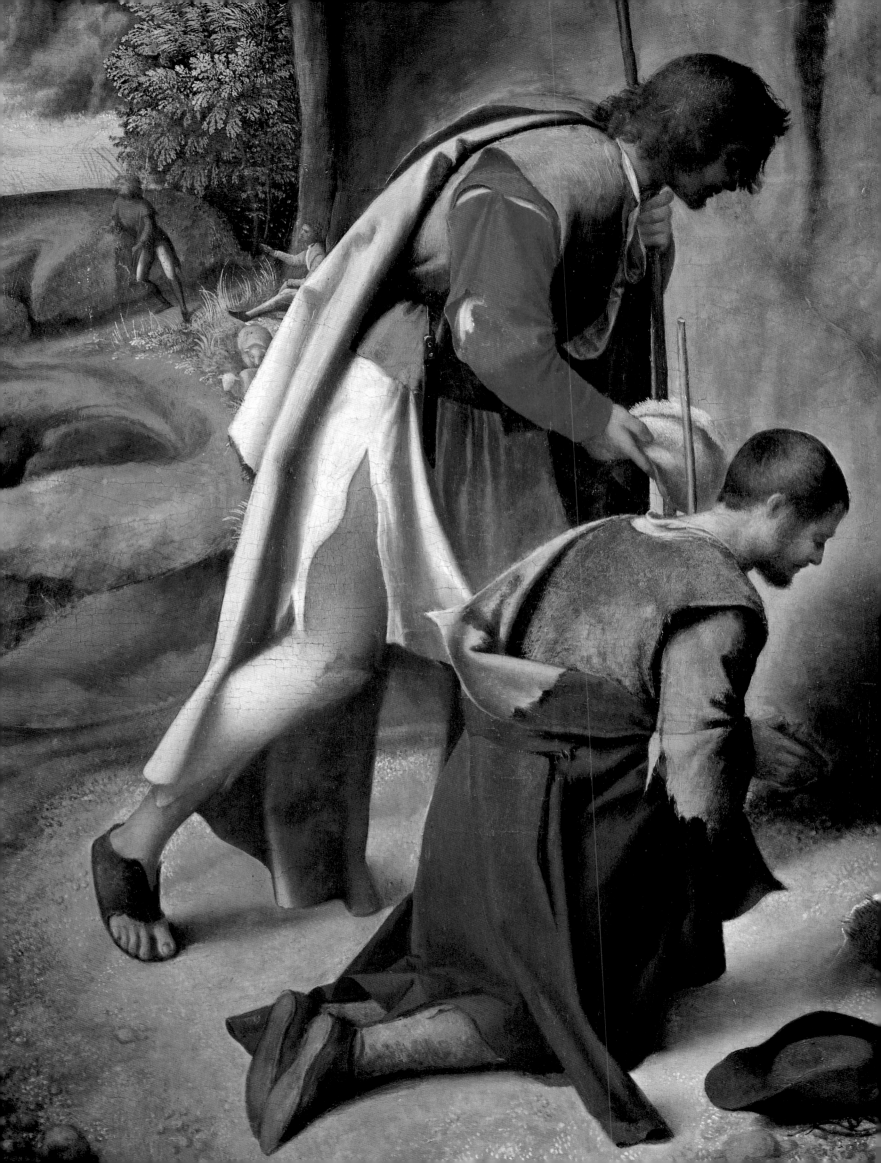

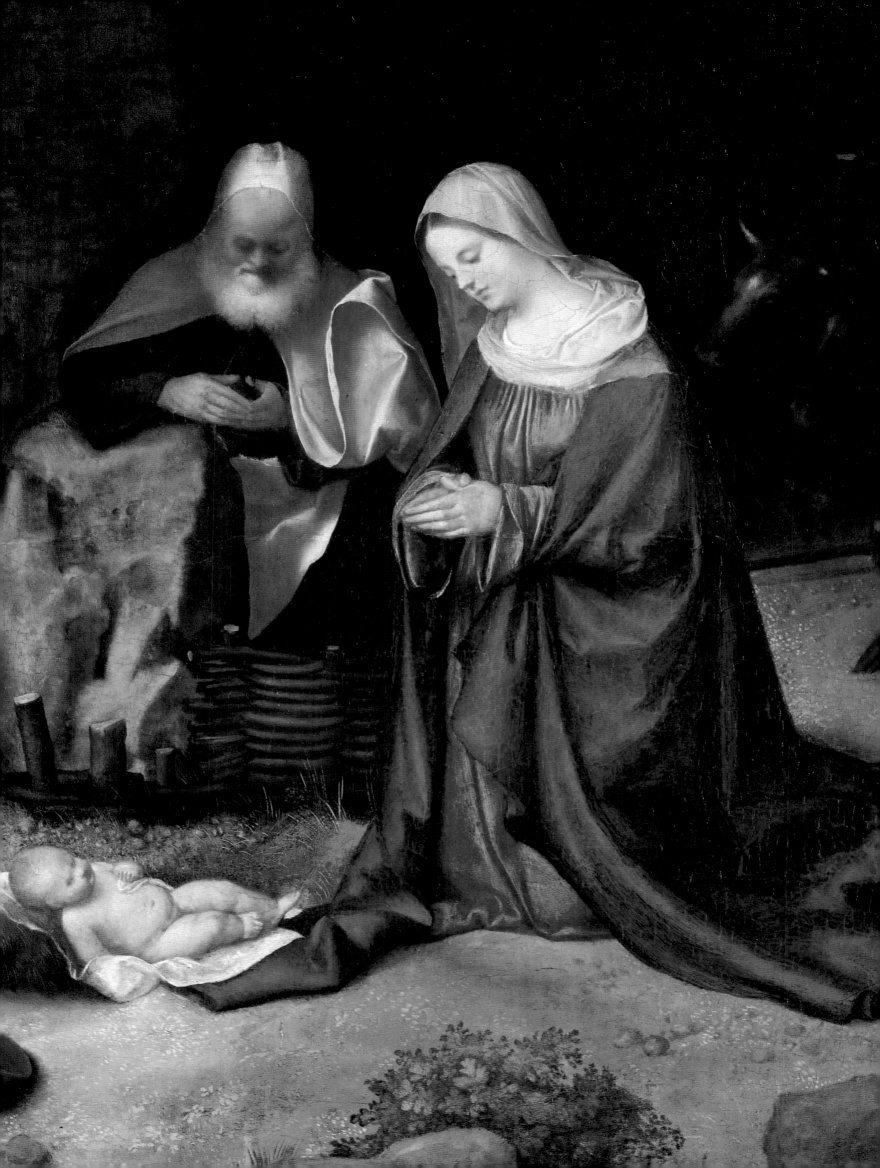

Walker avait faite des données scientifiques obtenues à l'époque était donc déformée par l'idée qu'il se faisait de la personnalité de Bellini. À l'instar de Vasari, il voyait en Bellini un banal peintre de madones, incapable de comprendre les innovations de la peinture humaniste. La publication, en 1988, d'un poème humaniste qui loue, en Bellini devenu octogénaire, son goût pour ses juvéniles apprentis, a de quoi altérer sa réputation [13].

En 1939, Antonio Morassi publia les premières radiographies de *La Tempête*, sur lesquelles on a découvert la présence d'une seconde femme, assise sur la berge devant le soldat (ill. 55) [14]. Le restaurateur, Mauro Pellicioli, a suggéré que cette seconde figure féminine était une version antérieure de celle que l'on voit aujourd'hui sur l'autre berge. Pourtant, la figure étant inachevée, il est impossible de savoir, à partir de la seule radiographie, voire de la réflectographie infrarouge, si Giorgione avait l'intention de placer un nourrisson entre ses bras. Même l'analyse des échantillons de pigments ne nous indique pas avec certitude si les deux femmes furent conçues à l'origine dans les mêmes couches de peinture [15].

55. *La Tempête*, radiographie mettant en évidence la présence d'une seconde femme assise sur la berge devant le soldat dans le coin inférieur gauche du tableau.

Conformément à la doctrine formaliste qui avait cours dans les années 1940, la présence d'un second personnage féminin confirmait, pour des chercheurs comme Lionello Venturi et Ugo Oggetti, que Giorgione avait peint un tableau sans sujet, le tout culminant dans une proposition devenue classique, celle que Creighton Gilbert expose dans son article "On subject and not-subject in Italian Renaissance Pictures" (1952). Gilbert avançait l'idée qu'il existait un mot pour les tableaux sans sujet : *"parerga"*. Sans doute allait-il un peu loin, car *"parerga"* désigne en réalité un motif de paysage qui comble un arrière-plan. Kenneth Clark a résumé l'opinion générale du moment dans son mémorable *Landscape into Art* (1949) : "Il ne fait guère de doute qu'il s'agit d'une œuvre libre, une sorte de Kubla Khan, qui évolua au fur et à mesure que Giorgione l'exécutait – car les rayons X nous ont montré que Giorgione aimait improviser, qu'il changeait ses compositions au fur et à mesure."

En 1986, la réflectographie infrarouge électronique a révélé un nouveau détail du dessin sous-jacent du paysage : à un stade antérieur de la composition, une tour carrée était inscrite au-dessus des fûts tronqués ; seul le sommet, avec son dôme, est visible dans la version finale du tableau [16].

Mettons de côté ce que les examens scientifiques révèlent sous la surface de *La Tempête* pour revenir sur ce que l'on voit aujourd'hui à l'œil nu. Dans le chapitre VI, je publie pour la première fois les réactions à l'égard de *La Tempête* de quelques-uns des plus grands *connoisseurs* et directeurs de musées du XIXe siècle – Waagen, Mündler, Eastlake, Meyer et Bode : tous refusèrent d'acquérir l'œuvre, à l'exception de Meyer et de Morelli. Qu'est-ce qui, dans l'aspect du tableau, les autorisait à le traiter de "ruine", à l'éliminer de leur sélection des œuvres susceptibles d'entrer dans des collections nationales ? Et qu'est-ce qui, lors de la restauration par Cavenaghi dans les années 1870, les fit changer d'avis ? Nos connaissances actuelles sur l'état de conservation du tableau ne nous permettent malheureusement pas de répondre à ces questions.

L'étude scientifique des œuvres de Giorgione connut un nouvel élan grâce aux manifestations du cinquième centenaire à Castelfranco et ailleurs. Ludovico Mucchi mit sur pied une exposition radiographique tout à fait novatrice, *Caratteri radiografici della pittura di Giorgione*, qui juxtaposait et comparait des radiographies grandeur nature des tableaux [17]. Se rapprochant de ce qui s'est fait dans les années 1930, Mucchi soutient qu'il existe des traits radiographiques spécifiques aux tableaux de Giorgione, qui les distinguent

de ceux de ses contemporains. Dans l'évolution du peintre, il dénombre trois périodes, dotées chacune de caractéristiques radiographiques propres, tandis que l'on remarque, tout du long, l'utilisation de pigments et de préparations de faible densité, ainsi qu'une grande légèreté de touche. Le catalogue de Mucchi ne nous réserve aucune surprise, puisqu'il confirme les découvertes de la monographie de Pignatti (1969).

Une grande partie des données concernant l'analyse des pigments employés par Giorgione a été présentée par Lorenzo Lazzarini lors des expositions de Castelfranco en 1978. On a alors pu prouver, grâce à l'analyse scientifique, que Giorgione était un coloriste aussi révolutionnaire que les sources anciennes l'affirmaient[18]. Paolo Pino disait jadis que la couleur vénitienne était tellement complexe que les mots ne sauraient l'exprimer : grâce à l'analyse des pigments, il est désormais démontré qu'il n'en est rien. La *Pala di Castelfranco* a fait l'objet d'une étude comparative avec d'autres œuvres de Giorgione et de ses contemporains dans les collections vénitiennes entre 1500 et 1510. Pour la *pala*, afin de les faire ressortir du paysage, Giorgione a tracé directement sur la couche de préparation au *gesso*, à l'aide d'un instrument pointu, les principaux contours de l'architecture du trône, puis il a intégré les arrière-plans et les détails sans recourir à de complexes dessins préliminaires. On n'a relevé aucune trace de dessin sous-jacent d'envergure – à la différence des œuvres sorties de l'atelier de Bellini. Tout cela a confirmé ce que Titien confiait à Vasari : Giorgione peignait *senza disegno* au sens florentin du terme, il travaillait sans composition préparatoire sur papier ni carton. Giorgione élaborait donc bien ses compositions au fur et à mesure qu'il peignait sur la toile, après avoir délimité rapidement les contours des formes principales. Il employait une grande variété de couleurs et appliquait tout un spectre de glacis en fonction des couleurs employées dans la couche de préparation. En comparant des échantillons d'une série d'œuvres maîtresses, Lazzarini affirmait qu'après la *Pala di Castelfranco*, en passant par des œuvres comme *La Tempête* et *La Vecchia*, la technique avait gagné en assurance et que le peintre avait progressivement diminué le nombre de pigments tout en obtenant un meilleur effet. Par exemple, l'on trouve trois jaunes dans la *Pala*, l'ocre, le jaune d'arsenic et le plomb jaune, deux seulement dans *La Tempête*, l'ocre et probablement le plomb jaune dans l'éclair, alors qu'il n'y en a plus aucun dans *La Vecchia*[19]. Pour nombre d'œuvres de Giorgione, dont l'important groupe du Kunsthistorisches Museum de Vienne, aucun échantillon de pigments n'a jamais été publié.

La structure des échantillons de pigments des œuvres de Giorgione se révèle d'emblée plus complexe que celle des œuvres de la génération des Bellini et Carpaccio. Les deux élèves de Giorgione, Titien et Sebastiano del Piombo, adoptèrent sa technique et, chez eux, les mélanges de pigments gagnent encore en complexité et la palette en richesse. Titien en vint même à moudre les pigments à des degrés variés de finesse afin d'obtenir des différences de teinte et de luminosité. Dans une certaine mesure, les choix chromatiques des peintres vénitiens variaient donc avec chacun : pour Lazzarini, la technique du *Christ portant la Croix* de San Rocco s'apparente plus à Giorgione qu'à Titien, surtout lorsqu'on compare les échantillons de pigments avec ceux du *Retable de saint Marc avec des saints*, de la Salute (1510)[20]. En 1983, Lazzarini a fait le point sur l'étude des pigments vénitiens, dans un article devenu classique, où il examine les préférences chromatiques des peintres de Venise tout au long de la période 1480-1580 : ses conclusions quant à Giorgione demeurent les mêmes[21].

Si elles peuvent procurer un point de vue nouveau sur un tableau, les photographies scientifiques peuvent aussi influer sur son attribution et sur l'évaluation de son état de conservation. On devrait avoir recours plus souvent aux anciennes photographies de restauration. Prenons le cas de la *Sainte Famille* (*Madone Benson*). Une récente réflectographie infrarouge indique la présence d'un beau dessin sous-jacent tracé à la pointe du pinceau (ill. 63), mais ne peut guère nous renseigner sur les problèmes relatifs à son état de conservation. Le tableau fut nettoyé pour la dernière fois en 1936, quand il était encore entre les mains de Duveen, par William Suhr[22]. Il se trouve que Lord Duveen a commandé un cliché lors de cette restauration. La photographie fait apparaître des lacunes qui nous apprennent que, tôt au cours de son histoire, le tableau fut la proie du vandalisme (ill. 56). La photographie (inédite auparavant), prise quand le tableau a été désentoilé, révèle des dégâts dus à un acte de vandalisme jamais signalé : des cercles, qu'on pourrait croire tracés au compas, sur plusieurs parties du tableau – surtout sur le vêtement de la Vierge. On remarque également des éraflures au niveau des yeux, de la bouche et du nez de Joseph, ainsi que sur le visage de la Vierge. Dans ses notes, Suhr relate en outre que l'assistant de Duveen, au nom prédestiné de Bogus – *bogus*, en anglais, signife faux, bidon, véreux – "ordonna que les traits de la Vierge fussent complétés". Les membres de la Sainte Famille, spécialement la Vierge, ont tous trois, de ce fait, un petit côté Estée Lauder

56. GIORGIONE, *La Sainte Famille*, détail. Photographie prise par Duveen
lors de la restauration de William Suhr en 1936.
57. GIORGIONE, *La Sainte Famille*, détail. Photographie prise après la restauration
dans l'atelier de Duveen, montrant les repeints sur le visage de la Vierge.

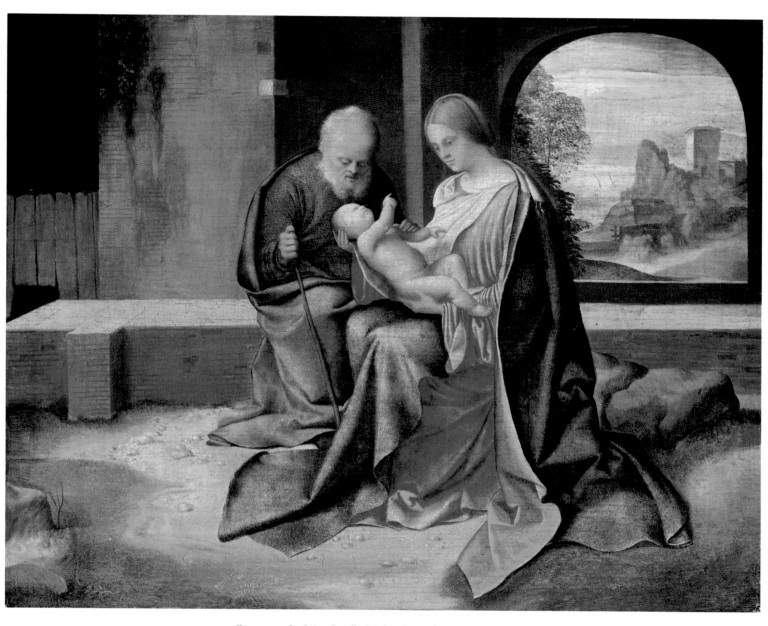

58. GIORGIONE, *La Sainte Famille* (*Madone Benson*), transposé sur masonite,
37,3 x 45,6 cm, Washington, National Gallery of Art.

(ill. 57)... Or, c'est justement dans ces parties que nombre d'historiens de l'art ont voulu voir la main de Sebastiano del Piombo ou d'autres à qui ils ont attribué l'œuvre par erreur. Une fois résolus les problèmes relatifs aux visages, les qualités réelles du tableau apparaissent plus clairement. Des photographies de ce genre constituent des documents d'une extrême importance. D'ailleurs, Duveen n'ignorait pas leur valeur scientifique. Il les a conservées précieusement et, aujourd'hui, elles témoignent de ce que l'aspect changeant des tableaux et l'histoire de leur conservation devraient jouer un rôle essentiel dans les études sur Giorgione[23]. Si seulement nous avions encore l'ancienne photographie de *La Tempête* prise par Bode et Meyer à l'intention des directeurs du musée de Berlin avant que la toile ne soit restaurée à la fin du XIXe siècle !

L'une des avancées les plus spectaculaires dans le domaine de l'étude scientifique des tableaux vénitiens, ces dernières années, est la découverte des dessins sous-jacents, principalement grâce à la réflectographie infrarouge : le style des dessins est souvent plus aventureux que ce que l'on voit à la surface des tableaux. La réflectographie infrarouge, qui utilise un système de lecture électronique, est plus sensible que la photographie infrarouge sur film. Charles Hope et J. R. J. van Asperen de Boer ont publié en 1991 une étude novatrice sur plusieurs dessins sous-jacents de Giorgione et de son cercle. Ils ont démontré que toute la composition des *Trois Philosophes* était mise en place sur la couche préparatoire avant que l'artiste ne commence à peindre. Ce dessin préliminaire établit la base d'une comparaison avec d'autres œuvres. Les deux historiens ont également avancé que le philosophe assis est celui qui a le plus de chance d'être de Sebastiano, dans la mesure où il n'apparaît pas dans le dessin préliminaire – mais rien ne le prouve... et il est toujours dangereux d'avancer quoi que ce soit en l'absence de preuve. D'autre part, si leur analyse du portrait de *Laura* a montré qu'il n'y a pas de dessin sous-jacent, cela ne signifie nullement que Giorgione n'a pas commencé par faire des marques préliminaires sur la toile.

Page de droite :
59. GIORGIONE, *L'Adoration des Mages*, détail : les Rois-Mages.

Hope et van Asperen de Boer ont également observé aux rayons infrarouges les dessins de *L'Adoration des Mages* (ill. 60) de Londres et de la *Madone Benson* de Washington. Ils ont conclu à deux mains différentes. Dans une conférence publiée en 1994, fondée sur une grande variété de matériaux en rapport avec l'examen physique de la peinture, y compris l'analyse des pigments et la réflectographie infrarouge, Jill Dunkerton a

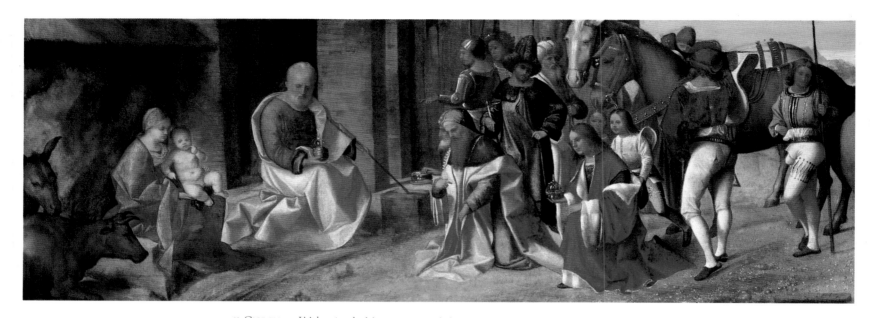

60. GIORGIONE, *L'Adoration des Mages*, panneau de bois, 29 x 81 cm, Londres, National Gallery.
Page de droite : 61. détail.

réfuté leurs théories à l'aide d'arguments persuasifs. Elle a découvert que les deux dessins préliminaires se ressemblaient davantage que Hope et van Asperen de Boer ne le supposaient. Elle a attiré l'attention sur le "rendu schématique en demi-cercles, comme des lunettes, des paupières baissées du philosophe central et de l'Enfant Jésus de Londres. En outre, la manière caractéristique avec laquelle a été tracée, le long de l'arête du nez, une ligne qui rejoint le sourcil à angle droit, se retrouve à la fois chez le philosophe et chez la Vierge ; enfin, dans les deux tableaux, les drapés sont définis à l'aide de séries de touches anguleuses et interdépendantes, à peine incurvées, réduction linéaire du style de drapé qui, du moins dans les œuvres attribuées sans conteste à Giorgione, suggère des étoffes empesées, presque comme du papier, qui tombent en larges formes triangulaires souvent reliées entre elles. On ne retrouve pas, dans le tableau de Londres, le jeu délicat des ombres qui est si remarquable dans *Les Trois Philosophes*. Il est vrai que l'échelle est différente. Cependant, il comporte une esquisse libre (apparemment de la même main) des figures et des chevaux sur la droite, lisible uniquement lorsque l'image est inversée : signe d'une grande versatilité de la part du peintre." [24]

Les tableaux attribués à Giorgione ont jusqu'ici dévoilé des dessins préliminaires exécutés à l'aide de techniques diverses, mais très souvent à la pointe du pinceau. Ils donnent presque toujours l'impression d'être plus osés, plus libres que dans les tableaux vénitiens de la même période, tout comme les cahiers d'esquisses de Jacopo Bellini semblent toujours présenter une iconographie plus avancée que les peintures narratives de l'école vénitienne à la même époque, ainsi que des compositions architecturales apparemment plus aventureuses que les édifices effectivement construits. Ces mises en place plus novatrices sous la surface nous fournissent de précieux renseignements sur la façon dont les compositions évoluaient et sur les techniques employées par les artistes. Dans certains tableaux en mauvais état, le dessin révélé met parfois au jour la qualité du projet iconographique, d'ordinaire cachée par les repeints d'un restaurateur. L'une des difficultés, lorsque nous devons évaluer ces données, est qu'il nous manque des informations similaires pour un grand nombre de tableaux vénitiens de la même période. D'où la nécessité, à l'avenir, d'utiliser les dessins sous-jacents dans les débats sur les attributions des tableaux comme des dessins sur papier (ill. 62).

62. GIORGIONE, *Vue du Castel San Zeno, Montagnana, et Figure assise au premier plan*,
dessin, 20,3 x 29 cm, Rotterdam, musée Boymans-van Beuningen.

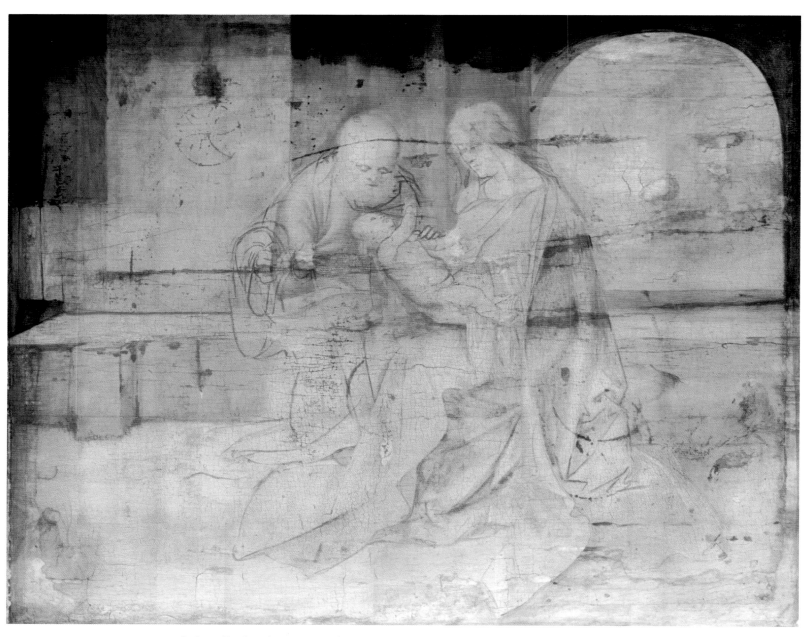

63. *La Sainte Famille*, réflectogramme infrarouge montrant le dessin préliminaire tracé à la pointe du pinceau.

Un cliché vasarien, fréquemment repris par les historiens d'art aujour-d'hui, est que Giorgione et ses suiveurs vénitiens ne s'y connaissaient pas en *disegno*. Fort de sa conviction que le *disegno* était supérieur au *colore*, Vasari se situait dans le courant principal de la théorie artistique toscane, qui ren-voyait à Aristote et au fait que les plus belles couleurs appliquées au hasard ne procurent pas autant de plaisir qu'une image dessinée en noir et blanc. L'appréciation de Vasari devait sembler d'autant plus valide, sur un plan strictement matériel, que peu de dessins subsistaient, soit de Giorgione, soit de Titien. C'est l'un des Carrache qui nous offre la réfutation du parti pris de Vasari. Les Carrache possédaient un exemplaire des *Vies*, annoté par leurs soins, souvent de commentaires pro-vénitiens. Une de ces annotations, au début de la *Vie* de Titien, témoigne de leur connaissance de la peinture véni-tienne ainsi que de leur enthousiasme à son égard. Quel mal y avait-il, s'in-surge Annibal Carrache, à ce qu'un artiste essaie plusieurs possibilités sur la toile, travaillant et retravaillant ses idées, plutôt que de gâcher du papier à faire des versions préparatoires[25] ? Il savait de quoi il parlait. La confirmation qu'il y a eu de fréquents repentirs au cours de l'exécution de certains tableaux de Giorgione est apportée par l'examen scientifique de ce qui n'est plus visible à l'œil nu.

Un examen effectué en 1994 de deux tableaux associés, la *Nativité Allendale* et la *Madone Benson* de la National Gallery de Washington, à l'aide de l'appareil au siliciure de platine mis au point par le musée (grâce à une donation Eastman Kodak) pour l'examen des tableaux de la Renaissance, révèle l'existence, dès les premiers stades de la conception, de délicats des-sins préliminaires d'une qualité extraordinaire[26] (ill. 64). La réflectographie infrarouge dévoile sous la *Madone Benson* un dessin sous-jacent d'une grande finesse et d'un grand savoir-faire tracé à la pointe du pinceau (ill 63). Giorgione a commencé par placer les figures principales à l'aide de touches fluides sur la couche de préparation. L'intimité entre Marie et Joseph était plus accentuée au départ. Un grand soin a été apporté à la disposition du drapé rigide de la Vierge et des mains de Joseph – dont l'une est dessinée deux fois. L'arc dans leur dos annonce le contour de la grotte de la *Nativité Allendale*, de même que le style du dessin sous-jacent et la facture de la sur-face d'origine semblent préfigurer la *Nativité* en son entier.

Giorgione a commencé la *Nativité Allendale* avec des crayonnages. Il joue avec les formes avant de dessiner à proprement parler avec la pointe du pinceau, disposant les éléments majeurs du paysage (avec un soin particulier

pour les contours de la roche) et les principaux personnages devant la grotte (surtout la Vierge). Par bien des aspects, le dessin évoque la technique et le vocabulaire de Léonard : ainsi la géologie du paysage et la raideur artificielle du drapé de la Vierge. La beauté raffinée des personnages, l'intimité du couple se détachent avec force sur le paysage (ill. 65). Les têtes des chérubins, la raie de leurs cheveux, la lumière sur leurs visages furent dessinées avec minutie au début du travail. Il y a aussi, en rapport avec la délicatesse des chérubins, quelque chose de florentin dans la façon dont le feuillage masque les contours de la grotte : on pense au Filippo Lippi de la chapelle Médicis. On ne trouve aucune indication pour l'Enfant. Il est vrai qu'un nourrisson, compte tenu de sa petite taille, peut aisément être inséré à la fin. Signalons encore l'application avec laquelle les lavis et les traits subtils du dessin préliminaire dépeignent le vêtement de la Vierge sur le sol. Il en va de même pour la délinéation des vêtements du berger agenouillé et pour la position de ses pieds. Sous le berger debout se trouvait une tête ovoïde simplifiée, tracée, elle aussi, à la pointe du pinceau, comme le drapé sur ses épaules, plutôt d'après un mannequin, d'ailleurs, que d'après le modèle (ill. 66).

Giorgione éprouva quelque difficulté à délimiter la silhouette de la grotte sur le paysage de l'arrière-plan – on a réussi à compter trois tentatives – ainsi qu'à relier le paysage aux personnages. Dans l'ensemble, la

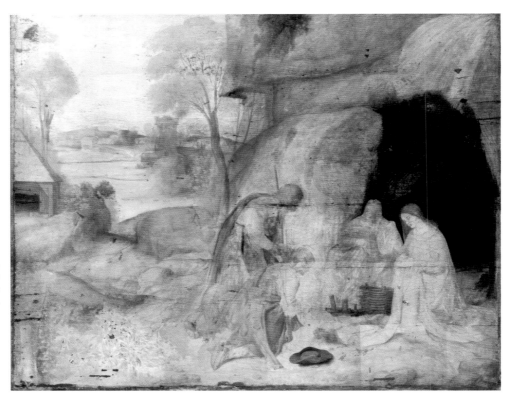

64. *Nativité Allendale*, réflectogramme infrarouge mettant en évidence trois étapes du dessin sous-jacent.

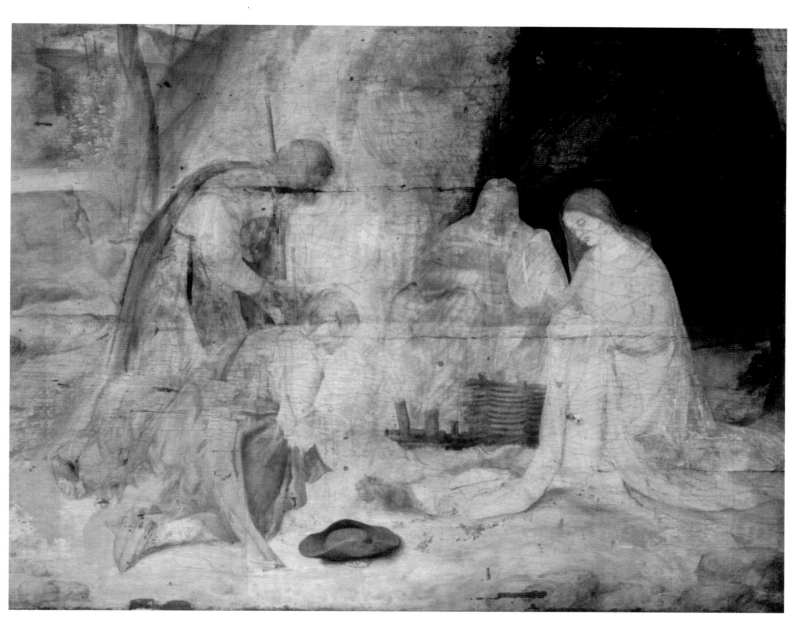

65. *Nativité Allendale*, réflectogramme infrarouge, détail.

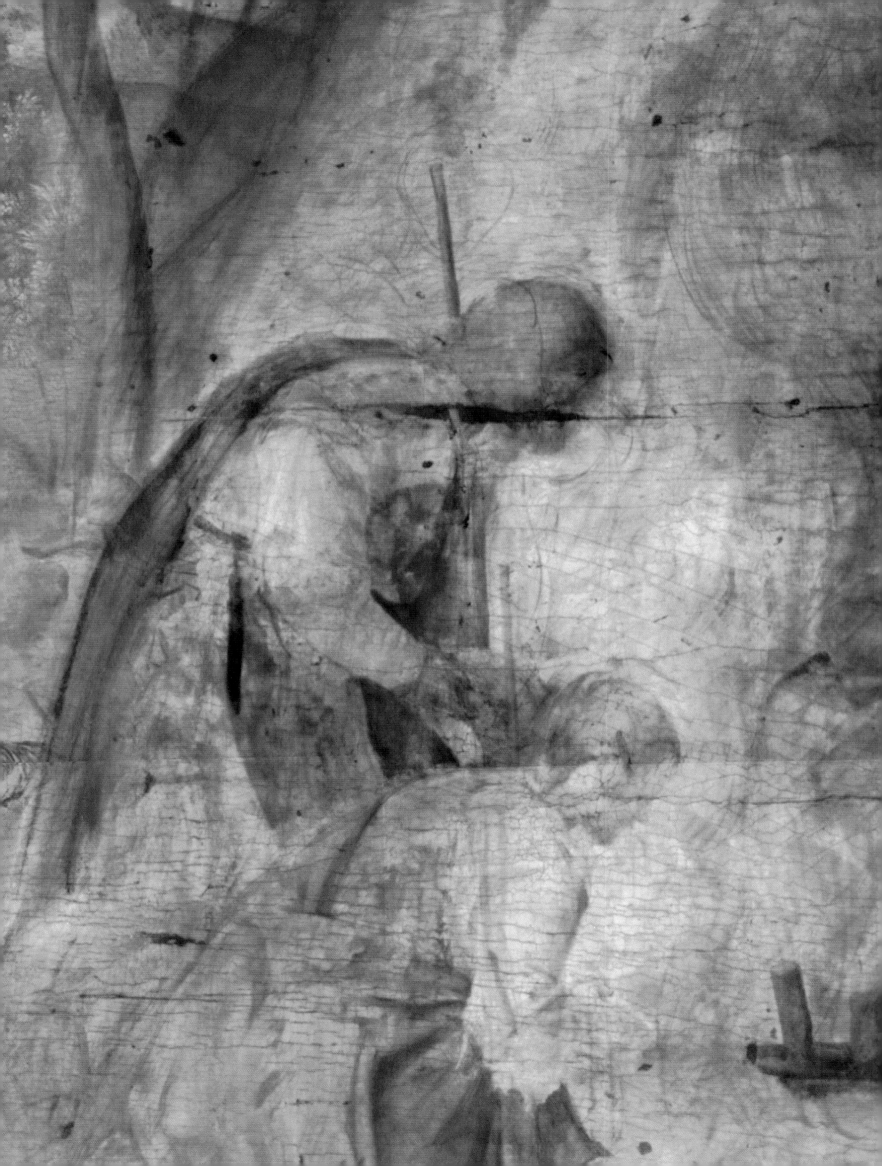

67. GIORGIONE, *Nativité Allendale*, détail : les chérubins.

Page de gauche :
66. *Nativité Allendale*,
réflectogramme infrarouge,
détail : les bergers.

touche, dans les arbres et les troncs, rappelle étrangement ce qu'on voit sur la surface actuelle de *La Tempête*. On note dans le paysage de nombreuses différences entre le dessin préliminaire et ce qui apparaît à la surface – la raison de ce hiatus n'est pas toujours claire. La tour n'était pas là au départ et la scène dans la cabane était très différente. Il y avait à l'origine deux figures à demi cachées, allongées sur une ligne qui court le long de la base de la bâtisse campagnarde. Dans le tracé préliminaire, une ligne irrégulière, le long de la toiture, indique que le chaume est une idée tardive. À la droite de la tour visible aujourd'hui en surface, apparaissent de très beaux dessins de constructions sur pilotis : ces dessins ne ressemblent en rien à ce que l'on voit désormais sur la surface.

Les repentirs de Giorgione dans le paysage suggèrent qu'une seconde série de modifications a été apportée au tableau quelque temps après son exécution, notamment sur le côté gauche, dans la zone qui a suscité le plus

de controverses sur l'attribution. On note un hiatus étrange entre la préci-
sion pointilleuse avec laquelle les buissons sont rendus à la surface et le fait
qu'il n'y a aucune indication de leur emplacement dans les premières
couches de peinture. Font-ils partie de la série de modifications effectuée
quelque temps après l'achèvement du tableau ? Ou d'une autre encore,
effectuée en même temps que l'ange annonciateur fut ajouté, plus tard au
cours du XVIᵉ siècle (ill. 67) ? Il est difficile de répondre en l'absence
d'échantillons de pigments.

Le plus spectaculaire de tous les dessins sous-jacents a été découvert en
1992 par Yvonne Szafran, du musée Getty, sur ce qui est pour nous le revers
du *Portrait Terris*. On a toujours beaucoup commenté ce revers parce qu'y
figure une date qui n'est que partiellement lisible mais que Pignatti affirmait

68. Revers du *Portrait Terris*
sur lequel figurent une date et
une inscription portant le
nom de l'artiste.

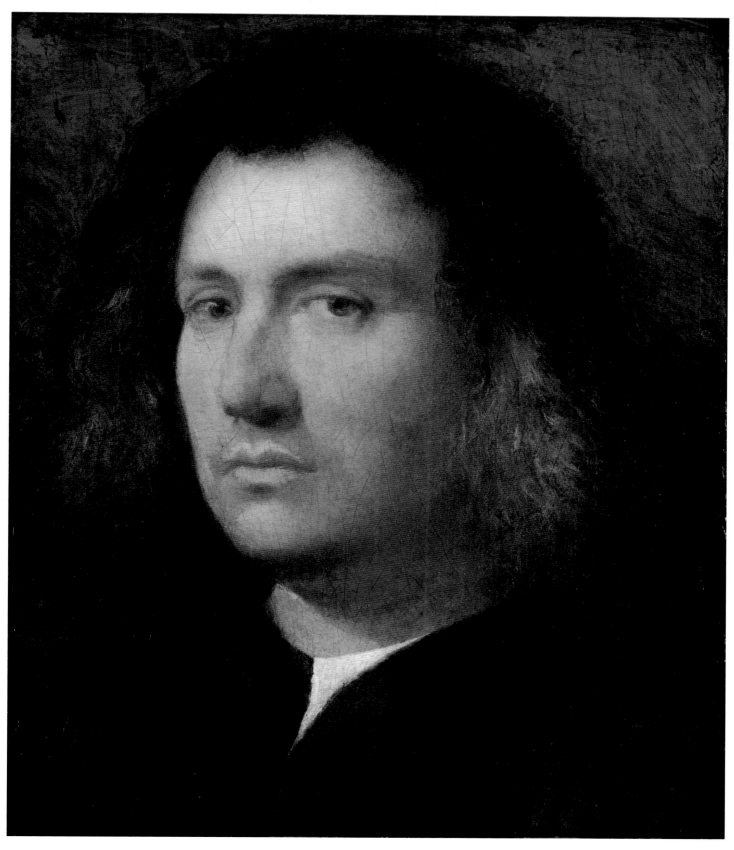

69. GIORGIONE, *Portrait d'homme* connu sous le nom de *Portrait Terris*,
huile sur panneau de peuplier, 30,1 x 26,7 cm, San Diego Museum of Art.

70. *Portrait Terris*, réflectogramme infrarouge du revers montrant plusieurs dessins sous-jacents sans rapport avec l'autre face du panneau : Joseph et Marie accompagnés de deux personnages et un torse d'homme.

être 1510 (ill. 68), même si les deux derniers chiffres manquent – seule apparaissant, du dernier, la boucle inférieure. Pignatti a fondé sur cette conviction sa théorie selon laquelle le *Portrait Terris* (ill. 69) aurait été un tableau-clé des dernières années de Giorgione. Or, Yvonne Szafran a trouvé sur le revers un dessin préliminaire à l'encre, exécuté sur la préparation et partiellement peint, qui représente probablement Joseph et Marie ainsi que d'autres personnages, dont un torse d'homme et deux formes humaines (ill. 70). Les différentes parties de ce dessin, s'il s'agit bien d'une seule composition plutôt que de crayonnages, sont difficiles à interpréter. Le dessin à l'encre n'a aucun rapport avec le portrait de l'autre face du panneau. Les figures étant en partie peintes, le dessin a dû être commencé comme une composition cohérente puis abandonné pour une raison ou une autre. Son style évoque le début de la première décennie du Cinquecento. Bien que rien n'implique que la date du portrait doive être la même que celle du dessin au revers, elle ne peut qu'être remise en cause par cette découverte. Une nouvelle interprétation de l'inscription pourrait donner 1506, voire 1500. En outre, le portrait s'est assombri avec le temps : il y a une sous-couche noire sous une grande partie des zones figurant la chair, et les vêtements étaient violets autrefois[27].

La publication par Mauro Lucco des dessins de la Vierge agenouillée vénérant le Christ Enfant avec auprès d'elle un seau sur un feu de bois, qui figurent sous la surface de *L'Éducation du jeune Marc Aurèle* (ill. 71, 72), permet une comparaison révélatrice avec le portrait de San Diego, dans la mesure où ils semblent avoir aussi peu de rapport avec ce qu'on voit à la surface[28]. Le dessin sous-jacent du tableau du palais Pitti est d'une lecture plus facile : la Vierge est agenouillée dans une architecture enveloppante, soit une grotte, soit une cabane au toit de chaume. Il semble bien dater des premières années du Cinquecento comme ceux du revers du portrait de San Diego. En outre, l'iconographie du dessin préliminaire du tableau du Pitti rappelle la *Nativité Allendale*, qui est à peu près contemporaine. Dans sa jeunesse, Giorgione semble avoir expérimenté encore plus librement que Vasari ne l'affirmait. Peut-être le manque d'argent l'amenait-il à jouer librement avec ses compositions.

Un groupe de tableaux, dont l'*Orphée* de la Collection Widener de la National Gallery de Washington, est encore plus problématique, en termes d'attribution et de datation, que le groupe Allendale. Ici, à nouveau, l'appareil photographique au siliciure de platine s'est montré d'un grand secours dans l'explication des divergences d'opinion concernant

71. *L'Éducation du jeune Marc Aurèle*, réflectogramme infrarouge montrant le dessin d'une Vierge à l'Enfant, détail : la Vierge en prière.

72. *L'Éducation du jeune Marc Aurèle*, réflectogramme infrarouge, détail : l'enfant Jésus reposant sur le sol.

l'état de conservation et l'attribution d'une œuvre autour de laquelle le nom de Giorgione tourne sans jamais se fixer. Dans la dernière analyse fiable de l'*Orphée* de la Collection Widener, l'invention lui est attribuée alors que l'exécution de la surface est donnée à une main plus tardive ou à un peintre comme Previtali[29]. Or, on a découvert un magnifique dessin sous-jacent pour la totalité de la composition, où l'on reconnaît toute l'énergie et l'humour de Giovanni Bellini à son sommet, comme dans *Le Festin des dieux*. Le style est différent de tout ce que l'on voit dans les dessins préliminaires connus de Giorgione. Circé et Apollon furent d'abord

imaginés dans une clairière, l'arrière-plan boisé formant une partie importante de la composition. Bellini commença par dessiner les rideaux d'arbres dans le paysage, puis improvisa les détails. Avec l'expression tendre et sensuelle qu'il a en tendant la conque à sa compagne, le satyre a tout l'air d'une version peinte des satyres en bronze de Riccio. Sur la surface, la subtilité de l'expression a été perdue. Bien que certains historiens de l'art, comme Berenson, aient toujours soutenu l'attribution à Bellini, la majorité en a douté à cause du mauvais état du tableau. L'harmonieuse fluidité du dessin préliminaire et la technique légèrement plus datée suggèrent que l'invention était due entièrement à Giovanni Bellini, même si ce que nous voyons maintenant sur la surface est très restauré. La composition est

73. ÉCOLE VÉNITIENNE DU XVIe SIÈCLE, *Le Temps et Orphée* ou *L'Astrologue*, panneau de mobilier, 12 x 19,5 cm, Washington, Phillips Collection.

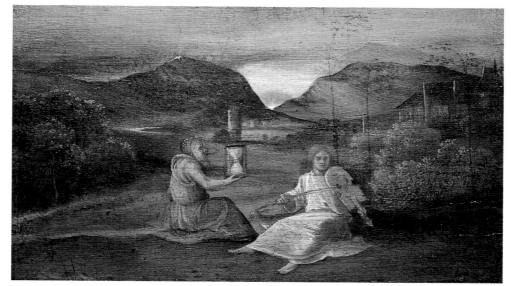

74. *L'Astrologue*, réflectogramme infrarouge montrant un daim et une biche affrontés dans la composition préliminaire.

plus tardive que *Le Festin des dieux* et témoigne de ce que, dans les dernières années de sa vie, Bellini fut sensible aux inventions de Giorgione.

75. *L'Astrologue*, réflecto-gramme infrarouge, détail montrant les daims et la tour.

Un autre petit panneau giorgionesque à sujet orphique, dans la collection Phillips de Washington (ill. 73), s'est révélé posséder un fascinant dessin préliminaire, dont le style est différent de celui de tous les autres, mais qui est doté d'une configuration d'objets plus emblématique que le tableau final. Le dessin sous-jacent qui apparaît dans le réflectogramme infrarouge montre que le musicien, qu'on identifie tantôt comme Apollon, tantôt comme Orphée, a d'abord été placé près d'un daim et d'une biche affrontés (ill. 74). Ce détail apparente davantage le personnage à Orphée qu'à Apollon, puisque le premier charmait les animaux avec sa musique. À la surface du tableau, on ne voit que le daim, la biche ayant été recouverte par la figure du vieillard au sablier. La position de la tour à l'arrière-plan fut dès le début un élément important de la composition. Il s'est agi d'abord d'une tour perchée sur un piédestal, située théâtralement sous le soleil couchant (ill. 75). L'idée du Temps, personnifiée par la figure de Chronos tenant un sablier, s'ajouta ultérieurement à une scène qui était d'abord orphique.

D'autres tableaux problématiques se révèlent plus intéressants si on les retire à Giorgione afin de les examiner pour leurs qualités propres : ainsi le panneau giorgionesque de *Vénus et Cupidon dans un paysage* à Washington (ill. 76). Il ornait autrefois un coffret destiné à recevoir des objets précieux, peut-être des bijoux : on note la présence d'un trou de serrure. Le réflecto-

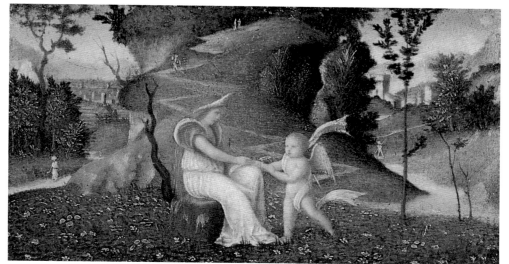

76. *Vénus et Cupidon dans un paysage*, huile sur bois, 11 x 20 cm, Washington, National Gallery of Art.

gramme infrarouge fait apparaître un dessin préliminaire aux lignes franches et rudes, d'un style proche du Pordenone, tout différent de ce que nous voyons aujourd'hui à la surface, laquelle a toujours milité en faveur de l'attribution à Giorgione. Après avoir fondé le dessin de ses figures sur une plaquette de Riccio (ill. 77), le peintre a placé Vénus et Cupidon dans un paysage. Ensuite, il a repeint la composition dans un style délibérément giorgionesque – d'où l'on peut déduire que de tels sujets étaient très en vogue pour les objets décoratifs. Ainsi, le réflectogramme montre comment, sacrifiant au goût du jour, un artiste vénitien a modifié un projet afin de le rendre plus giorgionesque.

De tous les tableaux vénitiens de la première décennie du Cinquecento, *Le Jugement de Salomon* de Kingston Lacy (ill. 79), qui jouissait naguère d'une attribution ferme à Giorgione, est celui qui possède le dessin préliminaire le plus complexe : on y distingue plusieurs compositions, dont certaines sont clairement visibles, même à l'œil nu – et en cela assez dérangeantes –, alors que d'autres ne sont perceptibles que sur un cliché infrarouge (un détail en est reproduit ici) (ill. 80). Le tableau a été considérablement repeint à un moment donné de son histoire. Pour être plus précis, disons qu'un tableau inachevé de la Renaissance vénitienne fut terminé peut-être aussi tard qu'au XVIIIᵉ siècle, quand il rejoignit (ou avant qu'il ne rejoigne) la collection Marescalchi à Bologne. Dans son étude sur la restauration des peintures à l'huile à Bologne, le chanoine Luigi Crespi (1709-1779), fils de l'ingénieux et excentrique Giuseppe Maria Crespi, protestait avec feu contre la liberté avec laquelle les

77. ATTR. À ANDREA RICCIO, *Allégorie de la Gloire*, bronze, diam. 5,7 cm, Berlin, Staatliche Museen Preussischer Kulturbesitz.

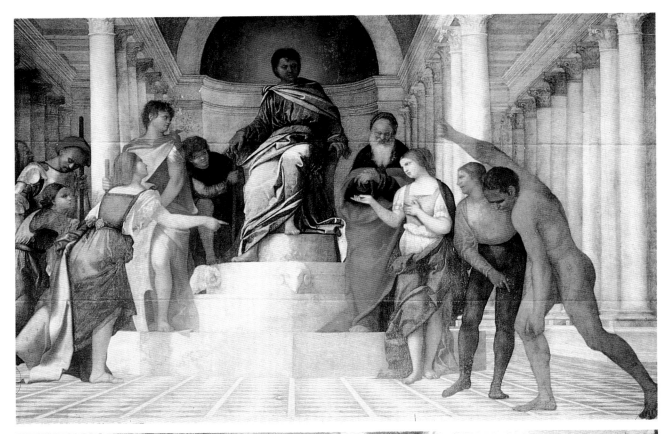

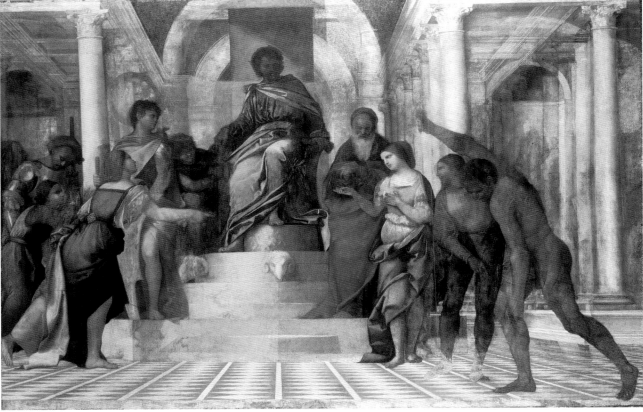

78. SEBASTIANO DEL PIOMBO, *Le Jugement de Salomon*, huile sur toile, 208 x 315 cm,
Kingston Lacy, National Trust, avant restauration.
79. *Le Jugement de Salomon*, après restauration.

80. *Le Jugement de Salomon*,
réflectogramme infrarouge.
La superposition des diffé-
rents stades du dessin sur le
côté droit du tableau.

restaurateurs repeignaient les tableaux de la Renaissance [30]. On a toujours su
que le tableau de Kingston Lacy était inachevé puisque le bourreau nu n'est
travaillé qu'avec la peinture sombre de la préparation et que les nourrissons
manquent, mais les travaux de conservation effectués en 1984 ont montré
que la totalité de la surface est incomplète, à l'exception des vêtements de
la mauvaise mère. Sur la droite du tableau, plusieurs figures sous-jacentes,
visibles à l'œil nu, sont conçues à une échelle bien plus petite que dans la
version définitive : une tête de vieillard, un vêtement vert pour lequel la tête
n'a pas été peinte et un drapé blanc près du bourreau. Sur le cliché infra-
rouge, on voit parfaitement le vieillard, de même que le dessin préliminaire
d'un cheval et d'un torse. La position des nourrissons manquants n'est révé-
lée que par la réflectographie infrarouge. L'enfant vivant est dans la main

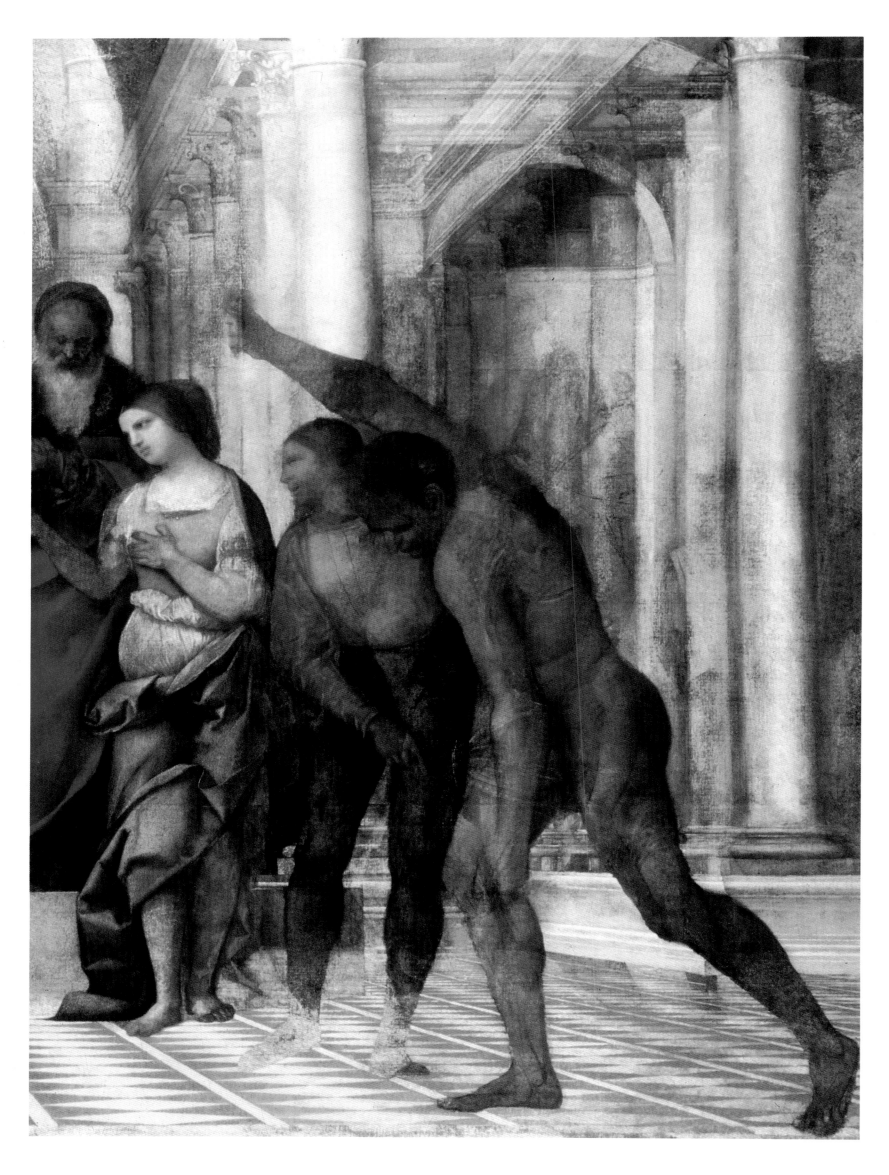

gauche du bourreau, le nourrisson mort juste devant Salomon, au pied de la plate-forme.

La première version du sujet, dessinée en partie et en partie peinte, était conçue à une échelle plus petite et dotée d'un arrière-plan architectural différent. Certaines figures y étaient achevées avec un grand souci de finition. Le changement d'échelle se comprend mieux si l'on compare la figure du bourreau avec son ombreux repentir à sa droite. Les autres figures ont probablement été agrandies de la même façon. Des traces de peinture bleue dans l'oculus, en haut à gauche, suggèrent la présence d'un paysage ; il se peut également qu'il y en ait eu un derrière le cavalier sur la droite. Sur le sol étaient prévues à l'origine des dalles carrées. Suite à la restauration, les deux fonds architecturaux sont visibles simultanément. Au-dessus de la tête de Salomon se trouvent un dais rose et un arc en plein cintre au tympan doré qui remontent à la première solution. On a appliqué une fine couche de peinture grise sur la partie basse du dais pour évoquer une architecture en pierre. Le second cadre architectural est une basilique antique, beaucoup plus appropriée au sujet.

Pour conclure, nous pouvons affirmer que les nouvelles données scientifiques débouchent sur de nouvelles données méthodologiques. L'analyse de l'état de conservation des tableaux enrichit notre évaluation de nombreux aspects de l'art de Giorgione et de ses contemporains mais, plus encore, elle ouvre une voie nouvelle dans la compréhension des attributions et des datations. La découverte la plus importante à ce jour est le lien que le délicat dessin préliminaire, à la pointe du pinceau, de la *Nativité Allendale* a permis d'établir entre les tableaux du groupe Allendale et *La Tempête*. Les dessins préliminaires de *L'Éducation du jeune Marc Aurèle* et du *Portrait Terris* offrent de nouvelles perspectives quant à leurs datations respectives et à la chronologie de Giorgione. Associé aux recherches d'archives, l'examen de photographies anciennes peut nous amener à une meilleure appréciation de l'état de conservation et de l'iconographie de certaines œuvres, comme la *Madone Benson*. Face à l'aspect toujours changeant des œuvres d'art de la Renaissance, il devient de plus en plus important de se demander comment réécrire l'histoire de l'art en y intégrant toutes sortes de données nouvelles. L'étude des pigments, la réflectographie infrarouge et les rayons X ont enrichi notre vocabulaire et notre compréhension des œuvres et des techniques de Giorgione. Sur de nombreux points, ils n'ont pas modifié l'image que Vasari donnait des méthodes de composition de Giorgione mais il nous est possible désormais de les décrire avec une abondance de détails.

Page de gauche :
80 bis. SEBASTIANO DEL PIOMBO, *Le Jugement de Salomon, détail.*

Chapitre
IV

Commanditaires :
Une Manière Moderne

Comme Taddeo Albano en avait informé Isabelle d'Este, les heureux propriétaires des deux versions de la *Notte* de Giorgione les avaient commandées pour leur plaisir et refusaient de s'en séparer. On a toujours vu là la preuve que les tout premiers collectionneurs des tableaux profanes de Giorgione, dont l'identité nous est principalement connue par Marcantonio Michiel, en étaient aussi les commanditaires. On a longtemps cru que les ceux-ci formaient un groupe homogène[1]. Dans la mesure où il est possible d'établir la généalogie des collections, il semble que ceux qui héritèrent des œuvres de Giorgione s'abstinrent de les vendre jusqu'au début du XVIIe siècle. Un grand nombre de collections formées au siècle précédent a alors quitté Venise. En réalité, les commanditaires de Giorgione appartenaient à des groupes sociaux plus divers qu'on ne le pensait ; ils étaient loin, en tout cas, de faire tous partie de l'oligarchie patricienne à laquelle se limite Michiel. Certains non-patriciens, comme le Victorio Bechario à qui appartenait la *Notte* (que d'aucuns identifient à la *Nativité Allendale*), restent voilés de mystère. Les spécialistes ignorent ou négligent encore plusieurs commanditaires de Giorgione, comme le florentin Salvi Borgherini qui, lors d'un séjour à Venise, commanda à Giorgione un portrait de son fils avec son précepteur vénitien, Leonico, le premier Italien de la Renaissance à lire Aristote dans le texte. Une telle commande confirme la renommée de Giorgione hors de Vénétie : on en connait l'existence par une source non vénitienne, Vasari. Il en va de même des Grimani. Un inventaire de la collection Grimani, rédigé par le cardinal Marino en personne, suggère pourtant que le plus prestigieux des cardinaux vénitiens, Domenico Grimani, a pu connaître Giorgione.

Les découvertes d'archives permettent de rassembler certains traits marquants de la biographie des commanditaires vénitiens. En revanche, il est rare que nous disposions de documents exprimant des opinions personnelles comme le font les *ricordanze* des Florentins[2]. Exception faite, comme nous le verrons, du credo mercantile du testament dans lequel Gabriele Vendramin expose ses vues sur l'existence idéale du patricien. Il est, par ailleurs, amusant de noter que Girolamo Marcello, qui commanda pour son mariage l'une des représentations de Vénus les plus sensuelles qui aient jamais été conçues, occupa ultérieurement le poste de Censeur de la République de Venise et traduisit l'un des traités antiques les plus pessimistes qui soient sur le mariage.

Page 126 : 81. GIORGIONE, *Pala di Castelfranco*, détail.

TUZIO COSTANZO (v. 1450-1517)
ET CATERINA CORNARO (1454-1510)

Pendant au moins cent cinquante ans, la plus grande œuvre à l'huile qui nous soit restée de Giorgione, la *Pala di Castelfranco* (ill. 84), resta enfermée, quasiment oubliée dans la chapelle funéraire de San Giorgio, à droite de l'atrium de l'ancienne église San Liberale, à Castelfranco[3]. Commandé par Tuzio Costanzo, condottiere cypriote installé en Vénétie, le retable était à l'origine dans la *chiesa vecchia* de San Liberale, démolie au cours de la seconde moitié du XVIIIe siècle. La chapelle que nous voyons aujourd'hui dans l'église construite par Francesco Maria Preti ne correspond pas à la description donnée par les sources[4]. Les saints représentés, saint François[5] et saint Georges, qui tient, ce n'est pas anodin, la bannière de l'Ordre des chevaliers de Saint-Jean, "gueules à croix argent" (ill. 81)[6], ont été choisis parce qu'ils protégeaient les Croisés et qu'au fil des croisades lancées contre les Turcs, des générations de condottières de la famille Costanzo furent enrôlées en Sicile et à Chypre[7]. Pendant un siècle et demi, l'étrange composition à la Vierge juchée sur un trône surélevé, isolée sur un fond de paysage, ne semble guère avoir eu de retentissement dans les milieux provinciaux de Castelfranco : on note tout juste l'existence d'une réplique du saint Georges chez Gabriele Vendramin (National Gallery, Londres). Après sa restauration en 1635 et la description de Carlo Ridolfi dans les *Maraviglie dell'arte* (1648), le retable devint, toutefois, l'une des rares œuvres connues, dotées d'une attribution valide à Giorgione au XVIIe siècle. Le blason des Costanzo figure en bonne place sur le soubassement du trône de la Vierge (ill. 83). Il porte, en haut, le lion rampant accordé aux Costanzo par l'empereur Frédéric II, et, au-dessous, six côtes humaines d'argent qui rappellent les épreuves endurées par les condottières du clan. Les côtes (jeu de mot macabre sur le patronyme des Costanzo, *costa* signifie "côte", en italien) sont un emblème tristement adéquat pour une famille de mercenaires. L'héraldique est insistante : sur une tour à l'arrière-plan, le lion de Venise rappelle la fidélité de Tuzio à la Sérénissime. Quant aux édifices militaires à l'abandon, ils semblent évoquer une trêve au cours des nombreux conflits auxquels Tuzio prit part à la solde de la République. Derrière saint François, dans un paysage arcadien, se tiennent deux guerriers, lance en main, l'un assis, l'autre debout, qui conversent paisiblement (ill. 82) : interprétation poétique du message de saint François, *pax et bonum*. Le thème de la guerre et de la paix est approprié à un condottière au service des Vénitiens dans le Trévisan[8].

■

Page de gauche :
82. GIORGIONE,
Pala di Castelfranco, détail :
saint François.

83. GIORGIONE,
Pala di Castelfranco, détail :
le blason des Costanzo
(six côtes humaines
et lion rampant).

Les généalogistes s'accordent à penser que les Costanzo fuirent la ville allemande de Constance au XIIᵉ siècle avant de se faire condottières en Italie ; en 1182, deux frères, Giordano et Guglielmo, furent admis dans la noblesse napolitaine [9]. En 1430, une branche de la famille s'installa en Sicile, à Messine, où les uns et les autres furent investis de missions en Méditerranée. En 1462, Muzio Costanzo, alors au service du roi bâtard Giacomo Lusignan, roi de Chypre, remporta une importante bataille navale à Famagouste [10]. Lusignan ne se préoccupant guère d'administration, Muzio obtint en récompense le titre de vice-roi de Chypre. Une grande partie du gouvernement de l'île lui incomba [11]. Le commanditaire de Giorgione était le fils aîné de Muzio, Tuzio. Né à Messine dans les années 1450, il accompagna son père à Chypre, dans le but d'hériter de son énorme patrimoine, alors que son cadet, Mattheo, chevalier de l'ordre de Saint-Jean, demeura à Messine, où il devint moine.

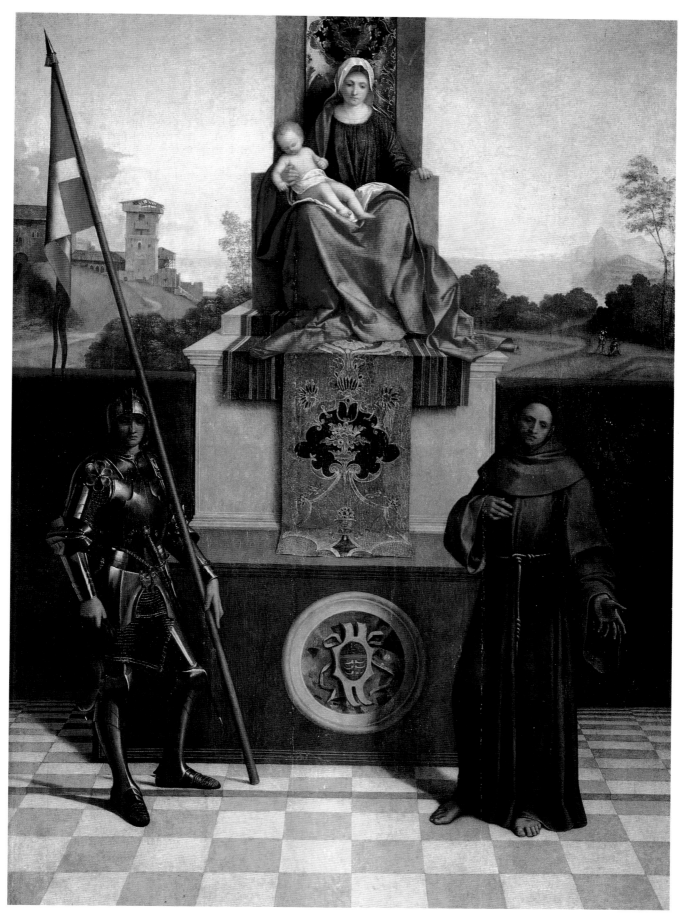

84. GIORGIONE, *La Vierge en trône entre saint François et saint Georges* dit *Pala di Castelfranco*,
panneau, 200 x 152 cm, Castelfranco, cathédrale San Liberale.

En 1472, Venise consolida son alliance avec Chypre et, adoptant comme Fille de la République une belle jeune femme issue d'une famille patricienne, Caterina Cornaro [12], la donna en mariage à Giacomo Lusignan [13]. Quelques mois après les noces, Lusignan mourut, laissant Caterina enceinte d'un enfant qui mourut en bas âge. Caterina gouverna Chypre tant bien que mal avant d'être finalement rappelée en Vénétie en 1488. Les Vénitiens ne désirant pas que le titre de vice-roi devînt héréditaire, Tuzio fut également rappelé en Vénétie et se mit au service de la République en qualité de condottiere. Grâce à son mariage avec la fille du chancelier de Jérusalem, Isabella Vernina, qui lui apporta une dot considérable, il put acquérir de vastes domaines [14]. Tuzio résidait en Vénétie vers 1475 [15], lorsque Caterina Cornaro envoya à la République une requête demandant que le condottiere fût autorisé à retourner à Chypre. La requête fut rejetée [16] : l'une des raisons étant peut-être que le Conseil des Dix craignait que Tuzio ne soutienne les intérêts de Caterina contre ceux de la Sérénissime – il aurait ainsi pu l'aider à se remarier [17]. Même en 1479, à la mort de son père, on interdit à Tuzio de retourner à Chypre.

Caterina fut rappelée en Vénétie en octobre 1488 ; arrivée à Asolo le 20 juin 1489, elle entra officiellement en possession de son fief mais son "entrée" dans la ville n'eut lieu que le 9 novembre : les habitants de sa modeste principauté l'acclamèrent en brandissant couronnes et rameaux d'olivier ; plus tard dans la journée se déroula un tournoi auquel Tuzio participa.

L'album de la famille Costanzo [18] dans lequel sont réunies les archives familiales, semble indiquer que la générosité avec laquelle Tuzio fit décorer la chapelle de San Liberale était pour lui un moyen parmi d'autres de signifier à la République son désir de se fixer à Castelfranco. L'album débute le 2 janvier 1488, lorsque Tuzio fait l'acquisition d'une importante propriété sise à l'intérieur des murs de Castelfranco ; il prouve qu'à compter de ce jour, Tuzio mena une campagne systématique d'achat de propriétés dans la ville et dans ses environs, jusqu'à sa mort, en 1517. Tuzio ne parvint toutefois à convaincre le gouvernement vénitien de son intention de résider de manière définitive dans le Trévisan qu'en 1500, date à laquelle son fils Giovanni fut en mesure d'hériter du titre de vice-roi de Chypre [19].

Les journaux de Sanudo citent les faits d'armes de Tuzio lors de l'invasion française et de la guerre contre la Ligue de Cambrai [20]. Ils indiquent qu'en 1495, le condottiere dirigea cent soixante lances sous le commandement de François de Gonzague, général en chef de la Ligue, contre le roi de

France Charles VIII. Parmi d'autres épisodes moins prestigieux dans le Trévisan, on apprend que Tuzio fut employé par le Podestà de Trévise, Gerolamo Contarini, lorsqu'en 1499 il fut opposé à l'évêque Bernardo de Rossi, dont nous connaissons les traits grâce au célèbre portrait de Lorenzo Lotto[21]. D'après la rumeur, Contarini aurait recherché l'appui de Tuzio lorsqu'il fomentait l'assassinat de l'évêque[22]. (Des années plus tard, les descendants de Tuzio refuseraient de régler à Lorenzo Lotto un portrait du fils du condottière[23] : à la différence de Giorgione, Lotto semble avoir beaucoup souffert du comportement de ses excentriques commanditaires.) En 1509, sous le pontificat de Jules II, Tuzio fut nommé gouverneur de la République en Romagne et, après le siège de Novare, il reçut les éloges de son adversaire Louis XII, qui vit en lui la plus fière lance d'Italie. On peut donc conclure que, si la carrière militaire de Tuzio ne fut pas toujours glorieuse, elle fut du moins remarquée.

On ne saurait voir une coïncidence dans le fait que Tuzio se soit établi à Castelfranco, tout près d'Asolo : c'est en partie en raison de sa loyauté à l'égard de sa reine qu'il renonça à la permission que lui accorda finalement la République d'hériter du titre de vice-roi de Chypre. Il n'est pas une relation de cérémonie de cour où l'on ne le voit rendant hommage à sa souveraine. Il possédait une villa, *La Costanza*, à Riese, à sept kilomètres de la villa royale, qui, construite vers 1490 à Altivole, était appelée, on l'a dit, *Barco* – "Paradis"[24]. C'est là que Giorgione aurait frayé avec les courtisans en qualité de portraitiste de la reine : Vasari décrit le portrait de Caterina dans la collection de son parent Giorgio Cornaro. Le *Barco* était l'un des premiers exemples de *villa* vénitienne sur la *terra firma*. Il n'en reste presque rien, mais on peut juger du style de son architecte, Graziolo Lombardo, d'après la demeure qu'il se fit construire à Asolo, la *Casa Longobarda*, chef-d'œuvre "rustique", étonnamment précoce, qui préfigure Serlio[25].

La cour de Caterina fournit le cadre d'un des livres les plus renommés de la Renaissance vénitienne, *Gli Asolani* de Pietro Bembo, imprimé par Alde Manuce en 1505, qui s'annonce comme une provocation picturale. On a souvent établi un parallèle entre le développement du paysage arcadien en peinture, auquel le nom de Giorgione est associé, et l'introduction, par Bembo, de thèmes pastoraux dans la littérature et la musique vénitiennes. *Le Concert champêtre* évoque une atmosphère de paix rurale et de sagesse bucolique semblable à celle dont est empreint le début des dialogues qui sont censés se

dérouler lors de la célébration de noces à Asolo. Le paysage idéalisé de Pietro Bembo, un bosquet bordant les jardins de Caterina avec une fontaine et un pré verdoyant où paissent des moutons, est le cadre traditionnel de la pastorale chez Virgile, le *locus amoenus* où s'affrontent poètes et chanteurs. L'églogue/paysage peint trouve un parallèle dans l'églogue chantée, alors à ses débuts, le madrigal. Bembo faisait autorité au XVIᵉ siècle dans le domaine du madrigal naissant, défini à l'époque comme un bref poème soumis ni à un

85. À gauche : RAPHAËL, *Portrait de Pietro Bembo*, panneau, 54 x 69 cm. À droite : ATTR. À TITIEN, *Le Cardinal Pietro Bembo*, toile, 57,5 x 45,5 cm. Budapest, Szépmüvészeti Múzeum.

nombre particulier de vers ni à un rythme préétabli, un chant dans lequel l'auteur pouvait s'exprimer à loisir[26]. Les indications de Bembo quant à l'élaboration d'un madrigal se rapprochent beaucoup de la façon dont, en 1506, il décrivait à Isabelle d'Este les compositions de Giovanni Bellini. Ainsi dans une lettre souvent citée : "[…] l'invention (*invenzione*) que vous me demandez de choisir pour le tableau devra s'accorder avec l'imagination (*fantasia*) du peintre, car il n'aime pas que d'innombrables exigences viennent entraver sa composition (*molti signati termini*). Il est accoutumé, comme il le dit lui-même, à errer à loisir dans ses tableaux (*vagare a sua voglia nelle pitture*), moyen grâce auquel il obtient le meilleur effet."[27]

Au retour de Caterina en Vénétie, Marino Sanudo la décrit comme une très belle femme (*donna bellissima*), alors que Giovanni Bellini, dans le portrait aujourd'hui conservé à Budapest, lui prête une expression triste et lasse. De cette reine en exil qui fut plus souvent représentée que toutes les Vénitiennes de son temps, on connaît des portraits par Albrecht Dürer (ill. 86), Gentile

Bellini (ill. 88) et Floriano Ferramola. Elle exerçait donc une certaine fascination, particulièrement en 1496, où nous la voyons occupant une place d'honneur, parmi d'autres spectatrices, dans *Le Miracle de la Sainte Croix tombée dans le canal San Lorenzo* (ill. 87) (Venise, Accademia). L'image frappa tellement Dürer qu'il copia le portrait dans l'atelier de Gentile Bellini, en même temps que les trois Turcs qui figurent dans *La Procession sur la place Saint-Marc* du même Bellini [28]. L'Italie n'ayant pas connu la

86. ALBRECHT DÜRER, *Portrait de Caterina Cornaro*, dessin au crayon et aquarelle, 25,9 x 20,5 cm, autrefois conservé à la Kunsthalle de Brême.

royauté avant le XVIIe siècle, une reine dans une cité comme Venise était un phénomène unique et exotique, dont l'attrait était encore accru par le caractère romantique de la vie de Caterina. Qu'en était-il, toutefois, de l'influence réelle de la cour d'Asolo ? Certains, opposant Caterina à des commanditaires exceptionnelles, comme Isabelle d'Este [29], ont nié qu'elle ait exercé un grand rayonnement. En outre, il a été démontré qu'un tableau d'Attingham House, à Berwick, censé représenter Giorgione à la cour de Caterina, date en fait du XIXe siècle : il nous offre une vision sentimentale de l'existence qu'on prêtait alors à Giorgione à la cour d'Asolo, suivant l'image qu'on s'en faisait d'après l'*Asolando* du poète Robert Browning [30]. Peu importe. Le tableau n'est pas authentique, certes, et l'action de Caterina a peut-être été limitée, mais sa place dans la Renaissance vénitienne n'est pas remise en cause. Son statut était tellement exceptionnel qu'il pouvait inspirer peintres et poètes. Peut-être parce qu'elle était veuve et que le remariage lui était interdit, elle semble avoir pris un plaisir tout particulier à organiser et à financer les festivités qui accompagnaient le mariage des demoiselles de sa cour [31]. C'est un tel mariage – celui de sa demoiselle d'honneur préférée, Fiammetta – qui, en 1495, donna à Bembo l'idée des *Asolani*. Peut-être, d'ailleurs, une foule d'artistes mineurs gravitaient-ils autour d'Asolo, comme ceux dont la signature atteste la validité de l'album de Tuzio Costanzo, parmi lesquels on trouve le sculpteur renaissant que Gauricus admirait tant, Giorgio Lascaris, qui avait pris pour surnom celui du célèbre sculpteur de l'Antiquité, Pyrgotélès [32].

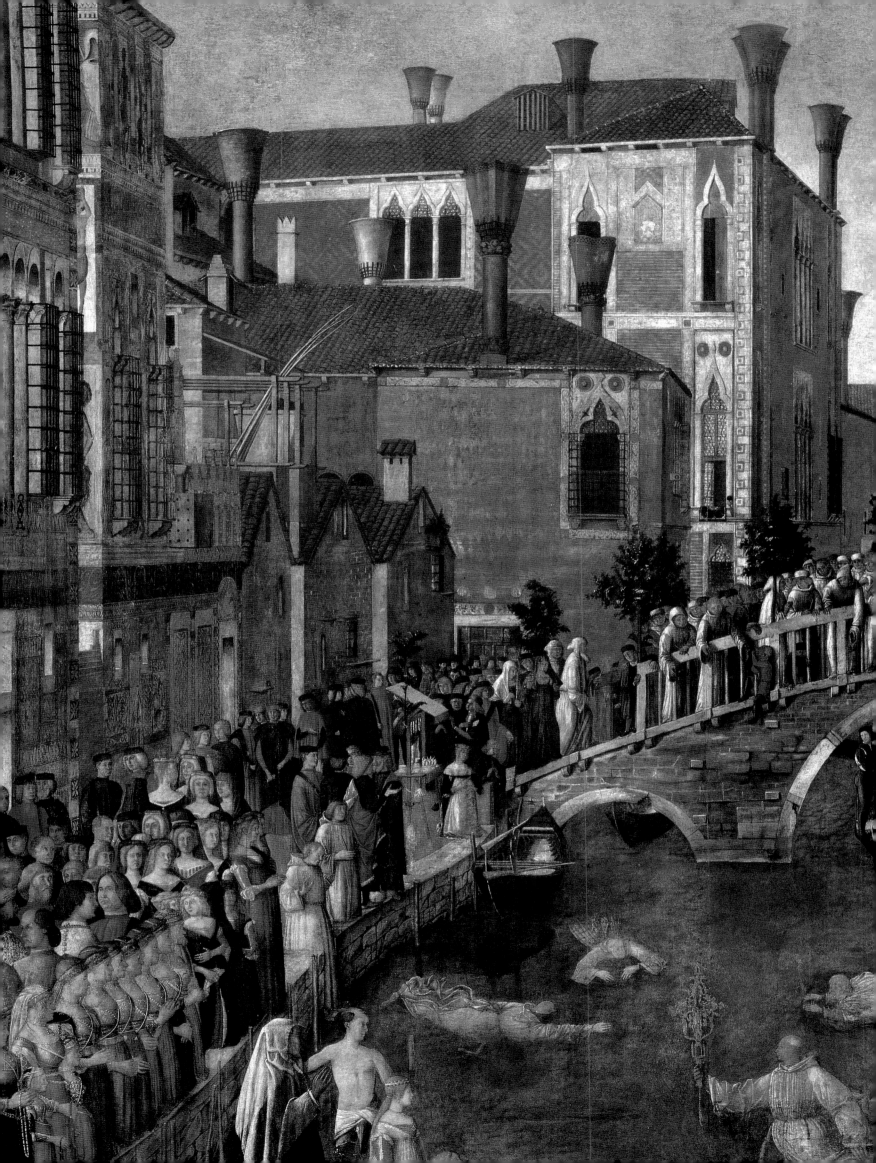

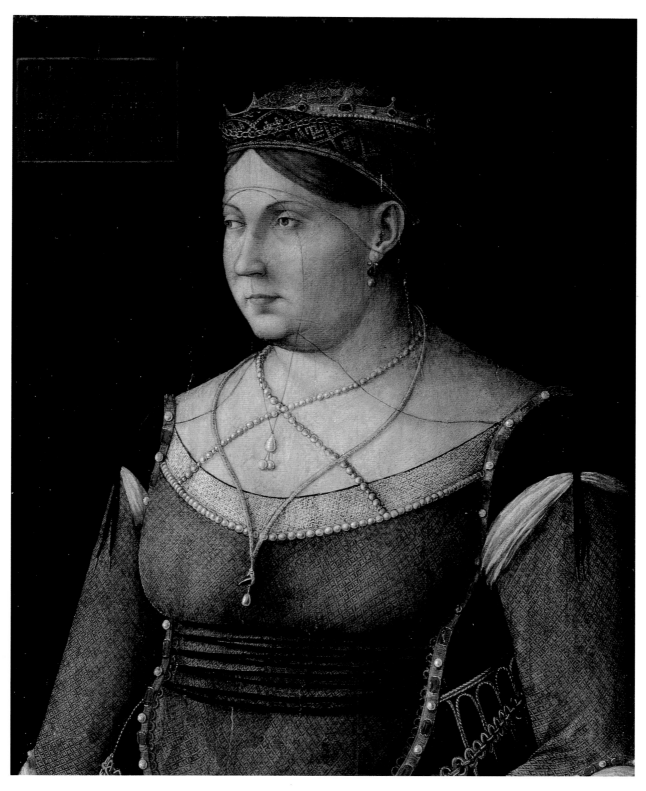

88. GENTILE BELLINI, *Portrait de Caterina Cornaro*, panneau, 63 x 49 cm, Budapest, Szépmüvészeti Múzeum.
Page de gauche : 87. GENTILE BELLINI, *Miracle de la Sainte Croix tombée dans le canal San Lorenzo*, 1500, détrempe
sur toile, 323 x 430 cm, Venise, Accademia, détail. Caterina Cornaro apparaît dans le coin inférieur gauche.

Un incident montre que le gouvernement vénitien devait exercer un certain contrôle sur la pompe à la cour de Caterina. Le 4 décembre 1497 furent organisées à Brescia des festivités fastueuses en l'honneur de la première visite qu'elle rendit à son frère, Giorgio Cornaro, alors Podestà [33]. Tuzio lui renouvela symboliquement son allégeance en lui offrant une bonbonnière lors d'un dîner auquel assistaient des patriciens vénitiens. Les festivités, qui durèrent quatre jours, sont dépeintes par Floriano Ferramola dans une fresque aujourd'hui au Victoria & Albert Museum. La réaction du Conseil des Dix ne se fit pas attendre : on retira sa charge à Giorgio Cornaro, de crainte que lui et sa sœur n'aspirent à établir une dynastie. De ce fait, la cour d'Asolo, jusqu'à la mort de Caterina en 1510, dut vivre au ralenti. Il est fort possible que Giorgione en ait connu les fastes dans les années 1490, avant les restrictions imposées par la République. Caterina fit des émules parmi les Vénitiennes, dont certaines se lancèrent dans la protection des arts : ainsi la riche héritière Agnesina Badoer Giustinian, qui commanda à Tullio Lombardo la *Villa Giustinian* de Roncade (1511-1513) [34].

SALVI BORGHERINI (1436-1515)

L'importance des Borgherini comme commanditaires constitue un chapitre important mais relativement peu exploré de l'histoire de l'art à Venise et à Florence. Giorgione a représenté le fils cadet de Salvi Borgherini en compagnie de son précepteur dans un double portrait commandé par Salvi lors d'un long séjour d'affaires à Venise (ill. 89). Vasari connaissait bien la collection de Giovanni Borgherini, il fréquentait les héritiers Borgherini et, à plusieurs reprises dans les *Vies*, il décrit des tableaux conservés dans leur demeure florentine. Le double portrait a suscité peu d'exégèses, en partie parce qu'il n'a rejoint la National Gallery de Washington qu'assez récemment, en partie parce qu'un repeint dissimule encore ce que l'on soupçonne être un Giorgione authentique, ou ce qui en reste. Le dessin sous-jacent au pinceau de la tête ovoïde de Giovanni, ainsi que l'instrument d'astronomie (rendu avec une précision plus scientifique dans le dessin qu'à la surface) semblent montrer que c'est bien le tableau dont parle Vasari.

"L'intelligence ne vaut que par les actions qui en découlent" [NON VALET INGENIUM NISI FACTA VALEBUNT], lit-on sur le parchemin. Le visage de Giovanni témoigne d'une telle inattention enfantine que le tableau pourrait bien avoir été commandé par son père dans un but éducatif, mais il se peut

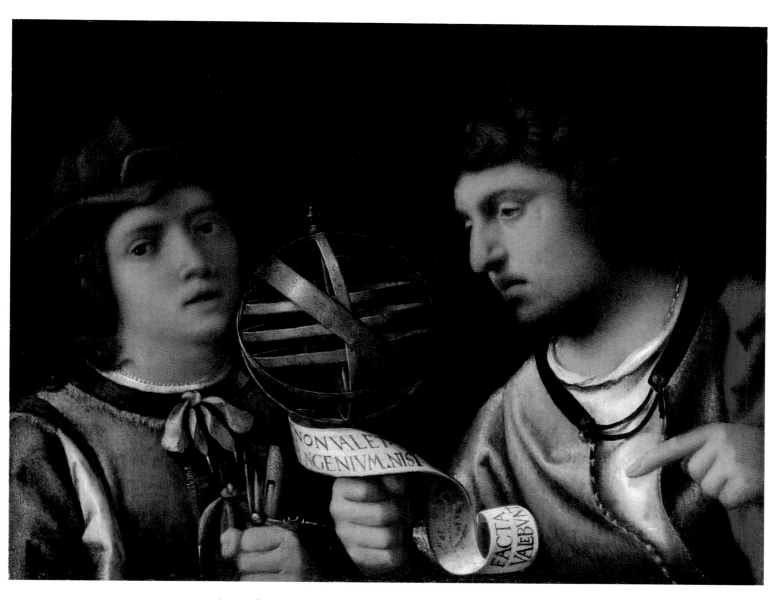

89. ATTR. À GIORGIONE, *Giovanni Borgherini et son précepteur* (*Niccolò Leonico Tomeo*),
toile, 47 x 60,7 cm, Washington, National Gallery of Art.

89 bis. *Giovanni Borgherini et son Précepteur*, radiographie du visage du jeune Borgherini.

aussi que l'ennui de l'enfant soit seulement une notation réaliste, un reflet de sa personnalité, qui fut toujours contradictoire. Beaucoup plus tard, en 1529, devenu un banquier florissant, c'était, d'après l'historien Benedetto Varchi, un homme cultivé, courtois, aimant le savoir, mais jouant d'énormes sommes d'argent [35]. Il commanda des œuvres d'art, comme *La Sainte Famille avec saint Jean enfant* (ill. 90) d'Andrea del Sarto (Metropolitan Museum of Art, New York), que l'on a interprétée, probablement à raison, comme une allégorie politique du républicanisme florentin [36]. Les conseils prodigués au fils par le père et le précepteur devaient s'étendre à la politique. L'inscription du tableau d'Andrea del Sarto, "Roi du peuple florentin" [REX POPULI FLO-RENTINI], est un slogan de l'époque : le 28 février 1528, le Christ fut proclamé roi de Florence et instauré gardien du républicanisme florentin, conjointe-

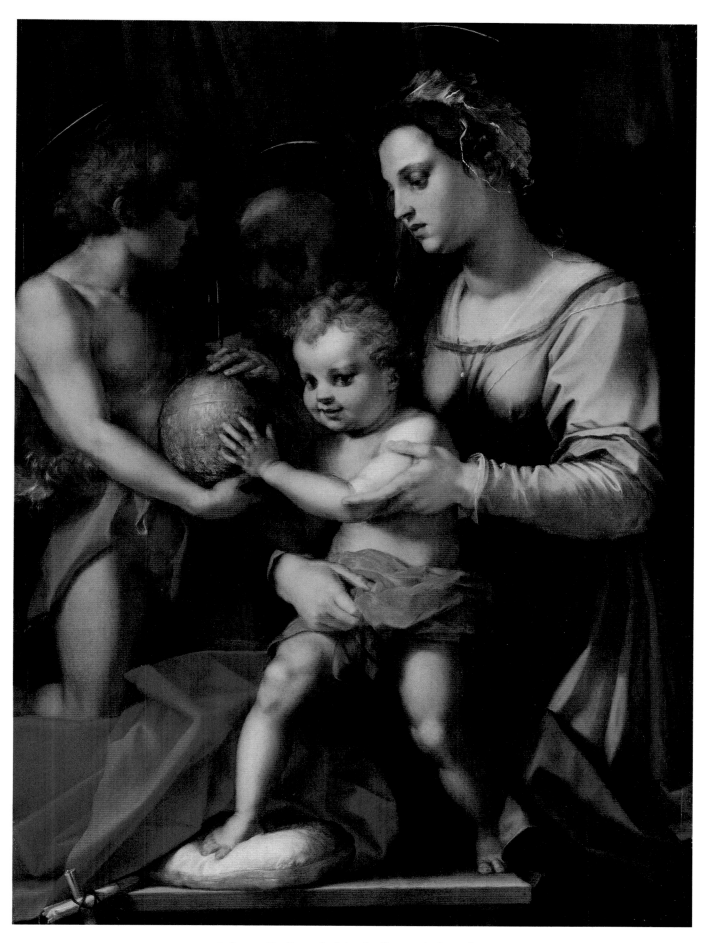

90. ANDREA DEL SARTO, *La Sainte Famille avec saint Jean enfant*,
huile sur bois, 135,9 x 100,6 cm, New York, Metropolitan Museum of Art.

ment avec saint Jean Baptiste. On a avancé que le tableau a été commandé en action de grâce pour l'acquisition du droit à la liberté républicaine et que le Christ enfant y joue le rôle de *Salvator Mundi*.

Il était de notoriété publique que Giovanni avait embrassé la cause du républicanisme : c'est l'un des principaux interlocuteurs du célèbre dialogue de Donato Giannotti, *Della Repubblica de' Veneziani* [37], qui contient le plus bel éloge de la constitution et de l'oligarchie vénitiennes. Quoiqu'imprimé seulement en 1543, l'ouvrage a été rédigé entre 1525 et 1527 [38], date à laquelle Giannotti écrit dans la préface qu'il a été appelé à Venise par Giovanni Borgherini *"a dare opere in compagnia sua alle buone lettere"*. En 1526, Giovanni prit pour femme Selvaggia, fille de Nicolò Capponi, qui lui donna neuf enfants. Peu après leur mariage, entre 1527 et 1530, Capponi devint *gonfaloniere* de la république florentine. À l'époque où le dialogue fut composé, Giovanni écrivit à son beau-père pour lui recommander d'employer Giannotti – *buono, virtuoso e povero* [39] – et c'est avec ce dialogue que Giannotti fit ses débuts politiques [40]. À la différence de son frère aîné Pierfrancesco, Giovanni avait affiché dès son jeune âge ses sympathies républicaines. Dans le dialogue de Giannotti, où il tient le rôle d'un visiteur à Venise, il demande au philosophe Gabriello Trifone de lui expliquer les coutumes républicaines et aristotéliciennes des Vénitiens. Ce qui est omis dans le dialogue, c'est que Borgherini revenait dans un lieu où il avait reçu une partie de son éducation. Le cadre du dialogue est la demeure de Pietro Bembo à Padoue. Giovanni Borgherini demande à Trifone de lui conter les vertus de la constitution vénitienne, qu'il envisage comme modèle pour Florence. À la fin de la conversation, ils se retirent dans le jardin, où ils retrouvent leur hôte en pleine discussion avec des gentilshommes. Ils se rendent ensuite à Venise, où ils rencontrent Girolamo Quirino pour que leur soit expliquée la magistrature vénitienne et, *last but not least*, chez le plus grand spécialiste de la Grèce antique à l'époque, Niccolò Leonico Tomeo [41], auquel incombe le discours conclusif [42]. Leonico fut le premier érudit de la Renaissance à enseigner Aristote directement d'après le texte grec ; sa renommée était telle qu'il reçut la visite d'Érasme et de maints éminents érudits durant leur séjour à Venise.

Les modèles du double portrait de Giorgione, Giovanni Borgherini enfant et son précepteur, annoncent en quelque sorte les deux personnages principaux du dialogue de Giannotti, dans lequel Giovanni Borgherini devenu adulte reçoit, en qualité d'élève florentin du républicanisme véni-

tien, une leçon sur le gouvernement de Venise. Si Trifone était trop jeune pour être le précepteur de Borgherini dans le double portrait, Leonico, lui, a l'âge requis. En fait, il pourrait bien avoir enseigné à Giovanni le grec et le latin lorsque le jeune Florentin se trouvait à Venise après 1504 ; Leonico était un maître d'une telle renommée (versé, en outre, dans les beaux-arts), qu'il serait logique qu'il figure dans un double portrait avec l'un de ses élèves. Né en 1456 à Venise de parents grecs, il fit ses études au *Studio* de Padoue jusqu'à 1504. Cette année-là, très probablement le 27 décembre, il obtint la chaire d'études classiques à Saint-Marc (occupée par Benedicti Brognoli jusqu'en 1502), où il devait enseigner le latin à de futurs hommes de loi et les humanités à d'autres étudiants. Il professa à Venise de 1504 à 1506, ce qui correspond à l'époque où le portrait fut exécuté. Il mourut le 28 mars 1531. Peu avant, son portrait avait été gravé sur une médaille attribuée à Riccio (ill. 91). On y voit un vieillard chauve alors que le précepteur du double portrait est d'âge mûr ; cependant, malgré la différence d'âge, la ressemblance est frappante : même lourdeur des traits grecs, même nez, mêmes cheveux bouclés, même menton, etc. Giovanni Borgherini et son frère étaient tous deux les amis, les banquiers et les correspondants de Pietro Bembo. Plus d'une fois, Bembo évoque dans ses lettres à Giovanni Borgherini leur maître à penser, Leonico (*"nostro padre"*), qui continue d'avoir la plus grande estime pour messer Giovanni ("M. *Leonico ne tiene M. Giovanni ben conto*") [43]. Les clins d'œil taquins de Bembo à la figure paternelle de Leonico confortent l'hypothèse selon laquelle ce dernier serait le précepteur de Giovanni dans le double portrait. La sphère armillaire pourrait être une référence à la traduction de Ptolémée par Leonico publiée en 1516 : *Claudii Ptolemaei inerrantium stellarum significationes per Nicolaum Leonicum Thomaeum e Graeco translatae.*

91. ATTR. À ANDREA RICCIO, *Portrait de Niccolò Leonico Tomeo*, médaille en bronze, diam. 5,5 cm, Milan, Castello Sforzesco, Gabinetto Numismatico. Inscriptions : endroit : NLEONICVS THOMAEVS ; envers : BENEME RENTI.

On s'est demandé comment les Borgherini avaient été amenés à choisir pour portraitiste Giorgione, dont la plupart des œuvres se trouvait à l'abri des regards dans des collections patriciennes à Venise. La réponse ne serait-t-elle pas à chercher en Leonico, qui aurait fait un intermédiaire idéal entre des banquiers florentins et le monde artistique vénitien ? C'était un amateur d'"antiquités", dont la collection, décrite par Marcantonio Michiel, est

aujourd'hui en partie conservée au Museo Archéologico de Venise [44]. Correspondant de Girolamo Campagnola [45], il est l'un des principaux interlocuteurs du *De Sculptura* de Pomponius Gauricus (1502) [46]. Bien plus qu'un précepteur, il dut apparaître aux Borgherini comme une personnalité du milieu artistique vénitien. Le portrait que Giovanni Bellini avait fait de lui dans sa jeunesse est décrit par Michiel ("*Lo ritratto di eso M. Leonico, giovine, ora tutto cascato, inzallito et ofuscato, fu di mano di Zuan Bellini*"), en même temps que le portrait de son père par Jacopo Bellini. La collection de Leonico comprenait deux chefs-d'œuvre : le manuscrit enluminé connu sous le nom de *Parchemin de Josué*, aujourd'hui à la Bibliothèque Vaticane, et un tableau de Van Eyck perdu mais souvent commenté, *La Chasse à la loutre*.

Salvi Borgherini commanda également la décoration de la chambre à coucher la plus célèbre de la Renaissance florentine [47], qu'il destinait, comme cadeau de mariage, à son fils aîné Pierfrancesco et à son épouse Margherita, fille de Roberto Acciaiuoli. Né en 1480, Pierfrancesco épousa Margherita en 1515, date à laquelle on pense que fut commencée la décoration de la chambre. Il mourut en novembre 1558 et repose dans l'église San Francesco de Florence. Dès 1515, il était le banquier et l'ami de Michel-Ange, aussi était-il un familier des artistes du cercle de ce dernier : Sebastiano del Piombo, à qui il commanda la décoration d'une chapelle à San Pietro in Montorio à Rome, et Andrea del Sarto, dont il possédait la *Madone à l'Enfant* aujourd'hui au palais Pitti. Vasari dit que Granacci et d'autres artistes à qui l'on avait demandé de seconder Michel-Ange à Rome, s'étaient vu interdire l'accès de la chapelle Sixtine, si bien qu'ils étaient revenus à Florence travailler pour Pierfrancesco Borgherini. Le caractère de Pierfrancesco pourrait nous inciter à croire qu'il a influencé son père dans le choix des artistes chargés de la décoration de sa chambre à coucher. Inversement, Salvi entretenait des vues précises sur l'éducation de son fils…

Quatorze panneaux (aujourd'hui dispersés entre la National Gallery de Londres, la Galerie Borghèse à Rome, les Offices et le palais Pitti à Florence), dotés d'une richesse de détails sans précédent, narrent l'histoire de Joseph d'après la Genèse (XLVI, 1-6, 13-26 ; XLVII 1-14). À première vue, le récit ne paraît guère approprié ni à une chambre à coucher ni à la célébration d'un mariage, d'autant plus que l'imposant *Joseph et la Femme de Putiphar* de Granacci domine l'ensemble. Margherita ne s'en est pas moins distinguée par la défense héroïque de son mobilier lors du siège de Florence en 1529-1530, tandis que son époux était en exil : elle contrecarra seule toutes

les tentatives visant à confisquer les peintures qui ornaient la chambre. Vasari revient plusieurs fois sur cet épisode : malgré sa vulnérabilité, Margherita aurait accusé Giovanni Battista della Palla, l'agent de François Ier, de n'être qu'un vil revendeur qui démontait le mobilier des chambres à coucher des honorables citoyens.

Dans l'un des panneaux de *cassoni* où Pontormo représente les frères de Joseph réclamant du secours, l'inscription "ECCE SALVATOR MUNDI" qui figure sur une bannière identifie Joseph à un précurseur du Christ. De même, dans tout le cycle, les couleurs de ses vêtements reprennent celles qui sont habituellement associées au Christ. Joseph est-il offert en exemple au jeune époux ? À l'époque de son mariage, Pierfrancesco débute dans la banque après un séjour au Vatican (où il est possible qu'il ait commencé à exercer). Nous n'avons pas d'informations suffisantes sur ses relations avec ses frères durant ce séjour à Rome mais il se peut que sa famille ait établit un parallèle avec le succès de Joseph en Égypte auprès de Pharaon. Le panneau le plus marquant, le plus beau, le plus problématique aussi de tout le cycle, concerne la relation de Joseph avec son père Jacob, puis avec son propre fils : c'est le *Joseph en Égypte* de Pontormo.

Le sujet, traité d'une manière peu conventionnelle, laissa Vasari perplexe, et nombre d'historiens d'art par la suite. Le panneau pourrait être à la fois un hommage au succès financier de Pierfrancesco, et une leçon de morale : on lui rappelle ses devoirs filiaux à l'égard de son père devenu vieux, comme on les inculque en même temps à ses propres fils. Le thème du patriarcat sous-tend les quatre épisodes représentés, qui traitent tous de la relation d'une génération (d'hommes) à une autre. Sur la gauche, Joseph présente son père Jacob, à son arrivée en Égypte, à Pharaon. À droite, Joseph, le bras posé sur l'épaule de son fils, écoute, selon une interprétation possible, les requêtes de mendiants qui, lors d'une famine, réclament du pain et présentent une pétition (Genèse, XLVII, 13-26). La scène centrale montre Joseph gravissant un escalier avec l'un de ses fils, tandis que l'autre est accueilli avec effusion par sa mère au sommet. (Les femmes, à l'étage, ont la taille haute et les manches bouffantes à la mode autour de l'année 1515.) Toute la composition dirige l'œil vers l'angle supérieur droit du panneau, où Joseph présente ses fils à Jacob agonisant. Cela signifie-t-il que le panneau, comme certains l'ont suggéré, invitait le couple à concevoir et à élever des enfants pour perpétuer la lignée ? Une observation de Vasari sur ce panneau que l'on a toujours retenue (bien qu'elle ait toujours laissé perplexes les com-

mentateurs) est que Pontormo aurait représenté sur les marches du perron le jeune Bronzino, "*allora fanciullo e suo discepolo*". Cette insertion autobiographique pourrait être, de la part de Pontormo, une profession de foi sur son propre legs artistique en faveur d'un apprenti, d'un fils adoptif. On pourrait voir là un parallèle avec l'action de Salvi Borgherini qui, à Florence comme à Rome, apporta un soutien d'une constance et d'une efficacité remarquables à ses protégés comme à ses fils.

Taddeo Contarini (1466-1540)

Des trois patriciens vénitiens qui portèrent à l'époque le nom de Taddeo Contarini, celui dont la collection est décrite par Michiel en 1525 a été identifié avec le fils de Nicolò di Andrea et de Dolfinella Malipiero, né vers 1466[48]. À sa maturité (dix-huit ans) il fut présenté au *Balla d'Oro* le 15 novembre 1484. En 1495, il épousa Marietta, la sœur de Gabriele Vendramin, et s'installa alors probablement à Santa Fosca, dans une demeure construite pour lui (*per lui fabrichada*) par les Vendramin, à côté de leur palais[49]. Sa belle-famille possédait également une maison à Sant'Eufemia sur la Giudecca, que Taddeo utilisait pour ses loisirs, et pour laquelle il ne payait pas davantage de loyer[50]. Taddeo était un riche marchand humaniste qui empruntait des ouvrages à la Marciana ; l'un de ses quatre fils, le philosophe Pietro Francesco, auteur d'un commentaire sur la *Physique* d'Aristote, fut élu Patriarche d'Aquilée (1554-1555). La fortune de Taddeo, estimée par Sanudo comme l'une des quatre-vingts plus importantes de Venise (80 *di primi richi di la terra*), reposait sur le commerce maritime mais aussi sur l'agriculture : en plus de nombreux immeubles à Venise, il possédait des terres dans les environs de Padoue et de Vérone – la République le forçait d'ailleurs constamment à lui consentir des prêts. Parent du doge Andrea Gritti, il assista à son investiture le 19 mars 1523, en compagnie de Gabriele Vendramin. Il mourut intestat le 11 octobre 1540 et fut enseveli à Santa Maria dei Miracoli sous un autel de marbre orné d'un tableau de saint Jérôme qu'il avait commandé[51].

La preuve que ce Taddeo Contarini est bien, des trois possibles, le collectionneur à qui Michiel rendit visite, se trouve dans un inventaire inédit des biens de son fils aîné Dario, dressé entre le 12 et le 23 novembre 1556[52]. Dario semble avoir conservé la collection à peu près dans l'état où il l'avait héritée. L'inventaire donne rarement des attributions mais il est aisé d'identifier dans la salle de réception du premier étage, le "*portego grande di sopra*", les

trois Giorgione que Michiel mentionnait. Sous la définiton : *"Un quadro grande con do figure depente in piedi pusadi a do arbori e una figura de un homo sentado che sona de flauto"*, on reconnaît *La Découverte de Pâris* dont Teniers a fait une copie que nous avons encore (ill. 92). *"Un quadro grande di tela soazado sopra il qual e depento l'inferno"* est l'œuvre perdue de Giorgione qui représentait l'Enfer. Quant au tableau des *Trois Philosophes*, que Michiel avait mentionné (*La tela a oglio delli 3 phylosophi nel paese due ritti e uno sentado che contempla li raggi solari cum nel saxo finto cusi mirabilmente, fu cominciato da Giorgio da Castelfranco e finita da Sebastiano Viniziano*), il est réduit à : *"Un altro quadro grandeto de tella soazado di nogara con tre figuri sopra"*. La fameuse *"Notte"*

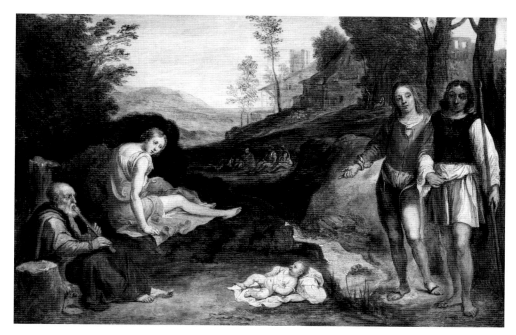

92. DAVID TENIERS, *La Découverte de Pâris*, panneau, 23 x 31,5 cm, Londres, coll. privée.

à laquelle se réfère la correspondance entre Isabelle d'Este et Taddeo Albano brille par son absence. Comme elle n'est pas davantage signalée par Michiel, il se pourrait que le collectionneur mentionné dans la correspondance soit l'un des deux autres Taddeo Contarini ou bien que la *"Notte"* soit, non pas une Nativité mais une œuvre du genre de l'*Inferno*, qui aurait disparu.

Dans la pièce par laquelle l'inventaire commence, se trouvaient plusieurs œuvres de Giovanni Bellini. L'une est le *Saint François* de la Frick Collection, *"Un quadro grande con sue soazze indorado con l'immagine di san Francesco"*. Une autre est le seul tableau qui soit mentionné avec un nom d'artiste, *"Un quadro fatto de man de Zuan Bellin con una figura d'una Donna"*. Il s'agit probablement d'un portrait de femme déjà cité par Michiel (*El qua-*

dretto della donna retratta al naturale insino alle spalle fu de mano de Zuan Bellino)
mais il est difficile de l'identifier parce qu'aucun portrait de femme de Bellini
n'est conservé. Dans la même pièce, il y avait deux tableaux profanes, dont
l'un était peut-être le chef-d'œuvre tardif de Bellini (Kunsthistorisches
Museum, Vienne) représentant une femme à sa toilette (ill. 93) : "*Un quadro
grandeto con sue soazze intordo dorado con una Donna che si [g]uarda in specchio*".
On ne connaît pour la *Femme à sa toilette* aucune localisation antérieure à la
collection de Léopold-Guillaume au XVIIᵉ siècle[53]. On a toujours supposé que
Bellini avait reçu après la mort de Giorgione la commande d'un tableau dans
un style giorgionesque. Il ne serait pas surprenant que cette commande ait
émané d'un des mécènes de Giorgione. Un autre tableau de la même salle,
"avec trois femmes nues", pourrait être les *Trois Grâces* ("*Uno altro quadro
grandeto con tre figure di donna nude con sue soazze dorade*") mais on se
demande bien qui pourrait bien l'avoir peint puisqu'on ne connaît aucune
version vénitienne du sujet. Le tableau de cavaliers *a tempera*, par Romanino,
que décrit Michiel peut être rapproché d'une mention de l'inventaire : "*Un
quadro vecchio strazado soazado con... figure a cavallo.*" Paraissait-il plus ancien
que les autres tableaux, parce qu'il était *a tempera*, pour avoir ainsi été réper-
torié comme "Vieux Maître" ? L'inventaire, fort long, décrit d'autres tableaux,
dont de simples images du Christ et de la Vierge[54], ainsi que des vêtements et
du linge d'un grand luxe. Bien qu'il soit difficile d'identifier certaines œuvres,
on ne peut manquer d'être étonné que, dans le même espace domestique,
salle de réception ou chambre à coucher, des images du Christ et de la Vierge
aient voisiné avec des tableaux profanes : le *Saint François* de Giovanni
Bellini acoquiné avec la *Femme à sa toilette*.

Dario possédait deux coffres pleins de livres imprimés et de manuscrits
sur les humanités et la philosophie mais leur contenu n'est pas détaillé
(*Nelle altre do case libri diversi de humanita, et filosofia de grandi, et de piccoli,
stampadi, et scritti a penna*). Taddeo fréquentait le cercle d'Alde Manuce.
Marcus Musurus, qui s'occupait des publications grecques de l'éditeur[55], et
Pietro Bembo, étaient en relation avec Taddeo à propos de manuscrits que
celui-ci et l'un de ses fils, Girolamo[56], avaient empruntés à la bibliothèque
léguée par le cardinal Bessarion à la République et qu'ils n'avaient pas ren-
dus. Répondant, le 8 mai 1517, à Andrea Navagero (le premier bibliothé-
caire nommé pour s'occuper du legs Bessarion), qui l'accusait d'avoir
emporté à Rome un manuscrit d'Homère[57], Musurus affirmait que ce n'était
pas à lui que le manuscrit avait été prêté mais à Girolamo Contarini, qui

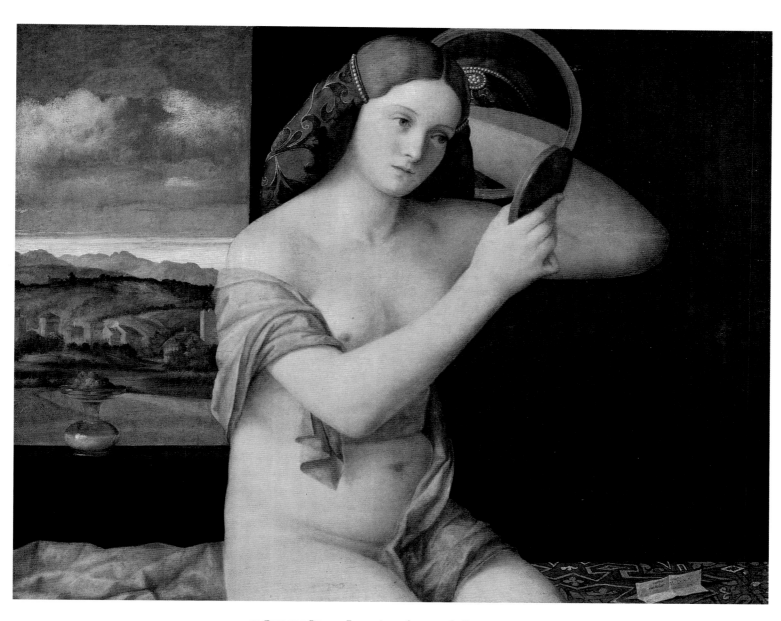

93. GIOVANNI BELLINI, *Femme à sa toilette*, 1515, huile sur panneau,
62 x 79 cm, Vienne, Kunsthistorisches Museum.

l'avait sans doute conservé[58]. Pour se rappeler quels manuscrits ils avaient emprutés, Musurus devait assez bien connaître les Contarini.

En 1531, Girolamo refusait de rendre un manuscrit enluminé de Ptolémée[59] dont Pietro Bembo avait besoin. Bien que Bembo ait demandé au chef des procurateurs de Saint-Marc de forcer l'emprunteur à restituer le manuscrit, ce gentilhomme ne prit pas la peine de le rendre (*quel bon gentil homo par che non si curi di renderlo*). Bembo écrivit alors à Giambattista Ramusio, secrétaire du Conseil des Dix, une lettre lui demandant de se rendre chez Taddeo avec le *confesso* signé par le fils de ce dernier (le *confesso* était la déclaration que signait l'emprunteur le jour où il emportait l'ouvrage)[60]. Parmi les emprunts de Taddeo à la bibliothèque Bessarion, citons Appien (*Historia Romana*), Galien (*Opere*) et un manuscrit de Philon d'Alexandrie en grec. Toutes ces indications sur les habitudes de lecture de Taddeo et de ses fils, sur leur passion pour les manuscrits grecs et latins, accréditent la thèse selon laquelle *Les Trois philosophes* serait une œuvre à caractère philosophique : le tableau aurait pris tout son sens dans une demeure où la culture philosophique classique imprégnait la vie quotidienne.

Durant de nombreuses années, l'exégèse des *Trois Philosophes* fut fourvoyée par l'erreur d'interprétation que Wilde commit en 1932 sur les radiographies. Wilde voyait dans les trois figures les Rois-Mages : croyant que dans la radiographie le personnage central était noir, il l'identifiait comme Melchior. Malgré la description que Michiel a donnée du tableau de Taddeo, l'interprétation la plus fréquente a toujours supposé qu'il représentait, en effet, les Rois-Mages. Avancée d'abord dans le catalogue du Kunsthistorisches Museum dressé par Christian Mechel, cette intreprétation a été réactivée par Wilde, qui émit l'hypothèse que le tableau se fondait sur le livre apocryphe de Seth[61]. Ce commentaire de l'évangile de saint Matthieu conte comment les Rois-Mages se réunissaient sur le Mons Victorialis, devant une grotte, pour y attendre l'apparition d'une étoile. Il faut noter, cependant, qu'il y est question de douze mages, et non pas de trois[62].

Si l'on en juge par les penchants intellectuels de la famille Contarini, la proposition de Michiel d'identifier les figures comme étant des philosophes semble à la fois plausible et préférable. Giorgione avait certainement l'intention de représenter des philosophes précis, mais on ne parviendra peut-être jamais à découvrir leur identité. (De semblables difficultés se présentent pour l'identification des philosophes représentés par Raphaël dans

l'*École d'Athènes* : Platon et Aristote sont aisément reconnaissables mais leurs compagnons le sont moins.) Le plus âgé porte une capuche bordée de bleu et tient à la main un compas et une feuille de vélin couverte de calculs d'astronomie (ill. 94). Le philosophe au turban a la peau plus foncée, est habillé en rouge et bleu et porte sur la poitrine trois curieux bijoux. Le philosophe assis, que Michiel voit "contemplant les rayons solaires", n'a pas vraiment le regard tourné vers le soleil mais vers une zone lumineuse au-dessus de la grotte. Il a dans les mains un compas et une équerre.

95. Volvelle lunaire, Oxford, Bodleian Library, ms. Digby 46.

Le philosophe le plus âgé, barbu, tient un parchemin sur lequel sont dessinés un quart de lune, un disque hérissé de piques et les chiffres de un à sept, à rapprocher des diagrammes qui, en astronomie, représentent le calcul lunaire. Ainsi que John North me l'a suggéré, le disque hérissé de piques pourrait être une volvelle lunaire, un disque rotatif, fait de parchemin ou de bois, qui sert à calculer le moment où une éclipse aura lieu. Ce motif apparaît souvent dans les manuscrits d'astronomie du milieu du XIVe siècle à la fin du XVe, comme le manuscrit Digby 46 de la Bodleian Library à Oxford[63] (ill. 95). Les chiffres de un à sept représentent un quart du calendrier lunaire. Sous la main du philosophe est inscrite une date difficile à lire – dans laquelle certains ont cru deviner un mot grec, mais qu'on pourrait interpréter comme étant 1505. Au cours d'une éclipse de lune, la terre s'interpose entre le soleil et la lune, et son ombre recouvre cette dernière, qui est privée de la lumière du soleil. Telle est la clé de l'un des thèmes centraux du tableau : le contraste entre ombre et lumière dans un contexte philosophique[64].

Une gravure contemporaine, *L'Astrologue* (ill. 96), réalisée par un imitateur de Giorgione, Giulio Campagnola, fait écho, sur un mode populaire, aux *Trois Philosophes*. Elle présente un seul philosophe, son compas en équilibre au-dessus d'une sphère ou d'un disque sur lequel figurent une date (1509) et des calculs relatifs au soleil et à la lune qui ressemblent aux diagrammes de la *Sphaera Mundi* de Sacrobosco (1488). Le dragon apparaissant fréquemment dans les diagrammes des éclipses de lune, sa présence tendrait à montrer que la gravure a trait à la prévision de l'une d'elles[65].

96. GIULIO CAMPAGNOLA,
L'Astrologue, 1509,
gravure, 65 x 155 cm.

Le paysage des *Trois Philosophes* est conçu comme une alternance de zones d'ombre et de lumière. Le tableau se divise en deux : d'un côté, l'obscurité de la grotte ; de l'autre, le monde extérieur baigné par la lumière des rais du soleil levant. À l'origine, la grotte occupait une place plus importante : on pouvait voir l'entrée toute entière. Au XVIIIe siècle, la partie gauche a été amputée d'au moins dix-huit centimètres. Les troncs noirs et stériles encadrent le feuillage baigné de soleil qui entoure un moulin. Au premier plan, une mystérieuse lueur dorée, jaillie d'une source invisible, éclaire les philosophes. Le soleil levant est la preuve sans cesse répétée du pouvoir du soleil à créer le jour et la nuit, à donner et à retirer la lumière. Une interprétation crédible, proposée par Peter Meller, veut que le sujet du tableau soit l'éducation des philosophes d'après le livre VII de *La République* de Platon : dans la fameuse allégorie de la caverne, l'opposition du soleil et des ombres joue un rôle décisif[66]. Le mythe platonicien fut souvent illustré à la Renaissance. Un peintre de l'École de Fontainebleau a représenté le passage où le philosophe compare l'état d'existence le plus primitif à la condition d'hommes nés prisonniers dans une caverne souterraine (ill. 97). Les prisonniers, qui portent la toge, ont des fers aux jambes et au cou (514A). Ils ne peuvent regarder que dans une seule direction, vers les ombres que projettent des silhouettes humaines et des formes animales sur la paroi.

Cornelis Cornelisz de Haarlem réalisa pour l'humaniste hollandais H. L. Spiegel une allégorie plus complexe de l'*Antrum Platonicum*, destinée à sa demeure de Meerhizen, où elle faisait pendant à un tableau qui illustrait la *Tabula Cebetis*[67]. La composition ne nous est connue que par une gravure

de Jan Saenredam (1604), dédiée au neveu de Spiegel, Pieter Paaw (ill. 98). En haut figure une citation de l'Évangile selon saint Jean (III, 19) : "La Lumière est venue dans le monde, et les hommes ont préféré les Ténèbres à la Lumière". Plus bas, une autre inscription affirme que la plupart des hommes préfère contempler des ombres portées, l'apparence de la vérité, alors que les onze meilleurs (les Apôtres ?) ont atteint la lumière[68].

97. ÉCOLE DE FONTAINEBLEAU, *Allégorie de la Caverne*, Musée de Douai.

98. CORNELIS CORNELISZ DE HAARLEM, *Antrum Platonicum*, gravé par JAN SAENREDAM, 1604.

.Cornelis de Haarlem et le peintre de l'École de Fontainebleau ont adapté assez littéralement une partie de l'allégorie de Platon, mais l'on trouve une allusion plus poétique au mythe dans un manuscrit vénitien du XVᵉ siècle des *Triomphes* de Pétrarque (ms. Addit. A. 15, Bodleian Library, Oxford). Une miniature illustre les premiers vers du *Triomphe de la Mort* :

> *La Nocte che seguì l'orribil caso*
> *che spense il sol, anzi il ripose en cielo,*
> *on dio so qui come huom cieco rimaso* (Triumphus Mortis, II)

Neuf moines sont assis dans une caverne qui symbolise les ténèbres, tandis qu'au-dessus d'eux, quatre de leurs compagnons se trouvent à divers stades de la contemplation : curieuse élaboration platonicienne, suscitée par la seule mention dans le *Triomphe de la Mort* de la nuit, du soleil, de l'aveuglement.

Dans ces exemples, qui abordent le mythe de Platon en termes chrétiens, l'humanité ne voit que les ombres. À cette vision fondamentalement pessimiste de l'existence s'opposent les philosophes de Giorgione, qui, sortis de la caverne, peuvent contempler la lumière. Il est tentant de voir dans la triade Platon, Aristote et Pythagore : Platon en vieillard barbu, Aristote en oriental et Pythagore en inventeur de la géométrie et de l'angle droit. On aurait là en raccourci les trois âges de la philosophie, la généalogie de la sagesse antique. La représentation de ces personnages a toutefois tellement varié au cours de la Renaissance qu'il serait présomptueux d'affirmer qu'il s'agit bien d'eux.

Dans *La République* de Platon, le soleil est l'émanation et l'image visible du Souverain Bien, et la perception qu'a le philosophe de ce dernier est conditionnée par deux façons de voir l'astre de lumière. Au début de son parcours, comme le jeune philosophe de Giorgione, celui de Platon contemple l'astre visible et pratique de manière empirique la géométrie, utilisant modèles et instruments comme des "ponts" qui aident son esprit à passer de l'objet visible au concept (*La République*, 510C-511E). La seconde étape, qui correspond chez Giorgione au plus vieux des philosophes, permet au sage de contempler le *verus sol*, le soleil de l'intellect, par la pensée intérieure, l'œil de l'âme (*La République*, 529A-530B). Dans cette étape finale, le philosophe peut se dispenser de tout diagramme et modèle : la feuille que tient le vieillard, où figure le calcul de la prévision de l'éclipse, est ostensiblement déchirée et le diagramme est barré. Entre la contemplation par le philosophe-géomètre des rayons visibles du soleil et la contemplation par le

philosophe-astronome du soleil intelligible, existe un monde intermédiaire gouverné par un soleil intellectuel, figuré dans le tableau par l'expression du philosophe oriental, proche de la transe. Les radiographies montrent que Giorgione a d'abord imaginé une couronne solaire pour le vieux philosophe, qu'il a placé à l'origine face au soleil, les yeux grand ouverts[69]. La couronne a peut-être été éliminée parce qu'elle était trop voyante ou archéologiquement incorrecte.

Dans la collection Contarini figurait un équivalent chrétien du tableau philosophique de Giorgione, le *Saint François* de Bellini (Frick Collection, New York), peint une vingtaine d'années auparavant (ill. 99). Le sujet du tableau a donné lieu à de nombreuses controverses. Michiel parlait simplement d'un saint François dans le désert. Millard Meiss y voit une représentation de saint François recevant les stigmates[70], bien que le saint ne soit pas montré agenouillé comme le veut la tradition et que ses stigmates ne soient pas apparents ; on ne voit pas davantage de séraphin. Meiss, pour lequel ces omissions s'expliquent par la banalisation des phénomènes

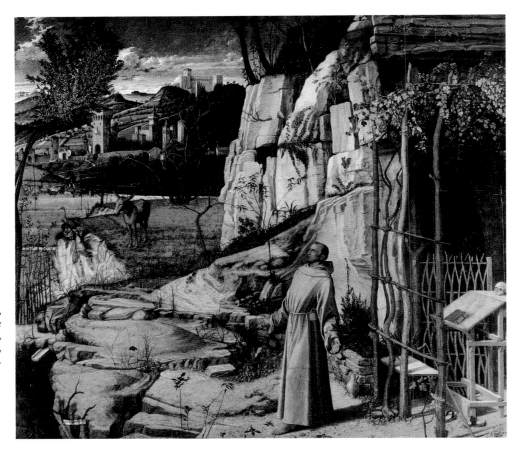

99. GIOVANNI BELLINI,
Saint François chantant le Cantique de la Création,
huile sur bois, 125 x 141 cm,
New York, Frick Coll.

religieux à la fin du XVᵉ siècle, mentionne la tradition iconographique – assez rare – dans laquelle saint François figure debout. Toutefois, dans la *Stigmatisation de saint François* de Bartolomeo della Gatta qu'il cite comme exemple (Castiglione Fiorentino), les traits traditionnels demeurent : frère Léon est présent et le séraphin très visible. Dans un autre exemple auquel il fait allusion, le *Saint François* de Titien à Ascoli Piceno, un Christ ressuscité avec des rais jaillissant de ses plaies figure à la place du séraphin et, à nouveau, Léon est témoin de la scène.

Richard Turner propose une approche différente : pour lui, le tableau de Bellini est une représentation de *Saint François chantant le Cantique de la Création*[71]. Saint François a, glissée dans la ceinture, une feuille de papier qui pourrait être le texte du cantique, il semble adresser son chant aux cieux. Meiss a envisagé cette possibilité mais il l'a rejetée parce que le sujet est inconnu. J'aimerais apporter ma contribution au débat. Sur la page de titre du *Practica Musicae* (ill. 100) de Franchino Gafforio (Venise, 1512), figure un moine à capuche noire qui chante, les bras écartés et la bouche grand ouverte, dans l'attitude exacte que Bellini a utilisée pour représenter saint François, exultant dans sa découverte de la communion mystique entre Dieu et la nature. Saint François disait le soleil plus beau que tous les autres phénomènes de la Création et le comparait souvent au Christ, qui, dans les Écritures, est appelé "Soleil de la vertu" – c'est pourquoi saint François a appelé son cantique le "Cantique du Frère Soleil"[72]. L'existence de deux tableaux comportant une iconographie solaire dans la collection Contarini incite à penser que nous avons affaire à un commanditaire qui avait des penchants philosophiques. Une famille qui possédait et lisait des ouvrages philosophiques, qui connaissait Musurus, alors responsable de la première édition des œuvres de Platon pour les presses aldines : tout cela

100. Franchino Gafforio, *Les Frères chantant,* xylographie, *Pratica Musicæ,* Venise, 28 juillet 1512.

concorde avec l'affirmation de Michiel selon laquelle *Les Trois Philosophes* traiterait de philosophie. J'ajouterais : de philosophie platonicienne à l'aube d'une nouvelle Renaissance.

GABRIELE VENDRAMIN (1484-1552)

De tous les commanditaires de Giorgione, Gabriele Vendramin est celui sur lequel les spécialistes se sont le plus penchés. Il y a deux raisons à cela. D'abord, il possédait l'une des collections les plus importantes et les plus variées de Venise à la Renaissance : *La Tempête* lui appartenait. Ensuite, il est, parmi les collectionneurs vénitiens d'alors, celui dont le testament reste le témoignage le plus personnel sur ce que signifiait sa collection, pour lui mais

101. TITIEN,
La Famille Vendramin, ca 1547
toile, 206 x 301 cm, Londres,
National Gallery.

aussi dans le contexte artistique de l'époque[73]. Un portrait de famille (ill. 101) par Titien (National Gallery, Londres, *ca* 1547), qui se trouvait autrefois dans le *studiolo* du palais Vendramin de Santa Fosca (ill. 102), représente Gabriele en compagnie de son frère et de ses neveux. Le portrait a été décrit dans un inventaire dressé par le fils de Titien, Orazio Vecellio, et par Jacopo Tintoretto, comme "un grand tableau qui représente la Croix miraculeuse, avec Andrea Vendramin, ses sept fils et Gabriele Vendramin"[74]. Gabriele n'était pas l'aîné et resta célibataire – c'est en qualité de seul oncle survivant qu'il figure ici. On l'a souvent reconnu dans le plus âgé des deux hommes, celui qui porte une longue barbe, près de la croix en cristal mais il serait sans

doute plus judicieux de l'identifier dans le procurateur debout, au riche vêtement en velours bordé d'hermine[75] : la description du tableau commence par le chef de famille, Andrea, se poursuit avec ses fils et s'achève par Gabriele, qui avait trois ans de moins que son frère.

Andrea (1481-1542) avait sept fils et quatre filles. Ces dernières n'apparaissent pas sur le portrait – mais elles figurent dans le testament de leur père : il s'inquiète de voir certaines d'entre elles rester jeunes filles alors que d'autres sont mariées[76]. Dans le tableau, le fils aîné, Leonardo (1523-1547), est derrière son père et son oncle, tandis qu'au premier plan, ses six jeunes frères, Luca (1528-1601), Francesco (1529-1547), Bartolomeo (1530-1584), Giovanni (1532-1583), Filippo (1534-1618) et Federigo (1535-1583) semblent quelque peu turbulents. Peut-être Gabriele commanda-t-il le tableau à la suite de la mort de Francesco et de Leonardo en 1547. Ce sont ses autres neveux qui héritèrent de sa collection, qu'ils vendirent, en dépit de la volonté de leur oncle, pièce par pièce, afin de satisfaire leur passion du jeu et les exigences des courtisanes qu'ils fréquentaient. Le tableau représente les hommes de la famille vénérant un reliquaire de la Sainte Croix qui a joué un rôle capital dans l'histoire des Vendramin, peu de temps après leur admission tardive au sein de la noblesse vénitienne, en 1381. Le reliquaire avait été offert à Andrea Vendramin, en sa qualité de *Guardiano della Scuola di San Giovanni Evangelista*, par Philippe de Maizières, chancelier du royaume de Chypre, qui lui-même l'avait reçu du patriarche de Constantinople. L'événement est commémoré par un tableau de Lazzaro Bastiani (1494)[77]. Lors d'une procession, cinq ans après qu'Andrea l'eut reçu au nom de la Scuola, le reliquaire échappa des mains des porteurs pendant qu'ils franchissaient un pont. Après plusieurs tentatives infructueuses de la foule pour récupérer le précieux objet, seul Andrea Vendramin y parvint… grâce, dit-on, à l'intervention divine. L'épisode est commémoré par un tableau célèbre de Gentile Bellini (ill. 87). Titien fut chargé de représenter les hommes du clan vénérant la relique, pour montrer leur déférence à l'égard de leur ancêtre, mais aussi afin que la Croix étende son infinie protection sur eux et leurs intérêts[78].

102. Palais Vendramin, Santa Fosca, Venise.

Gabriele était né de l'union de Lunardo Vendramin et d'Isabella Loredan. En 1495, sa sœur Marietta épousa Taddeo Contarini. Celui-ci vint habiter la demeure voisine du palais Vendramin à Santa Fosca. La proximité de son beau-frère a certainement stimulé le jeune homme. À Santa Fosca, Gabriele fut introduit à la vie culturelle de Venise. Le palais familial était fréquenté par d'innombrables patriciens. Si l'on se fie à Vasari, on peut imaginer que Giorgione allait y chanter et se produire dans les divertissements proposés par les *compagni della Calza*. À sa majorité, Gabriele fut présenté au *Balla d'Oro* par Bernardo Bembo (père de Pietro) et son cousin, le grand humaniste Ermolao Barbaro. Des documents attestent que Gabriele fréquentait d'autres collectionneurs vénitiens propriétaires d'œuvres de Giorgione. Selon Michiel, il procéda à un échange avec Antonio Pasqualigo : un marbre (hellénistique ?) de tête de femme à la bouche ouverte (*la testa marmorea di Donna che tien la bocca aperta*), contre un torse antique également en marbre (*torso marmoreo antico*). Michiele Contarini, qui habitait San Marcilian, à deux pas de Santa Fosca, cite Gabriele dans un codicille de son testament, daté du 24 mai 1550 : afin de s'acquitter d'une dette, il lègue des sculptures en marbre, dont un faune, et quinze tapis à ce protecteur des arts et compère (*carissimo patron et compare*)[79]. Quoique frère cadet et célibataire, Gabriele occupa des postes importants dans le gouvernement de Venise, surtout à la fin de sa vie : il fut *Censor* et *Consigliere della città*. Il partageait le reste de son temps entre la fort lucrative fabrique familiale de savons, ses nombreux domaines, dont certains dans le Padouan "*sul Piovego*", et le château de San Martino, près de Cervarese – ce qui présente un certain intérêt, puisque le blason des protecteurs padouans de Pétrarque, les Carrara, figure dans *La Tempête*.

Les guides écrits du vivant de Gabriele ne tarissent pas d'éloges sur sa collection. Dès 1549, dans son *Disegno*, le spirituel et irrévérencieux Anton Francesco Doni, lorsqu'il cite sa correspondance en appendice, reprend une de ses lettres, adressée à Simon Carnesecchi, dans laquelle il énumère les œuvres d'art à ne pas manquer à Venise. Il recommande au visiteur des tableaux de Giorgione, les divins chevaux de Saint-Marc, la peinture narrative de Titien au palais ducal, une fresque de Pordenone sur la façade d'un palais sur le Grand Canal et le retable de Dürer à San Bartolomeo. Il signale aussi les *studioli* de Pietro Bembo et de Gabriele Vendramin, par qui il se dit employé (*al quale io son servidore*). Nous pouvons en déduire que Doni, transfuge de l'Église, fut, à un moment de sa vie agitée, conseiller artistique ou

conservateur, et, surtout, que la collection Vendramin était accessible à l'amateur averti. La renommée de cette collection est confirmée par Sansovino, qui, dans ses guides de Venise, la compte parmi les plus remarquables : il la mentionne d'abord pour les dessins dans *Delle cose notabili in Venezia* (1565), puis, dans ses *Descrizione di Venezia* (1581), il énumère des tableaux de Giorgione, Giovanni Bellini, Titien, Michel-Ange et autres grands maîtres présents dans le célèbre *studiolo*.

Les dialogues de Doni sur la sculpture, *I Marmi*, se situent place du Dôme, à Florence, mais aussi au palais Vendramin de Santa Fosca. Ils furent publiés en 1552, année de la mort de Gabriele, dont l'auteur fait un portrait qui vaut un éloge funèbre : "Gabriele Vendramin, gentilhomme vénitien, est véritablement courtois, naturellement noble, merveilleusement intelligent, ses manières sont des plus raffinées et sa vertu des plus hautes. Je me trouvai un jour dans le sanctuaire de ses étonnantes antiquités, parmi ses divins dessins, que, dans sa magnificence, il a réunis à grand coût, au prix d'efforts et de génie. Nous contemplions tous ces antiques, quand il choisit de distinguer un cupidon avec un lion. Nous discutâmes longuement de la belle invention, et finîmes par applaudir le fait que l'amour y triomphe de la grande cruauté et férocité (*terribilità*) des humains"[80]. Il est possible que Doni transcrive ici une conversation qui a réellement eu lieu, car l'un des inventaires de la collection Vendramin répertorie un bronze antique qui aurait bien pu susciter la remarque de Gabriele sur le pouvoir qu'a l'amour de dompter la sauvagerie : un cupidon qui terrasse un lion en s'agrippant à sa crinière[81]. Doni revient à la collection de Gabriele dans son ouvrage sur les inventions picturales tirées des triomphes de Pétrarque, *Il Petrarca di Doni* (1564), dans lequel il décrit un supposé camée du *studiolo* de Gabriele orné d'une allégorie de la fortune d'une complexité telle que, même au XVIᵉ siècle, on n'aurait pu en concevoir un semblable[82]. Peut-être les attrayants écrits de Doni s'inspirent-ils davantage de ses conversations avec Gabriele que nous ne le soupçonnons : comme l'auteur aimait à le rappeler à ses amis, ses livres étaient lus avant d'avoir été écrits, imprimés avant d'avoir été conçus.

Gabriele, lui, semble n'avoir rien publié, bien qu'un document d'octobre 1545 témoigne qu'il a mis en vers la *Vie de saint Thomas* de l'Arétin[83]. Cependant, la reconnaissance officielle de son jugement esthétique est maintes fois attestée. Ainsi, en 1539, Jacopo Sansovino et lui furent choisis pour évaluer la décoration des sculptures de Jacopo Fontana et Danese Cattaneo pour l'autel de Sebastiano Serlio dans l'église de la Madonna di Galliera, à Bologne[84]. Du

vivant même de Gabriele, Serlio reconnaissait qu'il faisait autorité en matière d'architecture romaine et sur Vitruve [85]. Si Michiel détaillait sa collection de tableaux de la Renaissance, d'autres contemporains étaient plus sensibles à la qualité de sa vaste collection de sculptures et de monnaies antiques. Sa collection de monnaies est citée dans les ouvrages de numismatique d'Hubrecht Goltz et d'Enea Vico [86]. Une seule pièce de son trésor, un sesterse en bronze de l'empereur Pertinax, est identifiable aujourd'hui (ill. 103). Devenu empereur le 28 mars 193, Pertinax ne régna que trois mois avant d'être assassiné par la garde prétorienne qui s'empressa de mettre l'empire aux enchères. En raison de la courte durée de son règne, sa pièce était recherchée par de nombreux collectionneurs : Vico rapporte que Gabriele Vendramin, Pietro Bembo, Andrea Averoldo de Brescia et le Padouan Marc'Antonio Massimo possédaient chacun un exemplaire de ce sesterce d'une grande rareté.

103. Sesterce en bronze de l'empereur Pertinax ayant appartenu à Gabriele Vendramin.

Dans son testament du 3 janvier 1548, souvent mis à contribution par les chercheurs, Gabriele lègue la plus grande partie de ses biens à ses neveux, dont la moralité et l'éducation lui tiennent à cœur [87]. Il les exhorte à aimer leur patrie et à en respecter les lois mais, par-dessus tout, à s'adonner à ces trois activités : d'abord, la navigation dans le cadre de la marine militaire, ensuite l'étude des lettres, qu'il les engageait à n'abandonner à aucun prix, enfin le commerce. Ce souci pédagogique semble sous-tendre l'originalité d'un tableau comme *L'Éducation du jeune Marc Aurèle* (ill. 105), dans lequel Giorgione traite un sujet inhabituel : l'éducation du futur empereur, plus précisément son apprentissage de la philosophie et des humanités sous la férule du stoïcien Apollonius de Chalcédoine [88]. À en croire l'*Historia Augustae*

(Marcus Antoninus, II-III), le jeune Marc Aurèle (ill. 104) était un élève modèle : l'exemple que Gabriele aurait voulu voir imité par ses neveux.

La vie de Gabriele semble mettre en pratique les vertus louées par le *De coelibatu* (v. 1472) de son cousin Ermolao Barbaro. Dans cet écrit de jeunesse, le patricien humaniste vante les mérites de l'existence de l'érudit célibataire, qu'il propose comme alternative à celle du patricien père de famille, s'opposant en cela à son aïeul Francesco Barbaro, auteur du *De re uxoria* (1415-1416), qui défendait l'autorité patriarcale à Venise. Alors que son aïeul estimait que toutes les familles de Venise devaient se soumettre au gouvernement comme leurs membres l'étaient aux directives du père, Ermolao prône l'épanouissement de l'individu dans une vie consacrée à l'étude des antiquités – que Gabriele Vendramin, pourrions-nous ajouter, préférait collectionner. Dans la société vénitienne de la Renaissance, Gabriele occupait, pour ainsi dire, le rôle d'un patriarche célibataire [89]. Il semble qu'à Venise, au XVe siècle, près de la moitié des hommes nobles qui atteignaient l'âge adulte restaient célibataires : une proportion bien plus élevée que partout ailleurs en Italie. Les célibataires occupaient au moins un cinquième des postes gouvernementaux. À l'instar de Gabriele, ils faisaient bénéficier leur famille de leur fortune.

Les rares documents qui subsistent sur la vie de Gabriele fournissent des indications précieuses pour la question la plus débattue dans les études consacrées à Giorgione : l'identité des figures de *La Tempête* (ill. 107). Malgré leur nombre, aucune des hypothèses avancées n'a résisté à l'épreuve du temps, surtout pas celle de Marcantonio Michiel : sa tzigane et son soldat ne ressemblent à aucun autre. Le mot *"cingano"* était encore rare en italien à cette époque, mais en dialecte vénitien il existait une expression (*El me par cingano*), "avoir l'air d'un romanichel", dont l'un des sens était : avoir les cheveux en bataille (*essere scapigliato, rabbuffato ne' capelli*) [90]. Michiel se serait-il laissé aller à une observation ironique sur la coiffure du personnage féminin ?

Certains historiens de l'art, notamment Sandra Moschini Marconi [91], tout en privilégiant l'analyse de la technique du tableau plutôt que l'iconographie, ont ingénieusement rapproché le costume de l'homme de celui des *compagni della Calza*, les "compagnons de la chausse" (ill. 106) : bien que sa jambe gauche soit dans l'ombre, ce qui rend plus difficile l'identification de la couleur, on peut voir que ses chausses sont bicolores, rouge et blanc. Des *compagni* étaient également représentés sur la façade côté Merceria du Fondaco dei Tedeschi. Les *Compagnie della Calza*, ou "confréries de la

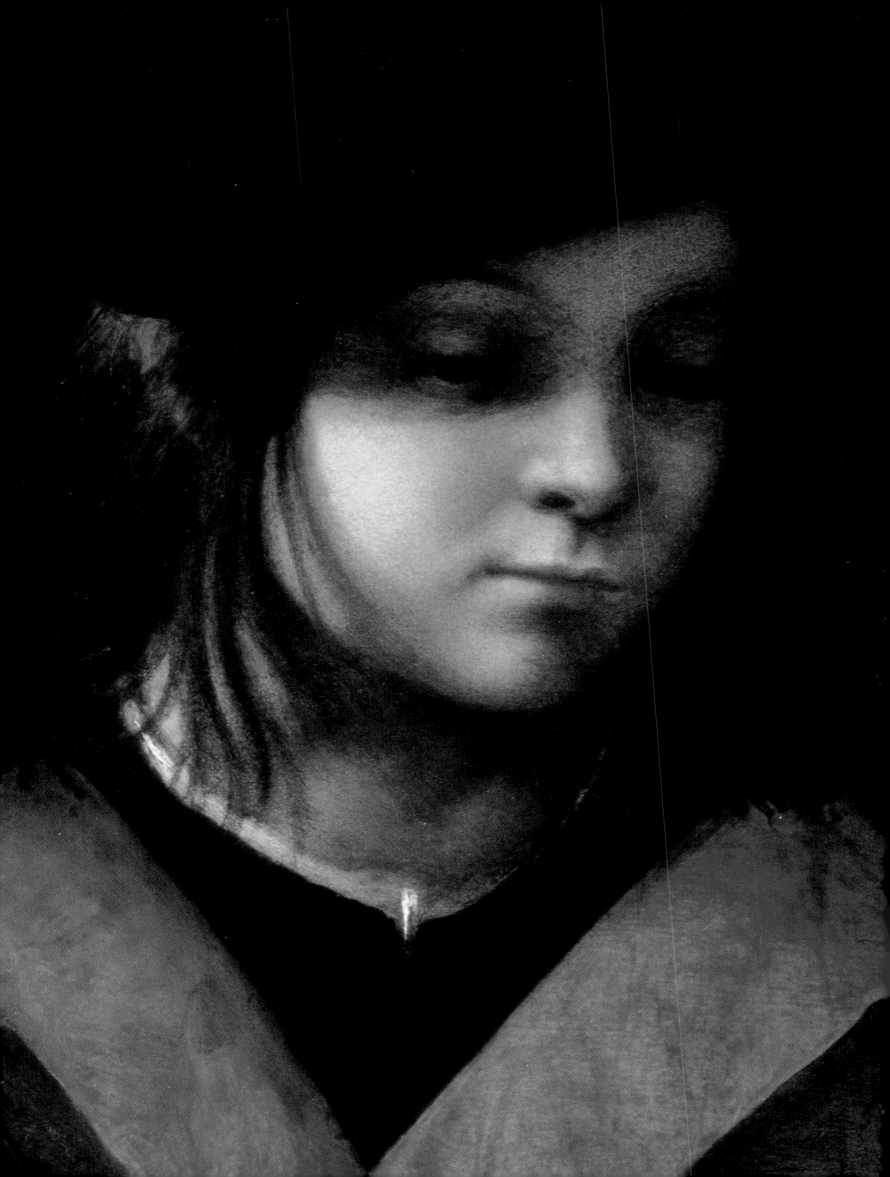

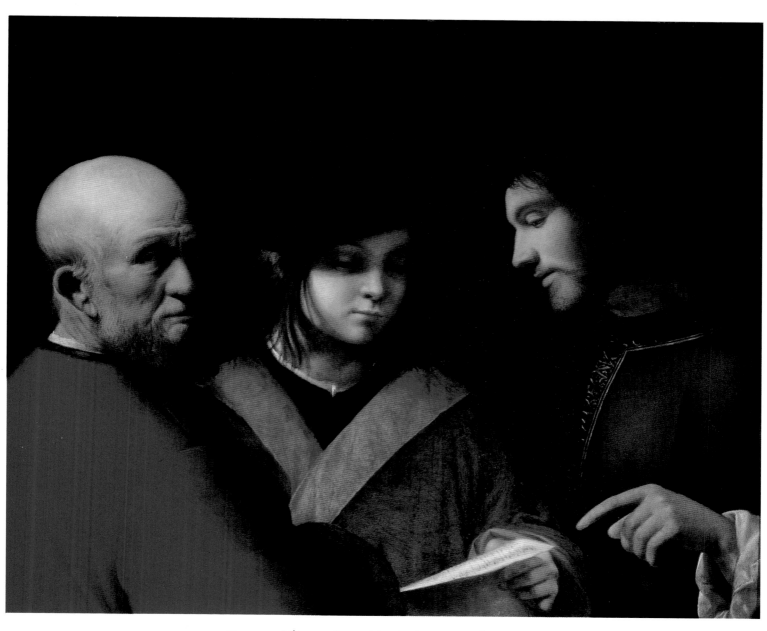

105. GIORGIONE, *L'Éducation du jeune Marc Aurèle* ou *Les Trois Âges de l'Homme*,
panneau de bois, 62 x 77 cm, Florence, palais Pitti. Page de gauche : 104. détail.

chausse", étaient des sociétés de jeunes célibataires qui organisaient des fêtes et des banquets et montaient des pièces, d'un registre souvent érotique, dans lesquelles de jeunes garçons jouaient les rôles féminins [92]. Le théâtre vénitien, aux thèmes souvent profanes, vantait volontiers les vertus de la vie bucolique ; l'atmosphère des *poesie* de Giorgione n'en est pas très éloignée. Le hiatus entre l'homme et la femme dans *La Tempête*, accentué par le cours d'eau qui semble les séparer irrémédiablement, pourrait être le reflet de la confrontation entre un spectateur/acteur et une présence divine ou théâtrale. Rien ne traduit mieux que l'*Hypnerotomachia Poliphili* le changement d'attitude à l'égard de la femme et de l'amour charnel dans la société vénitienne d'alors. L'interprétation de loin la plus convaincante de *La Tempête* est que le tableau représenterait le jeune Poliphile lorsqu'il rencontre la déesse dans sa quête de l'antiquité.

106. GIORGIONE, *La Tempête*, détail.

Saxl a été le premier à rapprocher le tableau de Giorgione et *Le Songe de Poliphile* [93]. Depuis, le parallèle a été considérablement développé par Stefanini [94]. Certaines analogies entre l'iconographie de l'*Hypnerotomachia* et celle de *La Tempête* sont évidentes : colonnes tronquées, apparition miraculeuse de Vénus allaitant Cupidon, architecture fantastique… (ill. 108). Les radiographies ont montré qu'à l'origine les colonnes de *La Tempête* étaient, dans le dessin préliminaire, deux fois plus hautes. Si l'hypothèse du rapprochement avec l'*Hypnerotomachia* est correcte, le contexte herméneutique nous permet d'envisager que les colonnes feraient allusion au nom de l'auteur de l'*Hypnerotomachia* – Colonna [95]. En outre, le thème de la colonne est omniprésent dans le livre. Un acrostiche formé par les initiales

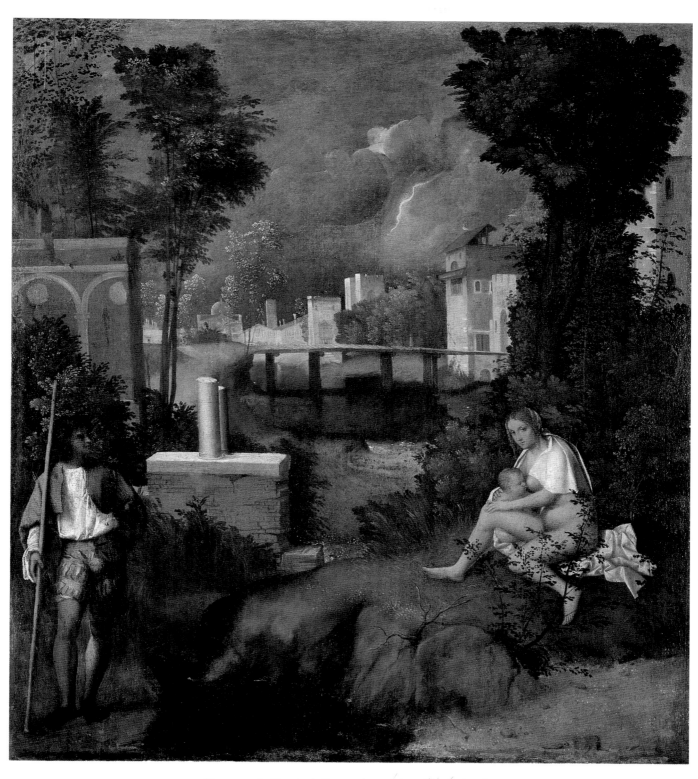

107. GIORGIONE, *La Tempête*, huile sur toile, 82 x 73 cm, Venise, Accademia.

des titres de chapitres indique que "Fra Francesco Colonna était l'amant de Polia". Le nom "Polia", qui dérive du grec *polios*, "d'un grand âge", signale qu'en partant en quête de Polia, Poliphile part aussi en quête de l'antiquité. Polia devient elle-même un objet antique, une colonne que Poliphile appelle "*Mia firmissima columna et colume pila et sublica constantissima*". Polia, de son côté, appelle Poliphile "la robuste colonne de sa vie" (*tu sei quella solida columna et columne della vita mia*), lorsque, prise par le feu de la passion, elle se laisse finalement aller à l'embrasser. Ailleurs, Poliphile trouve deux superbes colonnes en ruine (*due magne et superbe columne fino alla sua crepitudine di scabricie di ruina sepulte*). Chez Pétrarque aussi, l'image des amants/colonnes revient souvent comme métaphore de l'amour du poète pour Laura. Ainsi dans le *Triomphe de la Mort* :

Quella leggiadra e gloriosa donna
Ch'è oggi ignudo spirito e poca terra
E fu già di valor alta colonna.

À travers sa quête de l'antiquité, Poliphile découvre le culte de Vénus, déesse des forces fécondes de la nature. Il n'est pas anodin qu'une gravure de l'*Hypnerotomachia* représentant *Venus Genetrix* ait influencé Giorgione dans la *Vénus* de Dresde. Poliphile découvre Vénus allaitant Cupidon avec ses larmes. Dans *La Tempête*, comme dans *Le Concert champêtre*, existe entre les sexes un fossé émotionnel, accentué par la distance qui sépare les personnages. Le motif de l'apparition miraculeuse d'une divinité, fréquent dans les romances allégoriques, était souvent l'occasion de prodiguer de bons conseils au héros : dans *L'Ameto* de Boccace, Vénus apparaît au héros à peu près aussi nue que celle de Poliphile, avec un simple petit carré d'étoffe sur l'épaule (*Ella era nuda, benché piccola parte del corpo fosse da sottilissimo velo purpureo coperta, con nuovi ravvolgimenti sopra il sinistro omero ricadenti su doppia piega*). Le mélange curieux de tours classiques et de bâtisses de la campagne vénitienne dans le fond de *La Tempête* semble être une illustration de l'*Orto del destino* de l'*Hypnerotomachia*. En commandant un tel sujet à Giorgione, Gabriele devait être inspiré par sa lecture de la romance, qui, tout juste publiée, correspondait exactement aux goûts du jeune homme épris d'antiquité et désireux de comprendre Vitruve. À la fin du *Troisième Livre d'architecture*, Serlio note que nul n'était plus épris des ruines des monuments antiques de Rome, ni plus convaincu de la validité des doctrines de Vitruve, que Gabriele Vendramin, intraitable critique de l'architecture classique irrégulière.

Page de droite :
108. GIORGIONE,
La Tempête, détail.

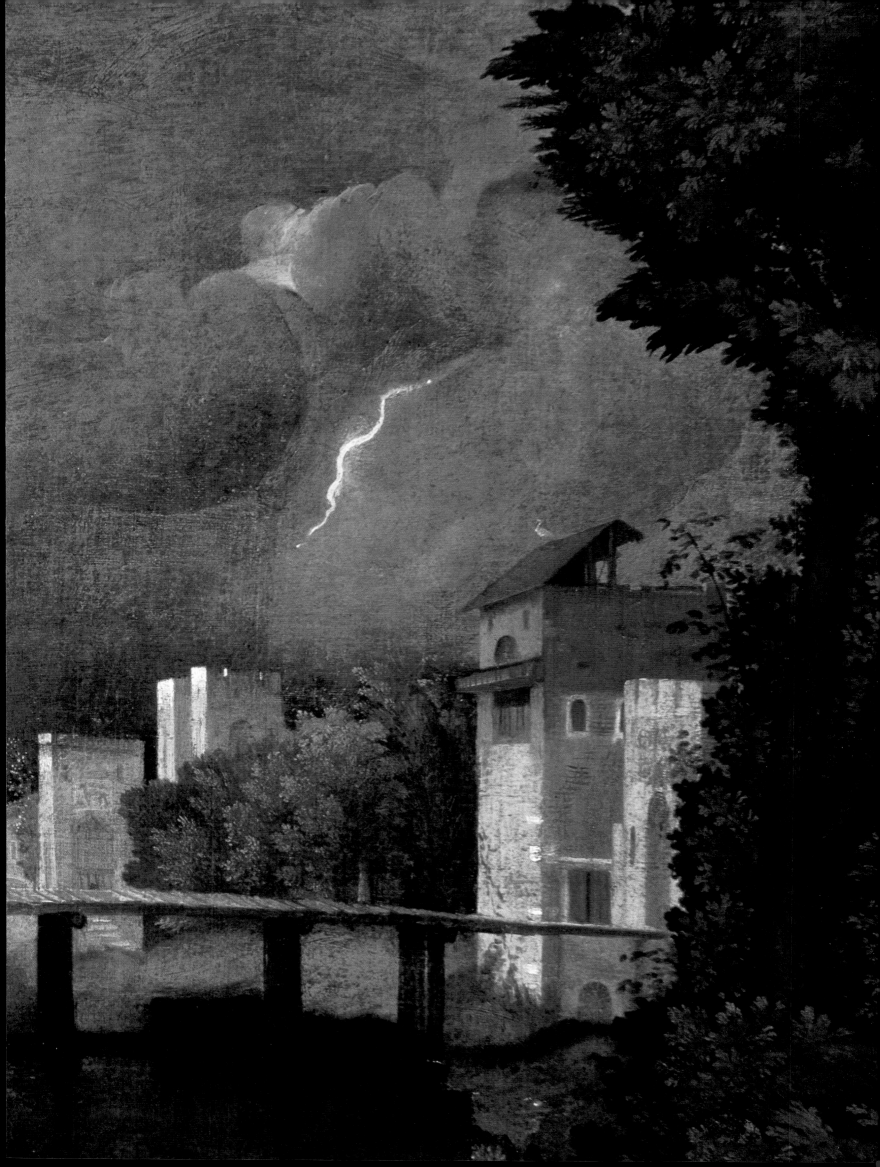

Gabriele possédait d'autres toiles de Giorgione, notamment *La Vecchia* (ill. 109). Toutes les descriptions de cette représentation de la sénilité féminine voient dans le modèle la mère de l'artiste. Dans la collection de Gabriele, *La Vecchia* avait un couvercle peint représentant un homme en manteau de fourrure (disparu). Le collectionneur devait être un ami intime de l'artiste pour posséder un portrait de la mère de celui-ci. Une preuve supplémentaire de leur intimité réside dans le fait que Gabriele possédait une variante sur le saint Georges de la *Pala di Castelfranco* (National Gallery, Londres), alors que le retable n'a, semble-t-il, été que peu imité et même peu montré. Ce saint en armure a subi de nombreux repeints, si bien qu'il est difficile de se prononcer sur l'attribution, mais il est probable que la commande ait émané de Gabriele en personne. D'autres œuvres de Giorgione figurent dans les inventaires de sa collection mais elles n'ont pas été identifiées.

Gabriele possédait plusieurs tableaux flamands. Un seul peut être identifié sans risque d'erreur, le diptyque attribué à Mabuse (Galerie Doria Pamphilii, Rome). Le volet gauche est une copie de *La Vierge dans une église* de Jan van Eyck (Gemäldegalerie, Berlin), tandis que le droit représente saint Antoine et un donateur agenouillé. Michiel l'attribuait à Rogier Van der Weyden. Il figure dans l'inventaire de 1569 mais disparaît dans celui de 1601 pour réapparaître dans la collection de Renieri. L'inventaire de celle-ci attribue correctement le volet gauche à Mabuse et le droit à Heinrich Aldegrever.

Les autoportraits constituaient une catégorie importante dans la collection de Gabriele : un dessin du Parmigianino, un autoportrait peint de Giovanni Bellini, un dessin de Raphaël, un Dürer (aujourd'hui identifié comme le *Portrait d'homme* du Palazzo Rosso de Gênes) et un Titien. Les trois derniers furent finalement achetés par Renieri. Gabriele avait aussi une importante collection de dessins. Il possédait notamment l'un des deux célèbres albums de Jacopo Bellini et des dessins d'Italie centrale classés dans de grands albums.

Les inventaires de la collection Vendramin sont si précis qu'il est possible de reconstruire l'architecture intérieure d'une salle (une seule, hélas) du *camerino* de Gabriele au palais Vendramin de Santa Fosca. Il s'agit d'une grande pièce haute de plafond (7,6 x 5,4 m), située au *piano nobile*, côté canal. Elle devait être dominée par le portrait de *La Famille Vendramin* de Titien évoqué plus haut, flanqué de cinq autres tableaux, dont "trois têtes chantant" de

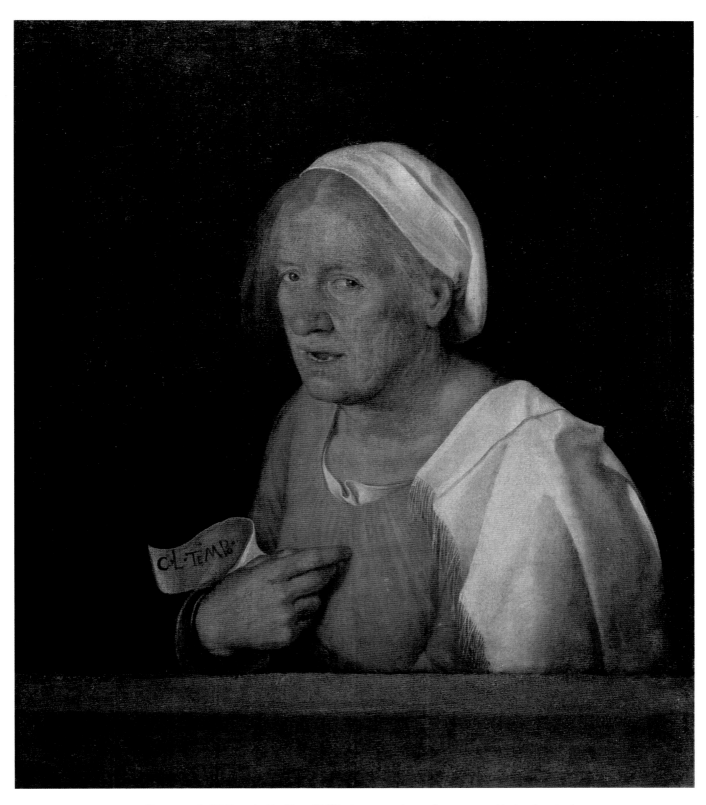

109. GIORGIONE, *La Vieille* ou *La Vecchia* ou *Col Tempo*, transposé sur toile, 68 x 59 cm, Venise, Accademia.

Giorgione, un portrait de Palma l'Ancien et une Vierge avec sainte Marguerite et saint Jean. La salle, agrémentée d'une frise à douze métopes, abritait en outre quantité d'objets, des antiquités pour la plupart, dont l'emplacement est précisé dans l'inventaire. Au-dessus de la corniche (*soazon*), ornée de *timpani* peints par Titien, plus de trente bustes et vases, un cerf et "un rhinocéros à la corne recourbée" ; seize statues et bustes antiques sur des "socles" (de colonnes ?) ; trente-six têtes et torses. Sur les côtés, dix-huit tabernacles (*capitelli*) contenant des objets de moindre taille : bronzes, étains, bas-reliefs, fragments de statues de marbre, lampes, vases, médailles, une dent d'animal et deux cornes. Trente-deux autres objets, torses de petite taille, masques, figures et une miniature, occupaient le bas d'armoires dont les étagères supportaient des livres, des médailles, des coffrets peints ou sculptés, des petits tableaux de Titien et Mantegna, sept de Giovanni Bellini, ainsi que des dessins et gravures de Dürer, Mantegna, Raphaël et Giulio Campagnola. Sous les étagères, dans des tiroirs, d'autres petits objets dont trois petits tableaux (deux de Bellini et un de Giorgione, en clair-obscur, représentant deux personnages). Entre les armoires, des coffres regorgeant de porcelaines, de vases en bronze et en terre cuite. Au milieu de la salle, d'autres coffres contenaient les centaines de médailles et monnaies de la collection. Comme il ne restait guère de place dans le *camerino* proprement dit, les tableaux étaient, pour la plupart, accrochés dans les pièces adjacentes. La *camera per notar*, "la plus belle salle", sans doute la galerie principale, en abritait plus de vingt : cinq Giorgione (*La Tempête*, *La Vecchia*, un petit tableau avec trois "têtes", un portrait d'homme portant un gorgerin, une Madone), un autoportrait de Dürer, un portrait de Raphaël, un Vivarini et une figure féminine de Palma l'Ancien.

Dans son testament, Gabriele décrit son impressionnante collection de tableaux, tous de grande valeur et de la main d'excellents artistes, ses dessins, estampes et gravures sur bois, marbres et bronzes antiques, têtes, bustes, vases grecs, monnaies antiques et modernes, sa corne de licorne et autres raretés. À ses neveux et héritiers, les fils de son frère Andrea, il demande de conserver l'ensemble en attendant qu'un futur membre de la famille partage sa passion, et d'en faire dresser un inventaire immédiatement après sa mort. Certaines de ses recommandations (il leur suggérait de réfréner leurs appétits et de mener une vie paisible) donnent à penser qu'il craignait le pire. À sa mort, en 1552, ses neveux se partagèrent son somptueux héritage, les domaines, l'argent et la fabrique familiale de savons, source de leur fortune, mais la collection demeura dans le célèbre *camerino* et les pièces voisines,

dans la partie du palais familial qui revint à l'aîné de ses neveux (Luca, après la mort de Leonardo) [96].

En 1565, les rapports entre les frères se détériorent : l'un d'eux, Federigo, apprend par son ami Alessandro Contarini que Luca vend secrètement des monnaies antiques et des dessins à des marchands de Venise. Les cadets intentent à l'aîné un procès et exigent que soit dressé un inventaire de la collection comme leur oncle l'a stipulé dans son testament. Leur but, hélas, est moins de sauvegarder la collection que de la vendre dans son intégralité au duc de Bavière, Albrecht V, qui monte à ce moment-là à Munich un nouvel *Antiquarium*. Albrecht emploie des agents, parmi lesquels Jacopo Strada et Niccolò Stoppio, pour localiser les collections proposées à la vente, exercer une forte pression sur les collectionneurs ou leurs héritiers, établir des inventaires et faire expédier à Munich les trésors ainsi acquis. De Mantoue, Strada écrit le 14 juin 1567 à Albrecht pour l'avertir que la collection Vendramin est en vente puis, quelques jours après, pour lui annoncer que la rédaction des inventaires est en cours [97]. Arrivé à Venise en août, il signale que le testament de l'oncle interdit aux neveux de vendre. Toutefois, entre 1567 et 1569, les plus jeunes frères, Federigo et Filippo, font dresser des inventaires dans l'espoir de vendre tout de même la collection au duc de Bavière, tandis que Luca, profitant de ce qu'il occupe la partie du palais où se trouve le *camerino*, essaye de vendre des pièces une à une pour son propre compte. Il faut six jours à Jacopo Tintoretto et au fils de Titien, Orazio Vecellio, pour rédiger l'inventaire des trente-six tableaux, tandis que les antiques sont répertoriés par Alessandro Vittorio, Sansovino et Thomaso de Lugano [98].

Désormais, les inventaires sont complets, et les agents d'Albrecht prêts à acquérir la collection mais les deux camps Vendramin s'empêchent mutuellement d'agir. À la mort de Luca, qui survient le 19 décembre 1601, un nouvel inventaire est dressé, non plus par des artistes mais par des notaires : il comporte cette fois les dimensions des œuvres et fournit des informations complémentaires sur la collection [99]. En 1615, Scamozzi compte encore celle-ci parmi les plus remarquables de Venise tout en regrettant qu'elle soit gardée sous clef et ne sorte de sa léthargie que lorsqu'il prend envie à un membre de la famille d'aller la contempler [100]. Le fait que l'on retrouve en 1666 certains tableaux dans la collection de Niccolò Renieri prouve qu'à cette date la question de l'héritage Vendramin est réglée [101].

LE CARDINAL DOMENICO GRIMANI (1461-1523)

Domenico Grimani est le plus connu des collectionneurs vénitiens, grâce à la collection de sculptures dont il fit don à la ville de Venise et qui est visible en permanence au Museo Archeologico [102]. En 1523, atteint d'une maladie incurable, il rédige un testament : il désire qu'on se souvienne de lui pour la collection qu'il a réunie. Il la lègue donc à la ville pour qu'elle en fasse un musée public où l'on puisse contempler des marbres mais aussi des tableaux, des pierres précieuses et son célèbre *Bréviaire*. Personnalité complexe et fascinante, le cardinal connaît autant de succès et évolue avec la même aisance à la Curie romaine et chez les patriciens vénitiens, dans les milieux diplomatiques et au sein des cercles humanistes [103]. Son père, Antonio Grimani, quoique né patricien, avait fait fortune avec une rapidité extraordinaire, et était devenu l'un des sénateurs les plus respectés de la République, privilège qu'il devait autant à sa sagesse et à son savoir qu'à sa richesse. Domenico, lui, est nommé cardinal en 1493 par Alexandre VI, puis élu patriarche d'Aquilée quatre ans plus tard. La cathédrale de Castelfranco, pour laquelle Giorgione reçut commande de la *Pala* [104], faisait partie de ses nombreux bénéfices ecclésiastiques.

L'année 1499 voit la disgrâce de la famille. Antonio Grimani, depuis peu à la tête d'une importante flotte vénitienne, engage contre les Ottomans une bataille navale qu'il perd lamentablement ; en 1500, accusé de poltronnerie, bouc émissaire de la défaite de Venise, il est temporairement emprisonné sur une lointaine île de Dalmatie. Rentré incognito de Rome à Venise, Domenico parvient à ramener son père en secret à Rome. En 1505, ils font construire la célèbre Villa Grimani sur le Quirinal. La principale demeure romaine du cardinal Domenico est toutefois le Palazzo Venezia : en creusant les fondations, on y découvrit de nombreuses sculptures antiques, dont des statues colossales de Marcus Agrippa et d'Auguste, qui devinrent les pièces maîtresses de la collection qu'abrita ensuite le palais. Sanudo note, à la date du 5 mai 1505, que Girolamo Donato et d'autres ambassadeurs de Venise à la cour pontificale y furent reçus dans une salle où trônait une somptueuse collection d'antiquités romaines.

À l'occasion des guerres contre la Ligue de Cambrai, Antonio et le cardinal se comportent en loyaux ambassadeurs de Venise à Rome, ce qui permet à Antonio de rentrer triomphalement dans sa patrie. Quant à Domenico, en deux occasions au moins, lors des élections de Léon X et de Jules II, les Vénitiens ont l'espoir qu'il devienne pape – mais il a, pour le

conclave, un grand handicap : celui d'être vénitien. En 1521, Antonio devient doge à quatre-vingt-sept ans.

Le cardinal Domenico était l'ami d'humanistes comme Pietro Bembo, Francesco da Diaceto, Laurent de Médicis, Politien, Guido Steuchus et, plus particulièrement, Pic de la Mirandole, dont la bibliothèque vint en 1498 augmenter la sienne, qui était déjà immense. À sa mort, elle est léguée au couvent Sant'Antonio à Castello, où un incendie la détruit entièrement au XVIIᵉ siècle, ce qui explique que, malgré sa riche collection de manuscrits platoniciens, elle ait été oubliée par les exégètes. Érasme, qui avait rencontré Domenico Grimani en 1509 au cours d'un voyage en Italie, lui dédie en 1517 sa paraphrase de l'*Épître aux Romains* de saint Paul. Il relate sa visite au palais Grimani, à Rome, dans une lettre mémorable qu'il écrit de Fribourg à Guido Steuchus le 27 mars 1531[105]. Tout comme Sanudo avait remarqué l'effet produit par la sculpture romaine sur les ambassadeurs vénitiens en 1505, du temps de la disgrâce d'Antonio, Érasme, dans sa lettre, témoigne de ce que la collection Grimani et l'incomparable bibliothèque qui l'accompagne servent une visée politique : la prestigieuse installation est destinée à convaincre les ambassadeurs des vertus humanistes de ses propriétaires.

Il est plus difficile de déterminer le contenu de la galerie de peintures de Domenico, donc de connaître les Giorgione qu'il pouvait posséder, que d'établir le cours de sa carrière politique ou le caractère de ses relations avec les humanistes. Il faut en effet reconstruire ses collections à partir de celles de ses neveux, Marino et Giovanni, qui héritèrent tous deux de certains de ses trésors, mais qui furent eux-mêmes de grands mécènes. Quand, en 1521, Marcantonio Michiel décrit une partie de la collection de Domenico Grimani, alors conservée dans son palais vénitien, il n'en retient que les œuvres des Flamands, Bosch (dont les tableaux sont aujourd'hui au palais des Doges) et Memling[106]. Michiel, comme il le fait pour d'autres collections, ne décrit qu'une infime proportion de ce que possédait Domenico. Dans sa description de la collection de Zuanantonio Venier en 1528, il mentionne que Domenico possède un imposant carton de *La Conversion de saint Paul* de Raphaël. Il s'agit de l'un des cartons préparatoires pour les tapisseries de la chapelle Sixtine, probablement le seul qui ait été rapporté de Flandres. Sans doute Domenico connaissait-il Raphaël personnellement pour être en possession d'une telle pièce. Le carton est ensuite répertorié dans la collection de Marino.

En juin 1523, Domenico essaye d'obtenir de Michel-Ange, à n'importe quel prix, un petit tableau pour son *studiolo* (*quadretto per uno studiolo*) ou encore une sculpture, voire une *fantasia*[107], pourvu qu'il lui fournisse quelque chose de sa main. En juillet, l'agent du cardinal insiste une nouvelle fois auprès de l'artiste. Le 11, Domenico lui écrit personnellement afin de lui rappeler sa promesse[108]. Une note de Sanudo suggère que Michel-Ange a effectivement comblé le souhait du cardinal avant qu'il ne décède le 27 août, ou qu'il lui a donné une œuvre d'une période antérieure : le 2 février 1526, parmi les décorations installées à l'occasion de la visite annuelle du doge à l'église Santa Maria Formosa, le diariste mentionne plusieurs tableaux et objets de prix prêtés par les héritiers du cardinal Domenico (le palais de la famille est voisin), notamment des bustes du cardinal et de son père, et de magnifiques tableaux réalisés à Rome par Michel-Ange[109]. Malgré la rareté des tableaux de Michel-Ange, nous n'avons aucun moyen de savoir desquels il s'agit : les exégètes de Michel-Ange ne font pas référence à l'épisode, ils semblent ignorer leur existence[110].

Aucun inventaire complet de la collection Grimani établi du vivant de Domenico n'est connu à ce jour. On ignore même où elle se trouvait et si elle a toujours été domiciliée au même endroit. Une grande partie était conservée par les clarisses de Santa Chiara sur l'île de Murano. Dans son testament daté du 16 août 1523, Domenico mentionne plusieurs pièces de choix, dont un *Saint Jérôme* de Bellini qu'il lègue à un évêque. Il abandonne les antiques de petite taille à son neveu Marino. À son frère Vincenzo, il laisse quatre mille ducats et de magnifiques tableaux (*certi bellissimi quadri*). On peut imaginer que les pièces majeures, requises pour la décoration des salles d'apparat, faisaient la navette entre Rome et Venise, tandis que la plupart des trésors de Domenico restaient à l'abri chez les religieuses de Murano. (La même année 1523, un inventaire rapide de ses biens recense "*un quadretto de un garzon de man italiana, in una cassetta*", qui pourrait bien être la jolie "*testa del putto*" remarquée plus tard par Vasari.)

Marino reçoit également en partage une partie de la *quadreria* de Domenico, dont il dressera lui-même l'inventaire lorsque, promu au cardinalat, il part pour Rome en 1528[111]. À ce moment-là, beaucoup des tableaux importants se trouvent à Venise. Dans une caisse qui en abrite vingt, il y a trois Giorgione : le célèbre *Autoportrait en David* (Brunswick) ; la "tête" d'un jeune garçon (*testa di putto*), quelquefois identifié comme l'un des pages (New York, coll. privée ou Milan) ; le *Portrait d'homme avec un béret rouge à*

la main, probablement celui qu'a dessiné Federico Zuccaro alors qu'il était employé au palais Grimani de Santa Maria Formosa (ill. 110). D'après la seconde édition des *Vies* de Vasari, ces trois œuvres auraient trouvé place, bien des années plus tard, dans la collection de Giovanni Grimani logée dans les mêmes murs. Peut-être ont-elles été acquises par le cardinal du vivant de Giorgione, pour devenir ensuite des trésors transmis de génération en génération ? En tout cas, si Domenico possédait l'autoportrait de Giorgione, il devait bien connaître le peintre.

Pietro Marani a découvert que Léonard de Vinci avait dans son carnet l'adresse romaine du secrétaire du cardinal et qu'il avait fait des copies d'antiquités de la collection Grimani – deux bases de candélabres en marbre provenant de Tivoli et ornées de bacchantes. Or, celles-ci réapparaissent dans un dessin tardif de Léonard, les *Trois Nymphes dansant* aujourd'hui à Venise[112]. L'une des Ménades antiques porte une couronne solaire qui rappelle le des-

110. FEDERICO ZUCCARO, *Portrait d'homme avec un béret rouge à la main*, sanguine et craie noire, 19,9 x 14,5 cm, Berlin, Kupferstichkabinett.

sin sous-jacent du front du plus vieux des *Trois Philosophes*. Marani avance que, lors de son bref séjour à Venise en mars 1500, Léonard serait rentré en contact avec l'entourage du cardinal, qui lui aurait proposé de venir visiter sa collection à Rome l'année suivante. De son côté, Giorgione aurait pu voir les sculptures hellénistiques du palais romain des Grimani à l'occasion d'un déplacement de la collection à Venise[113].

Ces quelques indices glanés dans les documents d'époque nous montrent Domenico en protecteur de l'art italien de son temps, prompt à commander ou à acheter des œuvres à Michel-Ange, Léonard de Vinci, Raphaël et Giorgione et en amateur de peinture flamande. Nous n'en savons pas plus sur l'agencement de la collection de tableaux au palais Grimani de Santa Maria Formosa que sur celui des autres collections vénitiennes du XVIe siècle, exception faite de celle de Gabriele Vendramin. Pourtant, elle était visitée par des hôtes royaux, comme Alphonse d'Este, duc de Ferrare, ou Henri III de France (en 1574), ainsi que par des érudits et des amateurs d'antiques, parmi lesquels Stefanio

Vinando, Spon, Montfaucon, Maffei, Pococke, Bocchi, Paciandi et Winckelmann. Ces hôtes de marque ne tarissent pas d'éloges à son sujet, mais aucun n'a laissé de compte rendu détaillé de ce qu'il a vu.

En 1564, Federico Zuccaro travaille pour Giovanni au palais de Santa Maria Formosa, où se trouve le *Portrait de l'homme avec un béret rouge à la main*, ainsi que dans la chapelle Grimani à San Francesco della Vigna, où Cosimo Bartoli rapporte à Vasari que le peintre est à l'œuvre le 19 août [114]. Les circonstances semblent indiquer que, lorsqu'il est employé cette année-là par les Grimani, Zuccaro exécute une copie de l'un des plus célèbres portraits de Venise ; d'après la description, ce portrait pourrait bien être le Giorgione mentionné par Vasari, l'homme au béret rouge.

Au XVIIe siècle, Boschini et Ridolfi signalent que de nombreux tableaux conservés au palais de Santa Maria Formosa et au palais ducal proviennent des collections Grimani. Il faut attendre 1815 pour que la première description précise de la décoration intérieure du palais Grimani paraisse dans le guide de Marcantonio Moschini sur Venise. Malheureusement, à cette époque, beaucoup de tableaux ont déjà été décrochés et remplacés par des copies. L'édition revue du guide (1819) comprend une analyse plus critique des décorations. Au milieu du siècle, le palais, devenu la demeure d'un antiquaire (ill. 115 bis), avait la réputation d'abriter des œuvres de Giorgione. Le collectionneur anglais William John Bankes acquit ainsi un plafond qu'il croyait être de sa main. Installé aujourd'hui au-dessus de l'escalier en marbre à Kingston Lacy, ce plafond est souvent attribué à Giorgione et à Giovanni da Udine pour la seule raison que Bankes l'a acheté au palais Grimani à Santa Maria Formosa [115] le 6 février 1850 [116]. Dans une *perizia* du 24 septembre 1843, le restaurateur Giuseppe Girolamo Lorenzi [117] déclare avoir nettoyé une peinture octagonale de deux mètres de diamètre représentant *L'Automne*, pour le compte du marchand Consiglio Ricchetti. C'est à ce marchand que Bankes achète le plafond, auquel il fait ensuite donner une forme ovale par un menuisier.

En dépit de la tradition qui lie le nom de Giorgione au palais de Santa Maria Formosa, aucune source ne spécifie l'emplacement de ses œuvres dans la demeure de Giovanni Grimani. L'édifice existe toujours, étrangement romain dans son contexte vénitien, orné de stucs de Giovanni da Udine, de plafonds de Salviati et des frères Zuccari [118]. Le *studiolo* de Giovanni Grimani (ill. 111) était la plus belle pièce de la Renaissance vénitienne. Les opinions divergent quant à l'identité de son architecte mais il est possible que

Giovanni ait joué un certain rôle dans sa conception : en 1588, Muzio Sforza lui en attribue la paternité[119]. (Ni Vasari ni les chroniqueurs qui ont précédemment évoqué le palais n'ont cité de nom.)

L'évaluation des tableaux de Giovanni Grimani que Paris Bordone a établie entre 1553 et 1564 semble indiquer qu'il était en possession de la *Madone Benson* : y figure un *presepio* très bon marché de Giorgione (*Uno quadro de uno prexepio de man de zorzi da Chastel Franco per ducati 10*)[120].

111. Le *studiolo* de Giovanni Grimani, palais Grimani, Santa Maria Formosa, Venise.

L'iconographie inhabituelle et les éléments stylistiques empruntés aux artistes du Nord s'accorderaient bien avec l'hypothèse d'une commande de Domenico Grimani. Les aspects narratifs de la scène sont gommés tandis qu'est mis l'accent sur la différence d'âge entre Joseph et Marie[121]. L'Enfant a l'index pointé vers le ciel comme pour souligner sa nature divine : le regard contemplatif et respectueux que Joseph et Marie portent sur lui confère à la scène une qualité méditative. Le paysage aperçu à travers la fenêtre du fond suggère que la terre même participe à l'incarnation de Dieu sur terre : sa configuration fait écho aux personnages.

On ne connaît aucune localisation ancienne du *Tramonto* (ill. 112). Le tableau a été découvert dans la Villa Garzone de Ponte Cassale, autrefois propriété de la famille Michiel, mais plusieurs de ses éléments thématiques, comme les monstres dans le paysage couplés à la figure de saint Antoine,

indiquent que le sujet pourrait avoir été inspiré à Giorgione par des œuvres de la collection Grimani. Marcantonio Michiel y recense une grande toile de l'"Enfer avec divers monstres de la main de Bosch", ainsi que deux autres du même peintre, des "Songes" et une "Fortune avec une baleine avalant Jonas". On sait que, par la suite, le cardinal Marino Grimani possède plusieurs tableaux de Bosch, dont deux *Tentation de saint Antoine* [122]. (Il n'est pas inutile de rappeler que les Grimani furent des bienfaiteurs du monastère San Antonio Abbate à Castello, qui servit d'hospice depuis sa fondation au XIVe siècle jusqu'à sa dissolution en 1807 [123].) Saint Antoine, en compagnie de son cochon, est représenté en minuscule ermite barbu dans une grotte tandis que saint Georges est dépeint dans sa pose traditionelle, combattant le dragon (ill. 114). À l'instar de l'ordre des chanoines réguliers de saint Antoine, qui étaient censés guérir la sidération, ou "feu sacré", dit encore "feu de saint Antoine", l'un des deux personnages du premier plan soigne l'autre (ill. 113). L'intercession du saint était le seul remède au mal qui paralysait brusquement le malade, mais l'on pouvait aussi baigner les membres dans le "vin de saint Antoine". On voit dans le tableau une fiole dont on peut imaginer qu'elle contient le liquide employé dans ces occasions.

La seule représentation contemporaine connue d'un tel sujet est le panneau des *Tentations de saint Antoine* du *Retable d'Isenheim* (Colmar) que Grünewald a exécuté vers 1515 pour l'église d'un hospice des chanoines de saint Antoine. Grünewald dépeint un malade en proie aux affres de la sidération et aux hallucinations censées accompagner ce mal, alors que Giorgione nous offre une scène de guérison et de compassion dans un cadre arcadien. D'après la vie écrite par Athanase au IVe siècle, Antoine, à l'âge de vingt ans, devenu ermite dans le désert, subit de continuelles tentations diaboliques. Plus tard, on a établi un rapprochement entre l'état psychique d'Antoine au désert et les hallucinations d'un malade atteint de sidération. Dans *Il Tramonto*, les animaux fantastiques, le volatile au bec grand ouvert et menaçant, l'espèce de rhinocéros sombre dans l'eau fangeuse, reflètent l'imagerie de Bosch. De sage compagnon du saint qu'il est dans la tradition, le cochon est devenu le sinistre occupant d'une ténébreuse fissure. *Il Tramonto* introduit dans la peinture arcadienne vénitienne un élément de surnaturel septentrional, tant par le biais de l'adaptation de motifs individuels, comme les monstres inspirés de Bosch, que par les formes étrangement suggestives du paysage. À la rude pierre d'Istrie des *Trois Philosophes* s'opposent ici des roches couvertes de touffes d'herbe plumeuses, dont

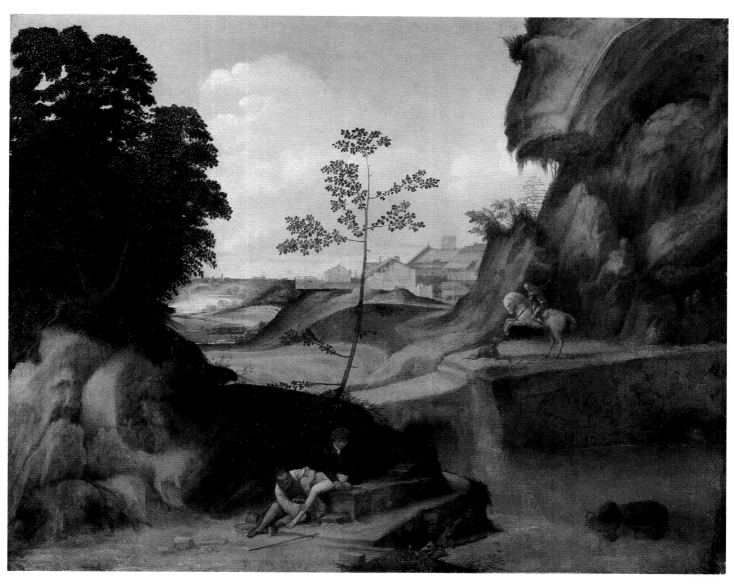

112. GIORGIONE, *Paysage avec saint Roch, saint Georges et saint Antoine* dit *Il Tramonto*,
toile, 73,5 x 91,5 cm, Londres, National Gallery.

Giorgione brouille les contours comme pour suggérer une autre réalité. Les racines torturées d'un arbre vénérable crèvent la terre, la caverne de saint Antoine est creusée dans un à-pic ténébreux, dentelé. Le paysage en son entier vibre tant il est suggestif, palpitation rehaussée encore par l'extraordinaire crépuscule. Seule la profondeur bleu monochrome de la *pianura*, avec son hameau lointain, évoque la Vénétie.

On a toujours pensé, sans jamais en avoir la moindre preuve, que l'une des compositions les plus énigmatiques de Marcantonio Raimondi, la gravure intitulée *Le Songe*, reprenait un tableau disparu de Giorgione, dont l'iconographie aurait également pu être informée par le tableau flamand de la collection Grimani : le tableau disparu serait alors soit *L'Enfer avec Énée et Anchise* disparu mais décrit par Michiel dans la collection de Taddeo Contarini, soit l'une des "Nuits" mentionnées dans la correspondance entre Isabelle d'Este et Taddeo Albano. Une lecture plus plausible du terme *Notte* serait qu'il renvoie aux deux versions de la *Nativité* dont l'une est à Washington et l'autre à Vienne. La gravure représente deux femmes endormies, aux membres lourds, d'un type qui rappelle la *Vénus* de Dresde. À l'arrière-plan, une cité est la proie des flammes et, sur les berges de la rivière, des monstres d'inspiration septentrionale font des galipettes. Dans l'embrasure de la porte de la tour illuminée par l'incendie, deux silhouettes, l'une juchée sur les épaules de l'autre, représentent, comme le veut la tradition, Énée et Anchise fuyant Troie en flammes. L'une des interprétations les plus convaincantes de cette gravure est qu'il s'agirait de Didon endormie près de sa sœur Anna et que l'arrière-plan en flammes figurerait son cauchemar, prémonition qu'Énée la quittera[124]. Parce que de nombreux motifs de la gravure sont tirés d'autres œuvres, l'hypothèse selon laquelle Raimondi aurait copié un tableau de Giorgione a été contestée : le grimpeur de l'arrière-plan à droite provient de la *Bataille de Cascina* de Michel-Ange, la femme endormie vue de côté rappelle la célèbre gravure de Giulio Campagnola d'un nu étendu, et l'autre ressemble à la dormeuse d'un tableau de la galerie Borghèse attribué à Girolamo da Treviso[125]. Voici donc une gravure qui devrait figurer dans toute étude sur Giorgione mais qui, pour l'heure, n'a pas trouvé la place qui lui revient.

Oublions les difficultés propres à l'identification des œuvres pour revenir au rôle capital de la famille Grimani dans le mécénat à Venise : elle fournit des repères pour une histoire à venir des collections vénitiennes. Par le passé, cédant peut-être à la facilité, les chercheurs ont souvent fait de

Page de droite :
113. GIORGIONE, *Il Tramonto*, détail : scène de guérison.

Pages suivantes :
114. GIORGIONE, *Il Tramonto*, détail.

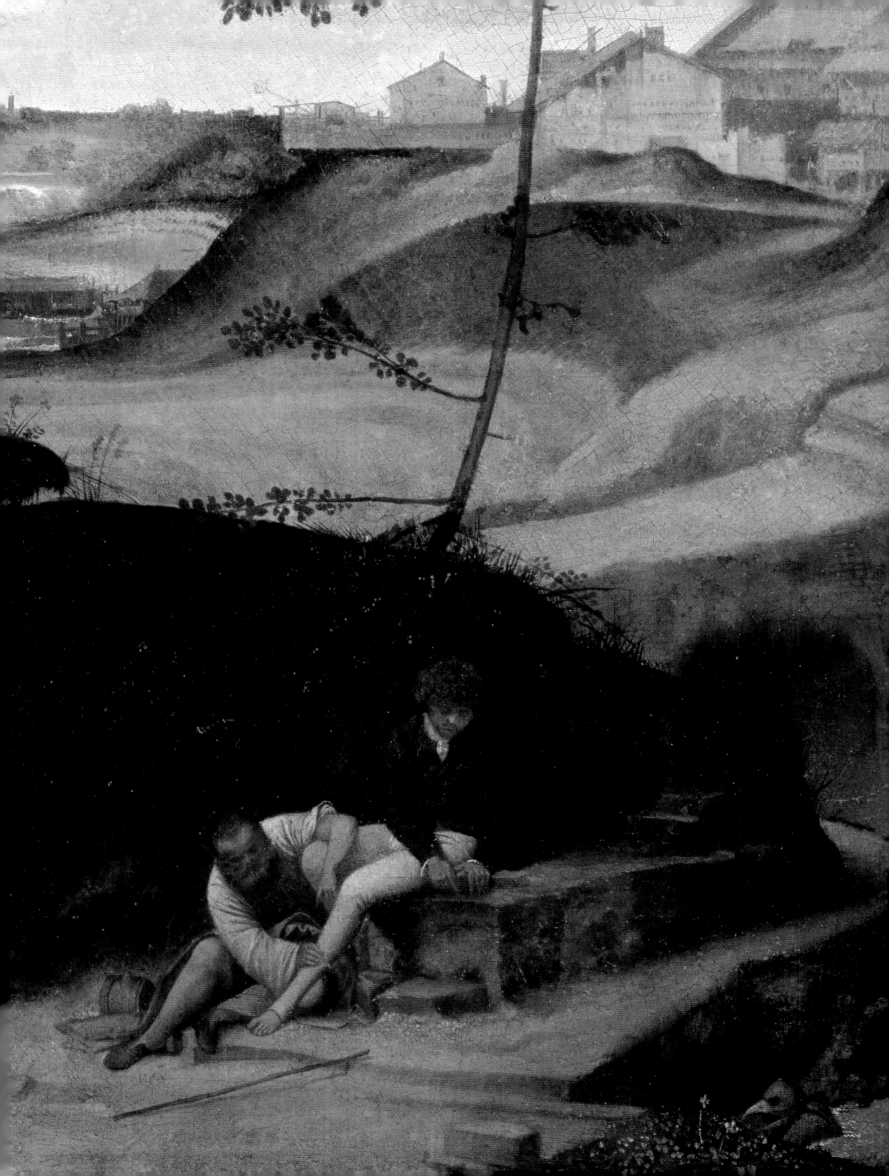

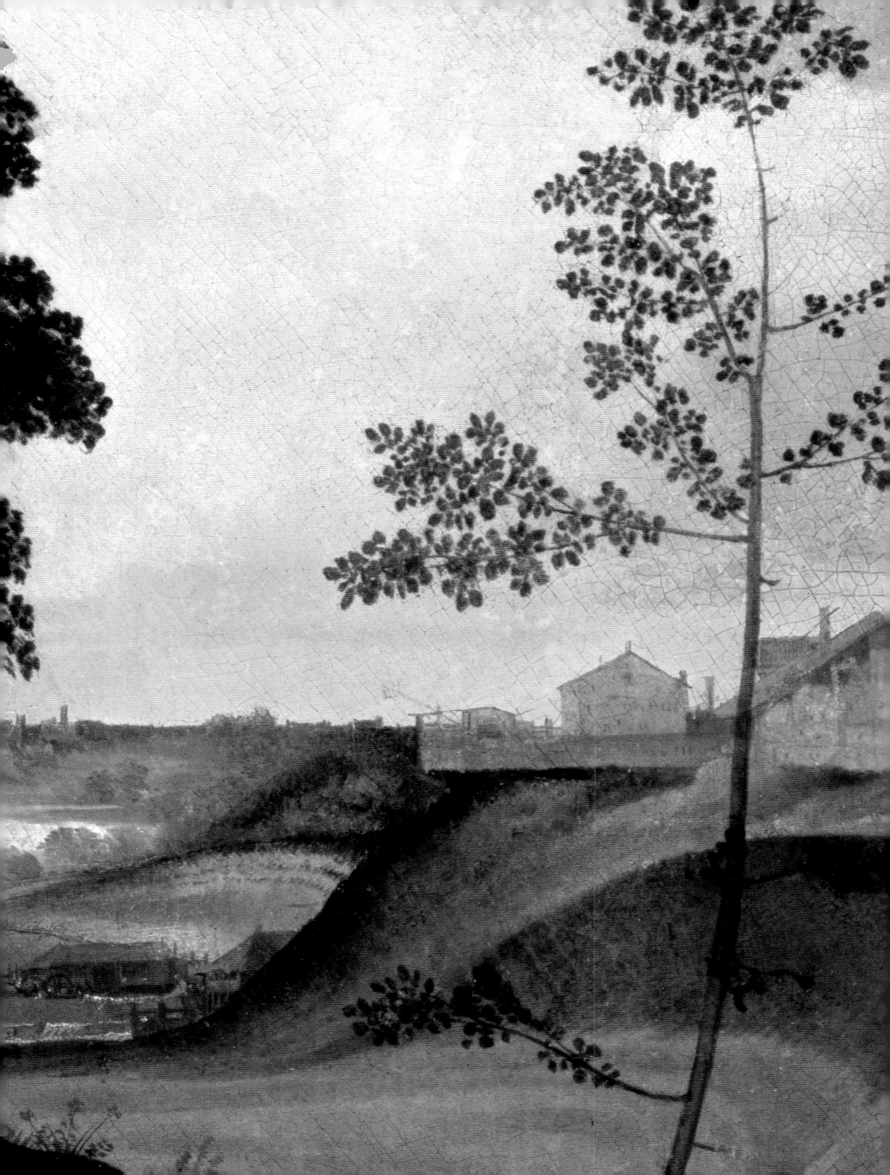

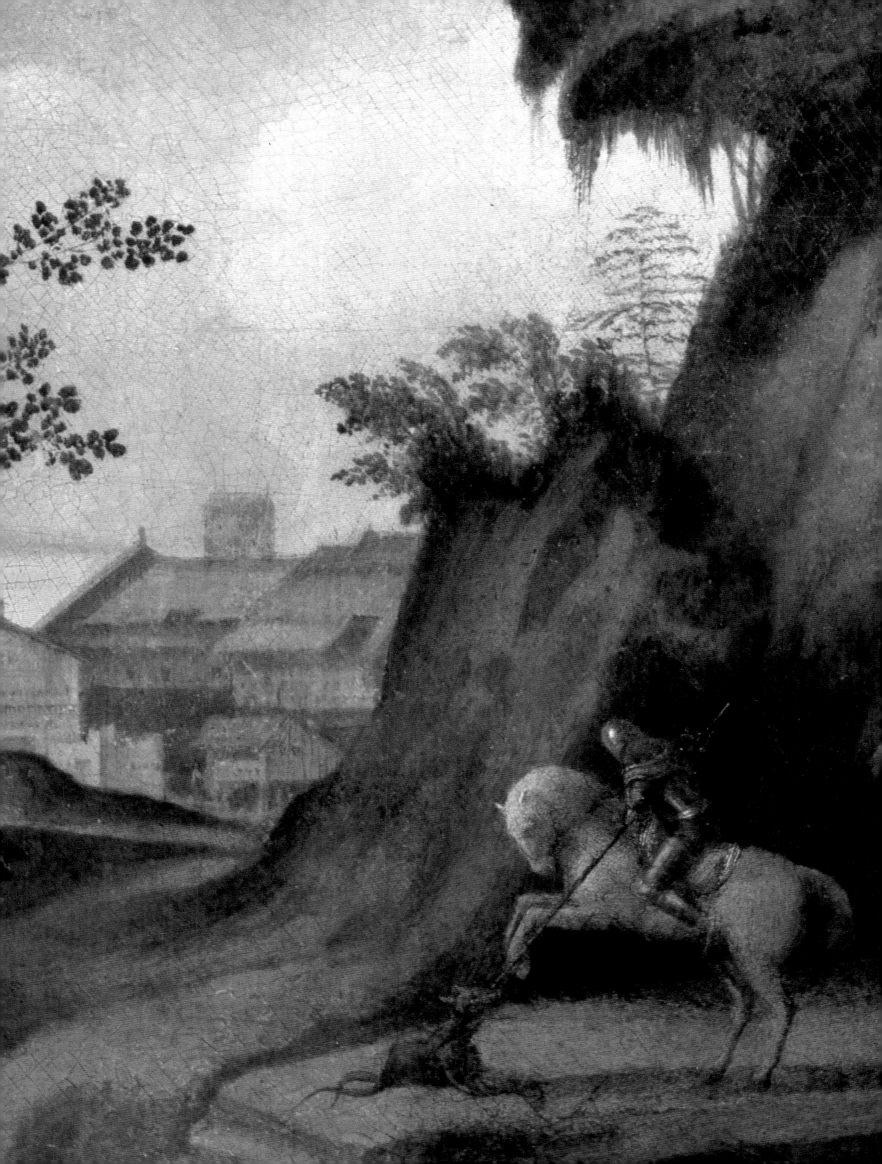

l'empressement des riches Vénitiens à constituer des collections une simple affaire de goût [126].

Il est vrai que les collections individuelles reflétaient la magnificence et l'aisance du patriarcat mais elles constituaient aussi des déclarations de piété et affirmaient une appartenance à la culture humaniste. Des collectionneurs comme Gabriele Vendramin et le cardinal Domenico Grimani souhaitaient voir leurs collections demeurer intactes après leur mort et être ouvertes au public. Les tableaux de Giorgione étaient rares et très prisés et, du moins chez les Grimani, jouissaient du privilège d'être considérés commes les équivalents vénitiens des chefs-d'œuvre d'Italie centrale. Les

115. Palais Grimani, la porte donnant sur le canal, Santa Maria Formosa, Venise.

collections d'œuvres d'art s'accompagnaient d'ordinaire de vastes bibliothèques dans lesquelles étaient reçus les hôtes de marque. En outre, dans l'atrium d'un *palazzo*, étaient réunis les armes, pavillons et trophées qui rappelaient les origines de la famille et ses faits d'armes. Les collections s'inscrivaient donc dans le cadre d'une politique particulière. Le penchant romain des collections Grimani était ainsi la marque des succès du clan à la Curie romaine. À Rome ou à Venise, elles faisaient office d'installations somptuaires destinées à accueillir et à impressionner les visiteurs de haut rang, à la fois pour le compte de la Sérénissime et pour celui de la famille.

On ne s'étonnera pas qu'il ait existé un rapport étroit entre mécénat public et mécénat privé. Le meilleur exemple en est fourni par Nicolò Aurelio, qui joue un rôle crucial à la fois en tant que commanditaire privé, lorsqu'il fait réaliser des œuvres comme *L'Amour sacré et l'Amour profane* et en tant que commanditaire public lorsqu'en qualité de secrétaire du Conseil des Dix, il décide, du moins le croyons-nous, de confier à Giorgione les fresques du Fondaco dei Tedeschi. De même, Gabriele Vendramin, en qui Serlio (et d'autres) saluait un grand expert en architecture, occupa pendant les deux dernières années de sa vie le poste de *Provveditore sopra la fabbrica del Palazzo* : la reconstruction du palais ducal se fit en partie sous sa responsabilité, de mars 1550 à sa mort

en 1552 [127]. La même ambivalence existe au sein de la famille Grimani. Giovanni et son frère le procurateur Vettore qui, tous deux, habitaient le palais de famille à Santa Maria Formosa (ill. 115), attirèrent à Venise des artistes qu'ils employèrent dans leur demeure comme dans l'église de San Francesco della Vigna, mais ils exercèrent aussi des responsabilités dans la direction des travaux publics de la ville, notamment pour la bibliothèque, la Zecca, la Loggetta du campanile de Saint-Marc : ils montrèrent partout une grande prédilection pour l'architecture de Sansovino, que le cardinal Domenico avait fait venir à Venise.

115 bis. Le palais Grimani transformé en magasin d'antiquité.

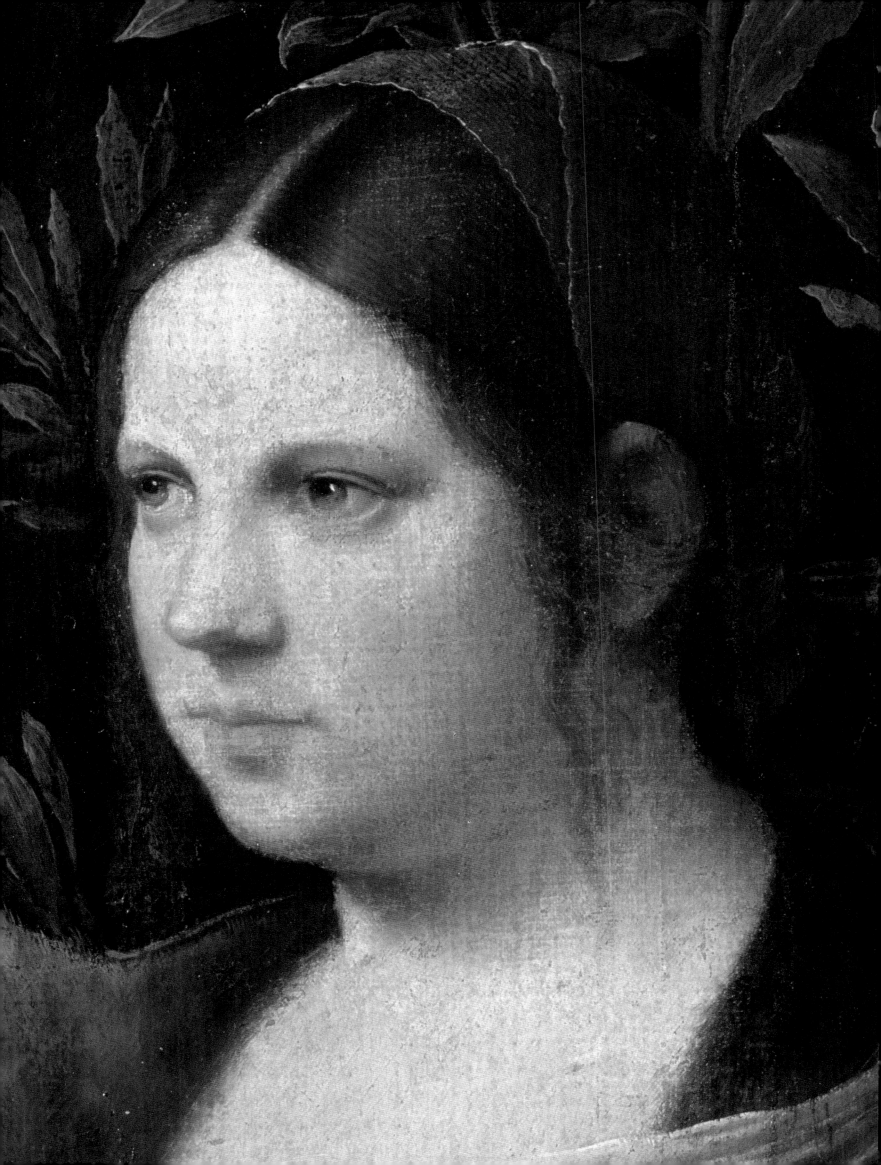

Chapitre V

La Représentation des Femmes

Dans ses représentations de l'histoire contemporaine, l'art vénitien du Quattrocento marginalise souvent la femme. Il y a toutefois des exceptions significatives, comme l'apparition de la reine Caterina Cornaro et de ses compagnes dans *Le Miracle de la Sainte Croix tombée dans le canal San Lorenzo* de Gentile Bellini (ill. 87). Jusqu'au milieu du Cinquecento, les portraits individuels sont rares à Venise. Dans les cours d'Italie centrale (à Urbin, Ferrare et Rimini), le rôle déterminant joué par les femmes au sein des dynasties et dans la transmission des héritages était exposé aux yeux de tous par le biais de portraits de couples de la noblesse, parfois accompagnés de leurs enfants. Pourquoi faut-il attendre 1540 pour que le phénomène s'étende à Venise ? Pourquoi existe-t-il si peu de représentations de dogaresses[1] ? Pourquoi, dans la Venise de la Renaissance, s'exposer ainsi aux yeux de tous posait-il un problème aux patriciennes ?

De telles questions revêtent une importance décisive pour Giorgione puisque son catalogue restreint comprend au moins deux portraits de femmes, *La Vecchia* (ill. 117) et *Laura* (ill. 129), soit une proportion assez importante par rapport à ses pairs. Même ses portraits d'hommes se distinguent, en particulier par le vêtement des modèles, de ce qui se faisait alors dans la peinture vénitienne. Nous avons peu de portraits d'hommes ou de femmes attribuables de façon sûre à Gentile ou à Giovanni Bellini (les principaux ont probablement disparu). Bien que Titien ait vécu plus longtemps que Giorgione, ses portraits de femmes sont statistiquement plus rares encore[2] – ils représentent des souveraines étrangères, sa propre fille ou des beautés célèbres comme Flora. S'il existe des portraits individuels d'hommes, il est manifeste que les Vénitiens leur préféraient les grandes compositions narratives où l'on voit les patriciens au sein de leur groupe social ou d'une confrérie, réunis pour accomplir collectivement des actes de bienfaisance ou assistant à des miracles, plutôt qu'en tant que bienfaiteurs individuels. La République de Venise se distinguait des autres cités-États d'Italie par sa stabilité et sa défense des libertés. Pour maintenir son particularisme, elle limitait dans sa constitution l'attribution de pouvoirs aux particuliers : la charge de doge, non héréditaire, était limitée dans le temps et circonscrite par de nombreuses mesures. (On se rappellera, par ailleurs, que l'un des modèles de Giorgione, Giovanni Borgherini, était, quoique florentin, l'un des principaux personnages du dialogue le plus élogieux jamais écrit sur l'oligarchie et la constitution vénitiennes, le *Della Repubblica de' Veneziani*, de Donato Giannotti.)

Page 190 :
116. GIORGIONE, *Portrait de femme (Laura)*, détail.

■

On peut avancer deux explications entre lesquelles il existe une corrélation – les images ayant toujours une fonction documentaire et commémorative par rapport à la société dans laquelle elles sont conçues. La première cause de cette absence des femmes serait que l'oligarchie patricienne de Venise n'autorisait aucune famille à se représenter ni dans une scène publique où elle serait apparue supérieure aux autres, ni même dans une scène privée : dans un portrait de famille, les enfants seraient apparus comme les successeurs politiques des parents. Des portraits de famille comportant des membres des deux sexes n'étaient convenables que dans les Marches de l'empire vénitien, comme à Bergame. Lorenzo Lotto introduisit cette mode à Venise avec le portrait des *cittadini* Della Volta (*ca* 1545, National Gallery, Londres). Peu après, le portrait des Vendramin peint par Titien est l'une des rares tentatives de portraits de famille patricienne rassemblant plusieurs générations, mais, à la différence du tableau de Lotto, les femmes y brillent par leur absence. On a depuis longtemps remarqué que les Vénitiens répugnaient à écrire sur eux-mêmes, préférant mettre en avant la solidarité oligarchique. Comme l'a noté l'historien James Grubb, qui a tenté d'expliquer la carence de représentations privées et d'écrits personnels à Venise : "Les femmes figurent largement dans les mémoires florentins : elles établissent le lien entre les générations et les familles, elles sont source de honte ou d'honneur, dispensent l'instruction morale aux enfants et gèrent la domesticité ; implacablement patrilinéaires, les textes vénitiens les excluent totalement, leur reconnaissant pour tout pouvoir celui de corrompre le sang noble."[3]

La seconde explication est liée à la première. La présence des courtisanes dans les rues était voyante, de nombreux documents en témoignent. Les patriciennes craignaient-elles d'être assimilées à ces femmes ? Doit-on alors à l'influence de la cour de Caterina Cornaro sur le jeune Giorgione le fait que l'iconographie qui accompagne les femmes qu'il représente ressemble à ce qu'elle était dans l'art de l'Italie centrale ? Est-ce cette cour qui lui a inspiré des images de la femme qui comptent parmi les plus sensuelles jamais conçues et, qui, de surcroît, ont une importance inaugurale dans la peinture vénitienne ?

Page de gauche : 117. GIORGIONE, *La Vecchia*, détail.

DÉCOLLATIONS

La première représentation féminine que nous offre Giorgione, la *Judith avec la tête d'Holopherne* conservée à Saint-Pétersbourg (ill. 121), est liée au thème de la décapitation. C'est aussi la première fois qu'il représente une figure héroïque de la Bible dont la marque de la victoire est une tête coupée.

Le motif se teintera plus tard de sous-entendus autobiographiques lorsqu'il explorera sa propre image sous les traits de *David méditant sur la tête coupée de Goliath*. Judith était un sujet inédit dans la peinture vénitienne quand Giorgione l'utilisa pour une peinture de mobilier, la seule que nous connaissons de lui. Un trou de serrure et des traces de charnières apparues lors d'une restauration montrent que le panneau fut jadis la porte d'un buffet : soit une armoire de sacristie, soit, plus probablement, un meuble à destination privée, comme un scriban[4].

Le sujet a, en revanche, des précédents dans la sculpture vénitienne accessible à Giorgione. Le monument Vendramin, réalisé par Tullio Lombardo vers 1493, comporte une Judith. Peut-être le peintre connaissait-il un bronze antérieur, la première image d'une Judith nue. Associée à l'atelier padouan de Donatello, l'œuvre, autrefois au Kaiser Friedrichs Museum de Berlin, a disparu au cours de la seconde guerre mondiale (ill. 119). La nudité de la *Judith* de Donatello, attribut humaniste pour une vertueuse héroïne *all'antica*[5], devait procurer un parallèle féminin à la nudité tout aussi héroïque de son *David*. La posture étonnante de la *Judith* de Giorgione vient, quant à elle, d'une statue antique de Phidias : l'Aphrodite Ourania (ill. 118), qui pose le pied gauche sur une tortue, est connue par d'innombrables versions hellénistiques[6]. La jambe à demi nue, la *Judith* de Giorgione a le pied gauche placé sur la tête coupée d'Holopherne, les orteils reposant directement sur les boucles du mâle occis (ill. 122) : d'une extraordinaire sensualité, ce détail est à comparer et à opposer aux sandales qui, dans le texte, sont censées avoir subjugué Holopherne. Dans sa *Judith*, Giorgione souhaitait rivaliser avec les prototypes sculptés dont elle est issue : il la dote de nombreux effets auxquels la sculpture ne peut accéder, comme la brume, les mon-

118. ATTR. À PHIDIAS, *Vénus posant le pied sur une tortue*, marbre, h. 158 cm, Berlin, Staatliche Museen.

119. SCULPTEUR PADOUAN, ATTR. À DONATELLO, *Judith avec la tête d'Holopherne*, bronze, h. 8,4 cm, auparavant à Berlin, Kaiser Friedrichs Museum, perdu durant la seconde guerre mondiale.

Page de droite :
120. GIORGIONE, *Judith*, détail.

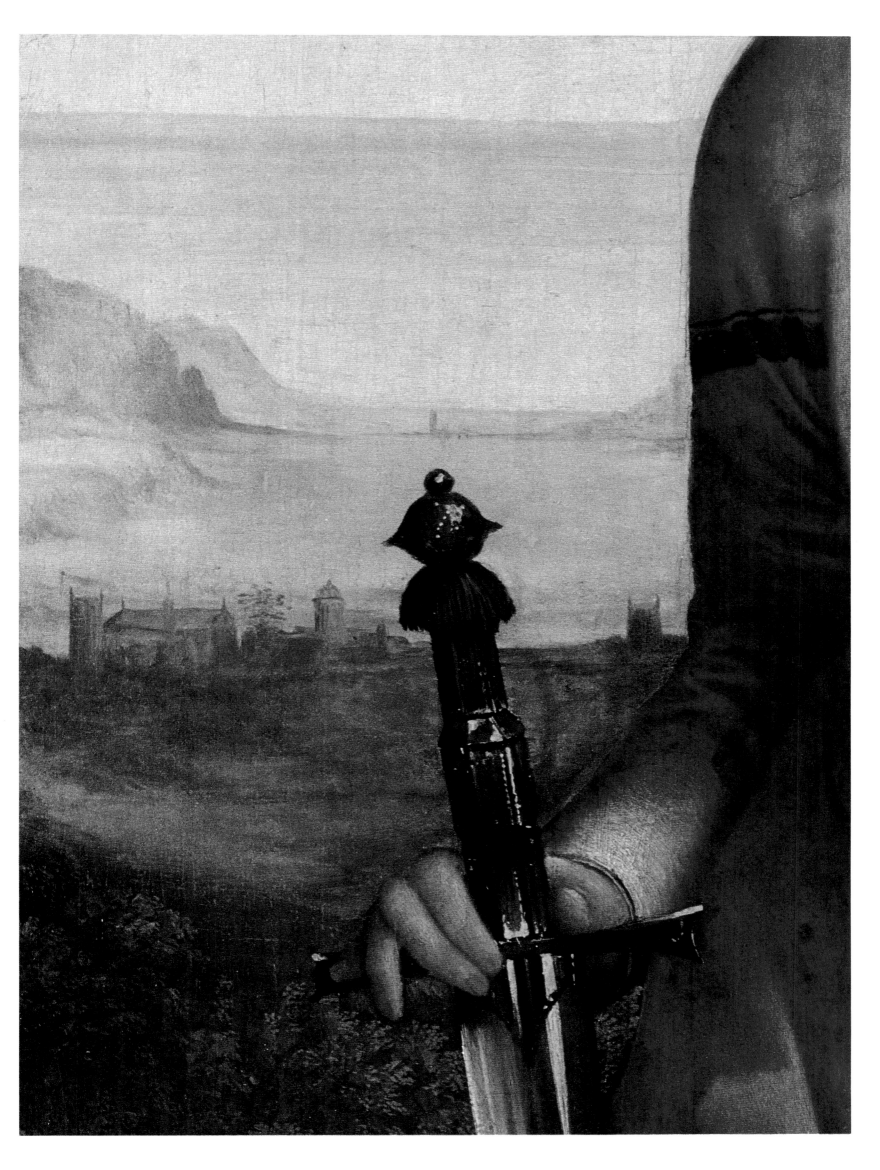

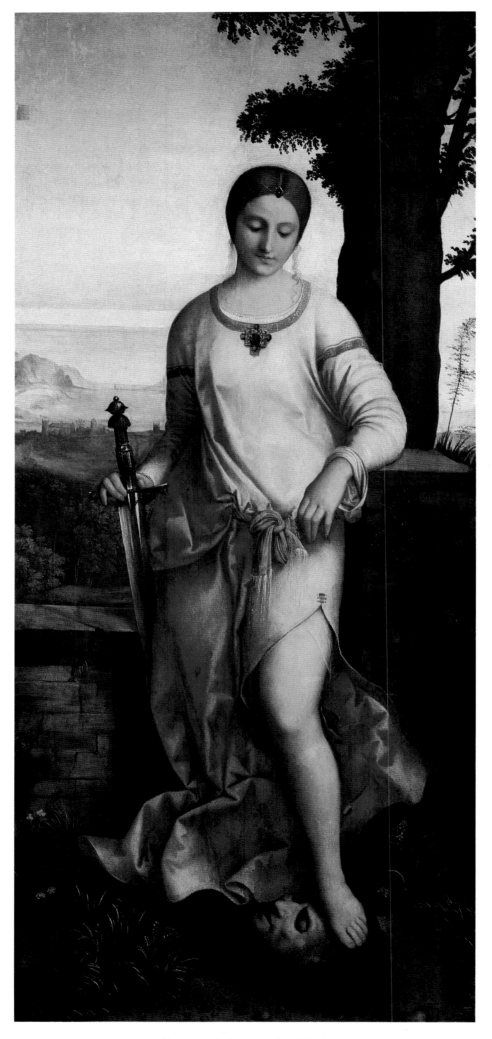

121. GIORGIONE, *Judith avec la tête d'Holopherne*,
toile transposée d'un panneau, 144 x 68 cm, Saint-Pétersbourg, musée de l'Ermitage.
Page de droite : 122. détail.

tagnes et les vallées du paysage en arrière-plan (ill. 120), éléments qui, pour Léonard de Vinci, démontrent la supériorité des qualités intellectuelles de la peinture, en permettant d'exprimer l'intériorité du sujet. Contrairement à la statuaire dont elle s'inspire, la *Judith* arbore de somptueuses couleurs. Ses traits, sa coiffure, son sourire énigmatique, tout chez elle rappelle les études de Léonard pour sa *Léda*.

Il est possible que Giorgione ait connu indirectement, par l'intermédiaire de copies dessinées, d'autres précédents florentins, chacun illustrant une interprétation radicalement différente du sujet. La *Judith* vêtue, en bronze, de Donatello (Palazzo Vecchio, Florence, *ca* 1455) et les deux petits panneaux d'ameublement de Botticelli, *Judith et sa Servante* et *Holopherne trouvé mort dans sa tente* (musée des Offices, Florence), illustrent des interprétations radicalement différentes du sujet. Donatello et Botticelli ont tous deux respecté les détails du récit biblique. Donatello privilégie le moment brutal où Judith, cimeterre dans une main, empoigne de l'autre les cheveux d'Holopherne (XIII, 6-8), alors que Botticelli montre une gracieuse jeune fille qui retourne d'un pas alerte chez elle à Béthulie, accompagnée de sa servante, tenant à la main l'épée d'Holopherne et un rameau d'olivier, symbole de la paix qu'elle apporte au peuple d'Israël (XIII, 10). La Renaissance interprétait le personnage de Judith de deux façons : soit elle était l'héroïne qui, ayant vaincu le tyran, symbolisait la vertu civique et la liberté républicaine, soit elle était la femme fatale, la magicienne menant les hommes à leur perte. En dotant sa statue d'une inscription qui proclame la vertu civique de son héroïne[7], Donatello ne nous laisse aucun doute sur la tradition à laquelle il se rattache. En revanche, le diptyque de Botticelli, destiné à orner un scriban, a été offert, un siècle après sa réalisation, par Ridolfi Siringatti à Dame Bianca Capello de Médicis, en hommage à sa beauté et à son pouvoir[8]. La *Judith* de Giorgione semble plus proche du diptyque de Botticelli ; c'est, comme lui, d'ailleurs, un décor de porte.

Giorgione ne nous donne ni une illustration ni une interprétation littérale d'un épisode précis du *Livre de Judith*. Bien que la scène dépeinte suive la décapitation du tyran, Judith n'est pas en route pour Béthulie, elle n'est pas accompagnée de sa servante. Immobile, comme statufiée, elle est vêtue d'une tunique rose, diaphane et vaporeuse, ouverte pour laisser paraître sa cuisse gauche, pivot de la composition[9]. Son pied repose mollement sur le front d'Holopherne, dont la tête, souriante quoique décollée, repose au milieu de fleurs des champs : muscaris blancs, tulipes des bois et même un rare *Columbina japonica*, tout juste introduit en Italie à l'époque. Cette flore est un exemple aty-

pique de précision botanique chez Giorgione. Personne ne pourrait mettre en doute la symbolique sexuelle délibérée de l'image : tête coupée dominée par des jambes charnues, force rompue sur un tapis de fleurs luxuriantes. Pour cette rai-

son, certains ont imaginé que la tête aux pieds de Judith était un autoportrait de Giorgione. Il n'y a pourtant guère de ressemblance avec l'autoportrait attesté du David avec la tête de Goliath [10]. En revanche, la tête coupée vue de profil dans la *Judith* ressemble à celle qui repose devant l'autoportrait de Giorgione en David, telle que la montre la gravure de Hollar. Elle dépeint un homme plus âgé que Giorgione ne le fut jamais (ill. 123). Le vaincu serait-il le même modèle, une

VERO RITRATTO DE GIORGONE DE CASTEL FRANCO
da luy fatto come lo celebra il libro del VASARI.

123. D'APRÈS GIORGIONE, *David méditant sur la tête coupée de Goliath*, gravure par WENCESLAS HOLLAR, signée et datée de 1650.

fois dans un contexte hétérosexuel, une autre dans un contexte homosexuel ?

La relation thématique entre Judith et David, et d'autres vertueux justiciers amateurs de décollation, devait être sujet à dispute dans la Venise du début du XVIᵉ siècle. C'est du moins ce que laisse supposer une curieuse sculp-

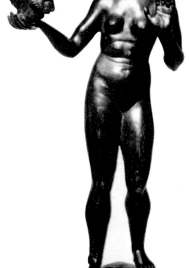

ture (ill. 124), attribuée à Severo da Ravenna, *La Reine Thomyris avec la tête du roi perse Cyrus* (1502/1509, Frick Collection, New York) [11]. Veuve comme Judith, Thomyris, reine des Massagètes, sauva son peuple du tyran perse Cyrus. Celui-ci, voulant soumettre les Scythes, lui proposa le mariage. Indignée (seules ses terres l'intéressent !), Thomyris le repoussa. Cyrus engagea donc la bataille et, grâce à un subterfuge, enivra les soldats de la reine et tua son fils, Spargapises, commandant en chef des Massagètes. Thomyris jura d'assouvir sa vengeance dans le sang. Ses armées réussirent à défaire les Perses, dont le roi fut tué. Trouvant son cadavre sur le champ de bataille, Thomyris lui tranche la tête et la plonge ensuite dans un sac plein de sang, réalisant ainsi sa vengeance telle qu'elle l'avait annoncée (Hérodote, I, 205-214 ; Valère-Maxime, IX, 10).

124. SEVERO DA RAVENNA, *La Reine Tomyris avec la tête du roi perse Cyrus, ca* 1502-1505, bronze, h. 30,8 cm, New York, Frick Coll.

Le bronze de Severo saisit la macabre vengeance au moment qui suit la décapitation. À l'instar de la *Judith* disparue de Donatello, Thomyris, toute en héroïsme et en belle nudité, est confrontée ici à la tête à laquelle elle semble s'adresser. Pomponius Gauricus vit en

Severo "le sculpteur parfait", surpassant tous les autres, passés et présents, autant pour son excellence dans des techniques diverses que pour ses connaissances littéraires [12]. Il est fort possible que Severo ait exécuté son bronze en réponse à la *Judith* de Giorgione, dans le cadre du *paragone*. Entre 1500 et 1503, dans l'une des fresques de la chapelle San Brizio à Orvieto, Signorelli représenta à son tour Judith presque nue, sous la forme d'une statue en trompe-l'œil peinte sur une clef de voûte. Conçue pour répondre à la statuaire classicisante des Lombardi, la *Judith* de Giorgione a engendré un débat sans fin.

Une grande part des scènes de décapitation que nous possédons date du XVIIe siècle. L'exemple le plus spectaculaire et le plus pleinement documenté de *Judith* nous est offert par le Florentin Cristofano Allori, maniériste et viveur, qui peignit deux versions du sujet. L'une, que l'on juge supérieure, est à Hampton Court, l'autre au palais Pitti. La meilleure introduction à la biographie et à la *Judith* d'Allori nous est fournie par les *Notizie de' Professori del disegno* dans lesquelles Filippo Baldinucci relate chronologiquement les vies des artistes florentins sur le modèle de Vasari (première publication entre 1681 et 1728). Selon Baldinucci, Allori, après s'être adonné sans frein et sans ambages à la quête du plaisir, entra dans une confrérie pieuse où, pendant un temps, il mena une vie exemplaire. "Mais, pour finir, séduit sans doute par tous les divertissements et passe-temps plaisants dont son esprit avait toujours été empli, il abandonna sa vie de prière et quitta la confrérie. Il retourna à ses amusements jusqu'à ce que, s'étant épris d'une fort belle femme nommée la Mazzafirra, il dissipât avec elle ses non négligeables ressources et, miné par la jalousie et les mille autres tracas causés par ce genre de commerce, finit par mener une existence très pitoyable. Puisque nous avons évoqué la Mazzafirra, notons que Cristofano utilisa son visage, peint sur le vif, afin de représenter Judith dans l'un des plus étranges tableaux que nous ayons de sa main." [13] Baldinucci poursuit la description du tableau en précisant que la Mazzafirra tient une épée ensanglantée dans la main droite, et de l'autre, bien haut, la tête d'Holopherne, où l'on reconnaît le visage barbu du peintre, tandis que la servante a les traits de la mère de la Mazzafirra. Dans la version de Hampton Court, la couche d'Holopherne porte la signature de l'artiste en lettres d'or.

La *Judith* d'Allori conservée à Hampton Court est datée de 1613 ; sans doute Allori connaissait-il les versions réalisées par Jacopo Ligozzi, peintre antiquisant attaché à la cour du grand-duc de Toscane et surintendant des collections médicéennes à Florence. Dans ses diverses versions (dont la meilleure est au palais Pitti), Ligozzi prête les traits de Raphaël à la tête

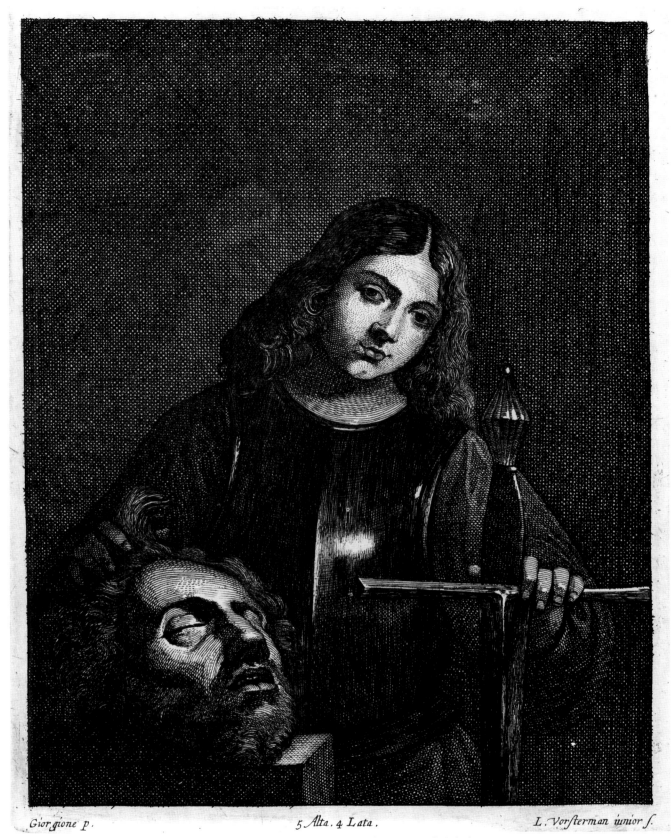

Giorgione *p.* 5.*Alta.* 4.*Lata.* *L.Vorsterman iunior ſ.*

125. D'APRÈS GIORGIONE, *David méditant sur la tête coupée de Goliath*, 1650,
gravure par LUCAS VORSTERMAN pour le *Theatrum Pictorium*.

endormie d'Holopherne sur le point d'être décapité par sa maîtresse, la Fornarina. Avec son traitement antiquisant compassé, le tableau relate un épisode imaginaire de la vie du peintre le plus célèbre du siècle précédent. Son atmosphère le distingue des différentes décapitations que le Caravage et ses disciples ont produites, qui étaient probablement toutes connues d'Allori et dont on a souvent dit qu'elles recélaient des associations personnelles.

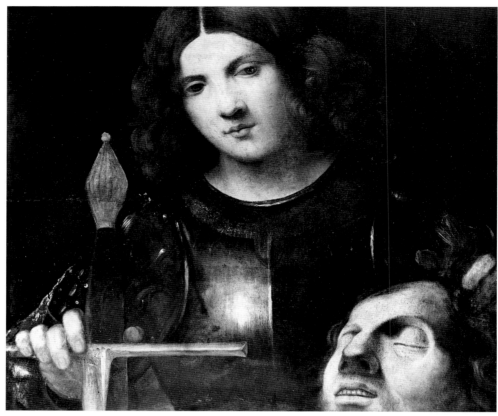

126. D'APRÈS GIORGIONE, *David méditant sur la tête coupée de Goliath*, peuplier, 65 x 74,5 cm, Vienne, Kunsthistorisches Museum.

On trouve de nombreuses scènes de décollation chez le Caravage qui, dans plusieurs autoportraits, se dépeint à la fois comme victime et comme bourreau. La plus célèbre est le *David et Goliath* de la galerie Borghèse. Un observateur contemporain, Bellori, a écrit que le peintre s'y était représenté dans la tête coupée que le jeune héros soulève triomphalement. On le sait, le Caravage a mené une vie violente (il a commis au moins un meurtre) et il est difficile de ne pas prêter à ces tableaux une portée autobiographique et psychologique. Howard Hibbard, qui a beaucoup théorisé sur ces sanglantes décollations et ces visages frappés de terreur, y voit le reflet des peurs et des fantasmes du Caravage et se réfère à l'interprétation de la décapitation que Freud donne dans la "Tête de Méduse" (1922) : décapitation = castration [14]. Le symbolisme de la décapitation était probablement beaucoup plus complexe à la Renaissance.

L'une des femmes peintres qui connurent le plus de succès en Italie à la fin de Renaissance, Artemisia Gentileschi, utilisait un répertoire pictural tiré du Caravage, qui avait été le maître de son père Orazio[15]. Violée au printemps 1612 par un apprenti qu'Orazio avait chargé de lui enseigner la perspective,

Artemisia peignit au moins quatre *Judith* qui semblent refléter la violence de son traumatisme ; l'on a identifié son autoportrait à la fois dans les traits de l'héroïne juive et de la servante, tandis que le violeur trouvait son châtiment dans le rôle d'Holopherne. Les représentations du sujet par les Bolonaises Fede Galizia et Elisabetta Sirani montrent au contraire une figure chaste et douce, assistée par une servante aux airs de conspiratrice[16]. Si l'on ne peut guère espérer être jamais vraiment fixé sur l'identification des modèles dans ce genre de toiles, la tradition confère une certaine validité à l'hypothèse suivant laquelle on a affaire à des portraits. Mais en quoi ces exemples ultérieurs peuvent-ils nous éclairer sur l'intérêt que Giorgione portait à des scènes de décapitation sur lesquelles les sources vénitiennes gardent le silence ?

Au nombre des conventions les plus curieuses et les plus rares de la peinture italienne du XVIᵉ siècle, on compte une forme de portraits déguisés dans lesquels des contemporains sont représentés sous les traits de figures de l'Ancien Testament comme David, Judith ou Salomé, chacun avec une tête coupée qui recèle d'ordinaire un second portrait caché. Ce genre particulier, le portrait allégorique déguisé, était inconnu avant le fameux autoportrait de Giorgione en David avec la tête de Goliath (ill. 126). Le seul parallèle à peu près contemporain dont nous disposions est l'audacieux autoportrait de Dürer en Jésus-Christ

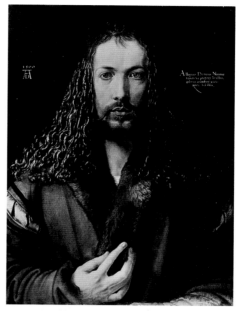

127. ALBRECHT DÜRER, *Autoportrait en Christ*, 1500, panneau, 67 x 49 cm, Munich, Alte Pinakothek.

128. BERNARDO LICINO, *Jeune Homme avec un crâne*, toile, 76 x 62 cm, Oxford, Ashmolean Museum.

conservé à l'Alte Pinakothek de Munich (ill. 127). On peut voir dans ces deux œuvres un commentaire sur la puissance divine de l'artiste créateur. On a souvent rapproché le portrait original de Giorgione du fragment de Brunswick, dont la tête du géant aura été recoupée, isolant ainsi l'autoportrait en David (ill. 2) ; la composition dans son ensemble est fidèlement documentée par la gravure de Wenceslas Hollar (ill. 123). Dans les quelques documents qui se réfèrent à Giorgione de son vivant, son nom est donné en dialecte vénitien : Zorzi da Castelfranco, soit Georges de Castelfranco. Il n'est pas indifférent que ce soit dans la description de ce portrait dans un inventaire de 1528 que lui soit assignée pour la première fois l'appellation de Zorzon (Giorgione en vénitien), soit "le Grand Georges", augmentatif retenu par la postérité. La gravure de Hollar, réalisée avant que le tableau ne soit amputé, montre que l'artiste s'est alloué des dimensions de géant : la tête de David a la même taille que celle du géant philistin.

Dans son autoportrait allégorique, Giorgione s'est fait guerrier plutôt que berger. Pour son combat contre Goliath, David refusa de revêtir l'armure de Saül (I, Samuel, XVII, 38-39) mais, après sa victoire, il accepta des vêtements et des armes du fils de Saül, Jonathan (I, Samuel, XVIII, 4). Le choix de la tenue, notamment le hausse-col métallique, situe la scène à un moment précis de l'histoire : celui où, après la victoire sur les Philistins, David fut la proie de l'envie et des persécutions de Saül. Le rapprochement incite à penser que le peintre, à l'instar de David, est sujet à la mélancolie jusque dans son triomphe. Une telle interprétation est confirmée par un autre autoportrait de Giorgione en David dont nous ne connaissons l'aspect que grâce à un dessin qui le reproduit dans l'inventaire illustré de la collection d'Andrea Vendramin (ill. 35). On y reconnaît David accompagné de Jonathan qui le fixe d'un regard empreint de l'amour qu'il lui porte, et de Saül qui tient une arme dissimulée rappelant ses tentatives pour attenter à la vie du héros. Très succincte, l'esquisse de l'inventaire ne permet pas de voir si la composition contient d'autres portraits que l'autoportrait. Ridolfi, qui a donné une description du tableau, ne nous renseigne pas davantage. Quoi qu'il en soit, cette version disparue confirme que Giorgione établissait un parallèle entre son statut de peintre et la souffrance de David forcé de fuir la colère de Saül. C'est une représentation unique du thème de la jalousie entre hommes sous couvert d'évocation biblique.

L'invention du portrait de femme sous les traits d'une vengeresse coupeuse de tête se répandit chez les disciples de Giorgione qui, avec de légères variations, adaptèrent les histoires de Judith et Holopherne ou de Salomé et saint Jean Baptiste. Un portrait de Judith, par Giorgione, datant vraisembla-

blement de la même période que *Laura*, est documenté par une gravure de Teniers. En demi-figure, Judith, devant un paysage au ciel parcouru de nuées véloces, sa chevelure bouclée en désordre, fixe le spectateur ; la tête coupée d'Holopherne repose sur le parapet derrière la garde de l'épée. La gravure prouve que le tableau disparu a servi de modèle pour la version exécutée par l'ami de Giorgione Vincenzo Catena, aujourd'hui à la Pinacoteca Querini-Stampalia de Venise. Ici encore, Judith dévisage le spectateur comme pour l'interpeller ; la tête coupée, en un raccourci saisissant, constitue un élément fortement expressif du tableau. Au milieu de la décennie, Andrea Solario, fasciné par l'histoire de Salomé et saint Jean Baptiste, réalisa pour ses commanditaires français plusieurs compositions en demi-figure dans lesquelles le bourreau tend à Salomé la tête du saint (Metropolitan Museum of Art, New York), ainsi que des études isolées de la tête de saint Jean Baptiste sur un plateau [17]. En 1512, Lorenzo Lotto peignit un petit panneau en demi-figure de Judith avec sa servante, aujourd'hui dans une collection particulière romaine. Cette *Judith* vertueuse a la présence et la précision des portraits déguisés [18].

La dérivation la plus frappante de cette tradition giorgionesque est le tableau de la galerie Doria Pamphilii dans lequel Titien confère ses propres traits à la tête coupée : il est en compagnie d'une vengeresse en qui, traditionnellement, l'on voit Salomé [19], bien que Paul Joannides ait avancé que ce pourrait être Judith [20]. Notre réaction face à ces sujets est conditionnée par l'image que des artistes plus proches de nous, Strauss, Wilde ou Beardsley, ont donné de la décollation. L'exemple le plus intéressant de l'interprétation du thème de Judith nous est offert par une tragédie de Friedrich Hebbel de 1839-1840, dans laquelle, après un mariage non consommé, la veuve vierge est violée par Holopherne. La pièce se conclut avant qu'on ne sache si elle portera un enfant de lui. On raconte que Hebbel a tiré l'argument de sa pièce d'un tableau (disparu) de Giulio Romano.

À quelle catégorie ces images de la Renaissance appartiennent-elles ? S'agit-il de portraits de Vénitiennes du nom de Judith ? De tableaux d'histoire ? Les compositions sont les mêmes, que le glaive soit tenu par un homme ou par une femme ; elles servent également pour des portraits de guerriers, la configuration de la tête du soldat et du casque remplaçant celle du modèle et de la tête tranchée. Peut-être convient-il de déceler là une ambiguïté voulue entre les genres, comme si Giorgione développait l'idée de Léonard de Vinci selon laquelle il était bon d'animer l'art du portrait en lui appliquant les principes de la peinture d'histoire.

LAURA

Comme Vasari l'a noté, Giorgione a été fortement marqué par le style de Léonard : "toute sa vie, il le suivit toujours" (*mentre visse, sempre andò dietro a quella*). La dépendance est plus apparente que jamais dans ses représentations de femmes, inspirées par les portraits de Léonard comme par ses réflexions, souvent reprises, sur l'art du portrait. L'une des meilleures illustrations de cette émulation est la similitude formelle et conceptuelle entre le *Portrait de femme* (*Laura*, ill. 129), daté de 1506 au revers, et celui de *Ginevra dei Benci* à la National Gallery de Washington. Le titre du tableau de Giorgione vient des feuilles de laurier sur lesquelles se détache le modèle, écho du genièvre dont est auréolée Ginevra chez Léonard. Notons que la filiation remonte encore plus loin : il existe, entre autres, un plus ancien *Portrait de Ginevra d'Este*, au Louvre, dans lequel le visage de la princesse se détache déjà sur fond de genièvre.

On a beaucoup débattu du statut de la femme dépeinte dans *Laura*[21]. Est-ce le portrait de mariage d'une femme connue, auquel son pendant masculin manquerait ? Est-ce l'image idéalisée de la Laure de Pétrarque ou bien l'un des premiers portraits de courtisane ? Les copies qu'en donne Teniers dans ses vues de la galerie de l'archiduc Léopold-Guillaume (surtout celles conservées à Madrid et à Munich) ne manquent pas d'intérêt. La version du Prado nous montre Laura, la main posée sur un ventre rebondi qui suggère une grossesse, comme l'épouse dans *Le Mariage des Arnolfini* de Van Eyck. C'est pourquoi l'on a parfois avancé que Teniers avait reproduit le tableau tel qu'il se serait présenté au XVIIe siècle avant, nous dit-on, qu'il ne soit amputé. Mais une autre copie de Teniers, celle qui figure dans le tableau de Munich, représente Laura en buste, comme dans le portrait actuel[22]. Or, les mesures du portrait tel qu'il est actuellement sont identiques, si l'on prend en compte le cadre, à celles que donne l'inventaire de la collection de Léopold-Guillaume dressé au XVIIe siècle[23]. La conclusion s'impose. La *Laura* enceinte est une parodie du même ordre que l'irrévérencieuse copie de Dublin dans laquelle Teniers transforme les *Trois Philosophes* en vagabonds, une gamelle de soupe remplaçant l'équerre de l'original. La copie déformante se révélant inapte à nous éclairer, seul le portrait actuel saura nous fournir des renseignements sur l'identité du modèle.

Si *Laura* avait appartenu à un cycle de belles femmes idéalisées, comme on en voyait dans les cours de la Renaissance, ou à une galerie de femmes célèbres, comme la Laure de Pétrarque[24], on aurait pu voir dans son sein nu

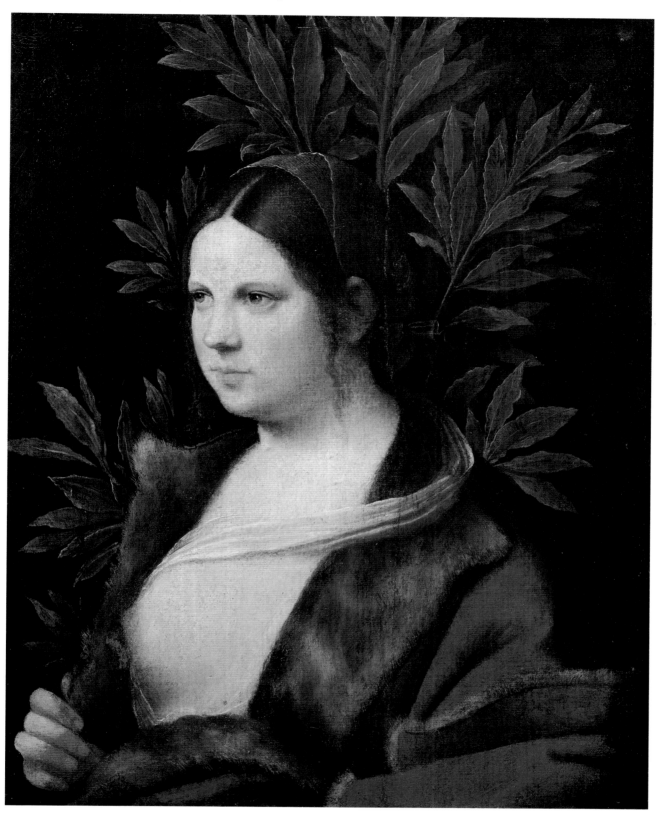

129. GIORGIONE, *Portrait de femme (Laura)*, toile marouflée sur panneau d'épicéa,
41 x 33,6 cm, Vienne, Kunsthistorisches Museum.

un emblème de chasteté (ill. 130). Les héroïnes à la chasteté immaculée comme Diane étaient souvent représentées avec un sein dénudé. Mais il en allait de même pour des femmes pâmées, légèrement vêtues, et mortelles : l'implication était alors quelque peu différente. Il faut sans doute rapprocher ces dernières des portraits de courtisanes mentionnés dans les inventaires de collections et dans les textes de la Renaissance[25]. Même si, dans plusieurs représentations de Flora au sein nu, Titien et Palma l'Ancien placent à la main gauche du modèle une bague ornée de fleurs emblématiques, on ne peut pour autant affirmer qu'il s'agit d'un portrait de mariage ni que l'anneau symbolise une quelconque union[26].

Il existe des portraits de couples mariés, notamment chez Lorenzo Lotto, où des épouses, chastement mais somptueusement parées, sont représentées en compagnie de leur époux, avec lequel elles échangent un anneau. Le portrait d'Antonio Marsilio et Faustina Cassotti au Prado en est un exemple illustre. En 1523, Antonio Marsilio, lors de son mariage, commanda à Lotto deux tableaux pour sa chambre à coucher. L'un est ce double portrait, souvenir de ses noces, dans lequel il glisse une bague au doigt de son épouse tandis que Cupidon, au dessus, les unit à l'aide d'un joug. (L'autre est *Le Mariage mystique de sainte Catherine avec des saints,* parmi lesquels saint Antoine, le patron du commanditaire. Aucun des deux tableaux n'ayant eu l'heur de plaire à Marsilio, Lotto, pour s'acquitter d'un loyer, en fit don à son propriétaire, Zannin Cassotto, qui les accrocha sur ses murs. C'est dans sa maison, à Bergame, construite par l'architecte bergamesque Alessio Agliardi, que Michiel les aperçut et ne leur accorda que la mention "*due quadri*" – exemple supplémentaire du peu d'intérêt qu'il portait aux sujets.) Un autre double portrait de Lorenzo Lotto, aujourd'hui à Saint-Pétersbourg (ill. 131), représente le même couple avec un écureuil et un chiot. Ici, les époux ont déjà vécu ensemble un certain temps : comme les animaux, la devise que l'homme tient à la main, HOMO NUM QUAM, fait allusion à la fidélité dans le mariage. Les détails vestimentaires suggèrent le confort domestique. Aux yeux d'un observateur italien du XVIIe siècle, il ne pouvait y avoir de doute, c'était là un portrait de "*marito e moglie*".

Lorsque Dürer séjourna à Venise, il dessina et peignit des Vénitiennes avec l'œil d'un étranger. Dans l'un de ses dessins, aujourd'hui au Städelsches Kunstinstitut de Francfort, il comparait une *Hausfrau* de Nuremberg et une *gentildonna* de Venise (ill. 132). Le décolleté de la Vénitienne est profond comme le voulait la mode mais le sein est loin d'être dénudé. Un autre dessin, de 1495, *Deux*

Page de gauche :
130. GIORGIONE, *Laura*, détail : Laura se dénudant le sein.

Femmes de Venise (Albertina, Vienne), est une brillante caricature de la mondanité des modèles (ill. 133) mais leurs vêtements luxueux se rapprochent bien plus des modes vénitiennes décrites par Sanudo dans ses carnets que des Flore au sein nu de Titien et de Palma l'Ancien. Les dessins de Dürer et les portraits de Lotto fournissent un aperçu de la tenue des patriciennes mariées élégantes. L'image qu'elles projettent ressemble fort peu à celle de la Laura de Giorgione.

Le contexte fournit souvent des indications précieuses. Au revers du portrait de *Laura*, on lit : "Le 1er juin 1506 ceci fut exécuté de la main de Giorgio de Castelfranco, collègue de Vincenzo Catena, sur les instructions de Messer Giacomo…" Le nom dudit Giacomo manque et sa relation avec "Laura" est incertaine. La tradition voulait que la *Ginevra dei Benci* de Léonard, dont Giorgione s'est inspirée, eût été exécutée vers 1474, l'année du mariage de Ginevra avec Luigi di Bernardo dei Niccolini, à la demande de celui-ci. Une récente étude, qui propose de reconnaître au revers l'emblème personnel de Bernardo Bembo, une branche de laurier entrelacée à une tige de genièvre, suggère une nouvelle hypothèse : c'est le patricien qui aurait commandé le portrait de la belle poétesse pour laquelle il avait de l'admiration [27]. Toutefois, ce tableau n'apparaît jamais dans les descriptions que Michiel et d'autres donnent de la collection de Bernardo Bembo et de son fils Pietro. La collection de Pietro contenait bien des portraits, mais c'était ceux de ses amis : elle comportait notamment un portrait des poètes Andrea Navagero et Agostino Beazzano (galerie Doria Pamphilii, Rome) [28]. L'échange de portraits entre amis est un thème qui se dégage tout naturellement des sources contemporaines, et dans lequel entreraient sans nul doute les portraits de femmes exécutés par Léonard et Giorgione.

D'autres chercheurs ont interprété la branche de laurier qui figure au revers de la *Ginevra* et le laurier qui encadre le visage de *Laura* comme des réponses au défi lancé par Pétrarque dans ses deux sonnets sur le portrait de Laure peint par Simone Martini : la beauté parfaite ne pouvait pas être transmise par l'image picturale [29]. Les écrits de Léonard raillent souvent les traditions liées au poète : "Si Pétrarque aimait tant le laurier, c'est qu'il a bon goût avec les saucisses et la grive rôtie : je ne puis croire à toutes ces sornettes…" [30]. À la Renaissance, toute personne cultivée savait pertinemment que la Laure de Pétrarque, peinte par Simone Martini, était blonde aux yeux bleus, chaste, et représentait une beauté idéale… bref, l'opposé de la Laura de Giorgione : brune aux yeux noirs, à la chasteté douteuse, à la beauté peu ou non idéalisée. La référence à Pétrarque dans les deux tableaux n'est pas simple, elle évoque un *para-*

131. LORENZO LOTTO, *Portrait d'un couple marié avec un écureuil et un chiot*,
panneau, 1523-1524, 98 x 118 cm, Saint-Pétersbourg, musée de l'Ermitage.

132. ALBRECHT DÜRER, *Une* Hausfrau *de Nuremberg et une* gentildonna *de Venise*,
dessin au crayon, 24,7 x 16 cm, Francfort, Städelsches Kunstinstitut.

gone ironique, les peintres surpassant à leur manière la description du poète.

Les lauriers de *Laura* et du revers de *Ginevra* pourraient être un hommage à la poésie écrite par les modèles. Ginevra, ne l'oublions pas, était poétesse [31] ; son emblème personnel, le genièvre, mêlé au laurier de la poésie, pourrait symboliser ses succès littéraires. Il ne nous est parvenu qu'un vers d'elle, du reste pétulant ("J'implore ton pardon or je suis un tigre des cimes" [32]), mais il n'est pas improbable que son portrait immortalise l'artiste autant que la femme. Le laurier symbolise parfois les prétentions intellectuelles et poétiques des courtisanes, comme dans le portrait présumé de Veronica Gambara dû au Corrège (Saint-Pétersbourg), ou dans le portrait de femme sur fond de laurier (ill. 134) peint par Moretto vers 1540 (Pinacoteca civica Tosio Martinengo, Brescia). La tradition veut que ce dernier représente Tullia d'Aragona, l'une des courtisanes les plus célèbres du XVIe siècle, dans le rôle de Salomé, comme le souligne l'inscription sur le parapet : "En dansant, elle obtint la tête de Jean." Il est fort possible que les feuilles de laurier soient un hommage à la poésie écrite par le modèle représenté portant un vêtement doublé de fourrure.

La *Laura* de Giorgione porte également une fourrure, mais elle est nue dessous [33] : l'image dégage une grande sensualité. On n'avait jamais montré auparavant un sein nu ainsi blotti dans

133. ALBRECHT DÜRER, *Deux Femmes de Venise*, 1495, dessin au crayon, 29 x 17,3 cm, Vienne, Albertina Graphische Sammlung.

134. ALESSANDRO BONVICINO, dit IL MORETTO, *Portrait présumé de Tullia d'Aragona en Salomé, ca* 1540, huile sur carton, 56 x 39 cm, Brescia, Pinacoteca civica Tosio Martinengo. Inscription sur le parapet : QUAE SACRVM IOANNIS/CAPVT SALTANDO/OBTINVIT.

un nid douillet de fourrure. L'ouvrage de Cesare Vecellio intitulé *Habiti antichi e moderni* (1590) [34], qui fait foi en matière de costume vénitien, précise que l'une des tenues typiques de la courtisane vénitienne pendant l'hiver était une veste doublée de fourrure somptueuse (*vestida da verno, con veste foderata di bellissime pelli di grand valore*) ; et qu'un autre signe de ralliement était un foulard jaune. Le foulard de la *Laura* de Giorgione est blanc contrairement à celui que porte avec ostentation *La Femme au perroquet* de Giovanni Battista Tiepolo (Ashmolean Museum, Oxford).

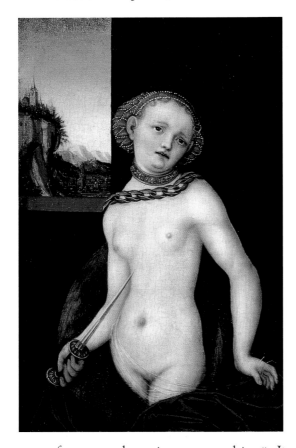

La réputation des courtisanes s'accrut au milieu du Cinquecento lorsque, pour la première fois, fut publiée leur poésie, principalement sur l'amour, rédigée dans une langue vivante et originale [35]. L'élévation de leur statut coïncide avec l'augmentation du nombre de portraits de femmes – et de courtisanes – dans la peinture vénitienne. Bien que les historiens de l'art refusent d'admettre qu'elles soient représentées dans des portraits individuels, les auteurs renaissants parlent sans conteste de portraits de courtisanes : ainsi le cardinal Pietro Bembo décrit dans un sonnet le portrait de sa maîtresse peint par Giovanni Bellini [36].

Les artistes renaissants ont souvent donné une représentation de la femme volontairement ambiguë. Le manteau doublé de fourrure de Laura a été commenté mais on n'a jamais remarqué qu'un vêtement semblable apparaît dans la *Lucrèce* de Lucas Cranach l'Ancien. Sur ce petit panneau acquis en 1994 par le musée des Arts étrangers d'Helsinki (ill. 135), la jeune héroïne, symbole de chasteté, est sur le point de s'ôter la vie afin de sauvegarder sa vertu. Sa fourrure, plus luxueuse que celle de Laura, a glissé, révélant et sertissant l'un des corps les plus sensuels que Cranach ait jamais peints. L'artiste joue sur le rapport entre l'érotisme de l'image, souligné de diverses manières, et la chasteté traditionnelle de Lucrèce. Ici comme

135. Lucas Cranach l'Ancien, *Lucrèce*, 1530, panneau, 38 x 24,5 cm, Helsinki, musée des Arts étrangers.

ailleurs, Cranach semble avoir parfaitement connu et compris les inventions de Giorgione.

La *Laura* de Giorgione n'est ni d'une grande beauté ni d'une grande jeunesse ni d'un grand charme. Elle est dénuée de toute sentimentalité (et moderne en cela), trait qui est encore plus apparent dans *La Vecchia*, toujours présentée dans les anciens inventaires comme étant le portrait de la mère de l'artiste. C'est ainsi que la décrit en 1681 le compilateur de la liste d'achat, déjà mentionnée, des Médicis : "*Quadro il ritratto di una vecchia di mano di Giorgione che tiene una carta in mano et è sua madre.*" On a comparé *La Vecchia* à un dessin de Léonard représentant une vieille femme, mais la toile de Giorgione ne lui doit rien : le dessin est un commentaire ironique sur la sénilité alors que le portrait de Giorgione se signale, au contraire, par un étonnant vérisme[37].

LA TRADITION VÉNITIENNE DES FIGURES ÉROTIQUES DE FEMMES ALLONGÉES

Le cinquième jour du *Décaméron* de Boccace, est relaté l'épisode de Cymon et Iphigenia. Un adolescent "à problèmes", Cymon, que les femmes n'intéressent pas, qui insulte ses parents et honnit l'éducation, voit près d'une fontaine une beauté endormie, Iphigenia, dont la nudité est à peine couverte par un vêtement diaphane : la vie, le caractère du jeune rustre en sont altérés sur le coup. La contemplation du bel objet le métamorphose en esthète. Dès lors, il ne songera qu'à épouser Iphigenia. Après maintes pérégrinations, il finira par y parvenir, en l'enlevant sur les flots démontés. Le texte a beau dater du XIVe siècle et, prétend l'auteur, mettre en scène des Chypriotes de l'antiquité, il anticipe l'effet produit sur le Vénitien du XVIe siècle par un tableau du genre de celui de Giorgione, nymphe ou Vénus endormie, qui est aujourd'hui à Dresde (ill. 137).

Pendant des siècles, les exégètes ont répété que Giorgione avait inventé un nouveau sujet mythologique. Le fait est que les arts visuels n'avaient jamais représenté une déesse endormie. Même un historien de l'art aussi féru de tradition classique que Fritz Saxl jugeait la *Vénus* de Giorgione "étonnante et anticlassique"[38] ; il la croyait inspirée simplement de la nymphe endormie qui figure sur la gravure d'une fontaine dans l'*Hypnerotomachia Poliphili* (1499). Lors d'une conférence sur la représentation du "Sommeil à Venise", Millard Meiss renchérit : il réaffirma que, bien que le tableau de Giorgione "se présente comme un sujet mythologique *all'antica*, Vénus n'est jamais représentée endormie dans l'art gréco-romain et jamais la littérature antique n'a évoqué un tel motif"[39]. Il est

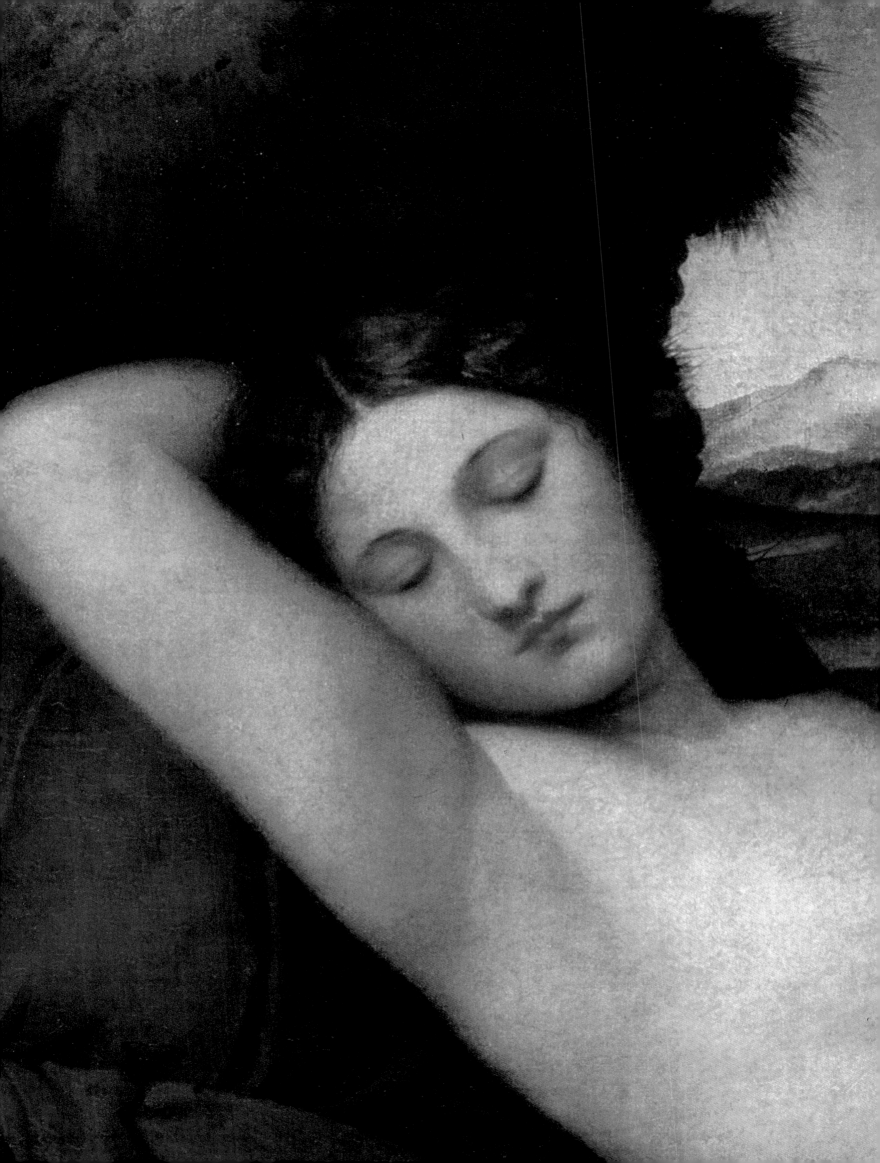

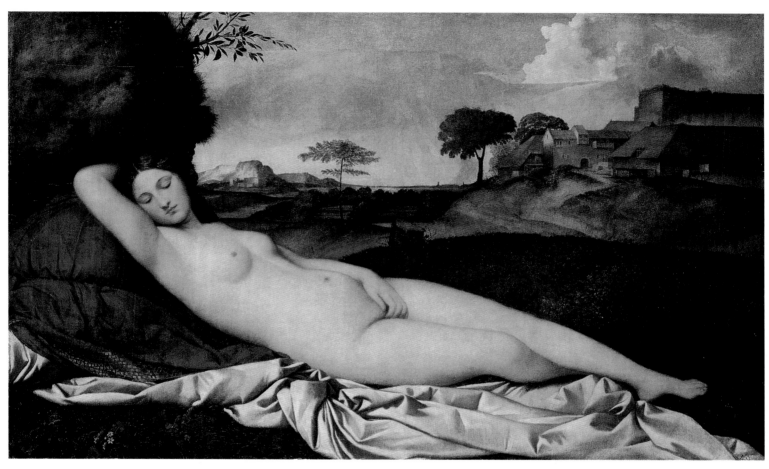

137. GIORGIONE et TITIEN, *Vénus endormie dans un paysage*, toile, 108 x 174 cm, Dresde, Gemäldegalerie.
Page de gauche et pages suivantes : 136. et 138. détails.

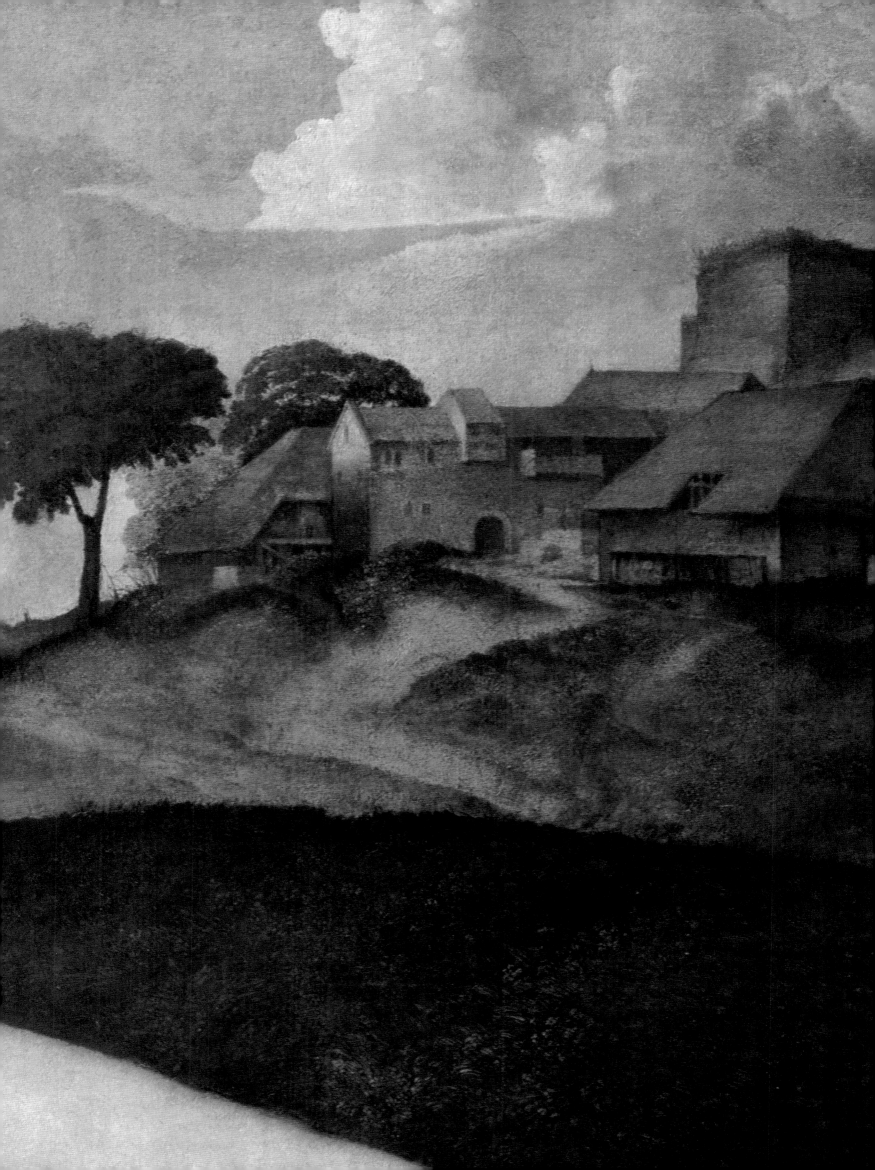

symptomatique des études sur Giorgione dans les années 1960 que personne n'ait voulu admettre que le peintre avait pu illustrer un sujet antique attesté. Non seulement Giorgione avait fait d'une Vénus endormie un sujet monumental mais il avait encore introduit en arrière-plan un paysage qui métaphorisait le corps divin en se faisant l'écho de ses courbes douces et opulentes (ill. 138).

Il existe pourtant bien une source antique décrivant Vénus endormie. Le sujet a été inventé par l'ultime poète de Rome, Claudien, qui, en l'an 399, écrivit, pour les noces de deux de ses amis, un épithalame dont les premières pages décrivent la déesse endormie [40]. Le genre antique de l'épithalame, ou poème écrit à l'occasion d'un mariage, dérive d'une coutume qui voulait que jeunes gens et jeunes filles chantent sur le seuil de la chambre nuptiale [41]. Son évolution dans la littérature en bas latin en fit une sorte de panégyrique rhétorique à la gloire de l'amour, personnifié par Vénus et Cupidon [42]. C'est sous cette forme qu'il passa dans la littérature du Moyen Âge puis de la Renaissance. L'invention par Claudien de la Vénus endormie prend modèle sur le premier de ces épithalames rhétoriques, l'*Epithalamion in Stellam et Violentillam* de Stace, qui commence par une longue description de Vénus alanguie sur sa couche après que Mars l'eût quittée [43]. S'inspirant de Stace et de Claudien, des auteurs latins du Ve siècle après Jésus-Christ, Sidoine Apollinaire [44] et Ennodius [45], commencent leurs épithalames par une évocation de Vénus, soit endormie, soit se reposant dans son jardin, enclos sacré où règne un printemps éternel [46]. Vénus est d'ordinaire entourée d'une troupe d'amours joueurs qui, désœuvrés, attendent qu'elle se réveille et leur indique la cible sur laquelle ils devront décocher leurs flèches. Son sommeil est immanquablement perturbé par l'arrivée de Cupidon qui, tout armé, pousse sa mère à l'action. Elle se prépare alors à assister à des épousailles, où elle sera Pronuba, qui préside à tous les hyménées.

Quoique le motif de la Vénus endormie ou reposant soit fermement ancré dans le genre littéraire de l'épithalame – il ne revient pas moins de quatre fois –, on ne peut voir dans le tableau de Giorgione l'illustration littérale d'aucun des épithalames de Stace, de Claudien ou de leurs imitateurs. Chez Claudien, Vénus s'est endormie, dévêtue, sur une rive verdoyante, dans la chaleur de midi : le tableau, jusque-là, est conforme à la description de l'épithalame. Mais les détails ne correspondent pas. Qu'en est-il de la grotte ou de la charmille ombragée par les feuilles d'une vigne portant ses fruits ? La tête de Vénus repose sur un somptueux coussin rouge calé contre la roche et non sur un monceau de fleurs. La *Vénus* de Giorgione se rapproche beaucoup plus de celle de Stace que de celle de Claudien, mais elle dort au lieu de seulement se

reposer. On pourrait ainsi décliner toutes les différences entre le tableau de Giorgione et les Vénus des épithalames de Sidoine Apollinaire et d'Ennodius, même si l'on note, par ailleurs, des similarités, notamment la caractérisation de la pose de Vénus chez Sidoine Apollinaire, traditionnellement utilisée en peinture pour représenter Ariane telle que Bacchus la découvre à Naxos[47].

Dans tous les épithalames, Vénus est entourée d'une cohorte d'amours alors que la *Vénus* de Dresde est accompagnée du seul Cupidon, aujourd'hui complètement caché par les repeints[48]. Mais c'est bien sur la pose d'Ariane endormie au moment où elle est découverte par Bacchus, que Giorgione s'est fixé dans sa quête d'une formule visuelle. Notons, toutefois, que cette pose n'était pas l'apanage d'Ariane : les artistes de l'Antiquité l'adaptaient déjà à d'autres beautés, notamment Rhea Sylvia et les multiples nymphes ornant les fontaines des jardins : ainsi sur une topaze romaine, prototype probable, parmi d'autres bijoux anciens[49] (ill. 139). Les joyaux constituaient des antiques aisément transpor-tables. Ils servirent souvent de source d'inspiration aux artistes vénitiens qui, comme le souligne Vasari, manquaient de monuments anciens dans leur ville. Le mot *anapauomenai*[50], qui, dans l'Antiquité, définissait ces représenta-tions de "femmes au repos", témoigne, semble-t-il, de l'adaptabilité de cette pose langoureuse à toute déesse susceptible d'éveiller le désir chez le spectateur.

139. *Topaze*, Berlin, Staatliche Museen.

Un siècle après Giorgione, Annibal Carrache peignit une Vénus endor-mie, également inspirée par la description de Claudien. Ayant pu admirer le tableau juste avant qu'Annibal ne le termine, le cardinal Agucchi rédigea un interminable commentaire fasciné sur la représentation de Vénus et les épithalames dont elle était issue[51]. Annibal inclut une foule d'amours qui s'adonnent à des ébats complexes dont certains seulement sont tirés de Claudien : les trois sur le côté gauche du tableau, qui grimpent sur les ailes les uns des autres pour atteindre le sommet des arbres, et les deux à mi-dis-tance, dont l'un a cueilli des pommes que tous se lancent comme en une invite mutuelle à l'amour[52]. Ils sont complétés par de spirituelles inventions dans lesquelles d'autres putti parodient l'épithalame. La plus imaginative se trouve au premier plan : deux cupidons jouent à la noce, l'un, déguisé en mariée, une rose à la main en guise de bouquet, chaussé des escarpins trop grands de Vénus, encombré par une longue traîne de fortune ; près du mariage lilliputien, un autre groupe mime une toilette miniature de Vénus, un cupidon se faisant les cils devant le miroir de la déesse. Sous le pinceau

d'Annibal Carrache, l'épithalame est aussi abondamment et joliment mal-traité que Giorgione l'avait brièvement et poétiquement rendu.

Il est probable que Giorgione redécouvrit le genre littéraire antique de l'épithalame lorsqu'il cherchait un thème pour un tableau destiné à marquer une occasion particulière : peut-être les noces du commanditaire, Girolamo Marcello, avec Morosina Pisani, qui furent célébrées le 9 octobre 1507[53]. La figure de Vénus a pu s'imposer à lui à la fois parce qu'en tant que Pronuba, elle présidait aux mariages, et parce qu'elle était la déesse tutélaire des Marcello : d'ingénieux généalogistes avaient fait remonter leur arbre généalogique jus-qu'à la famille romaine du même nom, qui descendait elle-même de Vénus, mère d'Énée[54]. Signalons que le sujet a un précédent dans les arts décoratifs : le décor d'une paire de *cassoni* florentins, où Vénus est dépeinte à la manière de Stace, au repos, sous le regard amoureux d'un mortel vêtu, le fiancé[55].

Les archives vénitiennes ne permettent de dresser qu'une biographie sché-matique de Girolamo Marcello. Il entra au Maggior Consiglio en 1494, soutenu par un groupe d'augustes humanistes, Bernardo Bembo, Leonardo Grimani et Girolamo Donato[56]. Il participa à la guerre contre la Ligue de Cambrai, durant laquelle Sanudo le mentionne[57] – c'est peut-être à cette époque que Giorgione exécuta son portrait. Il fut nommé Censeur de la République en 1542[58]. Le mon-tant des taxes dont il lui fallait s'acquitter montre qu'il devait être riche[59]. La documentation est plus abondante sur son frère Cristoforo, distingué théolo-gien et orateur, auteur célèbre du premier pamphlet anti-luthérien en Italie[60], d'un panégyrique enthousiaste de Jules II prononcé lors du Concile de Latran[61] et d'un ouvrage controversé sur le cérémonial pontifical, que Paride de Grassis tenta de faire interdire[62]. Il mourut en 1527 à Gaète, où, après le sac de Rome, il avait été emprisonné par les Espagnols, qui exigeaient pour sa libération une énorme rançon. Une lettre fort émouvante dans laquelle il décrit sa captivité à son frère fut imprimée par Sanudo[63].

Le 23 mai 1530, les noces du fils de Girolamo Marcello, Antonio, et de la fille de Piero Diedo furent célébrées avec faste. Une barque cérémonielle sur le pont de laquelle dansaient quarante femmes que la foule put admirer (*che tutti poté veder*)[64], quitta la Ca' Marcello à San Tomà, descendit le Grand Canal jusqu'à San Marco puis revint au pont du Rialto, changea de cap et ainsi de suite, jusqu'à ce que les invités envahissent la Ca' Marcello pour le dîner de noces, à deux heures du matin. La description fouillée de Sanudo montre à quel point Girolamo Marcello tenait à ce que les mariages fussent célébrés dignement et en toute magnificence, surtout celui de son fils.

Environ trente ans après que la *Vénus* de Dresde fut achevée, Lodovico Dolce publia un curieux ouvrage en trois parties sur le mariage, qui s'ouvrait, en guise de préface, par une verbeuse dédicace à Titien [65]. La première partie du livre est un condensé de la sixième satire de Juvénal, l'une des plus âcres et obsédantes condamnations du mariage qui aient jamais été écrites. La troisième partie est une adaptation en vers de Catulle (LXIV), épithalame qui a la réputation, justifiée, d'être une célébration épique du mariage et dont les premiers vers fournirent à Titien le sujet du *Bacchus et Ariane* de la National Gallery de Londres. Dans un dialogue inséré entre les deux, Dolce donne des conseils au lecteur sur l'épouse à choisir et sur la façon de la maintenir dans une chaste séquestration. Le point de vue masculin dans le débat est fourni par un certain "Messer Marcello", d'âge mûr, noble et lettré (*un' huomo di buona etade, tra'l vecchio è' l giovane nobile sopra tutto e letterato, quanto si convenga e savio per se e per altri*). Il préfère taire son nom parce que les femmes pourraient, après avoir lu l'ouvrage, ne plus vouloir lui adresser la parole s'il dévoilait son identité.

L'attribution de la *Vénus endormie* de Giorgione a toujours posé problème parce que Michiel a écrit que le Cupidon et le paysage avaient été "finis" par Titien. Ridolfi et Boschini ont également spécifié que Titien avait terminé la *Vénus Marcello*. Dans la mesure où il s'agit de la première Vénus endormie dans un paysage jamais peinte et où, de ce fait, elle inaugurait une tradition à Venise, les chercheurs se sont opposés sur la question de savoir à qui, de Giorgione ou de Titien, devait revenir la paternité de l'invention. Sans revenir sur les erreurs du passé, il suffira de rappeler que certains spécialistes sont allés jusqu'à attribuer la Vénus entière, corps et visage, à Titien, tandis qu'à contrecœur ils n'accordaient à Giorgione qu'un rôle mineur d'initiateur de la composition [66].

En 1992, la Gemäldegalerie de Dresde a réexaminé le tableau avec tous les moyens modernes. Les résultats de l'analyse ont révélé que l'idée de la figure de Vénus dans un paysage remonte à la conception du tableau, les sous-couches ayant été préparées avec une peinture claire dans la zone où fut placé d'emblée le corps de la déesse. Alors que, d'ordinaire, les repentirs sont fréquents chez Giorgione, ici ils sont rares : le peintre s'est contenté, par exemple, de modifier légèrement le pivotement de la tête de Vénus. On peut en déduire que l'angle de rotation de la figure fut dessiné avant le reste de la composition. La peinture d'origine est plus épaisse dans la zone du corps, surtout sur les mamelons et dans la zone où le contour du flanc se distingue de la main gauche. Les radiographies ont révélé un beau dessin préliminaire dans le paysage : une plaine au centre de

l'arrière-plan qui ressemble beaucoup à celle de l'arrière-plan du *Tramonto*, et qui a disparu sous les repeints. Le paysage de droite est l'œuvre de deux mains différentes. Les contours de la forteresse et du bourg ont été conçus très tôt. Un sentier qui aboutissait quasiment à l'endroit où Vénus est allongée est aujourd'hui recouvert par la peinture verte. Le raffinement et les retouches des détails du paysage sur la droite attestent l'intervention de Titien.

Un changement important entre les deux phases de l'exécution concerne le drapé blanc. Au départ, il prenait beaucoup plus de place, particulièrement sur le côté droit, où Cupidon était assis dessus, ménageant un fond aux pieds de la déesse. Dans la version de Giorgione, le drapé blanc ressemblait à un lit posé devant le paysage et sur lequel reposait Vénus. Titien recouvre en partie le drap blanc en ajoutant l'étoffe rouge sous la tête. Il le réduit aux angles du tableau en augmentant la portion d'herbe. Il introduit aussi une zone sombre derrière la tête afin de suggérer que Vénus dort dans un repli rocheux alors qu'avec Giorgione, la tête se détachait sur un fond clair. Toutes les modifications de Titien témoignent de son intention d'insérer Vénus dans un paysage auquel ses formes seraient davantage liées. C'est à Titien que l'on doit une grande partie de l'herbe et les plantes au premier plan à gauche. Il est difficile d'être précis quant à son intervention sur le Cupidon car cette zone est très endommagée : par endroits, il ne reste rien de la peinture d'origine. Cupidon, qui ressemblait probablement au fragment d'un Amour assis aujourd'hui à l'Akademie der bildenden Künste de Vienne, tenait sans doute d'une main une flèche pointée vers lui-même. L'ancienne reconstruction d'un Cupidon tenant un oiseau n'a pas été confirmée par les analyses[67].

Tout cela confirme que les affirmations de Michiel, Ridolfi et Boschini étaient exactes : le tableau est bien à deux mains. Mais dans quelles circonstances Titien l'a-t-il "fini" ? Rien dans l'examen scientifique ne prouve que Giorgione ait laissé une partie inachevée. L'une des explications qu'on peut avancer est qu'il aurait mal préparé la toile. Dans ses autres tableaux, la couche pigmentaire est toujours mince et poudreuse. A-t-on fait appel à Titien, très vite après la mort de Giorgione, pour qu'il retravaille le tableau en raison de son mauvais état ? Dans d'autres cas, notamment *Le Festin des dieux* de Bellini, nous savons qu'on a fait appel à Titien après que Dosso Dossi eût essayé (en vain) de moderniser Bellini ou, plutôt, de faire les ajustements nécessaires pour que le tableau s'intègre au *camerino d'alabastro* d'Alphonse d'Este. On n'a jamais pu expliquer les modifications apportées au *Festin des dieux* mais elles montrent, en tout cas, Titien peignant dans des conditions

semblables à celles auxquelles il fut confronté lors de son travail sur la *Vénus* de Dresde. Dans les deux cas, il retravaille un chef-d'œuvre d'un peintre dont il a été l'élève. (Signalons cependant que, pour Bellini, les raisons de son intervention ne peuvent être liées à la condition du tableau.) Si mon hypothèse est juste, Giorgione aurait peint la *Vénus* aux alentours du mariage de Marcello, en 1507 ou au début de 1508. L'intervention de Titien, justifiée par des nécessités de conservation, se situerait après 1510.

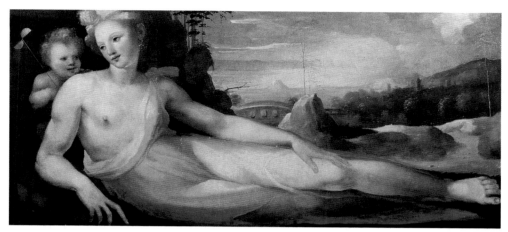

140. DOMENICO BECCAFUMI, *Vénus et Cupidon*, 1519, panneau, 57 x 126 cm, Birmingham, Barber Institute of Art.

Une dizaine d'années après Giorgione, en 1519, Domenico Beccafumi exécuta à son tour une Vénus allongée dans un paysage (Barber Institute of Art, Birmingham). Il s'agit également d'une commande pour un mariage, destinée à orner une chambre à coucher dans la demeure de Francesco Petrucci à Sienne. Le tableau (ill. 140) faisait partie d'un ensemble décoratif complexe, dont sept panneaux sont identifiés. Deux décors de *cassoni* (à la Casa Martelli, à Florence) dépeignent les Vestalies et les Lupercales, et quatre célèbres héroïnes vertueuses ont survécu : Martia, Tanaquilla (aujourd'hui à la National Gallery de Londres), Cornelia (Galleria Doria Pamphilii, Rome) et Pénélope (Galleria del Seminario, Venise). Ainsi étaient symbolisées les vertus conjugales. Les Lupercales étaient des rites de fécondité, Vesta était la protectrice des foyers. Cornelia est la mère exemplaire, Pénélope un modèle de patience et de fidélité, Tanaquilla une femme de bon conseil, Martia une épouse sans pareille. Dans cette vertueuse compagnie, Vénus a souvent paru déplacée[68]. En fait, son rôle de marieuse justifie sa présence. L'exemple de Beccafumi est important car il confirme l'existence du motif de la Vénus allongée dans le contexte d'un épithalame. On ignore si la *Vénus* de Giorgione ornait une chambre à coucher mais Michiel recense bien un nu de Savoldo, par exemple, dans la chambre à coucher de la

demeure d'Andrea Odoni (*La Nuda grande destesa da drietto el letto fu de man de Ieronimo Savoldo Bressano.*)

Lors de son séjour à Bergame, après 1513, Lorenzo Lotto a peint une extraordinaire "scène d'épithalame", *Vénus et Cupidon*, désormais conservée au Metropolitan Museum of Art de New York (ill. 141). Ayant moins réalisé de scènes mythologiques que ses collègues, il trahit son inexpérience dans une entrée de son livre de comptes, à la date du 2 septembre 1542 : "Pour déshabiller une femme et seulement regarder... 12 soldi." (*per spogliar femina nuda, solo veder*). À la différence des autres Vénus peintes à Venise au XVIᵉ siècle, celle de Lotto a un visage individualisé, si bien qu'elle a l'air d'une statue antique surmontée d'un portrait. À travers une couronne de myrte (augure de bonne fortune et de fécondité), Cupidon urine sur sa mère. Vénus et son fils sourient du comique de la situation. On ignore pour qui Lotto a exécuté ce tableau mais on sait que son neveu, Mario d'Armano, qui lui commanda plusieurs scènes mythologiques, est cité dans son livre de comptes, le *Libro di Spese*, comme destinataire d'une Vénus, qu'on identifie d'ordinaire avec la *Vénus parée par les Grâces* (collection particulière, Bergame) : il pourrait également avoir commandé le tableau de New York. Nombre de détails de l'iconographie, le brûle-parfum, la couronne et le voile de Vénus, le coquillage, les pétales de rose éparpillés sur son corps, incitent à penser que le peintre avait en tête un mariage particulier, peut-être celui de l'un des enfants de Mario d'Armano [69].

L'invention d'une Vénus allongée n'inspira pas seulement plusieurs générations d'artistes vénitiens, elle suscita ailleurs des imitations, surtout en Espagne et en Allemagne. De médiocres variantes et copies de Giorgione, attribuées à Pordenone, allèrent rejoindre la *Vénus Rokeby* de Vélasquez en Espagne, où elles inspireront plus tard les *mayas* nues et vêtues de Goya [70]. À voir les versions de nymphes à la fontaine réalisées par Lucas Cranach l'Ancien, il semblerait que la *Vénus endormie* de Giorgione ait également été connue en Allemagne dès la décennie suivante.

À Cologne, dans la collection des frères Franz et Bernhard von Imstenraedt, sont répertoriées, en 1670, trois œuvres de Giorgione. L'une était une Vénus dans un paysage. Les mentions de cette toile suggèrent que c'était une variante de la *Vénus de Dresde* agrémentées de scènes de chasse à l'arrière-plan [71]. Elle fut probablement brûlée lors d'un incendie qui détruisit la majeure partie de la collection du château de Kroměříž (République tchèque) en 1752. Une version de ce type de Vénus initié par Giorgione

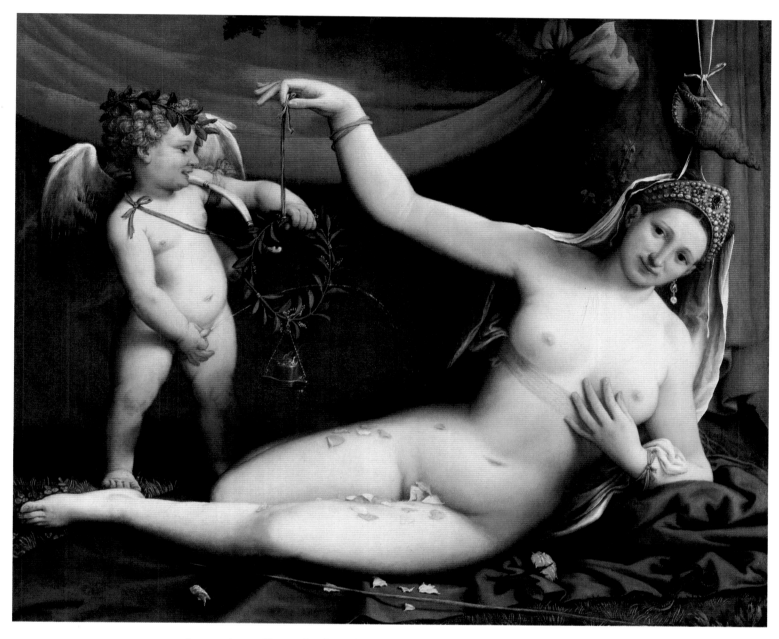

141. LORENZO LOTTO, *Vénus et Cupidon*, toile, 92,4 x 114 cm, New York, Metropolitan Museum of Art.

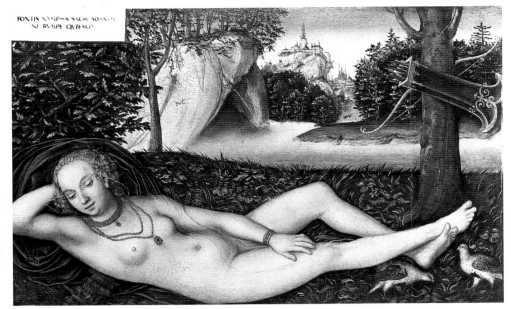

FONTIS NYMPHA SACRI SOMN...
NE RVMPE QVIESCO

142. Lucas Cranach l'Ancien, *Nymphe allongée*, panneau, 34,5 x 56 cm, Brême, Kunsthalle. Inscription : Fontis Nympha Sacri Somnvn/Ne Rvmpe Qviesco.

pourrait bien avoir rejoint la Saxe aussi tôt que 1518 : à cette date, Cranach produit ses nymphes à la fontaine avec des cerfs en arrière-plan. Mais il se peut que les cerfs, attributs de Diane et symboles de chasteté, proviennent de l'hypothétique tableau perdu dont Giorgione se serait inspiré. La nymphe indolente de Cranach, à Brême (ill. 142), est étendue sur la robe rouge outrageusement contemporaine qu'elle vient d'ôter. Les manches sont rendues avec un degré de lisibilité et une richesse de détails sans équivalent dans aucune version vénitienne [72]. La nymphe porte en outre un voile coquin, sa main reprend – mais seulement en partie – le geste dissimulateur d'une *Venus pudica*. Elle aguiche le spectateur, se souciant peu de cacher ce que le voile laisse transparaître : une vague indication de poils pubiens, des zones ombreuses aux commissures des cuisses. Les flèches signifient une présence masculine, de même que le couple de cailles au premier plan. Comme toutes les nymphes érotiques de Cranach, celle-ci semble inspirée par la *Vénus* de Dresde autant que par la gravure de l'*Hypnerotomachia Poliphili*.

La célébration du mariage et les modalités de sa commémoration sous une forme visuelle revêtent désormais le plus grand intérêt pour l'interprétation de la peinture vénitienne de la Renaissance. Au cours des dernières décennies, le mariage a remplacé le néo-platonisme comme clef de la compréhension de la sexualité dans la peinture profane à Venise [73]. Est-ce toujours une bonne chose ?

La question vaut d'être posée en relation avec l'interprétation jusqu'à présent en vigueur de *L'Amour sacré et l'Amour profane* de Titien (ill. 143).

On a toujours su que c'était Nicolò Aurelio, secrétaire du Conseil des Dix, qui avait commandé le tableau, puisque son blason figure en bonne place sur le sarcophage sur lequel sont assises les deux femmes. Dans les années 1980 puis au début des années 1990, Harold et Alice Wethey identifièrent sur la coupe en argent le blason de Laura Bagarotto [74] (ill. 144). Ils furent suivis par Charles Hope [75] et Rona Goffen [76], qui ont avancé indépendamment l'un de l'autre dans une série de livres et d'articles, que le tableau commémorait le mariage de Nicolò Aurelio et de Laura Bagarotto, célébré en 1514 : leurs blasons respectifs figuraient dans le tableau. Hope est allé jusqu'à affirmer que la femme assise à la fontaine était un portrait de Laura Bagarotto. Certes, elle est vêtue de blanc, mais nous ignorons de quelle couleur étaient les robes des mariées à Venise au XVIᵉ siècle : pour Sansovino, à la fin du siècle, les jeunes mariées vénitiennes étaient tout de blanc vêtues et avaient la chevelure au vent (*vestita per antico uso di bianco, et con chiome sparse per le spalle*), alors que, d'après les diverses descriptions que Sanudo nous donne de noces à Venise, certaines portaient le blanc et d'autres des costumes blancs brodés d'or (*restagno d'oro*), voire du velours cramoisi, à l'instar de la Faustina Casotti de Lorenzo Lotto, promise de Messer Marsilio [77].

L'un des résultats les plus significatifs de la restauration effectuée par Anna Marcone en 1993-1994 a été de faciliter la lecture de l'iconographie du tableau : elle a montré qu'il n'y avait jamais eu de blason, ni de Laura Bagarotto ni de quiconque, sur la coupe en argent. Malgré son élimination, l'hypothèse du blason de Laura Bagarotto, tenue longtemps pour quasi certaine, continue d'influencer la lecture des examens radiographiques. Ainsi, lors de l'exposition qui a suivi les travaux de restauration de *L'Amour sacré et l'Amour profane*, il a été dit que les repentirs signifiaient qu'en raison de l'imminence du mariage de Nicolò Aurelio et de Laura Bagarotto, Titien avait dû, le soir même des noces, retravailler un tableau qu'il était en train de faire pour un autre commanditaire [78].

Il n'est pas facile de réfuter une telle interprétation, ne serait-ce qu'en raison du caractère romantique de la vie de Laura Bagarotto. En 1509, son premier mari, Francesco Borromeo, ayant soutenu les troupes impériales, fut condamné pour haute trahison et probablement exécuté, bien que les circonstances de sa mort soient inconnues. La famille de Laura étant également impliquée, son père fut exécuté pour haute trahison à Padoue la même année. Venise confisqua sa dot, ce qui ne l'empêcha pas d'épouser, contre toute attente, l'un des plus hauts dignitaires de la République, Nicolò Aurelio [79]. Sa

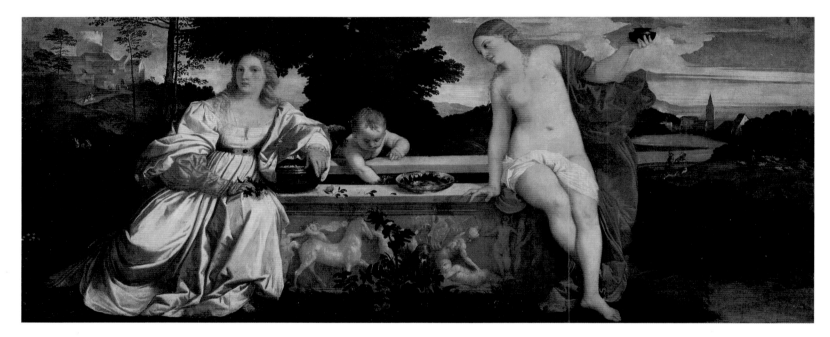

143. TITIEN, *L'Amour sacré et l'Amour profane*, huile sur toile, 118 x 278 cm, Rome, Galerie Borghèse.

144. TITIEN, *L'Amour sacré et l'Amour profane*, détail : Cupidon et la coupe en argent sur laquelle certains ont cru voir le blason de Laura Bagarotto.

dot lui fut même restituée. La tradition veut qu'"Aurelio n'aurait pu acheter le tableau ; seule la dot de Laura Bagarotto le lui a permis"[80]. C'est pourtant le blason d'Aurelio qui est mis en évidence sur le tableau, pas celui de Laura. Comme on l'a vu, Nicolò Aurelio est le signataire des documents afférents aux fresques de Giorgione au Fondaco dei Tedeschi. En qualité de secrétaire du Conseil des Dix, les commandes publiques de l'État ne pouvaient lui être inconnues : il a certainement rencontré Titien, lequel pourrait fort bien lui avoir cédé un tableau de cette originalité "à un prix d'ami". Il se peut aussi que ses fonctions l'aient amené à jouer un rôle dans les commandes de la République ; l'hypothèse semble justifiée, sa commande à Titien d'un tableau d'une telle importance montrant qu'il connaissait son affaire. Après tout, selon une autorité comme Sansovino, Aurelio était un homme de grand savoir (*persona di molte lettere*). Pourquoi Titien éprouva-t-il tant de difficultés à représenter la seconde figure vêtue ? Sa gêne résultait-elle de discussions avec son commanditaire ? Un détail des plus significatifs, les bandes sombres le long des bords du tableau, de dimensions inégales, ont été ajoutées par Titien en personne pour l'adapter à un espace particulier, en haut d'une corniche ou au-dessus d'un lit, comme *spalliere*. À quelque conclusion qu'on parvienne quant à l'interprétation de ce tableau célèbre (il nous reste beaucoup à apprendre à son sujet), le rôle d'Aurelio devrait être un facteur déterminant dans son élucidation. Le goût d'Aurelio, bien avant qu'il ne rencontre Laura, fut formé par les grands nus dont Giorgione avait orné le Fondaco. La révolution que Giorgione amorça dans la représentation de la femme vint à terme avec la magnifique représentation de Titien, laquelle remonte au dialogue de Pietro Bembo sur la nature de l'amour, *Gli Asolani*[81].

Chapitre
VI

Fortunes
et Infortunes de
Giorgione

A u XVIIIᵉ siècle, la réputation de Giorgione fut particulièrement sujette aux erreurs d'interprétation. Pire, ses œuvres furent parfois reléguées dans des lieux inconnus, voire carrément perdues, quand elles n'étaient pas endommagées pour satisfaire aux exigences de propriétaires désireux de les adapter à de nouveaux systèmes d'encadrement. Entre 1772 et 1782, un certain nombre de tableaux qui lui étaient attribués et dont plusieurs avaient été gravés par Teniers, disparurent des collections impériales de Vienne. Ces œuvres sont mentionnées dans l'inventaire du château de Stallburg (1772)[1] mais pas dans le catalogue de Mechel (1782)[2]. Comment des tableaux aussi bien documentés ont-ils pu disparaître à un stade aussi avancé de l'histoire des collections, et pourquoi s'est-on si peu penché sur ce phénomène depuis ? En 1765, l'impératrice Marie-Thérèse envoya de Vienne à Bratislava un ensemble de tableaux destinés à orner le château où sa fille, l'archiduchesse Marie-Christine, et son époux l'archiduc Albert, prince de Saxe et de Teschen, allaient prendre résidence en qualité de gouverneurs. D'autres cargaisons d'œuvres d'art voyagèrent entre Vienne et Bratislava avant que, finalement, une grande part n'atteigne le château royal de Buda, en Hongrie : certaines étaient inventoriées, d'autres pas. Quelques-unes réintégrèrent Vienne en temps voulu mais, dans l'intervalle, un groupe de tableaux, dont on peut avancer fort plausiblement qu'ils étaient de la main de Giorgione, disparut des collections impériales, ne laissant pour seule trace que leur reproduction dans les gravures de Teniers : il s'agit notamment de l'*Autoportait en Orphée*, de *Judith*, du tableau connu sous le titre *L'Agression* et de *L'Enlèvement d'Europe* (ill. 148).

Marie-Thérèse se distingue dans l'histoire du collectionnisme par le peu de respect qu'elle montrait pour la localisation originelle des œuvres d'art. C'est elle qui, la première, eut l'idée de fermer des institutions monastiques afin que leurs trésors artistiques forment le noyau de nouvelles galeries. Elle fut en cela imitée par Napoléon Iᵉʳ en Italie puis, lors de l'unification, par les Italiens eux-mêmes dès 1866. C'est hélas à elle que l'on doit la réorganisation du château de Stallburg à Vienne : c'est sur sa décision que les tableaux de Giorgione, comme maints autres chefs-d'œuvre de la Renaissance italienne, furent dotés de nouveaux encadrements qui nécessitaient qu'on les modifiât. Ainsi le portrait de *Laura* a été converti en ovale (ill. 149), *Les Trois Philosophes* a perdu un tiers de sa surface. Pour tous les artistes et collectionneurs européens, les actes de l'impératrice s'apparentaient à du vandalisme mais le plus ulcéré fut le comte Francesco Algarotti, qui exprima ses vues dans une lettre

Page 234 : 145. Giorgione, *Pala di Castelfranco*, détail.

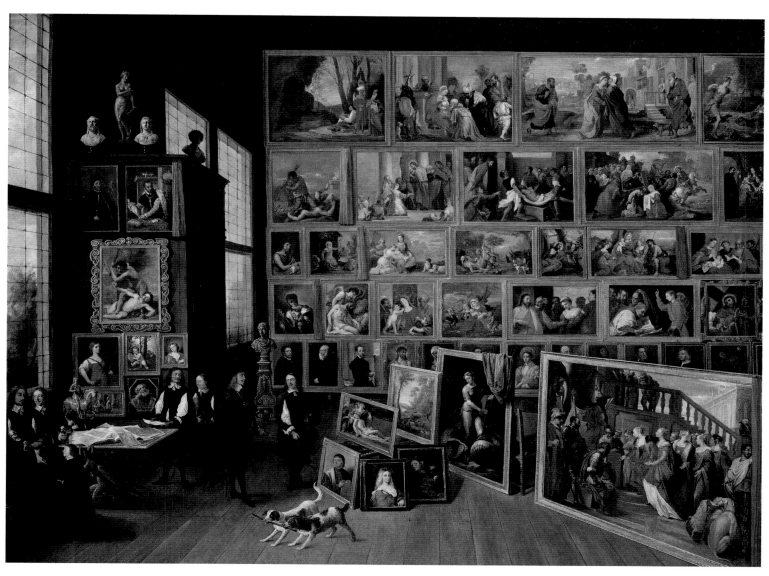

147. David Teniers, *L'Archiduc Léopold-Guillaume dans sa galerie à Bruxelles*,
toile, 123 x 163 cm, Vienne, Kunsthistorisches Museum.
Page de gauche : 146. détail : on aperçoit la copie des *Trois Philosophes* dans le coin supérieur gauche.

148. DAVID TENIERS,
L'Enlèvement d'Europe,
panneau, 21,5 x 31 cm,
Chicago, Art Institute.

envoyée le 10 octobre 1756 à Jacopo Bartolommeo Beccari, à Bologne. "Je sais parfaitement ce que le gouvernement a fait aux Titien de la Galerie de Vienne. Savez-vous qu'afin de les rendre conformes à leurs bizarres encadrements, ils ont ajouté des morceaux à certains tableaux, et en ont retranché à d'autres ? *Quaque ipsa miserrima vidi*"[3]. Dès le XVIᵉ et le XVIIᵉ siècle, lorsque les collectionneurs se prirent de passion pour les projets décoratifs, des tableaux ont été agrandis, coupés, mutilés au profit de la régularité des encadrements dans les galeries[4]. Un exemple fameux de ce genre d'amputation est *La Joconde*, qui, lorsqu'elle était dans la collection royale, a perdu, probablement sous Louis XIV[5], les deux colonnes qui, de part et d'autre du modèle, revêtaient une importance particulière pour le paysage de l'arrière-plan.

149. À gauche :
copie de *Laura* par TENIERS et
à droite : l'original dans son
cadre ovale du XVIIIᵉ siècle.

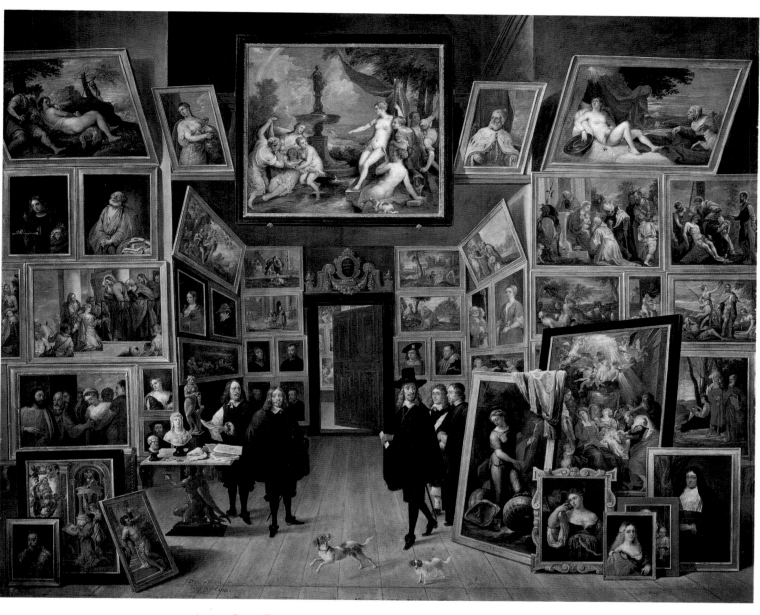

150. DAVID TENIERS, *La Galerie de peintures de l'archiduc Léopold-Guillaume,*
toile, 106 x 129 cm, Madrid, musée du Prado.

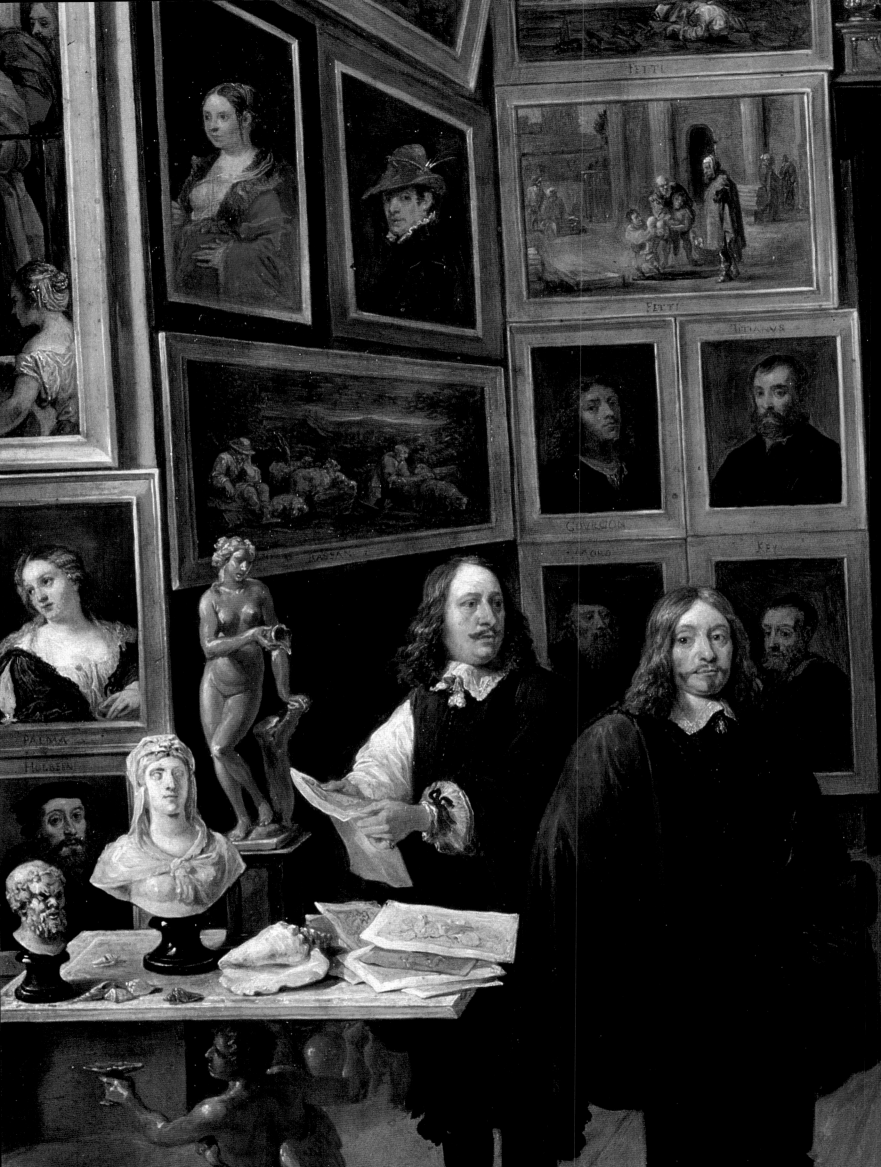

LE FAUX GIORGIONE D'ANTONIO CANOVA

D'après ses biographes, vers 1792, s'inspirant d'une mystification perpétrée à Venise quelques années auparavant, Canova exécuta un faux autoportrait de Giorgione. Il entendait ainsi jouer un tour à ses amis romains qui lui avaient lu un passage des *Maraviglie* (1648) de Carlo Ridolfi sur un autoportrait de Giorgione de la collection Widmann à Venise. (En fait, Ridolfi ne mentionne pas d'autoportrait chez les signori Widmann mais des tableaux inspirés des fables d'Ovide [6].) Canova acheta une *Sainte Famille* du XVIe siècle, gratta la surface de la toile et peignit un "autoportrait" de Giorgione en imitant le style du maître de Castelfranco. Pour mener à bien sa supercherie, il reçut l'appui de ses amis les princes Rezzonico et d'Este. Le premier annonça à leur cercle romain que son neveu, membre de la famille Widmann, avait fait restaurer un autoportrait de Giorgione. Ledit neveu avait décidé de l'envoyer à Rome afin de le faire évaluer par les convives d'un de ces fameux dîners où l'aristocratie frayait avec les artistes et les hommes de lettres. Deux semaines plus tard, lors d'un dîner auquel assistaient Angelica Kauffmann, Gavin Hamilton, Giovanni Volpato, Gian Gherardo dei Rossi, qui était, entre autres, directeur de l'école portugaise de Rome, le peintre Cavallucci ainsi que Burri, célèbre restaurateur de tableaux, le prince d'Este apporta l'objet dans une boîte scellée et couverte de poussière. La toile fut déballée aux cris de "*Giorgione, Giorgione, Giorgionissimo !*" Burri détecta même un défaut dans la restauration de l'œil droit du modèle. Canova arriva tard et déclara qu'il lui semblait que c'était là un bon tableau mais qu'il ne connaissait rien à la peinture : qu'on lui montre une statue, alors il pourrait donner son avis ! Gian Gherardo dei Rossi demanda la permission de faire copier la merveille par un peintre portugais de son école. La permission fut accordée, la copie envoyée à Lisbonne ; l'original demeura la propriété du prince Rezzonico, qui le légua par testament à Dei Rossi en souvenir de la plaisanterie [7]. Le faux de Canova a disparu et la collection de Gian Gherardo dei Rossi a été dispersée depuis l'époque à laquelle remonte ce charmant épisode [8].

Page de gauche :
151. DAVID TENIERS, *La Galerie de peintures de l'archiduc Léopold-Guillaume*, détail : en haut à gauche *Laura*.

LE JOURNALISTE ANONYME DU *QUOTIDIANO VENETO* EN 1803

Le 2 décembre 1803, un journaliste anonyme écrivit dans le *Quotidiano Veneto* un article sur la *Pala di Castelfranco* dans lequel il inventait la fable selon laquelle le tableau aurait été commandé par Tuzio Costanzo en 1504 pour com-

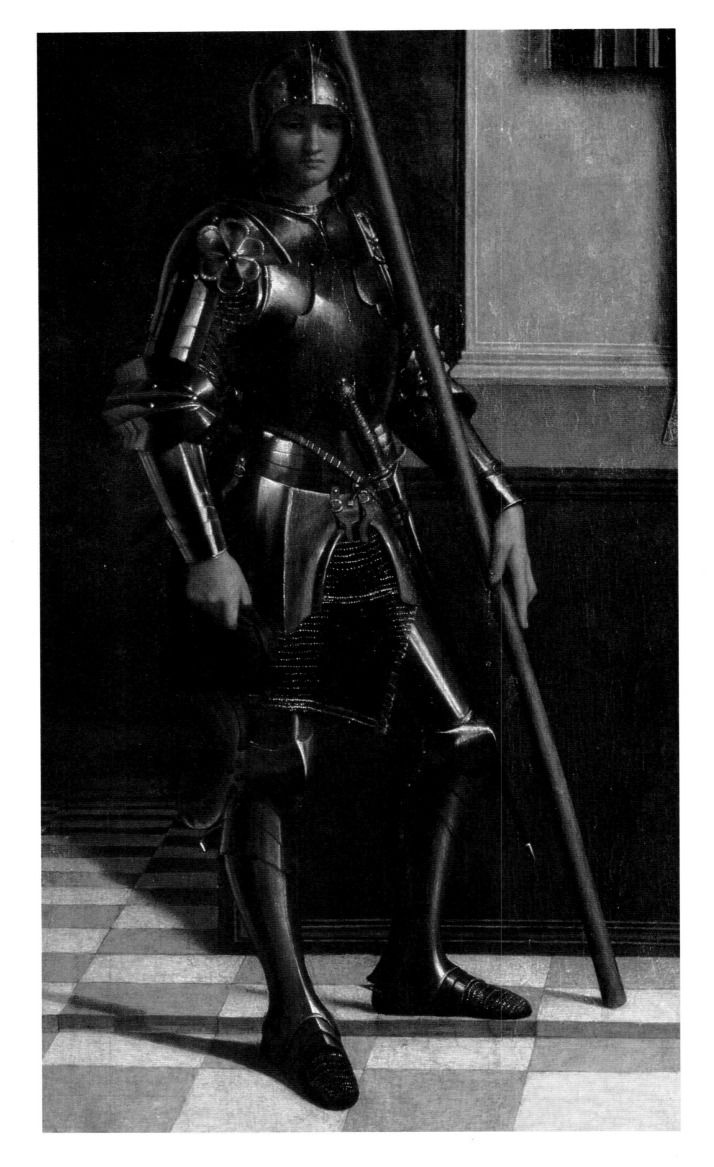

mémorer la mort de son fils Mattheo, dont le tombeau, qui portait inscription de la date, se trouvait dans la chapelle. Notre journaliste affirmait que le saint en armure (ill. 152) était le portrait de Mattheo, et que le retable entrait dans un rapport architectural avec le monument funéraire, la Vierge abaissant un regard contrit sur l'adolescent défunt. Il soutenait, en outre, que figurait sur le revers de l'œuvre une inscription romanesque dans laquelle Giorgione déclarait attendre impatiemment sa maîtresse Cecilia : "*Vieni, vieni, Cecilia t'aspetto.*" Mais cette inscription n'a jamais été découverte et, à notre époque, aucun historien de l'art

digne de ce nom ne croit à son existence, non plus qu'au fait que le saint serait un portrait de Mattheo. Tout aussi romantique, l'opinion selon laquelle le retable aurait été commandé par Tuzio en mémoire de Mattheo perdure malgré la récente découverte du testament dans lequel Tuzio Costanzo[9] indique clairement que le tombeau de Mattheo était placé à une certaine hauteur dans le mur de la chapelle, et non au ras du sol, là où les yeux de la Vierge se seraient posés. À l'époque où l'article fut publié, à l'ancienne église de San Liberale, pour laquelle le retable avait été conçu, avait déjà succédé la nouvelle église : le tom-

153. Mauro Pellicioli durant la restauration de 1934 de la *Pala di Castelfranco.*

beau n'était plus à son emplacement d'origine mais là où nous le voyons aujourd'hui. Cet homme du cru ne semble pas avoir pensé que l'enterrement de Mattheo dans la chapelle présupposait que celle-ci eût été construite.

Au XIXe siècle, les spécialistes italiens de Venise comme Giovanni Morelli et Giovanni Battista Cavalcaselle essayèrent de cerner de plus près l'identité de Giorgione. À Castelfranco, dans la seconde moitié du siècle, fut érigée dans un coin du château une statue sculptée par Augusto Benvenuti. Giorgione y est montré en costume du Quattrocento, tel un adolescent de Carpaccio, crinière s'échappant du béret, tête levée, tout à l'observation de son sujet, crayon dans une main, palette dans l'autre. Urbani de Gheltof a essayé de localiser la maison natale de Giorgione mentionnée par Ridolfi au campo San Silvestro[10] mais son choix n'a pas emporté l'adhésion ; nous n'avons pas plus de certitude sur l'emplacement de l'atelier de Giorgione à Venise.

Page de gauche :
152. GIORGIONE, *Pala di Castelfranco,* détail : saint Georges.

■

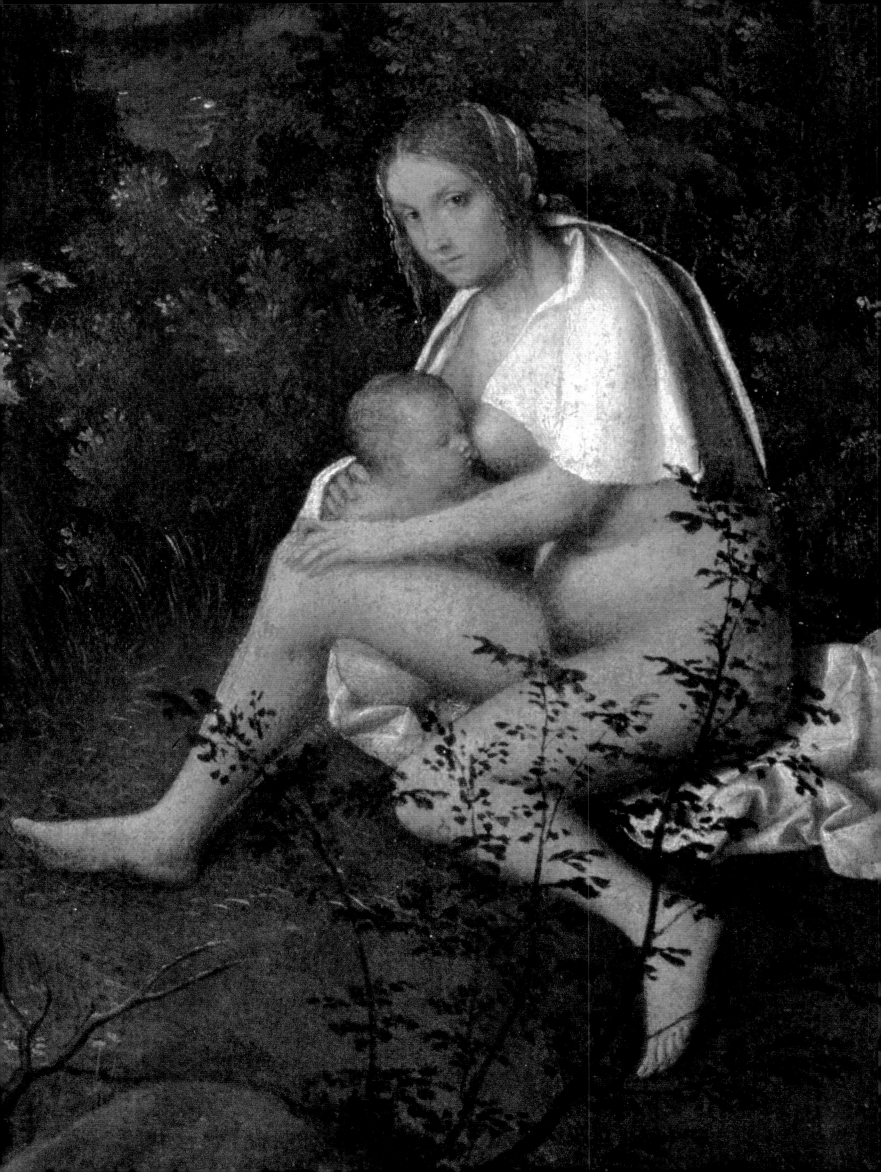

LA TEMPÊTE DE BYRON

Giorgione a suscité plus d'exégèses concernant sa représentation des femmes que tout autre peintre vénitien. Il a pourtant fallu attendre ces dernières années pour que l'on s'aperçoive que le premier auteur moderne à avoir écrit une appréciation (excentrique, il est vrai) de l'énigmatique créature de *La Tempête* est Lord Byron[11] (ill. 155). Malgré son peu de goût pour la peinture de la Renaissance, la fascination de Byron pour Giorgione s'exprime dans ses évocations de la plus courue des collections particulières de Venise au XIXe siècle, la galerie Manfrin[12]. À l'époque, s'y trouvait un tableau intitulé *"La Famille de Giorgione"*, que nous connaissons aujourd'hui sous le nom de *La Tempête*. Le 14 avril 1817, dans une lettre à son éditeur John Murray, Byron écrivait : "Ce qui m'a le plus frappé dans la collection générale [la galerie Manfrin] est la grande ressemblance entre le style des visages féminins dans l'ensemble des tableaux – qu'ils soient vieux de plusieurs siècles ou simplement de plusieurs générations – et celui des visages des Italiennes que nous croisons tous les jours dans la rue. La reine de Chypre et la femme de Giorgione – particulièrement la seconde – sont des Vénitiennes, pourrait-on dire, 'd'hier' – les mêmes yeux, les mêmes expressions – et, à mon avis, il n'en existe pas de plus belles. Veuillez vous rappeler, toutefois, que je ne connais rien à la peinture (et que je la déteste) à moins qu'elle me rappelle quelque chose que j'ai vu ou que je crois possible de voir – raison pour laquelle je crache dessus et abhorre tous les saints et les sujets de la moitié des impostures que je contemple dans les églises et palais ; je n'ai jamais, de ma vie, éprouvé autant de dégoût qu'en Flandres devant tous ces Rubens et ses éternelles matrones et l'infernal éclat de ses couleurs."

Quand, en septembre et octobre de la même année, Byron composa son poème sur le carnaval de Venise, *Beppo*, il était encore sous le charme de "la

155. THOMAS PHILLIPS, *Portrait de Lord Byron*, toile, 76,5 x 63,9 cm, Londres, National Portrait Gallery.

Page de gauche :
154. GIORGIONE, *La Tempête*, détail.

femme de Giorgione" (ill. 154) et de la remarquable absence d'idéalisation avec laquelle elle est dépeinte. C'est dans ce poème étonnant que l'on trouve le premier commentaire sur ce tableau dont on croyait alors qu'il représentait la famille du peintre :

> Et, lorsque vous irez au palais Manfrini,
> Ce tableau (quelque trésor qu'on y acclame),
> Le plus charmant, à mes yeux, de la galerie,
> Peut-être vous touchera-t-il autant l'âme.
> C'est pourquoi je le tourne ainsi en poésie,
> Ce simple portrait de son fils, de sa femme,
> De lui-même ; quelle femme, l'amour fait vie !
>
> L'amour vrai, entier, non point l'idéale union,
> Non, ni la beauté idéale au joli nom,
> Mais chose meilleure, tellement réelle,
> Qu'il dut en aller ainsi du doux modèle,
> Digne d'être acquis, mendié, volé sans façons,
> Quoique c'eût été honteux, et impossible :
> Son visage évoque l'autre, quelle émotion !
> Entrevu un jour, et jamais plus visible.

Tous les visiteurs de la galerie Manfrin ne partageaient pas cet enthousiasme. Ainsi ce voyageur britannique, numismate et antiquaire, qui, pour visiter l'Italie en 1851, s'était armé des poèmes de Byron – à défaut d'un guide plus conventionnel. Voici ce qu'écrivit le révérend Henry Christmas : "Je ne puis me faire l'écho de Lord Byron à propos du tableau de Giorgione du palais Manfrin. Il en parle avec la plus grande fougue... Ce tableau représente Giorgione en personne vêtu d'une sorte d'habit de brigand, observant sa femme et son enfant, vêtus... de rien. Il est d'une belle facture, et il y a beaucoup de joliesse dans la figure féminine assise par terre, mais son expression n'a rien de remarquable."[13]

Giorgione n'en continua pas moins d'exercer sur Lord Byron une grande fascination. Cette passion devait laisser en Angleterre une marque plus tangible encore. Le 26 février 1820, Byron écrivit à son ami d'université William John Bankes, qui réunissait une collection à Kingston Lacy (Dorset) ; dans sa lettre, il l'exhortait à acheter *Le Jugement de Salomon* de Sebastiano del Piombo, alors attribué sans conteste à Giorgione : "Je n'y connais rien en tableaux, et ne m'y intéresse guère davantage ; mais, à mon goût, rien ne vaut les Vénitiens et, par-dessus tous, Giorgione. Je me souviens bien de son *Jugement de Salomon* à la galerie Mariscalchi de Bologne. La vraie mère est belle, d'une exquise beauté. Achetez-la, assurément, si vous le pouvez, et ramenez-là chez vous : placez-là en lieu sûr." En fait, de

son propre chef, l'ami de Byron avait déjà acheté le tableau un mois auparavant, comme en témoigne un reçu du 11 janvier 1820 dans les archives Bankes[14]. Sans le secours du poète, il continua d'acquérir des œuvres qu'il croyait de Giorgione, mais avec moins de bonheur. Témoin le plafond déjà mentionné à Kingston Lacy, au-dessus de l'escalier en marbre : un optimisme inconsidéré a fait attribuer cet octogone à Giorgione et à Giovanni da Udine, parce que Bankes l'a acheté au palais Grimani de Santa Maria Formosa, à Venise, où se trouvaient d'autres Giorgione décrits par Vasari dans le *studiolo* de Grimani[15].

À l'évidence, Byron n'était pas un lecteur attentif de Vasari, mais certains de ses contemporains l'étaient, particulièrement ceux à qui l'on doit les premières éditions savantes des *Vies*. Ils s'aperçurent que le titre assigné par la tradition à *"La Famille de Giorgione"* ne concordait pas avec la biographie du peintre : après tout, on ne possédait aucune preuve qu'il eût jamais été marié – à la différence de Byron. Déroutés, des visiteurs de la galerie, comme le peintre écossais Andrew Geddes, imaginèrent que le tableau décrit par Byron n'était pas *La Tempête* mais un tableau anodin de l'école de Titien, un triple portrait, aujourd'hui à Alnwick Castle, dont Geddes fit une copie[16]. S'il est vrai que d'autres tableaux de la collection Manfrin étaient alors attribués par erreur à Giorgione et que les rapports des voyageurs manquaient souvent de précision[17], il ne fait aucun doute que le tableau décrit par Lord Byron était bien *La Tempête*. En effet, dans les années 1850, la totalité de la collection Manfrin fut proposée pour une somme dérisoire à la National Gallery de Londres comme elle l'avait précédemment été au Kaiser Friedrichs Museum de Berlin. La National Gallery déclina l'offre mais son agent, Otto Mündler, donne pour *"La Famille de Giorgione"* les mesures exactes de *La Tempête* : il préparait une évaluation précise de la collection, non un simple guide de voyage comme les autres sources dont nous disposons pour la collection Manfrin[18].

Depuis dix ans au moins, les musées songeaient à acquérir *La Tempête*. Le 25 octobre 1841, Gustav Friedrich Waagen, qui sillonnait l'Italie en quête d'œuvres pour Berlin, écrivit de Venise au directeur général des musées prussiens, Ignaz von Olfers, une lettre sur la collection Manfrin, alors conservée au Palazzo Venier, à Cannaregio. À cette date, la collection appartenait à la comtesse Julie-Jeanne Manfrin Plattis : elle l'avait héritée de son frère Pietro Manfrin, qui la tenait lui-même de son père Girolamo, lequel avait fait fortune dans les tabacs en Dalmatie. La comtesse souhaitait vendre la collection en bloc. Bien qu'elle eût fait une exception pour le prince d'Orange en lui cédant

une *Madeleine*, elle refusa à Waagen les deux Giorgione et le Titien qu'il convoitait. Avec son cynisme habituel, Waagen précisait dans sa lettre que la comtesse était vieille, riche et que ses héritiers professaient des opinions différentes des siennes : avec le temps, la situation pourrait évoluer. [19] (Les tractations n'aboutissant pas, Waagen rapporte qu'il alla voir au mont-de-piété de Trévise un Giorgione dont Passavant l'avait entretenu avec feu, de vive voix comme par courrier, mais il le trouva décevant et indigne d'être retenu : ce n'était à ses yeux qu'une vaine tentative pour imiter les raccourcis des Bellini [20].) Lors d'un séjour à Venise en octobre-novembre 1845, le peintre suisse Charles Gleyre fit du tableau de la collection Manfrin une copie qu'il ne peut avoir réalisée que d'après l'original et sur laquelle il inscrivit le nom de "Georgione" [21]. Il ressort de toutes ces informations que, contrairement à l'opinion de Francis Haskell selon laquelle on aurait perdu la trace de *La Tempête* entre 1530 et 1855 [22], le tableau a été accessible dès son entrée dans la collection Manfrin, vers 1800. À l'époque où Burckhardt mentionnait le tableau dans le *Cicerone* (1855), "*La Famille de Giorgione*" était déjà bien connue des amateurs de Byron, des peintres, des *connoisseurs* et des directeurs des grands musées.

Presque tout au long du XIXᵉ siècle, *La Tempête* resta dans la collection Manfrin à Venise, l'une des plus célèbres galeries privées, citée dans tous les guides et visitée par de multiples voyageurs. Pendant de nombreuses années, les toutes jeunes galeries nationales renoncèrent à faire l'acquisition du tableau. Il semble que les acheteurs aient été rebutés pour deux raisons : le sujet, jugé peu attractif, et l'état de conservation. Ils trouvaient que *La Tempête* était dans un piteux état et déploraient les nombreux repeints d'une restauration antérieure. La copie de Gleyre ne nous renseigne pas autant que nous le souhaiterions sur l'état de l'œuvre à cette époque. Sir Charles Eastlake, premier directeur de la National Gallery de Londres, n'aimait pas le tableau, ses carnets en témoignent. Il ne l'a d'ailleurs pas inscrit sur la liste des acquisitions possibles pour son musée : ses contemporains, tel Sir Austen Henry Layard, comprirent qu'il avait commis là l'une de ses plus graves erreurs [23]. Mündler, que la qualité de *La Tempête* n'enthousiasmait pas davantage, signalait même que certains la croyaient de la main de Savoldo.

À lire sa correspondance, on découvre que le grand *connoisseur*, patriote et homme politique Giovanni Morelli avait, en fait, réussi à convaincre plusieurs collectionneurs anglais de *ne pas* acheter le tableau. Il écrivait notamment à Sir James Hudson, le 25 mai 1871 : "Le petit tableau sur toile de Giorgione (du moins est-ce à lui que les *connoisseurs* l'attribuent) est en vente

à la collection Manfrin de Venise... C'est une fort belle chose, et son état de conservation n'est pas trop mauvais, cependant le prix qu'on en demande, 30 000 lires, est exagéré... Le sujet du tableau est trop intellectuel pour le public, sans compter que c'est une toile de petites dimensions qui ne sera jamais appréciée que par les véritables *connoisseurs*." [24] Hudson suivit l'avis de Morelli et acheta à la place un tableau moins "intellectuel", un portrait par Moroni, connu sous le nom de *Gentile Cavaliere*, aujourd'hui à la National Gallery de Londres. C'est dans cette appréciation de Morelli que l'on trouve pour la première fois le terme "intellectuel" appliqué au sujet de *La Tempête* – et c'est la première fois que se profilent les ambiguïtés d'interprétation qui vont suivre. Bien que Morelli eût réussi à dissuader les collectionneurs et directeurs de musées britanniques d'acquérir le tableau, les Allemands reparurent sur le marché international en 1872, avec des responsables de musées qui n'étaient pas des artistes mais des historiens d'art aux goûts plus éclectiques.

Dans son autobiographie, Wilhelm von Bode donne un compte rendu très vivant des tentatives infructueuses du musée de Berlin pour acquérir *La Tempête* en 1875-1876 [25]. Le tableau, encore dans la collection Manfrin, était réservé pour Berlin au prix dérisoire de vingt-sept mille lires mais, d'après Bode, Giovanni Morelli soudoya le banquier italien qui agissait au nom des Allemands pour qu'il bloque les fonds nécessaires à l'achat jusqu'après l'expiration du délai de paiement. Dans sa version des faits, Bode exagère l'importance de son rôle dans les négociations pour Berlin, au détriment de son supérieur Julius Meyer, directeur du Kaiser Friedrichs Museum de 1872 à 1890, qui, victime de ses instincts auto-destructeurs, se laissa submerger par l'ego tonitruant de son subordonné [26]. Les lettres et télégrammes échangés entre Berlin et les commissaires prussiens à Venise, aujourd'hui accessibles dans les archives du Bodemuseum, offrent un autre éclairage : Bode y paraît douter (tout comme Eastlake) que le tableau mérite d'être acheté, à cause de son mauvais état de conservation, et c'est son supérieur, Meyer, qui, investi de toute l'autorité nécessaire, mène tambour battant les négociations avec deux intermédiaires vénitiens, Girolamo dalla Bona et le comte Sardegna, probablement agents des héritiers Manfrin [27].

Le 11 mai 1875, Bode envoya de Florence au directeur général des musées royaux prussiens, le comte Guido von Usedom, une liste détaillée des œuvres importantes proposées à la vente. Cette liste comprenait "*La Famille de Giorgione dans un paysage*" – comme *La Tempête* s'appelait encore. À son avis, si la toile n'avait pas trouvé acquéreur, c'est que les

repeints étaient trop importants et qu'on ignorait ce qu'ils cachaient. En outre, elle était chère et la Gemäldegalerie de Dresde envisageait aussi de l'acheter[28]. Bode écrivit de nouveau à Usedom depuis Brescia. Cette fois, il l'informait que Meyer devait se rendre à Venise pour voir *La Tempête* de Giorgione, qui allait bientôt être vendue à un comte russe. Le prix de vente, qui s'entendait pour tout un lot en sus de *La Tempête*, n'était que de cent cinquante mille lires, mais Bode n'aimait rien dans la collection Manfrin et présentait *La Tempête* comme une véritable "ruine". Il dénigrait également l'avis de Julius Meyer[29]. Celui-ci, cependant, persista dans sa volonté d'acquérir le tableau, dont la beauté envoûtante avait fini par le hanter. Le 10 octobre 1875, Meyer envoya à Usedom un télégramme l'informant que le Giorgione de la collection Manfrin était encore disponible. À nouveau, le 25 octobre, il lui écrivait de Florence pour lui rappeler que le Giorgione de la collection Manfrin n'était toujours pas vendu et, lui vantant la beauté du paysage, plaidait avec ferveur la cause de l'acquisition. Il faisait référence à deux importantes exégèses de l'œuvre que venait de produire l'histoire de l'art balbutiante : le *New History of Painting in North Italy* (II, 135-137) de Crowe et Cavalcaselle et un article de H. Reinhart sur *La Tempête*, "Castelfranco und einige weniger bekannte Bilder Giorgiones" (*Zeitschrift für bildende Kunst*, I, 1866), qui comporte une gravure du tableau d'après un dessin de l'auteur. Meyer joignit à sa lettre une photographie (disparue) de la toile, dont il explique qu'elle ne rend pas justice à la profondeur des tons, bien que l'on puisse discerner la perspective aérienne et la beauté du paysage. Le prix demandé était raisonnable vu le bon état du tableau, qui avait subi une "*italienische Restaurierung*", c'est-à-dire, dans le langage de Meyer, des repeints[30].

Usedom, dont la nomination était politique et sans grand rapport avec l'histoire de l'art, ne fut guère sensible aux arguments de Meyer. Il répondit par télégramme que le baron Schack lui avait dit qu'à l'hiver le Giorgione ne coûtait que quinze mille francs. Le 23 novembre, Meyer lui envoya un nouveau télégramme l'avertissant qu'il avait offert vingt-cinq mille lires. Suivit un échange de télégrammes entre Usedom, Meyer et Bode, dont sortit, le 22 décembre 1875, un accord sur une offre d'achat de vingt-sept mille lires, augmentée d'une prime de mille lires pour l'agent de Venise, Girolamo dalla Bona. En fin de compte, les négociations échouèrent car Usedom, répugnant à débourser la somme requise, tarda trop à faire parvenir les fonds. Le nom de Morelli n'apparaît pas dans les documents de Berlin mais, en avril

1876, le peintre allemand Friedrich Nerly fut chargé de découvrir pourquoi les tractations avaient échoué. Il en découvrit la raison [31] : Morelli avait convaincu un ami d'acquérir le tableau.

La Tempête fut acquise par le prince vénitien Giuseppe Giovanelli, que Morelli secondait dans la constitution de sa collection. Sur la suggestion de Morelli, le tableau fut restauré par Luigi Cavenaghi, puis intégra la collection Giovanelli, située au palais du même nom (autrefois Donà), bel édifice gothique du XV^e siècle proche de l'église San Felice [32]. Morelli raconte l'acquisition de *La Tempête* par Giovanelli dans une lettre envoyée de Rome le 16 janvier 1876 à son ami de longue date Sir Henry Layard [33] : "Mon gouvernement ayant appris par M. Barozzi que la Prusse traitait l'achat de tableaux de Giorgione de la collection Manfrin, a prié le prince Giovanelli de prévenir les délégués prussiens, et de s'emparer du tableau pour la Pinacothèque de Venise. Giovanelli a donc acheté le petit tableau pour la somme de trente mille livres – à présent, il se trouve dans les mains de Cavenaghi qui l'a déjà nettoyé et l'a trouvé beaucoup mieux conservé qu'on ne s'y attendait. Mais le prix est très fort !" Layard lui répondit : "Le gouvernement italien a acheté le petit Giorgione du palais Manfrin, quoique vous l'ayez payé trop cher. Sous l'habile restauration de M. Cavenaghi, il en sortira quelque chose et les tableaux de ce grand maître sont si rares que l'Italie a bien fait de ne pas laisser passer dans d'autres mains un tableau du peintre dont l'authenticité pourrait être admise par tous les meilleurs juges."

À la mort de Giovanelli, dans une lettre envoyée de Milan et datée du 12 septembre 1886, Morelli écrivit à Layard : "Il a souffert assez et je suis content de le savoir mort. C'était un homme bon qui a fait beaucoup de bien à son pays. Les pauvres de Venise en sentiront la perte. J'espère qu'il aura laissé sa collection de tableaux à l'Académie de Venise, dont il était le Président." On ne s'étonnera donc guère que le testament de Giovanelli l'ait affligé, comme l'atteste sa lettre à Layard datée du 6 octobre 1886 : "Le testament du prince Giovanelli est un vrai scandale, et tout le monde ici s'en est indigné. L'avez-vous lu ? Il défend à tous ceux qui ne sont pas de sa religion d'assister à ses funérailles ; il laisse tous ses biens à son fils adultérin ; rien à ses amis qui l'ont soigné dans sa dernière maladie, aucune pension à ses dépendants, rien à l'Académie... une somme très mesquine aux pauvres. [...] Je n'aurais pas imaginé que le prince fût tellement bigot et méprisable." Quoique désormais sous clef au palais Giovanelli, *La Tempête* ne fut pas oubliée de collectionneurs avides, comme Isabella

Gardner, qui fit part à Bernard Berenson du rêve qu'elle caressait de posséder le Giorgione de Giovanelli. "Il est probablement dans ce palais cadenassé de Venise. Ce sont des gens désagréables, ô combien désagréables, qui le possèdent. Mais peut-être ne sont-ils pas comme le chien du jardinier et m'autoriseront-ils à manger ce choux-là ! [34]" La toile rejoignit finalement l'Accademia de Venise en 1932. Elle compte parmi les tableaux les plus glosés au XXe siècle.

Si, au XIXe siècle, *La Tempête* était inaccessible, d'autres œuvres de Giorgione étaient disponibles sur le marché de l'art. Un groupe important, aujourd'hui au musée des Beaux-Arts de Budapest, fut acquis par un évêque hongrois, Johann Ladislaus Pyrker (1772-1847), qui avait visité Venise à l'âge de quinze ans et y retourna beaucoup plus tard, lorsqu'il en devint patriarche. Fort bien placé pour acheter des œuvres d'art, il fit notamment l'acquisition, du *Portrait Broccardo* (ill. 156) et du fragment des *Deux Bergers* de *La Découverte de Pâris*, tous deux conservés à Budapest. Dans son autobiographie, il mentionne les liens d'amitié qui l'unissent à Cicognara et à de nombreux peintres et marchands vénitiens : c'est sans doute sur leur conseil qu'il acheta ces tableaux [35].

Un groupe important de Giorgione problématiques, comme la *Madone de Bergame* et le double portrait de *Giovanni Borgherini et son Précepteur* de Washington, intégra à cette époque la collection de Francis Cook (1817-1901) et de son petit-fils Sir Herbert Cook (1868-1939), auteur d'un ouvrage sur Giorgione qui inspira le terme "pan-giorgionesque". La collection, logée à Doughty House, à Richmond, dans le sud de Londres, ne comprenait que quelques tableaux italiens acquis à Rome dans les années 1840, lorsque J. C. Robinson (1824-1913) fut chargé de l'étoffer [36]. Elle fut démantelée dans les années 1940. Le magnifique portrait par Titien que Cook tenait pour le portrait longtemps disparu de Caterina Cornaro fut légué à la National Gallery.

Robinson était surintendant des collections d'art du South Kensington Museum (aujourd'hui Victoria & Albert Museum), que dirigeait à l'époque Sir Henry Cole. Aujourd'hui, il est idolâtré par les historiens anglais des collections parce qu'il a doté le musée pour lequel il travaillait d'un somptueux ensemble de sculptures de la Renaissance italienne, anticipant le développement général des galeries de sculptures. Tout en étant employé par un musée national, il continuait à acheter et vendre pour le compte de nombreux particuliers, infidélité rare (mais non unique) chez les responsables de musées britanniques. De nombreux conflits en résultèrent avec Cole, qui, en

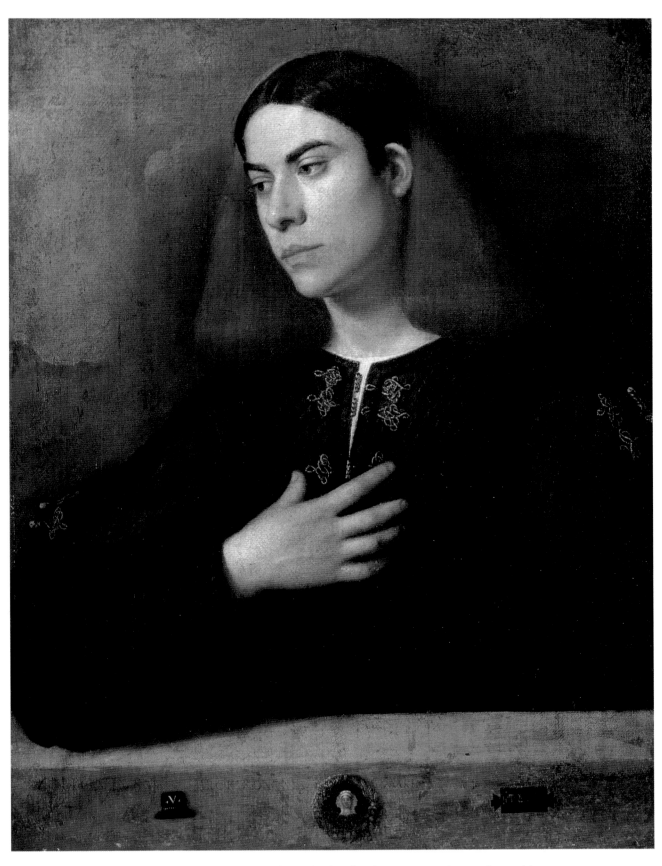

156. GIORGIONE, *Portrait d'un jeune homme* (parfois identifié à tort comme Antonio Broccardo)
dit *Portrait Broccardo*, toile, 72,5 x 54 cm, Budapest, Szépmüvészeti Múzeum.

tant que directeur, était responsable de l'utilisation des deniers publics. L'opinion que Layard avait de Robinson transparaît dans une lettre qu'il écrivit à Sir William Gregory, homme politique irlandais et *trustee* de la National Gallery de Londres, avec qui il collabora souvent : "Robinson […] est très malin et déborde d'énergie – mais j'ai peu de foi en son jugement et il est le dernier que je voudrais voir jouer le rôle d'arbitre unique à South Kensington. À mes yeux, il se fait beaucoup de tort en dénigrant tous les achats du musée quand il n'en est pas lui-même responsable. Cela n'est ni sage ni juste, et l'a beaucoup fait baisser dans l'estime de ceux qui reconnaissent ses qualités et l'auraient volontiers soutenu, sinon dans la totalité de ses prétentions, du moins dans la plupart." Finalement congédié, Robinson obtint le poste d'expert de la collection de la reine, tout en poursuivant ses activités mercantiles[37].

CONTROVERSES SUR GIORGIONE DANS LES MUSÉES NATIONAUX

En Angleterre et aux États-Unis, dans les années trente, les collections nationales créées par des historiens d'art représentaient un phénomène nouveau (même s'il nous est familier aujourd'hui), qui fit considérablement évoluer les mentalités. Elles suscitèrent d'importantes controverses par leurs projets d'acquisition. L'histoire des ventes d'au moins deux tableaux apporte de précieux renseignements sur le sujet délicat des relations qu'entretiennent l'histoire de l'art et les historiens d'art avec le marché de l'art. La première controverse concerne les rapports entre la vente de la *Nativité Allendale* par Joseph Duveen et l'opinion qu'exprimèrent à l'époque les historiens de l'art sur le tableau.

Duveen (ill. 160) était convaincu à juste titre que la *Nativité Allendale* était de Giorgione. Aussi voulut-il, en 1937, l'acheter à Lord Allendale au prix de soixante mille livres[38]. Quoiqu'il appartînt à une collection particulière, le tableau avait souvent été commenté et montré au public, notamment à la Royal Academy en 1873, 1892, 1912 et 1930. Fidèle à lui-même, Duveen consulta plusieurs spécialistes de la peinture vénitienne, Detlev von Hadeln, August Mayer, George Martin Richter, Lionello Venturi, Wilhelm Suida, et Georg Gronau. Tous ces historiens d'art, dont les ouvrages font d'ailleurs encore autorité, étaient d'accord avec Duveen et, moyennant finance, rédigèrent des rapports d'expertise en faveur de l'attribution. Gronau consentit même à écrire pour *Art in America*[39] un article sur l'attri-

bution du tableau. Richter, lorsqu'il avait publié la *Nativité Allendale* dans sa monographie de 1937, ne l'avait pas donnée à Giorgione mais à "un assistant qui aurait été, à l'origine, un disciple de Giovanni Bellini"[40] ; quelque peu influencé par Duveen, il revint sur son attribution[41].

Duveen se heurtait à un seul obstacle, mais de taille : son principal conseiller, Bernard Berenson, répétant avec obstination que le tableau était de Titien, affectait de mépriser l'avis des excellents spécialistes que Duveen avait consultés. La tension monta au point que Berenson refusa de le voir et lui écrivit, le 7 août 1937 : "Si je ne prends pas les plus grandes précautions, je vais faire une dépression nerveuse. Dans mon état, je ne dois rencontrer aucune relation professionnelle, quelle que soit l'urgence. Même vous, je ne peux vous voir. Et je suis encore moins en état de me confronter à une question aussi délicate que la paternité de la *Nativité Allendale*." Deux jours plus tôt, Duveen avait acheté le tableau avec l'espoir de le vendre à Andrew Mellon. Or, Mellon mourut le 17 août. Le tableau fut donc envoyé à Paris, dans l'atelier d'une restauratrice suisse, Mme Helfer-Brachet, avant d'être photographié.

Le narcissisme avec lequel Berenson envisageait son propre rôle, à la fois dans l'équipe de Duveen et dans le marché de l'art en général, transparaît dans une lettre que son secrétaire particulier, Nicky Mariano, envoya le 7 septembre 1937 depuis Poggio allo Spino, à Florence, à l'associé de Duveen, Edward Fowles : "Depuis trente ans et plus que B. B. est conseiller de l'équipe, Lord Duveen a toujours bien voulu lui faire croire que, pour lui-même et pour ses clients, il n'y avait qu'une autorité, celle de B. B. Lequel préfère, à la fin de sa carrière, ne pas déchoir et ne pas se soumettre à l'avis de critiques dont il ne reconnaît pas plus les compétences que lui-même ou les clients de Lord Duveen ne les ont reconnues jusqu'ici. Si, les choses étant, Lord Duveen, de sa propre autorité ou de celle d'autres critiques, insiste pour vendre le tableau Allendale sous le nom de Giorgione, B. B. ne voit plus aucune raison de conserver sa position de conseiller auprès de Lord Duveen. Son honneur, sa dignité ne supporteraient point qu'on le gardât comme un chien savant et non comme une autorité infaillible. Par son attitude, Lord Duveen ne laisse à B. B. d'autre issue que de lui offrir sa démission, laquelle, selon les termes de leur contrat, sera effective dans six mois. B. B. me prie d'ajouter que, pour sa part, il envisage la situation, cela va de soi, dans le cadre de la plus sincère amitié."

La lettre de Nicky Mariano révèle la naïveté de Berenson face aux brillantes manipulations de Duveen, à son grand savoir en matière d'art et à la confiance réfléchie qu'il professait à l'égard des meilleurs experts en peinture vénitienne, qui, quel qu'ait pu être leur intérêt financier dans l'affaire, n'en demeuraient pas moins les meilleurs juges en matière d'attribution. Berenson se faisait tirer l'oreille. Duveen demanda donc son opinion à Kenneth Clark, alors tout jeune directeur de la National Gallery de Londres (ill. 159). Saisissant l'occasion, il lui proposa pour son musée la *Nativité Allendale*. Kenneth Clark avait précédemment attribué le tableau au disciple de Titien Polidoro Lanzani[42]. Le 6 octobre 1937, Duveen envoya un câble à New York : "M. et Mme Kenneth Clark vu le Giorgione aujourd'hui. Première impression nettoyage n'a pas amélioré le tableau. Manifestement avaient parlé à Gulbenkian qui était de cet avis. Après examen plus poussé, ont accepté qu'il est entièrement du maître. Groupes de personnages nettement améliorés par le nettoyage mais arbres [et] paysage à atténuer car trop dérangeants et perdu de leur poésie." À la fin du mois, la *Nativité Allendale* fut encadrée et envoyée à Florence. Elle fut montrée à Georg Gronau, à Fiesole, et à Berenson, à Settignano. La Fondation Kress en fit l'acquisition au mois de juillet de l'année suivante.

Berenson restait convaincu que la toile était de Titien. Il se justifia abondamment dans une lettre du 30 octobre 1937 adressée à Duncan Phillips. On lui demandait des preuves, il répliquait : "Je les ai dans la tête, trop nombreuses, et les plus pertinentes, à mes yeux, ne peuvent aisément être couchées sur le papier, car elles me viennent d'un 'sixième sens', résultat de cinquante années d'expérience et dont les indications ne sont pas communicables."[43] Il daigna cependant révéler une "preuve indubitable" : les "craquelures du tableau Allendale présentent un aspect rectangulaire dans l'ensemble, avec une tendance à des lignes parallèles, comme *toujours* dans les œuvres de jeunesse de Titien, et comme il n'en apparaît *jamais* chez Giorgione, dont les craquelures sont invariablement *polygonales*." L'argumentation fondée sur la morphologie des craquelures est totalement dénuée de pertinence mais le public américain était incapable de donner tort à Berenson qui, à ses yeux, avait joué un rôle si important dans la création de ses musées. Aujourd'hui encore, les élèves de Berenson sont les seuls à défendre l'attribution à Titien. Pourtant, le maître lui-même changea finalement d'avis : il accorda la *Nativité Allendale* à Giorgione, en précisant néanmoins que le paysage avait sans doute été terminé par Titien[44].

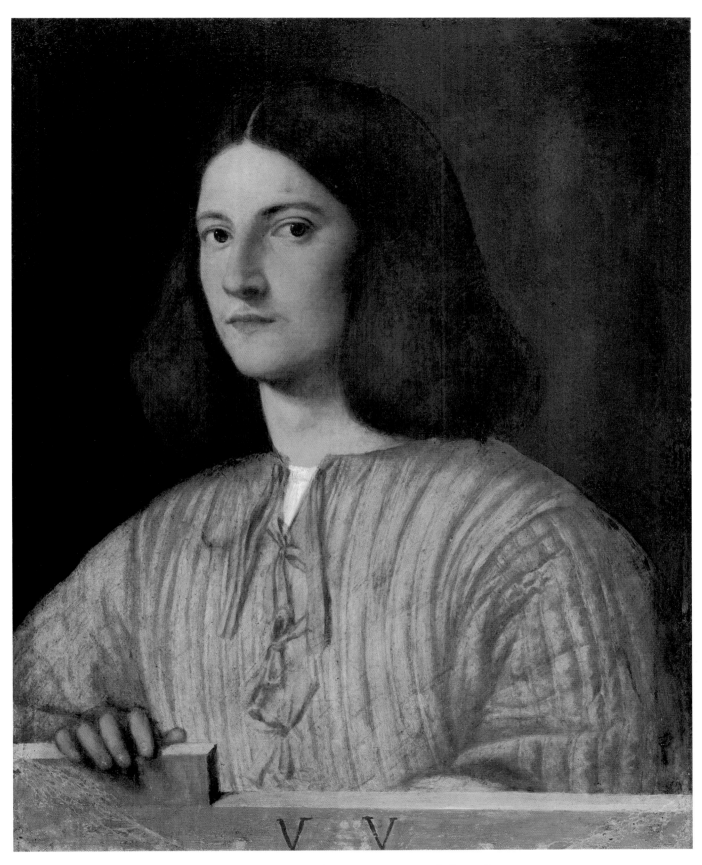

157. GIORGIONE, *Portrait d'un jeune homme avec une veste rose* dit *Portrait Giustiniani*,
toile, 57,5 x 45,5 cm, Berlin, Gemäldegalerie, Staatliche Museen.

158. La collection de Jean-Paul Richter à Padoue en 1880.

En 1937, l'année de la première controverse, le jugement de Kenneth Clark sur Giorgione fut mis en doute lorsqu'en qualité de directeur de la National Gallery de Londres, il acquit quatre délicieux petits panneaux de mobilier, des églogues inspirées du poète ferrarais Antonio Tebaldeo. Le fonds d'aide aux collections nationales avait soutenu l'achat à une condition : les panneaux devaient être attribués sans ambiguïté aucune à Giorgione lui-même et non à son école. Or, l'attribution de Kenneth Clark n'emporta pas l'adhésion. Lors du scandale qui s'ensuivit, émergea le nom aujourd'hui accepté de Previtali. Kenneth Clark, malgré les précautions avec lesquelles il avait avancé l'attribution, était réellement enclin à croire que les panneaux étaient de la main du maître. Il expliqua sa position dans une lettre du 3 novembre 1937 à George Martin Richter, qui avait publié sa monographie quelque temps auparavant : "Il est évidemment décevant d'apprendre que vous ne pensez pas que nos petits tableaux soient de la main de Giorgione, mais je dois avouer que je comprends vos raisons. J'ai toujours trouvé que la facture ne correspondait pas précisément à ce que l'on voit dans ses premières œuvres, en dépit d'une grande ressemblance, à mon avis, avec *La Tempête*. Je crois que mon article du *Burlington*[45] défend la cause des tableaux aussi bien que possible. Votre suggestion de [Andrea] Previtali est des plus ingénieuses ; il y a, en effet, des ressemblances de détails dans ses arrières-plans... mais avec la raideur en sus. Aurait-il vraiment été capable d'atteindre à la beauté des tons de nos tableaux ? Même en supposant que les compositions ne soient qu'inspirées de Giorgione, la lumière et le ton sont d'ordinaire impossibles à copier. Cependant, je vais me pencher à nouveau sur la question. Pour l'instant, je suis soucieux d'éviter les controverses publiques : la presse est trop prompte à susciter des scandales visant à discréditer la National Gallery. Quant à la valeur des panneaux comme exemples de giorgionisme, elle serait perdue dans un débat public. La lettre de [Tancred] Borenius a déjà causé suffisamment de tort. Croit-il qu'on puisse faire avancer la recherche en écrivant au *Times* – même à supposer que sa lettre lance une hypothèse plausible ?"[46]

La lettre de Borenius (21 octobre 1937) était brève : il félicitait la National Gallery pour sa charmante acquisition mais n'en attribuait pas moins les panneaux à Palma l'Ancien. Il révisa son opinion lorsque Richter eut avancé le nom d'Andrea Previtali[47]. Frappés du sceau d'une mauvaise attribution, les panneaux, qui dépeignent l'amour du berger Damon pour Amaryllis et le suicide auquel l'accule l'indifférence de son aimée, n'ont

jamais reçu l'appréciation qu'ils méritent. Le traitement adopté pour leur iconographie originale, tirée de la seconde églogue de Tebaldeo publiée à Venise en 1502, offre un exemple du plus pur giorgionisme. S'ils n'apparte-

160. Lord Joseph Duveen.

naient pas à un ensemble, ces petits panneaux seraient aussi difficiles à interpréter que *La Tempête*.

Kenneth Clark revient sur l'épi-sode dans son autobiographie : "Les hommes politiques doivent être endurcis par des affaires de ce genre, mais on me dit qu'après un certain temps, ils en sont tout de même affec-tés ; pour le fortuné jeune homme qui voguait sur la vague du succès, ce fut une expérience traumatisante. J'ai appris alors à compatir avec ceux qui, tel Rousseau, souffraient de la maladie de la persécution"[48]. Le recul aidant, il reste en-deçà de la vérité. Il fut, en fait, plus atteint encore qu'il ne l'a écrit. En témoigne un très beau fragment de Cupidon qu'à l'insu de tous, il avait

159. Lord Kenneth Clark.

en sa possession, et qui provenait très certainement des fameuses fresques de Giorgione au Fondaco dei Tedeschi. Il l'avait acheté en 1931 à la vente de la collection Ruskin. Cette période de sa vie est malheureusement très mal documentée : durant la seconde guerre mondiale, ses archives furent détruites par une bombe qui tomba sur son appartement de Gray's Inn Road. Sans doute identifia-t-il le fragment de la façade du Fondaco avec le "Cupidon déguisé en ange" qui avait étonné Vasari. Mais, ébranlé par sa précédente expérience (c'était la pre-

mière fois que son jugement était mis en doute), il ne révéla jamais l'exis-tence de son extraordinaire fragment. Si, en l'achetant un mois avant que

n'éclate le scandale, il avait songé en faire don à la National Gallery, il recula ensuite, conscient qu'il lui aurait été impossible de vaincre le cynisme avec lequel les *trustees* n'auraient pas manqué d'accueillir une nouvelle attribution à Giorgione venant de lui. Quoi qu'il en soit, la fresque était en mauvais état et le seul autre fragment conservé, le *Nu féminin* aujourd'hui à la Galleria Franchetti de Venise, ne fut pas jugé digne d'être montré au public lorsqu'il fut détaché de la façade du Fondaco en 1937. Il fallut attendre les années 1980 pour qu'il le soit, les méthodes de restauration modernes ayant fait ressortir le somptueux rouge de la fresque, et le goût du public ayant suffisamment évolué pour lui permettre d'appréhender une œuvre présentée sous une forme partielle. Kenneth Clark n'exposa jamais son Giorgione ; il n'en parla pas davantage aux historiens de l'art. Son fils, Alan Clark, se souvient que, dans son enfance, le fragment de Cupidon se trouvait dans leur demeure londonienne, au 30, Portland Place. Durant la guerre, il fut entreposé à Oxford pour finir par être finalement accroché dans la bibliothèque du château de Saltwood, où fut enregistré pour la BBC le dernier volet de la série *Civilisation*. Le fragment est publié pour la première fois dans le présent ouvrage.

160 bis. John Ruskin en 1885.

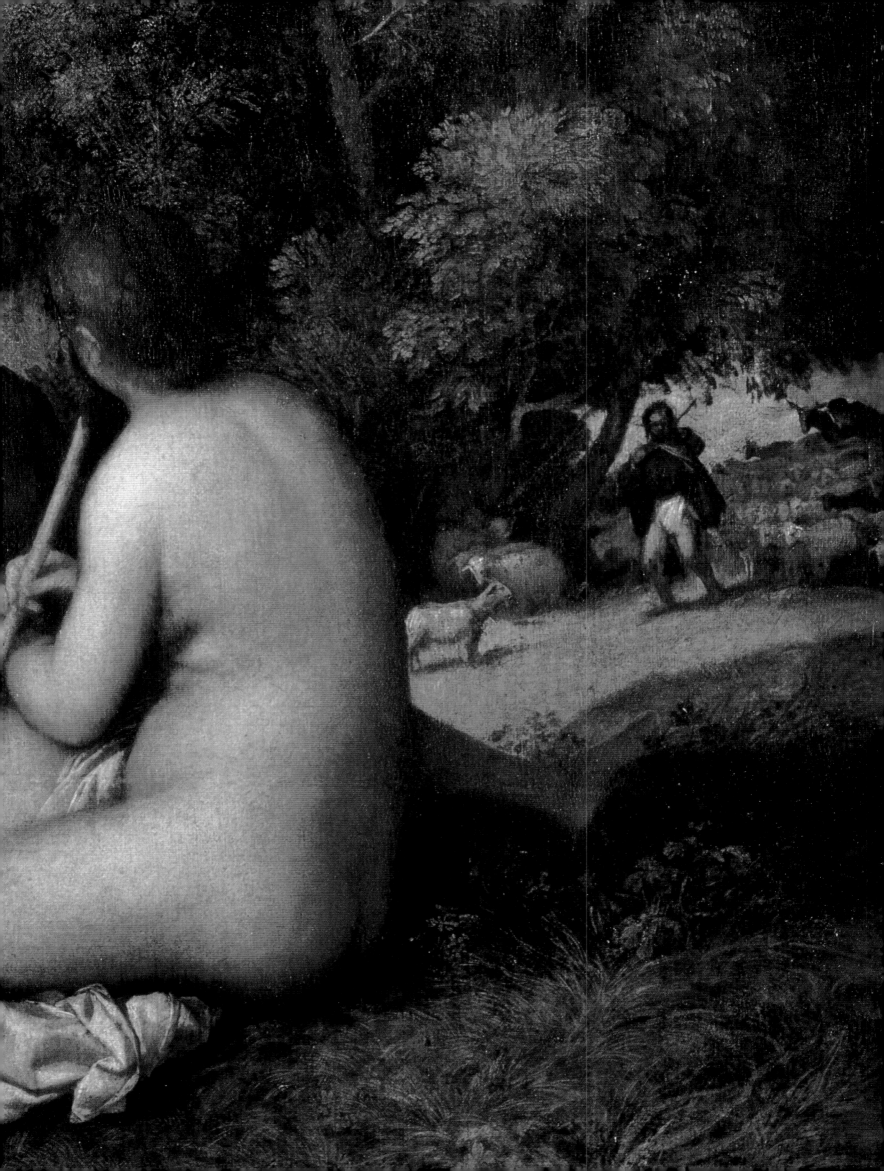

Chapitre VII

Le Fondaco et sa Postérité

Il ne reste que de rares morceaux du cycle de fresques le plus imposant de la Renaissance vénitienne, qui recouvrait jadis les façades du Fondaco dei Tedeschi. Ils sont exposés à la Galleria Franchetti de la Ca' d'Oro, à Venise, dans un décor moderne où sont juxtaposés le flamboyant *Nu féminin* (ill. 162) de Giorgione, détachée de la façade donnant sur le Grand Canal, et d'autres fragments, attribués à Titien, provenant de la façade côté Merceria. Il est étrange que, d'un édifice de cette stature, dont tous les murs devaient être autrefois entièrement couverts de fresques, n'ait survécu que cette figure féminine (à l'origine au dernier étage, entre la sixième et la septième fenêtre en partant de la gauche). Nous publions dans le présent ouvrage un fragment qui a appartenu à John Ruskin (ill. 160 bis) puis à Kenneth Clark, et qui provient très probablement du Fondaco [1]. Nous lui donnons le nom de *Cupidon des Hespérides* (ill. 169) et l'attribuons provisoirement à Giorgione [2]. Sur le long mur de la Ca' d'Oro, sont regroupées la célèbre *Judith/Justice* de Titien (ill. 172), des scènes de la *Bataille des Géants et des Monstres* et des armoiries. La conception, la qualité de l'exécution n'étant guère uniformes, il semble que ce soit le travail d'un atelier plutôt que d'un seul artiste, ainsi que cela a été avancé parfois [3]. La figure allégorique de la *Judith/Justice* tranche par sa beauté sur les autres personnages, qui ont d'ailleurs été moins glosés : elle représente la Justice pour Dolce, Judith pour Vasari, une allégorie de la Justice triomphant d'un soldat allemand pour Cavalcaselle, Wind et d'autres chercheurs. Quelque interprétation que l'on privilégie, la fresque transmet clairement un message politique sur la suprématie de Venise, l'année même où l'empereur Maximilien menaçait la Sérénissime. Contrairement au *Cupidon des Hespérides*, les fresques de la Ca' d'Oro, aujourd'hui détachées, ne sont pas *strappate* : elles ne sont pas transposées sur toile, elles sont encore sur leurs morceaux d'origine du mur du Fondaco.

Si ces fragments sont représentatifs de ce qu'était l'ensemble des fresques sur les deux façades, il est difficile de croire le récit de Dolce selon lequel Giorgione aurait été jaloux de l'auteur ou des auteurs responsables des fresques côté Merceria. Dans l'espace restreint où il est exposé aujourd'hui à la Galleria Franchetti, le *Nu féminin* domine de son extraordinaire présence les fragments attribués à Titien. Près d'un demi-siècle après la mort de Giorgione, Dolce publia une version des événements que ses contemporains n'étaient guère en mesure de contredire – sauf Titien. Suivant Dolce, la *Judith* était si merveilleuse qu'on la croyait de la main de Giorgione : lorsque ses amis le félicitèrent, Giorgione, "fort contrarié, répondit qu'elle était de la

Page 264 :
161. GIORGIONE, *Le Concert champêtre*, détail.

main d'un élève, qui avait ainsi démontré qu'il surpassait déjà le maître. Après quoi il s'enferma plusieurs jours chez lui, de désespoir, voyant que le jeune homme en savait plus que lui". La bouderie de Giorgione est peu cré-dible si l'on observe les restes superbes ne fût-ce que d'une seule de ses fresques. Elle l'est encore moins maintenant que surgit le *Cupidon des Hespérides*, qui, dès avant restauration, nous paraissait d'une très grande beauté. N'oublions pas que, dans ce genre d'écrits biographiques, le récit de la jalousie entre artistes était un cliché – et que l'épisode était souvent inventé bien après que le supposé jaloux fut hors d'état de se récrier.

La disparition presque complète d'un cycle aussi important que les fresques du Fondaco dei Tedeschi témoigne de l'incurie de générations suc-cessives de Vénitiens face à la principale commande publique de leur ville dans la première décennie du XVI^e siècle.

Dans le tableau d'Antonio Palma intitulé *Le Procurateur Alvise Grimani offrant l'aumône à saint Louis de Toulouse* (*ca* 1553, Pinacoteca di Brera, Milan), on voit, juste devant le Palazzo dei Camerlenghi, le commanditaire Alvise Grimani donnant une bourse à saint Louis ; l'ancien pont du Rialto est représenté en bois comme il l'était avant qu'il ne soit reconstruit en pierre entre 1588 et 1591. À l'arrière-plan, à l'extrémité du pont, sur l'autre rive du Grand Canal, apparaît l'angle d'un bâtiment dont on distingue la tour crénelée et des traces de fresques d'un rouge flamboyant : le Fondaco dans toute sa splendeur.

L'Arétin connaît bien les lieux : il habite, au Rialto, le Palazzo Bollani, à l'angle du Grand Canal et du Rio San Giovanni Grisostomo. Dans une lettre fort connue et souvent citée qu'il envoie à Titien en mai 1544[4], il décrit un coucher de soleil peut-être inspiré par le feu des fresques du Fondaco. C'est la seule occasion, dans tous ses écrits, où il évoque Giorgione, et ce, de façon indirecte. En 1550 puis en 1568, Vasari note, lui aussi, les couleurs vives des fresques du Fondaco. Au XVIII^e siècle, afin de laisser un témoignage aux siècles à venir, Anton Maria Zanetti réalise des gravures, dont il colorie certaines à la main. Le rouge des fresques est si vif qu'au XIX^e siècle encore, John Ruskin peut écrire dans *Les Pierres de Venise* que le courant, qui est fort au Rialto, y est "jusqu'à aujourd'hui rougi par le reflet des fresques de Giorgione".

Les tableaux des confréries, comme *La Procession de la Vraie Croix* de Gentile Bellini et *La Guérison du possédé* de Carpaccio, représentent des bâti-ments ornés de fresques, de graffiti, de hiéroglyphes et de décorations *all'antica*

162. GIORGIONE, *Nu féminin*, fresque détachée, 250 x 140 cm, Venise,
Galleria Franchetti de la Ca' d'Oro.

qui recouvrent jusqu'aux cheminées : avant Giorgione les demeures véni-
tiennes étaient ornées de fresques mais l'on n'y voyait pas de personnages de
grande taille. Le *Saint Jérôme et le Lion* de Carpaccio à la Scuola degli Schiavoni
montre que les façades de certaines églises étaient décorées de fresques à sujets
religieux. Sur les peintures que Giorgione est censé avoir réalisées sur la façade
de sa maison à San Silvestro, on en est réduit aux conjectures, mais elles étaient
problablement dans le style de ses grands personnages novateurs du Fondaco.

Le Fondaco dei Tedeschi avait été reconstruit dans un style commercial
(que Ruskin trouvait fort laid) afin qu'il se distingue des édifices patriciens,
comme le Palazzo dei Camerlenghi sur l'autre rive. Les fresques furent conçues
comme des sculptures peintes : compte tenu de l'intérêt que Giorgione portait à
la rivalité entre la peinture et la sculpture, qui est attestée, comme on l'a vu, par
de nombreuses anecdotes sur le *paragone*, il fut peut-être choisi parce qu'il était le
plus à même de réussir ce genre de trompe-l'œil. Le goût des marchands alle-
mands allait à l'opulence, comme en témoigne *La Fête des guirlandes de roses* de
Dürer (Galerie nationale, Prague), exécutée en 1506 pour la confrérie des alle-
mands expatriés, la Scuola dei Tedeschi. Bien que destinée aux Allemands, la
décoration du Fondaco fut réalisée sous contrôle vénitien : on en veut pour
preuve l'attitude soumise du soldat allemand devant la *Judith/Justice*.

À la date du 6 février 1504, Marino Sanudo écrit qu'à la suite d'un
incendie, le Fondaco devait être rapidement reconstruit[5]. Des édifices adja-
cents furent achetés pour agrandir le Fondaco, un concours fut organisé, des
maquettes furent exécutées que le Sénat examina[6]. Giorgio Spavento assura
la direction des travaux jusqu'en septembre 1505, puis il fut remplacé par
Antonio Scarpagnino. Un certain Girolamo Tedescho, architecte allemand
inconnu par ailleurs, semble être responsable des plans. En novembre 1508
l'achèvement de la construction est célébré par une messe (ill. 163). Si l'édi-
fice était réellement terminé à cette date, de nombreux artistes avaient dû
être mis à contribution. Le même mois, le paiement des fresques de
Giorgione sur la façade côté Grand Canal, près du pont du Rialto, donne
lieu à un procès. Tous les documents concernant la commande suggèrent que
le projet intéressait au premier chef le gouvernement de Venise, notamment
l'iconographie des fresques les plus en vue. Des sources ultérieures nous
apprennent que non seulement les façades sur eau et sur rue, mais également
la cour intérieure étaient peintes à fresque[7]. Il n'est guère surprenant qu'elle
ait porté un tel intérêt au message politique de la décoration du Comptoir
allemand à une époque où la Sérénissime se retrouvait isolée.

163. Le Fondaco dei Tedeschi avant 1836, gravure au trait, Archivio della Soprintendenza dei Monumenti, Venise.

Pour des raisons purement stylistiques, il a été avancé que les fresques de la façade côté Merceria seraient postérieures à celles de Giorgione sur la façade principale, qu'elles auraient été complétées après la défaite des forces impériales : du point de vue chronologique, elles seraient donc plus proches des fresques de Titien à la Scuola del Santo, à Padoue. Pourtant, tous les documents attestent que le Fondaco fut terminé rapidement. Lorsque Sanudo écrit qu'en août 1508 une messe a été célébrée lors de l'achèvement de la cour, il précise que, tandis que les Allemands exécutaient leurs danses, maçons et peintres étaient encore à l'œuvre, qui à l'intérieur, qui à l'extérieur. De plus, les fresques donnant sur l'actuelle Calle del Fondaco diffèrent beaucoup, en conception et en style, de celles de Titien à Padoue, dont la lecture n'a jamais posé problème. Malgré les renseignements que le peintre a fournis à Vasari sur la commande du Fondaco, l'historiographe se montre perplexe quant à la signification de la *Judith*. Dans sa *Vie* de Giorgione, il s'interroge aussi sur l'iconographie des fresques du Fondaco, se plaignant de n'avoir rencontré personne qui les comprît. Il trouve particulièrement énigmatique une femme qui ressemble à une Judith, assise près de la tête d'un géant occis, le glaive levé tandis qu'elle parle à un Allemand à ses pieds. Vasari a dû demander des explications à Titien. Si le peintre avait été entièrement responsable de l'iconographie, pourquoi aurait-il été incapable de la lui exposer ? N'a-t-il pas plutôt été un simple exécutant auquel aura échappé le sens des personnages ?

164. TITIEN, *Miracle du fils
irascible*, 1510-1511, fresque,
327 x 220 cm, Padoue,
Scuola del Santo.

Durant sa longue vie, Titien travailla presque exclusivement sur pan-
neau ou sur toile. Il collabora seulement trois fois, dans sa jeunesse, à des
cycles de fresques. Peu après avoir travaillé au Fondaco dei Tedeschi (1508),
il exécute trois des treize fresques de l'important cycle de saint Antoine à la
Scuola del Santo à Padoue (1511). Il fut chargé de représenter les miracles
les plus émouvants : saint Antoine faisant parler un nourrisson (*Miracle du
nouveau-né*, ill. 165), recollant le pied qu'un jeune homme s'est coupé
(*Miracle du fils irascible*, ill. 164), ressuscitant une morte (*Miracle du mari
jaloux*, ill. 166). Il y a adopté une technique typiquement vénitienne, ainsi
que Gianluigi Colalucci l'a montré lors de son récent travail de restauration
(1982-1985)[8]. Enfin, il réalisa les fresques de la façade du palais Loredan dans
des circonstances qui restent mystérieuses.

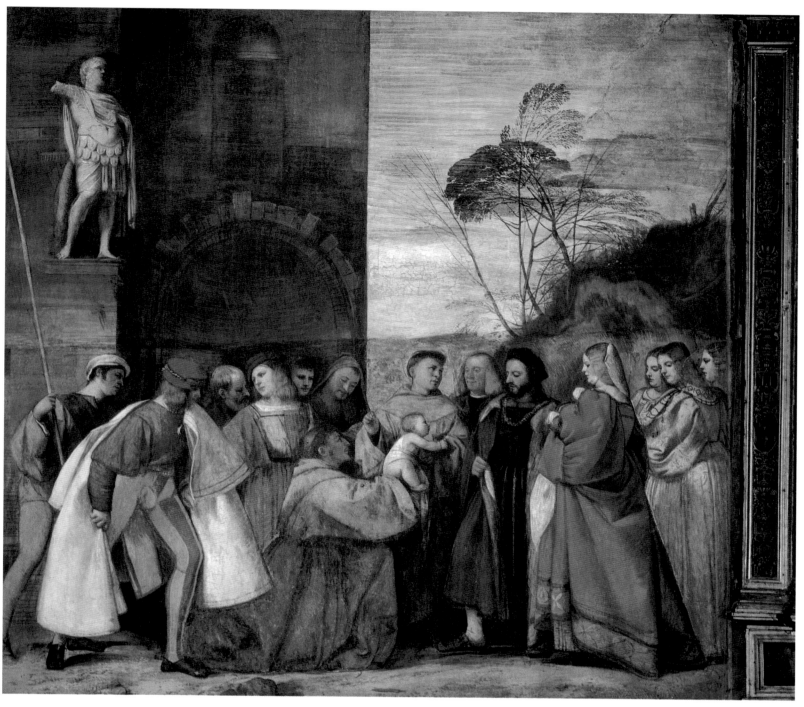

165. TITIEN, *Miracle du nouveau-né*, 1511, fresque, 315 x 320 cm, Padoue, Scuola del Santo.

Titien a une technique adaptée au goût vénitien des grandes compositions conçues d'un seul jet : il trace la composition dans son entier sur une vaste zone d'enduit humide plutôt qu'il ne l'exécute, section par section, à l'aide de dessins préliminaires minutieux, reproduits au rythme d'un par jour, suivant la tradition toscane de la *giornata*. La *giornata* est la surface peinte en un jour : chacune chevauchant la précédente, les joints apparaissent nettement. La *giornata* repose sur une préparation méticuleuse (un dessin préliminaire précis précède la peinture proprement dite), puis sur la rapidité d'exécution des membres de l'atelier. Marco Boschini fournit une bonne description de la différence entre les deux méthodes lorsqu'il écrit en 1660 que les étrangers (les Toscans) peignent des figures morcelées, têtes, bras, genoux, jambes et orteils, jamais unitaires (*i foresti, i fa le cose a parte, a tochi, a pessi, teste, brazzi, zenochi, gambe e piè, ne mai quelle figure risultano unitarie*) ; tandis que les Vénitiens, eux, esquissent les *storie* à la couleur, dessinent et peignent en même temps (*i venetiani i abbossa, le storie con quei colori che ghe vien de tresso, e dessegna e concerta ad un tempo istesso*) [9]. Durant la première moitié du XVIe siècle, les artistes vénitiens, dont Titien et Giorgione, utilisaient une technique mixte, partie *giornata*, partie *pontata*. Dans la *pontata*, mieux adaptée au style vénitien, on utilisait des échafaudages, et des "ponts" mobiles. Les sections étaient déterminées alors par la hauteur de l'échafaudage.

Les trois fresques de Titien au Santo sont divisées en niveaux. Dans le *Miracle du nouveau-né*, le niveau supérieur correspond à une seule *giornata*,

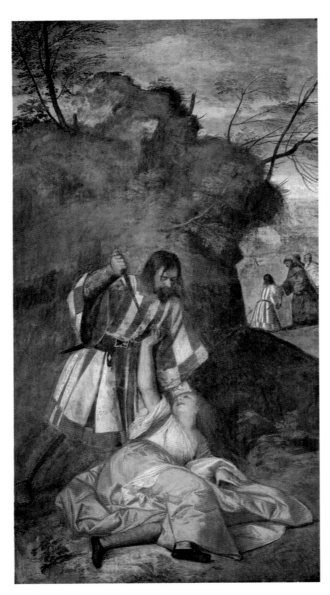

166. TITIEN, *Miracle du mari jaloux*, 1511, fresque, 327 x 183 cm, Padoue, Scuola del Santo.

le niveau inférieur à douze journées de travail, chaque *giornata* étant dévolue à la représentation d'un visage, d'un personnage ou d'un groupe. Le *Miracle du fils irascible* correspond à huit *giornate*. L'exécution du *Miracle du mari jaloux* a pris six journées, dont une consacrée entièrement au bras de la femme. On n'a retrouvé aucune trace de cartons. Les incisions ont été pratiquées directement dans l'enduit ; elles sont évidentes, notamment dans l'architecture et la lance du *Miracle du nouveau-né*. Titien a eu recours à une technique du Trecento pour inscrire les figures dans l'enduit frais : il les a tracées à la pointe du pinceau, avec une peinture ocre jaune et brune. Giusto de' Menabuoi a employé cette technique non loin du Santo, à la basilique Sant' Antonio, dans la chapelle du bienheureux Luca, et Altichiero da Zevio dans l'oratoire de San Giorgio. À la différence des peintres toscans, qui préparaient trois tonalités pour chaque couleur, Titien peignait directement à partir de sa palette. Les raffinements étaient ajoutés plus tard *a secco*. Étant donné la beauté des fresques de Padoue, on se demande pourquoi Titien n'a pas continué à peindre à fresque. La raison pourrait être en partie que la technique ne lui convenait pas et qu'il n'y avait recours que lorsqu'il y était contraint. Après tout, Mauro Lucco l'a montré, c'est Sebastiano del Piombo, et non Titien, qui apparaissait comme le successeur de Giorgione dans les années qui suivirent la réalisation des fresques du Fondaco.

Dans *Le Pont du Rialto vu depuis le nord* conservé au Sir John Soane's Museum de Londres (ill. 168), comme dans d'autres *vedute* de Canaletto où le Fondaco apparaît, on remarque clairement les traces des fresques, de grandes taches bleues et rouges sur la façade principale et sur le côté du bâtiment (ill. 167). En haut à droite, sur la façade qui donne sur le Rio du Fondaco, figure une zone bleue qui pourrait bien représenter *Le Cupidon des Hespérides* mais les fresques ne sont que vaguement indiquées, l'iconographie n'est pas lisible : nous devons nous contenter d'hypothèses [10]. Au XIXe siècle, il ne restait déjà plus que quelques fragments sur le bâtiment. Lorsque Ruskin visita Venise, il fut d'avis que Giorgione devait "être admiré sans réserve, mais que ses œuvres étaient difficiles à localiser". Le 4 octobre 1845, à l'époque où il restait encore plusieurs fresques sur la façade principale du Fondaco, il écrivait à son père : "Il reste un fragment ou deux de Giorgione sur un palais, pourpres et écarlates, qui ressemblent davantage à un coucher de soleil qu'à un tableau" [11]. Il est plus précis dans *Peintres modernes* : "On distingue encore deux figures de Giorgione sur le Fondaco dei Tedeschi, dont l'une, miraculeusement préservée, que l'on voit d'en

dessus comme d'en dessous du Rialto, flamboyant comme le reflet d'un cré-
puscule"[12]. Pour Ruskin, le Fondaco n'est qu'"une grosse masse uniforme de
cinq étages, sur les murs de laquelle on ne distingue au premier coup d'œil
que les stigmates de l'abandon et de la ruine. Ils ont été couverts d'un stuc
qui s'est, en majeure partie, détaché de la brique, et des taches sombres,
malsaines, rougeâtres, grisâtres ou noires, coulent des corniches ou se
répandent en mousses ici et là entre les embrasures. Aux endroits où le
stuc est resté en place, au milieu de mornes surfaces peintes, l'œil distingue
par endroits d'autres traces, vagues ombres de ce gris noble que seul peut
obtenir le crayon d'un grand coloriste, et des fragments de pourpre et
d'écarlate, qui agonisent en traînées de rouille suintant des chevilles de fer
grâce auxquelles les murs sont maintenus en place. Voilà tout ce qui reste
de l'œuvre de Titien et de Giorgione"[13].

Dans une lettre de 1876, Ruskin confie que, "coupant par une venelle
que je n'avais jamais empruntée jusque-là, je découvris, sur le côté du
Fondaco dei Tedeschi, une fresque du cycle de Giorgione, que je croyais
entièrement détruite"[14]. À l'époque du *Repos de saint Marc* (1884), il ne res-
tait qu'une fresque sur la façade principale. Ruskin conseille au lecteur de
traverser le pont du Rialto puis : "Vous retournant alors, si vous avez de bons
yeux ou de bonnes jumelles d'opéra, vous verrez, entre deux fenêtres du der-
nier étage du bâtiment sans intérêt qui se dresse sur la rive d'où vous êtes
venus, les restes d'une fresque dépeignant un personnage féminin. C'est,
pour autant que je sache, l'ultime vestige de la noble peinture à fresque dont
Venise ornait jadis ses façades extérieures ; celle de Giorgione – rien de
moins –, à l'époque où Titien et lui n'étaient que peintres en bâtiment"[15].

Page de gauche :
167. CANALETTO, *Le Pont du
Rialto vu depuis le nord*,
détail : la façade du Fondaco
dei Tedeschi, sur laquelle on
aperçoit la trace des fresques.

168. CANALETTO, *Le Pont du
Rialto vu depuis le nord*, huile
sur toile, 63,5 x 90,5 cm,
Londres, Sir John Soane's
Museum.

On ignore quand Ruskin fit l'acquisition de sa relique du Fondaco mais il est incontestable qu'il connaissait extrêmement bien le bâtiment pour l'avoir observé des années durant. Il publia une gravure du nu féminin dans, *Les Peintres modernes* (1888, volume V, chapitre XI), sous le titre "L'Æglé des Hespérides". Le chapitre concerne princi-palement Turner et sa représentation des Hespérides. La fresque de Giorgione pour-rait sembler n'avoir été citée, un peu au hasard, que pour ajouter du panache à une analyse déjà par trop fleurie. C'est pour cette raison que personne n'a jamais pris au sérieux ni même repris l'interprétation de Ruskin selon laquelle le *Nu féminin* serait la nymphe Æglé, dont la peau était rouge feu. Pourtant, l'hypothèse est l'une des rares qui aient jamais été proposées, et la meilleure à ce jour. Ruskin pense que "dans ces fresques de Giorgione, la sous-couche de la peau devait avoir été préparée avec un vermillon pur ; il ne restait pas grand-chose d'autre dans la figure que j'ai vue. Ainsi, ne sachant quelle puissance le peintre avait voulu représenter, en raison de sa teinte de feu, j'ai appelé le person-nage Æglé des Hespérides."[16]

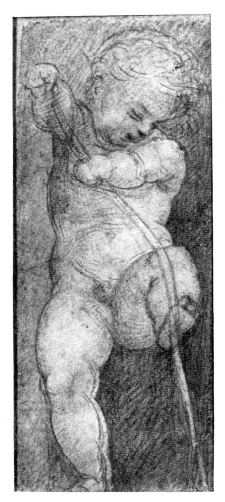

169bis. ATTR. À GIORGIONE, *Putto bandant un arc*, sanguine, 15,7 x 6,6 cm, New York, Metropolitan Museum of Art.

Le thème des trois nymphes du cou-chant, les Hespérides, connut une grande faveur auprès des peintres britanniques du XIXᵉ siècle, comme Turner et Leighton, mais les récits concernant les fruits d'or des Hespérides sont illustrés depuis l'Antiquité, notamment le dernier des Travaux d'Hercule, qui consistait à rapporter à Eurysthée les pommes du Jardin des Hespérides. Une copie romaine bien connue d'un bas-relief grec, qui montre Hercule au Jardin des Hespérides (Villa Albani, Rome), est abondamment reprise par les peintres de la Renaissance, de Pisanello à Michel-Ange[17]. "*Le Vergine delle Hesperide*" appa-raissent souvent dans la littérature de la Renaissance, par exemple dans l'*Hypnerotomachia Poliphili* (1499). Leur nom y est invoqué dans un verger exo-tique où poussent des arbres fruitiers merveilleux, dont l'un porte les pommes

169. Giorgione, *Le Cupidon des Hespérides*, fresque détachée,
131 x 64 cm, Hythe, Kent, Saltwood Castle.

magiques. Les nymphes du couchant ont pour noms Ægié, Érythie et Hesperaréthuse – "la brillante", "la rouge" et "l'Aréthuse du couchant" : chacune renvoyant au crépuscule, lorsque le ciel se teinte de jaune et de rouge comme un pommier portant ses fruits, et que le soleil est coupé en deux par

170. D'APRÈS GIORGIONE,
Nu féminin, gravure coloriée
par ZANETTI, Rome,
Bibliothèque Hertziana.

l'horizon tel une pomme luisante. L'objet rond que tient le *Nu féminin*, dans lequel certains ont essayé de voir un globe ou un ballon, est plus vraisemblablement une pomme. Les noms des nymphes pourraient bien expliquer la teinte rosée des nus féminins des fresques, qui ravit la majorité de ceux qui ont décrit leur rougoiement, consterna Vasari et donna lieu à des passages tels que la description, par l'Arétin, du crépuscule sur le Rialto.

Le fragment représentant un amour gaulant un pommier (ill. 169), que Ruskin avait réussi à se procurer au Fondaco, pourrait l'avoir influencé lorsqu'il a identifié le *Nu féminin* comme étant Ægié. La terre mère Gaia offrit l'arbre aux fruits d'or à Héra lorsque celle-ci épousa Zeus. Il resta sous la garde des Hespérides dans le verger d'Héra sur le mont Atlas jusqu'au jour où la déesse s'aperçut que les nymphes volaient les pommes. Elle confia alors la garde de l'arbre au dragon Ladon, qui s'enroula autour de son tronc : c'est lui qu'affronte Hercule dans le dernier de ses travaux. Le fragment de Ruskin dépeint le vol des fruits d'or. Le *contrapposto*, la répartition des masses, tout concorde avec le traitement des autres personnages de Giorgione, que nous ne connaissons qu'à travers les gravures que Zanetti en a faites au XVIII^e siècle. Une composition similaire est documentée par un dessin à la sanguine, un *Putto bandant un arc*, aujourd'hui au Metropolitan Museum of Art (ill. 169 bis). Au XVIII^e siècle, ce dessin était dans la collection du grand *connoisseur* Mariette, qui l'attribuait à Giorgione. Selon une hypothèse très ancienne, il représentait un Cupidon du Fondaco. Associé au

171. D'après Giorgione, à gauche : *Homme assis* (Hercule ?), à droite : *Nu féminin assis*
(nymphe des Hespérides ?), tiré des *Varie Pitture* de Zanetti, gravure coloriée, burin et eau-forte,
Rome, Bibliothèque Hertziana.

fragment nouvellement découvert, le statut de ce dessin se trouve renforcé et on peut l'interpréter comme un dessin pour un Cupidon de la même façade.

On trouve des parallèles du *Cupidon des Hespérides* du Fondaco chez Giovanni Bellini et Titien. Dans l'un des tableaux les plus giorgionesques et les plus problématiques de Bellini, *L'Allégorie sacrée* (musée des Offices, Florence), le motif central est un pommier en pot parfaitement entretenu. Il porte des pommes d'or que des putti font tomber, ramassent, et font rouler le long de la terrasse [18]. Toutes les autres plantes sont mortes. La scène, observée par la Vierge et les saints, a une signification chrétienne, de même que le pommier dans ce contexte. Dans sa célèbre reconstitution d'un tableau antique décrit par Philostrate, *Le Festin de Vénus* (musée du Prado, Madrid), qu'il exécute pour Alphonse d'Este vers octobre 1519, Titien met en évidence des putti jouant avec les pommes qu'ils ramassent. L'importance des fruits d'or dans les deux tableaux ne peut guère être fortuite : le motif était rare.

Le thème des Hespérides fut utilisé tout au long du XVIe siècle dans différents contextes politiques médicéens. Michel-Ange y puisa des idées pour ses projets initiaux destinés aux tombeaux des Médicis. L'un d'eux est documenté par un dessin de Battista Sangallo (1520, musée des Offices, Florence) qui montre deux reliefs, dont l'un comprend des nymphes cueillant des pommes dans le jardin des Hespérides – les pommes renvoient aux *palle* médicéennes [19]. En 1581-1582, Alessandro Allori reprend le thème dans la fresque, aussi célèbre que surprenante, qui répond au *Vertumne et Pomone* de Pontormo (1521) dans le *Salone* de la villa de Poggio a Caiano. Dans ses *Ricordi*, Allori attribue à Vincenzo Borghini l'invention d'*Hercule au jardin des Hespérides*. La plupart des fresques de Poggio a Caiano contient des allusions à la politique des Médicis. Chez Allori, le jardin des Hespérides a été interprété comme une allusion à l'âge d'or et à l'identité familiale des Médicis [20]. Nous avons là la preuve que le mythe des Hespérides pouvait être adapté à divers contextes politiques.

Ruskin connaissait *Le Varie pitture a fresco de' principali maestri veneziani* (1760), dans lequel Anton Maria Zanetti tentait de sauvegarder le souvenir des fresques de la Renaissance vénitienne avant qu'elles n'aient totalement disparu [21] (ill. 170). Pourtant, Ruskin n'a pas essayé d'interpréter les gravures de Zanetti en les reliant au thème des Hespérides. Or, son interprétation originale des fresques du Fondaco, la nouvelle approche qu'il propose pour l'analyse de leur iconographie, peuvent également contribuer à définir l'identité de deux personnages assis, gravés et coloriés par Zanetti (ill. 171). La femme à la peau rosée pourrait être une Hespéride et l'homme Hercule,

l'une des figures majeures du jardin des Hespérides. Vasari était resté parti-
culièrement perplexe devant un personnage masculin, qui avait auprès de lui
une tête de lion (*dove è uno uomo in varie attitudini, chi ha una testa di lione
appresso*) : serait-ce une représentation inhabituelle d'Hercule ? S'agit-il du
personnage assis reproduit dans la gravure de Zanetti ? Voilà des questions
que l'interprétation de Ruskin nous invite à nous poser – même si, en raison
du mauvais état de conservation des fragments des fresques du Fondaco, les
personnages sont dépourvus d'attributs et leur identité ne peut être suggérée
qu'avec toutes les précautions d'usage. Parce qu'elle se trouvait à l'ouest de
leur patrie, les Grecs conféraient à l'Italie le nom poétique d'Hesperia,
l'Extrême-Occident (Virgile, *Enéide*, III, 163). Bien que la demeure des
nymphes fût sujette à débat, les mythographes antiques voyaient le plus sou-
vent en elles les gardiennes des portes de l'Extrême-Occident : c'eût été un
thème approprié pour la décoration d'un comptoir commercial établi au sein
d'une cité située entre est et ouest.

172. TITIEN, *Judith/Justice*,
fresque détachée, 214 x 346 cm,
Venise, Galleria Franchetti
de la Ca' d'Oro.

L'influence du style original des fresques du Fondaco se fit ressentir ins-
tantanément à Venise, dans des tableaux comme *Le Jugement de Salomon* de
Sebastiano del Piombo, et ailleurs : en témoignent les *Ignudi* de Michel-
Ange à la Sixtine [22]. On ignore comment Michel-Ange eut connaissance
des personnages de Giorgione. Peut-être vit-il des copies ; peut-être, de
Bologne, où il était en 1508, se rendit-il à Venise : les fresques, à l'époque,
étaient en cours d'exécution. Il existe de nombreuses analogies formelles

entre les nus de Giorgione et les athlètes de Michel-Ange : ces personnages se situent dans un environnement architecturé, ils sont assis sur des piédestaux, dans des attitudes complexes. La comparaison a de tout temps été favorisée par le fait que les figures de l'un et de l'autre sont restées "proverbialement énigmatiques" ; cette conviction a sans doute inhibé l'interprétation des fresques de Giorgione.

Depuis de longues décennies, Venise étendait son influence sur la *terra firma*, allant jusqu'à convoiter des territoires en Romagne, dans les

173. D'APRÈS GIORGIONE,
Portrait de Girolamo Marcello,
gravure par JAN VAN TROYEN
pour le *Theatrum Pictorium*, 1658.

États pontificaux. À Cambrai, en décembre 1508, Jules II forma contre la Sérénissime une ligue regroupant la plupart des dirigeants italiens et européens ; le 27 avril de l'année suivante, il excommuniait Venise. Le 14 mai, la défaite d'Agnadello portait un rude coup à l'armée et au gouvernement de la République, le roi de France et l'empereur s'emparèrent de l'empire vénitien de la *terra firma*. Les villes se soumirent les unes après les autres à l'envahisseur, sans faire montre de la moindre loyauté. À en croire le chroniqueur patriote et moraliste Girolamo Priuli, dont l'opinion fut largement partagée à l'époque, ces désastres étaient le juste châtiment infligé à la noblesse vénitienne, dont il condamnait le mode de vie, le luxe, la corruption, les divertissements, les vêtements efféminés et les pratiques sodomites – entre mille autres péchés [23]. Le 17 juillet, Andrea Gritti, parvint, non sans mal, à reprendre Padoue, mais il fallut attendre sept ans pour qu'en 1516 Venise rentre en possession de la plus grande partie de ses territoires de la *terra firma*. Le 24 février 1510, Jules II avait levé l'excommunication, sur quoi la peste s'était déclarée dans la ville. À l'automne de la même année, Giorgione était mort.

Cette frange de la société vénitienne que Priuli vilipende semble avoir été celle-là même dont faisaient partie les commanditaires de Giorgione. Ses portraits d'hommes tranchent nettement sur les portraits de patriciens en toge noire et robe de sénateur réalisés par Bellini et Titien. Les modèles de

Giorgione ont l'élégance provocante, ils arborent, non pas le noir, mais des couleurs vives, flamboyantes : le rose (*Portrait Giustiniani*, Berlin ; *L'Enfant à la flèche*, Vienne), le violet (*Portrait Terris*, San Diego). De plus, ces portraits ont tous une portée allégorique. Au cours de la première décennie du XVIe siècle, Giorgione a introduit avec une poignée d'œuvres une nouvelle conception du portrait. Alors que ses prédécesseurs privilégiaient la ressemblance, lui et ses successeurs installent leurs modèles dans des situations révélatrices. À cette fin, Giorgione inventa plusieurs motifs qui marquèrent ses pairs à Venise et à Rome. Ses inventions s'accompagnaient d'une méthode fort commentée, *senza disegno*, peut-être conçue parce qu'elle était particulièrement adaptée au genre du portrait. Léonard de Vinci s'était plaint que les portraitistes ne s'attachaient qu'à la ressemblance et, ce faisant, négligeaient les lois générales de la peinture. "Parmi ceux qui professent de faire des portraits d'après le vif, écrit-il, celui qui parvient à la meilleure ressemblance est le pire faiseur de peintures narratives" [24]. Il conseillait donc aux portraitistes d'observer les principes du *decorum* et d'introduire dans leurs compositions un mouvement qui traduirait celui de l'esprit. Son goût pour l'observation et la représentation du mouvement est légendaire. Il essaya de définir ce que les théoriciens ont appelé par la suite "l'expression" : la représentation des mouvements de l'âme par le mouvement du corps et du visage. Le tableau le plus léonardesque de Giorgione, *Le Christ portant la Croix* de San Rocco, fut commandé peu avant la réalisation des fresques du Fondaco.

Tout comme *La Tempête*, le dernier tableau de Giorgione, *Le Concert champêtre* (ill. 174), est un produit de l'imagination érotique de la culture célibataire de la Renaissance vénitienne, un prolongement, dans chaque détail morphologique, des préoccupations culturelles des *compagni della calza* et de leurs pastorales. Bien que son attribution reste sujette à controverse, la conception du motif, sa relation à la poésie et à la musique dans un décor pastoral rappellent l'ouverture des *Asolani* de Bembo. Philipp Fehl a donné une interprétation très intéressante du tableau : les femmes nues seraient en fait des muses, invisibles aux yeux de leurs compagnons – d'où l'indifférence des hommes envers les femmes dans le tableau [25]. Fehl s'est fondé sur une découverte de Patricia Egan : une représentation allégorique de la Poésie sur une carte de tarot combine les attributs des deux figures féminines, la flûte et le broc versant l'eau [26]. Depuis, Eric Fischer a avancé que l'indifférence entre les sexes pouvait s'expliquer autrement : Giorgione

aurait représenté Orphée donnant l'aubade à son jeune aimé Calaïs dans un bois [27]. Haïssant Orphée pour son dédain, les femmes de Thrace aiguisent leurs épées dans le but de le tuer. L'hypothèse perd toute validité : les deux femmes nues du *Concert champêtre*, quel que soit le fossé psychologique qui les sépare des hommes, ne menacent pas leurs compagnons, elles ne montrent pas le moindre signe de désespoir. Fischer aurait pu se rapporter à l'autoportrait de Giorgione en Orphée connu grâce aux copies de Teniers. Dans une scène minuscule de l'arrière-plan, le peintre s'y dépeint au moment crucial où, Eurydice lui étant arrachée, il renonce à jamais à l'amour des femmes. Le thème a souvent été repris dans la poésie renaissante, notamment dans l'*Orphée* de Politien : "*E poi che sì crudele è mia fortuna / già mai non voglio amar più donna alcuna.*"

Aucun modèle de Giorgione n'est identifiable à l'exception de lui-même, et de Girolamo Marcello affronté à son serviteur dans le tableau très mal conservé du Kunsthistorisches Museum de Vienne (ill. 173). Pourtant, tous témoignent de la *dolce vita veneziana*. À l'instar du Giorgione inventé par la tradition, ils sont séduisants, élégants, mélancoliques, portent les cheveux longs et contreviennent aux lois somptuaires. La modernité de l'iconographie de ces portraits est aussi provocante que le flamboiement des fresques de la façade du Fondaco, dont le sens échappait à Vasari – mais peut-être pas à Ruskin. Sur la façade côté Merceria étaient représentés des membres des *Compagnie della Calza*, les confréries de la chausse, ces clubs réservés aux jeunes patriciens dont le but était de divertir les jeunes célibataires. Les fêtes des *Compagnie* étaient très bien préparées. Les acteurs interprétaient des sujets mythologiques et parodiaient des pastorales. D'après les *Carnets* de Sanudo, au début du XVIe siècle, on représentait fréquemment des églogues et des "*comedie di pastori*". La Terre-Ferme était, pour les patriciens de Venise, un objet de curiosité : les églogues permettaient à la société urbaine de s'interroger sur sa dépendance par rapport aux campagnes. Le *compagno* n'en demeurait pas moins un citadin déguisé en paysan et son intérêt pour la pastorale était suffisamment superficiel pour ne pas le faire déroger aux règles du bon goût. Il y a du *compagno* chez Giorgione [28].

174. GIORGIONE, *Le Concert champêtre*, détail.

Page suivante :
175. Giorgione, *L'Éducation du jeune Marc Aurèle*, détail.

Catalogue Raisonné

Catalogue Raisonné des Œuvres Attribuées à Giorgione

P. 291

Attributions Controversées

P. 309

Copies d'après Giorgione

P. 315

Catalogue des Œuvres Refusées

P. 322

FLORENCE, musée des Offices, inv. 945 et 947
L'Épreuve de Moïse et *Le Jugement de Salomon*
Huile sur panneau, 89 x 72 cm chacun, *ca* 1496

Provenance : collection de la grande-duchesse Vittoria de Toscane
à la Villa de Poggio Imperiale (1692) ; depuis 1795 au musée des
Offices, où ils ont d'abord été attribués à Giovanni Bellini.

Ces panneaux en pendants, à l'iconographie insolite,
mettent en scène le sujet de la loi religieuse dans un décor
pastoral nouveau en ce contexte. De toutes les œuvres
attribuées au jeune Giorgione, ce sont les plus susceptibles
d'être ses premières, juste après la fin de son apprentissage
chez Bellini. S'il a suivi le parcours normal de l'apprenti,
Giorgione a dû devenir peintre indépendant à l'âge de
vingt ans, vers 1498. Quoi qu'il en soit, ces panneaux pré-
sentent des disparités d'exécution et de style qui ont sus-
cité des opinions contradictoires sur leur paternité. Selon
l'hypothèse la plus courante, les panneaux seraient le résul-
tat d'une collaboration entre Giorgione et un assistant à la
main lourde, ce dernier étant davantage présent dans les
personnages un peu rigides du panneau de Salomon.
Certains historiens de l'art (Rearick, 1979) ont décelé dans
les deux panneaux une composante ferraraise qui les incite
à croire que Giorgione aurait travaillé avec Ercole dei
Roberti à la fin des années 1490. D'autres, tel Fiocco
(1915), leur trouvaient, au contraire, un équivalent
padouan dans les fresques de la Scuola del Santo. Depuis,
l'archiviste padouan Sartori a montré que ces fresques sont
de Giovanni Antonio Corona et datent de la fin de la pre-
mière décennie du Cinquecento : elles seraient donc des
imitations de Giorgione. Tous les auteurs ont éprouvé de
grandes difficultés à dater les deux panneaux ; de nom-
breuses propositions ont été avancées, depuis les dernières
années du Quattrocento (Ballarin, 1979) jusqu'au milieu
de la première décennie du Cinquecento (Pignatti, 1969).
Si ces tableaux peuvent être attribués dans leur intégralité
ou en partie à Giorgione, il convient de les considérer
comme des œuvres de jeunesse. Les analyses scientifiques
n'ont pas révélé de ruptures qui pourraient confirmer la
thèse d'une collaboration. La caractérisation inégale des
personnages trahirait donc simplement l'inexpérience du
jeune artiste. La qualité supérieure du panneau de Moïse,
la beauté idyllique du paysage, comparable au paysage de
gauche de la *Pala di Castelfranco* et la caractérisation de
certains personnages : tout cela nous incite à croire qu'on
peut les considérer comme un prélude aux futures scènes
arcadiennes de Giorgione. Le traitement méditatif d'un
sujet original n'est pas sans rappeler l'*Allégorie sacrée* de
Giovanni Bellini (Florence, Offices). Il témoigne d'un
esprit inventif, surtout dans les thèmes pastoraux. Le sujet
du panneau de Moïse vient d'un épisode apocryphe rap-
porté par le *Midrash Rabbah*, (Exode [Shemouth], I, 26),
ainsi que par d'autres sources judaïques (analysées en détail
par Haitovsky, 1990). Lorsque Moïse enfant fut amené à
Pharaon, il saisit la couronne de ce dernier. Le geste fut
interprété comme un présage d'usurpation. On donna à
l'enfant une chance de salut en lui faisant choisir entre
deux plateaux, l'un empli d'or, l'autre de charbons ardents.
Il choisit le second, porta les charbons à sa bouche et se
brûla la langue. C'est pourquoi il dit plus tard à Yahweh :
"J'ai la bouche et la langue embarrassées." (Exode, IV, 11).
Si la légende explique le bégaiement de Moïse, il faut y
voir aussi l'un de ces épisodes qui mettent en évidence la
précocité d'un enfant appelé à un grand avenir.
Abondamment utilisée et enjolivée par les écrits chrétiens
au Moyen Âge, elle fut illustrée dans la *Biblia Pauperum*.

L'une des premières représentations des actions de Moïse
enfant est une mosaïque située dans l'atrium de Saint-
Marc à Venise (XIIIe siècle). L'exemple le plus célèbre du
XVe siècle est la fresque représentant des scènes de l'en-
fance de Moïse que Benozzo Gozzoli avait exécutée entre
1469 et 1484 pour le Campo Santo de Pise (détruit en
1944). Giorgione se distingue de ses prédécesseurs : il isole
la scène des autres épisodes de l'enfance du prophète aux-
quels elle était auparavant liée, il la situe dans un paysage,
et habille les personnages principaux en courtisans d'une
cour italienne. De même, Salomon rend son jugement
dans un paysage et non, comme le voudrait le récit
biblique (Ier Livre des Rois, III, 16-28), dans un temple.
Avec sa barbe grise, il est représenté en roi âgé, et non en
jeune souverain comme dans la version conservée à
Kingston Lacy. Le relief du trône de Pharaon n'a guère ins-
piré les commentateurs. Tschmelitsch (1975) y voit, hypo-
thèse peu probable, un Jugement de Midas ; de façon plus
plausible, Haitovsky (1990) croit à un Prométhée créant
une sculpture sous le regard de satyres (à gauche) et de
Pallas Athéna (à droite).

Pour la scène tirée de l'enfance de Moïse, Haitovsky a
donné une interprétation logique, en accord avec la source
judaïque du récit, débat qui divise les membres de la cour
témoins de l'événement. Lorsque l'enfant eut saisi la cou-
ronne de Pharaon, trois conseillers réagirent à l'incident de
manière différente. Balaam (l'homme enturbanné, de profil,
en rouge, au premier plan ?) exige la mort de Moïse. Sa sévé-
rité pousse Jethro (l'homme à barbe blanche qui parlemente
vigoureusement avec Pharaon derrière son trône) à propo-
ser le marché des plateaux, tandis que Job (le barbu au tur-
ban, en partie caché par les deux serviteurs qui proposent les
plateaux à l'enfant) reste indifférent. Quelle que soit l'iden-
tité des personnages, l'atmosphère d'intrigue dans une cour
orientale est adéquatement transposée dans cette scène de
cour en Italie du Nord, du genre de celles dont Giorgione
aura pu être témoin à la cour de Caterina Cornaro à Asolo.
La correspondance entre les deux panneaux réside dans le
fait que l'un et l'autre présentent un enfant sauvé miracu-
leusement lors d'un jugement : le commanditaire était-il lui-
même juge ? Ou les panneaux avaient-ils une fonction en
rapport avec un lieu où s'exerçait la justice ?

Bibliographie : Crowe et Cavalcaselle, 1871 ; Fiocco, 1915 ; Pignatti,
1969 ; Ballarin, 1979 ; Rearick, 1979 ; Haitovsky, 1990 ; Torrini, 1993.

SAINT-PÉTERSBOURG, musée de l'Ermitage, inv. 37
Judith avec la tête d'Holopherne
 Toile transposée d'un panneau en 1893, 144 x 68 cm.

Provenance : M. Bertin, M. Forest, Pierre Crozat, Louis-François Crozat marquis du Châtel, Louis-Antoine Crozat baron de Thiers, Catherine II.

Avec ce tableau de dimensions modestes, Giorgione introduit l'héroïne juive dans la peinture vénitienne. Bien qu'il fasse preuve d'une connaissance exceptionnelle de la sculpture antiquisante des Lombardi, il emprunte la posture à une statue antique de *Vénus posant un pied sur une tortue*, l'Aphrodite Ourania de Phidias. La restauration par A.M. Malova (1969-1971) a révélé un bon état d'ensemble. Près du bord droit, légèrement en-dessous du milieu, un trou de serrure a été obturé et peint : le panneau décorait à l'origine la porte d'un meuble. Des repeints sont visibles sur le visage et le cou de Judith, sur le nez et les tempes d'Holopherne. On observe d'autres dégradations sur l'herbe et le tronc de l'arbre. On a longtemps cru, à tort, que deux longues bandes de paysage avaient été coupées de

part et d'autre du tableau. L'erreur provenait de la copie gravée d'Antoinette Larcher illustrant le catalogue de la collection Crozat rédigé par Mariette, *Recueil d'Estampes d'après les plus beaux tableaux et les plus beaux dessins qui sont en France dans le Cabinet du Roy, dans celui de Monseigneur le Duc d'Orléans et dans d'autres cabinets* (Paris, 1729). Les copies antérieures gravées par "L. Sa.", Jan de Bisschop et de Quitter, prouvent qu'un élargissement de goût a été effectué lorsque l'œuvre était dans la collection Crozat. Les adjonctions latérales ont été retirées entre 1838 et 1863.
 Le fond était rose clair à l'origine. Les examens radiographiques ont mis en évidence de nombreux repentirs. Les personnages furent délimités par incision des contours sur la préparation, alors que d'autres détails étaient librement tracés au pinceau. La tête de Judith a été réduite d'environ cinq millimètres. En désordre à l'origine, ses cheveux lui tombaient en boucles folles sur les épaules, comme chez la "tzigane" de *La Tempête*, mais, en fin de compte, ils furent austèrement plaqués sur son crâne et seules quelques boucles furent autorisées à rebiquer. La position des doigts de la main gauche a été modifiée et, à l'origine, il y avait des plantes à gauche comme il en figure encore à droite. On observe encore les empreintes de Giorgione dans les touches finales de la tunique diaphane de Judith, sur le mur de gauche et dans le ciel.
 Bien que le tableau ait été généralement attribué à Raphaël à partir du XVII^e siècle, on lit dans la première description de l'œuvre par Mariette : "Les couleurs fortes, vives, les carnations fondues de beaucoup de relief, enfin le paysage qui sert de fond étant précisément dans le goût du Giorgion, tout cela a porté quelques *connoisseurs* à soutenir qu'il était du Giorgion, non de Raphaël." Dans le premier catalogue de l'Ermitage, en 1864, Waagen attribuait la *Judith* à Moretto da Brescia, sous le nom duquel elle fut exposée jusqu'en 1889. Au XIX^e siècle, Liphart, Richter et Morelli l'attribuèrent tous, indépendamment les uns des autres, à Giorgione. Le 29 novembre 1880, Richter, lors d'un séjour en France où il résidait chez son oncle à Châlons (la gravure de Larcher y était accrochée au mur) écrivit à Morelli : "... *ich – aber lachen Sie nicht – einen Giorgione entdeckt zu haben glaube. In seinem Salon hängt ein moderner französischer Stich nach einem Bild in Petersburg das Raffael oder "École de Raphaël" genannt ist. Ein Weib, in face gesehen, ein Schwert haltend, auf den linken Arm auf eine Mauer gelehnt, den Fuss auf dem Haupt des Holofernes... Das Petersburger Bild hat den Castelfranco-Typus und ist viel feiner, so scheint es*". Morelli répondit qu'il espérait que le Giorgione avait été photographié car il serait ravi d'ajouter un nouveau Giorgione à son inventaire. Le 23 janvier 1881, Richter lui fit parvenir un cliché. Morelli répondait trois jours plus tard : "*Die Photographie, die 'Judith', die Sie mir beilegten, machte mir sogleich den Eindruck eines echten Giorgione. So schlecht auch diese Kopie immer sein mag, den Meister erkennt man beim ersten Blicke darin : am Oval des Gesichts, an der Form und Stellung des linken Beines, in den gekniffenen Bruchfalten, und, wenn Sie wollen, selbst an der Auffassung. Das Original muss herrlich sein, und diese Bild allein machte mir Lust, nach Petersburg zu wallfahren. Auch Freund Frizzoni gibt zu, dass es ein Giorgione sein durfte.*"

Bibliographie : Morelli, *Kunstkritische Studien*, 1891 ; Liphart, 1910 ; *Italienische Malerei der Renaissance im Briefwechsel von Giovanni Morelli und Jean Paul Richter*, 1960 ; Pignatti, 1969 ; Steinböck, 1972 ; Fomicieva, 1973 ; Wilde, 1974 ; Freedberg, 1975 ; Tschmelitsch, 1975 ; Pignatti, 1979 ; Hornig, 1987 ; Torrini, 1993.

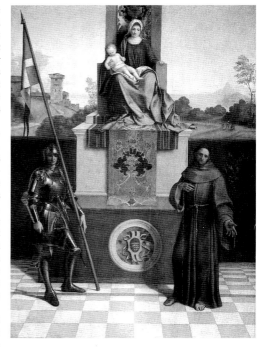

CASTELFRANCO, cathédrale San Liberale
La Vierge en trône entre saint François et saint Georges, dit *Pala di Castelfranco*
Panneau, 200 x 152 cm

Provenance : peint pour la chapelle Saint-Georges dans la *chiesa vecchia* San Liberale de Castelfranco, décorée de fresques du Christ Rédempteur et des quatre Évangélistes, parmi des inscriptions et les tombes des Costanzo (Melchiori, *Castelfranco e territorio ricercato nelle iscrizioni e pitture pubbliche*, Biblioteca Marciana, Venise, ms. It. VI, 416 [5972], f. 19, n^{os} 24 -31). L'église ayant été démolie et reconstruite au XVIII^e siècle, le tableau est aujourd'hui installé, avec le monument funéraire de Matteo Costanzo, dans une chapelle latérale de la nouvelle église San Liberale.

La première référence publiée remonte à Carlo Ridolfi, qui, dans les *Maraviglie* (1648), relate que Giorgione retourna chez lui à Castelfranco, où il peignit pour le condottière Tuzio Costanzo une *pala* de la Vierge en trône entourée de saint François et saint Georges pour l'église San Liberale. Ridolfi introduit aussi la notion de portrait, avançant que saint George serait un autoportrait de l'artiste, tandis que saint François aurait les traits de son frère. Les premières références à la chapelle et à la *Pala* sont dans *Visite Pastorali*, Archivio della Curia vescovile, Trévise (Anderson, 1973 ; Bellinati, 1978 ; Pedrocco, 1978). On y trouve les commentaires des évêques sur ses restaurations successives et sa constante dégradation. À la date du 13 mai 1564 figure une brève référence à la tombe du fils de Tuzio, Matteo Costanzo, dans la chapelle Saint-Georges de la vieille église San Liberale ("*in cuius cappella reperitur sepultura illorum de Costantiis*") ; la tombe était placée sur le mur de la chapelle, comme le stipulait le testament de Tuzio, dans lequel le condottière donnait également des consignes pour sa propre sépulture : "*Voglio che quando piacerà al mio Signor Altissimo levarmi di questo mundo, se io serò in questa parte dell'Italia, voglio che corpo mio sia portado e seppelido in Castel Franco ne la giesa de San Liberale ne la nostra capella devo è sepulto el corpo di Matteo mio carissimo fiolo defuncto, cum quella honesta pompa che*

parera a ditti miei commissari, facendo nel muro di detta capella un altro deposito over sepulcro de marmoro" (16 octobre 1510). En 1567 et en 1584, des évêques en visite déplorent que la chapelle ne soit pas bien entretenue ; la visite épiscopale de 1603 constitue la première référence à la *Pala* et à d'autres pièces : *"Ordini... Che all'altare di S. Giorgio sia della famiglia delli SS.ri Costanzi provisto d'une palla nova..."* Par bonheur, l'ordre ne fut pas exécuté, on ne remplaça pas le retable et, en 1635, l'évêque trévisan Sylvestro Morosini ordonnait que la *Pala* fût restaurée car elle était de la main du célèbre peintre Giorgione : *"Vidit Altare Sancti Georgij cuius Icona, propterea quod est picta manu Zorzonis de Castrofrancho pictoris celeberrimi, difficillime potest reperiri qui eam renovet ; et restauranda impossibile ubi est corrupta et deformata. Ordinavit in omnino restaurari eo meliori modo quo possit."* (*Visite Pastorali Antiche*, Busta 13, f. 169ᵛ-170ᵛ). Sept ans plus tard, l'évêque Marco Morosini ordonnait instamment que la *Pala* de Giorgione fût restaurée dans l'espace d'un mois, à défaut de quoi la messe ne serait plus célébrée à l'autel : *"Vidit altare Sti Giorgij quius Icon est valdo corrosum : jussit in termine unius mensis resarciri aliquo prout meliori modo respectu picturae manu excelentis artificis depictae."* On imagine que c'est ainsi que fut effectuée la première d'une longue série de restaurations.

Comme Ridolfi avait mentionné la *Pala*, les adeptes du Grand Tour firent le pèlerinage de Castelfranco ; ainsi John, troisième comte Bute, lequel remarqua la *Pala* en 1769, mentionna un *"fine landskip on each end of the Pedestal"* dans un carnet de voyage intitulé *From Venice to Holland thro' Germany*, que Francis Russell doit publier. Des restaurations ont été effectuées : en 1643 (artiste inconnu) ; 1674 (Pietro della Vecchia et Melchiore Melchiori) ; 1731 (Antonio Medi et Ridolfi Manzoni) ; 1803 (Aniano Balsafieri, peut-être assisté par Daniele Marangoni) ; 1831 (Giuseppe Gallo Lorenzi) ; 1851-1852 (Paolo Fabbris di Alpago) ; 1934 (Mauro Pelliccioli à la Brera, "La Clinica dei Capolavori", *L'Ambrosiana*, 7 mars 1934) ; 1978 (Soprintendenza di Venezia). Le retable était à l'origine accroché en hauteur dans l'ancienne chapelle, ce qui l'exposait directement à la lumière du soleil, si bien qu'on a dû maintes fois stabiliser la peinture qui s'écaillait. Paolo Fabbris choisit de repeindre sur la surface et de recouvrir les manques avec un temple néo-classique dont les vestiges sont hélas encore visibles en haut à droite. Les travaux de restauration entrepris lors de l'exposition du cinquième centenaire (Lazzarini, 1978 ; Valcanover, 1978) ont permis de réunir une somme importante de renseignements sur la technique de Giorgione. Celui-ci a d'abord incisé dans le *gesso* les contours des principales formes, alors que les détails comme le fond de paysage ont été exécutés directement au pinceau, à ce qu'il semble, sans dessin préalable.

La composition inhabituelle du retable ne fut pas imitée mais la figure de saint Georges en arme fut souvent reprise dans des portraits individuels, peut-être parce qu'on croyait qu'il s'agissait d'une représentation de Gaston de Foix. Un tableau de la National Gallery de Londres (voir entrée LONDRES, National Gallery n°269 dans la section "Catalogue des œuvres refusées"), provenant peut-être de la collection de Gabriele Vendramin (Anderson, 1979), fut copié par Philippe de Champaigne pour le cardinal de Richelieu et gravé par la suite comme portrait de Gaston de Foix. On retrouve des variantes de cette figure dans une fresque due à Pellegrino da San Daniele, dans l'église San Antonio à San Daniele

(Frioul) et dans *La Femme adultère* de Bonifazio Pitati (Galerie Borghèse, Rome).

Au XIXᵉ siècle, on pensait que saint Georges était un portrait du fils de Tuzio. Un collaborateur anonyme du *Quotidiano veneto*, à la date du 2 décembre 1803, lança l'hypothèse selon laquelle la commande du retable remontait à l'époque où Tuzio portait le deuil de son fils Matteo, mort sur le champ de bataille. Cette interprétation a été influencée par le nouvel emplacement de la *Pala* par rapport à la tombe de Matteo (1504), descendue peu avant au niveau du sol dans l'église du XVIIIᵉ siècle. Depuis lors, il est difficile de contrer cette hypothèse parce que l'on voit toujours le retable et la tombe dans l'agencement que le XIXᵉ siècle leur a donné. L'idée que la Madone ait pu, à l'origine, abaisser un regard désolé sur la tombe de Matteo n'est pas acceptable dans la mesure où le testament de Tuzio précise que la tombe de Matteo était placée sur le mur où il désirait que la sienne fût également installée. C'est donc sans doute l'arrangement de la nouvelle chapelle dans l'église reconstruite qui a inspiré son interprétation au journaliste anonyme. Les indications circonstanciées de la présence de Tuzio dans la province de Trévise, que nous avons analysée dans le chapitre sur les commanditaires, conduisent à penser que la *Pala*, commandée peu avant 1500, faisait partie d'un programme pour convaincre la République qu'il avait définitivement élu domicile à Castelfranco. De façon plus pertinente, le style du retable, qui est bellinien dans le détail, joue en faveur d'une datation plus ancienne, acceptée par Ballarin (1979), Humfrey (1993) et Battisti (1994). D'autres ajoutent encore foi à la légende créée par l'anonyme du journal vénète de 1803 (Torrini, 1993 ; Maschio, 1994). Seul Charles Hope (1993) a remis en cause l'attribution à Giorgione, lui préférant le graveur Giulio Campagnola. Hope se fonde sur le fait que la documentation est postérieure d'un siècle à la mort de Giorgione. Nous avons vu précédemment comment Ridolfi lui-même a pu apprendre l'existence de cette tradition lorsqu'il visita la province de Trévise en 1630. On ne connaît aucun tableau de la main de Giulio Campagnola, qui, d'après les sources anciennes, comme les écrits de Michiel, était un graveur qui imitait Giorgione – voir notamment Keith Christiansen (1994) pour sa critique de l'article de Hope.

Bibliographie : Ridolfi, 1648 ; Crowe et Cavalcaselle, 1912 ; Anderson, 1973 ; Bellinati, 1978 ; *La Pala di Castelfranco Veneto*, avec des contributions de L. Lazzarini, F. Pedrocco, T. Pignatti, P. Spezzani et F. Valcanover, Castelfranco Veneto (mai-septembre 1979 ; Humfrey, 1993 ; Charles Hope, 1993 ; Battisti, 1994 ; Christiansen, 1994.

LONDRES, National Gallery, inv. n°1160
L'Adoration des Mages
Bois, peut-être un panneau de prédelle, 29 x 81 cm

Provenance : Richard Hart Davis, Bristol, Avon, †1842 ; acquis avant 1822 par John Philip Miles, Leigh Court, Somersetshire ; hérité par Sir William Miles (1845-1879) et Sir Philip John

William Miles ; acquis par la National Gallery à la vente Miles, Christie's, Londres, 1884.

L'Adoration de la National Gallery, aujourd'hui presque unanimement attribuée à Giorgione, a provoqué d'étranges controverses au fil de son histoire, aussi bien quand elle est entrée dans la collection nationale britannique, que, plus récemment, lorsqu'a été analysé son dessin préliminaire (Hope et Asperen de Boer, 1991). Cela vient en partie de son association avec le groupe Allendale. Dans son compte rendu de la vente de la Leigh Court Gallery of pictures le 21 juin 1884, *L'Athenaeum* décrit le tableau comme "un charmant Giovanni Bellini, représentant *L'Adoration des Mages* avec deux délicates petites figures (...). C'est une peinture de prédelle, à la finition lisse, élégante et soignée. La teinte des chairs est dorée, la coloration lumineuse et l'œuvre dans un excellent état de conservation". Sir Frederick Burton acheta le tableau pour la National Gallery parce qu'il était convaincu que c'était un Giorgione et il essaya de persuader ses amis Layard – un *trustee* de la National Gallery – et le grand *connoisseur* Giovanni Morelli, de la validité de son attribution. Ainsi que Layard l'écrivit à Morelli en 1884 : "Burton m'écrit qu'il a acheté à la vente des tableaux de Leigh Court un petit tableau qu'il croit être de Giorgione. Crowe et Cavalcaselle en font une description dans leur *North Italy*, vol. II, p. 128, et se montrent disposés à l'attribuer à ce grand maître. Burton me dit que c'est un bijou. Il l'a eu pour très peu." (British Library, Add. mss 38667). Morelli devait attribuer le panneau, comme l'ensemble du groupe Allendale, à Catena, un artiste très proche de Giorgione. Après 1889, il fut inscrit au catalogue sous le nom de Giovanni Bellini, puis de Bonifazio jusqu'au milieu de ce siècle, où l'attribution en faveur de Giorgione regagna du terrain. Burton exagérait certainement l'excellence de l'état du tableau : on déplore par endroits de nombreuses lacunes, la peinture s'étant écaillée. On peut encore juger de la qualité originelle de la surface dans certaines parties du tableau, comme le pourpoint et la ceinture du jeune homme sur la droite.

Le panneau, qui appartient sans conteste au groupe Allendale, est désormais accepté comme un Giorgione, sauf, récemment, par Hope et Asperen de Boer (1991) : pour eux, le dessin préliminaire pourrait être dû à deux artistes, dont l'un serait Giulio Campagnola. Un dessin sous-jacent du panneau de *L'Adoration* révèle en effet une autre composition, peut-être une première idée pour les compagnons des Rois-Mages, tracée sur le panneau lorsqu'il était encore pris tête-bêche : y figurent des nus et des cavaliers. C'est dans ce dessin sous-jacent que Hope et Asperen de Boer veulent voir un Giulio Campagnola. Les clichés à l'infrarouge sont tout aussi ouverts à l'interprétation que les autres images graphiques. À l'inverse, Jill Dunkerton (1994, 69) a été frappée par les similarités de détails dans les dessins sous-jacents de *L'Adoration* et des *Trois Philosophes*, tels que "le rendu schématique des paupières baissées du philosophe au centre et de l'Enfant Jésus dans le tableau de la National Gallery comme des demi-cercles, des lunettes... et dans les deux tableaux les plis des drapés sont suggérés par une série anguleuse de coups de pinceau à peine incurvés, liés les uns aux autres, réduction linéaire du style de drapé employé par Giorgione, qui, du moins dans ses œuvres maîtresses, évoque des étoffes rêches, presque du papier, tombant en larges formes triangulaires souvent liées les unes aux autres". L'analyse de Dunkerton est pertinente alors que

la quête de plusieurs mains sous la surface risque d'être source de confusion. La découverte de dessins sans lien avec la composition de surface semble témoigner d'une caractéristique de la technique de Giorgione à la fois dans *L'Éducation du jeune Marc Aurèle* (palais Pitti, Florence) et dans le *Portrait Terris*.

Depuis toujours, le format du tableau a fait penser qu'il appartenait à une prédelle mais les autres panneaux de cette hypothétique prédelle, s'ils étaient de Giorgione, n'ont jamais été retrouvés. Son pedigree ne donne aucune indication du lieu pour lequel il a été exécuté. Les prédelles se firent rares sous les retables vénitiens à partir du Quattrocento à Venise, mais la tradition fut maintenue sur la *terra firma*. Peut-être la forme de prédelle est-elle purement accidentelle.

Bibliographie : *A catalogue of the pictures at Leigh Court… the seat of P.J. Miles, with etchings from the whole collection by John Young*, Londres, 1822 ; Hope et Asperen de Boer, 1991 ; Dunkerton, 1994.

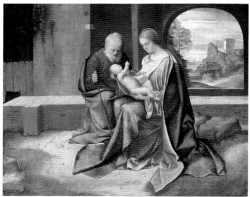

WASHINGTON, National Gallery of Art, inv. n°1952, 2.8
La Sainte Famille (*Madone Benson*)
Retransposé sur masonite en 1936, 37,3 x 45,6 cm

Provenance : Charles I^{er} d'Angleterre ; Jacques II d'Angleterre ? ; Allartt van Everdingen ? (vendu à Amsterdam, 17 avril 1709, n°2) ; collection privée française, attribué alors à Cima da Conegliano (Borenius, 1914) ; marchand anonyme, Brighton, Angleterre, jusqu'en 1887 (suivant les Benson, à qui le tableau appartenait dans les années trente : "découvert à Brighton chez un brocanteur vers 1887… À la mort de l'acheteur, vendu aux enchères à Brighton et acheté… par Henry Willett" ; Henry Willett, Brighton, 1887-1894 ; échangé avec Robert Henry et Evelyn Benson [née Holford], Buckhurst Park, Sussex, Londres, recensé comme Giorgione par Borenius) ; acheté par Duveen's, New York, 1927 ; vendu à la collection Samuel H. Kress, 1952.

Au vu de ses dimensions et de son sujet, il pourrait s'agir du tableau de la collection de Giovanni Grimani à Venise que Pâris Bordone estima, entre 1553 et 1564, à dix ducats seulement, sans doute à cause de sa taille modeste : "*Uno quadro de uno prexepio de man de zorzi da Chastel Franco per ducati 10.*" S'il faisait vraiment partie de la collection de Giovanni Grimani, celui-ci pourrait l'avoir hérité de ses parents, Domenico ou Marino Grimani. Toutefois, aucune peinture de ce type n'est répertoriée dans aucun autre inventaire Grimani.

La complexité de l'état de conservation explique que les vues divergent sensiblement sur l'attribution. Le tableau fait partie du groupe Allendale. Le dernier nettoyage, effectué par William Suhr, date de 1936, lorsque le tableau se trouvait encore chez Joseph Duveen. Les notes de Suhr nous révèlent qu'il avait déjà été transposé et qu'on devait le retransposer, probablement parce que

la peinture s'était beaucoup écaillée. Une photographie inédite (ill. 56), prise au moment où il fut désentoilé lors de la restauration de Suhr, montre qu'il y avait de nombreuses lacunes et que, par endroits, les couches picturales étaient usées : il ne reste rien de la peinture originale sur le bord inférieur et aux coins inférieurs gauche ou droit, trois fissures horizontales courent sur toute la largeur du tableau. Fait surprenant, la photographie révèle l'existence de griffures circulaires, de toute évidence dues à un acte de vandalisme précédemment non répertorié, qui affectent particulièrement le vêtement de la Vierge et donnent l'impression qu'on y a tracé des cercles au compas. Les yeux et la bouche de Joseph, ainsi que le visage de la Vierge sont également égratignés. Suhr note que Bogus, l'assistant de Duveen, "ordonna que le visage de la Vierge fût complété". Lors d'un examen récent, David Bull a décelé que le manteau bleu et la robe rouge de la Vierge ont été abondamment repeints, et les ombres renforcées, alors que les contours verts et orange sont en bon état. La tête de l'Enfant est bien conservée mais les extrémités de ses membres sont endommagées. Cependant, toutes les zones où la peinture est d'origine et bien conservée attestent l'attribution à Giorgione. Les personnages anticipent la Sainte Famille de la *Nativité Allendale*. Les auteurs les plus récents acceptent l'attribution. Si les caractéristiques septentrionales de l'iconographie et du style, souvent glosées, s'accordent avec la suggestion d'une commande Grimani, on ne peut affirmer qu'il s'agisse bien du tableau évalué par Pâris Bordone pour le compte de Giovanni Grimani.

Bibliographie : T. Borenius, *Catalogue of Italian Pictures… collected by Robert and Evelyn Benson*, 1914 ; Pignatti, 1969 ; Shapley, 1979 ; Torrini, 1993.

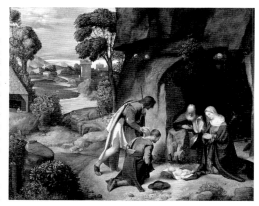

WINDSOR, château de Windsor, bibliothèque royale, collection de Sa Majesté la Reine Elizabeth II, n°12803
L'Adoration des bergers
Dessiné à la pointe du pinceau à l'encre brune et au lavis sur sauce, sur papier bleu, rehaussé de gouache blanche, 22,7 x 19,4 cm.

Ce dessin, associé depuis toujours à la *Nativité Allendale* de la National Gallery de Washington, a connu le même parcours critique. Dans l'ensemble, ceux qui attribuent le groupe Allendale à un autre artiste lui donnent aussi ce dessin. Bien que, pour Pignatti (1969, 144-145), le dessin soit une copie de la *Nativité Allendale* par un élève de Carpaccio, il existe des différences importantes entre le dessin et le tableau, qui prouveraient plu-

tôt que le premier est une esquisse du second. Si c'en était une copie ou une dérivation, il reproduirait sans doute les aspects les plus novateurs de l'iconographie. Or, il n'y figure qu'un berger, l'Enfant Jésus est assis, le dos droit, plutôt qu'à demi couché, et le fond ressemble plus à un mur qu'à une grotte. Pour Johannes Wilde, c'est là "le seul dessin qu'on (puisse) attribuer avec plus ou moins de certitude à Giorgione" (cité dans le catalogue d'exposition *Drawings by Michelangelo, Raphael, Leonardo and their contemporaries* à la Queen's Gallery, Buckingham Palace, 1972-1973, 48). Dans les traits stylistiques qui rappellent le dessin inventif de Carpaccio, on devine la tentative d'un jeune artiste pour transiger avec la tradition graphique vénitienne. Le dessin préliminaire révélé par le réflectogramme infrarouge dans *L'Adoration des bergers* de Washington analysé dans l'entrée suivante n'est guère éloigné du dessin de Windsor.

Bibliographie : Baldass cat. n°5, 1965 ; Pignatti, 1969 ; *Drawings by Michelangelo, Raphael & Leonardo and their contemporaries*, the Queen's Gallery, Buckingham Palace, 1972-1973.

WASHINGTON, D.C., National Gallery of Art, Samuel H. Kress Collection, inv. n°1939, 1.289
L'Adoration des bergers (*Nativité Allendale*)
Huile sur panneau de bois, 91 x 111cm.
Inscription sur la bannière tenue par l'ange de l'Annonciation : "GLORIA".

Provenance : Cardinal Joseph Fesch, Rome (catalogue de vente, 1841, n°644, sous le nom de Giorgione) ; vendu au Palazzo Ricci, Rome, 17-18 mars 1845, n°874 (on le dit alors venu de France) ; Claudius Tarral, Paris (vendu chez Christie's, Londres, 11 juin 1847, n°55, sous le nom de Giorgione) ; Thomas Wentworth Beaumont, Breton Hall, Yorkshire, hérité par son fils, Wentworth Blackett Beaumont, premier Lord Allendale ; acheté par Duveen's, New York, 5 août 1937, sous le nom de Giorgione ; acquis pour la collection Samuel H. Kress, juillet 1938.

Plusieurs provenances antérieures ont été avancées. Certains (Luzio, 1888 ; Baldass, 1965) ont suggéré que la *Nativité* pouvait être la "*Nocte*" de Giorgione qu'Isabelle d'Este désirait acheter à n'importe quel prix à deux collectionneurs vénitiens en 1510 ; "*Nocte*" était alors employé dans le sens de "Sainte Nuit" et non dans celui de "noc-

turne". La description indépendante, de la variante de Vienne comme une "*Nachtstuckh*" dans l'inventaire de Léopold-Guillaume viendrait confirmer cette hypothèse. D'autres ont avancé que cette Adoration pourrait être celle de Giorgione que Pâris Bordone louait en 1563 dans son inventaire de la collection de Giovanni Grimani. Cependant, étant donné son bas prix, il est plus probable que le tableau évalué par Pâris Bordone ait été *La Sainte Famille* (*Madone Benson*). D'autres, enfin, y ont vu *L'Adoration des bergers* de la collection de Jacques II d'Angleterre mais cette provenance est la plus difficile à retracer.

L'état du tableau est excellent à quelques réserves près : on remarque des crevasses au niveau des joints à 28 et 62 cm du bas ; les bords verticaux du panneau présentent de légers effacements ; il y a des lacunes dans le ciel, surtout au-dessus de l'ange de l'Annonce et le long des nœuds du bois, mais aussi, quoique dans des proportions moindres, sur le vêtement de la Vierge, sur le visage du berger debout et, à mi-distance, juste au-dessus du petit berger appuyé contre un rocher. Des repentirs apparaissent à la réflectographie infrarouge et dans les radiographies, ce qui montre que le tableau a été retravaillé une fois, voire deux. La souche, dans le coin inférieur gauche, recouvre un feuillage préexistant. L'enrochement a été prolongé vers la gauche, recouvrant ainsi des feuillages et une portion de ciel.

Au cours de la restauration de 1990-1991, David Bull a noté que l'ange de l'Annonce était peint sur une couche de peinture déjà craquelée. Il en a déduit qu'il s'agit d'un ajout ultérieur. L'écriture pataude du mot "GLORIA" sur le ruban tenu par l'ange, dont la figure est elle-même exécutée sans grâce, vient étayer cette hypothèse. L'ange, intrus dans la composition, prétend intégrer un second épisode dans l'ensemble. Si Giorgione avait désiré juxtaposer deux épisodes du même récit, n'aurait-il pas vêtu de la même manière les bergers au premier plan et à mi-distance ? Le garçon appuyé contre le rocher ne regarde pas l'ange, placé trop haut dans l'arbre, mais l'homme assis de l'autre côté du cours d'eau. Et les deux hommes à mi-distance ne sont devenus bergers que lorsqu'a été ajouté cet ange digne d'un peintre du dimanche. Bull a observé que, peut-être au XIXᵉ siècle, en explorant la surface de la peinture, un restaurateur avait endommagé la zone située entre la plate-forme rocheuse sur laquelle se tiennent les bergers et le ruisseau près de la souche. Un nettoyage antérieur maladroit a fait disparaître un élément, probablement un buisson et/ou une mare aux contours flous. Les contours de l'arbre, au-dessus et au-dessous de l'ange, étaient jadis plus évasés : ils semblent avoir été réduits par le même restaurateur (du XIXᵉ siècle ?) lorsqu'il a nettoyé le ciel. La couleur d'un feuillage d'une facture particulièrement belle sur le côté gauche de la grotte, de verte est devenue dorée. Ces feuilles étaient initialement reliées à une longue vigne qui fut supprimée par Giorgione afin de mieux faire ressortir le profil de la tête du berger sur la paroi rocheuse de la grotte. On voit à l'œil nu un repentir au niveau du tronc gracile qui ressemble à une vigne.

Après son entrée dans la collection Fesch, le tableau fut presque toujours attribué à Giorgione jusqu'à ce qu'il eût réapparu sur le marché en 1936 et que Berenson eût décrété qu'il était de la main du jeune Titien, attribution spectaculaire qui mit un terme à l'amitié entre Berenson et Duveen. Depuis que la *Nativité* est dans la collection Kress, l'attribution à Giorgione a prévalu malgré quelques dissidents comme Waterhouse (1974, 13) et Freedberg

(1975, 137) qui ont tous deux opté pour Titien jeune, ou d'autres qui préfèrent y voir l'œuvre d'un "Maître de la *Nativité Allendale*", qu'ils baptisent parfois. Ainsi, Morelli lança le premier cette hypothèse en allouant à Catena la *Nativité* et le groupe de peintures qui lui est associé : *La Sainte Famille* et le dessin de la Nativité de Windsor.

L'exécution, avec son curieux mélange de naïveté et de sophistication, et les divers degrés d'élaboration dont jeté le trouble sur la paternité du tableau. Ces césures pourraient résulter de l'amalgame de sources ferraraises et septentrionales dans la composition. À la suite de la récente restauration du tableau, David Bull a émis l'hypothèse qu'il pourrait avoir été exécuté en plusieurs étapes, dont la première serait le paysage. Des repentirs, au premier plan à gauche, auraient recouvert un paysage de premier plan plus ancien avec la souche et le buisson ; puis on aurait terminé avec les figures de la Sainte Famille et les bergers devant la grotte. Il pense même que plusieurs années ont pu s'écouler entre le moment où le paysage de l'arrière-plan a été réalisé et celui où les figures du premier plan ont été commencées et achevées – je situerais cette seconde période entre 1500 et 1502. L'hypothèse de Bull explique les difficultés rencontrées par les chercheurs face aux ruptures sensibles à l'intérieur du tableau entre premier et arrière-plan, ou entre la zone du ciel et du feuillage de l'ancien fond, et l'arête de la grotte qui les interrompt brusquement. La restauration de Bull a révélé des détails de l'iconographie : le manteau bleu outremer de la Vierge et les minuscules et lumineuses flammèches rouges d'un feu dans le bâtiment le plus à droite. D'autre part, elle a mis en évidence des points de comparaison avec d'autres œuvres connues de Giorgione passés inaperçus auparavant. Ainsi, les personnages du paysage à mi-distance ressemblent à ceux de l'arrière-plan du panneau de *L'Épreuve de Moïse* aux Offices et la tour endommagée par la guerre ressemble à celle de la *Pala di Castelfranco* : ce qui incite à penser que Giorgione a commencé la *Nativité Allendale* à une date située entre ces deux autres œuvres. Les feuilles à gauche au premier plan, quant à elles, sont reliées, au plan métaphorique, à celles qui ornent la tête de Laura.

Le Vidicon à infrarouge a révélé de délicats dessins sous-jacents tracés à la pointe du pinceau (ill. 64 et 66) qui rappellent le paysage à la surface de *La Tempête* ainsi que son dessin préliminaire. Ici le dessin sous-jacent est fait de courbes parallèles et de lavis. Plusieurs éléments de la composition finale s'écartent de la mise en place, ce qui tend à montrer que certains changements sont intervenus en cours d'exécution. Les éléments qui n'apparaissent pas sur le réflectogramme ont probablement été réalisés sans dessin préalable. L'arête gauche de la grotte a été modifiée deux fois : trois contours sont visibles sur le réflectogramme. Un premier dessin préliminaire proposait une arête rocheuse arrondie ; des parallèles curvilinéaires indiquaient ombres et volumes. Certaines parties de la deuxième version ont été peintes directement alors que d'autres ont été exécutées sur un dessin préliminaire. La mise en place de la troisième version, en revanche, a été exécutée au pinceau, directement sur la préparation. L'embouchure ténébreuse de la grotte ressemble fort à ce que l'on voit aujourd'hui. Une arête, toutefois, centrée au-dessus de la tête de Joseph, était arrondie à l'origine et les mêmes parallèles curvilinéaires étaient reprises pour le reste de l'à-pic. Lors d'étapes ultérieures, la peinture brune a été abaissée jusqu'à la hauteur du coude de Joseph. Des zones furent lais-

sées en réserve pour le visage de la Vierge et pour Joseph mais pas pour les animaux. Les plis formés par le manteau de la Vierge étaient différents dans le dessin préliminaire – principalement au niveau du sol – et la cape du berger vêtu de bleu et rouge tombait en un seul pli souple. Le bâton sur lequel il s'appuie était légèrement plus long, il se prolongeait jusqu'à l'épaule de son compagnon. L'examen au Vidicon du dessin préliminaire du berger agenouillé indique soit qu'il se tenait plus droit, soit qu'un troisième berger était prévu dans la mise en place ; sa cape était également animée de plis souples et la doublure n'était pas retournée comme on le voit à présent. Une masse indistincte à gauche de ses souliers semble indiquer qu'ils ont été déplacés (à l'origine, le contour de la cape suivait la diagonale de la jambe du berger debout). Une série d'horizontales au-dessous de sa jambe indique soit un traitement différent du sol, soit des replis de sa cape par terre. Le minuscule personnage masculin assis à la base de l'arbre fut dessiné avant que ne soit peinte la cape du berger debout. Pour ce qui est du paysage, le dessin sous-jacent ne porte pas trace des bâtiments à la droite de la tour, on ne voyait que des arbres à mi-distance. Une plus grande partie du fond apparaissait à droite de la cabane, car il n'y avait pas de feuillage à cet endroit, où était mis en place un petit bâtiment qui ne fut jamais peint. Une fois que le lien est établi entre *La Tempête* et la *Nativité Allendale*, et donc avec l'ensemble du groupe Allendale, alors les débuts de Giorgione font sens.

Bibliographie : Luzio, 1888 ; Richter, 1937 ; Shapley, 1979 ; Pignatti, 1969 ; Waterhouse, 1974 ; Wilde, 1974 ; Freedberg, 1975 ; Tschmelitsch, 1975 ; Hornig, 1987 ; *Pastoral Landscape*, 1988 ; Freedberg, 1993.

VIENNE, Kunsthistorisches Museum, inv. n°1835
L'Adoration des Bergers (variante de la *Nativité Allendale*)
Huile sur bois de peuplier, 92 x 115 cm

Provenance : collection de Bartolomeo della Nave, Venise, 1636, n°45, sous le titre "Notre Dame et la Nativité du Christ et la Visitation des Bergers Pal 4&5 idem" ; Lord B. Fielding – marquis (duc) d'Hamilton, 1638-1649 ; inventaire de la collection de l'archiduc Léopold-Guillaume, 1659, sous le titre *"Ein Nachtstuckh von Öhlfarb aux Holcz, warin die Geburth Christi in einer Landschafft, das Kindtlein ligt auf der Erden auf unser lieben Frawen Rockh, wobei Sct. Joseph und zwey Hierdten undt in der Höche zwey Engelen. In einer glatt verguldten Ramen, hoch 5 Span 4 Finger undt 6 Span 4 Finger braith. Man Halt es von Giorgione Original."*

Malgré son pedigree hors-pair, ce tableau n'a jamais reçu l'attention critique qu'il méritait, à cause de son mauvais état de conservation et de son manque de fini-

tion. Malgré un sujet similaire, cette réplique présente un certain nombre de différences avec la *Nativité Allendale* : le vêtement de la Vierge est plus clair ; l'Ange annonciateur et l'un des chérubins sur la paroi rocheuse sont absents ; les arbres sur la gauche sont d'une autre espèce, leur feuillage est moins fourni. Pourtant, une comparaison entre cette réplique inachevée et les radiographies de la *Nativité Allendale* révèle des ressemblances troublantes aux endroits mêmes où l'actuelle Nativité se distingue de la réplique. Ainsi, la radiographie révèle dans le vêtement de la Vierge une plus forte présence de peinture opaque aux rayons X que dans les autres vêtements du tableau : un pigment blanc, comme du blanc de plomb ; le vêtement de la Vierge était donc d'une teinte plus pâle. Or, dans *L'Adoration des bergers*, il est également beaucoup plus clair : ne correspond-il pas, de ce fait, à une étape antérieure de la réalisation de la *Nativité Allendale* ? De même, lorsqu'on s'attache à la structure des rochers sous la cabane dans la partie gauche du tableau, *L'Adoration* et la radiographie de la *Nativité* présentent de grandes similitudes et s'opposent à ce qui apparaît à la surface de cette dernière. Dans *L'Adoration*, les abords du cours d'eau sont divisés en trois masses, autorisant une transition plus douce et plus progressive vers le fond, qui entraîne l'œil le long du ruisseau, alors que, dans la version de Washington, deux de ces masses se fondent, créant une barrière artificielle, transition brutale entre le feuillage finement détaillé du buisson du premier plan et ceux du plan médian. Deux conclusions s'offrent à nous : soit la réplique de Vienne a été exécutée tandis que la *Nativité Allendale* était encore inachevée dans l'atelier de Giorgione, soit elle lui est postérieure, tout en étant antérieure à l'ajout maladroit de l'ange. Dès le XVII^e siècle, on l'a attribuée à l'atelier de Giorgione, que ces nouvelles preuves semblent confirmer. Le titre de "nocturne" qu'on lui donnait alors rappelle la *"Nocte"* de Taddeo Contarini mentionnée dans la correspondance d'Isabelle d'Este.

Bibliographie : Baldass-Heinz, 1965 ; Pignatti, 1969 ; Torrini, 1993.

BERLIN, Gemäldegalerie, Staatliche Museen Preussischer Kulturbesitz, inv. n°12A
Portrait de jeune homme (en veste rose damassée) dit *Portrait Giustiniani*
Toile, 57,5 x 45,5 cm.
Inscription : "VV" sur le parapet.
Provenance : acheté en 1884 par Jean-Paul Richter, Florence ; acquis en 1891 par le Kaiser Friedrichs Museum.

On a parfois cru reconnaître dans ce portrait un tableau mentionné par Vasari dans sa *Vie de Titien* : *"A principio, dunque che cominciò seguitare la maniera di Giorgione, non avendo più che diciotto anni, fece il ritratto d'un gentiluomo da ca Barbarigo amico suo, che fu tenuto molto bello, essendo la somiglianza della carnagione propria e naturale, sì ben distinti i capelli l'uno dall'altro, che si conterebbono, come anco si farebbono i punti d'un giubone di raso inargentato che fece in quell'opera. Insomma, fu tenuto sì ben fatto e con tanta diligenza, che, se Tiziano non vi avesse scritto in ombra il suo nome, sarebbe stato tenuto opera di Giorgione"* (Voir Pignatti, 1969, n°11 ; et Rosand, 1978, 66). Richter acheta la toile, croyant acquérir un portrait giorgionesque du jeune Sebastiano del Piombo, attribution ensuite reprise par Wickhoff. Après la restauration de Luigi Cavenaghi en 1887, Giovanni Morelli conseilla à Richter de ne point vendre une si belle chose et de la conserver dans sa collection personnelle (*"... das Porträt des Sebastiano del Piombo würde ich an Ihrer Stelle, lange Jahre in meinem Arbeitszimmer vor meinen Augen behalten"*). C'est Morelli qui semble avoir lancé l'attribution de cette œuvre à Giorgione, au cours d'une conversation avec Sir William Gregory, *trustee* de la National Gallery de Londres, sur l'authenticité et la vente possible des tableaux de la collection de Richter. Le 25 novembre 1887, Morelli écrivit en effet à Richter qu'il avait demandé à Gregory *"Und was sagen Sie... zu dem wunderschönen Jünglingsporträt des Giorgione ?"* et que celui-ci avait répondu : *"Herrlich, very beautiful... und halten Sie es wirklich für ein Werk des Giorgione ?" "Welchen anderen Meister wollten Sie es denn geben ? Für den Sebastiano*

kommt es mir fast zu lebendig und geistreich vor", répondit notre insigne *connoisseur*. Depuis lors, le portrait a toujours été alloué à Giorgione, sauf par Rosand, qui y a vu un Titien, se fondant en partie sur le témoignage de Vasari (qui n'est pas toujours une source sûre quant aux attributions des œuvres de Giorgione).

Concernant son état de conservation, deux documents présentent le tableau après la restauration de Cavenaghi : une excellente photographie en couleurs de la Photographische Gesellschaft prise en 1908 avant le nettoyage de Ruhemann et, une autre, de qualité moindre, du portrait *in situ* dans la collection Richter à Padoue. On peut ensuite se référer aux rapports de Helmut Ruhemann (1931-1933, traduction anglaise in Richter, 1937, 125-126) et de A. Lobodzinski (1979). Ils font état de lacunes à chacun des angles, qui ont tous été écornés et présentent désormais des marques visibles de pliure. Le fond et le parapet gris ont été repeints d'une couleur mal assortie. Une couche de peinture ultérieure sur le côté gauche du fond masque le contour original du bras droit du jeune homme. On distingue encore les couleurs d'origine du parapet sur l'extrême bord droit du tableau, et environ deux centimètres du fond gris au point de contact entre les cheveux et l'épaule droite. Les ombres du visage et du nez ont été retouchées et il y a des repeints sur l'iris et le blanc des yeux, comme sur les cils. La ligne sombre parallèle à la bouche, à gauche en dessous de la lèvre du jeune homme, est un repentir. Les radiographies mettent en évidence le peu de dessins préliminaires. En voulant combler certaines craquelures des cheveux, on les a endommagés. La fameuse inscription du parapet, "VV", ne peut être d'origine, du moins dans son état actuel : un examen attentif révèle qu'elle a été peinte ultérieurement par une main à la touche un peu lourde. On ne saurait dire si cette inscription en reprend une calligraphie plus ancienne et qui ne serait plus visible. L'ombre noire sur le parapet a été retouchée par la même main maladroite. L'état de conservation du vêtement rose damassé, d'une facture admirable, procure d'inestimables informations sur l'utilisation que Giorgione faisait des glacis. On discerne nettement deux couches de couleurs : une laque rouge sous laquelle nous pouvons imaginer l'apprêt gris, et, sur ce rouge, une couche gris-bleu qui met en évidence les lignes des plis profonds de l'étoffe matelassée. Les nœuds sont exécutés en rouge. Sur les bords du tableau, le rouge est bien plus riche et la couche de gris-bleu disparaît : en effet, le cadre d'origine mesurait deux centimètres de plus que l'actuel. (Ce cadre plus large a également laissé sa marque sur les franges supérieures du fond gris.) Bode a commandé le nouvel encadrement entre 1891 et 1912. Le rapport sur la restauration effectuée sous la direction d'Helmut Ruhemann en 1931-1933 avance l'hypothèse que le glacis gris-bleu n'aurait jamais été appliqué sur les bords parce qu'ils auraient été dès l'origine recouverts par le cadre. Dans un rapport sur la restauration de 1979, M.A. Lobodzinski a suggéré que cette couche pourrait, en fait, être due à la décoloration d'une composante du glacis rouge, l'alizarine, sous l'action de la lumière. Sur le vêtement, à la droite du nœud noué du milieu, une zone légèrement défectueuse révèle deux couches originales du rouge avec lequel Giorgione a modelé le drapé. Sur l'épaule droite du jeune homme, une zone décevante apparaît à l'endroit où, en 1931, Ruhemann a dû retirer une grande part de la couche supérieure de peinture – d'où le caractère abrupt, aujourd'hui, de la transition entre le vêtement et le parapet.

La signification de l'inscription "VV" a suscité de nombreux commentaires. On la retrouve avec des variations significatives dans un groupe de portraits vénitiens et elle apparaît exactement sous la même forme dans un portrait plutôt médiocre, naguère conservé dans une collection privée londonienne (Pignatti, 1969, A 25). Récemment, la restauration du *Portrait Goldman* de Washington a mis au jour l'inscription "VVO" mais la dernière lettre n'est que conjecture. La copie de la *Femme à sa toilette* de Titien par Teniers dans la galerie de Léopold Guillaume (Madrid, Prado) porte l'inscription "VVP" dans l'arrière-plan supérieur droit. On trouve la lettre "V" sur le *Portrait Broccardo*. On ne rencontre une inscription similaire dont l'on ait une interprétation recevable que dans deux autres tableaux de Titien, *La Schiavona* et *L'Arioste* (National Gallery, Londres) : ils arborent sur le parapet la signature de l'artiste "TV" (Gould, 1975, 281, 288). Diverses explications ont été proposées pour les lettres "VV" : ce serait la signature de l'artiste ; le tableau serait un portrait de Gabriele Vendramin et elles signifieraient *Vendramin Venetis* ; elles signifieraient *Vanitas Vanitatum* (Schrey, 1915, 574 ; Richter, 1937, 209). L'étrangeté de ces lettres dans un contexte épigraphique traditionnel, antique ou renaissant, réside dans le fait qu'elles sont isolées et ne sont pas les abréviations d'une inscription plus longue. Dans les exemples cités afin d'étayer les différentes théories proposées (ainsi pour la solution avancée par Thomson de Grummond : *Vivus Vivo* ou *Vivens Vivo*, 1975, 352), les exemples antiques ou renaissants offerts en comparaison sont tous tirés d'inscriptions plus longues qui fournissent un contexte à l'explication. On aurait pu tout aussi bien suggérer d'autres abréviations épigraphiques tirées des dictionnaires adéquats, tel *Votum Vovit* ou *Ut Vuverat* mais laquelle est préférable, laquelle peut-on justifier ? La flamboyante veste rose damassée du jeune homme, que Giorgione aima tant à peindre, et qui contraste tant avec le vêtement des cohortes d'hommes et de femmes aux costumes sombres que nous présentent les portraits vénitiens de la période, devait être arborée en violation flagrante des lois somptuaires – chacune des formules suivantes pourrait donc se cacher sous l'énigmatique abréviation : *Veniet Venus*, *Veneris Victor*, *Victor Vecundus*. Mais l'une d'elles est-elle plus crédible que les autres ?

Bibliographie : Justi, 1936 ; Richter, 1937 ; Pignatti, 1969 ; Thomson de Grummond, *Art Bulletin*, LVII, 1975 ; correspondance Morelli-Richter, 1960 ; Tschmelitsch, 1975 ; Rosand, 1978 ; Anderson, "Morelli and Layard", 1987 ; Mündler, 1985 ; Hornig, 1987 ; Torrini, 1993.

SAN DIEGO, Museum of Art, inv. n°41 : 100
Portrait d'homme, connu sous le nom de *Portrait Terris*
Huile sur panneau de peuplier, 30,1 x 26,7 cm
Le panneau fait environ 3 mm d'épaisseur et est flanqué de *gesso* des deux côtés.
Inscription au revers : "15__ di man, de M° Zorzi da Castel fr..."
Provenance : David Curror au XIXᵉ siècle ; Alexander Terris, Londres ; chez T. Agnew & Sons durant la première guerre mondiale ; David Kœster v. 1930 ; Lilienfeld Galleries, New York ; mlles Anne R. et Amy Putman, San Diego, qui en ont fait don au musée en 1941.

Le tableau fut peu commenté jusqu'à la monographie de Richter (1939, 226), qui fit accepter l'œuvre comme un Giorgione authentique et l'inscription au revers comme contemporaine du peintre. La plupart des critiques ne parvenant pas à déchiffrer les deux derniers chiffres de la date inscrite, on s'est accordé sur le fait qu'on distingue une boucle au pied d'un des deux chiffres, ce qui rend plausibles les dates suivantes : 1500, 1506, 1508 et 1510. L'une des grandes nouveautés de la monographie de Pignatti (1969) était d'affirmer formellement que la date inscrite au revers était 1510. Pignatti s'est fondé sur cette base pour définir ce qui, à ses yeux, était le style de Giorgione dans les deux dernières années de sa vie, éliminant ainsi du corpus des tableaux comme *Le Concert champêtre*. Hope (rapporté par Hornig, 1987) a contré les allégations de Pignatti, déclarant que le troisième chiffre ne pouvait être un "1", puisqu'aucun point n'est visible dans la zone bien conservée au-dessus du chiffre manquant, alors qu'il en figure un au-dessus du premier. Ballarin a opté en faveur d'une date bien antérieure, 1506 (*Le Siècle de Titien*, 1993). De récentes découvertes dans le domaine de la conservation ont relancé le débat sur l'interprétation de l'inscription au revers ; elles militent en faveur d'une date encore antérieure.

En 1992, en prévision de l'exposition sur *Le Siècle de Titien* à Paris l'année suivante, Yvonne Szafran, du département de conservation des peintures du J.-Paul Getty Museum, fit réaliser un réflectogramme (ill. 70) du revers du panneau, dans l'espoir qu'on parviendrait enfin à une lecture correcte de la date. On découvrit à cette occasion que Giorgione avait commencé à peindre sur cette face-

là : ayant d'abord effectué une préparation au *gesso*, il avait ensuite incisé à la plume les lignes d'un dessin, dont il avait aussi commencé à emplir certaines figures à la peinture. Le dessin représente un certain nombre de sujets de tailles différentes et sans lien apparent entre eux : un Ecce Homo et des contours de nus. L'examen tendrait à prouver que le dessin était réalisé à l'encre de noix de galle. Aux endroits où la peinture s'est détachée, il est possible de l'analyser le revers du panneau. On voit apparaître les esquisses de deux figures dont le style rappelle le saint Joseph et la Vierge de la *Nativité Allendale*. Pour une quelconque raison, Giorgione a abandonné cette face du panneau après avoir commencé d'élaborer un tableau, pour, finalement, réaliser un autre portrait sur l'autre côté.

Côté portrait, la première couche de peinture présente un empâtement lourd. Un apprêt noir transparaît en certains points de la surface du tableau ; il est surtout évident au niveau de la peau du modèle, grise, tachetée de noir, comme s'il était mal rasé. Cette première couche sombre évoque celle utilisée par endroits pour la chair de *La Femme adultère* (Glasgow) et diffère des apprêts gris employés par Lorenzo Lotto dans son *Saint Nicolas en Gloire* (Carmine) et par Titien dans la *Pala des Pesaro* (Lazzarini 1983, 140). Malgré des dégâts importants au nez et la forte usure des zones figurant la chair, le panneau est en bon état. L'épaisse couche de repeints retirée en 1992 avait été appliquée en raison de l'usure de la couche de peinture et des craquelures. Les radiographies semblent montrer qu'autrefois le sujet a pu porter un couvre-chef. Les couleurs se sont considérablement altérées, notamment dans le vêtement du modèle, qui, jadis d'un éclatant bleu violacé, paraît noir aujourd'hui – mélange d'azurite noircie par le temps et de laque rouge organique, un pigment qui a toujours été fugitif. Le fond vert est en bon état et l'on imagine que l'effet du vêtement violet sur le vert devait être percutant, comparable à celui de la flamboyante veste rose damassée du jeune homme du *Portrait Giustiniani*.

Ces éléments d'information fournis par les techniques de conservation autorisent une nouvelle approche de la datation du tableau. L'inscription et la date portées sur le revers ont été appliquées sur une couche brune qui, à l'origine, recouvrait entièrement le dos du panneau de peuplier. La peinture utilisée pour l'inscription et la date est presque contemporaine de celle utilisée côté portrait. De plus, aucune couche de saleté n'est incrustée entre le dessin et la couche de peinture sur laquelle se trouve l'inscription, ce qui suggère que ces deux couches sont probablement de la même époque. Le nom du peintre figurant correctement en dialecte vénitien dans l'inscription, l'attribution a toujours été acceptée, bien que la ou les localisations du tableau soient inconnues avant le XIXᵉ siècle. Le dessin sous-jacent est très proche de celui, à l'encre, de *L'Éducation du jeune Marc Aurèle* (palais Pitti). Ces deux dessins sous-jacents diffèrent beaucoup de ce qui paraît à la surface des tableaux correspondants. Tout semble donc indiquer que le *Portrait Terris* est un portrait de jeunesse, datant à peu près de la même période que *L'Éducation du jeune Marc Aurèle*. Peut-on alors penser que la date inscrite au revers soit 1506 ? Du point de vue de la couleur comme de la composition, il s'apparente au *Portrait Giustiniani* (Berlin), ce qui apparaît de manière plus évidente encore quand on l'imagine avant la décoloration des pigments employés pour la réalisation du vêtement. En outre, le style du dessin au pinceau

remonte aux premières années du XVIᵉ siècle. On ne peut plus, dès lors, juger le style du dernier Giorgione à l'aune du *Portrait Terris*. À un moment donné fut appliquée une couche de peinture brune pour protéger le revers, tandis qu'était ajoutée la date, aujourd'hui illisible. Par le passé, deux tentatives ont été faites pour identifier le modèle : Klara Garas a avancé qu'il s'agissait de Christophe Függer, fils illégitime de la maison Függer, résident à Venise, dont Dürer a fait le portrait (1972, 125-135) ; William Schupbach (1978, 164-165), se fondant sur une comparaison avec un portrait dû à Titien, a suggéré que c'était un médecin et poète d'Émilie, Gian Giacomo Bartolotti da Parma. Aucune des deux propositions n'a emporté l'adhésion. Le réemploi du panneau semblerait montrer que ce n'est pas un portrait de commande ; ce pourrait être le portrait d'un ami. De plus d'une façon, il rappelle beaucoup la pose de trois-quarts du *Portrait Giustiniani*.

Bibliographie : Richter, 1939, 226 ; Pignatti, 1969, 67-68, 101 ; Garas, 1972 ; Ballarin, 1993, 729-732.

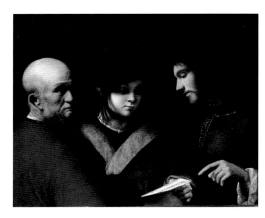

FLORENCE, palais Pitti, inv. n°110
L'Éducation du jeune Marc Aurèle, connu précédemment sous le titre *Les Trois Âges de l'Homme*
Bois, 62 x 77 cm

Provenance : probablement collection de Gabriele Vendramin sous l'intitulé *"Un altro quadro con tre che canta con soaze dorade"* dans l'inventaire de 1567-1569 ; puis chez les héritiers Vendramin, où il serait désigné comme *"Un quadro con tre teste, con un soaze dorade alto quarte cinque e largo cinque e mezza in circa"* dans l'inventaire de 1601 ; probablement collection de Niccolò Renieri en 1666, comme *"Palma Vecchio. Un Marco Aurelio, quale studia tra due filosofi, mezze figure quanto al vivo, fatto in tavola, largo quarte 5, alto 4, in cornice tutta dorata"* ; collection de Ferdinand de Toscane, au moins à partir de 1698 : *"Un quadro in tavola di maniera buonissima lombarda, che rappresenta tra teste al naturale, che significano il tre età dell'uomo"*.

Selon toute probabilité, le tableau est brièvement répertorié dans deux inventaires de la collection de Gabriele Vendramin. Avec d'autres œuvres de la même provenance, il aurait été acheté par le peintre-marchand Niccolò Renieri. Les mesures du second inventaire, en quartes vénitiennes, correspondent à 85,4 x 94,9 cm, ce qui, si l'on retranche 8,5 cm en bas et en haut (la légère disparité dans la taille du cadre est due au fait que les mesures étaient données à la demi-quarte près), nous donne les dimensions de *L'Éducation du jeune Marc*

Aurèle, qu'on dit avoir été accroché dans la *camera per notar* de Gabriele. Le tableau figurait sans attribution dans la collection Vendramin. Dans celle de Renieri, on y voyait l'unique représentation de Marc Aurèle étudiant, à treize ans, la philosophie dans le collège des prêtres. Cette interprétation renvoie peut-être à une tradition antérieure. L'*Historia Augusta* raconte que Marc Aurèle enfant se passionna pour la philosophie au point que, tout jeune, il portait déjà la tenue des philosophes et étudiait avec le stoïcien Apollonius de Chalcédoine. D'autres sources nous informent que l'empereur Antonin le Pieux demanda au célèbre philosophe de venir à Rome afin d'enseigner la philosophie à son fils. Ce dernier, participant aux rites d'initiation, fit l'étonnement de tous par sa mémorisation instantanée des chants liturgiques. Ce n'est qu'une fois qu'il eut intégré la collection Médicis que le tableau fut connu sous le titre *L'Éducation du jeune Marc Aurèle*, lequel renvoie à un sujet qui n'existe dans les arts figuratifs que lorsqu'il est relié à un cycle astrologique ou qu'il s'intègre dans le contexte plus vaste de la vie humaine. Ainsi que Lucco l'a montré (1979), on voit sur le tableau un garçon en compagnie de deux hommes, dont l'un est âgé et l'autre n'a pas plus de ving, vingt-cinq ans, si bien que n'y sont pas vraiment représentés les trois âges de l'homme : enfance, âge mûr et vieillesse.

Le tableau est pour la première fois attribué à Giorgione sur une gravure qui le représente, exécutée d'après un dessin de Jacques Touzé par Lambert Antoine Clæssens pour le musée Napoléon entre 1799 et 1815, et intitulée *La Leçon de chant*. Lorsque, vers la fin du XIXᵉ siècle, Morelli relança l'attribution à Giorgione, il ne reçut qu'un accueil fort tiède. Longtemps, cette scène éloquente, dans laquelle on voyait la représentation de l'éducation musicale d'un jeune homme, a fait l'objet d'attributions incertaines. Puis, en 1989, après la restauration d'Alfio del Serra, Mauro Lucco en a fait le pivot d'une exposition au palais Pitti. Il s'agit de la plus importante attribution à Giorgione de ces dernières années, et elle a été suivie depuis dans nombre d'expositions où le tableau a été accroché en bonne compagnie. Ballarin a observé que la tête du jeune homme vêtu de vert sur la droite est inspirée d'un dessin de Léonard de Vinci représentant l'apôtre Philippe durant la Cène, conservé à Windsor et daté de 1501, ce qui autorise une datation approximative. Toutefois, il est possible que Giorgione ait connu *La Cène* dans l'une ou l'autre de ses innombrables copies et qu'il n'ait pas eu un accès direct à un dessin. Le dessin préparatoire découvert lors de la restauration de Del Serra révèle une composition apparemment sans lien avec le tableau. Elle représente une Vierge à l'Enfant qui évoque la *Nativité Allendale*. On y voit, en effet, la Vierge vénérant le Christ Enfant étendu sur le sol comme dans le tableau de Washington. Tous ces indices suggèrent une datation remontant aux premières années du siècle, quelque temps après le groupe Allendale. Ce dessin préparatoire sans aucun rapport avec le sujet final du tableau rappelle également celui du revers du *Portrait Terris*.

Bibliographie : Morelli, 1891 ; Anderson, *Burlington Magazine*, 1979 ; Garas, 1979 ; Lucco, 1989 ; Brown in *Leonardo & Venice*, 1992 ; Ballarin, 1993 ; Torrini, 1993.

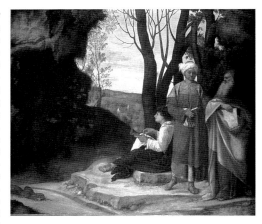

VIENNE, Kunsthistorisches Museum, inv. n°551
Trois Philosophes dans un paysage
Toile, 123 x 144 cm

Provenance : collection de Taddeo Contarini, Venise, où il est mentionné par Michiel ("*In casa de M. Taddeo Contarini, 1525. La tela a oglio delli 3 phylosophi nel paese, due riti ed uno sentado che contempla li raggi solari cum quel saxo finto cusi mirabilmente, fu cominciata da Zorzo da Castelfranco, e finita da Sebastiano Veneziano*") ; collection de son fils, Dario Contarini q. Taddeo, S. Fosca, 14 novembre 1545 (Archivio di Stato, Venise, *Atti di Pietro Contarini*, b.2567, cc 84ᵛ-100ᵛ), où il est désigné comme "*Un altro quadreto grandeto di tella soazado di nogara con tre figure sopra*" ; collection de Bartolomeo della Nave, 1638, décrit comme "*A Picture with 3 Astronomers and Geometricians in a Landskip who contemplat and measure Pal 8 x 6 of Giorgione de Castelfranco... 400*" ; Lord B. Feilding marquis de Hamilton, 1638-1649 ; collection de l'archiduc Léopold-Guillaume, 1659, N° 128 : "*Ein Landschaft von Öhlfarb auf Leinwah, warin drey Mathematici, welche die Masz der Höchen des Himmelsz nehmen... Original von Jorgiono.*" Entré dans le premier catalogue du musée, par Mechel, en 1783, comme "*Giorgione, Die drei Wesen aus dem Morgenland*".

Les radiographies publiées par Wilde (1932) et, plus récemment, les réflectogrammes à infrarouge (Hope et Asperen de Boer, 1991, fig. 67-69) ont permis d'analyser la genèse du tableau. Giorgione n'a commencé à peindre qu'une fois que la mise en place de l'ensemble de la composition eut été effectuée à la pointe du pinceau directement sur la préparation. (Certaines parties de cette composition sont aujourd'hui illisibles, dissimulées par le pigment.) L'arrière-plan présentait un château au sommet d'une colline, abandonné dans la version finale pour un moulin dans une vallée. À l'origine, l'aîné des philosophes se tenait de profil, mais la similitude avec la pose du plus jeune était gênante : il est donc finalement montré de trois quarts. Au lieu de la capuche que nous lui voyons aujourd'hui, un diadème solaire ceignait son front. Outre le compas qu'il a dans la main gauche, il tenait un autre instrument difficile à identifier, et la forme de son parchemin, recouvert de signes astronomiques, était différente. Les radiographies montrent qu'à un stade antérieur, le plus jeune des philosophes portait un couvre-chef et que ses traits étaient moins finement dessinés. Il faut noter, toutefois, qu'il n'apparaît pas au réflectogramme, ce qui ne signifie pas pour autant qu'il ne figurait pas dans la mise en place. Les nombreux repentirs montrent que la position de ses mains, dans lesquelles il tient un compas et une équerre, semblait revêtir une grande importance pour l'artiste. À l'origine, le philosophe du milieu portait un manteau court et tenait

sa main droite sous le nœud de la ceinture et non pas le pouce glissé dans celle-ci comme à présent.

Au XVIIIe siècle, le tableau fut amputé d'une bande d'environ 17,5 cm sur le côté gauche (Wilde, 1932) : à l'origine, la grotte occupait une portion beaucoup plus importante de la composition – près de la moitié de la surface, comme nous le voyons dans les copies de Teniers. On a souvent tenté de définir quelles parties de la composition Sebastiano del Piombo aurait pu "finir", mais on n'est parvenu à aucun consensus et il se peut que Michiel se soit trompé.

En dépit des anciennes mentions du tableau qui en font une représentation de philosophes, d'astronomes ou de mathématiciens, les exégètes y ont souvent vu la représentation des trois Mages, à commencer par Mechel dans le catalogue du Kunsthistorisches Museum en 1783. Son opinion fut reprise par Wilde, qui affirma que le philosophe du milieu avait d'abord eu la peau brune (Wilde, 1932, 145, 150). Cependant, Wilde se trompait dans son interprétation des rayons X, qui ne peuvent fournir aucune indication de couleur. En outre, la source littéraire invoquée pour le tableau, le *Livre de Seth*, un commentaire de l'Évangile selon saint Matthieu qui met en scène les Mages attendant l'apparition de l'Étoile du Berger devant une grotte du *Mons Victorialis*, évoque douze Mages et non trois (Wind, 1969, 26). Les documents analysés dans notre chapitre sur les commanditaires de Giorgone révèlent que Taddeo Contarini, qui commanda cette toile, empruntait volontiers des ouvrages d'astronomie et de philosophie antiques à la bibliothèque de Bessarion (Anderson, 1984). Des trois Contarini portant le même prénom, Battilotti et Franco (1978, 58-61) ont établi que le commanditaire était Taddeo, fils de Nicolò, et beau-frère de Gabriele Vendramin. L'opposition de plusieurs chercheurs modernes à l'interprétation "philosophique", qui va à l'encontre des plus anciennes mentions de l'œuvre, reflète davantage des prises de position dans le cadre du débat actuel sur la méthodologie de l'histoire de l'art qu'elle n'est fondée sur une problématique liée à la Renaissance.

Depuis un certain nombre d'années sévit une réaction à l'encontre des interprétations néoplatoniciennes de l'iconographie renaissante avancées, entre autres, par Wind et Panofsky. Ainsi, dans le cadre des études sur Giorgione, Settis, en digne représentant de cette tendance (1978, 130), ·se trompe dans l'interprétation des données radiographiques, lorsqu'il écrit : "Dans les *Trois Philosophes* de Vienne, Giorgione et son commanditaire avaient lancé un défi aux observateurs et à leur sagacité en choisissant, dans toute l'histoire des Rois-Mages, un seul épisode, et, de surcroît, rarement représenté. Mais cela ne suffisait sans doute pas, et la radiographie révèle que le roi noir a changé de couleur dans la seconde version ; dès lors, l'identification même des personnages devient difficile. Les interprètes s'opposent sur le sens de ce changement : selon Richter, Giorgione a supprimé le roi maure pour éviter toute assimilation des trois philosophes aux rois mages ; selon Gilbert, au contraire, Giorgione a supprimé un détail trop rare dans la tradition iconographique italienne afin de faciliter cette assimilation. Il est plus vraisemblable de croire que Giorgione a souhaité réserver à quelques-uns seulement l'identification des personnages et de l'histoire. De même que seuls les Mages pouvaient découvrir la lueur au fond de la grotte, l'interpréter correctement et y reconnaître un

signe de Dieu, seuls le commanditaire de Giorgione et les plus 'ingénieux' de ses amis étaient capables de découvrir le sujet caché du tableau. Les rayons X l'ont fait pour les spectateurs distraits et pressés du XXe siècle."[1] Cette citation montre bien comment les analyses scientifiques sont utilisées pour conforter les orthodoxies en vigueur et à quel point les rayons X donnent lieu à des théories erronées.

En 1933, Ferriguto a donné la première interprétation "philosophique" du tableau. Influencé par la vision qu'on avait au début du siècle d'une philosophie renaissante vénitienne et padouane plus aristotélicienne que néoplatonicienne, il voulut voir dans les trois philosophes une image des trois générations de la philosophie aristotélicienne : le plus âgé représentait l'aristotélisme avant la scolastique, le philosophe au turban la scolastique arabe et le plus jeune l'aristotélisme humaniste. Beaucoup plus tard, Wind suggéra que le tableau pouvait traiter du néoplatonisme, qui fut le courant philosophique le plus important après que le cardinal Bessarion eût donné à la République de Venise en 1468 sa bibliothèque de manuscrits platoniciens. (Par la suite, le cardinal Domenico Grimani acquit celle de Pic de la Mirandole et la fit venir à Venise.) Wind attira l'attention sur la possible signification platonicienne de la caverne (1969, 4-7). On a tenté de voir dans les personnages, surtout le plus jeune, des portraits de philosophes de l'époque. Nardi (1955) avança qu'il s'agissait de Copernic mais la comparaison avec des portraits postérieurs du philosophe polonais ne n'est guère probante. Il est d'ailleurs peu probable que Taddeo Contarini ait passé commande du portrait d'un érudit étranger impécunieux dont les théories héliocentriques n'étaient pas encore publiées du vivant de Giorgione. On a suggéré de manière plus plausible qu'il s'agissait de l'érudit patricien humaniste Ermolao Barbaro (Branca et Weiss, 1963) ; mais rien ne vient le prouver. Il est possible que Giorgione ait réalisé des portraits de philosophes existants, mais nous n'aurons sans doute jamais la possibilité de les identifier. C'est Peter Meller (1981) qui a proposé l'interprétation la plus convaincante du tableau : il traiterait de l'éducation des philosophes selon la célèbre allégorie de *La République* de Platon. L'interprétation proposée dans notre paragraphe consacré à Taddeo Contarini commanditaire s'en rapproche. En dépit de la sophistication du sujet, le tableau, sur le plan du style comme de la composition, est assez simple ; on pense qu'il précède légèrement le portrait de *Laura*. Bien qu'il soit exécuté sur toile, on n'y trouve guère la liberté de touche et l'adéquation au support qui caractérise le travail des couleurs dans *La Tempête*.

Bibliographie : Wilde, 1932 ; Pignatti, 1969 ; Settis, 1978 ; Hope et Asperen de Boer, 1991 ; Torrini, 1993.

1 Éditions de Minuit, traduction française d'Olivier Christin.

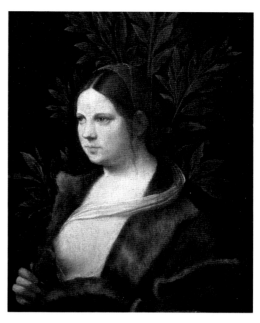

VIENNE, Kunsthistorisches Museum, inv. n° 219
Portrait de femme (Laura)
Toile marouflée sur panneau d'épicéa, 41 x 33,6 cm
Inscription au verso : "*1506 adj. primo zugno fo fatto questo de man de maistro zorzi da chastel fr(ancho) cholega de maistro vizenzo chaena ad instanzia de misser giacomo*".

Provenance : collection de Bartolomeo della Nave jusqu'à 1636 en tant que "Petrarcas Laura" de Giorgione ; Lord B. Feilding marquis de Hamilton, 1638-1649, "*a Weoman in a red gowne linesd with fur with Laurell behind her*" ; collection de l'archiduc Léopold-Guillaume, 1659, n° 176 : "*Von einem unbekandten Mahler*".

Au XVIIIe siècle, le tableau fut réduit pour l'adapter à un cadre ovale, dans lequel il fut exposé jusqu'en 1932. Avant d'être ainsi amputé, le portrait fut copié par Teniers pour ses intérieurs de galeries ; la version du Prado présente Laura, la main sur l'estomac – elle porte l'inscription "GIORGION". Wilde (1931) pensait qu'à l'origine, la toile était marouflée sur le panneau (déjà mentionné dans l'inventaire de 1659). Il se peut qu'on n'ait coupé que cinq centimètres au bas du tableau (Wilde, 1931 ; Ballarin, 1993). Il importe peu que l'inscription soit contemporaine de l'exécution du tableau (Wilde, 1931) ou que ce soit une copie exacte d'un texte inscrit sur le revers du tableau d'origine, transposé plus tard sur le panneau (Baldass-Heinz, 1965), puisque l'écriture est caractéristique du début du XVIe siècle. Dollmayr, le premier, la déchiffra en 1882, ce qui amena Justi (1908, 262-263) à attribuer le portrait à Giorgione. Bien que le portrait de Laura fût l'un des trésors vénitiens de l'archiduc dans un intérieur de galerie par Teniers (ill. 149 ; Prado, Madrid), et bien qu'il eût été exécuté pour être offert à Philippe IV d'Espagne, cousin de l'archiduc, le portrait ne fut pas gravé pour le *Theatrum Pictorium* (1658).

La plus ancienne mention du tableau interprète la couronne de laurier comme une référence à la Laura de Pétrarque, pourtant, il est peu probable que ce soit cette dernière que Giorgione ait désiré représenter : l'idôle de Pétrarque était blonde. La composition utilisant des feuilles de laurier qui encadrent le visage du modèle, on

l'a toujours considérée comme un hommage à la *Ginevra dei Benci* de Léonard de Vinci. La controverse fait rage entre ceux qui y voient un portrait de mariage dont le pendant manquerait (Noë, 1960, 1 ; Verheyen, 1968, 220 ; E.M. Dal Pozzolo, 1993), et les autres, pour qui il s'agit du portrait d'une courtisane (Anderson, 1979 ; Pedrocco, 1990 ; Junkerman, 1993). Elle tourne autour de l'interprétation du sein nu du modèle et de sa tenue vestimentaire. On peut citer des parallèles à la fois dans le domaine de la sculpture (Luchs, 1995) et de la peinture ; ce matériau est utilisé, quelquefois sans souci du contexte, par tous les participants au débat. Il pourrait être légitime de représenter une femme en partie dévêtue dans un portrait s'il s'agissait d'une héroïne telle que Diane, Judith ou Lucrèce ou encore d'un personnage historique comme, par exemple, l'une des femmes célèbres de Boccace. En effet, la tradition consistant à représenter des beautés de façon à mettre en valeur leur nudité était bien connue. Toutefois, la Laura de Giorgione n'a pas de compagnes comme on en trouve d'ordinaire dans ce genre de cycles, ni d'époux (si l'on ignore la référence cachée à Giacomo au revers). Elle est dépeinte au moment où elle défait sa pelisse pour dénuder son sein, qui repose sur la doublure de fourrure. Elle ne porte ni *camicia* ni autre sous-vêtement, fait inhabituel qui contribue à la sensualité de l'image. Dans son *Habiti* (1590), Cesare Vecellio nous informe que l'étoffe des costumes d'hiver des courtisanes vénitiennes était toujours doublée de somptueuse fourrure (*vestita da verno, con veste foderata di bellissime pelli di gran valore*) : Pedrocco (1990) voit là la confirmation que notre modèle est une courtisane vénitienne. Le problème de l'identité de la Laura de Giorgione est lié à la question plus vaste de la rareté des portraits de femmes à Venise à cette époque (voir notre chapitre V, "La représentation des femmes").

Bibliographie : Wilde, 1931 ; Justi, 1936 ; Baldass-Heinz, 1965 ; Noë, 1960 ; Verheyen, 1968 ; Ballarin, 1979 ; Anderson, 1979 ; Pedrocco, 1990 ; Dal Pozzolo, 1993 ; Junkermann, 1993 ; Ballarin, 1993 ; Luchs, 1995.

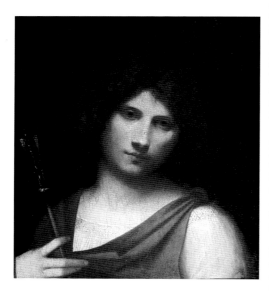

VIENNE, Kunsthistorisches Museum, inv. n°323
L'Enfant à la flèche
Peuplier, 48 x 42 cm

Provenance : 1663, collection de l'archiduc Sigismund, Innsbruck, attribué à Andrea del Sarto, plus tard au château d'Ambras (inv. 1663) ; 1773, collections impériales, Vienne, attribué à Schedone ; transféré à Paris entre 1809 et 1815, retourné à Vienne par la suite.

En 1531, Michiel notait que dans la maison du marchand espagnol Giovanni Ram, résidant à Venise à San Stefano, se trouvait un tableau attribué à Giorgione et représentant un jeune garçon avec une flèche. L'année suivante, visitant la maison d'Antonio Pasqualigo, il y remarqua un tableau similaire, "*La testa del gargione che tiene in mano la frezza, fu de man de Zorzi da Castelfranco, avuta da M. Zuanne Ram*" : il écrivit à ce moment-là que Ram ne possédait qu'une réplique, alors qu'il croyait être en possession de l'original (*benchè egli creda che sii el proprio*). Qui du marchand espagnol ou du Vénitien possédait l'original ? En 1532, Michiel savait-il discerner ce qui dans un tableau indiquait qu'il était vraiment de la main de Giorgione ? Quelle que soit la réponse, le tableau d'une grande délicatesse, aujourd'hui conservé au Kunsthistorisches Museum est assurément autographe et a appartenu soit à Pasqualigo soit à Ram.

Les recherches menées sur la collection Pasqualigo ont conduit les spécialistes à penser que le mécène de Giorgione n'était pas Antonio mais son père Alvise, lequel connaissait Gabriele Vendramin, à qui il échangea le torse en marbre datant de l'Antiquité tardive d'une "*donna che tien la bocca aperta*". Antonello da Messina fit le portrait d'Alvise en 1475, peu après que celui-ci fut entré au *Maggior Consiglio*, le 2 décembre 1474 (Battilotti et Franco, 1994, 215-216). La collection décrite par Michiel paraît avoir été formée durant les dernières années du XVᵉ siècle et les premières du XVIᵉ. Elle comprenait une réplique autographe de la tête de saint Jacques dans le tableau du *Christ portant la Croix* à San Rocco, le genre de variante que Giorgione aurait pu exécuter pour un ami.

La collection de Giovanni Ram, tout aussi remarquable, contenait de même un tableau analogue, par Giorgione, d'un garçon un fruit à la main, désigné par Michiel comme "*la pittura della testa del pastorello che tiene in man un frutto*". Les traits de Ram nous sont connus parce qu'il apparaît en donateur au bas du *Baptême du Christ* (musée du Capitole, Rome), également recensé par Michiel. Les Ram étaient une grande famille de marchands espagnols dont Sanudo parle avec respect dans ses carnets et qui comptait des ancêtres illustres tel que Domenico Ram, créé cardinal par le pape Martin V (Battilotti et Franco, 1994, 213). Ram mourut entre 1531 et 1533 ; sa collection n'est pas citée dans son testament. Rien, dans la biographie des deux mécènes, pour autant que nous pouvons la reconstituer, n'explique pourquoi l'un ou l'autre aurait pu commander cette représentation d'un jeune garçon dont l'originalité fait songer à ce qu'en Angleterre, au XVIIIᵉ siècle, Reynolds appellera, dans son XIVᵉ *Discours*, "fancy-picture" – un portrait caché sous le masque d'un personnage de pastorale.

Comment le tableau passa-t-il de Venise à Vienne ? Nul ne le sait. Une fois qu'il eut intégré les collections impériales, il fut attribué à différents peintres : Andrea del Sarto (1663), Schedone (1783) et le Corrège (1873), jusqu'à ce que Ludwig (1903) fasse le lien entre le tableau et le texte de Michiel. Le *sfumato* emprunté à Léonard de Vinci a manifestement jeté le trouble dans les esprits quant à l'attribution du tableau, d'autant qu'il existait

une copie documentée ; il a également compliqué son insertion dans la chronologie de Giorgione, celui-ci s'étant régulièrement intéressé au style et aux motifs de Léonard. Plusieurs chercheurs (Justi, 1908 ; Venturi, 1913) ont pensé que le tableau de Vienne était la copie. C'est après qu'il eut été montré à l'exposition Giorgione à Venise en 1955 que l'unanimité s'est faite autour de l'attribution à Giorgione. Le garçon à la flèche y était accroché à côté d'une composition équivalente d'un jeune garçon à la flûte, conservé à Hampton Court. Comme John Shearman l'a démontré (1983, 255-256), "dans tous les aspects non typologiques de la création picturale, ils étaient profondément différents". L'exposition parisienne a encore permis de les comparer, bien qu'ils n'aient pas été accrochés côte à côte. Même si le tableau de Hampton Court a beaucoup souffert, il est clair qu'il est d'une autre main, qui imite la typologie du sujet. Quel qu'ait été le commanditaire, sa biographie ne nous renseigne guère sur la nature dudit sujet.

La figure androgyne montrée en buste pourrait représenter un enfant, un petit paysan ou un personnage de pastorale. Le garçon porte une *camicia* blanche brodée d'or sous un vêtement rouge aux plis lâches ; sa crinière abondante est séparée par une raie médiane. Dans sa main droite, il tient fermement une flèche. On ne voit pas la pointe mais elle ne peut être que dirigée vers lui. On a suggéré que ce pouvait être Éros mais la *camicia*, qui, à l'époque, était portée au théâtre par les personnages de pastorale (Mellencamp, 1969, 174-177), indiquerait plutôt que le modèle a joué dans une pièce le rôle d'Éros ou d'Apollon. D'ailleurs, au cours de la dernière décennie du Quattrocento, dans l'atelier de Léonard à Milan, ont été représentés des jeunes garçons vêtus en saint Sébastien (ainsi le *Saint Sébastien* de Giovanni Antonio Boltraffio, au musée Pouchkine de Moscou) : l'idée de *L'Enfant à la flèche* pourrait en être dérivée. L'influence marquée de Léonard de Vinci sur le style et le sujet ont favorisé une datation des environs de 1500 (Ballarin, 1993, 700), Léonard séjournant alors brièvement à Venise. Mais Giorgione pourrait tout aussi bien avoir vu à d'autres moments certaines de ses œuvres, comme le "*quadro testa di bambocio*" de la collection Grimani à Venise (Anderson, 1995). La juxtaposition de *L'Enfant à la flèche* et de *L'Éducation du jeune Marc Aurèle* dans l'exposition parisienne a permis de mettre en évidence les différences de traitement pictural dans les deux tableaux, prouvant que le premier témoignait d'une réinterprétation de thèmes léonardesques datant des alentours de 1506 – à peu près l'époque où fut réalisée la *Laura* (Lucco, 1994, 47).

Bibliographie : Richter, 1937 ; Pignatti, 1969 ; Shearman, 1983 ; Ballarin, 1993 ; Lucco, 1994.

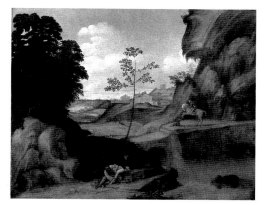

LONDRES, National Gallery, n°6307
Paysage avec saint Roch, saint Georges et saint Antoine (dit
Il Tramonto ou *Le Coucher de soleil*)
Toile, 73,3 x 91,5 cm

Provenance : découvert par Giulio Lorenzetti en 1933 dans la Villa
Garzoni, Ponte Cassale, supposé avoir été jadis la propriété de la
famille Michiel ; collection de Vitale Bloch, 1934-1957 ; acquis par
la National Gallery par l'intermédiaire de Colnaghi en 1957.

C'est Roberto Longhi qui inventa le titre *Il Tramonto*
dans son *Officina Ferrarese* (1934). Lorsque le tableau
quitta l'Italie, vers 1934, il était attribué à Giulio
Campagnola. Cette attribution, due en partie à la res-
semblance de l'un des saints avec un personnage dans
une gravure de Campagnola, servit, faut-il dire, à favori-
ser l'obtention du permis d'exportation. L'année précé-
dente, Giorgio Sangiorgi avait publié la découverte dans
Rassegna Italiana (novembre 1933) ; il parut une version
anglaise dans l'*Illustrated London News*, le 4 novembre
1933, avec deux photographies montrant le tableau avant
et après la restauration effectuée par Vermeeren à
Florence. Ces clichés peu flatteurs qui circulèrent pen-
dant des années accréditèrent l'idée selon laquelle le
tableau était extrêmement dégradé. Entre 1934 et 1955, il
resta caché à Londres. Il ne fut montré pour la première
fois qu'en 1955 à l'exposition Giorgione de Venise. Des
chercheurs comme Augusto Gentile (1981, 12), gênés par
ses repeints considérables, le jugent presque comme une
contrefaçon. Dans le dossier de la National Gallery, une
lettre de Vitale Bloch à Philip Hendy rappelle que c'est le
restaurateur romain Theodor Dumler qui, sous la direc-
tion de Mauro Pelliccioli et conseillé par Roberto Longhi
dans les années cinquante, est responsable de la recons-
truction, fondée en partie sur de pures conjectures.
Les travaux de conservation entrepris à la National
Gallery après l'acquisition du tableau en 1961 ont montré
que seuls douze pour cent de la surface d'origine man-
quent. C'est alors que furent révélés une partie de la
figure de saint Georges et saint Antoine ermite dans une
grotte. Avant 1961, on avait l'impression que le tableau
dépeignait des monstres dans un paysage fantastique : on
avait même émis l'hypothèse que ce pourrait être là un
tableau perdu recensé par Michiel, *Énée et Anchise aux
Enfers*. Cette hypothèse fut écartée par la suite. Les radio-
graphies révèlent de nombreux repentirs, particulière-
ment dans le bâtiment du plan médian. Durant les cinq
dernières années, les restaurateurs qui ont travaillé sur
d'autres œuvres de Giorgione se sont aperçus que les
détails morphologiques du paysage à l'arrière-plan sont

très proches de certaines zones de *L'Adoration des bergers*
de même que de la plaine, aujourd'hui cachée, mais
visible au centre de l'arrière-plan du dessin sous-jacent de
la *Vénus* de Dresde.
Il s'agit d'un sujet religieux, faisant figurer saint
Georges combattant le dragon et un ermite barbu dans
une anfractuosité rocheuse, qui n'est autre que saint
Antoine (le Grand) en compagnie de son célèbre porc. Le
retable de Pisanello *Saint Antoine et Saint Georges*, égale-
ment à la National Gallery, montre que les deux saints
sont censés représenter la victoire de l'esprit sur les puis-
sances infernales. Il a été suggéré que les figures du pre-
mier plan représentaient des pèlerins ou formaient une
scène de guérison – par exemple, saint Gothard soignant
l'ulcère que saint Roch avait à la cuisse, ou le miracle
opéré sur la jambe du jeune homme par saint Antoine de
Padoue dans sa ville – mais les attributs, dans ce cas, man-
queraient à l'un comme à l'autre. Les figures du premier
plan font-elles référence à la réputation de guérisseur dont
saint Antoine jouissait ? Les chanoines réguliers de saint
Antoine soignaient en versant du vin sur les membres
affectés d'un mal que l'on nommait "feu Saint Antoine".
Or, à la droite du vieil homme barbu, on voit une fiole
(peut-être emplie du vin guérisseur ?) ; de plus, la jambe
du jeune homme est bandée. On a beaucoup commenté le
fait que le tableau a été trouvé dans une villa supposée
avoir appartenu à la famille Michiel. Pourtant, l'iconogra-
phie liée à saint Antoine et les diables à la manière de
Bosch suggèrent plutôt une commande de Grimani, dont
la dévotion au monastère San Antonio à Castello, à
Venise, était légendaire et dans la collection duquel figu-
raient plusieurs œuvres de Bosch.

Bibliographie : *National Gallery Acquisitions*, 1953-1962, Londres,
1962 ; Pignatti, 1969 ; Ballarin, 1979 ; Gentili, 1981 ; Hoffman,
1984 ; Torrini, 1993.

ROTTERDAM, Museum Boymans-van Beuningen, inv.
n° I 485
*Vue du Castel San Zeno, Montagnana, et figure assise au
premier plan*
Sanguine, 20,3 x 29 cm.
Inscription : "K44".

Provenance : S. Resta ; J.W. Marchetti ; Lord Somers ; J.C.
Robinson ; G.M. Bohler ; F. Kœnigs.

Ce dessin est l'une des rares œuvres graphiques que
l'on puisse attribuer à Giorgione avec une quelconque
certitude. On a longtemps cru que l'enceinte représentée
était celle de Castelfranco. Or, un groupe d'architectes du
Centro Studi Castelli a démontré en 1978 que c'était en
fait le Castel San Zeno di Montagnana, non loin de

Padoue. Cette découverte a suscité de nombreuses inter-
rogations sur les raisons de la présence de Giorgione dans
ce lieu. Lorsqu'au XVIIe siècle, le Padre Resta a trouvé ce
dessin collé dans un vieux livre, il l'a décollé à l'aide d'un
peu d'eau chaude, l'abîmant quelque peu. Le dommage
est apparent dans le coin supérieur droit où l'on a de la
peine à discerner une créature aérienne, peut-être un
oiseau. Le berger, assis jambes croisées et penché en
avant sur son bâton, pointe vers le spectateur l'index de
sa main gauche. Seul Meijer s'est attaché à l'interpréta-
tion du sujet. Il a avancé deux interprétations (ce serait
le prophète Élie nourri par les corbeaux près de la
Chérith ou le poète Eschyle en exil). Toutefois, il a
reconnu lui-même qu'aucune n'était satisfaisante.

Bibliographie : *Antichità viva*, XVII, 1978 ; Meijer, 1979 ; Wethey,
1987 ; Dal Pozzolo, 1991.

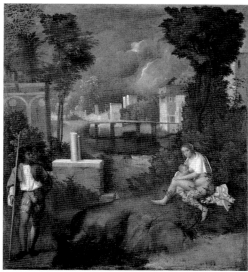

VENISE, Accademia, inv. n°881
La Tempête (*L'Orage*)
Huile sur toile, 82 x 73 cm

Provenance : collection de Gabriele Vendramin et de ses héritiers
jusqu'aux environs de 1601 ; v. 1800-1875, collection Manfrin,
Venise, où le tableau est désigné comme "*La Famille de
Giorgione*" ; à partir de 1876, collection du prince Giovanelli ;
1932, acquis par l'État italien pour l'Accademia.

Mentionné par Michiel, en 1530, dans la demeure de
Gabriele Vendramin, comme "*El Paesetto in tela con la
tempesta con la cingana e soldato, fu de man de Zorzi de
Castelfranco*". Gabriele Vendramin, si c'est bien lui qui a
commandé le tableau, devait avoir à peine plus de vingt
ans lorsque l'œuvre fut exécutée. Dans un inventaire de
1569 établi par le Tintoret et Orazio Vecellio, il est pré-
senté comme "*Un altro quadro di una cingana un pastor in
un paeseto con un ponte con suo fornimento de noghera con
intagli et paternostri doradi de man de Zorzi da Castelfranco*"
(Rava, 1920). Il est à nouveau mentionné dans un inven-
taire de la collection Vendramin, cette fois dressé par des
hommes de loi : "*Un quadro de paese con una Dona che
latta un figliuolo sentado e un altra figura, con le sue soaze
de noghera con filli d'oro altro quarte sie, et largo cinque, e
meza incirca.*" (Anderson, 1979). On perd la trace du
tableau du début du XVIIe siècle au début du XIXe ; vers

1800, il reparaît sous le titre *"La Famille de Giorgione"* dans la collection Manfrin, à Venise. En 1817, dans l'apparat critique de son édition de Michiel, Jacopo Morelli, bibliothécaire de la Marciana, identifie cette *"Famille de Giorgione"* avec *La Tempête* (Biblioteca Marciana, Venise, Archivio Morelliano 73 [=12579], fol.80 ; cité par Holberton, 1995). Le tableau inspira à Byron le sujet de *Beppo* et fut copié par des artistes comme le Suisse Gleyre, en 1845 (Hauptman, 1994). Il est connu sous le titre *"La Famille de Giorgione"* jusqu'à ce qu'on s'aperçoive à la fin du XIXᵉ siècle que ce titre était absurde, le peintre n'ayant ni jamais été marié ni eu d'enfant. Les interprétations du tableau se sont ensuite succédé à un rythme effréné. On se reportera au chapitre VI du présent ouvrage pour l'histoire critique du tableau au XIXᵉ siècle.

Le jeune homme sur la gauche, décrit dans les sources les plus anciennes comme un soldat ou un berger, porte des vêtements à la mode qui le rapprochent des deux hommes au premier plan de *L'Épreuve de Moïse*, à ceci près que le rendu de ses habits est légèrement plus libre. Les rayons X (Moschini Marconi, 1978) ont montré que ses culottes bouffantes ont été ajoutées plus tardivement. Les culottes bicolores pourraient signifier qu'il s'agit d'un *compagno della calza*, un de ces jeunes patriciens célibataires qui se regroupaient en "compagnies de la chausse" pour organiser des représentations théâtrales. Gabriele Vendramin, qui ne se maria jamais, pouvait avoir l'âge du jeune homme représenté ici lorsqu'il commanda le tableau. Le visage dans l'ombre, le personnage contemple la femme de l'autre côté du ruisseau. À sa droite, deux colonnes brisées, à l'origine plus larges et plus hautes, surmontent un muret interrompu. Derrière lui, une arcature, également interrompue, évoque un décor de théâtre ; au centre, un pont enjambe une rivière. Dans la partie gauche du tableau, l'architecture tourne au fantastique, alors que, dans la partie droite, elle suggère une ville de Vénétie, dont le réalisme est souligné par la présence du lion de Venise et du blason de la famille Carrara. En effet, les quatre roues des Carrara figurent en rouge sur la tour à l'extrémité droite du pont. À droite, au lieu d'être commodément tenu dans les bras ou sur les genoux, l'enfant est assis dans une position bizarre sur une pièce d'étoffe. Les jambes de la femme sont en partie cachées par une plante qui pourrait être l'ajout d'un restaurateur. Il est possible qu'à la même époque d'autres repeints aient modifié les feuillages qui semblent avoir été rafraîchis en haut à gauche et à droite, où ils apparaissent d'un brun foncé un peu plus vif par rapport au reste. Une reproduction de *La Tempête* exécutée en 1866 d'après un dessin de Reinhart prouve que ces repeints ne datent pas de la restauration de Luigi Cavenaghi (1877). Ils remontent sans doute à la restauration effectuée vers 1838.

Le titre *"La Famille de Giorgione"*, sous lequel le tableau était connu dans la collection Manfrin, n'étant plus acceptable, Wickhoff (1895) avança l'hypothèse selon laquelle l'œuvre illustrerait un passage de Stace racontant comment Adraste découvre Hypsipyle donnant le sein à Opheltè (*Thébaïde*, IV, 740). Wickhoff lui-même reconnaissait toutefois que le tableau ne correspond point par point au récit : Adraste devrait être accompagné de soldats, l'épisode ne comporte pas d'orage. Les autres suppositions ont rencontré les mêmes difficultés. Les récits invoqués offrent quelques similitudes avec la scène représentée mais les rapprochements ne sont jamais convaincants. Citons : la naissance d'Apollon (Hartlaub, 1953) ; Dionysos en Messie (Klauner, 1955) ;

Jupiter et Io (Battisti, 1960) ; la recréation d'un tableau perdu décrit par Pline (XXV, 139), représentant Danaé dans l'île de Sériphos (Parronchi, 1976). D'autres auteurs ont donné une portée allégorique au tableau. Ferriguto (1933) y voyait une allégorie des forces de la nature. Pour Wind, il s'agit d'une allégorie de *Fortitudo*, de *Caritas* et de *Fortuna* (1969) : la "tzigane" allaitant un nourrisson ferait référence à *Caritas*, les colonnes tronquées représenteraient *Fortitudo*, l'orage représenterait *Fortuna*. Une telle lecture soulève de nombreux problèmes : d'ordinaire, la Charité est accompagnée de plusieurs enfants, et le Courage est symbolisé par une seule colonne brisée. Une autre catégorie d'interprétations a été invoquée : Giorgione aurait intentionnellement créé une œuvre d'imagination sans signification aucune (Venturi, 1954, 15, et Gilbert, 1952, 206-216). La plupart des lectures iconographiques a été recensée par Settis (1978) qui a à son tour proposé une interprétation d'une surprenante faiblesse : le sujet serait biblique, le tableau représenterait Adam et Ève en compagnie de ce qui est pour lui un "minuscule serpent au premier plan, qui se faufile dans une crevasse de la roche". Dans ce zigzag succinct, il semble bien que ne court qu'une racine : le serpent de Settis est si bien camouflé qu'il est invisible pour tout autre que lui. Adam, de son côté, ayant malicieusement acquis un coquet camouflage vestimentaire, est méconnaissable. En somme, on peut dire que les exégèses qui font référence à un texte particulier ont toutes pâti de divergences inexpliquées et rédhibitoires entre le tableau et la source.

En 1939, le premier examen radiographique du tableau a révélé la présence d'une autre femme nue, assise au bord de l'eau, un peu en dessous du personnage masculin. L'interprétation s'en est trouvée compliquée. Cette figure cachée ressemble à la femme assaillie dans *L'Enlèvement*, célèbre copie, par Teniers, d'un Giorgione disparu. Les repentirs, dont beaucoup ont été révélés par les analyses plus récentes (Moschini Marconi, 1978), montrent que Giorgione a élaboré progressivement la composition sur la préparation : il a essayé de placer la femme à gauche avant de l'installer à droite. La réflectographie infrarouge a révélé la présence d'une grosse tour carrée surmontée d'un dôme, dessinée dans le paysage médian, au-dessus des colonnes brisées ; seul le haut du dôme figure dans l'état final (Quaderni, 1986). La chronologie de Giorgione esquissée dans le présent volume rattache *La Tempête* à la catégorie des tableaux à petits personnages dans de grands paysages que Michiel situe au début de la carrière du peintre, et qui se distingue nettement de la veine des grands nus d'un style nouveau qui débute en 1507 et se poursuit jusqu'à sa mort.

Bibliographie : Reinhart, 1866 ; Rava, 1920 ; Settis, 1978 ; Moschini Marconi, in *Giorgione a Venezia*, 1978 ; Anderson, 1979 ; *Quaderni della Soprintendenza*, XIV, 1986, fig. 239-33 1 ; Hauptman, 1994 ; Holberton, 1995.

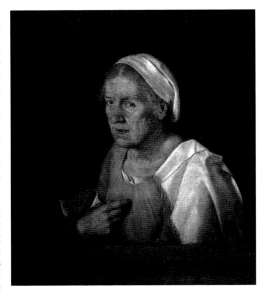

VENISE, Accademia, inv. n°85
La Vecchia ou *La Vieille*, ou *Col Tempo*
Toile de lin transposée sur toile de chanvre au XIXᵉ siècle, 68 x 59 cm (dimensions avec le cadre d'origine : 96 x 87,5 cm)
Inscription : "COL TEMPO"
Provenance : collection de Gabriele Vendramin et de ses héritiers jusqu'à 1601 ; proposé à la vente sur le marché de l'art vénitien en 1681, dans un inventaire inédit jusqu'au présent ouvrage ; Galerie Manfrin, Venise ; acquis par l'Accademia, 1856.

Certains chercheurs ont pensé que ce tableau pouvait être celui qui est mentionné dans l'inventaire de 1569 de la collection de Gabriele Vendramin comme *"il retrato della madre de Zorzon de man de Zorzon cum suo fornimento depento con l'arma de chà Vendramin"*, mais l'unanimité ne s'est jamais faite, dans la mesure où "les armes des Vendramin" n'ont jamais été peintes. J'ai découvert un inventaire ultérieur de la collection (1601) où sont fournies les dimensions et la provenance du tableau : *"Un quadro de una Donna Vecchia con le sue soaze de Noghera depente, alto quarte cinque e meza e largo quarte cinque in circa con l'arma Vendramina depenta nelle soaze il coperto del detto quadro depento con un 'homo con una vesta di pella negra."* Le cadre du XVIᵉ siècle, en *legno di rovere*, est parfaitement conservé, y compris sa peinture, la fameuse *polvere d'oro* en deux tons or et noir. Le contour des armes des Vendramin a été tracé mais jamais peint ; or, les deux inventaires précisent qu'elles figurent bien sur l'encadrement. Autre révélation surprenante de l'inventaire : le tableau était doté d'un couvercle orné du portrait d'un homme en pelisse noire. La plupart des tableaux de la collection Vendramin possédait des *coperti dipinti*, parfois exécutés par un autre artiste. Lorenzo Lotto réalisait ses propres couvercles si l'on en juge par son *Libro di Spese* et par l'allégorie complexe qui recouvrait le portrait de Bernardo de Rossi, aujourd'hui à la National Gallery de Washington. Inversement, le *Portrait de Sperone Speroni* par Titien, aujourd'hui dans la collection Alba à Madrid, est doté d'un couvercle portant l'emblème du modèle (lion gisant et Cupidon), dont la facture prouve qu'il n'est pas de la main du maître. On est même en droit de se demander s'il est issu de son atelier (Wethey, II, 1971, 98b).

On n'a jamais relevé jusqu'ici qu'avec d'autres tableaux de Giorgione (mais pas *La Tempête*), *La Vecchia* figure sur une liste de chefs-d'œuvres vénitiens offerts en 1681 à la vente aux Médicis, comme "*Quadro il ritratto di una vecchia di mano di Giorgione che tiene una carta in mano et è sua madre*". N'est-il pas significatif que l'on considère encore le tableau comme un portrait de la mère de l'artiste ? Hélas, on perd sa trace jusqu'à ce qu'il reparaisse dans la collection Manfrin au début du XIXᵉ siècle, où il est répertorié comme *Madre di Tiziano*.

Avant la découverte de l'inventaire de 1601, l'attribution à Giorgione a souvent été contestée, notamment par Erwin Panofsky, qui écrit dans sa monographie sur Titien (1969, 91) que Giorgione avait "un goût exquis répugnant au mal et à la laideur... il lui manquait la force de terrifier". À la suite de la découverte de l'inventaire, les chercheurs se sont évertués à intégrer *La Vecchia* dans le catalogue giorgionien. Le mauvais état de conservation du tableau contribuait sans doute au rejet de l'attribution. Une déchirure de la toile commence un peu au-dessus du sourcil droit de la vieille et traverse le front jusqu'à l'oreille gauche. Lors de la restauration de 1949, de vastes repeints ont été enlevés du parapet et du fond (Moschini, catalogue, 1949). Les radiographies montrent que, dans le dessin sous-jacent, le décolleté descendait beaucoup plus bas et que le châle étrangement disposé sur l'épaule tombait également plus bas.

La Vecchia parle au spectateur, la bouche entrouverte révélant ses chicots ; elle se désigne elle-même de la main droite, dans laquelle elle tient un petit cartouche où l'on peut lire "*Col Tempo*" – expression qui revient comme un leitmotiv dans l'églogue pastorale de Cesare Neppi (1508), rappel du temps qui passe, du caractère éphémère de la beauté féminine et de la fragilité de l'existence (Battisti, 1962). On trouve de même chez Dürer, en 1514, un dessin de sa mère à l'âge de soixante-trois ans, peu avant sa mort.

Bibliographie : Battisti, 1962 ; Panofsky, 1969, trad. française : 1990 ; Meller, 1979 ; Anderson, 1979 ; Ballarin, 1993 ; Torrini, 1993.

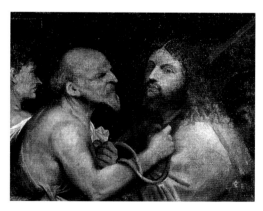

VENISE, Scuola grande di San Rocco
Le Christ portant la Croix
Huile sur toile, 70 x 100 cm

Provenance : autrefois dans l'église San Rocco, aujourd'hui dans l'*albergo* de la confrérie de San Rocco.

Un document contenu dans les anciennes délibérations de la Scuola di San Rocco rappelle que le 25 mars 1508, le vénérable *Guardian Grande* Jacomo de' Zuane, riche soyeux de Venise, obtint l'autorisation de faire

décorer et meubler la petite chapelle de la Croix dans l'église San Rocco avec "*sepoltora, banchi, palia et altar*" (Anderson, 1977). Il est désormais admis que le retable en question était *Le Christ portant la Croix*, un tableau de faibles dimensions dont le sujet est approprié à une chapelle portant une telle dédicace. Nous savons que l'aménagement de la chapelle était terminé fin 1509, Palferius ayant copié l'inscription dédicatoire suivante : "*Iacobi Ioanni mercatori a serico/ et successoribus Dicatum MDIX*" (Anderson, 1977). Une exécution entre avril 1508 et fin 1509 concorde avec la datation traditionnelle du tableau – malheureusement, les documents n'indiquent pas à qui la commande fut passée.

Construite par Bartolomeo Bon à partir de 1489, l'église San Rocco fut consacrée le 1ᵉʳ janvier 1508. Le 20 décembre 1520, Sanudo note que "la plus grande contribution à l'église San Rocco, jusqu'à présent, est une image du Christ tiré par un juif, qui fait partie de l'autel et qui a accompli et accomplit encore nombre de miracles. Aujourd'hui, comme chaque jour, maints fidèles lui rendent hommage par le biais de donations qui contribueront à la magnificence de la Scuola". Une gravure pieuse de 1520, légendée "*Figura del devotissimo e Miracoloso Christo e nella Chiesa del San Rocho de Venetia MCCCCCXX*", reproduit le tableau encadré, auquel avait été ajoutée une lunette, disparue depuis, qui représentait Dieu le Père, le Saint Esprit et quatre putti tenant les instruments de la Passion. Dans trois exemplaires d'un opuscule-souvenir d'Eustachio Celebrino, *Li Stupendi et maravigliosi miracoli del Glorioso Christo de Sancto Roccho Novamente Impressa*, qui datent d'environ 1524 mais appartiennent à des éditions différentes, le tableau, reproduit dans une gravure sur bois de qualité médiocre, est décrit en termes adaptés à la dévotion populaire : il est censé avoir accompli plusieurs miracles. C'est à sa réputation miraculeuse qu'il doit d'avoir été doté, dix ans après, d'un extraordinaire encadrement. Malheureusement, le nom du peintre ne figure ni dans les reproductions ni dans le texte. Tout au long du Cinquecento, le tableau resta dans la chapelle de la Croix, la chapelle Zuanne, "*dalla destra in entrando*", où Francesco Sansovino l'a vue en 1581.

En 1532, Michiel vit dans la collection d'Antonio Pasqualigo un tableau dont la tête d'un personnage (*la testa del San Jacomo cun el bordon*) était copiée d'un personnage du retable de San Rocco : il précise que ce tableau copié du Christ de San Rocco était de Giorgione ou de l'un de ses disciples. Certes, la remarque est ambiguë, puisque c'est le second tableau qu'il attribue à Giorigone mais, s'il n'avait pas considéré que celui de San Rocco était également de Giorgione, sans doute aurait-il signalé le nom de l'artiste dont la copie était tirée. Les affirmations postérieures de Vasari sont plus problématiques. Dans la première édition des *Vies*, le tableau est effectivement attribué à Giorgione : "Giorgione peignit un tableau du Christ portant sa Croix avec un juif qui le tire, tableau qui, en temps voulu, fut placé en l'église San Rocco et qui aujourd'hui attire grande dévotion par sa capacité à accomplir des miracles." Dans la seconde édition, Vasari continue de l'attribuer à Giorgione dans la *Vie* de celui-ci alors que, dans celle de Titien, pour laquelle Titien lui-même semble avoir été sa principale source, il l'attribue à... Titien.

Titien était membre de la confrérie de San Rocco – un membre qui tardait toujours à payer son écot. En septembre 1553, les actes de la confrérie le citent dans ces termes : "*Titiano de Cadore pittore di voler lasciar nella*

schuola nostra memoria dell'incomparabile virtù soa, e far quello quadro grande dell'albergo" (Archivio di Stato, Venise, Scuola di San Rocco, *Registro delle Parti*, II, fol. 140ᵛ). Il faut replacer dans le contexte de sa rivalité avec le Tintoret la déclaration de Titien suivant laquelle il voulait laisser à la confrérie, en témoignage de sa vertu, un grand tableau pour l'*albergo*. Il serait étrange que Titien ait fait cette proposition si le célèbre tableau miraculeux était de lui, même si à l'époque il se trouvait dans l'église de la confrérie. Sa déclaration jette un doute supplémentaire sur son attribution que lui concède Vasari.

Aux XVIᵉ et XVIIᵉ siècles, les deux attributions cohabitèrent. Sur la foi de la seconde édition des *Vies*, de nombreux auteurs vénitiens – Sansovino, l'Anonimo di Tizianello (1622) et Boschini (1664) –, attribuaient l'œuvre à Titien. Deux sources perpétuaient la tradition de l'attribution à Giorgione. Le 31 août 1579, Fulvio Orsini, écrivant au cardinal Alexandre Farnèse, fait état d'un Giorgione en sa possession, un tableau de demi-figures du Christ et de Judas en compagnie de deux autres Pharisiens, acheté à Venise des années auparavant (Gronau, 1908). En 1594, Alessandro Allori donna au grand-duc de Toscane deux copies d'un *Christ portant la Croix*, toutes deux d'après Giorgione : "*rittrati di quello di Giorgione*" (Venturi, 1913, 349). Ces deux exemples ayant trait à des copies confirment qu'il a bien existé une tradition continue de l'attribution à Giorgione.

On dit souvent de cette image qu'elle a été inspirée à Giorgione par un dessin célèbre de Léonard de Vinci conservé à l'Accademia, une tête du Christ datant de 1490-1495, qui fait peut-être partie des études préparatoires à *La Cène* (Marani in *Leonardo & Venice*, 1992, 344-346). L'intense douleur exprimée par le visage du Christ est issue du naturalisme lombard de l'époque. Avec une dizaine d'années de retard, Giorgione fit sienne l'invention de Léonard destinée à exprimer une grande piété. Aucune image religieuse vénitienne n'obtint un aussi grand succès auprès du public ni ne fut source d'autant de revenus pour l'institution à laquelle elle appartenait.

Le tableau pâtit d'une grande usure de la couche picturale ; il a beaucoup souffert d'avoir été considéré comme une image miraculeuse. Les copies les plus anciennes incitent toutes à penser qu'initialement Simon de Cyrène n'avait pas de barbe ; celle qu'il arbore serait un ajout du XVIᵉ siècle (Richter, 1937, 24 ; Puppi, 1961). À l'origine, la couche picturale était très mince, comme souvent chez Giorgione. L'analyse des pigments effectuée par Lazzarini en 1978 a montré que la superposition des couches correspond à ce que l'on trouve dans *La Vecchia* et dans d'autres œuvres de Giorgione.

Bibliographie : Lorenzetti, 1920 ; Puppi, 1961 ; Anderson, 1977 ; Nepi-Scirè, in *Leonardo & Venice*, 1992.

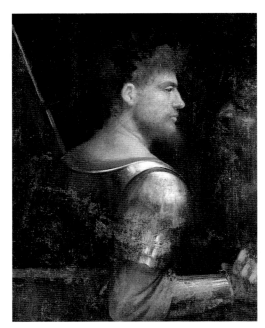

VIENNE, Kunsthistorisches Museum, inv. n°1526
Portrait d'un jeune soldat avec un serviteur (*Portrait de Girolamo Marcello*)
Toile, 72 x 56,5 cm

Provenance : on a avancé deux origines dont aucune n'est certaine. Soit il s'agit du portrait que Michiel décrit en 1525 chez Girolamo Marcello : "*lo ritratto de esso M. Ieronimo armato, che mostra la schena, insino al cinto, et volta la testa, fo de mano de Zorzo da Castelfranco*" (d'abord proposé par Engerth, 1884, I, 171 ; suivi par Suida, 1954, 165 ; Anderson 1979, 155). Soit il s'agit du portrait de Zuanantonio Venier, que Michiel mentionne en 1528 comme "*el soldato armato insino al cinto la senza celada fu de man de Zorzi da Castelfranco*" (Garas, 1967, 60 ; Holberton, 1985-1986, 186-187). Gravé par Teniers sous le nom de Giorgione lorsqu'il était dans la collection de l'archiduc Léopold-Guillaume (1658) et avant qu'il ne soit amputé d'environ 15 cm en hauteur et en largeur. À partir de 1662, collection de Léopold Ier.

On ne peut qu'être impressionné par les preuves que Garas (1967, 1968) a réunies pour montrer qu'un groupe de tableaux (dont peut-être ce portrait), d'abord vendu par les héritiers Venier au procurateur Michele Priuli (dans la demeure duquel des tableaux de Venier sont décrits par Boschini), passa chez Feilding et Hamilton, et finit dans la collection de l'archiduc Léopold-Guillaume. La vente de tableaux de Marcello à l'archiduc n'est pas documentée mais elle n'est pas impensable : Boschini, qui décrit la *Vénus Marcello* (aujourd'hui à Dresde), était un agent de Léopold-Guillaume. L'origine Venier du *Portrait* soulève une seule difficulté : les divers inventaires Hamilton ne décrivent pas le tableau avec assez de précision pour qu'on puisse être certain de son attribution : il peut n'apparaître que sous la mention "soldat armé" ou n'être pas mentionné du tout (Ballarin, 1993, 722). La composition est si étrange pour un portrait qu'on s'attendrait à ce que les compilateurs des inventaires Hamilton aient au moins signalé la confrontation des deux personnages. En fin de compte, l'on doit se prononcer en vertu de la correspondance des deux descriptions de Michiel avec le portrait en question ; ma préférence personnelle va au *Marcello*.

Le fait que ce tableau fascinant (quoique dans un état de conservation déplorable) puisse se rattacher à deux excellentes origines a toujours favorisé l'attribution à Giorgione. Avant sa restauration en 1955, Richter (1937, 254) lui donnait comme sujet une vieille femme disant la bonne aventure à un soldat : la gravure de Jan Van Troyen pour le *Theatrum pictorium* de Teniers, qui reproduit le tableau avant qu'il ne soit amputé, incite à croire que le comparse est une servante. Dans la reproduction, le parapet est beaucoup plus profond, Marcello a dans la main gauche un objet ressemblant à un bâton (peut-être une arme), le serviteur, qui tient un bonnet à la main, joue un rôle plus important. Il est difficile de comprendre pourquoi il tient la main de son maître. Est-ce un geste d'encouragement avant ou après un acte héroïque ? Les deux hommes scellent-ils un pacte dans lequel l'arme jouerait un rôle ? L'arme est-elle cachée à la vue du serviteur contre lequel elle va se retourner ? Il est dangereux de fonder une interprétation du tableau sur la gravure, dans la mesure où Van Troyen a dramatisé l'original pour en faire une scène de genre dans le goût du XVIIe siècle. Pignatti (1969, 139) répugnait à inclure une œuvre aussi dégradée dans le corpus mais, après de nombreux échanges d'idées par voie d'articles (Anderson, 1979 ; Ballarin, 1993) et grâce à sa présence dans des expositions internationales, *Leonardo & Venice* (1992) et *Le Siècle de Titien* (1993), l'autographie a peu à peu été acceptée.

Les analogies entre le double portrait de Giorgione, avec ses deux profils confrontés, et le célèbre dessin de Profil de veillard entouré de quatre têtes grotesques de Léonard, conservé à la Bibliothèque royale de Windsor (Anderson, 1979, 154-155 ; Ballarin, 1979, 236), suscitent régulièrement la comparaison (Holberton, 1985-1986 ; Brown 1992, 340). Chez Léonard, un vieillard (qui est peut-être un autoportrait), vu de trois quarts-dos et coiffé d'une couronne végétale, est entouré de quatre profils moqueurs et grotesques. Le dessin, qui se focalise sur les contrastes physionomiques chers à l'artiste, était peut-être connu à Venise par le biais de copies (il en existait plusieurs). Le portrait de Giorgione isole le motif central du dessin, projette son bras droit vers l'avant et oppose son profil classique à celui de son ignoble serviteur au nez crochu. Le contraste léonardesque entre vieillesse et jeunesse, noblesse et roture, se retrouve dans *Le Christ portant la Croix* (San Rocco) et suggère une datation analogue : 1508-1509. Il annonce la *Judith/Justice* de Giorgione et Titien au Fondaco dei Tedeschi. Le personnage a revêtu une armure antique, comme s'il imitait ses ancêtres, ce qui inciterait à penser que l'œuvre serait un portrait de Marcello plutôt qu'une commande de Venier : les Marcello étaient l'une des rares familles vénitiennes dont l'arbre généalogique remontait aux Romains, l'un de leurs ancêtres étant même mentionné dans *L'Énéide*. En outre, Sanudo (*Diarii*, IX, 144, 206 ; X, 392) nous apprend que Girolamo a participé à la défense de Padoue en 1509 : Giorgione aurait alors fait son portrait "*armato*" – cette datation correspondrait bien au style du tableau.

Bibliographie : Engerth, 1884 ; Suida, 1954 ; Pignatti, 1969 ; Garas, 1967 ; Anderson, 1979 ; Ballarin, 1979 ; Anderson, 1980 ; Brown, *Leonardo & Venice*, 1992 ; Ballarin, 1993.

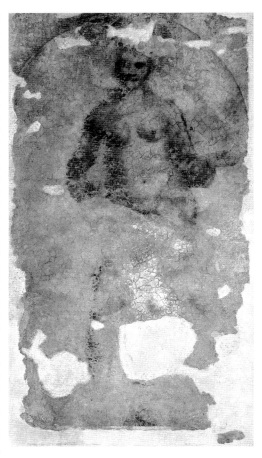

VENISE, Galleria Franchetti de la Ca' d'Oro, inv. n°1133
Nu féminin
Fresque détachée, 250 x 140 cm

Provenance : À l'origine, sur la façade du Fondaco dei Tedeschi donnant sur le Grand Canal, entre les fenêtres du dernier étage. L'emplacement en est visible sur une photographie prise avant que la fresque ne soit détachée en 1937 (Foscari, 1936).

En janvier 1504 (1505, *more veneto*), un violent incendie détruisit l'ancien comptoir des Allemands. La République fit immédiatement établir les plans d'un nouvel édifice dont elle supporta la charge financière. D'après Sanudo (6 février 1504, *Diarii*, VI, 85), la Signoria tint à ce qu'il soit reconstruit rapidement et de la plus belle manière (*lo voleno refar presto et bellissimo*). Elle acheta plusieurs palais adjacents afin d'accroître la superficie du Fondaco. Bien que l'usage fût rare à Venise, un concours de projets pour la reconstruction du Fondaco dei Tedeschi se tint, d'après Sanudo, le 10 juin 1505. Giorgio Spavento, Girolamo Tedesco et d'autres architectes exposèrent des maquettes au Sénat, les membres du *collegio* furent contraints d'assister à des réunions durant une semaine pour en débattre (M. Dazzi, 1939-1940, 873-896). L'édifice fut finalement construit sous la direction de deux *protomaestri* vénitiens, Giorgio Spavento jusqu'en septembre 1505, puis Antonio Scarpagnino, mais d'après les plans de Girolamo Tedesco, dont on ne sait rien hormis que c'était un "*homo intelligente et practico*". (On suppose que c'était un architecte

allemand, bien que le nouveau Fondaco fût vénitien de part en part.)

En novembre 1508 fut célébrée une messe d'action de grâces pour l'achèvement du bâtiment. C'était un vaste complexe commercial, une véritable petite ville, nous confie Francesco Sansovino, où les marchands d'Allemagne et de toute l'Europe venaient loger et échanger leurs marchandises. Les sources incitent à penser que le projet fut placé sous le contrôle pointilleux du gouvernement vénitien et qu'on prit grand soin de le faire réaliser selon un plan préétabli, dûment approuvé par la Signoria : ainsi, lorsque le Sénat ordonna le 19 juin 1506 que les deux façades fussent exécutées précisément comme dans la maquette, sans la moindre modification (*la faza et riva de la banda davanti non sia in parte alcuna alterada, … et reducta secondo la forma de esso modelo*). Une décoration à fresque remplaça les statues de marbre initialement prévues. Il est impensable que les sujets n'aient pas été discutés au préalable et que l'iconographie, tout comme le projet architectural, n'ait pas été soigneusement concertée. En outre, les fresques dont on garde la trace, soit qu'elles aient été détachées soit qu'elles aient été copiées par Zanetti dans ses gravures coloriées à la main, se rapportent à un vaste projet, l'ensemble des façades, intérieures et extérieures, étant peint. Les fresques ont mieux résisté sur les façades extérieures que dans les cours intérieures, peut-être parce qu'étant plus difficiles d'accès, elles n'ont pas été restaurées.

Le même mois, un litige concernant le paiement des fresques de Giorgione ornant la façade donnant sur le Grand Canal fut porté devant les provéditeurs au sel (Hieronimo da Mulla et Alvise Sanudo). Les documents ne donnent aucun détail significatif sur le cours de l'affaire. De tels différends étaient rares à Venise. On ignore s'il s'agit d'une pure formalité (comme le concours pour le contrat de construction) ou si le coût a réellement posé problème. Il y avait arbitrage dans trois cas : lorsque le prix était discuté ; pour s'assurer que le travail exécuté était satisfaisant ; lorsque les honoraires n'étaient fixés qu'à l'achèvement des travaux. Le 8 novembre 1508, Giovanni Bellini fut chargé de choisir les trois peintres qui rendraient un arbitrage sur le paiement. Son choix se porta sur Lazzaro Bastiani, Carpaccio et Vittore de Matio, qui, réunis en présence des provéditeurs au sel (Caroso da Ca' Pesaro, Zuan Zentani, Marino Gritti et Alvise Sanudo), évaluèrent les fresques à cent cinquante ducats. Pour une raison inconnue, Giorgione n'en reçut que cent trente mais se déclara satisfait (Maschio, 1978, 5-11). Le Conseil des Dix était alors dirigé par Bernardo Bembo, Giorgio Elmo et Francesco Garzoni, qui étaient aussi provéditeurs au sel. Le secrétaire du Conseil était Niccolò Aurelio, qui, puisqu'il commanda à Titien *L'Amour sacré et l'Amour profane*, devait apprécier les nus de grande taille. C'est au Conseil des Dix que revint, en fin de compte, la décision de commander à Giorgione le grand tableau du palais ducal et les fresques du Fondaco (Maschio, 1994, 187-191). Il n'est pas impossible que le doge Leonardo Loredan soit intervenu dans l'attribution de la commande : une inscription en son honneur occupait une place de choix et, d'après Vasari, Giorgione a réalisé son portrait.

L'exécution aurait été entreprise en mars 1508, au début de la belle saison, si l'on en croit Giovanni Milesio, un archiviste du Fondaco au XVIII^e siècle, qui attribue à Giorgione les fresques donnant sur le Grand Canal ainsi que celles de la cour intérieure : "*Sopra li Archi delle tre*

piani con bell'ordine si vegono tre gran fregi di Rabeschi, frappostevi con ugual distanza Paesetti, Teste d'antichi Imperatori, Bambini in grande et in piccolo, Mascheroni et altro. Il tutto a chiaroscuro, fatto dal predetto Giorgione, ma similmente quasi tutto, o si è guasto, o reso poco visibile, dall'ingiuria del Tempo" (Milesio, sous la direction de Thomas, 1881, 183-240).

Le nom de Titien n'est cité que tardivement et de façon ambiguë en relation avec une partie des fresques. En 1548, dans *Da Pintura Antigua*, Francesco de Hollanda mentionne les œuvres admirables que le peintre a laissées au Fondaco (sous la direction de J. De Vaasconcellos, Vienne, 1899, 50) mais on ignore si l'auteur parlait de fresques ou de tableaux appartenant à la collection du Fondaco. Deux ans plus tard, dans sa première édition des *Vies*, Vasari déclare que la réputation de Giorgione avait crû au point que, lorsque le Sénat décida de faire reconstruire le Fondaco, c'est à lui qu'il fit appel pour peindre les fresques de la façade principale (*ordinarono che Giorgione dipignesse a fresco la facciata di fuori*). En 1550, l'historiographe était en mesure de décrire les magnifiques "têtes" (demi-figures) et "morceaux" de figures aux couleurs flamboyantes, réalisées dans un style totalement original (*che vi sono teste e pezzi di figure molto ben fatte, e colorite vivacissimamente, e attese in tutto quello che egli vi fece, che traesse a'l segno delle cose vive : et non a imitazione nessuna della maniera*). Une publication aussi ambitieuse que les *Vies* ne pouvait manquer de provoquer de multiples réactions parmi les artistes italiens de l'époque. Certains souhaitèrent réécrire leur biographie, l'exemple le plus connu étant Michel-Ange, qui demanda à Condivi de s'en charger. À Venise, on jugeait les défauts de Vasari plus graves encore qu'à Florence, car il avait quasiment ignoré Titien et beaucoup d'autres Vénitiens, trouvant leurs réalisations inférieures à celles de leurs contemporains toscans.

L'équivalent vénitien de la *Vie de Michel-Ange* de Condivi est le dialogue de Lodovico Dolce intitulé *L'Aretino*, censé énoncer les vues du grand ami et promoteur de Titien, l'Arétin, bien que la banalité du propos nous empêche de croire qu'il capte vraiment tout l'esprit de cette personnalité éclatante. Selon Dolce, qui se faisait sans doute l'écho de Titien lui-même, Vasari, qui s'était pourtant montré généreux pour le travail de Giorgione au Fondaco en 1550, ne se serait pas rendu compte que la totalité de la façade sur la Mercerie était due à un Titien de "tout juste vingt ans". Dolce rapporte que la *Judith* réalisée par le talentueux jeune peintre du côté de la Mercerie avait éveillé la jalousie de Giorgione, qui rechignait à admettre qu'elle était de la main de son disciple. *L'Aretino* déprécie systématiquement les prédécesseurs de Titien : Gentile Bellini est balourd (*goffo*), Giorgione n'a fait que des demi-figures et des portraits (*non faceva altre opere, che mezze figure e ritratti*). Aux yeux de Dolce, l'art vénitien naît seulement avec Titien. Il est peu probable que ce dernier ait menti sur sa participation à la décoration du Fondaco mais il pourrait avoir gonflé son rôle, en réaction à Vasari. Quoi qu'il en soit, dans sa seconde édition, Vasari dut mentionner Titien à propos du Fondaco, mais il le fit dans la *Vie* de Titien, pas dans celle de Giorgione.

La façade donnant sur la Mercerie, où Titien a travaillé, comme le notent de nombreuses sources, n'offre qu'un espace étroit et sans prétention où tout responsable d'un grand atelier aurait pu laisser un assistant se faire la main. La contribution de Titien est définie un demi-

siècle après que les fresques du Fondaco eussent été payées, par un critique qui n'était pas encore né au temps de leur exécution, à une époque où tous les participants, sauf Titien, étaient morts. Qui aurait pu le contredire ? Immédiatement après le passage sur la collaboration de Titien au Fondaco, Vasari décrit un *Tobie et l'Ange* que le peintre aurait réalisé pour l'église San Marziliano à l'époque, précise l'auteur, où il travaillait aux fresques. Il s'agit manifestement d'une erreur : le tableau, sait-on de source sûre, date non pas d'avant 1508, mais peut-être de 1550. Si Titien s'est trompé à propos de l'une de ses œuvres lorsque Vasari lui rendit visite en 1566 (ainsi que l'historiographe nous le rappelle dans la *Vie* du peintre), pourquoi prendrait-on ce tardif témoignage pour parole d'évangile ?

Dans la seconde édition de la *Vie* de Giorgione, Vasari étoffe le paragraphe qu'il consacre aux fresques. Il raconte comment, après avoir été consulté, Giorgione a reçu la commande, mais il confesse ne pas saisir le sens de la décoration ni de la façade principale ni de celle sur la Mercerie, qu'il attribue en totalité à Giorgione, y compris la *Judith*, qu'il trouve particulièrement incompréhensible. Pourtant, à cette date, Vasari a dans son carnet de dessins une esquisse à l'huile de Giorgione qui est fort à son goût : le portrait d'un marchand allemand du Fondaco. Dans la *Vie* de Titien, il revient sur le Fondaco, et s'y contredit, déclarant que plusieurs parties des fresques donnant sur la Mercerie avaient été allouées à Titien. Il prétend (de façon peu plausible, puisqu'il n'avait aucune connaissance du fonctionnement des comités vénitiens), que la commande émanait de la famille Barbarigo. D'aucuns, poursuit-il, ignorant que Giorgione n'avait pas touché à la décoration de ce côté-là du Fondaco, le trouvaient de meilleure qualité : Giorgione en éprouva une telle jalousie que "dès lors, il refusa que Titien exerçât ou fût son ami". En 1568, Vasari mentionne également l'existence d'au moins un assistant, Morto da Feltre, qui, durant de longs mois, aida Giorgione dans la réalisation des détails ornementaux (*… con Giorgione da Castelfranco, ch'allora lavorava il fondaco de'Tedeschi, si mise ad aiutarlo, faccendo li ornamenti di quella opera*).

Le témoignage de Vasari est confus. Que peut-on tirer des contradictions qui apparaissent non seulement entre les deux éditions mais encore à l'intérieur d'une même édition ? Sur la base de la seconde version, certains historiens d'art ont considéré la façade sur la Mercerie comme une commande intégralement passée à Titien (Valcanover in *Giorgione a Venezia*, 1978, 130-142), alors que d'autres, plus sagement, ont estimé qu'il était peu probable qu'un artiste de vingt ans se soit vu confier l'exécution d'un cycle complet et, *a fortiori*, l'élaboration de l'iconographie d'un édifice au rôle politique déterminant (Muraro, 1975 ; Maschio, 1994). Il est possible d'établir une comparaison avec les fresques de Titien au Santo : son talent de fresquiste y apparaît tout différent. De plus, les fragments détachés de la façade arrière du Fondaco sont de qualité variable.

En 1760, Anton Maria Zanetti publia les *Varie pitture a fresco de' principali maestri Veneziani*, ouvrage illustré visant à conserver pour la postérité le souvenir des fresques que Giorgione, Titien, Véronèse, le Tintoret et Zelotti avaient peintes sur les façades des palais vénitiens mais qui se dégradaient de jour en jour. Son recueil, publié anonymement et à compte d'auteur, était un pieux hommage à l'âge d'or de la peinture vénitienne. Certaines fresques ne sont plus connues que par ses gra-

vures tandis que les fragments qui ont survécu jusqu'aujourd'hui sont représentés par lui dans un état de dégradation moins avancé. Une seconde édition, parue probablement en 1778, année de la mort de Zanetti, comporte un mémoire de son frère cadet. (L'édition posthume s'orne d'un autoportrait de Zanetti gravé par Giovanni de Pian. Les deux éditions ont le même frontispice mais la seconde a été recomposée et les vignettes de début et de fin de chapitre sont des gravures en relief au lieu des gravures en creux de la première édition.) Le rédacteur du commentaire des vingt-quatre planches, qui se présente comme "un ami de cœur de l'auteur", affirme : "*a cui diè il peso di pubblicar quest'intagli, ch'ei fece, e queste notizie da esso in parte dettate, e in parte da me scritto secondo i di lui pensieri, che io intendo perfettamente*". David Brown (1977, 32) avance que cet ami était le frère cadet de Zanetti, Girolamo, qui, dans sa *Memoria*, déclare avoir été témoin de tout le projet.

Analysant les fresques du Fondaco dans le *Della pittura veneziana*, Zanetti affirme que "*alcune ne ho disegnate e riportate nel mio libro delle Pitture a fresco*" (1771, 126) : il est l'unique responsable de la conception et de la réalisation des gravures. Le commentateur déclare que Zanetti a exécuté les dessins entre juin et novembre 1755 et qu'il a essayé de reproduire les couleurs flamboyantes des fresques du Fondaco en coloriant à la main certains exemplaires de son in-folio. Toujours dans son *Della pittura veneziana*, Zanetti précise : "*Veggonsi alcuna volta le stampe di questa operetta miniate dall'autore istesso, con le tinte quali appunto sono negli originali. Da altri anche miniate si trovano. Quelle dell'autore sono costantemente in carta fina di Olanda, e non altrimenti ; le altre sempre in carta nostra comune.*" À ma connaissance, il existe trois de ces épreuves coloriées à la main : à la Biblioteca Hertziana de Rome (gr. J. 6990) ; à la British Library de Londres (61, g. 21) ; à la Houghton Library de Harvard (Typ. 725.60.894 P), cette dernière n'étant pas de la main de Zanetti puisqu'elle est tirée de l'édition posthume. Il est difficile de savoir ce que Zanetti entendait par "beau papier hollandais"("*carta fina di Olanda*") mais on peut circonscrire le problème en isolant les exemplaires réalisés sur papier supérieur avec des filigranes différents. L'exemplaire de la Hertziana porte le filigrane au chevron de Strasbourg et au lys, qui est unique : on peut le considérer comme ayant été colorié par Zanetti en personne. Certains dessins préliminaires pour les plaques ont été découverts par David Brown (1977), puis par Karl Parker (lettre à *Old Master Drawings*, 1977), et Pignatti (1978) : Brown pensait qu'ils étaient de Zanetti, Pignatti émettait des doutes sur le sujet. Le commentaire des *Varie Pitture* décrit une combinaison de deux techniques, taille douce pour les figures, eaux-fortes pour les fonds.

Le *Nu féminin* rescapé des fresques du Fondaco et les gravures de Zanetti témoignent de personnages sculpturaux d'un rouge flamboyant dans des niches de marbre en trompe-l'œil, délicatement simulées le long de la façade donnant sur le Grand Canal. Les poses complexes et les subtils *contrapposti* des figures de Giorgione invitent à la comparaison avec les *ignudi* de Michel-Ange à la voûte de la chapelle Sixtine, qu'elles précédent d'un an. En fait, nous avons là une remarquable anticipation du Maniérisme de l'Italie centrale – d'où l'émerveillement de Vasari devant l'iconographie du Fondaco. Depuis les figures de petite taille des tableaux de jeunesse comme *La Tempête*, la conception du nu a radicalement changé. Les fresques du comptoir des Allemands, édifice public bien

en vue, furent exécutées à une période où Venise affrontait la Ligue de Cambrai, qui coalisait le Pape, l'Empereur et les rois d'Espagne et de France contre ses ambitions impériales, réelles ou supposées. La façade sur la Mercerie semble dotée d'un nombre plus important de références contemporaines que la façade sur le Grand Canal : c'est là que se trouve la *Judith* commentée par Vasari et souvent copiée. (Voir, par exemple, la copie anonyme du XVIᵉ siècle, reproduite dans le catalogue de P. Rosenberg et A. Schnapper, *Dessins Anciens*. Bibliothèque municipale de Rouen, juin-septembre 1970, n°87) On sait depuis longtemps que la *Judith/Justice* représente Venise, et le soldat allemand, avec son épée cachée dans le dos, la trahison. On retrouve l'association *Judith/Justice* dans la fresque d'Ambrogio Lorenzetti au Palazzo Pubblico de Sienne, où une figure féminine, la Justice, a l'épée levée au-dessus d'une tête coupée, "presque comme une Judith". C'est Wind (1969) et Muraro (1975) qui, les premiers, proposèrent une interprétation politique. Wind et beaucoup d'autres ont cru qu'une gravure d'Hendrik van der Borcht, *Le Triomphe de la Paix*, représentait une fresque perdue du Fondaco. Or, Charles E. Cohen (1980) a révélé que c'était une composition du Pordenone et a présenté comme preuve un dessin préparatoire conservé à Chatsworth.

La façade donnant sur la Mercerie comporte d'autres références contemporaines. Ainsi le *compagno della calza* : à la fin du XVIᵉ siècle, l'annotateur anonyme du manuscrit de Michiel l'identifie comme un certain Zuan Favro. À l'extrémité de la façade arrière, vers le Campo San Bartolomeo, se trouvent au moins quatre autres personnages en chausses et capes rayées que l'on a identifiés comme des *compagni della calza*. Entre le 12 et le 15 novembre 1512, Michiel note dans ses carnets qu'un certain Zuan Favro, que le Conseil des Dix avait condamné à sept ans de prison pour fraude, a réussi à s'évader. L'annotation des carnets de Michiel révèle que : "Ce Zuan est représenté sur le Fondaco dei Tedeschi, du côté qui fait face à San Bartolomeo. Ce fut un homme des plus admirables tout au long de sa vie." Sanudo raconte à peu près la même histoire (Favro et d'autres sont emprisonnés pour fraude), mais il donne la date du 30 octobre 1512 et précise que, bien qu'il se fût évadé, Favro revint de son propre chef avant la fin de la même année (*Diarii*, XV, 276). Cicogna situe la figure de Zuan Favro au troisième étage (1861, 289).

Un fragment de deux figures féminines dont Zanetti a donné une reproduction gravée invite à la comparaison avec les femmes du *Concert champêtre*. Le sujet de leur échange demeure un mystère. On a établi des parallèles entre ces figures et celles de *L'Amour sacré et l'Amour profane*, mais un dessin préparatoire de Zanetti montre, mieux que la gravure, que les formes irrégulières qui apparaissent sur leurs corps indiquent non des vêtements mais la limite entre la chair nue et les lacunes de la fresque. L'hypothèse de Nordenfalk (1952, 101) et de Wind (1969, 39), selon laquelle une figure était vêtue et l'autre pas, est donc caduque.

Pour fascinants qu'ils soient, ces fragments ne permettent guère d'imaginer l'ensemble du cycle. Nepi Scirè (catalogue *Giorgione a Venezia*, 1978, 117-126) a émis une hypothèse alléchante. Le *Nu féminin* aurait tenu autrefois un globe et serait donc une allégorie de l'Astronomie ou d'un autre art libéral à l'intérieur d'un cycle tout à la gloire d'une Venise-État parfait, qui aurait incorporé les idées platoniciennes et néoplatoniciennes : il s'agirait d'un

cycle comparable à celui qu'on trouve au Castello del Bonconsiglio à Trente. Cette interprétation paraît sensée pour une iconographie qui avait certainement des connotations politiques – même si, bien des années plus tard, Vasari, étranger à Venise, ne savait plus la décrypter. Dans le chapitre VII, dévolu au Fondaco, je développe l'hypothèse que le *Nu féminin* tenait à la main un fruit d'or.

BRUNSWICK, Herzog Anton Ulrich-Museum inv. n°454
Autoportrait en David
Toile, 52 x 43 cm

Provenance : collection du duc de Brunswick à Salzdahlum depuis 1737.

L'autoportrait de Giorgione que Vasari évoque dans la collection de Giovanni Grimani au palais de Santa Maria Formosa est déjà mentionné dans l'inventaire de Marino Grimani en 1528. Justi (1908, I, 199-204) voyait dans le portrait de Brunswick l'original dont provient la gravure de Wenceslas Hollar (1650) et donnait comme localisations antérieures la collection Van Veerle à Anvers, d'où le tableau aurait rejoint la collection du duc de Brunswick. L'inscription qui figure sur la gravure ("*Vero Ritratto de Giorgione de Castel Franco da luy fatto come lo celebra il libro di Vasari*") confirme la provenance. Wenceslas Hollar reproduit le tableau avant qu'il ne soit amputé : on y voit la tête du géant sur le parapet. Malgré la crédibilité du pedigree, l'état de conservation du tableau a amené plusieurs chercheurs a contester l'attribution, ainsi Giles Robertson dans sa recension de l'exposition de 1955 à Venise (1955, 276). En 1957, Müller Hofstede publie une radiographie dans laquelle apparaît sous la surface une charmante *Madone à l'Enfant*, d'un type associé à Catena (collègue de Giorgione en 1506, d'après l'inscription au revers du portrait de *Laura*). On ne saurait affirmer que la Madone soit de l'un ou de l'autre, ou qu'elle constitue un essai commun datant du temps de leur association, mais il semble bien que Giorgione a réutilisé la toile à ses propres fins.

En dépit de la preuve apportée par l'examen radiographique, Pignatti a exclu le portrait de sa monographie

(1969, C1). L'une de ses réserves tenait au fait que le tableau de Catena conservé à Poznan et lié à la composition cachée sous la surface de l'autoportrait avait été daté par Robertson, dans sa monographie de Catena, aux environs de 1510-1511. Robertson répondit à Pignatti (1971, 477) que la publication de Müller Hofstede lui avait fait revoir son opinion : à la lumière de la radiographie, il était d'avis que la *Madone à l'Enfant* avait probablement été conçue par Catena, voire par Giorgione, à une date bien antérieure à celle qu'il avait d'abord imaginée. Pourtant, certains chercheurs répugnent encore à accepter l'attribution parce qu'elle remet en cause leur chronologie de Giorgione (Ballarin, 1979, 243 ; Torrini, 1993, 148). L'autoportrait était peu commun dans l'art vénitien avant que Giorgione ne se représente sous les traits d'un héros de l'Ancien Testament, David victorieux devant la tête coupée de Goliath. Il n'est figuré ni en conquérant ni en fier berger : le sourcil froncé, il affiche une humeur mélancolique. La mention du tableau dans l'inventaire Grimani de 1528 constitue la première occurrence de l'augmentatif "Zorzon", comme si l'on reconnaissait que, par son visage comme par son intellect, Giorgione a la stature du géant qu'il a vaincu.

Bibliographie : Justi, 1908 ; G. Robertson, 1955 ; Müller Hofstede, 1957 ; Pignatti, 1969 ; G. Robertson, 1971 ; Anderson, 1979.

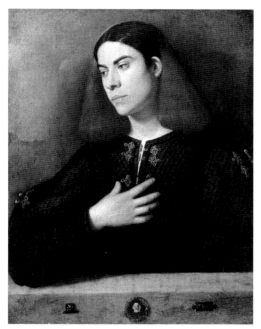

BUDAPEST, Szépmüvészeti Múzeum, inv. n°94 (140)
Portrait de jeune homme (parfois identifié par erreur avec Antonio Broccardo)
Toile, 72,5 x 54 cm
Inscription : "ANTONIVS BRO (KAR)DUS MARE"

Provenance : légué en 1836, comme œuvre d'Orazio Vercelli, par le cardinal Johann Ladislas Pyrker, dont il fut dit à l'époque qu'il l'avait acheté à Venise dans les années 1820.

Lancée par Thausing en 1884, l'attribution à Giorgione de ce portrait d'une qualité exceptionnelle a souvent été reprise, notamment par Pope-Hennessy (1966, 135), mais elle n'a jamais fait l'unanimité, en particulier parce que le modèle est identifié au poète Antonio Broccardo, né trop tard pour avoir été peint par Giorgione à cet âge-là. D'autres noms ont été avancés : Pordenone (Frimmel, 1892), Licinio (A. Venturi, 1900), Cariani (Morassi, 1942). La radiographie (Kakay, 1960) a révélé que, dans le dessin préliminaire, les yeux du modèle étaient levés vers le ciel comme ceux du joueur d'épinette du *Concert* du palais Pitti, mais l'attribution à Titien n'a jamais emporté la conviction.

Le jeune homme est vêtu d'une somptueuse chemise noire damassée, aux étranges nœuds d'entrelacs dorés. Le brun clair des deux pans de chevelure qui lui tombent sur les côtés du visage contraste avec les cheveux noir de jais sur le sommet de la tête. Ce contraste incite à penser que l'homme a les cheveux pris dans un filet analogue à celui de *La Schiavona* (National Gallery, Londres). Certains chercheurs ont signalé à tort une fenêtre sur la surface (mais il est vrai qu'on a découvert un oculus dans le dessin sous-jacent). On est en présence de la juxtaposition délicieusement illogique d'un portrait à parapet et d'un paysage romantique (nuages, ciel de tempête, ligne d'horizon et collines). L'inscription est incisée dans la couche de peinture à la façon d'une inscription de collectionneur, comme celle du *Portrait de Jacopo Contarini* par Moroni conservé dans le même musée. Ce n'est en aucun cas une inscription officielle, comme on en voit dans le *Portrait de Caterina Cornaro* par Gentile Bellini, également à Budapest. Le prénom a été écrit deux fois, la seconde en plus petit et en dessous. Les trois lettres centrales du patronyme sont illisibles : "BRO... DVS". Les clichés de la fin du XIXᵉ siècle et du début du XXᵉ sont trompeurs : l'inscription a été falsifiée, les lettres manquantes ajoutées. Les emblèmes sur le parapet sont peints en couleurs beaucoup plus crues et dans un style très différent du reste du tableau : ils semblent être un ajout postérieur. La couronne qui enserre le tricéphale se compose de quatre sections, chacune symbolisant une saison : coquelicots pour le printemps, blé pour l'été, raisins pour l'automne, noix pour l'hiver. Le contour de ce que l'on a parfois cru être une *tabula rasa* a été dessiné en blanc et rehaussé d'or mais, comme on décèle à la loupe, sur le côté gauche de la plaque, les restes d'une forme qui évoque une échelle peinte en or, et, sur le côté droit, les traces d'un emblème, il ne semble pas qu'il s'agisse d'une *tabula rasa*. La question de l'identité du modèle est compliquée par le statut problématique de l'inscription et les symboles mystérieux du parapet.

Bibliographie : Mravik, *Bulletin du Musée Hongrois des Beaux-Arts*, XXXVI, 1971, 47-60.

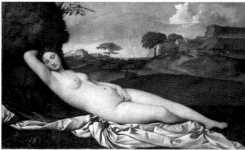

DRESDE, Gemäldegalerie, inv. n°1722
Vénus endormie (dans un paysage)

Rentoilé en 1843 ; 108 x 174 cm (taille de la toile actuelle), 103 x 170 cm (surface peinte correspondant à la taille de la toile d'origine)

Provenance : selon Michiel, dans la demeure de Girolamo Marcello à San Tomà en 1525, "*La tela della venere nuda, che dorme in un paese con Cupidine fù de mano de Zorzo da Castelfranco ; ma lo paese e Cupidine furono finiti da Tiziano*" ; héritiers de Girolamo Marcello ; 1699, acquis par le marchand français Le Roy, pour le compte d'Auguste II de Saxe, dans la collection duquel il est attribué d'abord à Giorgione puis à Titien à partir de 1722.

Dès 1789, Daniel Chodowiecki signalait le mauvais état du tableau. En 1837, il fut décidé de recouvrir le Cupidon par des éléments de paysage. En 1843, Martin Schirmer entreprit de restaurer la toile alors considérée comme l'œuvre d'un anonyme vénitien. Il eut à prendre des décisions difficiles. Il lui fallut notamment recouvrir le Cupidon qu'il avait mis au jour sous la surface (il restait trop peu de peinture d'origine dans cette zone). Par la suite, il procéda également au rentoilage. À l'époque, l'opération était délicate (on trouvera dans Giebe, 1992 et 1994, les documents concernant les restaurations de Schirmer). L'état du tableau demeura problématique, d'où des examens réguliers. En 1880, Giovanni Morelli l'identifia avec le Giorgione que Michiel avait décrit dans la collection Marcello à San Tomà. En 1900, Karl Woermann, directeur du musée de Dresde, envisagea la possibilité de restaurer le Cupidon mais il abandonna l'idée. Après la seconde guerre mondiale, le tableau fut emmené à Moscou. Il resta au musée Pouchkine jusqu'en 1956. (C'est là que Chagall en peignit une variante libre, aujourd'hui au musée Marc Chagall de Nice.) À la suite de la restitution par la Russie des archives au musée de Dresde, Giebe (1992, 1994) a publié l'histoire de la conservation du tableau et de nouveaux clichés d'analyse scientifique.

L'élément le plus novateur de la composition remonte aux couches les plus anciennes : d'entrée de jeu, Giorgione n'a pas hésité à déployer Vénus sur toute la largeur du premier plan. Hormis cela, presque tout le reste a été modifié et développé au cours de l'élaboration du tableau. La couche de peinture d'origine est extrêmement mince. La touche de Titien est manifeste dans les zones qu'il a retouchées (le paysage, le drapé rouge et l'enrochement), ce qui justifie la remarque de Michiel selon laquelle Titien aurait "fini" le tableau. De multiples lacunes légères à la surface de la peinture d'origine confirment que Giorgione n'était pas un grand technicien : il préparait mal ses toiles, d'où les graves problèmes qui n'ont cessé de se poser depuis aux restaurateurs. On a suggéré dans le chapitre III que Titien dut intervenir à cause du mauvais état de conservation du tableau quelque temps à peine après qu'il l'eut terminé.

Giorgione a d'abord décidé du positionnement de Vénus dans le paysage puisqu'un fond blanc a été utilisé pour la zone du tableau qui correspond à son corps. De menus repentirs apparaissent dans la tête : Giorgione l'a légèrement déplacée pour l'orienter vers le spectateur. L'empâtement est sensiblement plus important dans le modelage des seins, et surtout à la jonction entre le bras gauche et le buste. La couleur de la première couche a servi à définir les détails du paysage, comme les contours des toits de chaume et de l'arbre à droite. Le chemin qui gravit le coteau venait à l'origine beaucoup plus près de Vénus et obliquait plus sur la droite : un repeint vert l'a oblitéré. La radiographie révèle l'existence du dessin sous-jacent d'un arrière-plan différent : un paysage de

plaine s'étendant depuis la bâtisse fortifiée à droite jusqu'aux collines à gauche (l'exécution en est remarquable, contrairement à ce que l'on voit aujourd'hui à la surface). On note une belle mise en place effectuée au pinceau avec une peinture à forte teneur en métal et donc aisément lisible aux rayons X. Il y a de nombreuses retouches dans la zone de la forteresse et du bourg : Titien, responsable de ces détails, semble avoir travaillé en finesse. Il faut probablement, d'ailleurs, attribuer aux deux artistes l'élaboration du paysage de droite que nous voyons aujourd'hui. Pour une raison que l'on ignore, Titien l'a répété avec succès dans son *Noli me tangere* de la National Gallery de Londres et, inversé, dans *L'Amour sacré et l'Amour profane* de la galerie Borghèse.

L'idée d'origine de Giorgione était de placer Vénus sur un luxueux drap blanc qui s'étendait davantage sous les pieds et probablement sous Cupidon : il composait une masse évoquant un lit sur lequel Vénus serait étendue. La déesse était donc placée en avant du paysage et non à l'intérieur de celui-ci comme dans la version définitive. Au début, la tête de Vénus était conçue pour se détacher sur un luxueux drap blanc mais Titien a modifié le fond, de sorte que Vénus semble aujourd'hui avoir la tête posée contre la paroi d'un petit enrochement. Le repeint de Titien avait pour but de réduire la portion allouée au drap blanc en agrandissant la zone herbeuse devant et derrière, et en recouvrant une partie du drap d'une riche étoffe rouge. Il fit également disparaître la plaine au centre de l'arrière-plan pour ajouter un paysage plus architecturé.

Le Cupidon aux pieds de Vénus a donné lieu à plusieurs reconstitutions. Celle de Posse n'a pas été confirmée par les recherches récentes. On n'a trouvé aucune preuve de la présence d'un oiseau dans la main du Cupidon ; alors que Gamba (1928) et Oettinger (1944) ont proposé une reconstitution fondée sur un fragment de Titien représentant *Cupidon dans une loggia* (Akademie der bildenden Künste, inv. n°466 Vienne ; voir section "Catalogue des attributions controversées"), qui semble à bien des égards se rapprocher du celui du tableau de Dresde.

Bibliographie : Justi, 1908 ; Posse, 1931 ; Gamba, 1928-1929 ; Oettinger, 1944 ; Anderson, 1980 ; Fleischer, Mairinger, 1990 ; Giebe, 1992, 1994.

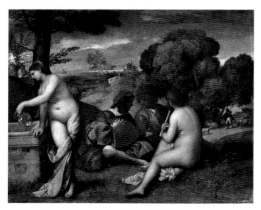

PARIS, musée du Louvre, inv. n°71
Le Concert champêtre, appelé autrefois "Une pastorale"
Toile, 105 x 136,5 cm

Provenance : collection Jabach, Paris ; vendu à Louis XIV en 1671 ; collection de Louis XIV, répertorié dans l'inventaire de Le

Brun (Brejon de Lavergnée, 1987), en compagnie de portraits de Holbein venus de la collection Arundel, 1683, comme : "Un tableau de Georgeon qui représente une Pastoralle, deux hommes assis dont l'un tient un luth, une femme auprès toute nue aussy assise tenant une flute et une autre femme debout nue auprès d'une fontaine tirant de l'eaue."

De nombreuses publications ont donné par erreur comme localisation initiale du *Concert champêtre* la collection des Gonzague à Mantoue, suivie par celle de Charles Ier d'Angleterre. Justi (1908), suivi par d'autres, croyait que l'origine mantouane permettait de rattacher ce tableau traitant de musique, de poésie et d'amour à une commande d'Isabelle d'Este mais l'étude des collections Arundel a peu à peu convaincu les chercheurs que *Le Concert champêtre* s'y cachait, inventorié ainsi : "*Giorgion. bagno di donne.*" C'est M.F. S. Hervey (*The Life, Correspondence & Collections of Thomas Howard Earl of Arundel "Father of Vertu in England"*, Cambridge, 1921, 479) qui a le premier avancé timidement l'identification. L'inventaire de la collection de la comtesse d'Arundel à Amsterdam (1654) fut copié par Johannes Crosse lors du litige concernant sa succession (High Court of Delegates, DEL. I, *Processes*, ff. 692-705, Public Record Office, Londres, et publié par M.L. Cox et L. Cust, "Notes on the collections formed by Thomas Howard", *Burlington Magazine*, 1911, 284). A. Brejon de Lavergnée (*L'Inventaire Le Brun de 1683. La Collection des tableaux de Louis XIV*, Paris, 1987, pp. 254-255) a apporté une confirmation supplémentaire lorsqu'il a fait remarquer qu'un groupe de tableaux Arundel, dont le *Concert*, rejoignit les collections royales, ce qui indique très certainement une provenance commune. En outre, les premières reproductions du *Concert champêtre* ont été exécutées par des artistes hollandais : il s'agit de deux dessins de Jan de Bischop (Prentenekabinet, Rijksuniversiteit, Leyde ; collection Lugt, Institut néerlandais, Paris) et d'une gravure de Blooteling. Ballarin (1993, 340-348) n'est pas prêt à accepter ce fait comme preuve indéniable que la comtesse d'Arundel possédait le tableau, et avance comme hypothèse qu'elle possédait une copie. Il pense que ce serait à partir de cette copie que Bischop et Blooteling auraient travaillé pour exécuter respectivement leurs dessins et leur gravure. Il est toutefois surprenant, pour ne pas dire improbable, qu'une telle copie n'ait pas survécu ; dans quelles circonstances, d'ailleurs, aurait-elle été faite ?

On n'a aucune trace du tableau pendant plusieurs siècles. Il apparaît dans l'inventaire de Le Brun et dans la gravure de Blooteling, pourvu d'une attribution affirmative à Giorgione, sous le nom duquel il figure jusqu'au XIXᵉ siècle. Si la provenance Arundel pouvait être établie avec certitude, les Arundel ayant acheté leur collection à Venise, les attributions données à leurs tableaux seraient fondées sur une source vénitienne du début du XVIIᵉ siècle. On a été trop sévère à l'endroit des attributions de cette période alors que, dans certains cas, lorsque les collections ont été formées à Venise, comme la collection Feilding-Hamilton (issue de la collection de Bartolomeo della Nave), les attributions sont souvent correctes. Il est surprenant qu'un tableau de cette taille et de cette importance ne soit pas documenté avant le XVIIᵉ siècle : on ne peut que soupçonner que cette omission soit due à la nature érotique du sujet. L'attribution du *Concert champêtre* à Giorgione n'a jamais posé problème jusqu'à ce que le *connoisseurship* introduise au XIXᵉ siècle différents noms de moindre envergure : Waagen a d'abord proposé Palma l'Ancien, puis Crowe et Cavalcaselle, de manière peu

plausible, Morto da Feltre. Inversement, le 1ᵉʳ septembre 1875, dans son français très particulier, Morelli affirmait à son ami Layard : "Le 'Concert' du Salon carré, donné à Giorgione me semble vraiment l'œuvre de lui, mais c'est une peinture dans un état pitoyable." Le 30 septembre 1875, Layard répondit dans un français non moins savoureux : "C'est très curieux qu'après toutes les critiques que l'on a fait sur le fameux tableau du 'Concert', et que les *connoisseurs* se sont trouvés d'accord pour l'attribution au Titien, vous vous l'ayez de nouveau donné à Giorgione. Aussi votre liste des œuvres de ce grand peintre s'est augmentée d'un autre exemple."

L'autorité de Morelli était telle que, de nouveau, le tableau fut attribué à Giorgione. C'est un chercheur français, Louis Hourticq (1919), qui affirma l'attribution à Titien en s'appuyant curieusement sur un document de 1530 dans lequel Titien décrit un tableau de femmes au bain, qu'il avait commencé plus tôt et désirait terminer pour en faire présent à Frédéric Gonzague, l'un des grands amateurs d'art érotique italien. Depuis, l'attribution oscille entre Giorgione et Titien, mais la datation vers 1509-1510 semble acquise. La comparaison avec d'autres œuvres de Titien est ardue, puisque le début de sa carrière ne comporte pas de dates sûres à l'exception des trois fresques de la Scuola del Santo, à Padoue, d'environ 1511, qui sont sans conteste d'un style très différent, même compte tenu de la différence de technique. Les plus ardents défenseurs de l'attribution du *Concert* et des fresques du Santo à Titien, comme Freedberg, doivent reconnaître que "les fresques de Padoue sont une régression par rapport à la grande réussite qu'est la *Pastorale*" (1975, 144). Freedberg va jusqu'à écrire que le style se rapproche tant de Giorgione que le tableau répond, de la part de Titien, à une volonté d'imiter si parfaitement son prédécesseur qu'il lui en fasse perdre l'immortalité (1975, 134). À bien des égards, la "jeunesse de Titien" pose encore plus de problèmes que les débuts de Giorgione.

Un autre nom est récemment entré en lice, sur l'initiative de Hope (1993), suivi par Holberton (1993) : celui de Domenico Mancini, peintre mineur qui a signé un retable à Lendinara en 1511. Le retable de Lendinara est bien connu des spécialistes de Giorgione car, à la suite de sa restauration par la Soprintendenza del Veneto, on en a beaucoup discuté en 1978, lors des célébrations de Castelfranco pour le cinquième centenaire de la naissance de Giorgione. Hope fonde son attribution sur le fait que l'une des nymphes est gauchère, ce qui ferait allusion au patronyme de Mancini, alors que Holberton voit des similarités dans les draperies des deux tableaux. L'introduction d'un nouveau nom, des siècles après la réalisation du tableau, est d'autant moins convaincante qu'elle se fonde sur des hypothèses bien minces. En 1933, Wilde avait déjà essayé sans succès d'établir un corpus Mancini dans un article justement intitulé "Das Problem um Domenico Mancini".

La radiographie a révélé des repentirs sous la femme debout, dont les formes amples rappellent celles des figures féminines de la façade du Fondaco. M. Hours (1976, 30-31) trouve la surface de la toile globalement plus proche de Giorgione que de Titien, à l'exception de la femme à la fontaine, qu'elle estime repeinte par ce dernier. L'existence d'une rupture entre les deux parties du tableau reste sujette à controverse.

Le Concert champêtre fait au moins l'unanimité sur un point : son thème est une pastorale sur la nature de la poésie. La juxtaposition de femmes nues et d'hommes

vêtus a fasciné les artistes et les critiques du XIXᵉ siècle. L'hypothèse de Philip Fehl (1957, 153) sur l'indifférence des hommes à l'égard des femmes semble capitale : les deux femmes seraient des nymphes ou des muses, invisibles pour leurs compagnons – d'où le naturel avec lequel elles affichent leur nudité, et leur parfaite indifférence à l'apparition du berger. Patricia Egan (1959, 305) a fait observer que les attributs des deux femmes s'accordent avec ceux d'une carte gravée d'un jeu de tarot ferrarais datant d'environ 1465 et représentant une allégorie de la poésie : une figure féminine joue de la flûte et verse l'eau d'une cruche. Robert Klein (1967) a peaufiné cette interprétation en associant la carte de tarot à une allégorie de la Poésie exécutée par Cosmè Tura pour la bibliothèque de Pic de la Mirandole à Carpi. Le tableau est décrit par Lilio Grégoire Gyraldi dans la transcription d'un dialogue qui est censé s'être déroulé en 1503 : caractérisées par le luth, la voix et la flûte, les trois figures centrales représentent les genres littéraires héroïque, bucolique et érotique. Bien qu'on puisse discuter certains détails, la critique s'accorde généralement à voir dans cette œuvre une églogue pastorale.

Mon attribution du *Concert champêtre* à Giorgione se fonde sur trois critères : la tradition, laquelle s'appuie sur la provenance du tableau ; l'analyse scientifique de la facture ; l'iconographie. Selon Vasari, Giorgione était musicien et portait un grand intérêt aux "choses de l'amour". Le thème du tableau est donc approprié à sa personnalité alors qu'il s'éloigne considérablement des *Trois Âges de l'Homme* de Titien (National Gallery of Scotland, Édimbourg). Si l'on rattache le *Portrait Terris* non plus aux œuvres postérieures au Fondaco mais aux œuvres antérieures, alors l'attribution du *Concert champêtre* à Giorgione devient une possibilité tout à fait envisageable.

Bibliographie : Fehl, 1957 ; Egan, 1959 ; Haskell, 1971 ; Fischer, 1974 ; Benzi, 1982 ; Ballarin, 1993 ; Holberton, 1993.

ATTRIBUTIONS CONTROVERSÉES :

Tableaux susceptibles d'être attribués à Giorgione mais restant problématiques pour des raisons diverses.

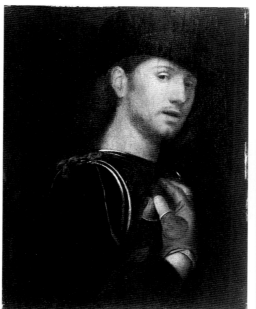

ÉDIMBOURG, National Gallery of Scotland, n°690
École vénitienne, XVIᵉ siècle
Archer
Panneau, 54 x 41,3 cm

Provenance : probablement mentionné par Ridolfi en 1648 comme le portrait *"d'un giovinetto parimente con molle & armatura, nella quale gli riflette la mano di esquisita bellezza"* dans la collection de Giovanni et Jacopo "Van Voert" (déformation vénitienne de van Veerle), Anvers ; de 1682 à 1697, probablement dans la collection du joaillier portugais Diego Duarte à Amsterdam : "N°14

Een Mans konterfeytsel half lijf in t'harnas met de hant gehantschoent pp t'harnas. cost 35" (F. Muller, *De Oude Tijd*, Haarlem 1870, p. 398) ; Christie's, 30 juin 1827, lot 53 : *"Giorgione. Himself as an Officer of the Archers"* ; Legs Mary Lady Ruthven, 1885.

Le motif des mains de l'archer qui se reflètent dans la cuirasse est sans parallèle dans la peinture vénitienne. Le tableau d'Édimbourg peut donc très bien être celui que mentionne Ridolfi, même si le témoignage de l'historiographe, que Garas (1964) a considéré comme établissant la provenance ancienne de l'œuvre, est accueilli avec scepticisme par Brigstocke (1993). Il est également possible, comme nous le proposons ici pour la première fois, que le tableau soit passé de la Hollande chez Christie's au XIXᵉ siècle. À l'époque, on pensait qu'il s'agissait d'un autoportrait de Giorgione. La provenance est plus facile à établir que l'attribution.

Quoique gravement endommagé, le tableau ne manque pas d'intérêt mais il est masqué par des repeints anciens et par ceux que A. Martin de Wild a réalisés en 1937 lors d'une restauration à Anvers. Le visage, la main et le corps sont les parties les mieux préservées. Les radiographies ont fait apparaître des modifications considérables dans les cheveux et le couvre-chef. Dans l'état actuel de l'œuvre, il est impossible de se forger une opinion sur l'auteur. Beaucoup s'y sont pourtant risqués. Le dernier à l'avoir fait, Ballarin, a avancé à plusieurs reprises le nom de Giorgione ; d'autres attributions, analysées par Brigstocke, ont été jugées irrecevables (Torbido, Cariani). Le thème de l'archer ne se retrouve pas dans l'art vénitien. Le motif de la main (gantée pour le tir à l'arc) qui se reflète sur la cuirasse, renvoie aux tableaux que les sources anciennes attribuent à Giorgione dans le cadre du *paragone* entre la peinture et la sculpture.

Bibliographie : Richter, 1937, pp. 216, 343 ; Garas, "Giorgione et Giorgionisme au XVIIᵉ siècle", *Bulletin du Musée Hongrois des Beaux-Arts*, 1964, n°25, p. 57 ; Ballarin, 1979, p. 247, note 41 ; Brigstocke, 1993, p. 194-195 ; Ballarin, 1993.

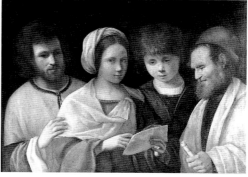

HAMPTON COURT, Royal Collection
Attribué à Giorgione
Les Chanteurs ou *Le Concert*
Toile, 76,2 x 98 cm

Provenance : acheté par Jan Reynst à Venise avant 1646 ; acquis par la Hollande et offert à Charles II en 1660 ; depuis lors, dans les collections royales d'Angleterre, dont les inventaires le décrivent d'abord (sans attribution) comme *"A Concert of singing Dutch pr.sent"* et, par la suite, comme un Giorgione, *"A piece with four figures to the waste singing"*.

Ce beau tableau vénitien est en restauration depuis 1981 ; de ce fait, il n'apparaît pas dans les études récentes. Dans le dernier ouvrage où il soit analysé, le catalogue de Hampton Court (1983, n°38, 43-46), Shearman l'attribue à l'"école de Bellini". Pourtant, ainsi que Shearman le prouve lui-même, le tableau ne ressemble guère aux dernières œuvres de Bellini. Comme tous les chercheurs l'ont remarqué, il se rattache à un groupe comprenant *L'Éducation du jeune Marc Aurèle* (*Les Trois Âges de l'homme*, Florence) et le double portrait Borgherini (Washington). Dans notre catalogue, *L'Éducation du jeune Marc Aurèle* est donné sans conteste à Giorgione, alors que l'attribution à celui-ci du portrait Borgherini n'est avancée qu'avec précaution. À ce groupe de tableaux sont de plus en plus souvent reliés d'autres Giorgione, sans qu'on ait trouvé comment les intégrer dans la chronologie du maître.

J'ai à nouveau examiné *Les Chanteurs* avec Viola Pemberton-Pigott en juillet 1996. La photographie reproduite ici montre l'état du tableau avant que la restauration ne commence en 1981. Malgré des lacunes de-ci de-là sur une grande partie de la surface, l'état de conservation est honorable. Le retrait du vernis décoloré a fait apparaître des couleurs bien plus fraîches que celles décrites par Shearman. Par exemple, il décrit comme "fauve" une zone aujourd'hui d'un blanc pur. À gauche, un homme d'une trentaine d'années porte, au-dessus d'une chemise blanche, un ample vêtement orange à manches vertes souligné de noir. La jeune femme au centre de la composition a les cheveux retenus par un turban blanc ; elle a jeté sur ses épaules un châle blanc transparent, bordé de noir. Le col de sa robe est brodé de minuscules perles. Le jeune garçon qui fixe du regard la partition qu'elle a à la main est vêtu d'une chemise blanche et d'une veste bleue brodée d'or. L'homme barbu porte un vêtement dont l'or est composé de réalgar (sulfure rouge d'arsenic) et d'orpiment (sulfure jaune d'arsenic). Il tient une petite partition roulée. Bien que les notes soient détaillées sur les deux partitions, elles n'ont pas encore livré leurs secrets. Le fait que le vernis décoloré obscurcissait les couleurs explique en partie les commentaires négatifs suscités par le tableau lorsqu'il fut montré en compagnie de celui du palais Pitti à l'exposition Giorgione de 1955 (voir, par exemple, la recension de Robertson in *Burlington Magazine*, XCVII, 1955, 277).

Le faux cadre s'est révélé être un ajout postérieur ; il est surchargé de repeints. Le Vidicon à infrarouge a mis au jour des repentirs dans le dessin sous-jacent, semblables à ceux qu'on remarque dans d'autres œuvres de Giorgione. La femme du centre avait à l'origine le regard orienté dans une direction différente : elle fixait elle aussi sa partition. Les personnages regardaient donc tous la partition. Un grand soin a été apporté au positionnement des mains ; dans une ébauche antérieure de la main droite de la femme, elle avait les doigts plus longs. Un dessin préliminaire a également été détecté sous la main de l'homme à gauche. Ce sont des détails comme ceux-ci qui plaident le plus en faveur de l'attribution à Giorgione. Un examen minutieux du tableau laisse à penser qu'il a été exécuté d'une main preste et habile.

Bien que l'on emploie communément le titre *Le Concert*, l'unanimité ne s'est pas faite quant au sujet représenté. Certes, les partitions suggèrent que les personnages sont des musiciens, mais ni ils ne chantent ni ils ne tiennent des instruments de musique. Le terme "concert" évoque une représentation publique alors que la scène suggère plutôt l'atmosphère d'une séance privée, comme Patricia Egan l'a montré dans "Concert scenes in Musical Paintings of the Italian Renaissance" (*Journal of the American Musicological Society*, XIV, 1961, 184-195). Egan avance également que ce

tableau serait une allégorie sur l'amour et la musique, interprétation étoffée par Shearman (1983, 46). Pour celui-ci, la présence de la jeune femme signale qu'est établie "une distinction entre les divers effets amoureux de la musique sur les trois âges de l'homme", distinction semblable à celle qu'opère le chef-d'œuvre de Titien sur ce sujet à Édimbourg. Pour d'autres, les personnages sont tellement individualisés qu'on aurait affaire à des portraits de musiciens connus. Dans le cadre d'une légende, Albert Einstein les a identifiés comme Philippe Verdelot, musicien français installé à Venise, un jeune garçon et une jeune femme, et Adrian Willaert, le compositeur de polyphonies originaire de Bruges (*The Italian Madrigal*, Princeton, 1949, I, 159). Nous savons que Sebastiano del Piombo a réalisé un portrait de Verdelot, mais les preuves étayant cette identification sont minces, surtout quant à Willaert, qui n'a enseigné à Venise qu'après la mort de Giorgione.

Le personnage principal est une musicienne. Or, la coutume à Venise voulait qu'on enseigne la musique aux orphelines dans les *ospedali*. Cette tradition de la *figlia del coro* a été étudiée par Jane L. Baldauf-Berdes (*Women Musicians of Venice. Musical Foudations, 1525-1855*, Oxford, 1993). Certaines de ces femmes enseignaient ensuite avec le titre de *maestre di coro*, d'autres menaient des carrières de solistes : le tableau représenterait-il une *figlia del coro* entourée d'autres musiciens lors d'une séance musicale informelle ? Le peintre aurait exécuté rapidement un portrait de groupe. Le sujet serait peu commun mais pas impossible, étant donné l'intérêt de Giorgione pour des thèmes nouveaux faisant intervenir des femmes. Une œuvre associée dépeint un sujet rare, identifiable seulement par l'entremise d'un ancien inventaire : le jeune Marc Aurèle apprenant la philosophie par la musique. Il est possible que *Les Chanteurs* développe un thème inhabituel de ce genre.

Bibliographie : Shearman, 1983.

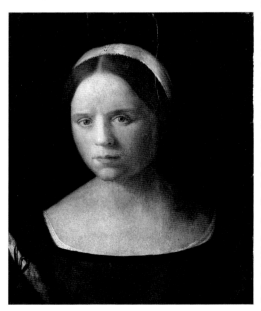

ÉDIMBOURG, palais de Holyrood
Attribué à Giorgione
Portrait de femme
Bois de peuplier, 34,3 x 44,5 cm

Provenance : collection de Charles I^{er}.

Cet énigmatique portrait de femme très endommagé et souffrant de multiples repeints (Shearman, 1983, 46-47) fait partie d'un groupe de tableaux associés aux *Chanteurs* de Hampton Court et à *L'Éducation du jeune Marc Aurèle*. Autrefois dans les réserves du palais de Hampton Court, il est depuis 1996 exposé dans les nouvelles pièces dévolues à Marie reine d'Écosse au palais de Holyrood, à Édimbourg. Dans le catalogue de Shearman, il est attribué à un "disciple de Giovanni Bellini", tandis qu'il est ignoré dans les études sur le peintre. Compte tenu de la rareté des portraits de femmes chez Bellini, il est étonnant que celui-ci ait été oublié, surtout dans la mesure où personne n'a pu identifier ses célèbres portraits disparus, comme celui de la sœur de Gabriele Vendramin que Michiel décrit dans la collection de Taddeo Contarini. Seul Berenson a attribué fermement à Giorgione le tableau des collections royales ; il y voyait une œuvre de jeunesse liée à *L'Éducation du jeune Marc Aurèle*. Un examen poussé montre qu'il ressemble au *Portrait Terris* récemment restauré. L'absence de sentimentalité du modèle invite la comparaison avec *Laura*. De tous les disciples de Bellini à qui l'œuvre peut être attribuée, Giorgione semble bien être le plus susceptible d'en être l'auteur.

Bibliographie : Shearman, 1983.

MILAN, Pinacoteca Ambrosiana, inv. n°89
D'après Giorgione
Page posant la main sur un casque
Panneau, 23 x 20 cm

Provenance : donation du cardinal Federico Borromeo, 1618, avec une attribution à Andrea del Sarto.

Malgré sa grande qualité, ce tableau n'a pas été autant glosé que la variante Knoedlers de New York. Lancée en 1907 par A. Ratti dans un guide de l'Ambrosiana, l'attribution à Giorgione fut acceptée par Suter (1928, 23), qui proposa une datation vers 1500 en se fondant sur l'apparence du vêtement du garçon, aux manches fluides, qu'il comparait à celui d'un des bergers du fragment de *La Découverte de Pâris* conservé à Budapest. D'autres chercheurs, comme Fiocco (1941, 32), ont avancé le nom de Domenico Mancini. Le musée considère désormais le panneau comme une copie ancienne d'après Giorgione, exécutée vers 1520 par un artiste anonyme (Falchetti, *The Ambrosiana Gallery*, Vicence, 1986, 243). Le page de l'Ambrosiana fait partie d'un groupe de quatre tableaux qui semblent bien être des copies d'un original de Giorgione : chacun d'eux a été séparément identifié au "petit berger qui tient un fruit dans sa main" (*pastorello che tiene in mano un frutto*) que Michiel mentionne en 1531 chez le marchand espagnol Giovanni Ram. Toutefois, l'objet sur lequel l'enfant rêveur pose la main est trop gros pour être, par exemple, une pomme… on n'y reconnaît pas davantage un melon : Michiel aurait-il utilisé le terme "fruit" faute de mieux devant cet énigmatique objet arrondi ? Au vu du costume fantaisiste, on est également amené à se demander si le garçon est réellement un berger. Ne serait-il pas plutôt un berger de comédie ? L'interprétation la plus crédible consiste à voir dans le personnage un jeune page dont la main se reflète sur un casque ou une pièce d'armure sur laquelle elle repose : c'est là un motif souvent traité par l'entourage de Giorgione.

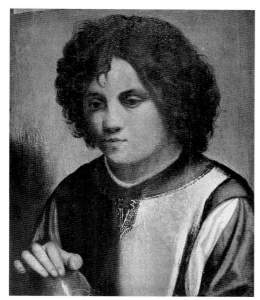

NEW YORK, galerie Knœdlers
D'après Giorgione
Page posant la main sur un casque
Bois de poirier, 24,1 x 20,6 cm

Provenance : 1775-1815, collection Bossi, Milan ; 1882, collection Mason Jackson, à Londres (à laquelle le tableau appartenait lorsqu'il fut publié par l'Arundel Society en 1913) ; 1926, collection W.W. Martin à New York ; collection colonel Arnold Strode-Jackson, prétendument à Oxford mais en fait perdu dans le vestiaire de la galerie Knoedlers à New York ; Denis et Audrey Strode-Jackson jusqu'en 1973.

Les aléas de l'attribution se calquent sur les restaurations successives du tableau et sur ses rapports avec le marché de l'art. Après la restauration effectuée par Rougeron au début du XXᵉ siècle, il fut une première fois assigné à Giorgione. George Martin Richter a repris l'attribution en 1942 après la restauration par Shelden Keck, lequel affirmait que le devant du costume endommagé avait été repeint sans respect du parti initial. Le vêtement est probablement mieux rendu dans la copie Suida-Manning, où il est recouvert d'une armure. D'une très belle facture, la main et la tête sont intactes, même si les ombres du visage ont été accentuées par le recours au pointillage. Les radiographies ne révèlent que le contour de la figure. Comme dans le *Portrait Giustiniani*, elles n'ont pas fait apparaître de dessin sous-jacent. Dans sa monographie de 1969, Pignatti (1969, 128, n°1 A 39) retirait l'attribution à Giorgione au bénéfice de Domenico Mancini. Il a changé d'avis à la suite de la restauration par Mario Modestini en 1973 (Pignatti, 1975, 314). Il a également avancé que le tableau pouvait être identifié avec une œuvre de la collection Grimani, mentionnée comme "tête" de putto par l'inventaire de 1528 et comme "un putto aussi beau que possible, avec une chevelure comme une toison" par Vasari (*un putto, bello quanto si può fare, con certi capelli a uso di velli...*). Il est pourtant difficile de voir un chérubin dans cet adolescent dont la chevelure n'a certes rien d'une crinière hirsute. La suggestion selon laquelle ce serait un page, la main reposant sur le sommet d'un casque ou sur une pièce d'armure, semble, là aussi, la plus crédible.

Dans les années soixante et jusqu'en 1973, le tableau a

été inaccessible. Selon Berenbaum (1977), le propriétaire du tableau, le colonel Strode-Jackson, aurait perdu la valise dans laquelle il le transportait lors d'un séjour à New York. L'œuvre y serait restée dix ans avant d'être découverte dans le vestiaire de la galerie Knoedler. C'est un fondé de pouvoir qui, chargé de régler la succession du colonel, parvint à le localiser. Tschmelitsch (1975, 117, 334) a timidement avancé le nom de Giulio Campagnola mais Pignatti ignore cette suggestion : dans le catalogue *The Golden Century of Venetian Painting* (1980, 46-47), il réaffirme l'attribution à Giorgione et la datation de 1505.

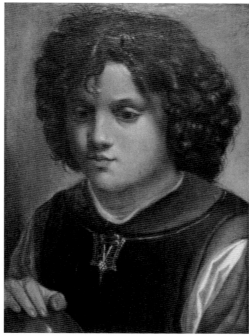

NEW YORK, collection Suida-Manning
D'après Giorgione
Page posant la main sur un casque
Panneau, 21, 6 x 15,9 cm
(Publié pour la première fois)

Provenance : vendu par le Wauchope Settlement Trust (après avoir été retiré de Niddrie Marischal House (aujourd'hui détruite, Craig Millar, Édimbourg), chez Christie's, 12 mai 1950, à Miss Celia Surgey, lot 94, avec une attribution à Giulio Romano ("A Boy, in red and blue dress – on panel ; and The Infant Saviour reclining on the clouds" – two) ; vendu par Christie's, 27 février 1959, Lot 28, à Da Molla ("A Boy, in green and red dress") ; acquis par Suida-Manning en 1980.

Non publiée jusqu'ici, cette variante des *Pages* associés au nom de Giorgione offre une image bien plus détaillée que les autres copies : on peut ainsi en déduire qu'elle nous donne davantage d'informations sur l'original. On compte beaucoup plus de boucles dans la chevelure, le vêtement, coloré en vert, a la texture du tissu, alors que, dans les autres versions, le garçon porte une armure. Le *Page* du musée d'Aix-en-Provence est moins intéressant que les trois autres copies (Suter, *Zeitschrift für bildenden Kunst*, VIII, 1928, 24 ; Richter, 1937, 231).

L'existence des quatre copies contemporaines, toutes de grande qualité, atteste la célébrité de l'original disparu de Giorgione.

NEW YORK, Metropolitan Museum of Art, Rogers Fund 1911, II. 66.5
Attribué à Giorgione
Amour bandant un arc
Sanguine, 15,7 x 6,6 cm (feuille d'origine), augmentée par Mariette aux dimensions suivantes : 23,7 x 15,2 cm

Provenance : Pierre-Jean Mariette jusqu'à la vente de sa collection en 1775-1776, où il est décrit comme "*Giorgione : Un Amour ployant son arc*" ; comte Moritz von Fries ; Lord Ronald Sutherland Gower ; acquis par le Metropolitan Museum chez Christie's, 28 janvier 1911.

Dans la collection du grand *connoisseur* parisien Mariette, ce dessin était donné à Giorgione. On ignore toutefois si Mariette suivait là une tradition plus ancienne ou si l'attribution lui était entièrement due. Comme David Alan Brown l'a noté, Mariette a collé la feuille rectangulaire d'origine sur une nouvelle feuille, de

dimensions supérieures, où est dessinée une niche semi-circulaire : il devait donc associer à une décoration murale la figure en raccourci (*Berenson and the Connoisseurship of Italian Painting*, 1979, 32, 57). C'est pourquoi Erica Tietze-Conrat a avancé que l'Amour pourrait être une étude préliminaire pour les fresques de Giorgione au Fondaco dei Tedeschi ("Decorative Paintings of the Venetian Renaissance Reconstructed from Drawings", *Art Quarterly*, III, I, 1940). Le Cupidon est dessiné comme pour suggérer un personnage que l'on voit tout en haut d'une façade, ce qui autorise l'identification avec l'"ange habillé en Cupidon" remarqué par Vasari au Fondaco.

Dans sa monographie sur Giorgione (1969), Pignatti a attribué ce dessin à Titien parce qu'il ressemble au Christ enfant de la *Madone bohémienne* (Vienne), mais il ne le mentionnait pas dans sa publication sur les dessins de Titien (1979). Bien que l'attribution à Giorgione ait été maintenue, avec quelque hésitation, dans le catalogue du Metropolitan Museum (Jacob Bean, *Fifteenth and Sixteenth Century Italian Drawings in the Metropolitan Museum of Art, New York*, 1982, n°82), le dessin n'a pas été analysé dans la littérature récente sur le peintre, pas plus qu'il n'a été exposé à Paris.

La découverte du fragment du Fondaco dei Tedeschi que nous avons appelé *Cupidon des Hespérides* apporte un nouvel élément en faveur de la confirmation du sujet et de l'attribution traditionnelle à Giorgione. Réunis, les deux Amours pourraient représenter des épisodes différents du même récit. Dans ce dessin, Cupidon ajuste son arc ou peut-être prépare-t-il simplement un bâton dont il va se servir pour gauler les pommes d'un arbre visible dans le fragment. L'emploi de la sanguine serait particulièrement approprié pour des études préparatoires à un cycle de fresques dont la dominante était un rouge flamboyant. Bénéficiant d'un atelier lors de la réalisation des fresques du Fondaco, Giorgione a très bien pu, exceptionnellement, avoir recours au dessin dans sa préparation. Le *contrapposto* replet des cuisses de l'Amour, la perspective, la morphologie sont semblables dans les deux exemples. En outre, ces inventions rappellent de façon frappante la conception des formes dans la représentation des corps féminins du *Concert champêtre*.

Bibliographie : Tietze-Conrat, *Art Quarterly*, 1940 ; Pignatti, 1969 ; D.A. Brown, *Berenson and the Connoisseurship of Italian Painting*, 1979.

CHATEAU DE SALTWOOD, Kent,
Saltwood Heritage Foundation
Attribué à Giorgione
Cupidon des Hespérides
Fresque du Fondaco dei Tedeschi, Venise,
transposé sur toile, 131 x 64 cm

Provenance : collection de John Ruskin ; acheté par Kenneth Clark en 1931, à la vente de tableaux et de dessins provenant des résidences de John Ruskin à Brantwood, Coniston et Warwick Square, Londres, organisée par les *trustees* de Joseph Arthur Palliser Severn, Sotheby's, 20 mai 1931, lot 135a, sous l'intitulé : "École primitive italienne. Étude d'un chérubin ailé. Fresque transposé sur toile" ; aujourd'hui au château de Saltwood.

Ce fragment de fresque n'a jamais été exposé. Le fragment n'est pas davantage mentionné dans la littérature sur Giorgione, à l'exception du catalogue de la vente citée plus haut, qui, à en croire les spécialistes de Ruskin, est l'un des plus incomplets jamais conçus. Les notaires et Sotheby's semblent s'en être entièrement remis à Miles Wilkinson, homme à tout faire à Brantwood, dont la mémoire concernant les tableaux de Ruskin était d'une inexactitude proverbiale.

La provenance est indiquée par Lord Clark à Sir Anthony Blunt dans une lettre du 15 juillet 1971 : "On dit qu'il a été acheté par Ruskin lors de la destruction du Fondaco dei Tedeschi. On raconte même un épisode assez circonstancié selon lequel le serviteur de Ruskin le lui aurait rapporté d'Italie tandis qu'il se trouvait alité en Angleterre. Le fragment est, bien sûr, dans un état effroyable comme tous les autres, mais je crois que c'est une relique digne d'être préservée. (...) Je ne garantis pas que ç'ait jamais été un Giorgione ou un Titien, mais il est d'époque (Archives de la Tate Gallery, *Kenneth Clark Papers*, TGA8812..1.4)." A la fin de sa vie, Kenneth Clark songea à léguer le fragment à une institution britannique, tant il lui semblait important. Ruskin souffrait de neurasthénie mais ne dut vraiment garder le lit que dans les dix dernières années de sa vie : c'est donc durant cette période, qu'il passa à Brantwood, que l'on doit situer l'épisode rapporté par Kenneth Clark dans sa lettre à Anthony Blunt. Du temps qu'il était valide, Ruskin avait toujours emporté plusieurs tableaux en voyage pour agrémenter ses chambres d'hôtel ; chez lui, il aimait les changer de place et, lorsqu'il était malade, il n'était pas rare qu'un de ses serviteurs montât dans sa chambre lui montrer l'un de ses tableaux préférés afin de lui remonter le moral. Bien qu'il mentionne souvent les fresques du Fondaco dans ses écrits et parfois dans sa correspondance, jamais il ne fait référence au fragment en sa possession. Mais il est vrai qu'il ne parle pas davantage de ses autres tableaux vénitiens, dont le *Céyx et Alcyone* de Carpaccio (conservé à la Johnson collection, Museum of Art, Philadelphie).

La fascination de Kenneth Clark pour Ruskin remontait à son enfance, lorsqu'il fraya avec des familiers du grand homme. À la fameuse école de Winchester, il fut l'élève du fils du premier professeur de dessin de Ruskin à Oxford, Alexander Macdonald, qu'il rencontra par l'intremise de son maître et avec qui il prit l'habitude de sortir dessiner sur le vif : "si bien que j'ai un lien direct avec le plus grand des membres de ma profession", rappelle-t-il dans son autobiographie (*Another Part of the Wood*, 55-56). C'est aussi à Winchester que Kenneth Clark vit pour la première fois la reproduction d'un portrait inachevé de la *Dame à la broche* de Sir Joshua Reynolds, qu'il achèterait plus tard à la vente Severn et qui est aujourd'hui à Saltwood. Ce sont les deux seules pièces de la collection de Ruskin que Kenneth Clark acheta lors de cette vente mais il avait acheté des dessins de son idôle en d'autres occasions. Kenneth Clark devait connaître l'existence du fragment du Fondaco par l'intermédiaire d'un familier de Ruskin. Lequel, à ce qu'il semble, n'a jamais prêté une grande valeur au fragment – mais il est vrai que les Vénitiens eux-mêmes ne faisaient pas grand cas des fresques *in situ*. Le *Nu féminin*, qui ne fut détaché de la façade du Fondaco que tardivement, après que Richter l'eut suggéré dans sa monographie de Giorgione (1937), ne fut pas montré au public avant l'exposition Giorgione à Venise en 1955, à laquelle Kenneth Clark se rendit. Il fallut attendre les années 1980 pour que la fresque trouve sa place à l'Accademia. Compte tenu de l'état de délabrement du Fondaco, il était difficile pour Kenneth Clark de parvenir à une estimation correcte de son acquisition. Peut-être, en outre, avait-il été échaudé par le scandale suscité par son acquisition des panneaux de Previtali lorsqu'il était un tout jeune directeur de la National Gallery de Londres. D'où, sans doute, son silence sur "son" Giorgione. Ses archives concernant cette période de sa vie ayant été détruites lors d'un bombardement au cours de la seconde guerre mondiale, le contexte dans lequel il acheta le *Cupidon des Hespérides* n'est pas documenté.

Ruskin acheta sans doute le fragment au cours de l'un de ses nombreux séjours à Venise, très probablement lors de la longue période qu'il y passa en 1876/1877 (ses visites antérieures sont extrêmement bien documentées, or rien n'y transparaît de cet achat), ou peut-être en 1880. La pièce a pu lui être proposée par l'un de ses agents vénitiens : Giacomo Boni, directeur des Travaux au palais des Doges ; Consiglio Ricchetti, marchand spécialisé dans la vente du contenu des palais vénitiens ; voire Fairfax Murray, qui lui vendit plusieurs tableaux de la Renaissance italienne, dont son Verrocchio. Au XIXᵉ siècle, des fragments de fresques du Fondaco furent détachés à plusieurs reprises : leur localisation est inconnue à ce jour. Le Fondaco abritait en outre une importante collection de tableaux de la Renaissance, décrite par Ridolfi et d'autres sources. En 1841, Waagen acheta à la collection Lechi, pour le Kaiser Friedrichs Museum de Berlin, plusieurs Véronèse et Tintoret provenant de la collection du Fondaco dei Tedeschi. On ignore comment le général Teodoro Lechi parvint à se les procurer, mais ce dut être durant la période napoléonienne. En 1836, Zanotto signale que, lors d'une restauration, les deux tours latérales du Fondaco furent détruites ainsi que deux personnages de Giorgione parmi les mieux conservés (*due figure del Giorgione forse il più conservate tra il superstiti* ; voir G. Nepi Scirè in *Giorgione a Venezia* , 123). Dans sa lettre à Anthony Blunt, Kenneth Clark fait référence à la "destruction du Fondaco" : peut-être a-t-il en tête cet épisode de 1836, car, en réalité, bien que le bâtiment ait beaucoup souffert durant son histoire, il n'a jamais été démoli. En 1895, lorsqu'il fut converti en hôtel des postes, au cours de la restauration de Leopoldo Vianello, au moins une tête (*una testa*) fut détachée (voir la documentation des archives de la Soprintendenza ai Beni Ambientali ed Architettonici di Venezia, publiée par Nepi Scirè, *ibid.*, 129). On ne peut évidemment pas exclure la possibilité que quelqu'un ait récupéré le fragment dès 1836 ; il aurait ainsi appartenu à d'autres collections avant d'intégrer celle de Ruskin. Ruskin sauva ainsi plusieurs fragments d'architecture.

Au XIXᵉ siècle, les *stuccatori*, spécialisés dans le détachement des fresques, s'attribuaient volontiers, comme avantage en nature, des fragments d'importance secondaire. Ces fragments étaient ensuite vendus par les restaurateurs concernés. À preuve, les fragments du cycle de *Céphale et Procris* de Bernardino Luini, à la Casa Rabia, Milan, aujourd'hui répartis entre le Bode Museum, Berlin, la National Gallery de Washington, et autres institutions (voir Shapley, 1979, 285-288, pour des précisions sur leur provenance). À l'époque, les restaurateurs n'hésitaient pas à vendre des pièces provenant des bâtiments qu'ils restauraient, par exemple les panneaux de mosaïques de la basilique Saint-Marc. C'est ainsi que Ruskin possédait un morceau de Saint-Marc de Venise.

L'œuvre est en meilleur état qu'on ne pourrait l'imaginer, étant donné qu'on ne lui connaît aucune restauration récente. Une grand partie de la surface est intacte. À la différence d'autres fragments du Fondaco qui nous sont parvenus, il a été détaché, au XIXᵉ siècle, suivant la technique du *strappato*, puis transposé sur toile ; d'autres fragments ont été retirés avec une épaisseur du mur sur lequel ils se trouvaient, ainsi le *Nu féminin* en 1938-1939 et, en 1967, les fresques de la façade donnant sur la Merceria. Le bon état de conservation du *Cupidon*, par rapport aux autres fragments des fresques du Fondaco conservés aujourd'hui à la Galleria Franchetti de la Ca' d'Oro de

Venise, s'explique par le fait, si l'on se fonde sur sa provenance, qu'il a été détaché soixante ou quatre-vingts ans ou plus tôt. Il est recouvert d'une couche de saleté opaque et de repeints. L'historique de la restauration du fragment n'est pas connue pour l'instant. Seule une lettre de Kenneth Clark envoyée à Anthony Blunt le 4 avril 1972 nous fournit quelques indications. Kenneth Clark écrit qu'il a "laissé le fragment dans un coin obscur de Saltwood, que j'ai légué à mon fils [Alan], comme vous le savez peut-être. Il vient d'emménager et l'a découvert. Pensant qu'il avait dû être oublié là par Lady Conway et le croyant sans valeur, il a commencé à le nettoyer et, ce faisant, a retiré une partie de la peinture. Mais il en reste suffisamment pour qu'il soit encore d'un intérêt considérable, supérieur, à mon avis, à celui du fragment de l'Accademia." La peinture s'écaille en divers endroits, surtout sur le côté droit. Elle est appliquée sur une couche d'enduit très mince, parfois réduite à une simple pellicule, elle-même collée sur la toile apprêtée. Celle-ci est tendue sur un châssis traditionnel. Ses bords sont protégés par une bande de papier cartonné.

Cupidon, ailé, un bâton dans la main gauche, lève la tête pour gauler l'arbre. Le tronc est une longue forme verticale dans la partie droite de la composition. La taille des fruits, au nombre de douze, paraît supérieure à celle de pommes ordinaires. Cupidon saute sur la pointe des pieds pour éviter les fruits qui tombent et parvient aisément à repousser les branches. Le *contrapposto* accentue la rondeur de ses cuisses et de son ventre tandis qu'il tourne l'épaule vers le spectateur. Un drapé succinct descend de ses bras jusqu'au-dessous de ses fesses. La profondeur devrait être encore plus frappante après nettoyage. Le *contrapposto*, le dessin des cuisses et du torse correspondent à la description que Zanetti a faite des deux figures de Giorgione au Fondaco, un homme et une femme (si l'on se rappelle, bien entendu, que Zanetti les voyait avec ses yeux du XVIIIᵉ siècle). De tous les Cupidons, c'est du Cupidon caché de la *Vénus de Dresde* qu'il se rapproche le plus. Le modelé des yeux et du visage dans ces deux représentations d'Amour est très similaire.

Le fragment de fresque de Ruskin peut raisonnablement être identifié avec le fameux ange ailé, déguisé en Cupidon, qui, causant la perplexité de Vasari, lui fit écrire dans la seconde édition des *Vies*, au début de la *Vie* de Titien : "*angelo a guisa di Cupido, né si giudica quel che si sia*" –"ange aux traits de Cupidon, qui sait à quoi il a trait". On a beaucoup commenté la perplexité de Vasari face aux fresques de Giorgione au Fondaco mais l'on a peu avancé d'interprétations du cycle. Exempt de tout préjugé vasarien, Ruskin a proposé une interprétation du *Nu féminin* comme étant l'une des gardiennes du jardin des Hespérides, nymphes du couchant à la peau couleur de feu. Peut-être sa perception fut-elle influencée par son acquisition, dans laquelle on peut supposer qu'il voyait Cupidon gaulant les fruits d'or. Son interprétation, lancée dans le dernier volume des *Peintres modernes*, est reprise avec plus de détails dans son chapitre sur les fresques du Fondaco. Preuve est faite que ce Cupidon n'était pas un simple détail décoratif dans la façon dont Giovanni Bellini avait déjà adopté le motif des amours au pommier comme thème central de son *Allégorie sacrée* (Offices). On trouve un écho de ce fragment du Fondaco dans le *Jardin d'Amour* de Titien (Prado), dont certains détails correspondent à la célèbre description de Philostrate, dans *Imagines*, I. 6. Là encore, des amours, enfants des nymphes, ramassent des pommes.

VIENNE, Kunsthistorisches Museum, inv. n°21
D'après Giorgione
David méditant sur la tête coupée de Goliath

Peuplier, 65 x 74,5 cm (la reproduction gravée dans le *Theatrum pictorium* de Teniers prouve que le panneau a été coupé en haut et en bas).

Provenance : collection du marquis de Hamilton, où le tableau est désigné comme autoportrait de Giorgione, "*his picture made by himself*" ; collection de Léopold-Guillaume, où il est répertorié comme Bordenone, sans doute par erreur pour "Giorgione", puisque la gravure qui le reproduit dans le *Theatrum pictorium* l'attribue à Giorgione.

Malgré sa provenance irréprochable et son appartenance à un groupe précis d'autoportraits, on a toujours vu dans ce tableau une copie exécutée par un suiveur plutôt qu'une œuvre autographe. La facture banale de la surface picturale ne présente aucune des caractéristiques des œuvres attestées du maître – il est vrai que le tableau est en mauvais état. Il se peut que l'armure ait été différente à l'origine et que la main de David ait été placée autrement. C'est le premier exemple connu d'un type particulier de portrait dans lequel la tête du personnage portraituré entre en relation avec une autre tête, coupée, ou avec un casque. La garde de l'épée établit les horizontales et les verticales. Giorgione et Catena (Querini Stampalia) ont adapté la formule à des *Judith* en demi-figures. Dosso Dossi et Romanino ont également peint des portraits d'homme tenant une épée à la main mais sans les têtes coupées. La variation la plus originale sur ce genre de composition est le *Portrait dit du Gattamelata* par Cavazzola (Offices, Florence), dans lequel Cavazzola remplace la tête coupée par un casque.

Bibliographie : Waterhouse, 1952, 16 ; Ballarin, 1979, 29.

VIENNE, Kunsthistorisches Museum, inv. n°10
Portrait d'un jeune garçon avec un casque, présumé représenter Francesco Maria Ier della Rovere, duc d'Urbin
Bois transposé sur toile au XIXe siècle, 73 x 64 cm

Provenance : collection des ducs d'Urbin, où le tableau est cité vers 1623/1624 dans la *Guardaroba* de Pesaro, comme "*... uno mezzano col retratto d'uno de' serr(enissi)mi della Casa d'Urbino da putto con un elmo in mano vestito all'antica et cornici di noce : attorno all' elmo rami di cerque, disse del duca Guido Baldo*" (Sangiorgi, 1976, 356) ; mentionné dans l'inventaire de la collection de Bartolomeo della Nave, acquis par Lord Feilding pour le marquis de Hamilton, comme : "*A picture of Guido Ubaldi (d)elle Rovere Duke of Urbino 3 palmes square of every side made by Raffael. 150*" (Waterhouse, 1952, 14) ; répertorié dans les inventaires Hamilton comme un portrait du duc d'Urbin par Corrège (Garas, 1967, 72, 75) ; collection de l'archiduc Léopold-Guillaume, 1659, où, après avoir été désigné comme Corrège, il est attribué à Palma l'Ancien dans la gravure réalisée par Vorsterman pour le *Theatrum pictorium*.

Les mentions d'inventaire montrent combien l'attribution est problématique. Dans les plus anciennes, le tableau oscille déja de Raphaël à Corrège en passant par Palma l'Ancien. Aucune de ces assignations n'emporte l'adhésion. Au début du XXe siècle, divers noms de Vénitiens ont été avancés (Catena, Licinio, Michele da Verona, Pellegrino da San Daniele) mais aucun n'a résisté à l'épreuve du temps. En 1953, Suida lance le nom de Giorgione, attirant l'attention sur le vocabulaire giorgionesque des reflets et sur le reflet de la main du jeune homme dans le casque : il compare cette main à celles de la Vierge de la *Pala di Castelfranco*, du jeune page de l'Ambrosiana et du modèle du *Portrait Giustinani*. Tous ces parallèles sont légitimes. Seul Guidobaldo est cité dans l'inventaire d'Urbin, en relation avec les feuilles de chêne sur le casque. Serait-il le personnage dont on voit le reflet ? Le casque (trop grand pour le garçon ?) pourrait-il être le sien ? À l'automne 1504, Guidobaldo adopta Francesco Maria della Rovere. Les feuilles de chêne dorées sont l'emblème de la famille Della Rovere (D.L. Galbreath, *Papal Heraldry*, Cambridge, 1930, 86). Le casque ne saurait en aucun cas être celui de Guidobaldo (jamais un Montefeltro n'aurait porté un casque orné de

l'*impresa* des Della Rovere). Il peut à la rigueur être celui de Giovanni della Rovere, le père de Francesco Maria.

Le nom le plus fréquemment avancé pour le jeune garçon est celui du duc Francesco Maria Ier della Rovere, né le 25 mars 1490 de Giovanni della Rovere et de Giovanna di Montefeltro. Vêtu d'un pourpoint de damas noir orné de feuilles de chêne, il porte une étoffe écarlate drapée autour du cou. Il n'y a rien à tirer de comparaisons avec les autres portraits de lui, où il apparaît plus âgé, comme celui de Raphaël ou celui de Carpaccio conservé dans la collection Thyssen à Madrid, qui porte la date de 1510 (Ballarin, 1993, 696). Francesco Maria n'est pas documenté à Venise au début du siècle mais son oncle Guidobaldo da Montefeltro et sa tante Elisabetta Gonzaga y sont en 1502-1503 : ils ont fui Urbin tombé aux mains de César Borgia. D'après Suida, ils auraient pu faire exécuter le tableau d'après une esquisse sur le vif, en l'absence du modèle qui était alors en France en compagnie de son oncle, le cardinal Giuliano della Rovere, futur Jules II.

Les hypothèses de Suida ont convaincu plusieurs chercheurs. Ballarin (1993, 695-699) s'est notamment lancé dans la défense de l'attribution à Giorgione : il suggère que le peintre reçut la commande lorsque Francesco Maria della Rovere devint préfet de Rome à la mort de son père Giovanni, le 6 ou le 8 novembre 1501 (la charge octroyée par Sixte IV était transmissible à l'héritier mâle). Comme Giovanna da Montefeltro avait, sans doute à juste titre, des craintes pour la sécurité de son fils s'il se rendait à Rome, le pape accepta que l'investiture eût lieu à la cathédrale d'Urbin. La cérémonie se déroula le 24 avril 1502. Giovanna avait fait venir Francesco Maria à Urbin, craignant que César Borgia n'attaque Senigallia ou Mondavio, qui étaient des fiefs d'Urbin. Il n'aurait pas davantage été en sécurité à Sora, dans le royaume de Naples, à cause de la présence des Français et des menaces aragonaises. Légalement, Francesco Maria ne pouvait ni remplir ses fonctions de préfet ni gouverner ses fiefs jusqu'à son seizième anniversaire ; devenue "*prefettessa*", sa mère agit donc en son nom.

Guidobaldo ne voulait pas adopter Francesco Maria bien que le cardinal Giuliano della Rovere le lui eût suggéré dès 1498. Il résista aussi longtemps qu'il le put, jusqu'en 1504. Il est donc peu probable que ce soit lui qui ait commandé le portrait de Francesco Maria à Venise, où le jeune homme arriva sans argent ni garde-robe et où il survécut grâce aux subsides que lui versait le gouvernement vénitien. Le portrait ne peut pas avoir été peint d'après le modèle à Venise ou à Rome puisque Francesco Maria ne visita pas la Sérénissime durant sa jeunesse et ne rejoignit la Ville Éternelle que le 2 mars 1504. Comme Cecil Clough me l'a suggéré dans une lettre, le portrait pourrait avoir été commandé par Giovanna della Rovere : amatrice de beaux-arts, elle était en relation avec Giovanni Santi, Raphaël et peut-être même Piero della Francesca, à qui elle aurait commandé la *Madonna di Senigallia* pour son voyage nuptial à Rome (Clough, 1992, 136). Giovanna, qui s'affaira beaucoup pour faire reconnaître les droits de son fils à la succession du duché d'Urbin, était le type même de femme susceptible de commander à un artiste en vue des portraits ressemblants de son fils à un moment-clef de sa carrière politique.

La position de Pignatti (1969) est bien différente : l'œuvre serait un des premiers portraits réalisés par Sebastiano del Piombo, le modèle aurait environ seize ans, d'où une datation vers 1506. Une telle attribution n'a toutefois jamais gagné l'assentiment des spécialistes de Sebastiano del Piombo : Mauro Lucco (1980, n°250) l'ex-

clut du corpus. En outre, l'artiste arriva à Rome trop tard pour recevoir la commande.

Les récents travaux de conservation ont confirmé que les parties les mieux conservées sont les reflets sur le casque, où l'on voit non seulement les traces de doigts du page mais l'image de l'homme plus âgé, qui peut être un observateur, un chevalier ou le peintre. Ils ont également permis de constater des repeints considérables, notamment dans le visage et les cheveux. La radiographie a révélé un beau dessin sous-jacent et, sur le mur du fond, un *cartellino* dont l'inscription est illisible. L'artiste a-t-il lui-même effacé cette inscription, cette signature, ou fut-elle recouverte lors de restaurations ? Enfin, on a découvert que la technique se rapproche davantage de celle de Giorgione que de celle de Sebastiano, ce qui conforte l'attribution au Maître de Castelfranco traditionnellement défendue par le musée (Ferino Pagden, 1992).

Le motif du casque qui reflète sur une même surface une personnage éloigné et la main du modèle correspond parfaitement à ce que rapportent les sources anciennes, comme Paolo Pino : Giorgione aimait montrer la supériorité de la peinture sur la sculpture. Peut-être était-il considéré comme un excellent peintre d'enfants, surtout par les étrangers séjournant à Venise, comme Salvi Borgherini, qui lui commanda le portrait de son fils entre 1504 et 1506 : sa clientèle s'étendait ainsi au-delà des confins de la Sérénissime. Il est donc très probable que le tableau soit bien un portrait de Francesco Maria della Rovere commandé par sa mère à l'occasion de sa nomination comme préfet en 1502 ; toutefois, rien ne confirme la paternité soit de Giorgione soit de Sebastiano del Piombo.

Le portrait du même personnage réalisé plus tard par Carpaccio (Madrid) n'est pas plus documenté. En octobre 1508, Francesco Maria devient général en chef des forces pontificales ; le 23 décembre, il épouse Éléonore de Gonzague. En juillet 1510, il commande les forces pontificales contre Modène. Peut-être le portrait a-t-il été commandé à Carpaccio en commémoration du mariage, peut-être était-ce un présent de Venise, soucieuse d'amadouer le pape en raison du danger que représentait pour elle la Ligue de Cambrai. Lorenzo Costa peignit Éléonore vers la même époque, comme en témoigne le portrait de la Currier Gallery de Manchester (New Hampshire).

Bibliographie : Sangiorgi, 1976 ; Ballarin, 1979 ; Ferino Pagden, 1992 ; Ballarin, 1993 ; Torrini, 1993.

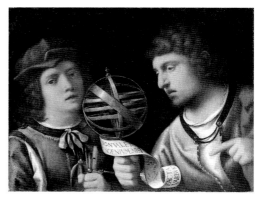

WASHINGTON, National Gallery of Art, inv. n°1974.87.1
Attribué à Giorgione
Giovanni Borgherini et son précepteur Niccolò Leonico Tomeo

Toile, 47 x 60,7cm

Inscription sur la banderole : "NON VALET INGENIUM NISI FACTA VALEBUNT"

Provenance : probablement collection de Giovanni Borgherini, à Florence, puis hérité par ses fils, chez qui Vasari mentionne le tableau en 1568 ; Cavaliere Pier-Francesco Borgherini († 1718) ; vendu par ses descendants à Milan en 1923 ; chez un marchand anonyme, Londres, entre 1923 et 1925 ; à partir de 1925, dans la collection de Herbert Cook, Doughty House, Richmond, Surrey, jusqu'à 1932 au moins ; acquis en 1939 par Michael Straight, qui le légua au musée de Washington en 1974.

Ce double portrait peut raisonnablement être identifié avec le tableau que Vasari présente en 1568 comme le portrait de Giovanni Borgherini en compagnie de son précepteur : "*In Fiorenza è di man sua in casa de' figliuoli di Giovan Borgherini il ritratto d'esso Giovanni, quando era giovane in Venezia, e nel medesimo quadro il maestro che lo guidava ; che non si puó veder in due teste nè miglior macchie di color di carne ne più bella tinta di ombre.*" L'inscription latine, "Le talent n'a pas de valeur tant que les actes n'en auront pas", est sans doute une injonction que Salvi Borgherini adresse à son fils : la source n'en est pas connue, elle n'est peut-être pas antique dans la mesure où la syntaxe est peu classique, l'un des verbes étant au présent et l'autre au futur. La réflectographie infrarouge révèle l'ébauche de l'inscription sur la banderole.

À cause de son mauvais état de conservation, il est à peu près impossible de proposer une attribution pour ce tableau au demeurant fascinant : la peinture, très usée, est recouverte de repeints grossiers, en particulier sur le fond sombre et sur les bords. En 1991 et 1994, lors de travaux de restauration, j'ai examiné la toile en compagnie de David Alan Brown, David Bull, Wendy Stedman Sheard et Elizabeth Walmsley. Bien qu'il soit difficile de distinguer la peinture d'origine des repeints, les radiographies tendent à indiquer trois étapes : un dessin sous-jacent exécuté par Giorgione à la pointe du pinceau, une série de repentirs d'origine, une restauration qui pourrait remonter aux années 1920, à l'époque où le tableau se trouvait dans la collection Cook.

Parmi les repentirs d'origine révélés par les radiographies, les plus frappants concernent les contours au pinceau de la tête de Giovanni Borgherini, dessinée d'abord dans une position différente, plus tournée vers sa droite, le regard baissé. Sa tête rappelle étroitement celle de la *Judith* par les délicates formes ovoïdes de ses approximations successives, qui correspondent à la méthode que Giorgione adopte habituellement dans ses mises en place au pinceau. Peut-être l'enfant avait-il une bouche plus ronde, peut-être portait-il un couvre-chef différent ou n'en portait-il pas du tout. De la main que nous voyons tenant une sphère armillaire, le précepteur pointait à l'origine vers lui-même en tenant des pinceaux et des plumes. D'après Kristin Lippincott, son pouce était plus tendu et ses instruments d'astronomie étaient rendus avec plus de précision dans le dessin préliminaire. L'inscription a été légèrement déplacée. Dans la première version, la banderole s'étendait davantage vers la droite. Selon Shapley (1979), les repentirs montrent que le tableau n'est pas une copie : ce serait une œuvre à deux mains. À mon avis, la discordance entre les repentirs et la qualité de l'œuvre telle que nous la voyons est due, non à l'intervention d'une deuxième main, mais aux repeints effectués lors d'une restauration.

Bibliographie : H. Cook, M.W. Brockwell, *Abridged Catalogue of the Pictures at Doughty House*, Richmond, 1932, n°568 ; Pignatti, 1969 ; Sheard, 1978 ; Shapley, 1979.

COPIES D'APRÈS GIORGIONE

Représentations d'œuvres de Giorgione par Teniers

La collection de l'archiduc Léopold-Guillaume de Habsbourg, gouverneur des Pays-Bas espagnols de 1646 à 1656, comportait un noyau important d'œuvres de Giorgione. Élevé en Espagne, l'archiduc avait découvert, à un âge où l'on est ouvert aux influences, les collections de peinture vénitienne rassemblées par Charles Quint et par Philippe II. Lorsqu'il constitua sa propre collection, il bénéficia du concours d'entrepreneurs agents italiens (dont Marco Boschini et Pietro Liberi) et de David Teniers le Jeune qui, en 1651, était peintre de cour à Bruxelles, et, à ce titre, exerçait les fonctions de conservateur de sa galerie. Toutefois, quelques-uns de ses meilleurs Giorgione lui parvinrent d'Angleterre.

Les collections vénitiennes décrites par Marcantonio Michiel durant les premières décennies du XVIe siècle sont, semble-t-il, restées dans les mêmes familles pendant une centaine d'années. Elles changèrent ensuite de mains, le plus souvent pour des raisons financières ou parce que les descendants ne partageaient pas les passions de leurs ancêtres collectionneurs. À la fin du XVIe siècle, un personnage douteux mais de prime importance, Bartolomeo della Nave[1], réunit une collection considérable ; il possédait, entre autres, des Giorgione dont il dut acheter une partie directement aux héritiers Contarini. À sa mort, vers 1635, l'ambassadeur britannique à Venise, Basil, vicomte Feilding, plus tard deuxième comte de Denbigh, acquit une grande partie de sa collection au nom de son beau-frère, le marquis de Hamilton : "*His Majesty, heving seeine the noot of Delanave's Collection, is so estremely takine ther with as he has persuaded me to by them all, and for that end has furnished me with munnies. So, brother, I have undertakin that they shall all cume into England, booth pictures and statues out of which he is to make choyes of whatt he likes, and to repay me what they coost if heave a mynd to turne marchand.*"[2] Ridolfi signale à plusieurs reprises des tableaux appartenant à la collection Della Nave, dont il ajoute qu'ils sont désormais en Angleterre.

Lorsque, après mai 1638, la collection est envoyée par mer en Angleterre, celle-ci est en guerre contre l'Écosse. À l'instar de son souverain, Charles Ier, Hamilton perd la vie en 1649 ; dix ans plus tard, les tableaux sont passés aux mains de l'archiduc Léopold-Guillaume : Feilding avait trouvé un autre acquéreur. Avant son arrivée aux Pays-Bas, l'archiduc était déjà à la tête d'une collection de cinq cent dix-sept tableaux et il devait en acquérir neuf cents autres durant le temps qu'il fut gouverneur. Treize Giorgione figurent dans l'inventaire de 1659, dressé au moment où, quittant la scène politique, l'archiduc emmena sa collection à Vienne. Héritée par l'empereur Léopold Ier, elle formera plus tard le noyau du Kunsthistorisches Museum.

1. Voir la bibliographie rapide de Waterhouse (1952) ; Cicogna, *Delle iscrizioni veneziane*, VI, 1853, p. 33 ; G. Bottari, *Raccolta di lettere sulla Pittura*, I, 1754, p. 232.

2. Cité par Waterhouse (1952, p. 5), tiré de *Historical mss Commission*, 4e rapport (mss Comte de Denbigh), pp. 237-238.

3. Speth-Holterhoff (1957, p. 132 *sqq.*) ; Diaz Padrón et Royo-Villanova, *David Teniers, Jan Breughel y Los Gabinetes de Pinturas*, catalogue d'exposition, Prado, Madrid, 1992.

MADRID, musée du Prado
David Teniers le Jeune
La Galerie de peintures de l'archiduc Léopold-Guillaume
Toile, 106 x 129 cm

Comme son père, Teniers le Jeune était spécialiste d'un genre typiquement hollandais, les "cabinets d'amateurs", scènes représentant les collectionneurs au milieu de leurs trésors ; pour l'archiduc, il peignit au moins neuf versions de sa galerie dans le palais de Coudrenbourg à Bruxelles. Quatre sont conservées à Munich, deux à Vienne, une à Madrid, une à Petworth House, Sussex, une à Woburn Abbey (Bedfordshire). Chacune illustre une section différente de la collection[1]. L'une des plus frappantes, celle du Prado, fut exécutée pour être offerte à Philippe IV d'Espagne, cousin de l'archiduc. On y voit Léopold-Guillaume visitant sa galerie en compagnie du comte de Fuensaldana – autre grand collectionneur –, et de Teniers, qui tient une gravure. Les deux tableaux les plus grands et les plus en vue sont des Titien mais deux Giorgione y figurent également : dans la deuxième rangée sur la gauche, un *Autoportrait*, et sur le mur intérieur gauche, vu de biais, *Laura* (ill. 151, ill. 129). Une autre vue de la collection est presque exclusivement dévolue à la peinture vénitienne. Sur la gauche, au niveau supérieur, on voit les *Trois Philosophes* ; dans la cinquième rangée (la troisième à partir de la droite) figure l'*Autoportrait* de Budapest ; le *Bravo* est posé par terre.

VIENNE, Kunsthistorisches Museum
David Teniers le Jeune
L'Archiduc Léopold-Guillaume dans sa galerie à Bruxelles
Toile, 123 x 163 cm

Pendant le gouvernorat de Léopold-Guillaume, l'idée de publier un catalogue illustré de sa collection prit corps

peut-être sur le modèle de ceux de collectionneurs romains comme les Barberini. Teniers peignit alors deux cent quarante-quatre *modelli*, ou réductions, appelées *pastiches de Teniers*, qu'une équipe de graveurs reproduisit dans un ouvrage intitulé *Theatrum pictorium*. La première édition date de 1658 ; suivent des éditions française et flamande. Dans la *Carta del Navegar pittoresco*, Boschini en annonce la publication imminente, comme pour célébrer à la fois la grandeur de son protecteur et le rôle d'expert que lui-même assume en tant que promoteur de la peinture vénitienne. Le volume contient seulement des gravures de tableaux italiens. Teniers prévoyait de réaliser un second volume consacré à la peinture hollandaise mais il en fut empêché par le transfert de la collection à Vienne.

Les copies de Teniers sont précieuses à plus d'un titre. D'abord, le peintre passait pour imiter ses modèles si parfaitement qu'on le surnommait Protée. Ensuite, ses copies sont le seul moyen que nous ayons pour connaître un certain nombre de Giorgione appartenant alors à l'archiduc et disparus depuis ; enfin, elles nous éclairent sur l'aspect originel des tableaux qui ont survécu mais qui (comme *Laura* et les *Trois Philosophes*) ont été amputés au XVIII^e siècle pour satisfaire aux nouveaux principes d'encadrement adoptés au Kunsthistorisches Museum. Enfin, de toutes les attributions à Giorgione datant de cette époque, celles de Teniers sont les plus crédibles : seulement trois tableaux qu'il assigne à Giorgione sont aujourd'hui donnés à des contemporains du maître plutôt qu'au maître en personne. Les gravures ont la même taille que les *modelli*, qui portent à l'occasion des annotations de Teniers et, d'ordinaire, les mesures des originaux dans les marges près des bords inférieurs.

On retrouve la trace des *modelli* de Teniers à Blenheim Palace (Oxfordshire). Sans doute furent-ils achetés par John premier duc de Marlborough. Vertue les mentionne dans son carnet en 1740 : "*in ye Closet about 100 small pictures… coppyd by David Teniers for the Duke Leopold… from his excellent pictures in his Collections and from these small pieces, were done in the printed book by Teniers suppose they were all Engraved again… twould be much better*"[4]. Les critiques cessent de s'y intéresser jusqu'à ce que, le 16 août 1868, Giovanni Morelli visite Blenheim Palace et le décrive à son ami Layard : "… toutes les portes nous ont été ouvertes, même celles de l'appartement, où se trouve l'intéressante collection de petites copies faites par David Teniers d'ouvrages de différents maîtres, la plupart de l'école vénitienne. Il est très curieux, sous beaucoup de rapports, de voir cette traduction de l'italien en hollandais."[5] Morelli fut le premier historien d'art à les prendre en compte pour reconstituer le catalogue de Giorgione. Malgré les efforts déployés pour éviter le démantèlement, la collection fut vendue chez Christie's en juillet 1886. Elle a toutefois été préalablement répertoriée par le révérend Vaughan Thomas.

4. *The Walpole Society*, XXVI, p. 135.
5. British Library, Londres, Add. mss 38963.

Copies peintes de Teniers (modelli)

CHICAGO, Art Institute
David Teniers le Jeune, d'après Giorgione
L'Enlèvement d'Europe
Huile sur toile, 21,5 x 31cm

Provenance : duc de Marlborough, Blenheim Palace, v. 1740 ; vente Blenheim Palace, 24 juillet 1886 ; légué par Mrs. Charles L. Hutchinson à l'Art Institute en 1936.

L'original était désigné dans l'inventaire Hamilton de 1638 comme "*One peice of Jupiter carringe away Europa in the shape of a Bull, one mayde crying after her, another tearinge her hayre a shippeard 3 cowes a Bull of Gorioyne*", et plus tard dans la collection de l'archiduc Léopold-Guillaume comme : "*Ein Stückhl von Öhlfarb auf Holcz, warin die Europa auf einem weissen Oxen durch das Waser schwimbt, auf einer Seithen ein Hürrth bey einem Baum, welcher auf der Schallmaeyen spilt, und auf der andern zwey Nimpfhen. In einer glatt vergulden Ramen 2 Span 2 Finger hoch und 4 Span 4 Finger braith. Original de Giorgione.*" Il fut également gravé avec une attribution à Giorgione pour le *Theatrum pictorium*. Il n'y a, semble-t-il, aucune raison de douter de l'attribution traditionnelle à Giorgione. La peur quasi expressionniste qui se lit sur les traits d'Europe fait quelque peu écho à la célèbre sculpture d'Andrea Riccio au musée de Budapest.

DUBLIN, National Gallery of Ireland
David Teniers le Jeune, d'après Giorgione
Trois Philosophes dans un paysage
Huile sur chêne, 21,5 x 30,9 cm

Provenance : duc de Marlborough, Blenheim Palace, v. 1740 ; Vente Blenheim Palace, 24 juillet 1886, Christie's Londres, lot n°85, vendu à Agnew ; 1894, acheté à George Donaldson, Londres, par la National Gallery of Ireland, Dublin.

Au premier abord, cette copie semble être une variation sur le chef-d'œuvre de Giorgione conservé à Vienne : c'est plus une satire burlesque qu'une réplique à proprement parler. Le philosophe assis remue un brouet dans une coupe en verre. Le philosophe au turban, affublé d'un pantalon aux revers déchirés, a le col de la chemise ouvert et tient un bâton. Le plus âgé, également en pantalon, est coiffé d'une capuche pointue qui lui donne un air bravache et il tient une pelle dans la main gauche. La bâtisse campagnarde à l'arrière-plan a été remplacée par un château. Il est clair que ce ne sont plus là des philosophes mais des miséreux : un cuisinier, un tzigane et un jardinier.

À y regarder de plus près, on s'aperçoit que Teniers a repeint sa copie : sous la surface transparaît une version antérieure, beaucoup plus fidèle à l'original, qui a d'abord été réalisée comme *modello* pour la gravure de J. van Troyen reproduisant les *Trois Philosophes* dans le *Theatrum pictorium*. À l'œil nu (aucune radiographie n'a encore été faite), on voit nettement que les contours des vêtements et des attributs peints au départ par Teniers correspondent à l'original. On distingue ainsi, sous la coupe en verre, le compas que tient le jeune philosophe. La raison de ces modifications n'est pas claire. On a récemment suggéré que Teniers entendait peut-être retravailler la peinture dans le but de la vendre ou, le repentir étant très mince, qu'il a pu s'en servir pour l'un de ses propres paysages avec paysans.

Bibliographie : catalogue de vente de Christie's, 24 juillet 1886, Oldfield, 1990.

LONDRES, précédemment collection Gronau
David Teniers le Jeune, d'après Giorgione
L'Enlèvement
Huile sur bois, 22 x 32 cm

Provenance : duc de Marlborough, Blenheim Palace, v. 1740 ; vente Blenheim Palace, 24 juillet 1886 ; précédemment collection Georg Gronau, Londres.

L'original était désigné dans l'inventaire Hamilton de 1638 comme "Une femme qui est outragée par un soldat avec un paisage", puis dans l'inventaire de la collection de l'archiduc, comme : "*Ein Landtschafft von Öhlfarb auf Leinwath, warin ein Schloss undt Kirchen, wie auch ein grosser Baum, dabey siczt ein gewaffenter Mahn mit einem blossen Degen neben einer gancz nackhendten Frwen, auf der Seithen ein weisz Pferdt mit einer Waltrappen, so grassen thuet. In einer gancz verguldten Ramen mit Oxenaugen, hoch 3 Span 7 Finger und 4 Span 3 Finger braidt. Man halt es von dem Giorgione Original.*" Comme on l'a souvent noté, l'attitude de la femme agressée évoque celle de la figure que

les radiographies ont révèlées dans le dessin sous-jacent de *La Tempête*. Les inventaires ne définissent pas précisément le sujet. Le titre n'est guère satisfaisant. Le tableau est sans doute plus proche du viol au sens actuel que de l'enlèvement tel qu'il était conçu à la Renaissance (rapt d'une mortelle par un dieu désireux d'avoir des enfants d'elle). On a proposé plusieurs sujets : Robert Eisler a cru reconnaître Dina et Sichem (Genèse, XXXIV, 1-3), et Georg Gronau Genoveva, mais ni l'un ni l'autre n'a emporté l'adhésion. Une gravure de Quirin Boel dans le *Theatrum pictorium* se fonde sur cette copie peinte.

LONDRES, collection particulière
David Teniers le Jeune, d'après Giorgione
La Découverte de Pâris
Panneau, 23 x 31,5 cm

Provenance : duc de Marlborough, Blenheim Palace ; collection Charles Loeser, Florence ; Sir Robert Mayer, Londres ; Sotheby's, 8 avril 1981, lot n°99 ; collection particulière, Londres.

En 1525, Michiel décrit l'original dans la collection de Taddeo Contarini comme : "*La tela del paese con li nascimento de Paris, con li dui pastori ritti in piede, fu de mano de Zorzo da Castelfranco, e fu delle sue prime opere.*" Avec les *Trois Philosophes*, son pendant aux dimensions similaires, le tableau entra dans la collection de Bartolomeo della Nave mais, à en juger par la mention du nouvel inventaire, le sujet cessa d'être compris : "*The history of the Amazons with 5 figures to the full and other figures in a Landskip of the same greatness made by the same Giorgione*" (Waterhouse, 1952, 16). Quoi qu'il en soit, le rédacteur de l'inventaire Della Nave assigne à l'original la cote la plus élevée de toute la collection (quatre cent cinquante ducats) et, dans sa tentative pour décrypter le sens du tableau, rappelle ingénieusement que les Amazones étaient censées abandonner leurs enfants mâles. Lorsque Basil Feilding informe par lettre le marquis de Hamilton, troisième du nom, de la vente des tableaux Della Nave le 9 juin 1637, il précise que "*those of Giorgione are of his first way, and not comparable to some wch I have seene of his hand*", se faisant ainsi l'écho de Michiel (Shakeshaft, 1986). L'œuvre fut acquise par Léopold-Guillaume : "*Ein Landtschafft von Öhlfarb auf Leinwath, warin zwey Hüerthen vff einer Seithen stehen, ein Kindl in einer Windl auf der Erden ligt, vnd auff der andern Seithen ein Weibspildt halb blosz, darhinter ein alter Mahn mit einer Pfeyffen siczen thuet. In einer vergulden Ramen mit oxenaugen, hoch 7 span 11/2 Finger, braith 9 span 7 1/2 Finger braith. Original von Jorgione.*" La copie en réduction exécutée par Teniers contient beaucoup plus d'informations sur l'original perdu que la gravure de Theodor von Kessel dans le *Theatrum*

pictorium. Pour un patricien parmi les plus riches et les plus cultivés de Venise, Giorgione a réalisé deux toiles de dimensions imposantes (d'environ 149 x 189 cm) et les *Trois Philosophes* (à peu près la même taille).

Dans les versions antiques de la légende, la jeunesse campagnarde et l'éducation musicale de Pâris ne sont décrites que brièvement (voir, par exemple, Apollodore, III, xii, 5 et Hygin, *Fabulae*, 91). Si, de tout temps, la légende de Pâris a beaucoup inspiré les artistes, les épisodes initiaux de l'abandon et de l'éducation n'ont guère été exploités. À la Renaissance, ils ne se retrouvent que dans la peinture de mobilier giorgionesque. Bien qu'il s'agisse d'une de ses premières commandes, le peintre a choisi un sujet rare, qu'il a, en outre, traité avec une grande liberté.

Michiel appelle "bergers" les deux figures debout mais seul l'homme aux jambes nues en est véritablement un. Son compagnon, plus élégamment vêtu, pourrait être Agelaus, le serviteur de Priam, qui, plutôt que de tuer l'enfant, l'abandonna sur le mont Ida, où il fut découvert par des bergers qui l'élevèrent. Il semble qu'Agelaus présente l'enfant au berger et le persuade de l'adopter. À ma connaissance, un tel épisode ne figure nulle part dans les sources antiques : il ne serait guère étonnant que ce soit une licence poétique. Le berger qui s'apprête à prendre l'enfant s'appuie sur son bâton comme le saint de la *Pala di Castelfranco*. Le nouveau-né fixe du regard un vieux paysan qui incarne la sagesse terrienne (c'est probablement son futur professeur de musique). La nymphe située par-derrière pourrait être Œnone – fille du fleuve Cébren –, avec qui Pâris vécut heureux jusqu'à ce qu'il soit appelé à trancher entre les trois déesses. Son regard intense signale peut-être ses dons prophétiques : Œnone, qui passait pour avoir hérité sa seconde vue de Rhéa, conseilla à Pâris de ne pas quitter son paradis rustique pour suivre Hélène. Le jeune homme qui figure au plan médian appartient probablement à un autre épisode : Pâris heureux au milieu des bergers.

NEW YORK, collection Suida-Manning
David Teniers le Jeune, d'après Giogione
Autoportrait en Orphée
Toile sur bois, 16,8 x 11,7 cm

Provenance : v. 1740, Duc de Marlborough, Blenheim Palace ; collection Wilhelm Suida, Baden, près de Vienne ; collection Suida-Manning, New York.

L'original était désigné dans l'inventaire de la collection Hamilton (1649) comme "Un Orphée" et dans la collection de l'archiduc comme "*Ein Stuckh von Öhlfarb auf Leinwath, warin Orphaeus in einerm grünen Kläidt vnd Krancz umb den Kopf, mit seiner Geigen in der linckhen Handt, vnd auff der Seithen die brennende Höll. In einer vergulten Ramen mit Oxenaugen, hoch 5 Span 4 Finger vnndt 4 Span 2 Finger bräidt. Man hält es von Giorgione Original.*" Il a été gravé par Lucas Vorsterman le Jeune pour le *Theatrum pictorium*. Au revers de la copie peinte, une étiquette imprimée moderne spécifie que le révérend Vaughan Thomas l'intitulait *Néron jouant du violon, Rome en flammes à l'arrière-plan*, mais le titre traditionnel, qui figure dans l'inventaire de l'archiduc, semble correct : le tableau représente Orphée tenant sa viole, tandis qu'Eurydice est saisie par un démon à l'arrière-plan. L'un des principaux épisodes de la légende d'Orphée est le moment où il persuade les puissances infernales de délivrer sa compagne des griffes d'Hadès (Euripide, *Alceste*, 357-359 ; Platon, *Le Banquet*, 179D). Comme l'a noté Suida, qui a possédé le tableau, les bâtiments antiques en flammes par-derrière et la lune émergeant des nuées traduisent l'influence que les artistes du Nord ont exercée sur Giorgione. La direction du regard est caractéristique d'un autoportrait et le visage présente une certaine ressemblance avec les traits du peintre dans l'*Autoportrait de Brunswick*. C'est le seul tableau de Giorgione qui ne soit pas retourné droite/gauche dans la copie gravée du

Theatrum pictorium : Vorsterman a sans doute noté la ressemblance et voulu préserver l'effet d'autoportrait. Un autre tableau d'*Orphée aux Enfers* attribué à Giorgione se trouvait dans la collection du baron Bernard vom Imsterad à Cologne (Kurz, 1943, 281).

Bibliographie : catalogue de la vente Christie's, 24 juillet 1886, lot n°82 ; Richter, 1937, 208 ; Richter, 1942, 34 ; Suida, 1954, 159-160 ; Pignatti, 1971, 155 ; Tschmelitsch, 1975, 263.

Autres copies

BERLIN, Staatliche Museen zu Berlin Preussicher Kulturbesitz, Kupferstichkabinett, inv. n°23473, 51
Federico Zuccaro
Copie du *Portrait d'homme (un général ?) avec un béret rouge à la main*, original perdu de Giorgione, qui était conservé dans la collection Grimani à Venise
Dessin à la pierre noire et à la sanguine, 19,9 x 14,5 cm
Inscription : "Federico Zuccaro del.", numéroté 80 dans l'angle inférieur droit.

Comme œuvres des débuts de Giorgione, Vasari mentionne, dans la collection du patriarche d'Aquilée Giovanni Grimani, de très beaux portraits. Parmi eux, un autoportrait et une "tête" de grandes dimensions, dans laquelle le modèle tenait à la main un couvre-chef rouge et était vêtu d'une longue cape militaire à col de fourrure – ce devait donc être un général : "*una testona maggiore, ritratta di naturale, che tiene in mano una beretta rossa da comandatore, con un bavero di pelle, e sotto uno di que' saioni all'antica : questo si pensa che fusse fatto per un generale di eserciti*".
Matthias Winner a d'abord publié ce dessin comme étant une copie du portrait présumé de Bernardo Licino que Federico Zuccari a exécuté quand il travaillait pour les Grimani lors de son séjour à Venise en 1564. Ballarin a ensuite suggéré que le dessin était la copie du portrait

d'un général par Giorgione, autrefois dans la collection Grimani (*Le Siècle de Titien*, 1993, 291). Le caractère soigné du trait laisse en effet supposer qu'il s'agit de la copie d'un portrait du début du XVI° siècle. Le vêtement porté par le modèle est à la mode de la première décennie du siècle. Le "béret" seulement est dessiné à la sanguine, ce qui correspond exactement à la description de Vasari, comme d'autres détails vestimentaires. En 1564, Zuccari travaillait pour le cardinal Grimani au palais de Santa Maria Formosa (où était conservé le portrait) et dans la chapelle familiale de San Francesco della Vigna, où il était à l'œuvre le 19 août, comme Cosimo Bartoli le rapporte à Vasari (K. Frey, *Vasaris Literarischen Nachlass II*, 1930, 107). Tous ces indices suggèrent que Zuccaro a fait une copie de l'un des portraits les plus célèbres de Venise lorsqu'il était au service des Grimani : selon toute vraisemblance, il a dessiné le Giorgione décrit par Vasari, tant le dessin s'accorde avec la description.

Bibliographie : Winner, *Von späten Mittelalter bis zu Jacques Louis David. Neuerworbene und nebestimmte Zeichnungen im Berliner Kupferstichkabinett*, 1973, N°62, 46 ; Ballarin, 1993.

Gravures tirées du Theatrum pictorium *(1658) reproduisant des œuvres de Giorgione*

1. Jan van Troyen, d'après le portrait de Girolamo Marcello par Giorgione. Gravé pour le *Theatrum pictorium*, 1658.

Le tableau de Vienne apparaît inversé mais intact sur les quatre côtés. La mention du portrait dans l'inventaire de la collection de Léopold-Guillaume dressé en 1659 confirme que la gravure reproduit exactement les éléments qui ont disparu lors de l'amputation : "*Ein Contrafait von Oelfarb auf Holz. Ein gewaffneter Mann mit einer Oberwehr in seiner linckhen Handt une neben ihm ein*

andere Manszpersohn... Original von Giorgione." À l'origine, le parapet était plus profond, Marcello tenait à la main gauche un bâton, peut-être une arme. Le serviteur, qui portait un bonnet, jouait un rôle plus important.

2. Lucas Vorsterman, prétendument d'après un *Saint Jean l'Évangéliste* de Giorgione.
L'original, conservé au Kunsthistorisches Museum de Vienne, est désormais attribué à Palma l'Ancien.

3. Lucas Vorsteman, prétendument d'après un *Philosophe* de Giorgione.
L'original, conservé au Kunsthistorisches Museum de Vienne (inv. n°213), est attribué à Savoldo.

4. Gravure prétendument d'après une *Résurrection* de Giorgione.
L'original, conservé au Kunsthistorisches Museum de Vienne (inv. n°260A), est attribué à Palma l'Ancien.

5. Lucas Vosterman, d'après la *Judith* de Giorgione. Gravé pour le *Theatrum pictorium*. Dans sa *Vie de Catena* (éd. Hadeln, I, 83), Ridolfi signale que Bartolomeo della Nave possède, de Catena, une "*mezza figura di Giuditta lavorata su la via di Giorgione con spade in mano e'l capo d'Oloferne*". Une variante réalisée par le "collègue" de Giorgione est conservée à la Pinacoteca Querini-Stampalia de Venise (voir ci-dessous). Elle ne diffère de celle-ci que par des détails mineurs dans le vêtement et la coiffure. L'œuvre reproduite par Vorsterman a disparu.

Vincenzo Catena, *Judith avec la tête d'Holopherne*, d'après Giorgione, Venise, Pinacoteca Querini-Stampalia.

Dessins d'après des tableaux de Giorgione appartenant à la collection d'Andrea Vendramin conservée au palais de San Gregorio à Venise.

En 1615, décrivant les galeries et musées privés de Venise, Vincenzo Scamozzi souligne l'importance de la collection qu'Andrea Vendramin (v. 1565-1629) a réunie dans deux pièces de son palais de San Gregorio, sur le Grand Canal : statues, bustes, bas-reliefs, vases, médailles et quelque cent quarante tableaux de tailles diverses mais tous de bonne qualité. L'inventaire illustré que le collectionneur a fait dresser en 1627 est aujourd'hui à la British Library de Londres (cote Sloane mss 4004, reproduit *in* Borenius, 1923). Andrea Vendramin meurt le 18 novembre 1629 et, bien qu'il ait spécifié dans son testament que sa collection devait rester entière, elle est bientôt vendue à l'étranger. Les frères Gerard et Jan Reynst d'Amsterdam, à qui Ridolfi a dédié les *Maraviglie*, sont réputés l'avoir achetée intégralement (Jacobs, 1925, 17 ; Savini Branca, 1964, 285 ; Logan, 1979, 67-74). La collection ne nous est connue que par des dessins. Giorgione y occupait une place importante : treize dessins reproduisent des œuvres de lui aujourd'hui disparues. Aucun des tableaux de la collection ne peut être identifié à l'heure actuelle et la collection demeure mystérieuse à bien des égards.

D'après Giorgione : *Autoportrait avec la tête de Goliath, accompagné du roi Saül et de Jonathan.*

L'autoportrait de Giorgione est le seul tableau de la collection d'Andrea Vendramin que Ridolfi mentionne : "*si ritrasse in forma di Davide con braccia ignude e corsaletto in dosso, che teneva il testone di Golia, haveva da une parte un Cavaliere con giuppa e baretta all'antica e dall' altra un Soldato, qual Pittura cadè doppo molto giri in mano del Signor Andrea Vendramino*". Le lieu, sommairement défini par les colonnes du fond, semble être la demeure de Saül, où David est accueilli après sa victoire (I, Samuel xviii, 1-10). Le jeune homme qui dévisage le héros est probablement Jonathan, qui finira par l'aimer "autant que son âme". L'homme d'âge mûr qui cache une arme est Saül, le père de Jonathan : égaré par la jalousie, il s'apprête à attenter à la vie de David. Garas (1964, 60) et Wind (1969, 34) ont remis en cause l'affirmation de Ridolfi selon laquelle on devrait, dans cette scène de genre, reconnaître un autoportrait de Giorgione sous les traits de David ; on note des différences sensibles entre les nombreuses copies de l'original perdu. Une réplique peinte (Madrid), attribuée avec un certain optimisme à Luca Giordano, est signalée par Borenius en 1923. Il en existe deux autres : au château de Nymphenburg et à la Galerie Nationale de Prague (Garas, 1964).

D'après Giorgione, *Deux Amants*

D'après Giorgione, *Famille de faunes avec une chèvre*

D'après Giorgione, *Nymphe et Faune devant un autel*

D'après Giorgione, *Portrait d'homme à la casquette*

D'après Giorgione, *Buste du Christ*

La Diuitia.

D'après Giorgione, *"La Divitia", ou Allégorie de l'Abondance*

D'après Giorgione, *Paysage avec petits personnages et chèvres*

D'après Giorgione, *Portrait d'un patricien*

Fauola di Parride.

D'après Giorgione, *"Favola di Paride", Jugement de Pâris*

D'après Giorgione, *Jeune Homme au chapeau à plume tenant une flûte*

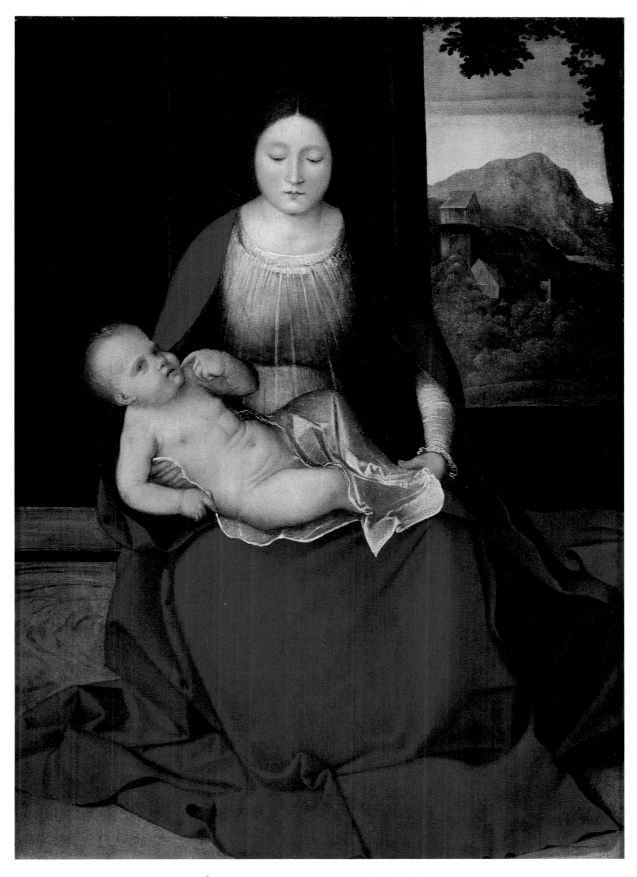

ÉCOLE VÉNITIENNE DU XVIᵉ SIÈCLE, *Madone à l'Enfant*,
toile, 68 x 48 cm, Bergame, coll. privée.

Giorgione, *Portrait d'homme barbu*

D'après Giorgione, *Homme en armure*

D'après Giorgione, *Sacrifice*

CATALOGUE

DES ŒUVRES REFUSÉES

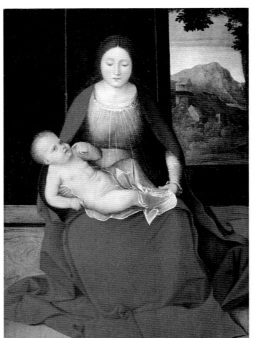

BERGAME, collection particulière
École vénitienne du XVIᵉ siècle
Madone à l'Enfant

Provenance : collection de Sir Herbert Cook, Doughty House, Richmond ; collection particulière, Bergame.

Inventorié pour la première fois au XIXᵉ siècle comme un pseudo-Boccaccino dans la collection d'un érudit pourtant connu pour sa conception inflationniste du cor-

pus giorgionien (Sir Herbert Cook), le tableau a été attribué pour la première fois à Giorgione par Testori en 1963. Il a été élevé à une position éminente par Pignatti qui, dans sa monographie de 1969, en fait une œuvre de jeunesse incontestable. Mais l'attribution a été rejetée dans plusieurs recensions (Robertson, 1971, 477 ; Turner, 1973, 457 ; *Times Literary Supplement*, 30/4/71, 503). Le tableau n'a jamais figuré dans une exposition publique, il est même bizarrement inaccessible. Si l'on en juge par les différentes reproductions, à commencer par les photographies du catalogue de la collection Cook, il a considérablement changé d'aspect au fil des restaurations qui se sont succédées durant les quarante dernières années (Gentili, 1993, pl. 153-155). Chaque fois, toujours à en juger par les clichés, les visages de la Vierge et de l'Enfant ont été retouchés. Aucun rapport n'a été publié sur ces restaurations. La radiographie publiée par Mucchi (1979) suggère l'existence de repeints importants mais difficiles à estimer sans analyse directe du tableau. Il n'est donc guère aisé de se prononcer sur l'attribution ; certains catalogues récents de Giorgione (Torrini, 1993) reproduisent le tableau, d'autres l'ignorent (Baldini, 1988). À en juger par les seules photographies, l'attribution à Giorgione ne semble guère plausible.

Bibliographie : Borenius, *Catalogue of Cook Collection*, 1913, n°153 ; Testori, 1963 ; Pignatti, 1969 ; Gentili, 1993 ; Torrini, 1993.

BERGAME, collection Giacomo Suardo
Carpaccio
Page dans un paysage
Panneau 13,2 x 27,6 cm

Provenance : collection Abati, Bergame, durant plusieurs siècles ; par héritage, collection Giacomo Suardo, Bergame.

Ce tableau d'un page dans un paysage fut publié dans le catalogue de l'exposition de 1955, où Fiocco l'attribuait à Giorgione (cat. 1955, 8-9). Gustavo Frizzoni avait déjà avancé l'attribution lorsque le tableau était dans la collection Abati. C'est un panneau d'une exquise beauté lyrique. Sur l'axe médian, un adolescent à la mode coupe en deux un paysage contrasté – une mare d'un côté, un bois de peupliers de l'autre – qui semble refléter l'orientation poétique de ses pensées. Depuis, on a découvert que Carpaccio avait conçu une figure de page dans un dessin du musée de l'Ermitage (Lauts, *Carpaccio*, 1962) sur lequel figure également l'Ursule de son célèbre tableau *Sainte Ursule faisant ses adieux à son père*. Le panneau, qui date sans doute des premières années du Cinquecento, montre combien la nouvelle peinture pastorale lancée par Giorgione a marqué Carpaccio. Cette œuvre importante documente l'influence précoce de Giorgione sur d'autres peintres vénitiens. À ce titre, elle mérite d'être mieux connue.

Bibliographie : catalogue de l'exposition Giorgione de 1955 ; Lauts, 1962 ; Lilli-Zampetti, 1968.

BERWICK, Attingham Park
Le Concert à Asolo
Huile sur toile, 98,7 x 97,8 cm

Provenance : réputé avoir été acquis par William Hill, troisième comte Berwick, lorsqu'il était ambassadeur à Naples entre 1824 et 1833.

Herbert Cook, qui publia le tableau (1909, 38-43), y voyait la copie d'un original perdu de Giorgione, qu'il datait du XVIIIᵉ siècle. Il lit ainsi le sujet de l'œuvre : "On nous introduit dans la fameuse société de Caterina Cornaro, au sein de sa cour romantique à Asolo, où elle était entourée de poètes, de musiciens et de peintres, dont le jeune Giorgione ; au centre est assise Caterina qui, rêveuse, écoute un duo, sur quelque thème d'amour sans doute, tandis que, debout tout près derrière elle, se tient son protégé, le jeune Giorgione de Castelfranco. À droite, au loin, se dressent la muraille et les tours de la patrie de Giorgione et, au sommet d'une colline, peut-être nous donne-t-on à voir Asolo, patrie de la dame. Qui saurait dire quels sont les autres personnages de ce groupe ? Le jeune homme en armure, à gauche, est-il Matheo Costanzo, le héros de la région, en souvenir de la mort prématurée duquel le jeune Giorgione devait bientôt peindre la Pala di Castelfranco ? Pietro Bembo ne serait-il pas, par ailleurs, le poète dans le groupe de quatre personnages sur la droite ?"

La facture est indéniablement du XIXᵉ siècle. La conception – pastiche de divers motifs giorgioniens, vision sentimentale de la vie du peintre à Asolo – révèle elle aussi une approche typiquement XIXᵉ (Anderson, 1973). En outre, à quelque époque que ce soit, il est douteux qu'un tableau suggère une relation amoureuse entre un jeune peintre et une reine. La toile appartient à un genre dont le XIXᵉ siècle était friand : l'évocation de la jeunesse d'un artiste. Le poète Robert Browning publia à cette époque un *Asolando*.

Bibliographie : Anderson, 1973 ; Chastel, 1978.

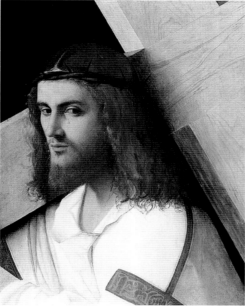

BOSTON, Isabella Stewart Gardner Museum
Attribué à Giovanni Bellini
Le Christ portant la Croix
Huile sur bois de noyer, 52 x 43 cm

Provenance : acheté en 1898 par Mrs. Gardner au comte A. Zileri dal Verme, Palais Loschi, Vicence.

Au XIXᵉ siècle, plusieurs décennies durant, ce tableau, alors censé être une variation libre de Giorgione sur un prototype de Bellini, fut examiné par les directeurs de musées nationaux comme possible acquisition. Le 10 novembre 1856 (*Minutes of Board Meetings*, IV, f.54), Eastlake s'adressait ainsi aux *trustees* de la National Gallery de Londres : "... la demi-figure ou plutôt le buste, par Giorgione, d'un Christ portant la Croix, propriété d'une dame vénitienne de haut rang, est, je pense, un spécimen désirable : je considère néanmoins que, le tableau ne consistant qu'en une portion de figure inférieure à la taille réelle, l'estimation de £750 est trop élevée. J'établirais, quant à moi, la limite supérieure à £500. Les propriétaires ont toutefois refusé de s'en départir jusqu'à présent". En 1898, Mrs. Gardner paya au moins quatre fois la somme citée et fit remplacer l'original par une copie de la main de Robert David Gauley. Elle était convaincue que l'œuvre était de Giorgione mais Berenson, son conseiller, l'était moins. En 1906, il fut convoqué devant le tribunal d'instance de Florence, la municipalité de Vicence s'étant indignée de ce que le tableau eût été vendu à l'étranger et qu'une copie eût été substituée à l'original.

Conservé à Toledo (Ohio), le prototype de Bellini est peut-être mentionné par Michiel dans la collection de Taddeo Contarini comme "*El Quadro del Christo con la croce in spalle, insino alle spalle, fu de mano de Zuan Bellino*". On s'accorde depuis longtemps sur le fait que la version de Boston est une excellente variation sur l'original de Bellini, mais pas sur l'identité de l'élève qui l'a réalisée. L'idée que Giorgione pourrait en être l'auteur a été avancée par Morelli et Richter (Richter, 1939, 95, résume les opinions précédentes). Pignatti (1969, 94) a voulu définir l'œuvre

comme l'une des premières réalisations belliniennes de Giorgione mais cette appréciation est désormais rejetée : on voit dans le tableau une production de l'atelier de Bellini d'après une œuvre du maître (ainsi Philip Hendy, catalogue de la collection italienne du musée, *European & American Paintings in the Isabella Stewart Gardner Museum*, Boston, 1974, n°20 ; ou Tiorrini, 1993).

Bibliographie : Morelli, 1883 ; Richter, 1937 ; Richter, 1939 ; Hendy, 1974 ; Torrini, 1993.

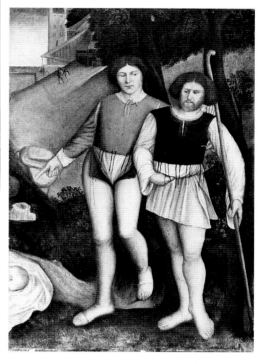

BUDAPEST, Szépművészeti Múzeum, inv. n°95 (145)
D'après Giorgione
La Découverte de Pâris
Toile, 91 x 63 cm

Provenance : collection du cardinal Johann Ladislas Pyrker au XIXᵉ siècle ; 1836, légué comme Titien au musée de Budapest.

Lorsque les spécialistes commencèrent à s'y intéresser, Morelli (1880) et certains de ses suiveurs considérèrent le fragment de Budapest comme provenant d'un original mentionné par Michiel et connu par une copie de Teniers. La mesure donnée pour la hauteur de l'original répertorié dans l'inventaire de la collection de l'archiduc est compatible avec ce fragment si l'on prend en compte le cadre et les lacunes. L'évaluation du tableau a toujours pâti de son état et des repeints. Il y a de nombreuses différences entre le fragment de Budapest et la copie de Teniers ; Gombosi, qui a publié une radiographie du berger au bâton (1935), explique que les différences dans les vêtements des bergers sont simplement dues aux repeints ultérieurs mais il ne dit rien des différences entre les fonds des paysages. Alors que Teniers a seulement copié les deux bergers qui observent un troupeau de moutons, le fragment de Budapest nous montre ces deux mêmes bergers (vêtus de façon identique à ceux du premier plan) dans un épisode antérieur : ils quittent à la hâte un bourg des collines, sommairement indiqué par un pont-levis, un

campanile et des bâtisses aux toits de chaume. La version de Budapest insiste sur le peu d'empressement des bergers à prendre l'enfant : le serviteur de Priam, une main pressante placée sur l'épaule du berger, le pousse vers l'avant mais l'homme résiste, pied gauche fermement posé au sol, et jette un coup d'œil suspicieux en direction du nourrisson. Lorsque le cardinal Pyrker l'acheta à Trévise, le tableau passait pour une œuvre de Titien représentant "Deux Aveugles allant de l'avant" – ainsi traduisait-on le regard perdu et l'expression hésitante du paysan. Le reste de la composition (telle que Teniers l'a immortalisée) montrait que le nouveau-né survivait à son abandon. La question du statut de ce tableau ne pourra guère être résolue sans de nouveaux examens scientifiques. Il s'agit peut-être d'un fragment original en très mauvais état d'une œuvre de jeunesse de Giorgione (Justi, 1936) ou, plus probablement, d'un fragment d'une copie du XVI^e siècle (Garas, 1964 ; Pigler, 1968).

Bibliographie : Morelli, 1880 ; Gombosi, 1935 ; Justi, 1936 ; Garas, 1964 ; Pigler, 1968.

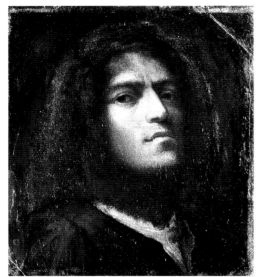

BUDAPEST, Szépmüvészeti Múzeum, inv. n°86 (161)
Anonyme vénitien, XVI^e siècle
Autoportrait de Giorgione
Papier marouflé sur bois de noyer, 31,5 x 28,5 cm

Provenance : jusqu'à 1636, collection Bartolomeo della Nave, Venise ; 1638-1649, collection de Basil Feilding et du duc de Hamilton ; Léopold-Guillaume, Bruxelles, où il fut représenté par Teniers dans deux vues de la galerie de l'archiduc (Vienne n°739 ; Prado, Madrid, 1813) ; 1770, collection de la cour de Vienne au château de Pressburg ; 1848, Musée national hongrois, Budapest.

L'œuvre est novatrice car c'est l'une des premières esquisses peintes sur papier – mais elle a beaucoup souffert. Au XVIII^e siècle, on l'a amputée pour la plier à un nouveau système d'encadrement au château de Pressburg, mais son aspect antérieur est documenté par de nombreuses copies dans les représentations données de la collection de Léopold-Guillaume par Teniers et par Podromus. Ce dernier montre un portrait beaucoup plus important que celui qui nous est parvenu. Le tableau actuel a un bon pedigree. Jadis universellement tenu pour un original de Giorgione, il jouissait d'une grande renom-

mée. Il est très usé : les nettoyages ne l'ont pas laissé indemne. La surface présente une désagréable teinte jaunâtre. Seule est en bon état la partie centrale du visage (la bouche, menaçante, et la zone des yeux). Le style et la technique de cette esquisse à l'huile ne sauraient remonter au début du Cinquecento. Il s'agit donc probablement d'une copie, du début du XVI^e siècle, de l'un des nombreux portraits de Giorgione.

Bibliographie : Podromus, 1735, planche 12 ; Pigler, 1968, 266-267.

CASTELFRANCO (Vénétie), Casa Marta Pellizzari
Les Arts libéraux et mécaniques
Fresque en camaïeu ocre jaune rehaussé de blanc et ombré de bistre ; premier étage de la maison, 78 x 1588 cm et 76 x 1574 cm.

Cette fresque fut attribuée à Giorgione au XVIII^e siècle, dans le *Repertorio* de Nadal Melchiori, chroniqueur local et peintre sans distinction (ms 163, Biblioteca Comunale, Castelfranco) : "*Nella casa della famiglia Marta evi di sua mano [Giorgione] nella sala un fregio rappresentante cose naturali, cioè Istromenti, Libri et Ordegni di tutte le professioni, a chiaro scuro e una testa in particolare finta marmo bellissima.*" L'auteur attribue à Giorgione la quasi-totalité des fresques du Cinquecento qu'il a trouvées à Castelfranco, comme celles d'Hercule sur la façade de la Casa Bovoloni. Ses attributions étaient, et paraissent encore, si absurdes qu'il faut les considérer avec la plus grande circonspection. Crowe et Cavalcaselle ont intro-

duit ces frises dans le catalogue en affirmant que leur facture était "hardie et assurément dans l'esprit giorgionien" (1871, 170). Depuis, elles sont parfois admises, à contre-cœur, dans le corpus des possibles œuvres de jeunesse.

La frise du mur est commence par une nature morte : des étagères où sont rangés des livres et un sablier. Suit un sobre *memento mori* inscrit dans un cartouche, "UMBRE TRANSITUS EST TEMPUS NOSTRUM" (Notre vie est le passage d'une ombre, *Livre de la Sagesse*, II, 5), auquel succède une tête de philosophe dans un médaillon, flanqué par un nouvel apophtegme : "SOLA VIRTUS CLARA AETERNAQUE HABETUR" (La vertu seule est tenue pour noble et éternelle, Salluste, *Bellum Catilinae*, I, 4). La section suivante comporte une série de figures et d'instruments d'astrologie. Un astrolabe marqué *sphera mundi* semble indiquer que la *Sphera Mundi* de Sacrobosco (1488) est la source des éclipses de lune et de soleil qui figurent plus loin. Deux apophtegmes les accompagnent : "QUI IN SUIS ACTIBUS RATIONE DUCE DIRIGUNTUR IRAM CELI EFFUGERE POSSUNT" (Ceux qui sont guidés par la raison dans leurs actions peuvent échapper à la colère du Ciel) et "FORTUNA NEMINI PLUS QUAM CONSILIUM VALET" (Pour personne bonne fortune n'est préférable à bon conseil), inversion de Publius Syrus, *Sentences*, 222. Dans ce contexte astronomique, sans doute célèbrent-ils la victoire de la raison sur les caprices de la fortune et des prédictions astrologiques.

Suivent des dessins astronomiques, des armes et un casque encore accompagnés d'adages : "FORTIOR QUI CUPIDITATEM VINCIT QUAM QUI HOSTEM SUBIICIT" (Celui qui vainc la cupidité est plus valeureux que celui qui soumet un ennemi, Publius Syrus, *Sentences*, 49) et "SEPE VIRTUS IN HOSTE LAUDATUR" (La vertu est souvent louée chez un ennemi). Puis vient un groupe d'instruments de musique. La frise présente ensuite une lacune, où était probablement située autrefois la tête de l'empereur aujourd'hui conservée à la casa Rostirolla-Piccinini de Cittadella. La section finale du mur est comporte les outils du peintre, un tableau inachevé de saint Jean Baptiste, un livre ouvert montrant des constructions perspectives avec point de fuite, et un tableau sur un chevalet où sont esquissés un satyre et un jeune garçon dans un paysage de colline, immédiatement suivi par la maxime "SI PRUDENS ESSE CUPIS IN FUTURA PROSPECTUM INTENDE" (Si tu désires être prudent, tourne ton regard vers les choses à venir).

On note une discontinuité stylistique entre les deux murs. Dans la frise du mur ouest, les objets sont groupés différemment et les cartouches ne sont pas présentés de la même façon ; les têtes, de plus, ont été retirées des médaillons. Seuls sont lisibles quatre cartouches où sont inscrits les apophtegmes suivants : "TERRIT OMNIA TEMPUS" (Le temps abaisse toute chose); "VIRTUS VINCIT OMNIA" (La vertu vainc tout); "AMANS QUID CUPIT SIT QUID SAPIAT NON VIDET" (Amant qui connaît son désir ne voit plus sa sagesse, Publius Syrus, *Sentences*, 15) à côté d'une représentation de Vénus et Cupidon ; le dernier adage est incomplet : "OMNIUM RERUR RESPICIEN..." Les *sentences* apparaissent au milieu d'armes, de trophées, d'instruments de musique ou de navigation, d'outils de jardinage, de crânes et de chevalets. On a voulu voir dans ces frises une représentation des arts libéraux mais la diversité des objets requiert une autre explication. Il reste à trouver à cet ensemble un programme et un sens cohérent. Comme Mariuz l'a montré (1966, 61),

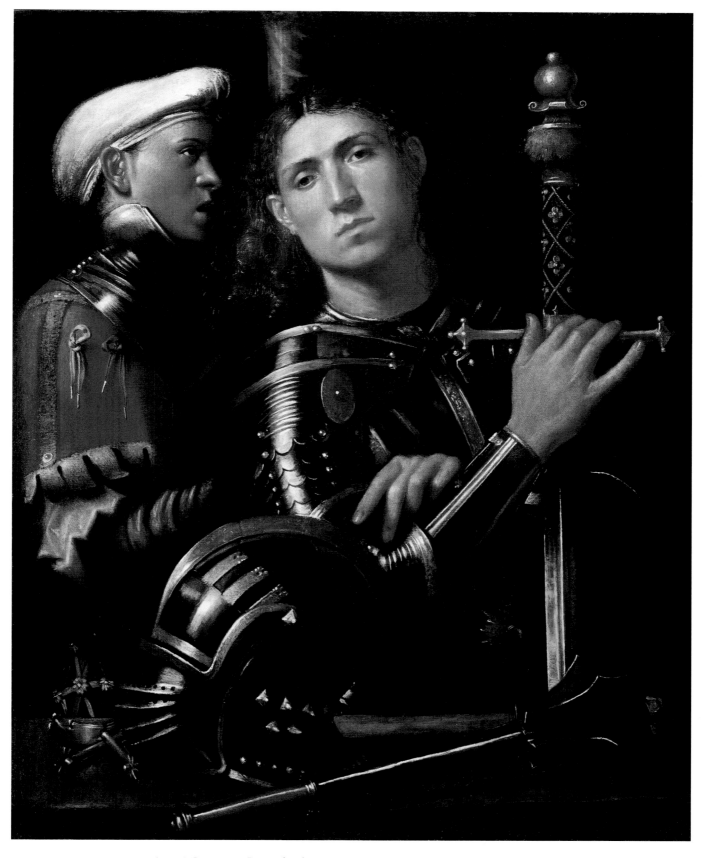

ATTR. À CAVAZZOLA, *Portrait d'un homme en armure avec son page* dit *Portrait du Gattamelata*,
toile, 90 x 73 cm, Florence, musée des Offices.

la décoration rappelle beaucoup les *intarsie* des *studioli* et leurs natures mortes d'instruments de musique. La juxtaposition ludique de textes et d'images relie ces frises aux premières recherches sur les hiéroglyphes et les emblèmes : ce décor aurait été particulièrement approprié pour une salle où se serait réunie une académie – c'est la thèse qu'a défendue Ferriguto (1943, 403).

Certains chercheurs ont accepté l'attribution des frises à Giorgione jeune, avec des exceptions, comme Ferriguto (1943), Muraro (1960) et Sgarbi (1979), qui les croient postérieures à sa mort. Le trait distinctif de ces frises, le recours aux apophtegmes en latin, semble témoigner de l'influence d'Érasme, dont la seconde édition des *Adages* parut à Venise en 1508. En 1514 fut publiée une première édition des *Sentences* de Publius Syrus, auxquelles un grand nombre de proverbes sont empruntés. Il suffit de comparer les parties les plus réussies des fresques avec celles du Fondaco dei Tedeschi pour voir combien il est difficile d'accepter leur attribution à Giorgione. Gageons qu'elles sont d'un artiste local qui imitait le grand maître natif de ce charmant bourg de province.

Bibliographie : Mariuz, 1966 ; Pignatti, 1969 ; Sgarbi, 1979 ; Torrini, 1993.

laboration, chaque personnage représentant un style différent. On s'est aperçu ensuite que Sebastiano n'avait reçu la charge du Plomb qu'en 1531, longtemps après la mort de Giorgione. Plusieurs spécialistes en ont conclu que l'inscription était apocryphe alors que d'autres estimaient qu'elle ne faisait qu'accentuer l'ambiguïté du tableau. On peut voir dans le choix de modèles différents, séparés par plusieurs décennies, la marque d'un pasticheur – d'où l'on pourrait déduire qu'il s'agit d'un exercice académique datant du milieu des années 1540 ou d'après. Quelle était le but du peintre : duper, illustrer un point de théorie picturale ? Quel peut être le sens d'un tel tableau ? Certains chercheurs ont attribué ce tableau de second ordre à de grands noms ; Ballarin croit que c'est un Sebastiano del Piombo (1993), Lucco un Giorgione (1995), Furlan un Pordenone des débuts (1988 ; c'est la meilleure proposition à ce jour).

Bibliographie : Ballarin, in *Le Siècle de Titien*, 1993 ; Lucco, 1995.

figures (de justiciers) que des copies peintes ou gravées attribuent à Giorgione et à son cercle, la nature morte au casque remplaçant la tête coupée. La plupart des auteurs, à commencer par Morelli, attribue l'œuvre à un peintre de l'école véronaise : le plus souvent à Cavazzola, mais les noms de Torbido, Michele da Verona, voire Caroto ont aussi été avancés. Dans les années quarante, Longhi a remis en faveur le nom de Giorgione, pour changer d'avis après l'exposition de 1955. Il est responsable de nombreuses attributions erronées d'œuvres de Giorgione à Titien et, parce qu'il avait une énorme influence dans le milieu de l'histoire de l'art en Italie, ses points de vue ont souvent été acceptés et repris sans les vérifications qui s'imposaient. Plus récemment, Ballarin a essayé de relancer l'attribution à Giorgione et de réfuter la datation du casque, que l'on dit d'ordinaire postérieur à l'époque du maître. Aucune raison historique ne nous fait pencher pour une attribution à Giorgione, pas plus que la facture du tableau ne suggère en quoi que ce soit qu'il doive être reconnu comme l'auteur du portrait.

Bibliographie : Baldass-Heinz, 1965 ; Pignatti, 1969 ; Ballarin, 1993 ; Torrini, 1993.

DETROIT (Michigan), Institute of Arts
Anonyme vénitien, ca 1540
Trois Personnages ou *Scène de séduction*
Toile, 84 x 69 cm
Inscription au revers : "FRA SEBASTIANO DEL PIOMBO – GIORZON – TITIAN"

Provenance : galerie Schönborn, Pommersfelden, où l'œuvre était attribuée à Giorgione au XIXe siècle ; collection du duc d'Oldenbourg ; Munich, Böhler, 1923 ; Lucerne, Fine Arts Company ; acquis en 1926 par le Detroit Institute.

L'attribution et le ton de ce tableau plutôt décevant posent problème. L'exécution est gauche, particulièrement dans des détails comme la main bien en vue de la femme blonde. Certains chercheurs ont accepté comme authentique l'inscription au revers : à leurs yeux, elle confirmait que les trois peintres avaient travaillé en col-

FLORENCE, musée des Offices
Attribué à Cavazzola
Portrait d'un homme en armure avec son page (Portrait du Gattamelata)
Toile, 90 x 73 cm

Provenance : dans la première moitié du XVIIIe siècle, appartient à la collection du château de Prague, où il est catalogué comme école de Titien (Garas, 1965, 52) ; transféré à Vienne, dans les collections impériales, où il est répertorié comme le portrait par Giorgione du Gattamelata, général en chef des Vénitiens, avec son fils Antonio, dans le catalogue de 1783 ; dans le cadre d'un échange, donné en 1821 par les musées impériaux de Vienne aux Offices, où il est attribué à Giorgione.

Le condottière représenté a une présence extraordinaire et sa prestance combine la puissance guerrière et l'effémination. L'idée que Giorgione ait pu faire le portrait du Gattamelata est un non-sens historique mais on sait combien les sources aiment associer le peintre à des représentations de chevaliers en armure accompagnés de pages. La composition avec chevalier, la main reposant sur la garde d'une épée bien en vue, vient des demi-

FLORENCE, collection particulière
Attribué à Lorenzo Lotto
Sainte Marie Madeleine
Panneau, 54,1 x 49,1 cm

Provenance : bien que les textes annoncent "Milan, collection particulière, 1955", on n'a, en fait, aucune certitude ; Florence, collection particulière, 1995.

La sainte est entrée dans la recherche comme étant de la main de Giorgione, selon l'attribution proposée par Roberto Longhi dans le catalogue de l'exposition de 1955 (1955, 14, no7) : estimant que c'était la première œuvre de Giorgione, Longhi y voyait la preuve d'une formation dans l'atelier de Carpaccio à l'époque du cycle de sainte Ursule. Suida et Fiocco s'alignèrent sur Longhi, alors que Leonello Venturi opta pour une attribution à Carpaccio. Longtemps inaccessible dans une collection particulière, le tableau n'a guère été étudié. L'attribution à Giorgione a été rejetée par Pallucchini (1955), Pignatti (1969) et Torrini (1993), mais acceptée par Ballarin (1979) et Lucco (1995). Rearick (1979), qui trouvait là une confirmation

de ses théories sur le développement de Giorgione, exprima pourtant des réserves. Le panneau est d'une qualité certaine. La récente restauration a prouvé que c'est un fragment de retable, peut-être le saint à droite d'une *Sainte Conversation* (Lucco, 1995, 14-15) : la composition générale, si c'est le cas, devait être assez insolite. Les traces d'une auréole, révélées clairement par la restauration, plaident en faveur de l'identification de sainte Marie Madeleine. En 1993, Achille Tempestini ("*Una Maddalena tra Venezia e Treviso*"), reprenant une suggestion de Pignatti selon laquelle l'artiste, manifestement influencé par Giorgione et par Carpaccio, serait lui-même trévisan, a avancé que cette Madeleine serait l'une des premières réalisations de Lorenzo Lotto : il l'a comparée à des œuvres de sa période trévisane, par exemple le retable de la *Madone à l'Enfant avec saint Pierre Martyre*, au musée de Capodimonte de Naples (1503). Lotto fut très tôt lié au Trévisan, où, s'inspirant de sources variées, il élabora un style original. Pour l'instant, la suggestion de Tempestini est la plus crédible.

Bibliographie : catalogue de l'exposition Giorgione, 1955 ; Pignatti, 1969 ; Ballarin, 1979 ; Tempestini, 1993 ; Lucco, 1995.

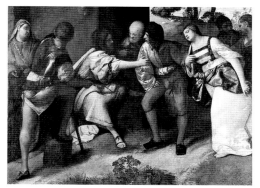

GLASGOW, Corporation Art Gallery and Museum
Titien
Le Christ et la Femme adultère
Toile, 139,2 x 181,7 cm (largement amputé sur les deux bords)
Provenance : collection McLellan, Glasgow, légué au musée de Glasgow en 1856.

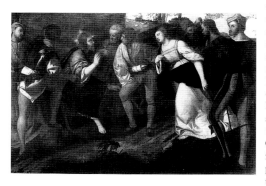

Attr. à Giovanni Cariani,
Le Christ et la Femme adultère,
Toile, Bergame, Accademia Carrara.

La composition est documentée dans son intégralité par une copie ancienne, à l'Accademia Carrara de Bergame

(n°161, 149 x 219 cm, sans doute les dimensions d'origine du tableau de Glasgow) : de chaque côté de la scène centrale figurait un personnage masculin tout en vigueur, vu en un raccourci saisissant. Un fragment de l'homme de droite, connu sous le titre de *Portrait Fuchs*, est conservé à Glasgow, comme la toile dont il provient. La suppression des deux personnages latéraux affecte la lecture de la composition ainsi que son attribution. La copie de Bergame (cf. ci-dessus), de grande qualité, est traditionnellement attribuée à Giovanni Cariani sans raison valable (Pallucchini et Rossi, 1983, 262-263) mais elle est datable avec certitude d'environ 1520. On peut supposer qu'elle fut exécutée lorsque l'original a été retiré de sa localisation d'origine (Ballarin, 1993, 328). Diverses copies et dérivations, dont l'une (autrefois collection Dr Max Friedeberg) se trouve dans une collection particulière à Berlin, alors qu'une autre a été signalée en 1960 dans la collection du baron Donnafugata, à Raguse (analysée par Ballarin, 1993, 330-331), incitent à penser que c'était une œuvre célèbre.

On ignore tout de sa première localisation. Bien que de nombreux inventaires du XVIIe siècle attribuent à Giorgione des *Christ avec la Femme adultère* (Salerno, 1960 ; Garas, 1965), aucune de ces mentions n'a pu être identifiée comme s'appliquant au tableau de Glasgow. Ballarin (1993) a repris une tradition qui voudrait que le sujet soit Daniel innocentant Suzanne. Le personnage en qui il voit Daniel est pourtant doté d'un nimbe crucifère, d'ordinaire réservé au Christ, et semble trop âgé : la Bible précise qu'il était encore enfant quand il établit l'innocence de Susanne (Hope, 1993, 24). Les partisans de l'attribution à Giorgione, comme Erika Tietze-Conrat (1945), ont parfois voulu reconnaître dans le tableau l'une des *storie* de Daniel qu'Alvise de Sesti aurait commandées au peintre en 1508 – mais le statut de ce contrat, reproduit dans notre chapitre "Documents et Sources", est fort douteux : de nombreux chercheurs y voient un faux. Depuis longtemps, la majorité des chercheurs penche pour Titien en raison de la parenté avec les fresques de la Scuola del Santo à Padoue. Deux exceptions notables : Hornig (1987), toujours partisan de Giorgione, et Hope (1993), qui attribue le tableau à Domenico Mancini.

Au début des années cinquante, quand l'étude scientifique de la peinture vénitienne n'en était qu'à ses débuts, le tableau fut examiné par Helmut Ruhemann et Joyce Plesters (Ruhemann in *Burlington Magazine*, 1955, 278-282). Dans un courrier qu'elle m'avait adressé, Joyce Plesters m'avait confié qu'elle avait trouvé des liens de parenté dans l'utilisation des couleurs avec le *Bacchus et Ariane* de Titien à Londres : "On retrouve le même drapé dominant réalgar (sulfate rouge d'arsenic)/orpiment (sulfure jaune d'arsenic) orange/jaune, la même teinte lilas violet, l'emploi abondant de l'outre mer à la fois dans le ciel et dans le drapé, les riches laques carminées et le recours à toute la palette disponible à l'époque. Ruhemann signale également le curieux ton de la chair, qu'il appelle 'teinte cacao' : un brun rosâtre, chaud, quasi uniforme (un peu comme un maquillage de scène). Dans le tableau de Glasgow, la pâte est plutôt épaisse et la peinture souffre parfois d'un effet de granulé assez grossier. Ceci peut s'expliquer par la taille et l'échelle du tableau." L'analyse des échantillons de pigments par Joyce Plesters a révélé que le pourpoint de satin jaune et orange vif de l'homme au premier plan était à l'origine d'un vert vif, plus vif et plus bleuté que le paysage du fond. Une première couche de plomb blanc a été appliquée avant la peinture orange. Les repentirs révélés par les rayons X sont caractéristiques de Titien, notamment ceux qui témoignent des difficultés que le peintre a rencon-

trées pour placer la tête de la femme adultère. À la différence du *Concert champêtre*, la composition est comparable aux fresques padouanes de la Scuola del Santo. Les figures latérales, surtout celles que documentent les copies, trahissent un malaise, anticipation, pour ainsi dire, du maniérisme qui n'a aucun équivalent dans le catalogue de Giorgione tel qu'il se présente aujourd'hui.

Bibliographie : Ruhemann, 1955 ; Ballarin, 1993 ; Hope, 1993 ; Torrini, 1993.

HAMPTON COURT, collection de Sa Majesté la Reine Elisabeth II, inv. n°101
Titien
Le Berger à la flûte
Toile (retendue), 61,2 x 46,5 cm

Provenance : collection de Charles 1er d'Angleterre ; vendu sous le Commonwealth à De Critz et Cie, 1650 ; récupéré à la Restauration et catalogué comme "Berger au chalumeau" dans les inventaires successifs de la Collection royale, toujours avec l'attribution à Giorgione (Shearman, 1983, 253-256).

Shearman a donné un compte rendu complexe de l'état du tableau ; les parties les mieux conservées sont la chemise blanche, le drapé bleu et la main. On déplore des lacunes mineures presque partout, de minuscules trous à la limite de la chevelure et sur la paupière, une usure irrégulière de la surface. Les repeints importants, effectués lors d'une restauration ancienne, sont particulièrement apparents sur les cheveux et le visage. L'embout de la flûte est entièrement un travail de restauration : il se peut qu'à l'origine, le personnage ait tenu un objet différent, par exemple un bâton ; ce qui en reste ne permet guère de l'interpréter comme un instrument de musique.

Le tableau a été attribué à Giorgione à partir du XVIIe siècle. Le 22 février 1881, conformément aux vues de son maître Morelli, Richter attira l'attention sur "cette merveilleuse image". Ensuite, on y a souvent vu l'œuvre désignée par Michiel (dans la collection Ram) comme "le tableau de la tête d'un berger qui tient un fruit, de la main de Zorzi de Castelfranco". On l'a toujours rappro-

ché de l'autoportrait en David avec la tête de Goliath.

À l'exposition de 1955, le berger de Hampton Court était accroché à côté de *L'Enfant à la flèche*. Shearman fut ainsi amené à dire que, malgré des similarités génériques, les deux tableaux n'étaient pas du même auteur : "dans tous les aspects non typologiques de la création picturale ils étaient profondément différents". L'exposition de Paris offrant à nouveau la possibilité de comparer les deux tableaux, certains chercheurs, dont Paul Joannides et moi-même, ont trouvé l'attribution lancée par Shearman convaincante. Malgré son très mauvais état de conservation, le tableau a une grande immédiateté ; le vigoureux empâtement noté par Shearman, le dessin sous-jacent révélé par les rayons X (caractéristique de Titien), les contours marqués d'un pigment brun, tout plaide en faveur d'une attribution à Titien.

Bibliographie : Pignatti, 1969 ; Shearman, 1983 ; Ballarin, 1993.

HOUSTON, fondation Sarah Campbell Blaffer
Anonyme vénitien du XVIᵉ siècle
Allégorie pastorale avec Apollon et un satyre
Panneau, 43,1 x 69,8 cm

Provenance : peut-être mentionné, dans la liste des tableaux à vendre proposés aux Médicis à Venise (1681), comme *"Quadro in tavola di Giorgione con Apollo che suona la lira e con il satiro che suona la zampogna"* ; acquis en 1912 par Sir Frederick Cook auprès de Norman Laever & C°, Gênes, lesquels affirmaient qu'il provenait de la collection du Professeur André Giordan ; vendu par Thos. Agnew & Son, Londres, 1951 ; collection capitaine V. Bulkeley-Johnson ; Mount Trust Collection ; acheté à Thomas Agnew par la Fondation Blaffer.

Lorsque le tableau se trouvait dans la collection Cook, Borenius l'a catalogué comme étant de la main d'un disciple de Giorgione, peut-être Girolamo da Santa Croce, sur la base d'une comparaison avec la *Gloire de sainte Hélène* à l'Akademie der bildenden Kunste à Vienne. À n'en pas douter, le tableau est lié à l'iconographie de Giorgione et de Lorenzo Lotto vers 1508 mais, pour l'instant, personne n'a pu fournir d'éclaircissements convaincants sur l'auteur et sur le sujet. L'écusson (encore non identifié) et la technique incitent à penser que le panneau ornait autrefois un meuble. Sur la gauche se déroule, semble-t-il, un concours entre Apollon et un faune. Le garçon et le satyre qui se battent sur la droite sont probablement une allégorie de la Raison triomphant de la Force brute.

Bibliographie : *A Catalogue of the Paintings in the collection of Sir Frederick Cook*, I, 1913, 64 ; Pignatti, *Five Centuries of Italian Painting 1300-1800. From the Sarah Campbell Blaffer Foundation*, 91-92.

KINGSTON LACY, Wimborne, Dorset
Sebastiano del Piombo
Le Jugement de Salomon
Toile, 208 x 315 cm

Provenance : décrit en 1648 par Ridolfi dans la collection Grimani Calergi à Santa Ermagora : *"la sentenza di Salomone lasciando il manigoldo non finito"*. Ensuite dans l'inventaire de Giovanni Grimani Calergi en 1664 au Palazzo Vendramin Calergi : *"Un detto (quadro) grande col Giuditio di Salamone di Zorzon con soaze di pero nere"* (Levi, 1900, II, 47-48). Selon un reçu conservé dans les archives Bankes (Dorset Record Office, Dorchester), William John Bankes acheta le tableau au comte Carlo Marascalchi cinq cent soixante-quinze ducats de Rome le 11 janvier 1820 ; suivant le même reçu, il avait été acquis par le comte Ferdinando Marascalchi en 1811-1812 et venait de la collection Tron à Vienne ; acheté précédemment à Grimani. Une note manuscrite de 1834 explique comment le tableau passa de la collection Tron au marchand bolonais qui le vendit à Marascalchi : *"Il quadro di Zorzon rappresentante il Giudizio di Salomone – lasciato al n.h. Nicolò Tron cavaliere e suoi discendenti. Questo quadro di Giorgione non compiuto rappresentante il Giudizio di Salomone nel 1806 fu venduto per talleri quaranta dal n.d. Loredana Tron moglie di Giorgio Priuli di S. Trovaso al patrocinatore e negoziante di quadri Signore Galeazzi da Cadore, il quale dopo averlo fatto restaurare lo vendette al... Manfredino di Bologna per diciotto mila franchi. Dicesi che venduto per maggior prezzo dal Manfredino, già ora passato in Inghilterra, notizia avuta dall'... Casoni la cui madre di commissari della n.d. Tron vendette il quadro al Galeazzi."* (Extrait d'une lettre de Cicogna à Moschini, 30 mai 1834, ms. *Moschini XIX*, Bibliothèque Correr, Venise.)

Tant que ce chef-d'œuvre demeura inaccessible dans une collection particulière, son attribution oscilla entre Giorgione et Sebastiano del Piombo. Après avoir été légué au National Trust, il a été analysé par les services de conservation du Hamilton Kerr Institute de Cambridge et prêté à plusieurs expositions, comme *Le Génie de Venise* (1983/1984) et *Le Siècle de Titien* (1993). Le consensus se fit peu à peu autour de l'attribution à Sebastiano jeune mais les opinions divergent toujours sur la date à laquelle il convient de le faire remonter. L'enlèvement de certains repeints a révélé que le tableau était dans un état d'inachèvement bien plus grand qu'on ne l'imaginait (Laing et Hirst, 1986). Le contour des deux nourrissons était délimité dans le dessin préliminaire, l'un tenu la tête en bas par le bourreau, l'autre, mort, au centre, par devant. La composition architectonique, différente, rappelait les volets d'orgues de Sebastiano. Bien en évidence, sur la droite se tenait un cavalier de grande taille. On voit à l'œil nu, mais pas sur le cliché à l'infrarouge, les restes d'un haut de vêtement vert et rose gansé d'or. D'autres détails fragmentaires, comme le pagne, suggèrent que la partie droite de la composition a été abondamment repeinte bien qu'elle n'eût pas été terminée.

Hirst (1981, 13-23) avance de façon plausible qu'Andrea Loredan commanda *Le Jugement* pour le palais qu'il avait fait construire. Le palais Loredan-Vendramin-Calergi de San Marcuola est donné comme achevé en 1509 mais il est possible qu'il ait été environ un an auparavant. Hirst affirme aussi que *Le Jugement* resta dans le palais même après que la famille du commanditaire l'eut vendu en 1581. Il est possible qu'il y soit resté jusqu'à ce que Ridolfi l'y décrive, en 1648. Les changements d'échelle des personnages dans le dessin sous-jacent s'expliquent peut-être par l'influence des fresques du Fondaco. Lucco (1987) suggère une datation précoce, en 1506-1507 pour le début de l'exécution, mais la date de 1509 proposée par Ballarin paraît plus probable en raison de la relation avec le Fondaco. Les circonstances de la commande puis de l'abandon d'une toile d'aussi grandes dimensions demeurent un mystère. Le tableau a trouvé sa place parmi les œuvres de jeunesse de Sebastiano del Piombo. Il explique pourquoi Agostino Chigi décida d'emmener l'artiste à Rome : Sebastiano ne se montrait-il pas dans *Le Jugement de Salomon* le peintre vénitien le plus talentueux de sa génération ?

Bibliographie : Lucco, 1980 ; Hirst, 1981 ; Hirst et Laing, 1986 ; Ballarin, 1993.

KINGSTON LACY, Wimborne, Dorset
Attribué à Camillo Mantovani
Pergola avec sept putti cueillant des raisins et attrapant des oiseaux
Diam. : env. 200 cm

Provenance : acheté le 6 février 1850 par William John Bankes au marchand vénitien Consiglio Richetti (chargé de la vente des tableaux du palais Grimani à Santa Maria Formosa, spécifiquement pour le plafond du vestibule en marbre de Kingston Lacy).

Avant que Bankes ne l'achète, le plafond décoré du palais Grimani avait été restauré le 24 septembre 1843 par Giuseppe Lorenzi, qui, dans une *perizia* (estimation) conservée dans les archives Bankes, déclarait que c'était l'une des meilleures réalisations de Giorgione (dont il connaissait bien l'œuvre, puisqu'il avait restauré la *Pala di Castelfranco*). Dans la première étude importante sur le tableau, Richter (1937) cite les archives Bankes et accepte, comme l'acheteur, la traditionnelle attribution à Giorgione et à Giovanni da Udine, ainsi que la datation en 1510. Depuis, l'attribution de Richter a quasiment été ignorée, sauf par Pignatti (1969), qui compare le plafond

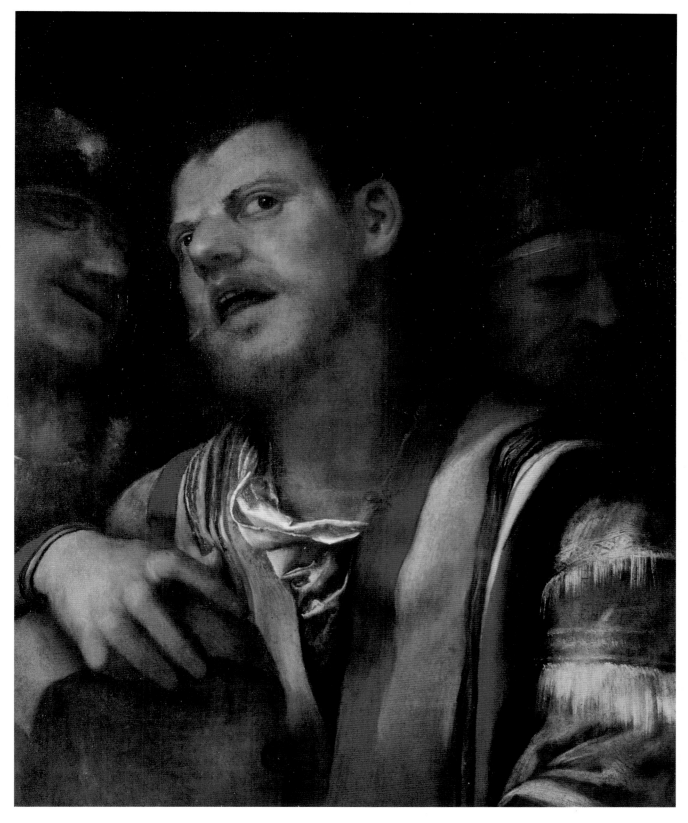

ANONYME, *Trois Têtes*, toile, 86 x 70 cm, Milan, coll. Mattioli.

aux œuvres de Francesco Vecellio à San Salvador, datables vers les années 1530. D'après des documents récemment découverts dans les archives Bankes, l'acheteur a fait faire un dessin (disparu) du plafond lorsqu'il était au palais Grimani ; entre février et juillet 1850, il a fait démonter l'octogone et l'a fait transformer en œil-de-bœuf par le charpentier vénitien Costante Traversi, puis l'a expédié en Angleterre. Marqué par le style de l'Italie centrale, le plafond se rattache à la tradition de la *Chambre des époux* de Mantegna et de la *Camera di San Paolo* du Corrège. Selon une hypothèse plausible, ce plafond serait une œuvre de jeunesse du peintre Camillo Mantovani, connu presque exclusivement pour son travail au palais Grimani.

Bibliographie : Richter, 1939 ; Pignatti, 1969.

LONDRES, collection particulière
Saint Jérôme dans un paysage au clair de lune
Toile, 81 x 61cm

Provenance : Guidi, Faenza ; vendu par Sangiorgi, Rome, avril 1902 ; 1912, James Rennell, plus tard premier baron Rennell, Rome et Londres ; reçu en héritage par sa fille, baronne Emmet d'Amberley ; Sotheby's, resté sans acquéreur lors de la vente du 8 juillet 1981 (lot n°27).

Selon A. Venturi (*Storia dell'arte italiana*, IX, iii [1928], 40, fig. 23), ce tableau pourrait être la copie d'une œuvre perdue de Giorgione, que Michiel a vue en 1525 chez Girolamo Marcello. Il est généralement inclus dans les catalogues de Palma l'Ancien, au titre d'une copie (A. Spahn, *Palma Vecchio*, 1937, 6 ; G. Mariacher, *Palma il Vecchio*, 1968, 93).

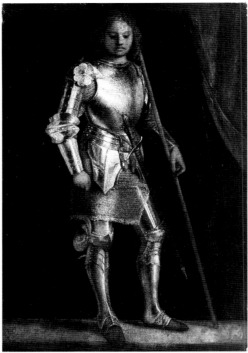

LONDRES, National Gallery, n°269
Anonyme vénitien, XVI^e siècle, dérivation d'après Giorgione
Homme en armure
Panneau, 39 x 26 cm

Provenance : premier duc de Simon ; collection de Vigné de Vigny, catalogue de vente, 1er avril 1773, Rémy, Paris ; collection de François Louis de Bourbon, prince de Conti, catalogue de vente, 4 août 1777, Rémy, Paris ; dans la collection de Benjamin West dès 1816 ; acquis par Samuel Rogers à la vente West, Christie's, Londres, 24 juin 1820 ; acquis par la National Gallery en 1855 (legs Samuel Rogers).

Cette charmante dérivation d'après un saint en armure de la *Pala di Castelfranco* a peut-être appartenu à la collection Vendramin (Anderson, 1979, 644) : il y serait inventorié en 1569 comme un "*quadretto picolo de un homo armado con una soazeta de noghera schieta*", et en 1601 comme "*Un quadretto con un homo armato con la lanza in spalla cole sua soazetta de noghera*" (51,2 x 34,2 cm). Les dimensions sont inhabituelles et l'identification avec un tableau appartenant à la collection de l'amateur qui commanda *La Tempête* de Giorgione est assez surprenante. La surface est très endommagée et considérablement usée, quoique l'armure soit bien préservée. Le tableau a toujours joui d'une certaine renommée. Au XVII^e siècle, on pensait qu'il représentait Gaston de Foix et on l'a parfois attribué à de grands artistes, dont Giorgione (Crowe et Cavalcaselle, *History of Painting in Northern Italy*, III, 1912, 13) et Raphaël, sous le nom duquel il fut gravé par Michel Lasne. Les catalogues de la National Gallery l'ont négligé, allant même jusqu'à en faire un faux (Gould, 1959, 40 *sq.*). Il a ainsi figuré dans l'exposition *Fake ? The Art of Deception* (British Museum, 1990, 51 *sq.*) comme exemple des "difficultés qu'on rencontre à définir le moment où une copie devient un faux".

Ce tableau relève d'un genre propre à la peinture vénitienne : pas vraiment une copie, certainement pas un faux, mais une dérivation, une variation à partir d'une figure d'un tableau connu. Les collections vénitiennes comprenaient souvent des copies d'après des figures isolées de chefs-d'œuvre connus, d'ordinaire des scènes religieuses. Michiel en mentionne plusieurs, dont la plus célèbre est la copie disparue du saint Jacques du retable de San Rocco par Giorgione. Le *Bacchus enfant* de l'École de Bellini appartient à ce genre d'œuvres : il évoque à sa manière le *Festin des Dieux*. Une provenance Vendramin paraît envisageable : il semble fort plausible qu'un amateur de Giorgione ait commandé la réplique d'un détail de l'un de ses tableaux. Ridolfi a voulu voir un portrait dans la figure du saint, tout comme les collectionneurs français du XVIIe siècle, ce qui infirme l'hypothèse du faux et tend à accréditer celle du portrait déguisé.

Bibliographie : Crowe et Cavalcaselle, 1912 ; Gould, 1975 ; Jones, *Fake ? The Art of Deception*, 1990.

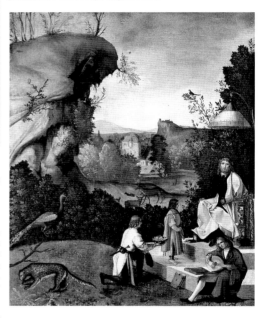

LONDRES, National Gallery, n°1173
Imitateur de Giorgione
Hommage à un poète
Panneau, 59 x 48 cm

Provenance : 1603, inventaire de la collection Aldobrandini, "*Un quadro con una poeta coronata di lauro con tre altre figure attorno con un tigro, et un pavone, di mano di Raffaelle da Urbino*" ; appartient en 1800 à la collection d'Alexandre Day, lequel note que le tableau se trouvait à la Villa Aldobrandini lorsqu'il l'a acheté ; vendu à Edward White avec une attribution à Raphaël le 21 juin 1833 ; vendu par Christie's à Henry George Bohn, le 4 juin 1872, au cours de la vente White ; acquis par la National Gallery à la vente Bohn le 19 mars 1885.

Les personnages sont un peu raides, mais le sujet et l'attribution suscitent d'autant plus d'intérêt qu'ils échappent à l'analyse. La plupart des historiens d'art admettent que le tableau n'était pas de Giorgione mais Ballarin (1993, 283) et Lucco (1995) ont récemment voulu y voir sa toute première œuvre, légèrement antérieure aux panneaux des Offices. Les catalogues de la National Gallery, en se fondant sur la mode vestimentaire, ont proposé une datation largement postérieure à la mort de Giorgione : plusieurs détails de l'habit du poète, comme le col blanc

retourné, la sobriété du devant du vêtement et la ceinture basse n'apparaîtraient pas, dit-on, avant 1540 au plus tôt. Gould (cat. 1975, 109), pour lequel ces détails vestimentaires constituaient des indices irréfutables en faveur d'une datation beaucoup plus tardive, a suggéré que l'étrange combinaison d'un style archaïque et de vêtements à la mode des années 1540 indiquait que l'on aurait affaire soit à une imitation légèrement postérieure à l'original soit à un faux. Se fonder uniquement sur l'histoire du costume pour proposer une datation aussi tardive paraît très contestable. L'attribution à Giorgione est tout aussi douteuse.

Dans la collection Aldobrandini, le sujet était défini comme "Salomon et ses suivants dans un paysage" ; un catalogue de vente ultérieur y voyait le "Roi David instruisant un homme pieux dans ses dévotions" ; s'inspirant d'un ouvrage non publié d'Eisler, Richter suggérait qu'il s'agissait du "Jeune Plutus rendant visite au poète lauréat avec son frère, Philomelus (avec le luth) et son père (avec la coupe)", alors que Pigler optait pour "Les Enfants de la planète Jupiter", sur la foi d'une comparaison avec une gravure florentine d'environ 1460, qui dépeint un adolescent sous un baldaquin recevant l'hommage d'un autre adolescent, avec un léopard et un cerf dans le paysage (*Burlington Magazine*, 1950, 135). C'est Stella Mary Newton qui, dans le *Metropolitan Museum Bulletin* (1971), a proposé le titre anodin utilisé de nos jours, *Hommage à un poète*. Par sa facture et son sujet lyrique, ce tableau m'a toujours semblé ferrarais : le gros de la collection Aldobrandini ayant été réuni à Ferrare, cette origine semble des plus probables.

Bibliographie : Gould, 1975 ; Ballarin, 1979 ; Ballarin, 1993 ; Lucco, 1994.

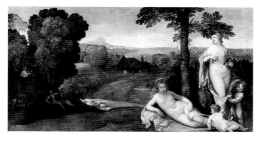

LONDRES, National Gallery, prêt du Victoria & Albert Museum depuis 1900
Imitateur de Giorgione, milieu du XVIᵉ siècle
Nymphes et Enfants dans un paysage avec bergers
Peinture sur bois, 46,5 x 87,5 cm
Provenance : legs Mitchell, 1878.

Ce tableau surprenant, qui reprend diverses caractéristiques des œuvres les plus connues de Giorgione, doit dater du milieu du XVIᵉ siècle. Comme Gould l'a noté dans le catalogue de la National Gallery, l'ovale du visage de la nymphe étendue ressemble à celui de la *Judith* de l'Ermitage, les mains à l'index recourbé évoquent la tzigane de *La Tempête* et la *Courtisane* du musée Norton Simon de Pasadena (1975, 43). Le paysage semble antérieur aux personnages. La facture est parfois grossière, notamment pour les enfants. Gould a vu dans ces motifs proches du pastiche le signe qu'il s'agissait d'un faux à peine postérieur à Giorgione. Il est plus vraisemblable que le tableau ait été peint vers 1540 pour un collection-

neur qui désirait posséder un tableau giorgionesque à l'ancienne mode. Le fragment de cupidon de l'Akademie der bildenden Künste de Vienne fut conçu pour un commanditaire qui partageait les mêmes goûts (Fleischer et Mairinger, 1990). On peut en déduire qu'il existait un marché pour ce genre de productions.

Bibliographie : Gould, 1975.

LONDRES, collection de Nicholas Spencer
Attribué à Palma l'Ancien
Ecce Homo
Panneau incurvé, 63,9 x 55,9 cm

Provenance : suivant une inscription imprimée sur une étiquette au revers : "Collections de la Maison Royale de France, retiré du château de Frohsdorf en Basse-Autriche, Son Altesse Royale Béatrice de Bourbon-Massimo", avec numéro d'inventaire 500 également porté au revers ; collection particulière, Londres ; Sotheby's, Londres, 8 décembre 1993, lot 72 ; à partir de 1993, collection Nicholas Spencer, Londres.

Ce panneau a été coupé en bas et peut-être sur le côté gauche. On déplore un accident au coin supérieur droit et un repeint sur le paysage en haut à droite et au-dessus de l'épaule du Christ. Une radiographie de 1994 révèle une tête de moindres dimensions en haut à gauche, vraisemblablement une version antérieure, plus petite, de la tête du Christ. Le tableau n'a été montré au public qu'une seule fois (John Hopkins University, 1942) : il fut alors reconnu comme un ajout important au corpus de la peinture vénitienne mais son attribution à Giorgione a été mise en doute (Tietze, 1947). Un *Ecce Homo* de Giorgione est répertorié dans divers inventaires et catalogues de vente. Une première mention remonte à la collection vénitienne du peintre et marchand Niccolò Renieri : "N°11. *Christo Ecce Huomo di Titiano, overo di Giorgion* – 40", dans la liste C des tableaux de la Casa del Gobbo, que Basil Feilding, quand il était ambassadeur à Venise, dresse pour son beau-frère Hamilton en vue d'éventuels achats (Waterhouse, 1952, 22). Les tableaux de la liste C ne furent pas envoyés en Angleterre. Shaskeshaft (*Burlington Magazine*, CXXVIII, 1986, note 15) fait remonter cette liste à l'année 1637. Un *Ecce*

Homo de Giorgione est également cité dans la collection d'un Espagnol qui acheta des tableaux en Italie, Don Gasparo de Haro y Guzman, marquis del Caprio (M.B. Burke, *Private Collections of Italian Art in Seventeenth-Century Spain*, PH.D. New York University, II, 1984, 289), Dans un inventaire dressé le 7 septembre 1682 lorsque le marquis quitte Rome pour prendre sa charge de vice-roi de Naples, figure un "Giorgione, demi-figure de Christ, attaché à une colonne par les mains placées en arrière, 3 x 2 palmes romains". Le même tableau – ou une variante – est répertorié dans la vente de la collection du comte de Bessborough, Christie's, 5 février 1801, lot 51, comme "Giorgione – L'Ecce Homo – œuvre majeure".

Le Christ est représenté devant une fenêtre ouverte sur un paysage giorgionesque, qui se retrouve dans divers tableaux datant d'environ 1510. Son visage, sa barbe et sa moustache sont conformes aux canons à la mode à la fin de la première décennie du siècle. Le rendu naturaliste du corps suggère une observation d'après le modèle inhabituelle dans l'art vénitien. Une radiographie de 1994 révèle la présence d'un dessin sous-jacent qui ne serait pas sans affinités avec Palma l'Ancien. Une dérivation ultérieure de cet *Ecce Homo*, attribuée à Caprioli, a été vendue par Sotheby's le 7 juillet 1982, lot 287.

Bibliographie : Richter, *Giorgione and his Circle*, Baltimore, 1942, (indiqué par erreur comme toile) ; H. Tietze, "La mostra di Giorgione e la sua cerchia a Baltimore", *Arte veneta*, 1947 ; Pignatti, A24 comme Palma l'Ancien ; catalogue Sotheby's, décembre 1993, lot 72, comme Palma l'Ancien.

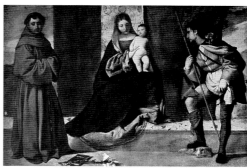

MADRID, musée du Prado, inv. n°288
Attribué à Titien
La Vierge et l'Enfant entre saint Roch et saint Antoine de Padoue
Toile, 92 x 133 cm. Inachevé.

Provenance : collection du duc de Medina de Las Torres, vice-roi de Naples ; 1650, donné à Philippe IV d'Espagne, qui le fit placer à l'Escorial ; 1839, transféré au Prado.

Dans la source la plus ancienne, qui se fonde sur l'autorité de Vélasquez (P. Santos, *Descripcion breve del Monasteria de S. Lorenzo el Real dell'Escorial*, 1657), le tableau est dit "*mano de Bordonon*", par déformation du nom de Giorgione (comme le "Pordon" utilisé par Francisco del Hollanda). Parallèlement, l'autoportrait en David avec la tête de Goliath était catalogué à la fois comme "Bordonone" et "Giorgione" dans la collection de l'archiduc Léopold-Guillaume. En 1880, Morelli relança l'ancienne attribution à Giorgione et commanda à un peintre espagnol une copie destinée à sa collection personnelle (aujourd'hui à l'Accademia Carrara). Au début

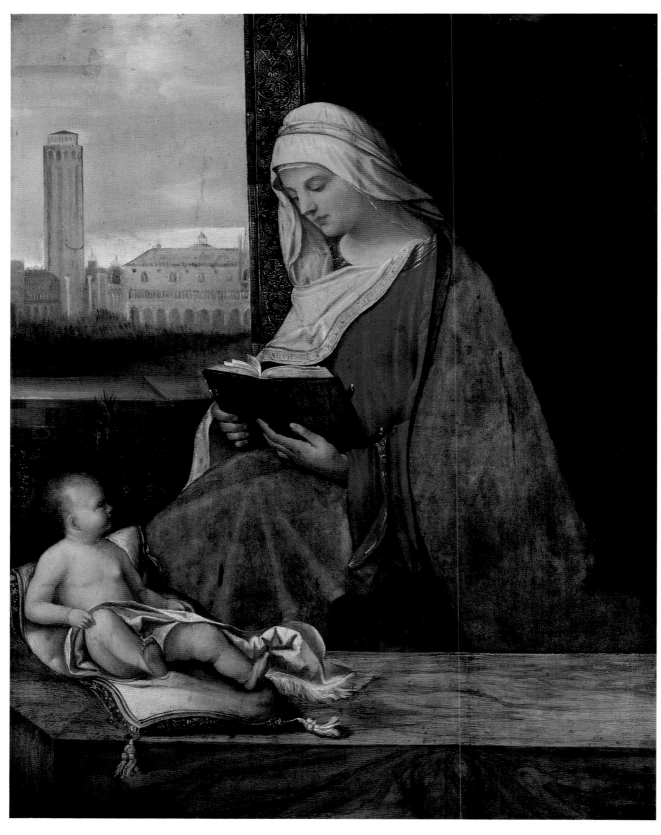

Attr. à Sebastiano del Piombo, *La Vierge lisant et l'Enfant avec vue de la Piazzetta* dite *Madone Tallard*,
bois, 76 x 61 cm, Oxford, Ashmolean Museum.

du XX⁰ siècle, divers chercheurs comme Justi (1908) et Richter (1937) assignent de même l'œuvre à Giorgione. Quelques-uns les suivent encore (Hornig, 1987) mais la majorité maintient l'attribution à Titien jeune. Bien que le tableau soit souvent rapproché du *Concert champêtre* et de la *Vénus* de Dresde, il montre un style légèrement différent, plus proche de la *Madone bohémienne* de Titien (Kunsthistorisches Museum, Vienne) et de son *Noli me Tangere* (National Gallery, Londres). Il figurait parmi les œuvres de jeunesse de Titien dans l'exposition parisienne de 1993 (*Le Siècle de Titien*, 348-351) : une telle attribution paraît logique.

Bibliographie : Morelli, 1880 ; Justi, 1908 ; Venturi, 1913 ; Baldass-Heinz, 1965 ; Hornig, 1987 ; *Le Siècle de Titien*, 1993.

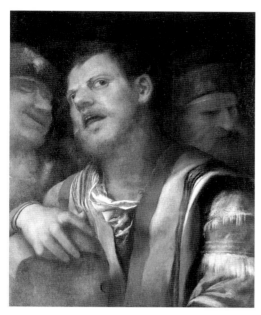

MILAN, collection Mattioli
Anonyme, milieu du XVI⁰ siècle
Trois Têtes
Toile, 86 x 70 cm
Provenance : 1944, collection Mattioli, Milan.

Il est difficile de comprendre comment on peut déceler la main de Giorgione dans cette étude de trois têtes à la manière de Dosso Dossi. C'est Longhi qui, en 1944, lança l'attribution en rapprochant la toile Mattioli d'un *Samson bafoué* de Giorgione qui figurait dans l'inventaire de la collection Niccolò Renieri dressé en 1666 : "*Un quadro mano di Giorgione da Castel Franco, ove è dipinto Sansone mezza figura maggior del vivo, quale s'apoggia con una mano sopra d'un sasso, mostra rammaricarsi della tagliata, con dietro due figure, che si ridono di lui, alto quarte 5. e meza, largo 5. in Cornice di noce toccata d'oro.*" Acquise, dans des circonstances qui demeurent obscures, par l'un des plus importants collectionneurs du futurisme, l'œuvre n'a aucun pedigree antérieur à 1944. Certains ont pourtant tenté d'y reconnaître un tableau mentionné dans les inventaires Vendramin (Bora, *Leonardo and Venice*, 378-379 ; Ballarin, *Le Siècle de Titien*, 1993, 733). Lorsque j'ai découvert l'inventaire de 1601 de la collection Gabriele Vendramin (Anderson, 1979), j'ai pensé

que le tableau pouvait y être mentionné. Son sujet était alors interprété comme "Samson bafoué". L'œuvre a été restaurée en 1985 par Giovanni Rossi, sous la direction de Pietro Marani de la Soprintendenza de Milan, lequel, lors d'une conversation, s'est avoué peu convaincu que la restauration ait confirmé en quoi que ce soit l'attribution à Giorgione. Torrini (1993, 132) est également sceptique, tout comme l'avaient été Pignatti (1969) et Hornig (1987). Aux yeux de Ballarin et de Bora, le fait que l'objet tenu par le personnage central s'est révélé être, non pas une pierre, mais une *lira da braccio*, paraît suffisant pour prouver que l'œuvre est le tableau répertorié comme "trois chanteurs" dans les deux inventaires de la collection Vendramin : "*Quadro de man de Zorzon de Castelfranco con tre testoni che canta*" (1569) ; "*XIV : 'Quadro con una testa grande e doi altre teste una per banda in ambra (ombra) come par con le sue soaze de noghera*" (1601, mesures spécifiées : env. 102,5 x 85,4 cm). Le personnage central a bien la bouche ouverte mais l'expression moqueuse des comparses qui le flanquent interdit de voir dans le groupe les "trois grandes têtes (*testoni*) chantant" de 1659. En 1601, la description est si vague qu'elle peut s'appliquer à divers tableaux et les dimensions manquent de précision. De toutes les mentions d'inventaires qui ont été citées à propos des "têtes" Mattioli, celle de la collection Renieri correspond le mieux à l'atmosphère de dérision qui imprègne l'œuvre. Étant donné que Boschini conseillait Renieri dans ses acquisitions, on a peut-être affaire à l'une de ces tardives imitations du style de Giorgione dont parle le marchand-historiographe.

Bibliographie : Lucco, 1989 ; Bora in *Leonardo & Venice*, 1992 ; Ballarin, *Le Siècle de Titien*, 1993.

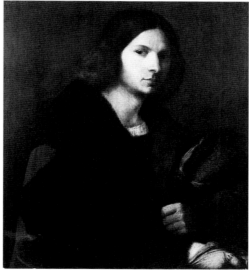

MILAN, Museo Poldi-Pezzoli, inv. 4579
École vénitienne du XVI⁰ siècle
Portrait d'homme
Toile, 71 x 61cm

Provenance : collection Bonomi, Milan ; légué au musée en 1987 par Eva Sala.

Un gracieux jeune homme aux cheveux longs, vêtu d'un manteau à large col de fourrure, a la main prise dans un gant élégamment coupé et orné de rubans à l'index. L'œuvre est en mauvais état. On a peu d'informations sur ses origines : on sait tout juste qu'elle se trouvait dans la collection Bonomi, où elle figurait comme Giorgione ou comme Titien. Le tableau est le portrait d'une personnalité en vue de la jeunesse patricienne de Venise. À en juger par le costume, la coiffure et la coupe du col de fourrure, il date des dernières années de la vie de Giorgione mais l'état de conservation interdit toute attribution. L'œuvre appartient à une tradition initiée par Giorgione : le portrait psychologique de séduisants jeunes gens.

Bibliographie : Giovanni Gerolamo Savoldo tra Foppa, *Giorgione e Caravaggio*, 1990, 244.

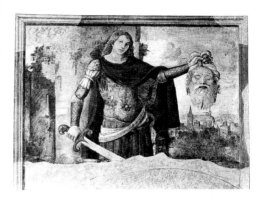

MONTAGNANA (PADOUE), cathédrale
Attribué à Buonconsiglio
David et Goliath et Judith et Holopherne
Fresques

Depuis qu'on a découvert que le dessin de Rotterdam représente le Castel San Zeno à Montagnana, les chercheurs ont essayé de trouver d'autres signes de la présence de Giorgione à Montagnana. Puppi et Dal Pozzolo ont lancé une attribution à Giorgione pour ces deux fresques, données autrefois à Montagna ou à Buonconsiglio, mais leur proposition a été ignorée par d'autres spécialistes, comme A.P. Torrini (1993), et réfutée par Lucco (1995).

Bibliographie : L.Puppi, *Mattino di Padova*, 27 octobre 1991 ; Dal Pozzolo, 1991 ; Lucco, 1995.

MUNICH, Bayerischen Staatsgemäldesammlungen
Alte Pinakothek, inv. 524
École vénitienne du XVIᵉ siècle
Portrait d'un jeune homme en manteau de fourrure de loup
Peuplier, 69,4 x 53,6 cm

Inscription au revers, écriture de la fin du XVIᵉ siècle : *"Giorgion.*
De Castel Franco. F/Maestro De Ticiano."

Provenance : collection Van Veerle à Anvers, où il fut gravé par
Hollar en 1650 ; à partir de 1748, collection ducale de Munich ;
de 1789 à 1836, Hofgartengalerie, puis Alte Pinakothek.

Ce portrait identifié comme celui d'un sieur Fugger, de
la main de Giorgione, est décrit par Vasari dans son *Libro
dei Disegni* et, plus tard, par Ridolfi de cette manière : *"un
Tedesco di casa Fuchera con pellicia di volpe in dosso, in fianco
in atto di girarsi"*. La pose pivotante provient, selon toute
probabilité, d'une invention romantique de Giorgione.
Dans les inventaires de Munich, le portrait était réguliè-
rement attribué à Giorgione jusqu'à ce que, dans le premier
catalogue raisonné de la galerie de Munich, Otto
Mündler le donne à Palma l'Ancien. Depuis, la plupart
des historiens de l'art l'a suivi mais Hornig (1987) et
Ballarin (1993) ont récemment voulu revenir à Giorgione,
alors que Lucco (1980) avait défendu l'attribution à
Sebastiano del Piombo. Dans le catalogue du musée dressé
par Rolf Kultzen (1971, 202-205), l'œuvre est assignée à un
anonyme vénitien du XVIᵉ siècle. L'abondante littérature
qui traite du tableau prouve que, malgré tous les efforts
déployés pour identifier l'auteur de cette invention réus-
sie, les historiens de l'art n'ont atteint aucun consensus.
Mon opinion est qu'en dépit de la tradition critique du
XVIIᵉ siècle rapportée par Ridolfi, le tableau se rapproche
davantage du style de Palma l'Ancien.

Bibliographie : Kultzen et Eikemeier, 1971 ; Lucco, 1980 ;
Hornig, 1987 ; Ballarin, 1993.

NEW YORK, collection Seiden et de Cuevas
Attribué à Sebastiano del Piombo
Une Idylle, ou *Femme à l'enfant et Hallebardier dans un pay-
sage boisé*
Huile sur panneau de bois

Provenance : jusque vers 1848, collection d'Alexandre Baring,
premier Lord Ashburton ; collection de Lord Spenser Compton,
marquis de Northampton, Compton Wynyates, Warwickshire ;
collection Seiden et de Cuevas, New York.

À n'en pas douter, ce tableau est de la main d'un
artiste qui a eu le loisir de contempler *La Tempête* peu
après son exécution (Wind, 1969, 3) : il dépeint une
femme vêtue – et non dévêtue – avec un nouveau-né,
observée par un soldat, dans un paysage de Vénétie. Le
thème se rapproche de celui de la *Femme dans un pré avec
deux nourrissons observés par un hallebardier* de Palma
l'Ancien, dans la Collection Wilstach du Philadelphia
Museum of Art (*Pastoral Landscape*, cat. 41). Ce panneau
fascinant a été assigné à un disciple de Giorgione : soit
Titien (Goldfarb, 1984), soit, de façon plus plausible,
Sebastiano del Piombo (Lucco, 1980, 91, cat. n°5).
L'attribution à Sebastiano repose, d'une part, sur une
grande correspondance typologique entre les vêtements
des personnages et ceux des saints des volets d'orgue de
San Bartolommeo et, d'autre part, sur les puissants détails
atmosphériques du paysage, qui évoquent la touche de
Sebastiano avant 1508. On déplore des lacunes considé-
rables. Un repentir est visible à l'œil nu : à l'origine, la
femme était assise légèrement plus sur la gauche, elle cou-
vrait la base de l'arbre. Les couleurs claires utilisées pour
l'enfant se sont fondues dans la préparation vert foncé de
la rive qui sépare les personnages du premier plan du pay-
sage baigné par le soleil couchant. Le traitement des
feuillages et des détails architecturaux est très pelucheux
par comparaison avec les zones similaires de *La Tempête*.

Bibliographie : Wind, 1969 ; Lucco, 1980 ; Goldfarb, 1984.

OXFORD, Ashmolean Museum of Art and Archeology
Attribué à Sebastiano del Piombo
La Vierge lisant et l'Enfant, avec vue de la Piazzetta dite
Madone Tallard
Bois, 76 x 61 cm

Provenance : vente de Marie-Joseph Tallard, duc de Paris, Rémy,
Glomy, Paris, 22 mars 1756 ; acheté par Bernard à la vente
Tallard ; répertorié comme Cariani dans le catalogue de la collec-
tion d'Alan Cathcart, Christie's, 13 mai 1949 ; acquis à la vente
Cathcart par Colnaghi's, qui le vendit à l'Ashmolean.

L'œuvre est en bon état malgré des retouches mineures
sur le visage, le cou et le haut du corps de la Vierge, sur les
jambes de l'enfant, dans le ciel. Il y a un repentir sur le
talon droit de l'Enfant et les radiographies montrent que
le coussin a changé de place. Il ne semble guère probable
que l'absence de profondeur dans les plis du vêtement de
la Vierge soit due à la dessication de la couche finale de
peinture. S'il est tentant d'expliquer par une hypothétique
imperfection technique le jugement négatif quelquefois
porté sur le tableau, il existe d'autres traits problémati-
ques, comme les couleurs brutales, la construction ban-
cale et l'illisibilité des touches, évidente non seulement
dans la vue de la Piazzetta, surtout à l'endroit où l'eau
vient lécher la base de la pierre, mais encore dans les
contours des drapés de la Madone et dans l'ombre qui sou-
ligne le contour de son voile jaune et de sa main gauche.

Lors de son acquisition par Sir Karl Parker en 1949
pour l'Ashmolean Museum, la *Madone Tallard* a d'abord
été attribuée à Giorgione ; Gronau, Hendy, Morassi,
Palluchini, Venturi et Zampetti, l'acceptèrent comme
œuvre de jeunesse. L'hypothèse est plausible dans la
mesure où l'Enfant, l'unique partie du tableau qui soit
d'une grande beauté, peut être rapproché de celui de la
Pala di Castelfranco, tandis que les faiblesses manifestes
s'expliqueraient comme des erreurs de jeunesse. Puppi a
proposé une autre datation beaucoup plus tardive (une
première fois en 1979 puis, à nouveau, en 1994) : la tour

de l'horloge figure telle qu'elle a été reconstruite en 1506. Pignatti opte pour 1508 en raison de la liberté de la touche. Dans une recension du livre de Pignatti publiée en 1971, Giles Robertson pose le problème avec perspicacité : "Il est très difficile d'accepter la date d'environ 1508 pour un tableau comme la Madone d'Oxford, qui est tellement primitif et qui dénote une telle incompétence au niveau de la construction, même s'il existe des obstacles à son intégration dans le corpus des œuvres de jeunesse."

L'attribution au premier Giorgione a toujours posé problème. Même dans des œuvres comme la *Pala di Castelfranco*, le peintre sait résoudre les problèmes de raccourci qu'implique la représentation d'une figure assise, alors que l'auteur de la *Madone Tallard* éprouve de grosses difficultés à placer les genoux de la Vierge, les cuisses étant trop courtes, sous la robe ajustée de près. Même à ses débuts, Giorgione peint des paysages raffinés, d'une harmonie délicate jusque dans les détails : on a du mal à croire qu'il ait pu être aussi librement impressionniste. La meilleure solution est sans doute de voir dans la *Madone Tallard* le travail d'un jeune peintre instruit dans l'atelier de Bellini mais au courant du nouveau style en vogue, celui de Giorgione vers 1506 (la datation de Puppi semble correcte). L'œuvre ressemble étroitement à la *Sacra Conversazione* de l'Accademia, elle a l'allure d'une étude de jeunesse de son auteur : Sebastiano del Piombo – serait-ce sa première œuvre ? Cependant, Hirst (1981) attribue les deux tableaux à deux mains différentes : le tableau de l'Ashmolean à Giorgione, la *Sacra Conversazione* à Sebastiano del Piombo.

Bibliographie : Pignatti, 1969 ; Freedberg, 1971 ; Robertson, 1971 ; J. Wilde, 1974 ; Tschmelitsch, 1975 ; Hirst, 1981 ; Torrini, 1993.

OXFORD, Ashmolean Museum
Licino, Bernardino
Portrait de jeune homme avec un crâne
Toile, 75,7 x 63,3 cm

Provenance : n° 276 de l'inventaire posthume de la collection du cardinal Ludovico Ludovisi, 1633. Peut-être répertorié en 1654 dans l'inventaire posthume de la collection d'Aletheia comtesse d'Arundel comme : *"una dama tenendo una testa di morte piccolo"*.

En 1871, exposé comme "Une dame professeur à Bologne" dans la collection de la baronne Louisa Caroline Mackenzie Baring Ashburton, Grange Park, Hampshire. Vendu sous le nom de Giorgione à la vente Ashburton, Christie's, 8 juillet 1905, à Bates, qui achetait pour le compte de Sir William James Farrer, dans la collection duquel l'œuvre resta jusqu'en 1911. À cette date, passa par héritage à Mr. O. Gaspard Farrer. Léguée à l'Ashmolean en 1946.

Bien que l'attribution à Bernardino Licino ne soit plus matière à controverse, le tableau est inclus ici parce qu'il a souvent été confondu avec un autoportrait disparu de Giorgione tenant un crâne.

PADOUE, Museo Civico, inv. n°ˢ 162 et 170
Peintre de mobilier giorgionesque
Léda et le Cygne et *Idylle rustique*
Panneaux, 12 x 19 cm

Provenance : peut-être mentionné en 1681 dans l'inventaire d'un marchand vénitien, envoyé à Apollonio Bassetti avec une lettre de Matteo del Taglia ; légué en 1864 au musée lorsqu'il était dans la collection Emo Capodilista à Padoue, où on le disait provenir de la *"dimora Asolana dei Falier"*.

Ces deux tout petits panneaux ont pu décorer un coffret, peut-être pour une villa Falier d'Asolo, comme le suggère la provenance. Ils correspondent au goût vénitien pour les petites peintures de mobilier domestique, fournies par des artistes mineurs en manque de fonds, comme l'indique Paolo Pino. On doit y voir une adaptation populaire de l'iconographie giorgionienne. Le panneau doté du titre peu satisfaisant d'*Idylle rustique* est une dérivation populaire de *La Tempête* mais la confrontation sexuelle entre les deux personnages est édulcorée : traitée de manière anodine. La femme qui tient le nourrisson est vêtue et le jeune garçon tenant les fleurs tombe dans la banalité. Le panneau est considéré comme une œuvre d'atelier ou la réalisation d'un imitateur. Une telle incertitude remonte à l'affirmation de Ridolfi suivant laquelle Giorgione aurait exécuté des peintures de mobilier sur des thèmes empruntés aux *Métamorphoses* d'Ovide.
Bibliographie : Coletti, 1955 ; Pignatti, 1969.

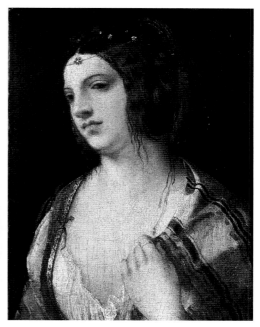

PASADENA, Los Angeles, Fondation Norton Simon
Attribué à Titien
Une courtisane
Toile, 31,7 x 24,1 cm, fragment

Provenance : James Howard Harris, troisième comte Malmesbury, Londres, 1876 ; William Graham, Londres, 1886 ; prince Karl von Lichnowski (ambassadeur d'Allemagne à Londres, 1912-1914), Kuchelna, Hultschin, République tchèque ; Sir Alexander Henderson, 1914, Paul Cassirer, Berlin ; Sir Alfred Mond, premier baron Melchett, Romsey, Hampshire ; 1930, Sir Henry Mond, deuxième baron Melchett, Sharnbrook, Bedfordshire ; Duveen Brothers, New York, 1928 ; acheté à Duveen par Norton Simon en 1964.

Le tableau a un pedigree illustre mais sa fortune critique a pâti de son mauvais état de conservation. Par exemple, même si, pour Pignatti (1969, N°A 14) "la touche vibrante appartient distinctement à Titien", dans une recension du *Times Literary Supplement* (30/4/1971) John Pope-Hennessey maintenait, après avoir observé une restauration alors récente, que la surface était nouvelle en large partie et qu'on ne pouvait donc risquer d'attribution. Le sujet n'a guère suscité de polémiques. La femme est évidemment une courtisane, comme le prouvent son regard provocateur et la langueur avec laquelle elle défait sa *camicia* déjà en désordre. En dépit des opinions adverses, le fragment est caractéristique de nombre d'œuvres de Titien jeune et il ne semble y avoir aucune raison de douter de l'attribution.

Bibliographie : Pignatti, 1969 ; Pope-Hennessey, 1971.

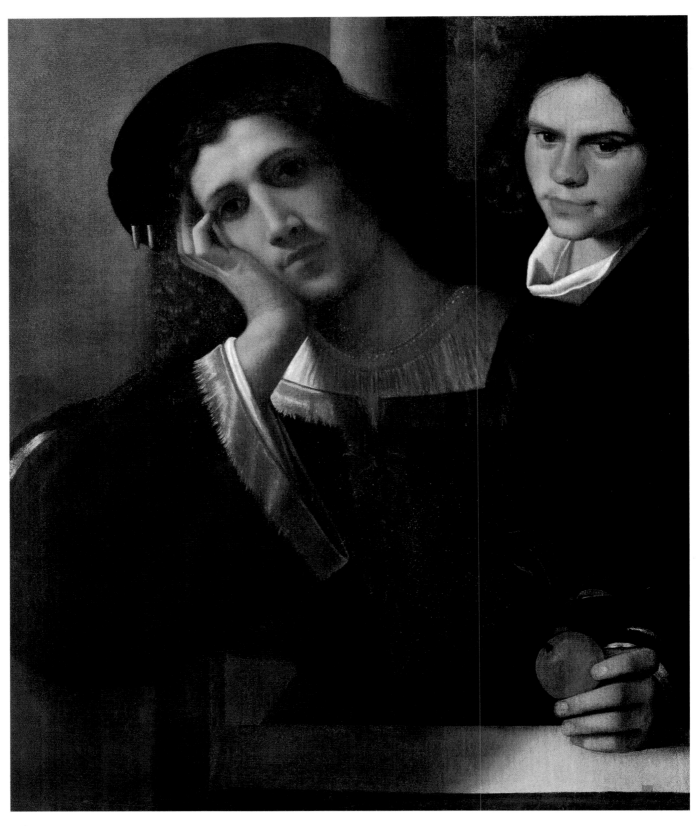

Double Portrait ou *Portrait d'un jeune patricien tenant une bigarade avec son serviteur*,
toile, 77 x 66 cm, Rome, musée du Palazzo Venezia.

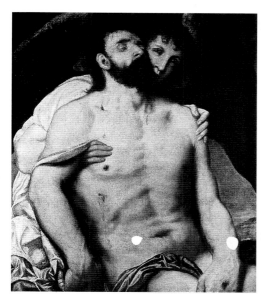

PRINCETON, collection de Barbara Piasecka Johnson
Atelier de Titien
Le Christ mort soutenu par un ange
Toile, 77,7 x 64,4 cm

Provenance : collection Polcenigo, Venise ; Pier Maria Bardi, New York ; collection Gaetano Miani, Brésil ; depuis 1982, collection de Barbara Piasecka Johnson.

Ce tableau a souvent été rapproché d'une œuvre mentionnée par Michiel dans la collection de Gabriele Vendramin, "*El Christo morto sopra el sepolcro, cun l'anzolo che el sostenta, fo de man de Zorzi da Castelfranco, reconzato da Tiziano*", malgré le fait que n'y figure aucun "*sepolcro*". La mention de Michiel était précédemment associée à un groupe de *pietà* de Trévise, Lovere et ailleurs, mais aucune identification n'avait emporté l'adhésion. Le comte Polcenigo affirmait, sans fournir de preuve, qu'il avait acheté le tableau au palais Vendramin de Santa Fosca. Curieusement, le tableau décrit par Michiel n'est pas répertorié dans les inventaires de 1569 et 1601. Cette absence est étrange : les héritiers de Gabriele Vendramin vendirent ses monnaies antiques, non ses tableaux. L'un des rédacteurs de l'inventaire de 1567-1569 étant le fils de Titien, il est peu probable qu'il ait oublié de décrire un tableau de son père. En 1601, les tableaux Vendramin n'étaient plus réunis à Santa Fosca mais dispersés chez divers membres de la famille, ils furent rassemblés au palais de San Felice pour l'inventaire. La provenance invoquée par Polcenigo est donc douteuse. De plus, l'état du tableau pose problème. Une restauration par Mario Modestini est signalée mais elle n'a jamais été expliquée clairement par une publication. On prétend que, sous la présente composition, se cache une figure de berger peinte transversalement par rapport à la peinture actuelle (*Opus Sacrum*, catalogue d'une exposition de la collection Johnson, à Varsovie, sous la direction de J. Grabski, 1990, 130-134). Les radiographies montrent que la mise en place a été réalisée par de grandes touches, comme dans les œuvres peintes par Titien beaucoup plus tard. Des inégalités dans la qualité de l'exécution ont amené Pignatti et d'autres chercheurs à émettre l'hypothèse d'une collaboration, ce qui s'accor-

derait avec la mention de Michiel, qui parle d'un Giorgione "*reconzato*" ("refait") par Titien. En l'absence d'une analyse poussée du médium et de la technique, tout cela reste pure conjecture. Pour l'auteur du présent ouvrage, ce tableau s'apparente à un produit de l'atelier de Titien dans les années 1520 : il est d'une qualité insuffisante pour être attribué au maître en personne. Des spécialistes de Titien comme Wethey et Valcanover ont émis la même réserve. D'autres chercheurs proposent une date plus tardive et une attribution à Lambert Sostris.

Bibliographie : Pignatti, 1969 ; Valcanover, 1969 ; Wethey, I, 1969 ; Anderson, 1979 ; Grabski, 1990 ; Gentili, 1993.

PRINCETON, University Art Museum, New Jersey
Pâris exposé sur le mont Ida
Bois, 38 x 57 cm

Provenance : collection Fitch ; don du professeur Frank Jewett Mather Jr, 1948.

En 1928, Martin Conway lança l'attribution à Giorgione de ce tableau qui appartient incontestablement à un groupe de peintures de mobilier traitées dans un style giorgionesque. Le tableau est en mauvais état : une grande partie de la peinture de surface est perdue. Il représente la première scène de la légende de Pâris, que l'on associe souvent à Giorgione.

RALEIGH, North Carolina Museum of Art, GL. 60.17.41
Attribué à Titien
Adoration de l'Enfant
Panneau, 19 x 16,2 cm

Provenance : prêt de la Fondation Samuel H. Kress depuis 1961.

Charmant panneau qui reflète, sans atteindre à sa qualité, l'iconographie du groupe Allendale. On peut le rapprocher de façon plus plausible d'un sous-groupe d'images qui dépeignent la Vierge adorant l'Enfant devant saint Joseph : un tableau du musée de l'Ermitage à Saint-Pétersbourg, attribué à Romanino, un dessin à la plume plutôt grossier de l'Albertina, ainsi qu'une gravure du Maître F. N. également à l'Albertina (Bartsch, XIII, 367). La facture est beaucoup plus libre et la touche bien plus épaisse que dans tous les tableaux attribués à Giorgione. Pignatti (1969, 134/135) pensait avoir découvert une ancienne inscription ("ZORZON") sur le côté inférieur gauche du panneau mais, même au microscope, il est difficile de déchiffrer ces vagues tortillis. La technique picturale suggérerait plutôt une attribution à Titien dans les années 1510.

Bibliographie : Shapley, 1968 ; Pignatti, 1969.

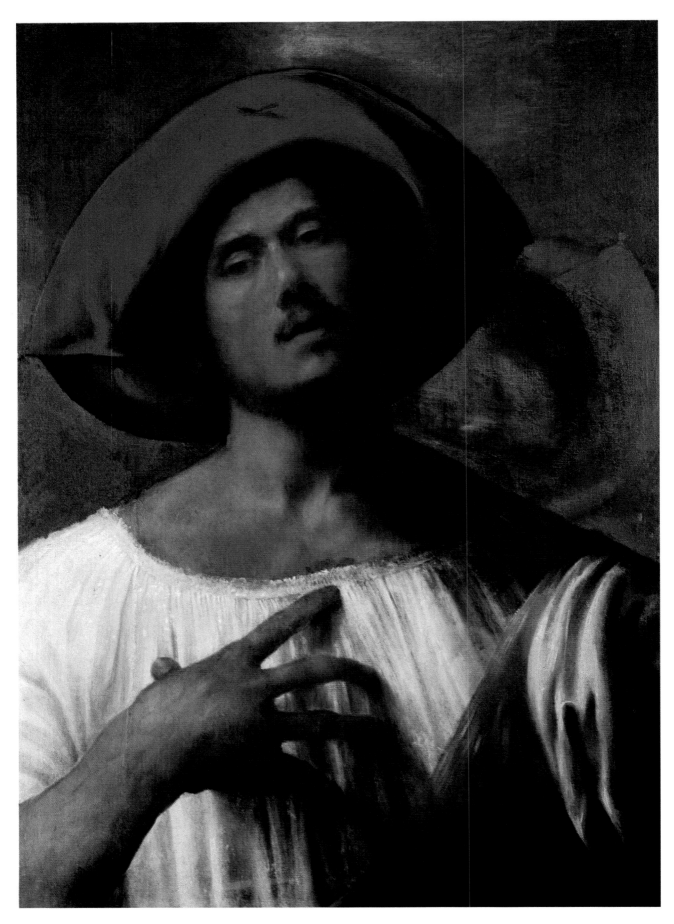

Le Chanteur passionné, toile, 105 x 78 cm, Rome, galerie Borghèse.

Le Joueur de flûte, toile, 105 x 78 cm, Rome, galerie Borghèse.

Dans le premier catalogue de la collection Borghèse (Manili, 1650), ces deux bustes étaient attribués à Giorgione mais, à la fin du XIXᵉ siècle, l'attribution à Domenico Capriolo était fermement défendue. En 1954, Della Pergola voulut voir dans ces deux musiciens des fragments d'un tableau de Gabriele Vendramin inventorié en 1569 comme "*quadro de man de Zorzon de Castelfranco con tre testoni che chanta*". Dans l'inventaire de 1601 (Anderson, 1979), ce tableau de *testoni* est désigné comme : "*Quadro con una testa grande e doi altre teste una per band in ambra come par con le sue soaze de noghera con filli d'oro alto quarte sei, et largo quarte cinque in circa.*" Les dimensions, données en quarte vénitiennes (= 102,5 x 85,4 cm), correspondent à un tableau nettement plus petit que les deux musiciens de la galerie Borghèse mis côte à côte. Ballarin a émis l'hypothèse que cette mention pouvait être rapprochée du tableau Mattioli (Milan). Les dimensions d'un autre tableau avec trois "têtes", également dans la collection Vendramin, correspondent à *L'Éducation du jeune Marc Aurèle*. Il est impossible de déterminer si les deux musiciens formaient des tableaux distincts ou s'ils faisaient vraiment partie d'une même composition. En 1988, Fiore, un conservateur de la galerie Borghèse y a vu des copies du XVIIᵉ siècle d'œuvres perdues de Giorgione, dont Garas a trouvé d'autres copies dans la collection Donà delle Rose à Venise. L'explication de Fiore résout la contradiction entre la mode vestimentaire du XVIᵉ siècle et le style pictural du début XVIIᵉ qui se révèle dans la fermeté du modelé de la main et la hardiesse de la facture. Peut-être cette incompatibilté explique-t-elle la divergence des points de vue exprimés sur ce tableau.

Bibliographie : Della Pergola, 1955 ; Anderson, 1979 ; Garas, 1979 ; Ballarin, 1993.

L'attribution à Giorgione remonte à une indication de Ridolfi dans ses descriptions de collections romaines : "*Il Signor Prencipe Aldobrandino in Roma, hà una figura del detto Santo à mezza coscia & il Signor Prencipe Borghese un Davide.*" Le tableau est dans un état de conservation médiocre. La plupart des chercheurs y voit une imitation de Dosso Dossi. Pour Morelli, le sujet se rattache au *Roland Furieux*, alors que Schlosser et Lionello Venturi pensaient qu'il s'agissait d'Astolphe et Orrile. Récemment, Ballarin (1993) a voulu renouer avec l'attribution à Giorgione mais le tableau n'a pas été montré dans le cadre d'une exposition majeure, où il est certain qu'elle se serait révélée inacceptable.

Bibliographie : Della Pergola, 1955 ; Ballarin, 1993.

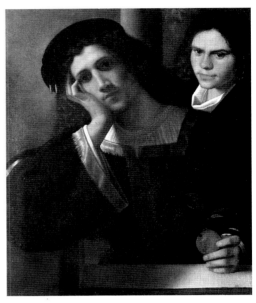

ROME, musée du Palazzo Venezia
Double Portrait ou *Portrait d'un jeune patricien tenant une bigarade, avec son serviteur*
Toile, 77 x 66,5 cm

Provenance : collection du cardinal Ludovisi à Rome, XVIIᵉ siècle ; lors de sa dispersion, le tableau est désigné comme "*Un quadro di due ritratti mezze figure uno tiene la mano alla guancia e nell'altra tiene un melangolo*" (Garas, 1965, 51) ; collection du cardinal Ruffo, 1734, où l'œuvre est répertoriée comme étant de Dosso Dossi ; 1915, acheté à la collection Ruffo par le Palazzo Venezia.

Pendant longtemps, on a cru que cet étonnant portrait était le tableau perdu de Sebastiano del Piombo représentant les musiciens Verdelot et Olbrecht. Après que Garas eut découvert l'inventaire Ludovisi, l'attribution à Giorgione a été relancée (Ballarin, 1979, 1993). Or, l'inventaire Ludovisi ne fut dressé qu'un siècle après la mort de Giorgione par un rédacteur qui n'avait qu'une vague idée de ce qu'était sa manière. L'exposition de Paris a confirmé que le style de ce portrait est bien postérieur à celui des portraits attestés de Giorgione (*Laura*, *Portrait Terris*, double portrait de Girolamo Marcello). Les catalogues les plus récents l'ont écarté de la liste des œuvres certaines (Torrini, 1993). Il est regrettable que tout ce qui a été écrit sur cette invention poétique se borne à des interrogations sur sa paternité : on souhaiterait lire des analyses du sujet de ce double portrait qui confronte un

ROME, galerie Borghèse, inv. n°S142 et 130
Le Chanteur passionné et *Le Joueur de flûte*
Toile, 105 x 78 cm

Provenance : collection du cardinal Scipion Borghèse (début du XVIIᵉ siècle).

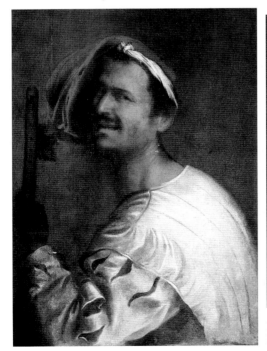

Le Joueur de flûte

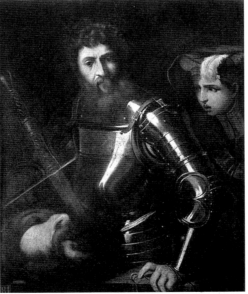

ROME, galerie Borghèse, inv. n°181
Réplique d'après Dosso Dossi
David avec la tête de Goliath et un page
Panneau, 98 x 83 cm

jeune homme à la mode (ou un courtisan fou d'amour ?) et son serviteur (?) derrière lui. Le motif du jeune homme tenant une orange amère annonce le premier Caravage.

Bibliographie : Pignatti, 1969 ; Garas, 1965 ; Ballarin, 1979, 1993 ; Torrini, 1993.

SAINT-PÉTERSBOURG, musée de l'Ermitage, inv. n°38
École vénitienne du XVIᵉ siècle
La Vierge et l'Enfant dans un paysage
Bois transposé sur toile en 1872, 44 x 36,5 cm

Dans les premiers catalogues du musée de l'Ermitage, le tableau a été successivement attribué à Garofalo (1817), Giovanni Bellini (Waagen, 1864), Cariani (Liphart, 1915), Bartolomeo Veneto (1916), alors que les pan-giorgionesques britanniques Phillips (1895) et Cook (1900) l'ont donné à Giorgione. Depuis, l'opinion est toujours partagée mais ceux qui l'assignent à Giorgione y voient une œuvre de jeunesse afin d'en excuser les faiblesses. L'insertion du personnage dans un paysage et divers détails peuvent être rapprochés d'œuvres plus sûrement attribuables à Giorgione : les arbres et le bourg sont comparables au fond de la *Pala di Castelfranco*. La Vierge est considérablement retouchée. En l'absence d'analyses scientifiques, il est difficile d'évaluer l'état du tableau. Il a été exposé à Paris : Torrini (1993) l'accepte dans le catalogue de Giorgione, alors que, pour d'autres, il est de trop mauvaise qualité pour y être inclus.

Bibliographie : Ballarin, 1993 ; Torrini, 1993.

TREVISE, mont-de-piété
École vénitienne du XVIᵉ siècle
Le Christ mort
Toile, 135 x 203 cm

Provenance : réputé avoir été peint pour la famille Spinelli à Castelfranco ; hérité par Alvise Molin, évêque de Trévise ; se trouvait au mont-de-piété au XVIIᵉ siècle.

Attribué à Giorgione par Ridolfi dans les *Maraviglie* (1648), puis par Marco Boschini dans un long passage enthousiaste de *La Carta del navegar pitoresco* (1660). Au XIXᵉ siècle, le tableau fut restauré par Gallo Lorenzi, dont les ajouts à la peinture de la Renaissance sont notoires. Ce fut, à l'époque, le seul "Giorgione" à rester en permanence sur le marché : tous les directeurs de musée l'ont vu, tous le citent dans leurs carnets de voyage, tous le considèrent comme inacceptable. Par la suite, Richter (1937, 239) a probablement été le seul à l'assigner à Giorgione. Par sa composition et par son style, la toile se situe vers 1530 ou plus tard.

Bibliographie : Ridolfi, 1648 ; Boschini, 1660 ; Richter, 1937.

VENISE, bibliotèque de l'Ospedale Civile, précédemment à la Scuola Grande di San Marco (Accademia, inv. n°37)
Attribué à Palma l'Ancien et à Pâris Bordone
Saint Marc, saint Georges et saint Nicolas sauvent Venise de la tempête
Toile, 360 x 406 cm

En 1550, Vasari, très marqué par ce tableau, le mentionna deux fois, avec verve, dans sa *Vie de Giorgione* et dans le *proemio* à la troisième partie des *Vies*. En 1568, il le donne à Palma l'Ancien. En 1581, Francesco

Sansovino l'assigne lui aussi à Palma mais en ajoutant que "d'autres disent" qu'il est de Pâris Bordone. Le tableau représente l'épisode où trois saints sauvent Venise de la tempête. En 1829, il se trouvait encore dans le lieu pour lequel il avait été peint, la *Sala dell'Albergo* de la Scuola grande di San Marco. Les archives de la confrérie comportent des documents de 1492 à 1530 relatifs à une série de tableaux commandés à Gentile et Giovanni Bellini, ainsi qu'à Mansueti et Bordone, qui étaient tous membres de la Scuola. Ni Giorgione ni Palma l'Ancien ne sont cités.

Comme l'a confirmé la restauration de 1955, l'œuvre est en très mauvais état. Le monstre marin en bas à gauche a été inséré sur un rectangle de toile moderne, probablement lors de la restauration de Sebastiano Santi en 1833. Les rameurs et les vagues ont été totalement repeints, peut-être au cours de la restauration effectuée par Giuseppe Zanchi en 1733. La grosse tour donnant sur la lagune et les nuages sont caractéristiques de Palma, tandis que le style de Pâris Bordone se reconnaît dans la barque des saints (Moschini-Marconi, 1962). À cause des affirmations de Vasari, on espère à chaque examen trouver des éléments permettant d'établir une participation de Giorgione. L'hypothèse la plus raisonnable est que Palma aurait commencé le tableau et qu'après sa mort en 1528, Pâris Bordone aurait été chargé de le terminer, peut-être en même temps qu'il travaillait, toujours pour la Scuola, sur la *Remise de l'anneau au doge*.

Bibliographie : Moschini-Marconi, 1962 ; Pignatti, 1969.

VENISE, église Saint-Jean-Chrysostome
Sebastiano del Piombo
Saint Jean Chrysostome entre sainte Catherine, sainte Marie-Madeleine, sainte Lucie, saint Jean l'Évangéliste (?), saint Jean-Baptiste et saint Théodore (?)
Toile, probablement transposée d'un panneau, 200 x 165 cm

La controverse sur l'attribution remonte à Vasari, qui assigne l'œuvre à la fois à Giorgione et à Sebastiano del

Piombo. Sansovino raviva le débat en déclarant qu'elle avait été commencée par le premier et achevée par le second : *"Giorgione da Castel Franco famosissimo Pittore, il quale vi cominciò la palla grande con le tre virtù theologiche, & fu poi finita da Sebastiano, che fù Frate del piombo in Roma, che vi dipinse à fresco la volta della tribuna."* Sansovino ayant vu dans les saints des allégories des vertus théologiques, son témoignage n'a guère été pris au sérieux. Le départ de Sebastiano pour Rome à la fin du printemps ou au début de l'été 1511 a de tout temps permis de dater avec précision l'achèvement du retable.

Rodolfo Gallo (1953, 152) a publié le testament, daté du 13 avril 1509, de Caterina Cornarini, épouse de Nicolò Morosini, dans lequel elle fait, pour la décoration de l'autel de Saint-Jean-Chrysostome, un don – modeste – de vingt ducats, accompagné d'une étrange requête : qu'elle ne soit effectuée qu'après le décès de son mari. À en juger par le testament de celui-ci (qui demande à être enterré auprès d'elle), elle mourut la première. Les deux codicilles que Nicolò Morosini ajoute à son testament, datés du 4 et du 18 mai 1510, incitent à penser que le retable n'était pas commencé à cette époque : il l'aurait été au plus tôt en juin 1510, pour être achevé à l'été 1511. Une telle datation exclut que le tableau soit de Giorgione : tout au plus a-t-il pu être conçu ou commencé du vivant du peintre. En dépit de la documentation, Lucco (1994) a toutefois proposé une date antérieure. La composition est sans précédent dans l'art vénitien : un saint central, vu de profil, est flanqué de six saints ou saintes disposés asymétriquement. C'est le genre d'invention révolutionnaire que l'on assignerait volontiers à Giorgione. Le livre que tient saint Jean Chrysostome, sur lequel est inscrit le mot grec *agñôn* ("saints") (Bertini, 1985), est un élément capital de l'iconographie. On ne sait à quelles raisons répond le choix des saints. La présence de Catherine d'Alexandrie est sans doute un hommage à la donatrice.

Les résultats des travaux de conservation effectués pour l'exposition de Paris ont été publiés par Alessandra Pattanaro (*Le Siècle de Titien*, 301-303). De grossiers repeints au niveau des têtes, datant du XIXe siècle, ont été retirés (hélas, les peintures des têtes de plusieurs saints, sainte Catherine, saint Jean Chrysostome et son vieux compagnon sont usées) ; la fausse perspective architecturale et la colonnade, qui se sont révélées être des ajouts de la même époque, ont également été retirées. La restauration n'ayant pas montré la moindre trace de collaboration, il est désormais exclu que Giorgione et Sebastiano aient travaillé ensemble à l'exécution du retable.

Bibliographie : Gallo, 1953 ; Hirst , 1981 ; Bertini, 1985 ; Pattanaro, *Le Siècle de Titien*, 1993 ; Lucco, 1994.

VIENNE, Akademie der bildenden Künste, inv. n°466
Attribué à Titien, v. 1530-1540
Cupidon dans une loggia
Toile, 79 x 77 cm, fragment

Provenance : collection Graf Lamberg-Sprinzenstein, dans laquelle le tableau est désigné en 1821 comme *"Amore Quadro Bell.mo di Tiziano. N.B. è una porzione essendo il quadro stato tagliato"*.

Cupidon, le buste légèrement en arrière, est assis de façon quelque peu précaire sur un muret soutenant deux colonnes partiellement visibles. Le long contour d'une jambe dans l'angle inférieur gauche indique qu'il était accompagné d'une Vénus allongée. Le paysage derrière lui comporte un groupe de bâtisses rustiques comme on en voit dans le fond de la *Vénus* de Giorgione (Dresde) et le *Noli me tangere* de Titien (Londres). Il dérive sans doute de la *Vénus* : la grange et les arbres ne se retrouvent pas dans le *Noli me tangere*. Selon toute probabilité, ce fragment provient d'une composition représentant Vénus allongée sur une couche tandis que Cupidon ajuste son trait devant une baie donnant sur un paysage mais, curieusement, un détail mineur, la disposition et la forme des fenêtres de la maison la plus à gauche, se retrouve exactement dans le *Noli me tangere* de Londres (Richter, 1933, 218). Le fragment ressemble également à la *Vénus* de Dresde : Cupidon adopte une pose similaire, surtout si l'on remet en question certains détails de la reconstitution de Posse. La combinaison d'une scène d'intérieur à un personnage étendu avec un paysage vu à travers une baie suggère une datation entre la *Vénus* de Dresde et la *Vénus* d'Urbin, plus précisément dans la deuxième décennie du siècle. Fleischer et Mairinger (1990) proposent toutefois une datation beaucoup plus tardive pour ce fragment. Ils soulignent la disparité entre les éléments désuets de la composition, la précision des contours du drapé, qui contraste avec l'aspect novateur de la technique, le lourd *impasto* de la peinture du putto, qui rappelle la technique de Titien dans *Le Mariage mystique de sainte Catherine* (National Gallery, Londres) et *La Madone au lapin* (Louvre), tous deux datables d'environ 1530. Au cours des travaux de conservation, Fleischer et Mairinger (1990) ont découvert une *imprimatura* grise comme on en trouve chez Palma l'Ancien et chez Lotto (Lazzarini, 1983, 138). La légèreté de la touche et le type de l'enfant rappellent

deux productions de l'atelier de Titien, *Le Mariage mystique de sainte Catherine* (Hampton Court) et la *Sainte Conversation avec saint Jean et un donateur* (Alte Pinakothek, Munich). Le fragment doit donc dater des alentours de 1530. C'est sans doute une variation, produite par l'atelier de Titien, sur la *Vénus* de Dresde, l'un des tableaux les plus glosés de la Renaissance vénitienne.

Bibliographie : Baldass-Heinz, 1965 ; Poch-Kalous, 1968 ; Pignatti, 1969 ; Wethey, III, 1971 ; Fleischer et Mairinger, 1990.

VIENNE, Kunsthistorisches Museum
Polidoro Lanzani
Le Christ et Marie Madeleine
Toile, 68 x 94 cm

Provenance : collection Bartolomeo della Nave, Venise ; 1638-1649, Hamilton, Feilding ; collection de l'archiduc Léopold-Guillaume.

Bien que l'œuvre soit gravée en tant que Giorgione pour le *Theatrum pictorium* de Teniers, l'attribution n'a jamais été prise au sérieux. C'est l'un des rares cas où un tableau de la collection de Léopold-Guillaume est manifestement doté d'une attribution erronée.

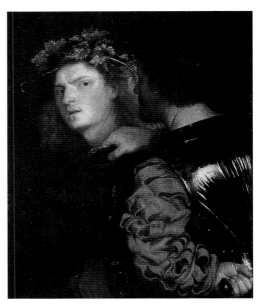

VIENNE, Kunsthistorisches Museum
Titien
Le Bravo, v. 1515-1520

ÉCOLE VÉNITIENNE DU XVIᵉ SIÈCLE, *La Vierge et l'Enfant dans un paysage*, bois transposé
sur toile, 44 x 36,5 cm, Saint-Pétersbourg, musée de l'Ermitage.

Toile, 77 x 66,5 cm. Esquisse de *La Mise au Tombeau* au revers.

Provenance : collection Bartolomeo della Nave, Venise ; 1638-1649, collection Feilding-Hamilton, avec attribution à Varotari ; collection de l'archiduc Léopold-Guillaume, comme *"Ein Bravo, Original von Giorgione"*.

De tous les tableaux attribués à Giorgione dans la collection de l'archiduc Léopold-Guillaume, *Le Bravo* est le plus connu, en partie parce que Boschini lui fait la part belle, en partie parce que le brio de l'exécution a beaucoup plu. Il figure en très bonne place dans plusieurs vues de la galerie de Léopold-Guillaume peintes par Teniers, deux fois dans le *Theatrum pictorium*, une fois sur le frontispice et une autre en tant que planche séparée. Ce tableau condense ce qu'on aimait le plus dans la production de Giorgione au XVIIe siècle, alors qu'au XXe, les chercheurs ont éprouvé de plus en plus de difficulté à l'intégrer au corpus des œuvres sûres.

Engerth (1884) a attribué *Le Bravo* à Titien après y avoir d'abord reconnu une œuvre de Giorgione que Marcantonio Michiel décrit en 1528 dans la collection de Zuanantonio Venier comme "les deux demi-figures qui s'affrontent" (il y a pourtant un seul agresseur dans le tableau) mais l'identification n'a pas convaincu. Plusieurs noms de disciples de Giorgione ont été avancés : Cariani (Cavalcaselle, 1871), Palma l'Ancien (Wickhoff, 1895), Domenico Mancini (Wilde, 1931). Durant les dernières décennies du XXe siècle, on est revenu à Titien, cette fois avec plus de succès. Parmi les nombreuses copies du XVIIe siècle, une esquisse succincte de Van Dyck (1635), qui comporte des différences d'avec le tableau de Vienne, a suscité l'idée qu'il avait dû exister une première version, disparue, de Giorgione. De fait, les radiographies révèlent que la tête de l'agresseur était, à l'origine, présentée de profil, comme dans l'esquisse de Van Dyck ; en outre, la position de sa main sur l'épaule du jeune homme est différente dans l'esquisse de Van Dyck et dans le dessin sous-jacent.

Réinterprétant la description passablement confuse de Ridolfi à partir de Plutarque (*Vita Marii*, xiv), Wind (1969, 7-10) reconnaissait dans le tableau la représentation de l'instant où Caïus Luscius fait des avances à son soldat Trebonius. Peu enclin à céder à une invite homosexuelle, celui-ci dégaine son épée, tue l'empressé et, à son procès, reçoit la couronne qu'à en croire Wind, il porte déjà dans le tableau en anticipation de sa victoire. Dans l'interprétation proposée par Bruce Sutherland (lettre du 9 octobre 1989 au Kunsthistorisches Museum) et développée par Sylvia Ferino (in *Titian, Prince of Painters*, 1991, 178-180), Titien représenterait le moment où le roi de Thèbes, Penthée, tente d'arrêter Bacchus afin d'empêcher que son culte ne se propage dans son royaume. Euripide raconte l'épisode dans *Les Bacchantes* et Ovide y fait allusion dans *Les Métamorphoses* (III, 515 *sq.*). Quoique rarement représentés, les traits du personnage qui se retourne sont les mêmes que ceux de Bacchus dans les tableaux exécutés pour le *Camerino* d'Alphonse d'Este. Si Sutherland a raison, alors son visage exprimerait la colère du dieu face au mortel qui prétend lui barrer la route. Penthée reçut son châtiment plus tard : il fut démembré par sa mère et ses sœurs, des Ménades, parce qu'il avait été témoin des ébats secrets des femmes lors du culte de Bacchus. L'épisode conclusif est parfois représenté, peut-être parce qu'il est raconté par Philostrate dont les *Imagines* ont souvent inspiré les artistes de la Renaissance.

Bibliographie : Engerth, 1884 ; Wind, 1969 ; Ferino, 1991.

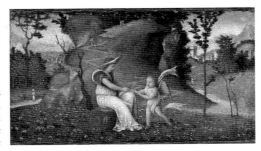

WASHINGTON, National Gallery of Art, inv. n°253
Vénus et Cupidon dans un paysage
Bois, 11 x 20 cm

Provenance : comtesse Falier, Asolo ; acheté au comte Contini-Bonacossi ; collection Samuel H. Kress, 1932-1939.

Attribué par Darcos et Furlan, comme la *Léda et L'Idylle* de style padouan, à Giovanni da Udine jeune, à l'époque où il fut, comme il le confia à Vasari, l'élève de Giorgione (*Giovanni da Udine 1487-1561*, Udine, 1987). La composition est tirée d'une plaquette de l'*Allégorie de la Gloire* (ill. 77) d'Andrea Riccio, aujourd'hui au Staatliche Museen de Berlin. Le chemin en zigzag n'est pas dans le dessin sous-jacent. Lors de travaux de conservation, on a découvert une serrure au centre du panneau : le tableau a vraisemblablement été conçu comme un couvercle pour un coffret à bijoux (Shapley, 1979, 216-217). La photographie à l'infrarouge, à paraître dans le catalogue de la National Gallery de Washington, révèle un dessin préliminaire témoignant d'une calligraphie hardie, digne d'un artiste comme Pordenone. Plus que le style graphique de Giovanni da Udine, il convient de reconnaître un travail qui pourrait dater de la première décennie du XVIe siècle. Le réflectogramme infrarouge ne nous éclaire pas sur l'objet que Cupidon tend à Vénus. Le traitement giorgionesque, bien dans le goût du jour, est parfaitement adapté au décor d'un coffret.

Bibliographie : Shapley, 1979.

WASHINGTON, National Gallery of Art, Collection Widener, inv. n°1942.9.2
Attribué à Giovanni Bellini
Orphée
Bois, transposé sur toile (1929), 39,5 x 81,3 cm

Provenance : peut-être Charles Ier, Angleterre ; Stefano Bardini, Florence ; Hugo Bardini, Paris ; Agnew's, Londres ; vendu par Arthur J. Sulley, Londres, en 1925, à Joseph E. Widener, qui l'a légué à la National Galley of Art de Washington en 1942.

L'œuvre est souvent identifiée au tableau de Giovanni Bellini représentant notamment une gazelle, qu'en 1520, dans une lettre à Alphonse d'Este, Jacomo Tebaldi mentionne comme étant dans la collection de Giovanni Cornaro à Venise (Shapley, *Gazette des beaux-arts*, 1945, 27-30) : Tebaldi avait été chargé par son maître de faire voir à Titien une gazelle mais la bête était morte, sa carcasse avait été jetée dans un canal, et l'artiste dut travailler à partir d'une représentation *"ritratta in piccola proporzione con altre cose dalla mano di Giovan Bellini in un quadro che si teneva in casa"*. Il n'est guère concevable que le tableau perdu de la gazelle que Titien devait copier puisse être cette énigmatique allégorie comportant divers animaux, dont certains, au fond, ont de vagues allures de gazelles. Plus plausible est le rapprochement avec la mention de Richard Symonds d'un tableau de la collection de Charles Ier d'Angleterre, *"Dec. 1652. Orphée & a Woman & a Paes [paysage], naked figures. Bellini's manner"*, répertorié à nouveau dans un inventaire des biens du souverain à Greenwich, cette fois comme *"a peece of Orpheus"* (*Walpole Society*, XLIII, 1970-1972, 63).

Le tableau est en mauvais état, la surface très usée et repeinte. Il s'agit peut-être d'une peinture de mobilier ou d'un couvercle de coffret. De nombreux chercheurs, comme Berenson, ont cru à sa qualité et ont suggéré une attribution à Bellini, d'autres à Giorgione. Parmi les lacunes qui parsèment la surface, la plus importante, dans l'angle inférieur droit, a été recouverte d'un triangle d'herbe. On note de nombreuses retouches décolorées, particulièrement gênantes dans les zones comme le bleu uniforme du cours d'eau. Des affaissements horizontaux dans la couche de peinture correspondent aux jointures d'origine du panneau : les craquelures régulières sont également à mettre sur le compte du premier support. Il est possible que le panneau ait été amputé des deux côtés, comme incitent à le penser les animaux coupés sur les bords gauche et droit. Un repentir dans la partie supérieure du corps de Circé montre qu'elle se tournait d'abord légèrement moins vers sa gauche. Les importantes retouches décolorées et l'état du tableau (nettoyé pour la dernière fois en 1919 ; patine retirée et vernis rafraîchi par H.N. Carmer en 1930) interdisent toute attribution définitive.

La réflectographie infrarouge révèle un ample dessin sous-jacent, d'une grande beauté, tracé à la pointe du pinceau dans le style de Giovanni Bellini. Les indications préliminaires de paysage semblent indiquer que Circé et Orphée ont d'abord été situés dans une sorte de clairière. Le fond boisé a été conçu d'emblée comme une partie importante de la composition. Le peintre a commencé par dessiner le paysage puis a improvisé les détails. Les figures ont été travaillées plus tard. Toujours dans la mise en place, l'expression tendre et sensuelle du satyre rappelle Riccio. Les radiographies apportent peu d'enseignement sur la conception du tableau.

Si ce tableau n'existait pas, *Le Festin des dieux* de Bellini semblerait ne pas avoir beaucoup marqué les peintres vénitiens. Le fond ponctué d'arbres évoque le chef-d'œuvre de Bellini, le personnage d'Orphée rappelle son Mercure enivré, ce qui autorise à proposer une datation légèrement antérieure ou postérieure à 1514. Toutefois, la pruderie de ton, le bras de Pan cachant maladroitement les seins de sa compagne et le drapé blanc voilant son sexe suggèrent un état d'esprit fort différent de celui du *Festin des dieux*. Wendy Stedman Sheard a démontré qu'une subtile pensée néoplatonicienne sous-tend l'invention.

Bibliographie : Kurz, *Burlington Magazine*, LXXXIII, 1943 ; Hartlaub, 1951 ; Schapiro, *Studies in the History of Art*, 1974 ; Sheard, 1978 ; Shapley, *The Pastoral Landscape*, 1979.

WASHINGTON, D.C., collection Phillips, inv. n°0791
École vénitienne du XVIᵉ siècle
Le Temps et Orphée ou *L'Astrologue*
Panneau, 12 x 19,5 cm

Provenance : collection Pulszky, Budapest jusqu'à 1937 ; probablement Galerie Sanct Lucas, Vienne, jusqu'à 1939 (ayant prétendument appartenu à la collection Thyssen, Lugano) ; acheté par Duncan Phillips à Arnold Seligman, Rey and Co, New York, 1939.

Rares sont les chercheurs qui attribueraient cette charmante invention pleine de poésie à Giorgione lui-même, quoiqu'elle soit stylistiquement proche de lui. En regroupant ce petit tableau, qu'il intitule "L'Astrologue de Phillips", avec les panneaux d'ameublement de Padoue, Pignatti donne au problème de l'attribution une solution qui emporte la conviction (1969, A.66). Le style du dessin sous-jacent révélé par la réflectographie infrarouge diffère beaucoup de celui de la surface et s'écarte également de celui des mises en place du groupe de panneaux auquel l'œuvre se rattache (ill. 74 et 75 ; le réflectogramme est reproduit pour la première fois dans le présent ouvrage). On n'a jamais su expliquer le sujet mais le grand âge de l'homme et son sablier, bien mis en évidence, sont d'ordinaire associés au Temps dans son rôle de héraut de la Mort. Le joueur de viole pourrait être Orphée : celui-ci est représenté de façon similaire dans le tableau de la collection Widener. Les poètes et les peintres de l'Italie de la Renaissance, comme Politien et Giorgione, étaient fascinés par Orphée. Apollon et Chronos représentent peut-être l'opposition du temps et de la musique. Comme Wendy Stedman Sheard l'a proposé, Orphée joue de son instrument en faisant fi du sablier : par la vertu de la musique, il survivra à la mort et au temps.

Bibliographie : Pignatti, 1969 ; Sheard, 1978.

WASHINGTON, D.C., National Gallery of Art, inv. n°369
Attribué à Giovanni Cariani
Portrait d'un gentilhomme vénitien (*Portrait Goldman*)
Toile, 76 x 64 cm
Inscription sur le parapet : "VVO"

Provenance : Robert P. Nichols, Londres ; vente William Graham, Christie's, 10 avril 1886 sous le titre "Portrait d'un homme de loi" ; 1886, en stock chez Colnaghi, Londres; vente Henry Doetsch, 22 juin 1895, Christie's Londres, avec attribution à Licinio ; 1897 (au moins jusqu'en 1905), collection de George Kemp, premier baron Rochdale, Beechwood Hall, Rochdale, Lancashire ; en stock chez Duveen dans les années vingt ; 1920, collection Henry Goldman, New York, avec attribution à Titien ; acheté à Duveen Brothers pour la collection Samuel H. Kress, 1937.

Étant donné l'aspect désolant de ce portrait, il est étonnant qu'il ait été attribué à Giorgione ou à Titien. La surface des différentes strates picturales est très usée. D'innombrables lacunes mineures se distribuent sur tout le tableau. Les lacunes les plus importantes se concentrent dans le ciel, l'eau et les toits des bâtiments vus par la fenêtre, dans le fond, le parapet, la couverture du livre et les zones sombres du vêtement du patricien. Le visage est épargné. La restauration de 1962 a permis de découvrir sur le parapet les lettres "VVO", mais le "O" reste une hypothèse. La radiographie révèle divers repentirs : à l'origine, l'homme tenait dans la main droite la garde d'une épée ou un poignard, modifié(e) ultérieurement en rouleau de parchemin et, finalement, en mouchoir ou gant plié.

À la suite de la restauration de 1962 (Palluchini, 1962, 234), le tableau a parfois été attribué à Titien (Morassi, 1967 ; Shapley, 1968) sur la base d'une comparaison avec deux précédents portraits à parapets, d'une qualité infiniment supérieure, *La Schiavona* et *L'Arioste*, qui n'ont rien de commun avec le premier projet, extrêmement maladroit, qu'a révélé l'examen radiographique du portrait de Washington. Le premier portrait réalisé par Titien est probablement, comme le suggère une récente restauration, le portrait de son père conservé à l'Ambrosiana de Milan (Garberi, 1977, n°4) : il rappelle fortement le style de Gentile Bellini. Par son style, la veste en velours rouge se rapproche beaucoup de celle que porte le jeune homme du *Portrait Giustiniani* de Giorgione : les deux tableaux ont vraisemblablement été réalisés à la même époque. Les légères hésitations qui transparaissent dans le modelé de la main et de la lèvre inférieure sont amplement compensées par la merveilleuse texture du velours et de la cuirasse usés par le temps. Si Titien était, dès ses débuts, capable d'excellents portraits comme celui-ci, comment peut-on lui attribuer le *Portrait Goldman* ?

Pignatti (1969) donnait le *Portrait Goldman* au dernier Giorgione, triste et improbable point d'orgue : l'attribution a été ignorée par d'autres chercheurs (par exemple Torrini, 1993). L'impression "désagréable" et "dérangeante" (Wethey, 1971, 185) que produit ce portrait ne doit pas être ignorée : elle ne s'explique pas seulement par le mauvais état du tableau, mais aussi par la maladresse de la composition et de l'organisation des formes. Les examens radiographiques tendent à montrer que le projet initial était inepte, sans comparaison avec ce que l'on connaît soit de Giorgione soit de Titien. Comme la surface est très usée, on ne peut fonder une attribution sur la facture : il convient d'en décider sur la base du projet, ainsi que de l'agressivité de la pose et de l'expression du personnage. David Alan Brown m'a suggéré que l'auteur pourrait être Cariani, qui emploie souvent des poses similaires pour ses modèles masculins, par exemple le personnage central du *Concert* de la collection Heinemann (Lugano), et les portraits du musée de Caroline du Nord (Raleigh).

Bibliographie : Palluchini, 1962 ; Morassi, 1967 ; Shapley, 1968 ; Pignatti, 1969 ; Wethey, 1971 ; *Le Siècle de Titien*, 1993.

WASHINGTON, collection particulière
École vénitienne, début du XVIᵉ siècle
Saint Jean Baptiste prêchant dans le désert
Panneau, 34,3 x 27,9 cm

Provenance : galerie Piero Corsini, New York ; collection particulière, Washington.

Ce tableau, qui dépeint une scène religieuse devant un fond de paysage, reprend l'iconographie religieuse des

panneaux des Offices. Récemment découvert, il n'a été montré au public qu'à l'occasion de l'exposition sur le paysage pastoral tenue à Washington en 1988. L'attribution à Giorgione est optimiste : elle ne soutient pas la comparaison détaillée avec les panneaux des Offices.

Bibliographie : *Pastoral Landscape*, cat. n°5, 1988.

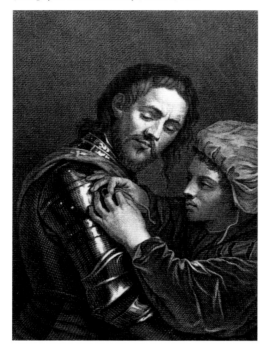

YORKSHIRE, Castle Howard
D'après Giorgione
Chevalier avec son page
Papier ou vélin marouflé sur bois avec colle au blanc de plomb, 21x 18 cm

Provenance : répertorié sous le n°419, *"Portrait d'un homme illustre"* dans l'inventaire de 1671 de madame Henriette d'Angleterre, duchesse d'Orléans ; par héritage, duc d'Orléans (gravé par Besson, 1786) ; 1792, vendu au duc de Carlisle (gravé par A. Cardon, 1811) ; par héritage, Simon Howard.

Au XVIIᵉ siècle, le tableau est attribué à Giorgione et identifié comme *Portrait de Gaston de Foix (duc de Nemours) avec son page lui retirant son armure*, alors que le modèle est trop âgé. L'incongruité est d'ailleurs remarquée par le compilateur du catalogue de la collection des Orléans (*Galerie du Palais Royal*, Paris, II, 1786, pl. 3). En dépit de la tradition particulièrement tenace dans les inventaires français, qui veut que Giorgione ait portraituré Gaston de Foix, rien ne prouve que le modèle supposé se soit rendu en Italie avant que le titre de "lieutenant du Roi dans le Milanais" ne lui soit conféré en février 1511 : à cette date, Giorgione était déjà mort. De plus, le personnage ne ressemble pas à Gaston de Foix tel qu'il apparaît dans le gisant sculpté par Bambaia et conservé au Castello Sforzesco de Milan. Waagen ne fait pas état de cette identification quand il décrit le tableau dans la résidence urbaine de Lord Carlisle en 1854 (*Treasures of Art in Great Britain*, II, 1854, 278) : "Giorgione. Un guerrier, apparemment blessé ; un jeune homme ôtant son armure. Un petit tableau, de noble sen-

timent ; doré & transparent dans les tons de la chair, & fort harmonieux dans les teintes puissantes & pleines du drapé."

En 1992, un examen au département de conservation de la National Gallery a définitivement exclu l'attribution à Giorgione tout en confirmant la grande qualité du tableau : la facture, l'empâtement des reflets sur l'armure suggèrent une date ultérieure. Les radiographies montrent une aisance de la touche qui tend à exclure l'œuvre d'un copiste. Les bords ont été repeints lorsque le papier (ou vélin) a été marouflé sur bois. Le panneau a peut-être été utilisé sur un meuble : un motif figure au revers. Le *Portrait d'homme en armure* de Sebastiano del Piombo (Hartford Atheneaeum, Connecticut) présentait une composition similaire : un page sur la gauche du tableau a été recouvert : la vieille tradition suivant laquelle le panneau de Castle Howard serait, comme la copie connue de Pencz, la copie d'un original disparu de Giorgione, s'en trouve donc renforcée.

Copies : Kunsthistorisches Museum, Vienne ; Staatsgalerie, Stuttgart ; Casa Alfieri di Sustengo, Turin ; collection Spanio, Venise ; copie de plus grand format, signée George Pencz, citée par Waagen dans la collection du comte Redern, Berlin (*Die vornehmsten Kunstdenkmäler in Wien*, 45), devenue par la suite collection Kauffmann ; variante vendue par Sotheby's, 13 octobre 1976.

Bibliographie : Crowe et Cavalcaselle, *History of Painting in Northern Italy*, III (présenté comme flamand) ; catalogue de Vienne, 1882, n°245 ; C. Stryienski, *La Galerie du Régent*, Paris, 1913 ; Justi, 1936, II ; Richter, 1939 ; "Italian Art in Britain", exposition à la Royal Academy of Arts, Londres, 1960 ; Pignatti, 1971 (attribué à Pâris Bordone).

VENISE, façade du Palazzo Loredan – plus tard Vendramin-Calergi –, à Sant'Ermagora, San Marcuola
STOCKHOLM, Statens Konstmuseer – Nationalmuseum, inv. n° NM 1515/1863
Alessandro Varotari, dit Il Padovanino, d'après Titien

Figure allégorique de la Diligence
Sanguine rehaussée de blanc sur papier bleuâtre, 40,4 x 27 cm

On connaît plusieurs reproductions de ce personnage : la plus ancienne, une sanguine d'Alessandro Varotari dit Il Padovanino, conservée au Nationalmuseum de Stockholm ; une autre sanguine à la bibliothèque de l'université de Salzbourg (Tietze-Contrat, 1940) ; une gravure des *Varie pitture* de Zanetti (1760). La fresque originale, disparue, a souvent été attribuée à Giorgione bien que Vasari, qui est le premier à la citer, l'attribue à Titien dans l'édition de 1550. Ridolfi suit Vasari mais Boschini, qui ne se fie ni à Vasari ni à Ridolfi pour tout ce qui a trait à Venise, donne la fresque à Giorgione, ainsi, d'ailleurs, que d'autres fresques, d'*huomini maritimi* sur la même façade : "*dello stesso Giorgione, sopra una porta si vede una figura di Donna rappresentante la Diligenza, e di sopra l'altra corrispondente, la Prudenza, cose rare*" (*Le Minere*, 1664, 483). Zanetti suit Boschini, comme il le fait toujours. Les chercheurs modernes lui ont emboîté le pas, hormis Valcanover (1969).

La construction du palais étant achevée en 1509, les fresques de la façade ont probablement été commandées par Andrea Loredan lui-même. On a vu que le *Jugement de Salomon* de Sebastiano del Piombo était destiné au même édifice (Hirst, 1981). Les fresques de la *Diligence* et de la *Prudence* à l'extérieur et le grand tableau de la *Justice* à l'intérieur du palais conviennent bien à une carrière politique placée, semble-t-il, sous le signe de la précarité. *Savio del Consiglio* en 1505, Andrea Loredan est élu *Capo dei Dieci* début 1506 et, après un séjour dans le Frioul, est réélu *Capo dei Dieci* en août 1509. Une disgrâce survenant tout de suite après, il est envoyé à Burano. On le retrouve toutefois *Capo dei Dieci* en novembre 1510. Commanditaire averti, Andrea exige une iconographie soigneusement élaborée pour mettre en valeur sa vertu politique. On ne sait quelle raison a amené Boschini à attribuer la fresque à Giorgione ni pourquoi Zanetti l'a appelée "la meilleure œuvre qui nous ayons de lui". Peut-être Boschini se livre-t-il à une simple manœuvre commerciale : il aurait ainsi essayé de faciliter la vente de *La Vecchia*, inscrite sur la liste Médicis de 1681.

Bibliographie : Tietze-Conrat, 1940 ; Valcanover, 1969 ; Pignatti, 1971 ; Per Bjurström, *Italian Drawings*, Nationalmuseum, Stockholm, 1979 ; Hirst, 1981.

NOTES

CHAPITRE I

1. Cette correspondance et d'autres documents ayant trait à Giorgione sont reproduits à la fin du présent volume.

2. Pour l'orthodoxie précédente, voir Pignatti (1969). Son point de vue a été remis en question depuis par Anderson (1972), Ballarin (1979), Rearick (1979), Hirst (1981) et, dernièrement, par Maschio (1995).

3. Charles Hope, "Titian's Biographers", 1993, p. 195.

4. A. Quondam, "Sull'orlo della bella fontana : Tipologie del discorso erotico nel primo Cinquecento", in *Amor Sacro e Profano*, pp. 65-81.

5. L'étude fondamentale sur le sujet demeure celle d'A. Serena, *La cultura umanistica a Treviso nel secolo decimoquinto, Miscellanea di Storia veneta*, Serie 3, III, Venise, 1912. On y définit le troisième quart du Quattrocento comme une période où les études humanistes fleurirent dans le Trévisan.

6. Pour la meilleure édition critique de ce texte, voir Giovanni Pozzi et Lucia A. Ciapponi, Padoue, 1964, 2 vol. L'identité véritable de l'auteur a suscité de nombreuses spéculations. Les responsables de cette édition pensent que c'est l'un des nombreux dominicains qui portaient au XVᵉ siècle le nom de Francesco Colonna au couvent SS. Giovanni e Paolo de Venise. Pour un autre point de vue, on se reportera à Lamberto Donati, "Il mito di Francesco Colonna", *Bibliofilia*, LXIV, 1962, pp. 247-253. Récemment, la théorie, déjà avancée en 1618 par un historien de l'ordre des Servites et suivant laquelle l'auteur serait un servite de Trévise, Frate Eliseo, a été reprise par Piero Scapecchi dans une série d'articles : voir, par exemple, "L'*Hypnerotomachia Poliphili* e il suo autore", in *Accademie e biblioteche d'Italia*, LI, 1983, pp. 286-298. Un panorama de la littérature récente sur le sujet est donné par Emilio Lippi, in *Studi trevisani*, II, 1985, pp. 159-162.

7. E.D. MacDougall, "The Sleeping Nymph: Origins of a Humanist Fountain Type", in *Art Bulletin*, LVII, 1975.

8. Par exemple, Marcon (1994, pp. 107-131).

9. Sur la biographie de Crasso, voir G. Biadego, "Intorno al *Sogno di Polifilo*", in *Atti del Reale Istituto Veneto di Scienze, Lettere ed Arti*, LX, 1900-1901, pp. 699-714.

10. Pour les récentes théories sur la question non résolue de la paternité du livre, voir le catalogue de l'exposition *Aldo Manuzio e l'ambiente veneziano 1494-1515*, Venise, 1994.

11. Gauricus, sous la direction de Chastel et Klein (1969, pp. 254-255) ; passage commenté dans Sheard (1971, p. 209) et Luchs (1995, pp. 37-38).

12. *Diarii*, I, p. 96.

13. Cet important document a été publié pour la première fois dans son intégralité par Sheard (1977, pp. 219-268).

14. W. Rearick, "Chi fù il primo maestro di Giorgione ?", 1979, pp. 187-193.

15. Dal Pozzolo (1991, pp. 36-37) a suggéré un lien entre cette région et le commanditaire de Giorgione, Girolamo Marcello.

16. *Leonardo & Venice*, catalogue de l'exposition du Palazzo Grassi, Venise, 1992.

17. Noté en premier lieu par Ballarin (1979, pp. 227-252).

18. Wendy Stedman Sheard a avancé de façon convaincante que Titien aurait été fortement influencé par les dessins de Léonard pour les têtes des apôtres, lorsqu'il dessina les *sinopie* des fresques de la Scuola del Santo, Padoue, en 1511 ; voir "Titian's Paduan frescoes and the issue of decorum", in *Decorum in Renaissance Art*, sous la direction de F. Ames-Lewis et A. Bednarek, Londres, 1992, pp. 89-102.

19. Avancée par Anderson (1979, p. 156) cette filiation a été acceptée par la plupart des chercheurs ; voir, par exemple, David Alan Brown, entrée correspondante du catalogue *Leonardo & Venice*, p. 340.

20. Voir Pietro Marani, entrée correspondante du catalogue *Leonardo & Venice*, p. 346.

21. Paschini (1926-1927, p. 174).

22. Pietro Marani a attiré l'attention sur l'importance, pour Léonard de Vinci, de la collection d'antiquités de Grimani, et il a prouvé que le dessin tardif de *Trois Nymphes dansant* dérive des danseuses sculptées sur la base de deux candélabres en marbre. À la suite de Padoan (catalogue *Leonardo & Venice*, 1992), il suggère en outre que Léonard connaissait les Grimani : vers 1503-1504, l'adresse du secrétaire du cardinal Domenico, dont on sait aujourd'hui qu'il s'agissait de Stefano Ghisi, a été inscrite dans le Codex Arundel sur une feuille d'études de canaux sur l'Arno ; cf. Marani, *Achademia Leonardi Vinci. Journal of Leonardo Studies & Bibliography of Vinciana*, VIII, 1995.

23. "Uno quadro une testa con girlanda di man de lunardo vinci."

24. "Uno quadro testa di bambocio di lunardo vinci."

25. J. Shell et G. Sironi, "Salaì and Leonardo's Legacy", in *The Burlington Magazine*, CXXXIII, 1991, pp. 95-109.

26. P. Marani, *Leonardo e i Leonardeschi a Brera*, Florence, 1987, pp. 11-65.

27. Certains chercheurs ont essayé d'identifier le modèle ; ainsi Malaguzzi Valeri, qui a avancé le nom de Gerolamo Casio. Sa proposition est analysée, avec d'autres, dans V. Markova, "Il 'San Sebastiano' di Giovanni Antonio Boltraffio e alcuni disegni dell'area Leonardesca", in *I Leonardeschi a Milano : fortuna e collezionismo*, sous la direction de M.T. Fiorio et P. Marani, *Atti del convegno internazionale*, Milan, 25-26 septembre 1990, Milan, 1991, pp. 100-107.

28. Dans le catalogue de la récente exposition, on a voulu suggérer que Giorgione avait connu les inventions de Léonard de Vinci par l'intermédiaire des réalisations d'une figure mineure, Giovanni Agostino da Lodi ; voir P. Humfrey, *Leonardo & Venice*, pp. 358-359. Certes, aucun chercheur ne nierait le fait que Giovanni Agostino da Lodi offre un intéressant exemple supplémentaire d'imitateur de Léonard en Vénétie, mais il n'existe aucun lien entre lui et Giorgione.

29. Pour une analyse détaillée de la découverte d'Yvonne Szafran, voir l'entrée de notre catalogue et notre chapitre III "Mythes et vérités de l'analyse scientifique des tableaux".

30. Ces documents célèbres furent souvent publiés mais sans les noms des signataires, jusqu'aux impeccables transcriptions de Maschio (1978, 1994) ; lui-même, néanmoins, a omis d'attirer l'attention sur le nom d'Aurelio.

31. Pour un résumé des exégèses sur Aurelio et sur sa carrière fort commentée, voir M.G. Bernardini, "L'*Amor Sacro e Profano* Nella storia della critica", dans le catalogue de l'exposition *Amor Sacro e Profano*, 1994, pp. 35-39.

32. Il est préférable de lire le texte dans une édition moderne, soit P. Barocchi, *Trattati d'arte del Cinquecento*, I, Bari, 1960, pp. 95-139. Voir aussi Gilbert, *Marsyas*, III, 1946, pp. 87-106, et l'essai de Puttfarken (1991, pp. 75-95) dans lequel sont étudiés les théoriciens vénitiens à travers les débats des auteurs du XVIIIᵉ siècle.

33. Adapté littéralement de la définition de la connaissance chez Aristote dans *La Métaphysique*, 981a.

34. Pour une analyse plus détaillée des emprunts de Titien aux artistes d'Italie centrale, voir Gilbert (1980) et surtout Joannides (1990).

35. À propos du tableau du Pérugin, dans la correspondance échangée par Isabelle d'Este et le peintre, sont évoquées à la fois la *poesia* et la *poetica nostra invenzione* ; W. Braghirolli, "Notizie e Documenti inediti intorno a Pietro Vannucci detto il Perugino", in *Giornale di Erudizione Artistica*, II, 1873, pp. 159-163.

36. "*E perchè la pittura è propria poesia, cioè invenzione, la qual fa apparere quello che non è, però util sarebbe osservare alcuni ordini eletti dagli altri poeti che scrivono, i quale nelle loro comedie et altre composizioni vi introducono la brevità : il che deve osservare il pittore nelle sue invenzioni, e non voler restringere tutte le fatture del mondo in un quadro, n'anco disegnare le tavole con tanta istrema diligenza come usava Giovan Bellini, perch'è fatica gettata, avendosi a coprire il tutto con li colori, e men è utile oprare il velo over quadrature, ritrovata da Leon Battista [Alberti] cosa inscepida e di poca costruzzione.*" Barocchi, *op. cit.*, pp. 115-116.

37. L. Curtius, *European Literature and the Latin Middle Ages*, New York, 1963, chapitre XIII : "Brevity as an idea in style".

38. Avancé par Patricia Fortini Brown, in *Venetian narrative painting in the Age of Carpaccio*, Londres, 1988.

39. "*La poesia per la invention de le hopere, la qual nase de grammatica e retorica ancor dialetica. E de istorie convien esser pittor copiosi*". Pour le texte de la lettre, voir L. Servolini, *Jacopo dei Barbari*, Padoue, 1944, pp. 105-106.

40. *Ibid.*, p. 115.

CHAPITRE II

1. Les notes de Michiel, une première fois transcrites et préparées pour la publication par Jacopo Morelli, bibliothécaire de la Marciana à Venise, parurent sous le titre *Notizia d'opere di disegno nelle prima metà del XVI esistenti in Padova, Cremona, Milano, Pavia, Bergamo, Crema e Venezia*, Bassano, 1800. Une édition ultérieure due à T. Frimmel, *Der Anonimo Morelliano*, Vienne, 1888, procure une transcription légèrement améliorée mais, pour ces deux pionniers, l'identité de l'auteur demeure un mystère. On doit à Emmanuele Cicogna une biographie de Michiel qui reste inégalée : "Memorie intorno la vita e le opere di Marcantonio Michiel veneto della prima metà del Cinquecento", in *Memorie dell' Istituto Veneto*, IX, 1861, pp. 359-425. Fort de son incomparable connaissance des sources vénitiennes, Cicogna suggéra d'attribuer à Michiel la paternité du manuscrit de la Marciana sur la base d'une analyse comparative avec l'écriture de lettres de sa main conservées à la Biblioteca Correr, mss Cicogna 368/369. En outre, le choix des monuments et des tableaux recensés et pour lesquels sont proposées des attributions dans le texte de la description de Bergame, *Agri, et Urbis Bergamotis descriptio Marci Antonii Michaelis patricii Venetii*, publié en 1532, correspond à la description que Michiel fait de la ville dans ses notes. La *Descriptio* et les notices sont ainsi les deux seules sources qui attribuent la chapelle Colleoni au sculpteur Giannantonio Amadio Pavese. Sur la biographie de Michiel, voir également F. Nicolini, *L'arte napoletana del Rinascimento e la lettera di Pietro Summonte a Marcantonio Michiel*, Naples 1925 ; et les articles de J. Fletcher, "Marcantonio Michiel: his friends and collection", in *The Burlington Magazine*, CXXIII, 1981, pp. 453-466 et "Marcantonio Michiel, 'che ha veduto assai'", *ibid.*, pp. 602-608.

2. Cicogna (1861, pp. 362-363).

3. Voir, par exemple, la lettre de Donato Giannotti à Marcantonio Michiel lui demandant des renseignements sur Venise qu'il veut inclure dans son dialogue *Della Repubblica de' Veneziani*, 30 juin 1533, in L.A. Ferrai, *Atti del Reale Istituto Veneto di Scienze, Lettere ed Arti*, III, serie sesta, 1884-1885, pp. 1570-1584. Cicogna (1861, pp. 379-387) rapporte des témoignages d'amis de Michiel révélant leur admiration pour lui.

4. Rava (1920).

5. Anderson (1979).

6. I. Favaretto, "Inventario delle Antichità di Casa Mantova Benavides", in *Bollettino Museo Civico*, Padoue, LXI, 1972 (1878), pp. 35-164.

7. Clifford Brown, "An Art Auction in Venice in 1506", in *L'Arte*, XVII-XX, pp. 121-136.

8. Cette omission est étudiée par Luchs (1995, pp. 17-20).

9. On a souvent suggéré que la statue de Mercure portait sur le côté une plaque avec un horoscope de l'année 1527, celle du mariage de Michiel, mais on a récemment montré que la plaque n'est qu'un attribut astronomique de Mercure : J.C. Eade, "Marcantonio Michiel's Mercury Statue: Astronomical or Astrological", in *Journal of the Warburg and Courtauld Institutes*, XLIV, 1981, pp. 207-209.

10. Fletcher (1973).

11. Voici la description dithyrambique de Michiel : "*El quadretto del S. Ieronimo che nel studio legge in abito Cardinalesco, alcuni credono che el sii stato de mano de Antonello da Messina : ma li più, e più verisimilmente, l'attribuiscono a Gianes, ovvero al Memelin pittor antico Ponentino : e cussì mostra quella maniera, benchè el volto è finito alla Italiana ; sicchè pare de man de Iacometto. Li edificii sono alla Ponentina, el paesetto è naturale, minuto, e finito, e si vede oltra una finestra, e oltra la porta del studio, e pur fugge : e tutta l'opera per sottilità, colori, disegno, forza, e rilevo è perfetta. Ivi sono ritratti uno pavone, un cotorno, e un bacil da barbiero espressamente. Nel scabello vi è finta una letterina attaccata aperta, che pare contener el nome del maestro ; e nondimento, se si riguarda sottilmente appresso, non contiene lettera alcuna, ma è tutta finta. Altri credono che la figura sii stata rifatta da Iacometto Veneziano.*" Le peintre Jacometto Veneziano n'est documenté que dans les carnets de Michiel. On peut lui attribuer le double portrait de la collection Lehman (Metropolitan Museum of Art, New York), également décrit par Michiel.

12. Ms. Cicogna 2848, Biblioteca del Museo Correr, Venise. Il est surprenant que les journaux de Marcantanio n'aient jamais été publiés malgré toutes les informations extrêmement intéressantes qu'ils fournissent sur le monde de l'art romain.

13. La littérature sur le séjour romain de Michiel est passée en revue par Fletcher (1981, pp. 455 *sqq.*).

14. "*Li Filosofi coloriti nella fazzata sopra la piazza, e li altri Filosofi a chiaro e scuro verdi nella Sala, furono de man de Donato Bramante.*" Voir l'édition de Michiel par Frizzoni, 1884, pp. 125-126 : le commentaire sur Bergame est d'un intérêt tout spécial dans la mesure où l'auteur était natif de cette ville.

15. *Buste grotesque d'un homme de profil*, dessin de Léonard de Vinci, Christ Church, Picture Gallery, Oxford, daté des environs de 1503 et mis en rapport avec une tête décrite par Vasari comme "*quella di Scaramuccia capitano de' Zingani*".

16. Rares ont été les tentatives, dans toutes les exégèses recensées par Settis (1976), pour expliquer le mot "*cingana*". On a prétendu récemment (Holberton, 1995) que tout le débat pouvait se résoudre très aisément, que le tableau ne représentait rien d'autre qu'une famille de tziganes – comme Michiel l'a dit, a-t-on avancé. Or, Michiel n'a pas dit cela, il a simplement écrit que *la femme* était une tzigane. À l'appui de sa thèse, en guise de méthode comparative, Holberton reproduit maintes images d'exotiques familles du voyage, or pour aucune nous ne sommes certains qu'elles représentent bien des tziganes : on les a souvent dénommées "familles d'Orientaux", ou "de Turcs", ou bien "d'étrangers exotiques". De plus, à la différence de la femme de *La Tempête*, tous ces personnages sont vêtus. L'article d'Holberton, contrairement à ce que croit l'auteur, est la démonstration même de la difficulté qu'il y a à comprendre la description de Michiel.

17. Voir Patricia Rubin, *Giorgio Vasari. Art and History*, Londres, 1995, surtout pp. 135-137 et 244-245, où l'auteur analyse les raisons pour lesquelles Venise déplaisait à Vasari.

18. Hope répugne à accepter la date de naissance que Vasari donne pour Giorgione ("Biographies of Titian", 1994, p. 195, note 124) : puisque l'informateur de Vasari était Titien, qui ne pouvait même pas se rappeler son âge, nous dit Hope, comment aurait-il pu se rappeler celui de l'un de ses aînés ? Or, le passage où figure la date de naissance de Giorgione corrigée ne figure pas dans la *Vie* de Titien. Il peut donc aisément venir d'une autre source.

19. Voir Lucco (1994) pour la plus récente analyse de cette œuvre.

20. Richter (1937, pp. 207-208), étudie toutes les connaissances acquises sur les portraits de Gonsalvo et avance que, puisque Gonsalvo visita Venise en 1501, telle devrait être la date du portrait perdu. Voir également l'échange de lettres entre Richter et E. Panofsky, in *Art Bulletin*, XXIV, 1942, pp. 199-201, qui aboutit à un accord sur le fait que le portrait de Gonsalvo, alors dans la collection Brocklesby, est du cercle de Hans Burgkmair et n'a aucun rapport avec Giorgione.

21. Dans un essai de 1993 (pp. 178-182), Hope a montré que Titien a donné à différents auteurs des informations contradictoires sur lui-même.

22. *Rime alla Rustica di Magagnò*, Venise, 1569, f.19°.

23. *La Quarte parte delle Rime alla rustica di Menon, Magagnò e Begotto*, Venise, 1583.

24. D. von Hadeln, "Sansovinos Venetia als Quelle für die Geschichte der venezianischen Malerei", in *Jahrbuch der köninglichen Preussischen Kunstsammlungen*, XXXI, 1910, pp. 149-158.

25. L'édition de Detlev von Hadeln (1914-1922), bien qu'elle soit quelque peu dépassée, procure l'approche la plus aisée du texte de Ridolfi ; on lira Boschini dans l'édition d'Anna Pallucchini (1960).

26. Dans les études qui lui sont consacrées, Boschini tend à apparaître soit comme un marchand avide (ainsi dans J. Fletcher, "Marco Boschini and Paolo del Sera – collectors and connoisseurs of Venice", in *Apollo*, CX, 1979, pp. 416-424), soit comme un théoricien ayant des vues et des théories valides sur l'art vénitien (Mitchell Merling,

Marco Boschini's *"La Carta del navegar pito-resco": Art theory and Virtuoso Culture in Seventeenth-Century Venice*, thèse de docto-rat, Brown University, 1992). Les deux inter-prétations présentent des facettes réelles de cette intéressante personnalité hybride.

27. Anne-Marie Logan, *The "Cabinet" of the brothers Gerard and Jan Reynst*, New York, 1979.

28. Ms. Sloane 4004, British Library, Londres, reproduit par T. Borenius, *The Picture Gallery of Andrea Vendramin*, Londres, 1923.

29. "Me ne andai dunque a Spineda villaggio del Trivigiano, proveduta la casa delle bisogne-voli cose, inviato da un' amico di casa Stefani soggetto di buone qualità, e che si dilettava del disegno, mà sopramodo fisso ne' suoi pensieri. Ivi trapassai il rimanente dell'anno 1630, dove si provarono molti disagi lungi da' commodi della Città, che nondimeno erano soavi in riguardo delle afflittioni di Venetia, crescendo ogni giorno il numero de' feriti e de' morti ; si che in breve gionsero al numero di 600 e più" ; extrait des *Maraviglie*, autobiographie de Ridolfi, sous la direction de Hadeln, II, p. 299.

30. Anderson (1973).

31. Le texte de l'inscription est donnée par Nadal Melchiori, *Cronaca di Castelfranco*, ms. Gradenigo-Dolfin 205, Museo Correr, Venise, f.71 et P. Coronelli, *Viaggi*, I, Venise, 1697, p. 67.

OB PERPETUUM LABORIS ARDUI
MONUMENTUM IN HANC FRA
TRIBUS OBTINENDO PLEBEM SU
SCEPTI VIRTUTISQUE PRAECLARAE
IACOBI ET NICOLAI SENIORUM AC
GEORGIONI SUMMI PICTORIS MEMO
RIAM VETUSTATE COLLAPSAM PIE
TATE RESTAURANDAM MATHEUS
ET HERCULES BARBARELLA FRA
TRES SIBI POSTERISQUE CONSTR
VI FECERUNT DONEC VENIAT
ULTIMA DIES ANNO DNI MDCXXXVIII
MENSE AUGti

Des contradictions internes (les frères Barbarella sont morts avant la date figurant sur l'inscription, Matthieu en 1600 et Hercule en 1608) incitent à penser que l'épi-taphe a été rapportée incorrectement (G. Gronau, "Zorzon da Castelfranco, la sua ori-gine, la sua morte e tomba", in *Nuovo archi-vio veneto*, VII, pt. II, Anno IV, 1894, pp. 447-458). Un seul chercheur, G. Chiuppani, a essayé d'étayer les affirmations de Ridolfi ("Per la biografia di Giorgione da Castelfranco", in *Bollettino del Museo Civico di Bassano*, 1909) ; il a découvert des docu-ments notariés concernant un certain Giorgio, fils d'un notaire de Vedelago, Johannes Barbarellus Vedelago, qui se trou-vait à Venise en 1489. Gronau lui a objecté que la date de naissance de Giorgione devrait alors être modifiée pour 1470 a et estimé étrange que le notaire n'ait pas mentionné la profession dudit Giorgio s'il était peintre ("Il Cognome di Zorzi da Castelfranco", in *Bollettino del Museo Civico di Bassano*, 1904).

32. Voir l'introduction de Detlev von Hadeln à son édition de Ridolfi, 1914-1924, I, XII-XLIII. Sur Ridolfi historiographe, voir Puppi (1974).

33. Hope (1994, p. 171).

34. K. Pomian, "Les Collections vénètes à l'époque de la curiosité", in *Collectionneurs, amateurs et curieux, Paris, Venise : XVI^e-XVIII^e siècle*, 1987, pp. 125-142.

35. "Per quanto si è da noi potuto, si sono registrate quelle pitture, che da privati ci sono state fatte vedere ò venuteci à notitia, le quali non essendo permanenti, può cagionar ancora, che lo scrittore riesca tal'hor fallace per le vicen-de, che fanno ; oltre che non si può tutti piena-mente sodisfare, essendo spesso le opere predi-cate per quegli Autori, che giamai non videro, & ogn'un vorrebbe, che le cose degli eccelenti Artefici pullulassero nelle case loro, come il grano ne' campi, si che lascieremo ogn'uno nella sua opinione, essendoche : Ciascun del suo saper par, che si appaghi..." Ridolfi, *Vie de Titien*, éd. Hadeln, I, p. 202.

36. Wethey (1987, pp. 245-247). Un certain Tomio Renieri, peut-être parent du peintre Nicolò Renieri, assistant de Ridolfi dans son atelier, hérita de tous les dessins de Ridolfi à la mort de celui-ci. Serait-il possible qu'il ait vendu les dessins au général de Guise, dont la collection est aujourd'hui celle de la Picture Gallery de Christ Church College à Oxford ? Voir Muraro, *Festschrift Ulrich Middeldorf*, 1969, p. 434.

37. Voir l'étude d'Aikema sur les relations de Pietro della Vecchia avec Giorgione (1990, pp. 37-56).

38. Voir la correspondance publiée par Lucia et Ugo Procacci, "Il carteggio di Marco Boschini con il Cardinale Leopoldo de Medici", *Saggi e memorie*, IV, 1965, pp. 92 et 97-98. Voir l'entrée *Pietro della Vecchia's Imaginary Self-Portrait of Titian*, par Mitchell Merling, n°1960.6.39, 1591, dans le catalogue à paraître de la National Gallery de Washington.

39. "L'idee di questo Pittore sono tutte gravi, maestose e riguardevoli, corrispondenti appunto a quel nome di Giorgione, e per questo si vede il suo genio diretto a figure gravi, con Berettoni in capo, ornati di bizarre pennacchiere, vestiti all'antica, con camicie che si veggono sotto a'giupponi, e questi trinciati, con maniche a buffi, bragoni dello stile di Gio. Bellino, ma con più belle forme ; i suoi panni di Seta, Velluti, Damaschi, Rasi strisciati con fascie larghe ; altre figure con Armature, che lucono come specchi ; e fu la vera Idea delle azioni umane." Palluchini, éd. *Le Ricche Minere*, p. 709.

40. "A gloria di Giorgione e di Pietro Vecchia, Pittor vivente Veneziano, e a intelligenza de'Dilettanti, devo dire che abbino l'occhio a questo Vecchia, perché incontrerano tratti di questo pennello trasformati nelle Giorgionesche forme in modo, che resterano ambigui se siano parti di Giorgione, or imitazioni di quello : poiché anco alcuni dei più intendenti hanni colti de' frut-ti di questo, stimandoli dall' Arbore dell'altro".

41. Waterhouse (1952) ; Shakeshaft (1986).

42. On en trouvera le texte complet dans les Documents et sources à la fin du présent ouvrage. Archivio di Stato, Florence, Inventaire in *Miscellanea medicea*, Filcia 368, c. 456 ; lettre de Matteo del Teglia à Apollonio Bassetti, secrétaire du grand-duc de Toscane, in *Mediceo del Principato*, f.1575, cc. 623-624. Une partie de l'inventaire a été publiée par M. Gualandi, *Nuova raccolta di Lettere sulla pittura, scultura ed architettura scritte dai più celebri per-sonnagi dei secoli XV a XIX*, III Bologne, 1856, XII, n°433, pp. 268-269.

43. Voir l'étude de Joannides sur l'absence de précision dans les inventaires, surtout en relation avec les sujets pastoraux, dans son article sur *Les Trois Âges de l'Homme* de Titien, à la National Gallery of Scotland, Edimbourg. L'auteur suggère, peut-être avec raison, que le sujet pourrait en être Daphnis et Chloé (Joannides, 1991).

44. Collection Samuel H. Kress, Washington, 1939. 1. 156. On ne connaît aucune localisation ancienne pour ce panneau ni pour les suivants.

CHAPITRE III

1. Sur les débuts de l'histoire de l'applica-tion de la radiographie à la peinture, voir le très utile article de C.F. Bridgman, "The ama-zing patent on the radiography of paintings", *Studies in Conservation*, IX, 1964, pp. 135-139 ; également la bibliographie annotée de Joyce Plesters, dans H. Ruhemann, *The Cleaning of Paintings*, Londres, 1968, pp. 476-481.

2. Posse (1931, pp. 29-35).

3. Giebe (1994, pp. 369-384).

4. Pour ma propre interprétation du tableau, publiée en 1980, trompée par la reconstruction de Posse, je me suis lancée dans un long développement sur le symbolis-me érotique de l'oiseau, qui ne semble plus être pertinent aujourd'hui. Voir Anderson, "Giorgione, Titian and the Sleeping Venus", *Tiziano e Venezia, Convegno internazionale di studi, Venezia, 1976*, Venise, 1980, pp. 337-342.

5. Voir l'analyse dans les entrées du cata-logue à la fin du présent volume.

6. Wilde (1932).

7. *La Tempesta interpretata*, Turin, 1978, p. 23 (version française, trad. O. Christin, 1987, p. 31) : "Giorgione entendait sans aucun doute peindre les Mages sous les traits de ces trois personnages, un jeune qui 'contemple', un Maure et un vieillard qui 'prennent des mesures' et conversent."

8. Gombrich (1986) préfère accepter la description de l'inventaire de 1783, "Les Rois-Mages qui attendent l'apparition de l'étoile", plutôt que de suivre Michiel dans son interprétation philosophique.

9. Hirst (1981, p. 8).

10. Lettre de John Walker à Guy Emerson,

15 avril 1949, dossier sur la *Nativité Allendale*, Archives, National Gallery, Washington.

11. John Walker, *Bellini and Titian at Ferrara: a Study of Styles and Taste*, Londres, 1966.

12. David Bull et Joyce Plesters, "*The Feast of the Gods*: Conservation, Examination, and Interpretation", in *Studies in the History of Art*, XL, 1990.

13. Fletcher (1988).

14. Morassi, (1939, pp. 567 *sqq.*).

15. Sandra Moschini Marconi, in *Giorgione a Venezia* (1978, p. 108) ; Lorenzo Lazzarini, in *La Pala di Castelfranco* (1978, pp. 45 *sqq.*).

16. *Riflettoscopia all'infrarosso computerizzata*. *Quaderni della Soprintendenza ai Beni Artistici e Storici di Venezia*, Venise (1984) ; analysé par Joyce Plesters, "'Scienza e restauro' : recent Italian publications on conservation", in *The Burlington Magazine* (1987, pp. 172-176).

17. Dans le catalogue de l'exposition *I Tempi di Giorgione*, III, Florence, 1978. Mucchi avait précédemment organisé une exposition similaire de radiographies des portraits de Titien à Milan, en 1976, où les problèmes d'attribution étaient moins complexes. Voir Mercedes Garberi, "Tiziano : i Ritratti", catalogue de l'exposition *Omaggio a Tiziano. La cultura artistica milanese nell'età di Carlo V*, Milan, 1979, pp. 11-37.

18. Lazzarini (1978, pp. 45-58).

19. Lazzarini (1978, pp. 48-49).

20. Lazzarini (1978, p. 49).

21. Lazzarini, in *Bolletino d'Arte*, 1983, pp. 135-144.

22. Sur sa pratique de restaurateur, voir Joyce Hill Stoner, "Pioneers in American Museums. William Suhr", in *Museum News*, 1981, pp. 31-35.

23. Alison Luchs l'a bien compris ; voir "Duveen, the Dreyfus Collection, and the Treatment of Italian Renaissance Sculpture: Examples from the National Gallery of Art", *Studies in the History of Art*, XXIV, 1990, pp. 31-38.

24. Dunkerton (1994, pp. 70-71).

25. *"Quasi che non si possino porre in più modi differenti su la tavola, e da questa cassarle e rifarle, come su la carta, ma mi manca di provar la coglioneria di quel goffo del Vasari"*, publié par H. Bodmer, "Agostino Carracci's Marginilia", *Il Vasari*, X, 1939, pp. 25-26. Les frères Zuccari, autres défenseurs des Vénitiens, annotèrent également leur exemplaire de Vasari : voir M. Hochmann, "Les annotations marginales de Federico Zuccaro à un exemplaire des *Vies* de Vasari. La réaction anti-vasarienne à la fin du XVIe siècle", *Revue de l'art*, LXXX, 1988, pp. 64-69. Néanmoins, les commentaires de Federico sur Giorgione reprenaient fidèlement l'opinion de Vasari – c'est la première fois, d'ailleurs, que l'on semble s'apercevoir que le catalogue giorgionien est très concis : "É Giorgione in particolare che fu il primo che

dipinse con maesta, forza e rilievo grandissimi con tenerezza di carne e tinte mirabile; se poche cose fece ma di molta perfettione e gratia."

26. L'appareil fut manœuvré par Elizabeth Walmsley et ses collègues du département de la restauration des œuvres à la National Gallery de Washington. Je remercie toute l'équipe pour sa coopération.

27. Yvonne Szafran et Holly Witchey préparent une publication, dont elles m'ont montré l'ébauche, sur le *Portrait Terris* et les découvertes d'Yvonne Szafran dans le cadre de son travail sur la conservation du tableau.

28. Lucco, dans le catalogue de l'exposition (1989, pp. 29-32).

29. Sheard (1978, pp. 189-213).

30. G. Bottari, *Raccolta di Lettere*, III, 1759, pp. 285-301.

CHAPITRE IV

1. Les éditeurs de Marcantonio Michiel nous procurent les premières biographies de ces Vénitiens : Jacopo Morelli (Bassano, 1800) ; Gustavo Frizzoni (Bologne, 1884) ; Theodor von Frimmel (Vienne, 1888 ; son commentaire n'a été que partiellement publié dans *Blätter für Gemäldekunde*, 1907, supplément) ; G.C. Williamson (Londres, 1903) ; Paola Barrocchi (Vérone, 1977, édition partielle in *Scritti d'arte del Cinquecento*, III). Sur Michiel lui-même, l'œuvre de référence demeure E. Cicogna, *Memorie dell'Istituto veneto*, IX, 1861, pp. 359 *sqq*. On trouve des aperçus biographiques de ces amateurs, agrémentés de nouvelles informations tirées d'archives concernant leur carrière, dans deux excellentes études par D. Battilotti et M.T. Franco (1978, 1994). Des références à d'autres études sur des collectionneurs seront données dans les notes suivantes.

2. On trouvera des explications sur la répugnance des Vénitiens à écrire des *ricordanze* dans l'étude de James S. Grubb, "Memory and Identity: why Venetians didn't keep *ricordanze*", *Renaissance Studies*, XVIII, 1994, pp. 375-387.

3. Une grande partie des documents d'archives présentés ici a été publiée dans un précédent article, cf. Anderson (1973) ; voir aussi D. Battilotti et M.T. Franco (1978, 1994).

4. G. Bordignon Favero, *La Cappella Costanzo di Giorgione*, Vedelago (1955) ; et son *Le Opere d'arte e il Tesoro del Duomo di Castelfranco*, Castelfranco (1965).

5. Les Costanzo commandèrent également les fresques de saint François du couvent Sant'Antonio de Castelfranco, comme le rappelle l'inscription *"Costanzo e Fratelli F.F. per sua devozione"*, sur le clocher, cf. Nadal Melchiore, *Castelfranco e Territorio ricercarto nelle iscrizioni e pitture publicche*, ms. It. VI. 416 (5972), f. 47, n° 45, Biblioteca Marciana, Venise. Le couvent fut fermé en 1771 et les bâtiments tombèrent en ruine.

6. Le frère de Tuzio et l'un de ses fils étaient chevaliers de l'ordre de Saint-Jean. Son troisième fils, dont le surnom était "*Bruto Muzio*", devint finalement pilier de la langue d'Italie avec le titre d'amiral, le grade le plus élevé auquel l'on pouvait accéder chez les chevaliers de Malte. Tuzio le cite, avec ces titres, dans son testament, *Testamenti di G. Francesco dal Pozzo*, Archivio Notarile, Busta 765, n° 246, Archivio di Stato, Venise.

7. L'identité du saint guerrier s'est révélée problématique. Il tient la bannière des chevaliers de Malte, qui est semblable sans être identique aux diverses bannières de saint Liberale, patron de l'église, et de saint Georges, patron de la chapelle. En 1973, j'ai avancé le nom de saint Nicaise car c'est un saint de l'ordre des chevaliers de saint Jean. Hélas, saint Nicaise était inconnu en Vénétie ; je pense maintenant que le saint est le titulaire de la chapelle, qui tient la bannière de l'ordre des chevaliers de saint Jean.

8. Ferriguto (1933, pp. 165 *sq.*) a prétendu que le paysage représentait le lac de Garde parce que c'est le seul lac de Vénétie, et que Tuzio s'est battu à Castello di Ponti. À l'instar d'autres exégètes, il a confondu le bleu de la perspective aérienne avec un lac.

9. B. Aldimari, *Memorie historiche di diverse famiglie nobile così napoletane, come forastiere*, Naples (1691) ; H. Ruscelli, *Le imprese illustri con espositioni et discorsi del Ser Ieronimo Ruscelli*, Venise (1572) ; Francesco Sansovino, *Della origine et de' fatti delle famiglie illustri d'Italia*, Venise (1582) ; *Storia della famiglia Costanzo*, C. 4, Misc 27, ms. Biblioteca Comunale, Castelfranco.

10. Sansovino, p. 293 ; G. Hill, III, pp. 574 *sqq*.

11. Les lettres accordant ces fiefs à Muzio sont reprises dans Mas de Latrie, "Documents nouveaux servant de preuves à l'histoire de l'île de Chypre", in *Mélanges historiques*, IV, n° XIV, Paris, 1872, p. 415.

12. On trouvera les meilleures indications biographiques sur Caterina Cornaro in Pietro Bembo, *Della historia vinitiana... volgarmente scritta*, Venise (1552) ; A. Colbertaldo, *Breve Compendio della Vita di Caterina Cornaro Regina di Cipro scritto da Antonio Colbertaldo di Asolo*, ms. It. VII, 8 (8377), Biblioteca Marciana, Venise. L'oraison funèbre d'Andrea Navagero à laquelle Bembo fait référence, prononcée devant le catafalque de Caterina Cornaro, ne nous est pas parvenue. Pour l'analyse la plus récente des sources, voir L. Puppi (1994).

13. G. Hill, III, chapitre XI, fournit le meilleur compte rendu des négociations pour ce mariage, qui fut célébré par procuration en 1468.

14. La dot de trois mille ducats fut contestée par les héritiers de Tuzio, *Archivio dei Giudici del Proprio*, Testimoni, 47, f.102ᵛ, Archivio di Stato, Venise.

15. Entre 1475 et 1488, il semblerait que Tuzio ait été employé par la République de

Venise en Lombardie, puisqu'il y reçut en 1483 des appointements du Senato Terra, versés par le trésorier Piero Michiel, *Codex Cicogna*, 3281, III, fasc. 19, Biblioteca del Museo Correr, Venise.

16. On en trouve une copie dans l'album Costanzo, *op. cit*, f.2ʳ.

17. S. Luisignano, *Histoire contenant une sommaire description des Généalogies de tous les princes qui ont jadis commandé royaumes de Hierusalem, Cypre, etc.* Paris, 1579, f.71 ; Hill, III, p. 731.

18. *Liber Instrumentorium Clarissimi Equitis Dn. Clariss (imi) Equitis Dn. Tutti de Constantio*, Miscellanea Codici II, diversi n° I, Archivio di Stato, Venise. L'album fut commencé par Tuzio le 2 janvier 1488, il fut poursuivi par ses descendants. Il a été découvert et analysé par Anderson (1973). Un inventaire des documents de la famille, *Commissaria della Famiglia Costanzo*, est conservé dans les archives de la paroisse de San Vito, Asolo.

19. Sansovino, *op. cit.*, p. 294.

20. Sanudo, *I Diarii*, I, pp. 194 et 765 ; II, pp. 84, 92, 99, 126, 162, 205, 222-3, 309, 392, 875, 888, 939, 953, 1177 ; III, p. 7 ; IV, p. 33 ; V, p. 86 ; VIII, pp. 167, 231, 341, 373, 401, 434 ; IX, p. 70 ; X, p. 669.

21. Voir là surprenante interprétation de G. Liberali, "Lotto, Pordenone e Tiziano a Treviso", in *Memorie dell'Istituto veneto*, XXXIII, 1963.

22. G. Biscaro, "Il Dissidio tra Gerolamo Contarini Podestà e Bernardo de Rossi Vescovo di Treviso e la congiura contro la vita del vescovo", in *Archivio veneto*, VIII, 1929, p. 42.

23. Dans le *Libro di Spese*, Lorenzo Lotto décrit un portrait de Tomaso Costanzo : "[…] *grande quanto el naturale armato a tute arme et su una tavola el saio d'armar et l'elmeto senza altro de sotto la guarda de l'arnese in suso"*, éd. Zampetti, 1969, p. 174. Le modèle refusa toujours de le payer : *"qual signor thomaso sempre mi dete bone parole, ma che aspettase la sua comodità"*. Après la mort de Tomaso, son fils Scipio accorda à Lotto une modique somme, refusant de payer le prix convenu, sous prétexte que le portrait ne ressemblait pas à son père, *op. cit.*, pp. 175, 218, 229-230. Il figure dans le testament de Lotto, p. 301.

24. L. Puppi, "Il Barco di Caterina Cornaro", in *Prospettive*, XXV, 1962, p. 53.

25. Anderson, "The *Casa Longobarda* in Asolo: A sixteenth-century Architect's House", in *The Burlington Magazine*, CXVI, 1974, pp. 296-303.

26. "Tels poèmes sont dits libres qui, n'étant soumis ni à un nombre précis de vers ni à une disposition arrangée de rimes, sont formés par chacun à sa convenance ; on les appelle généralement madrigaux (ainsi les nomme-t-on), soit parce qu'ils furent d'abord employés pour chanter des choses simples et frustes, dans une forme de rimes tout aussi simple et fruste, soit parce que c'est de cette manière, plutôt que de toute autre, que ces gens trai-

taient des amours et d'autres sujets rustiques, de la même façon que les Latins et les Grecs en traitaient dans leurs églogues, c'est-à-dire en prenant les noms et les désignations des chants chez les pâtres." *The Italian Madrigal*, Princeton, I, 1939, p. 117.

27. V. Cian, "Pietro Bembo e Isabella d'Este Gonzaga", in *Giornale Storico della Letteratura Italiana*, IX, 1887, p. 107.

28. Noté en premier lieu par Gustav Pauli, "Dürer, Italien und die Antike", in *Vorträge der Bibliothek Warburg*, 1921-1922, pp. 51-68.

29. Chastel (1978), suivi par Puppi (1994).

30. Anderson (1973).

31. Un portrait de Caterina en costume de veuve, par Titien, perdu mais connu par des copies, est analysé par E. Schäffer, *Monatshefte für Kunstwissenschaft*, IV, pp. 12 *sqq.*

32. Codex Costanzo, f.3ʳ. On devait à Pyrgotélès, qui appartenait à l'atelier des Lombardi, une célèbre statue, aujourd'hui perdue, *Vénus châtiant Cupidon*. Elle est décrite in *Gauricus*, sous la direction de Chastel et Klein, p. 255 ; d'autres œuvres sont analysées in Paoletti, II, pp. 217-218.

33. Voir la description dans une "Copia de una lettera venuta di Brexa, che narra la intrata de la majestà di la regina e li trionfi facti, scripta a domino Nassino de Nassinis, era orator di quella comunità a la Signoria nostra", in Sanudo, *I Diarii*, I, p. 765.

34. Voir mon article "Rewriting the history of art patronage", in *Renaissance Studies*, X, II, 1996, pp. 1-10. Sur le mécénat d'Agnesina, voir Douglas Lewis, "The Sculptures in the Chapel of the Villa Giustinian at Roncade, and their relation to those in the Giustinian Chapel at San Francesco della Vigna", in *Mitteilungen des Kunsthistorischen Institutes in Florenz*, 27, 1983, pp. 307-352.

35. Varchi, *Della Storia fiorentina*, IX (éd. Florence 1838-1841), II, p. 46 ; Randolph Starn s'attarde sur les circonstances dans lesquelles Giovanni Borgherini fut jugé in *Donato Giannotti and his "Epistolae"*, Gènes, 1968, p. 106.

36. Noté par James O' Gorman, in *Art Bulletin*, XLVII, 1965, pp. 502-505. On trouvera une analyse plus poussée de l'iconographie "républicaine" dans F. Gilbert, "Andrea del Sartos *Heilige Familie Borgherini* und Florentinische Politik", in *Festschrift für Otto von Simson zum 65 Gesburtstag*, sous la direction de Lucius Grisebach et Konrad Renger, Francfort-sur-le-Main, 1977, pp. 284-288. On a suivi ici l'interprétation de Gilbert.

37. Pour la plus récente édition, voir Donato Giannotti, *Opere Politiche*, sous la direction de F. Diaz, I, Milan, 1974, pp. 29-151.

38. F. Gilbert, "The Date of the composition of Contarini's and Giannotti's Books on Venice", *Studies in the Renaissance*, XIV, 1967, pp. 172-184.

39. Giannotti, *Lettere a Piero Vettori*, sous la direction de R. Ridolfi et C. Roth, Florence,

1932, p. 6.

40. Starn, *Donato Giannotti and his "Epistolae"*, *op. cit.*, pp. 17, 20, 21, 106.

41. Voir Daniela de Bellis, "La Vita e l'ambiente di Niccolò Leonico Tomeo", *Quaderni per la storia dell'Università di Padova*, XIII, 1980, pour des éléments biographiques. On trouvera une description de la bibliothèque de Leonico, transmise à Fulvio Orsini, dans P. de Nolhac, *La Bibliothèque de Fulvio Orsini*, Paris, 1887, pp. 171-172 ; et un profil de Leonico dans Margaret King (1986, pp. 432-434).

42. Giannotti, *op. cit.*, p. 150.

43. Pietro Bembo, *Lettere*, sous la direction d'Ernesto Travi, Bologne, 1992, II (1508-1528), p. 553 ; III (1529-1536), pp. 26-27.

44. I. Favaretto, "Appunti sulla collezione rinascimentale di Niccolò Leonico Tomeo", *Bollettino del Museo Civico di Padova*, LXVIII, 1979, pp. 15-29 ; voir aussi le commentaire de Barocchi sur la présentation de la collection par Michiel, in *Scritti d'arte del Cinquecento*, III, 1977, pp. 2868-2869.

45. Concernant l'utilisation conséquente que Vasari fait de la lettre, voir Wolfgang Kallab, *Vasaristudien*, Vienne, 1908, pp. 347-357.

46. Voir l'édition de Chastel et Klein, Paris, 1969, pp. 17 *sqq.*

47. Vasari y fait référence dans les *Vies* de six artistes : Andrea del Sarto, Granacci, Pontormo, Baccio d'Agnolo, Aristote di San Gallo et le Pérugin.

48. Settis (1978, pp. 139-142) ; Battilotti et Franco (1978, pp. 58-61), et *idem* (1994, pp. 205-207). La *Genealogia* de Marco Barbaro, musée Correr, II, f.304, f.308 et f.345, cite trois éminents patriciens du nom de Taddeo Contarini, tous de la branche Santi Apostoli. Les deux qui ne peuvent en aucun cas être le commanditaire de Giorgione sont Taddeo fils d'Andrea et Taddeo fils de Sigismondo. Jacopo Morelli penchait pourtant en faveur du premier (voir son édition de Michiel, p. 199, note 112) ; Ferriguto (1933, pp. 186-192), penchait, lui, pour Taddeo fils de Sigismondo parce que, bien que ruiné par la guerre, il était parent d'un célèbre philosophe. Par élimination, Settis a désigné le bon candidat, dont il a souligné la fortune. Mais la preuve que Taddeo fils de Niccolò est bien le collectionneur évoqué par Michiel est fournie pour la première fois dans le présent ouvrage : c'est la publication d'extraits d'un inventaire de la collection de son fils Dario, qui montre que celui-ci avait hérité de certains des principaux tableaux décrits par Michiel, y compris les Giorgione.

49. 28 août 1524, les documents d'imposition de Federico Vendramin indiquent que Contarini vivait dans l'une des demeures de la famille à Santa Fosca : *"In Santa Foscha una caxa da statio in la qual sta messer Tadio Contarini per lui fabrichada, paga de fito cum el mezado de soto in tuto ducati setanta"*, cité par Battilotti et Franca (1978, p. 60), tiré de *Savi alle Decime*, b. 76-82, Archivio di Stato di Venezia.

50. *"Una caxeta la qual tien messer Tadio Contarini nostro cugnado per andar a solazo nè da lui havemo mai havuto cosa alguna"*, ibid.

51. Mentionné dans le testament de son fils, Dario Contarini, *Notarile*, *Atti Marcon*, b. 1203, c. 59, *"altar di marmori con una immagine in pittura de messer San Jeronimo"*, mais il n'est plus sur place et il est impossible de l'identifier.

52. *Archivio notarile, atti di Pietro Contarini*, b. 2567, cc. 84ᵛ-100ᵛ, Archivio di stato, Venise. Je remercie Charles Hope de m'avoir fourni la citation.

53. Il existe également une réplique dans la collection de Stanley Moss, New York, analysée dans *Amor sacro e profano*, 1995, pp. 242-243.

54. Parmi d'autres tableaux décrits par l'inventaire dans les différentes pièces de la collection de Dario Contarini : *"Uno quadretto scieto con la figura del nostro signor messer Jesu Christo"*, *"Do quadri con la figura della nostra Donna"*, *"Uno altro quadro piccolo con diverse figure in la quale e depinto una donna con una lira in man, it un homo appeso"*, *"Una figura della nostra Donna in un quadro piccolo in dorado"*, *"Un quadro grandeto con la figura della nostra Donna, it di sui Zuanne con le sue soazze de nogara sorfilado d'oro"*, *"Uno altro quadro grande soazo vecchio con la figura della nostra donna"* et *"Un quadro grandeto con la figura del nostro Signor con sue soazze dorade intorno"*.

55. Sur Musurus, voir E. Legrand, *Bibliographie hellénique*, I, 1885, CVIII-CXXIV.

56. Taddeo di Niccolò avait quatre fils : Pierfrancesco, Andrea, Dario et Girolamo.

57. Identifiés comme Mg. 453 et Mg. 454, aujourd'hui à la Biblioteca Marciana, *in* Lotte Labowsky, *Bessarion's Library and the Biblioteca Marciana: Six Early Inventories*, Rome, 1969, pp. 139-141.

58. C. Castellani, "Il prestito dei Codici manoscritti della biblioteca di San Marco in Venezia ne' suoi primi tempi e le conseguenti perdite de' Codici stessi", *in Atti del Istituto Veneto*, Serie VII, 1896-1897, pp. 367-370.

59. Il y avait seize manuscrits de Ptolémée dans la bibliothèque de Bessarion.

60. C. Castellani, "Pietro Bembo Bibliotecario della libreria di S. Marco de Venezia", *in Atti del Istituto Veneto*, Serie VII, 1895-1896, pp. 868-869 et 888-889.

61. *Scriptura Seth*, Migne, Patri. Lat. 637.

62. Noté par Wind (1969, p. 26). Cette théorie était en passe de devenir l'orthodoxie depuis que Klauner avait reconnu du lierre dans les feuilles sur la grotte et un figuier dans l'arbre voisin, et avait fait remarquer pour la première fois qu'il y avait un cours d'eau dans la grotte. Klauner avança que les Rois-Mages, par la contemplation du figuier et du lierre, *arbores electi*, apprenaient de manière symbolique la naissance du Rédempteur, qui, selon la tradition, devait avoir lieu dans une grotte, voir F. Klauner, "Zur Zymbolik von Giorgiones *Drei Philosophen*", *in Jahrbuch der*

Kunsthistorischen Sammlungen in Wien,1955, pp. 145-168. Il est difficile d'admettre que le feuillage soit identifiable au même titre que le laurier derrière Laura. Hormis l'erreur de lecture de la radiographie, il existe de sérieuses objections à cette théorie, comme l'absence de l'étoile et de toute référence directe à la naissance du Christ.

63. Pour une analyse des volvelles lunaires, voir R.T. Gunther, *Early Science in Oxford*, II, Londres, 1967, pp. 234-244.

64. Il y eut de nombreuses éclipses lunaires visibles à Venise du vivant de Giorgione. Sans date lisible, il est difficile de préciser à laquelle il est fait allusion. Sur les éclipses lunaires, voir T. Oppolzer, *Canon of Lunar eclipses*, New York, 1962.

65. Kristen Lippincott m'a appris qu'elle en était venue à la même conclusion de son côté.

66. Meller, "I 'tre Filosofi' di Giorgione", *in Giorgione e l'umanesimo veneziano*, I, 1981, pp. 227-247.

67. P. Verdier, "Des mystères grecs à l'âge baroque", *in Festschrift Ulrich MIddledorf*, 1968, pp. 376-391.

68. Pour une analyse plus approfondie de l'iconographie de l'*Antrum Platonicum*, voir J.L. McGee, "Cornelis Cornelisz van Haarlem (1562-1638)", *in Biblioteca humanistica et reformatorica*, XLVIII, 1991, pp. 239-249.

69. En 1933, Arnaldo Ferriguto avança une interprétation des *Trois Philosophes* comme représentant les âges successifs de la philosophie aristotélicienne. Il opposait trois modes de vision : le plus âgé des philosophes plisse les paupières, le philosophe oriental a le regard préoccupé, alors que les yeux du jeune homme sont grand ouverts devant la beauté du monde naturel qu'il contemple (Ferriguto, 1933, pp. 64-66, 87).

70. M. Meiss, *Giovanni Bellini's Saint Francis in the Frick collection*, Princeton (1964) ; voir aussi J. Fletcher, "The provenance of Bellini's Frick St. Francis", *in The Burlington Magazine*, CXIV, 1972, p. 206 : Fletcher identifie le tableau Frick au "saint François aux stigmates" de Bellini que décrit Boschini.

71. *The Vision of Landscape in Renaissance Italy* , Princeton, 1966, p. 59.

72. Pour d'autres parallèles entre platonisme et iconographie franciscaine, voir Charles Mitchell, "The Imagery of the Upper Church at Assisi", *in* actes de la conférence, *Giotto e il suo tempo*, Rome, 1971, pp. 133-134.

73. Pour ma précédente étude sur la collection de Gabriele, voir Anderson, *in The Burlington Magazine*, 1979.

74. *"Un quadro grando nel qual li retrazo le cose miracolose con ser Andrea Verdamin con sette fioli e mesier Gabriel Vendramin con suo adornamento d'oro fatto de man de sier Titian"*, Rava (1920, p. 117).

75. Avancé par Cecil Gould, *The Sixteenth-Century Venetian School*, Londres 1961, pp. 117-120.

76. Le testament d'Andrea Vendramin est recopié dans le ms. PD. C 1302/1316, Biblioteca del Museo Correr, Venise, d'après les actes de Michiel Rampano, 20 janvier 1546.

77. Phillip Pouncey, "The Miraculous Cross in Titian's *Vendramin Family*", *in Journal of the Warburg and Courtauld Institutes*, II, 1938/1939, pp. 191 *sqq*.

78. Avancé par Pouncey, *ibid*.

79. Pour les documents concernant son testament, voir Battilotti et Franco (1978, pp. 64-68).

80. Doni, *I Marmi*, Venise, 1552, Parte III, f.40 *sq*.

81. *"Un cupido che pesta sopra un lion di bronzo apresso alla testa"*, Rava (1920, p. 163).

82. La citation suivante suffira à faire comprendre que la description ne peut correspondre à un camée réel : *"[Fortuna] già la viddi io in un Cammeo antico nello studio del Magnifico M. Gabriel Vendramino, molto diligentemente scolpita. Una femina senz'occhi in cima d'uno albero la quale con una lunga pertica batteva i suoi frutti, come si fanno le noci. I quali non erano peri, o pine, ma libri, corone, gioghi, lacci, scarselle, travoccanti d'ore & borse piene di danari, & gioei, pietre di gran valuta in anelli ..."*, *Pitture del Doni academico pellegrino. Nelle quali si mostra di nuova inventione : Amore, Fortuna, Tempo, Castità, Religione, Sdegno, Riforma, Morte, Sonno & Sogno, Huomo, Republica, & Magnanimità*, Padoue (1564), fol. 10ᵛ.

83. Mentionné dans une lettre de l'Arétin à Luca Contile, reprise par Giovanni Falaschi, *Progetto corporativo e autonomia dell'arte in Pietro Aretino*, Messine/Florence, 1977. Sur les écrits religieux de l'Arétin, voir Anderson, "Pietro Aretino and Sacred Imagery", *in Interpretazioni veneziani. Studi di storia dell'arte in onore di Michelangelo Muraro*, sous la direction de David Rosand, Venise, 1984, pp. 275-290.

84. Les documents concernant leur évaluation ont été publiés par F. Malaguzzi Valeri, "La chiesa della Madonna di Galliera in Bologna", *in Archivio storico dell'arte*, VI, 1893, pp. 32-48 ; repris in B. Boucher, *The Sculpture of Jacopo Sansovino*, New Haven/Londres, 1991, pp. 149, 195-198.

85. *Il terzo libro nel quale si figuravano, e desrivano le antiquità di Roma, e le altre che sono in Italia*, Venise, 1540, dans un postscriptum "Aux lecteurs", "A li littori".

86. Goltz, *Iulius Caesar, sive historiae imperatorum Caesarrumque Romanorum ex antiquis numismatibus restituatae*, Bruges, 1556, fol. bbiʳ ; Vico, *Discorsi sopra le medaglie de gli antichi*, Venise, 1555, p. 88.

87. Publié par Ludwig, *in Italienische Forschungen*, IV, 1911, pp. 72-74 ; et repris, entre autres, par Battilotti et Franco, 1978, pp. 66-67.

88. Bien que l'on ignore à quelle mention dans les inventaires de la collection Vendramin il faut rattacher le tableau, personne ne conteste qu'il en ait fait partie ; voir l'entrée du catalogue.

89. Stanley Chojnacki, "Subaltern Patriarchs. Patrician Bachelors in Renaissance Venice", in *Medieval Masculinities. Regarding men in the middle ages*, sous la direction de Clare A. Lees, *Medieval Cultures*, VII, 1994, pp. 73-90.

90. Giuseppe Boerio, *Dizionario del dialetto veneziano*, Venise, 1856, entrée *cingano*.

91. Dans le catalogue *Giorgione a Venezia*, 1978, p. 104.

92. L. Venturi, "Le compagnie della Calza (sec. XV-XVI)", in *Nuovo archivio veneto*, N.S. VIII, 1908, pp. 161-221 ; et IX, 1909, pp. 140-233. Voir la fascinante et fondamentale étude de Giorgio Padoan sur le théâtre vénitien, *La Commedia rinascimentale Veneta (1433- 1565)*, Venise, 1982.

93. Fritz Saxl, *Lectures*, Londres, 1957, pp. 162 .

94. L. Stefanini, "*La Tempesta* di Giorgione e la *Hypnerotomachia* di F. Colonna", *Memorie dell'Accademia Patavina*, XX, LVIII, 1941-1942.

95. Sur la paternité de l'ouvrage, voir G. Biadego, "Intorno al *Sogno di Pilifilo*", in *Atti del Reale Istituto Veneto di Scienze, Lettere ed Arti*, LX, 1900-1901, pp. 699-714, et l'édition de G. Pozzi et L.A. Ciapponi, *Hypnerotomachia Polifili*, Padoue, 1964, 2 vol.

96. J'ai publié plusieurs documents sur l'éparpillement de la collection dans mon article sur la collection Vendramin, Anderson (1979).

97. On trouve tous les documents in *Libri Antiquitatem*, I, Bayerisches Hauptsaatsarchiv, Munich.

98. Les documents concernant les inventaires se trouvent dans les Archives de la Casa Goldoni, Venise, Archivio Vendramin, Sacco 62, 42 F 16/5.

99. Publié *in* Anderson (1979).

100. *Dell'architettura*, Venise, 1615, pp. 305 *sq.*

101. Catalogue d'une vente-loterie dont les prix étaient ses tableaux, repris *in* Savini-Branca, *Il collezionismo veneziano nel '600*, Padoue, 1964, pp. 97-107.

102. Certes, il existe tout un ensemble d'excellents articles de Marilyn Perry, entre autres, sur la collection de sculptures du cardinal mais la *Quadreria* des différents membres de la famille Grimani n'a guère été étudiée. Voir, par exemple, M. Perry, "The Statuario Pubblico of the Venetian Republic", in *Saggi e Memorie di storia dell'arte*, VIII, 1972, pp. 75-150 ; "Wealth, Art, and Display: the Grimani Cameos in Renaissance Venice", in *Journal of the Warburg and Courtauld Institutes*, LVI, 1993, pp. 268-274 ; également "A Renaissance Showplace of Art: the Palazzo Grimani at Santa Maria Formosa, Venice", in *Apollo*, CXIII, 1981, pp. 215-221.

103. Il existe une excellente biographie par Pio Paschini, *Domenico Grimani Cardinale di S. Marco*, Rome, 1943.

104. Paschini *ibid.*, p. 80.

105. *Opvs Epistolarvm Des. Erasmi Roterodami*, sous la direction de P.S. Allen, IX, 1963, pp. 204-224.

106. C. Limentani Virdis, "La Fortuna dei Fiamminghi a Venezia nel Cinquecento", in *Arte Veneta*, XXXII, 1978, identifie certains tableaux flamands ; voir également R. Gallo, "Le donazioni alla Serenissima di Domenico e Giovanni Grimani", in *Archivio Veneto* , L-LI, 1952, pp. 34-77.

107. Lettre de Bartolommeo Angelini à Michel-Ange, 27 juin 1523, *Il Carteggio di Michelangelo*, sous la direction de G. Poggi, P. Barocchi, R. Ristori, Florence, 1967, p. 376.

108. *Ibid.*, pp. 381-383.

109. "[...] *tra le altre cose erano due antiporte d'oro a ago soprarizzo, fu del Cardinale Grimano; item altre d'oro e di seda, pur del detto Cardinal ; e tra le altre alcuni quadri fatti a Roma di man di Michiel Angelo bellissimi, pur del detto olim Cardinal : e vidi do ritratti come el vivo, dal busto in su, de bronzo, videlicet il Serenissimo M. Antonio Grimani & il suo fiol Cardinal Grimani.*"

110. Les responsables de l'édition de la correspondance de Michel-Ange n'identifient pas le contenu de la commande Grimani mais si, comme l'affirme Sanudo, c'était une œuvre romaine, peut-être Michel-Ange a-t-il en effet envoyé un de ses travaux antérieurs. Paul Joannides a avancé que ce pouvait être une *Madone à l'Enfant*, attribuée à Michel-Ange par G. Fiocco, "La data di nascita di Francesco Granacci e un' ipotesi Michelangiolesca", *Rivista d'arte*, II, 1930, pp. 193 *sqq.* Dans ce cas, on pourrait penser que le maître a envoyé le travail d'un assistant afin de satisfaire le désir de Grimani. La présence d'œuvres de Michel-Ange dans une collection vénitienne à cette date aurait eu une grande influence sur le jeune Tintoret.

111. L'inventaire, qui se trouve à la Biblioteca Vaticana, Cod. Rossiano 1179, porte l'inscription suivante : "*Card. Marino Grimani inventario di sue cose scritto da lui medesimo il 22 Nov. 1528 con aggiunte posteriori fattivi da lui stesso in tempi posteriori.*" Il a été publié par Pio Paschini, "Le collezioni archeologiche dei prelati Grimani del Cinquecento", in *Atti della Pontificia Accademia Romana di Archeologia* (Serie III), *Rendiconti*, V, 1926-1927, pp. 149-169.

112. Marani, "The 'Hammer Lecture' (1994) : Tivoli, Hadrian and Antinoüs. New Evidence of Leonardo's Relation to the Antique", in *Achademia Leonardi Vinci*, VIII, 1995, pp. 207-227.

113. Castelfranco, 1955, p. 305.

114. K. Frey, *Vasaris Literarischen Nachlaß* II, 1930, p. 107.

115. La première véritable analyse de cette peinture se trouvait dans G.M. Richter, *Giorgio da Castelfranco called Giorgione*, Chicago, 1937, pp. 101-102, 221-222, 345 ; Richter cite plusieurs documents des archives Bankes et accepte la traditionnelle attribution à Giorgione et à Giovanni da Udine (1510). La plupart des chercheurs ont longtemps ignoré le plafond avant que T. Pignatti (*Giorgione*, Londres, 1971, p. 124) ne signale la ressem-blance avec les œuvres de Francesco Vecellio de San Salvador (Venise, 1530). Dans le dernier guide sur Kingston Lacy (*op. cit.*, p. 74), Alistair Laing attribue le plafond à Giovanni da Udine (*ca* 1537-1540), attribution difficilement acceptable pour deux raisons. D'abord, parce que les activités de Giovanni da Udine au palais Grimani sont parfaitement documentées par ses propres livres de comptes, or il ne mentionne pas ce plafond, et ensuite parce que le traitement du feuillage n'est pas compatible avec son style.

116. Dorset Record Office, Dorchester : D/BKL : HJ/1/898 : "*Ho ricevuto io sottoscritto dal Signore Guglielmo Gio. Bankes una Cambiale in Prima e Seconda di #100 e dico cento Lire Sterline sopra il Sig. Childs a Londra à 3 mesi data d'oggi – essendo il sudetto convento per un soffitto vendutogli col relativo quadro nel centro – Venezia li 6 Febbraio 1850. Consiglio Ricchetti.*"

117. Dorset Record Office, D/BKL : HJ 1/1015 : 24 septembre 1843, "*Dichiaro io sottoscritto di avere ripulito al Sig^e Consiglio Ricchetti un quadro in tavola di forma ottangolare, la di cui circonferenza è di circa due metri di diametro, rappresentante l'Autunno. Esso quadro raffigura una balaustrata, che contorna l'ottangolo, e formava base ad una pergola carica di uova, e sette putti i dissementi mosse, che s'aggruppano a quella per cogliere le grupoli d'uva, ed osservare una colomba e un pavone. La invenzione del concetto, le bellissime fresche e sanguigne carni dei putti, li scorci, la facilità di pennello che dipinge e disegna nello stesso punto d'intreccio, verità di tinte e conciata luce delle foglie mi determiranno a dichiare detto quadro fra le migliori opere di Giorgio Barabarelli di Castelfranco, detto il Giorgione, e stimato del valore per lo meno di Napoleoni da 20° franchi att. 800 ottocento. In fede di che Giuseppe G° Lorenzi.*"

118. Annalisa Bristot Piana, *Il Palazzo Grimani di Santa Maria Formosa a Venezia e le sue decorazioni : Giovanni da Udine e Camillo Mantovano*, thèse, Université de Padoue, 1986-1987.

119. M. Stefani Mantovanelli, "Giovanni Grimani Patriarca di Aquilea e il suo Palazzo di Venezia", in *Quaderni Utinensi*, 1984, pp. 34-54.

120. On se reportera aux Documents et Sources pour la citation entière.

121. Sheard (1978, pp. 199-201).

122. Paschini (1926-1927).

123. F. Cornaro, *Notizie historiche delle chiese e monasteri di Venezia*, Padoue, 1758, pp. 67-70 ; E.A. Cicogna, *Delle Iscrizioni Veneziane*, Venise, I, 1824, pp. 157 *sqq.*, surtout 188.

124. Pour les interprétations de la gravure de Marcantonio Raimondi, voir Francesco Gandolfo, *Il Dolce Tempo', Mistica, Eremetismo e Sogno nel Cinquecento*, Rome, 1978, pp. 77 *sq.*

125. *Ibid.*, pp. 78-83.

126. Ce point de vue a récemment été remis en cause par M. Hochmann dans une série de publications, principalement dans une étude sur Giacomo Contarini (1987) et dans

son ouvrage *Peintres et Commanditaires* (1992), et par I. Palumbo-Fossati, "Il collezionista Sebastiano Erizzo e l'Inventario dei suoi beni", in *Ateneo Veneto*, CLXXI, 1984.

127. G. Lorenzi, *Monumenti per servire alla Storia del Palazzo Ducale di Venezia*, Venise, 1868, p. 599.

CHAPITRE V

1. *Le Doge Pietro Orseolo et son épouse en prière* du musée Correr, attribué à l'atelier de Giovanni Bellini, constitue une exception.

2. Anderson (1979).

3. James S. Grubb, "Memory and Identity: why Venetians didn't keep ricordanze", *Renaissance Studies*, VIII, 1994, pp. 375-387.

4. T. Fomicieva, "The History of Giorgione's *Judith* and its restoration", in *The Burlington Magazine*, CXV, 1973, pp. 417-420. Je suis redevable au Dr B. Piotzrovskj de m'avoir permis d'étudier le tableau lorsqu'il était en cours de restauration en 1971.

5. Sur le bronze perdu attribué à l'atelier de Donatello, voir Smith (1994), qui fournit un panorama substantiel de l'histoire de l'attribution et de l'iconographie de la décapitation.

6. La description de la statue d'Aphrodite Ourania la plus fréquemment citée à la Renaissance (voir, par exemple, Andrea Alciati, *Emblematum Liber*, éd. 1531, F, b) se trouvait dans *Coniugalia praecepta* (142, 30) : "Phidias fit l'Aphrodite d'Elée avec un pied sur une tortue pour symboliser la femme qui doit garder le foyer et les lèvres scellées." Nous ne sommes pas censés reconnaître la source mais nous pouvons supposer que Giorgione a adapté la pose avec une pointe d'ironie.

7. Le sens de l'inscription "Les royaumes choient par la licence/ les cités s'élèvent par la vertu/ Voyez le robuste col frappé par l'humble main" est analysé par E. Wind dans "Donatello's *Judith*: A Symbol of Sanctimonia", in *The Eloquence of Symbols: Studies in Humanist Art*, sous la direction de J. Anderson, Oxford, 1983, pp. 37-38. On trouve la première référence au *David* de Donatello en 1469, dans la description des célébrations du mariage de Laurent de Médicis et de Clarice Orsini, sur une colonne dans la cour du palais Médicis ; voir Christine M. Sperling, "Donatello's Bronze *David* and the Demand of Medici patronage", in *The Burlington Magazine*, CXXXIV, 1992, pp. 218-224, pour une analyse des études récentes sur le sujet. Une autre interprétation légèrement postérieure de Judith comme héroïne de la vertu civique et du triomphe de la foi est procurée par le poète huguenot Guillaume de Salluste du Bartas, à qui Jeanne d'Albret, reine de Navarre, commanda un poème épique, *Judit*, publié en 1574 seulement, bien que son auteur l'eût écrit dix ans auparavant, à l'âge de vingt ans. Voir l'édition de A. Baiche (Toulouse, 1971).

8. Raffaello Borghini, *Il Riposo* (première publication, Florence, 1584), éd. 1730, p. 286.

9. Bialostocki (1981, 193-200).

10. Cette idée a été proposée indépendamment par T. Pignatti, "*La Giuditta* diversa di Giorgione", in *Giorgione*, 1979, pp. 269-271, et par J. Shearman, "Christofano Allori's Judith", in *The Burlington Magazine*, CXXI, 1979, p. 9, qui s'en prend à la tradition vasarienne et au bien-fondé des inventaires Grimani afin de démontrer que, dans le dernier autoportrait, Giorgione se cache sous les traits de Goliath, et non de David. Cette proposition ne semble guère plausible, non seulement parce qu'elle va à l'encontre de la tradition (rejetée par Shearman comme inutile) et des *Vies* de Vasari mais aussi et surtout parce que les yeux de David, comme dans l'autoportrait attesté du peintre, regardent de côté, ainsi que le genre le veut, le peintre regardant de biais le miroir dans lequel il s'observe tout en travaillant.

11. Patrick de Winter, "Recent Accessions of Italian Renaissance Decorative Arts, Part I: Incorporating Notes on the Sculptor Severo da Ravenna", in *Bulletin of the Cleveland Museum of Art*, LXXIII, 1986, p. 106.

12. *Gauricus*, sous la direction de Klein et Chastel, pp. 262-263 ; un bronze disparu de *Judith avec la tête d'Holopherne*, également de Severo da Ravenna, reproduit par Smith (1994, fig. 7, 67) prouve que l'artiste connaissait la *Judith* de Giorgione : il en reprend le drapé et la pose.

13. Baldinucci, éd. Florence, 1974, pp. 732-733.

14. H. Hibbard, *Caravaggio*, Londres, 1983, pp. 256-267.

15. Sur Artemisia, voir R. Ward Bissell, "Artemisia Gentileschi: A New Documented Chronology", in *Art Bulletin*, L, 1968, pp. 153-168 ; également la monographie de Bissell, *Orazio Gentileschi and the Poetic Tradition in Caravaggesque Painting*, University Park et Londres, 1981, *passim* ; et M. Garrard, *Artemisia Gentileschi. The Image of the Female Hero in Italian Baroque Art*, Princeton, 1989, pp. 303-336.

16. Sur Fede Galizia, voir A.S. Harris et L. Nochlin, *Women Artists: 1550-1950*, Los Angeles, L. A. County Museum, 1977, pp. 115-117, qui analyse sa *Judith avec une servante* (v. 1596, aujourd'hui au Ringling Museum de Sarasota, Floride). Pour Sirani, voir *ibid.*, pp. 147-150. Il existe deux versions de la *Judith* de Sirani, une dans la collection du marquis d'Exeter, Burghley House, l'autre à la Walters Art Gallery de Baltimore.

17. Analysé par David Alan Brown in *Andrea Solario*, 1987, pp. 161-173, 206-208.

18. L'idée qu'il s'agit peut-être d'un portrait est avancée par Augusto Gentili, *I Giardini di Contemplazione. Lorenzo Lotto, 1503/1512*, Rome, 1985, pp. 200-205.

19. Le portrait de la galerie Doria Pamphilii a été interprété comme une Salomé par Erwin Panofsky (1969, pp. 42-47) dans une étude devenue classique.

20. Joannides (1992, pp. 163-170).

21. Voir Ballarin, entrée du catalogue *Le Siècle de Titien* (1993, pp. 724-729), et Dal Pozzolo (1993), pour un résumé des diverses opinions sur le sujet.

22. Les copies de Teniers sont reproduites dans la monographie de Justi sur Giorgione, II, 1936, p. 402.

23. Noté par Ballarin (1993, p. 725).

24. E. M. Dal Pozzolo (1993) trouve que c'est faire preuve d'un moralisme excessif que de voir dans la nudité d'un seul sein la preuve que le modèle est une courtisane. Toutefois, tous les exemples qu'il cite pour étayer sa thèse concernent des allégories. Ils sont donc hors de propos dans le contexte du portrait (ainsi l'*Allégorie de la chasteté* de Pisanello au revers de la médaille de Cecilia Gonzaga, fig. 13). Il reproduit également des tableaux en vente sur le marché, couverts de repeints, dans un état aussi douteux que leur authenticité (voir, par exemple, fig. 3, 4, 8, 16, 18, 21). De la même façon, les portraits de trois hommes tenant des feuilles de laurier pâtissent de statuts incertains et aucune localisation n'est fournie pour deux d'entre eux (voir fig. 9, 10, 11).

25. Pour l'interprétation d'un seul sein nu dans le contexte de la sculpture vénitienne de la Renaissance, voir A. Markham Schulz, "Two new works by Antonio Minello", *Burlington Magazine*, CXXXVII, 1995, p. 808, note 26.

26. Avancé par Gentili (1995). La présentation de l'iconographie de Flore à la Renaissance est plus convaincante dans Julius Held, *Flora, Goddess and Courtesan*, *Essays in the honour of Erwin Panofsky*, New York, 1961, pp. 201-218.

27. J. Fletcher (1989).

28. Cette critique fut adressée à l'article de Fletcher par Mary D. Garrard, "Leonardo da Vinci, Female Portraits, Female Nature", in *The Expanding Discourse. Feminism and Art History*, 1994, pp. 59-85. L'auteur se demande également si Bembo avait vraiment déjà adopté l'emblème du laurier et de la palme à cette date : on ne le retrouve que sur deux manuscrits en sa possession.

29. Elizabeth Cropper, "The Beauty of Women: Problems in the Rhetoric of Renaissance Portraiture", in *Rewriting the Renaissance. The Discourses of Sexual Difference in Early Modern Europe*, Chicago, 1986, pp. 175-190.

30. Richter, II, 312, 1332, cité par Martin Kemp, "Leonardo da Vinci: Science and the Poetic Impulse", in *Royal Society of Arts Journal*, 133, 1985, p. 203 ; et Garrard, 1994, pp. 63, 81.

31. Garrard (1994, p. 63).

32. Tiré d'une lettre, Garrard (1994, pp. 63, 81).

33. A.C. Junkerman, "The Lady and the Laurel: Gender and meaning in Giorgione's Laura", in *Oxford Art Journal*, XVI, 1993, pp. 49-58, avance que Laura est une courtisane qui aurait revêtu un manteau de fourrure d'homme : ce manteau ressemblerait, en effet, à celui de l'un des Mages dans

L'*Adoration des Mages* de la National Gallery de Londres. L'hypothèse ne semble guère crédible.

34. Noté par Filippo Pedrocco, "Iconografia delle Cortigiane di Venezia", in *Il gioco dell'amore. Le cortigiane di Venezia dal Trecento al Settecento*, exposition du Casino Municipale, Ca' Vendramin Calergi, Venise, 2 février-16 avril 1990, p. 93, note 12.

35. Veronica Franco témoigne de cette évolution. Sa mère était une éminente courtisane de Venise, décrite dans la liste des courtisanes de 1535, mais elle-même fut l'amie de princes, d'intellectuels et d'artistes, dont l'un au moins, Tintoret, peignit son portrait. Elle fut la protectrice d'artistes aussi importants que le Corrège, à qui elle commanda une Marie Madeleine allongée et lisant, décrite dans une lettre à Isabelle d'Este. Ses œuvres complètes, qui rassemblaient correspondance, sonnets et autres poésies, furent publiées en 1575. Ses poèmes traitaient souvent ouvertement de l'amour :

Così dolce e gustevole divento,
quando mi trovo con persona in letto,
da cui amata e gradita mi sento,
che quel mio piacer vince ogni diletto,
sì che quel, che strettissimo parea,
nodo de l'altrui amor divien più stretto.

Veronica Franco, *Terze rime*, in *Poesia del Quattrocento e Cinquecento*, sous la direction de Carlo Muscetta, Danielo Ponchiroli, Turin, 1957, p. 1283.

36. Sur l'iconographie problématique de la Vénitienne, voir Jean Habert, *Une Dame vénitienne, dite la Belle Nani*, Paris, 1996.

37. Dans la préface du catalogue de l'exposition sur Léonard à Venise, Augusto Marinoni voit un parallèle entre *La Vecchia* et un dessin d'une vieille femme par Léonard au f. 72 d'un petit carnet, Forster II, au Victoria & Albert Museum.

38. "Titian and Aretino", *Lectures*, I, Londres, 1957, p. 162.

39. "Sleep in Venice. Ancient Myths and Renaissance proclivities", in *Proceedings of the American Philosophical Society*, CX, 1966, pp. 348-362.

40. "Epithalamium dictum Palladio V.C. tribuno et notario et Celerinae", *Carmina minora*, XXV, pp. 1-10. Sur les circonstances de la composition du poème, voir A. Cameron, *Claudian. Poetry and Propaganda at the Court of Honorius*, 1970, p. 401. Les nombreuses éditions de la poésie de Claudien (Vicence, 1482 ; Parme, 1493 ; Venise, 1495 ; Venise, 1500 ; Vienne 1510) témoignent de sa popularité à la Renaissance. Sur l'épithalame de Claudien comme source de Politien, voir A. Warburg, "Geburt der Venus und Frühling", in *Die Erneuerung der Heidnischen Antike*, I, 1932, pp. 15 *sq.*

41. Sur les premiers épithalames et *hymenaioi*, voir A.L. Wheeler, "Tradition and the Epithalamium", *American Journal of Philology*, LI, 1930, pp. 205 *sqq.* ; également E. Fraenkel,

"Vesper Adest", in *Journal of Roman Studies*, XLV, 1955, pp. 1 *sqq.*

42. Pour l'épithalame dans l'Antiquité tardive, voir C. Morelli, "L'Epitalamio nella tarda poesia latina", in *Studi italiani di filologia classica*, XVIII, 1910, pp. 319-342.

43. *Silvae*, I, II, pp. 51-60. Voir aussi Z. Pavlovskis, "Statius and the late Latin Epithalamium", in *Classical Philology*, LX, 1956, pp. 164 *sqq.*

44. "Epithalamium", *Carmina*, XI, pp. 47-61.

45. *Carmina*, I, IV, pp. 29-52.

46. Ennodius, *Carmina*, I, IV, pp. 1-24.

47. *Carmina*, XI, pp. 48 *sqq.*

48. Posse (1931) ; Giebe (1992, p. 95).

49. Cet exemple est analysé par A. Furtwängler, *Beschreibung der Geschnittenen Steine im Antiquarium*, I, 1896, p. 72.

50. Pline emploie ce terme pour décrire un tableau d'Aristide, *Historia naturalis*, XXXV, p. 99 ; voir E.D. MacDougall, "The sleeping nymph: origins of a humanist fountain type", *Art Bulletin*, LVII, 1975, p. 361.

51. Repris *in* Comte C. Malvasia, *Felsina pittrice*, I, 1678, pp. 503-514.

52. Sur le geste de lancer des pommes comme jeu amoureux, voir Philostrate, *Imagines*, I, 6, qui décrit un tableau d'amours dans une pommeraie.

53. Venise, Archivio di Stato, Marco Barbaro, in *Genealogia*, IV, fol. 475. Le prénom de la mariée n'est pas donné par Barbaro mais par G. Giomo, *Indice dei matrimoni patrizii per nome di donne*, II, fol. 238.

54. E. Cicogna, *Della famiglia Marcello Patrizia Veneta*, 1841. Je suis redevable au comte Alessandro Marcello, descendant direct du commanditaire de Giorgione, de m'avoir autorisée à consulter les archives et la bibliothèque familiales, qui contiennent de nombreux ouvrages et documents ayant appartenu à Girolamo.

55. Dans la collection du comte de Crawford et de Balcarres, analysée par E. Wind, *Pagan Mysteries in the Renaissance*, Londres, 1967, p. 143, note 7, pl. 44-45. (Version française : *Mystères païens de la Renaissance*, trad P.E. Dauzat, 1992)

56. Archivio di Stato, Venise, *Balla d'oro*, III, fol. 264°.

57. *Diarii*, IX, p. 144, 206 ; X, p. 392.

58. Archivio di Stato, Venise, Segretario alle Voci, Registro 11, 1523-1556, fol. 75.

59. Archivio di Stato, Venise, *Dieci Savi sopra le decime in Rialto. Ditte della Redecima 1514*. Registro 1471, fol. 492. Voir également le testament de Girolamo, *Atti Ciprigni*, busta 208, n°113, qui, toutefois, ne mentionne pas sa collection de tableaux.

60. *De auctoritate summi Pontificis, et his quae ad illam pertinent, adversus impia Martini Lutheri dogmata*, Florence, 1521. Sur Cristoforo, voir Cicogna, *Delle iscrizioni*

veneziane, II, 1827, pp. 79 *sqq.*

61. *Oratio ad Iulium II*, Rome, 1513. Voir L. Pastor, *History of the Popes*, VI, 1898, p. 429.

62. *Ritum ecclesiasticorum sive sacrarum cerimoniarum SS. Romanae ecclesiae*, Venise, 1516.

63. *Diarii*, XLV, 28 juin 1527, p. 362 ; également Cicogna, *op. cit.*, pp. 80 *sq.*

64. *Diarii*, LIII, p. 229.

65. *Paraphrasi nella sesta satira di Giuvenale : nella qualle si ragiona delle miserie de gli huomini maritati. Dialogo in cui si parla di che qualita si dee tor moglie, & del' modo, che vi si ha a tenere. Lo epithalamio di Catullo nelle nozze di Peleo e di Theti*, 1538. Je dois cette référence à Charles Hope.

66. Voir, par exemple, l'attribution par Ballarin du tableau à Titien dans le catalogue de l'exposition *Le Siècle de Titien*, pp. 307 et 310.

67. Proposé par Posse (1931). J'ai accepté cette hypothèse dans plusieurs articles, tout comme R. Goffen, dans son interprétation de la Vénus de Giorgione in "Renaissance Dreams", in *Renaissance Quarterly*, 1987, pp. 682-705.

68. D. Sanminiatelli, *Domenico Beccafumi*, Milan, 1967, p. 84, a contesté l'inclusion de Vénus mais, dès qu'on comprend son rôle dans le mariage, son identité fait sens. Voir aussi le catalogue de l'exposition *Beccafumi* à Sienne.

69. Keith Christiansen, "Lorenzo Lotto and the Tradition of Epithalamic Paintings", in *Apollo*, CXXIV, 1986, pp. 166-173 ; Sylvie Béguin in *Le Siècle de Titien*, p. 494.

70. Cela a été le sujet d'une importante exposition de la National Gallery, à Londres, *Goya's Majas at the National Gallery*, mai-juillet 1990. Une analyse savante des variantes de Pordenone d'après les nus de Giorgione a été publiée par E. Harris et D. Bull, "The Companion of Velazquez's Rokeby Venus and a source for Goya's Naked Maja", in *The Burlington Magazine*, XC, 1964, pp. 19-30.

71. Otto Kurz, "Holbein and others in a seventeenth century collection", in *The Burlington Magazine*, LXXXIII, 1943, pp. 279-282. La collection Imsterad a également été décrite dans un poème en vers, *Iconophylacium sive Artis Apelleae Thesaurium*. Elle comprenait trois autres œuvres de Giorgione, un berger avec sa femme dans un paysage avec leurs petits enfants (*Un pastore con la moglie nel paese, con alcuni piccioli figlioli*), un Orphée et une version de taille modeste de l'Enfer, sans doute à rapprocher de l'*Énée et Anchise en Enfer* que Michiel a mentionné dans la collection Contarini (Richter, pp. 421-431).

72. Sur le développement du thème dans l'œuvre de Cranach, voir D. Koepplin et Tilman Falk, *Lukas Cranach*, Bâle, 1974, pp. 421-431.

73. Une importante discussion sur les problèmes d'interprétation des tableaux érotiques de Titien eut lieu lors de la conférence sur Titien en 1976, *Tiziano e Venezia* (1980), intitulée *La Donna, l'Amore e Tiziano*. Charles Hope y a proposé son interprétation

de *L'Amour sacré et l'Amour profane* comme une représentation de *Laura Bagarotto à la fontaine de Vénus* ("Problems of interpretation in Titian's erotic paintings", pp. 111-124). Auparavant, la sexualité dans les tableaux de Titien avait été traitée comme un ensemble d'allégories néoplatoniciennes par Erwin Panofsky, *Problems in Titian mostly iconographic*, Londres, 1970, et par Edgar Wind, *Mystères païens de la Renaissance* (cf. note 55). Le sujet a été abordé lors d'une conférence internationale organisée par Claudie Balavoine à Tours, *Le Mariage à la Renaissance*, 6-8 juillet 1995, Centre d'Études Supérieures de la Renaissance, Université François Rabelais, Tours.

74. Wethey, *The Paintings of Titian. The Mythological and Historical Paintings*, III, Londres, 1975, pp. 22 et 177. C'est Mrs. Alice Wethey, une généalogiste qui travaillait en collaboration avec son mari, qui avait affirmé discerner le blason ; la "preuve" fut publiée par Harold Wethey dans son catalogue des œuvres de Titien, après quoi l'existence du blason avait toujours été acceptée.

75. Hope, "Problems of interpretation in Titian's erotic paintings", in *Tiziano e Venezia*, 1980, pp. 111-124.

76. "Titian's *Sacred and Profane Love*: Individuality and Sexuality in a Renaissance Marriage Picture", in *Titian 500*, pp. 121-144.

77. Les descriptions que Sanudo nous a laissées de mariées vénitiennes et de leurs tenues ont été réunies par A.C. Junkerman, *Bellissima donna: An interdisciplinary study of Venetian sensuous half-length images of the early sixteenth-century*, thèse de doctorat., 1988, Université de Californie, Berkeley, p. 349.

78. Claudio Strinati, "*Una donna in attesa delle nozze*", catalogue, p. 19. Voir Goffen, in *Titian 500*, p. 123, où elle écrit : "Sans compter l'inclusion des armes d'Aurelio et de Laura Bagarotto, plusieurs éléments de *L'Amour sacré et l'Amour profane* rappellent que la commande a été passée à l'occasion d'un mariage."

79. Voir Goffen, *Titian 500*, *op. cit.*, pour le récit complet.

80. Goffen, *op. cit.*, p. 132.

81. Voir l'analyse aussi subtile que convaincante qu'Amadeo Quondam a donnée de *L'Amour sacré et l'Amour profane* en relation avec Bembo, "Sull' orlo della bella fontana. Tipologie del discorso erotico nel primo Cinquecento", dans le catalogue *Amor Sacro e Profano*, 1995, pp. 65-81.

CHAPITRE VI

1. Storffer, *Gemaltes Inventarium der Aufstellung der Gemäldegalerie in der Stallburg*. 3 volumes Pergamon dans les archives du musée, 1720, 1730, 1733.

2. *Verzeichnis der Gemälde der Kaiserlich Königlichen Bilder Galerie in Wien verfaßt von Christian von Mechel*, Vienne 1783. Pour une analyse plus complète de ces questions, voir Garas (1969).

3. Algarotti, *Opere*, Crémone, VII, 1781, p. 51 : "*Io non so che sia de' Tiziani che sono nello Escuriale in Ispagna. So bene il governo che si è fatto di quelli, che sono nella Galleria di Vienna. Crederebb' ella che per accomodargli alla forma di certe loro bizzarre cornici qua si sieno aggiunti dei pezzi al quadro, là tagliati degli altri? quaque ipsa miserrima vidi.*"

4. Pour d'autres exemples, voir A. Conti, *Storia del restauro e della conservazione delle opere d'arte*, Milan, 1988, pp. 89-93.

5. Conti, *op. cit.*

6. Ridolfi décrit la collection Vidmann à plusieurs reprises dans son livre mais ces tableaux de Giorgione n'apparaissent pas dans les inventaires dressés par Nicolò Renieri, Pietro della Vecchia et d'autres, publiés par Fabrizio Magani, "Il collezionismo e la committenza artistica della famiglia Widmann, patrizi veneziani, dal seicento all'ottocento", in *Memorie dell'Istituto Veneto di Scienze, Lettere ed Arti*, XLI, 1989.

7. L'anecdote est rapportée par les biographes de Canova, Vittorio Malamani, *Canova*, Milan, 1911, pp. 50-51 ; elle est reprise par Manners et Williamson (1924, p. 99).

8. La collection est décrite dans un opuscule de E. Cicogna, *Cenni intorno a Giovanni Rossi*, Venise, 1852. Elle se trouvait dans sa villa de San Andrea di Barbarana, mais elle fut vendue par sa veuve en 1858. Les tableaux les plus célèbres de sa collection étaient *L'Orage : Moïse et l'Ange de Gaspard Dughet* n°1159, National Gallery, Londres, et *Joseph et Jacob en Égypte*, de Pontormo, également à la National Gallery.

9. Anderson (1973).

10. Urbani de Gheltof, II, 1878, pp. 24-28, a suggéré que ce devait être le Palazzo Valier, sur la rivo dell'Olio, San Silvestro, aujourd'hui n°1022. Ridolfi voyait au contraire la maison de Giorgione dans le campo : peut-être pensait-il à l'un des bâtiments du XV^e siècle qui ont survécu, soit les n°1087-1089. C'est une tâche impossible que d'identifier le lieu où se dressait la maison du peintre.

11. Avancé d'abord par Hauptman (1994) ; suivi par Anderson (1994) ; puis Holberton (1995). Je remercie William Hauptman d'avoir bien voulu correspondre avec moi sur ces sujets.

12. Par exemple, Stendhal, l'un des plus remarquables voyageurs français, a noté dans son journal, à la date du 25 juillet 1815, qu'il avait visité la galerie, in *Œuvres complètes*, V, sous la direction de Del Litto et E. Abravanel, Paris, 1969, XXI, p. 156.

13. Dans *The Shores and Islands of the Mediterranean including a visit to the seven churches of Asia*, Londres, II, 1851, pp. 160-161.

14. Documents Bankes, Dorset Record Office, Dorchester, cités dans l'entrée du catalogue sur *Le Jugement de Salomon*. Sur la galerie Maraschalchi, voir l'article de Monica Proni, *Antologia di Belle Arti*, XXXIII/XXXIV, 1988, pp. 33-41.

15. Le reçu pour le plafond est daté du 6 février 1850. Le 24 septembre 1843, le restaurateur Giuseppe Girolamo Lorenzi écrivit une *perizia* (expertise) dans laquelle il déclarait qu'il avait nettoyé pour le compte du marchand Consiglio Ricchetti un tableau octagonal, représentant *L'Automne*, d'environ deux mètres de diamètre. Sans réserve aucune, il déclare que l'octogone, dans lequel figure une balustrade, avec sept putti qui ramassent des grappes de raisin et observent une colombe et un paon, compte parmi les "plus belles œuvres de Giorgione". Lorenzi, qui était originaire de Soligo, était un restaurateur connu qui travaillait pour l'Accademia di Venezia ; il avait, à la vérité, restauré un certain nombre des "meilleures œuvres de Giorgione", à savoir la *Pala di Castelfranco* en 1831, ainsi que des tableaux qu'il est plus difficile d'attribuer à Giorgione, comme *Le Christ mort* du mont-de-piété de Trévise. Non moindre observateur du contexte vénitien que le comte Cicogna, il rapporte dans son journal en 1852, que Lorenzi ajouta quelques morceaux qu'il présumait manquer au *Christ mort* (Cicogna, *Diario*, Musée Correr, f. 6550, cité par F. Fapanni, dans son ms. n°1355, *La città di Treviso esaminata negli edifici pubblici e privati*, Biblioteca Civica, Trévise). Sur Lorenzi comme restaurateur, voir M. Lucco, "Note sparse sulle pale bellunesi di Paris Bordon", in *Paris Bordon e il suo tempo. Atti del Convegno internazionale di studi*, 28-30 octobre 1985, Trévise, p. 168. Parmi ses autres restaurations, citons un retable par Palma l'Ancien à Orderzo, aujourd'hui à l'Accademia, entre 1823 et 1828 ; la *Pentecôte* de Palma le Jeune dans la cathédrale d'Oderzo, avant 1833 ; le retable de Pordenone à Susegana, en 1836 ; le *Baptême du Christ* de Giovanni Bellini à Santa Corona, Vicence, en 1840 ; il semble également avoir dérobé deux médaillons à la Casa Pellizzari, Castelfranco, dont l'un rejoignit une collection particulière (Richter, 1937, p. 213).

16. Le *Triple Portrait*, aujourd'hui au château d'Alnwick, fut acheté à la collection Manfrin par Alexander Barker, un marchand londonien, puis vendu au duc de Northumberland. Des dessins du stock de Baker, exécutés par un artiste londonien et conservés à la National Portrait Gallery de Londres montrent que c'était un intermédiaire. Le peintre écossais Andrew Geddes a copié le triple portrait, croyant que c'était la "Famille de Giorgione" ; reproduit in Hauptman (1994, p. 81). La copie de Geddes est au Victoria & Albert Museum et fut décrite par son épouse dans ses commentaires sur les *Memoirs of the Late Andrew Geddes Esq.*, Londres, 1844, p. 18 : elle y notait que son époux avait copié "le célèbre tableau que l'on dit parfois être la famille de Giorgione, trois têtes, mentionné par Lord Byron".

17. Hauptman (1994, 80-82) cite les différentes opinions. Parmi les études d'historiens de la littérature, on compte I. Scott-Kilvert, "Byron and Giorgione", in *The Byron Journal*, IX, 1981, pp. 85-88 ; H. Gatti, "Byron and Giorgione's Wife", in *Studies in Romanticism*, XXIII, 1984, pp. 237-241 ; S. Whittingham, "Byron and the Two Giorgiones", in *The Byron Journal*, XIV, 1986, pp. 52-55.

18. Description par Mündler de la collection Manfrin, n°225. "*La Famille de Giorgione* attribué au même. Le paysage n'en a pas l'apparence, & il existe une présomption selon laquelle il serait entièrement de la main de Girolamo Savoldo. Toutefois, c'est indéniablement un tableau d'un grand charme. 0.74 par 0.83 c. h. C", mars 1858, *Travel Diary, The Walpole Society*, LI, 1986, p. 213. Au Zentralarchiv de Berlin, le *Nachlaß* de Julius Meyer contient le catalogue dressé par Mündler de la galerie Manfrin, écrit d'une main italienne, avec les annotations de Mündler. (Pinacoteca Manfriniana, *Catalogo copiato in Venezia*, 1855, *Nachlaß*, p. 96). Les volumes originaux, en allemand et beaucoup plus détaillés des carnets de Mündler ont également été redécouverts dans le *Nachlaß* de Meyer (Zentralarchiv, Berlin).

19. Le texte de la lettre suivante m'a été donné par Tilmann von Stockhausen, qui prépare une étude sur la correspondance et les habitudes de collectionneur de Waagen, intitulée *Gustav Friedrich Waagen, Reise nach Italien, 1841-1842, Ein Bericht in Briefen* : "*Der Galeriedirektor von Manfrin, den ich bald ganz für mich zu gewinnen wußte, sagte mir, daß die Freunde der Besitzerin, einer Gräfin [Julie-Jeanne Manfrin] Plattis, ihr jetzt dringend geraten hätten, keine Bilder einzeln zu verkaufen, daher sie auch erst kürzlich dem Prinzen von Oranien den Ankauf einer Magdalena verweigert habe. Da er in ärmlichen Umständen ist und ein Italiener vom gewöhnlichsten Schlage, so brachte ich ihn durch das Versprechen einer Gratifikation in den regsten Eifer, so daß er versprach, bei der Gräfin sein äußerstes zu tun, ich müßte aber mehrere Bilder nehmen. Ich bezeichnete daher neben dem Tizian noch zwei Bilder des Giorgione und einen trefflichen Ostade. Das Glück wollte, daß die Gräfin zwei Tage darauf eines Geschäfts wegen, auf einige Tage nach der Stadt kam. Leider sagte er mir, daß er ungeachtet aller Vorstellungen sie nicht habe bewegen können, auf den Verkauf der Bilder für irgendeine Summe einzugehen, daß sie entweder die ganze Galerie oder nichts hergaben wolle. Für diese aber wird die lächerliche Forderung von 650 000 Gulden K[on]ventionsgeld begehrt, während ich mich nach eine sehr genauem Examen der Galerie sehr bedenken würde, dafür die Summe von 100 000 Gulden zu geben. Die alte, sehr reiche Frau kann allem Ansehen nach nicht mehr lange leben, und die Erben, sagte mir der Galeriedirektor, dächten über diesen Punkt ganz anders.*" Tiré de Zentralarchiv, Staatliche Museen zu Berlin Preußischer Kulturbesitz, Berlin, I/GG 59. Cf. aussi N. Locke (1996)

pour des références à *La Tempête* dans les guides allemands.

20. La lettre continue ainsi : "*Dieses traurige Resultat hätte ich Ihnen schon vor 8 Tagen melden können, doch ließ mich mein dringender Wunsch nicht ohne alles Resultat vor Ihnen zu erscheinen nach Treviso eilen, um dort das Bild des Giorgione im Monte di Pietà zu gewinnen, wovon mir Passavant mündlich und schriftlich eine begeisterte Schilderung gemacht hatte. Wie unangenehm war ich daher überrascht, ein Werk zu finden, welches zwar für die Kunstgeschichte sehr interessant ist, aber unsere Galerie nur um ein neues [mot illisible] bereichert hätte. Es ist ein mißlungener Versuch, aus der einfachen Kunstweise des Bellini in eine breitere Behandlung der Form, in starke Wendungen und kühne Verkürzungen überzugehen.*"

21. Hauptman (1994).

22. *Rediscoveries in Art*, Londres, 1976, p. 15.

23. Layard à Sir William Gregory, *trustee* comme lui de la National Gallery de Londres, après qu'il eut visité la collection Manfrin, le 20 novembre 1870, Add. mss 38949, British Library, Londres : "Il ne fait aucun doute que nous aurions pu acheter nombre d'admirables tableaux à la collection Manfrin après que [Alexander] Barker eut enlevé ceux qui étaient auréolés d'une certaine réputation mais n'étaient pas vraiment les plus importants pour un musée national. Le Mantegna que vous signalez est une merveille, ainsi que le Canaletto de la Galerie et un ou deux autres qui furent achetés à Manfrin après que Barker eut fait son choix. La National Gallery a une ou deux choses excellentes provenant de la même source ; j'ai acheté mon Bramantino (pour lequel on m'a offert £500), mon Carpaccio et un ou deux autres (parmi lesquels le Sebastiano del Piombo des débuts, signé) et j'ai sélectionné quatorze tableaux de grande valeur pour Ivor Guest. Je n'ai jamais pu comprendre pourquoi Eastlake n'en a pas pris tout un lot, y compris ceux que j'ai cités. Ils lui ont été proposés en ma présence à un prix fort raisonnable : un cinquième de leur valeur réelle. Refuser cette offre et permettre de laisser filer la splendide collection Lochis, voilà les plus graves erreurs qu'il ait jamais commises."

24. "*Il quadretto in tela dal Giorgione (dai conoscitori almeno ritenuto tale) si trova tuttora invenduto nella raccolta Manfrin di Venezia… É una gran bella cosa, nè lo stato di condservazione parvemi cattivo, ma il prezzo, che se mi chiede – di 30,000 Lire – è esagerato. L'argomento però parmi troppo labrico per quella gente, e poi è un quadretto che non sarà mai gustato, se non da' veri conoscitori d'arte.*" Morelli à Hudson, Archivio della Fondazione Cavour, Santena.

25. Wilhelm von Bode, *Mein Leben*, Berlin, I, 1930, p. 125.

26. L'importance de Julius Meyer dans la formation des collections berlinoises sera analysée dans la dissertation doctorale de

Tilmann von Stockhausen à l'université de Hambourg, *Geschichte der Berliner Gemälde galerie und ihrer Erwerbungspolitik, 1830 bis 1914*, et sera également abordée dans le commentaire de l'autobiographie de Bode dont la publication se prépare sous la direction de Thomas Gaehtgens. Je remercie Von Stockhausen de m'avoir généreusement fourni les transcriptions des documents des archives berlinoises.

27. Les documents suivants sont tirés des *Akte*, Staatliche Museen Berlin, Preußischer Kulturbesitz, Akte 1/GG 60.

28. Zentralarchiv, I/GG 59, lettre de Wilhelm Bode au directeur général des Musées Royaux, Guido von Usedom, 11 mai 1875 : "*Verehrter Herr Graf, wenn ich Ew. Exzellenz während meiner Anwesenheit hier in Italien noch keine Nachricht gegeben, so bitte ich mich mit dem Wunsche zu entschuldigen, nur mit einer Anzahl bestimmter Offerten oder einigermaßen sicheren Aussichten auf Kunstwerke ersten Ranges Ew. Exzellenz entgegenzutreten. Und dies ist jetzt, nachdem ich länger als eine Woche im oberen Toskana und in Umbrien aufgehalten habe, allerdings der Fall…. Heute werde ich den bekannten Giorgione im Palazzo Manfrin ("G's Familie in Landschaft"), der bisher wegen seiner starken Übermalung noch immer nicht gekauft ist, mir wieder einmal genau ansehen. Es ist trotz allem ein köstliches Bild und vielleicht ist das Alte noch mehr oder weiger darunter. Es soll jetzt etwa für 25000 Lire zu haben sein, während man früher 1500 L. St. forderte. Für Dresden steht vielleicht der Ankauf in naher Aussicht, da man –wie ich schon in Berlin hörte– Prof. Große den Auftrag nach seinem künstlerischen Ermessen gegeben hat.*"

29. Lettre de Wilhelm von Bode à Graf Guido von Usedom, envoyée de Bologne, 9 octobre 1875 : "*Während ich in Brescia und Mailand mich zu erholen suchte, reiste Dr. Meyer von Brescia direkt nach Venedig, namentlich um sich dort nach dem kleinen Giorgione bei Manfrin umzusehen, welcher angebl. in diesem Sommer an einen russischen Grafen verkauft sein solte (mit anderen Bildern der Sammlung für 150,000 Lire, die der ganze Rest nicht mehr wert ist.) Wie mir Dr. Meyer heute schrieb, befindet sich der Giorgione noch an Ort und Stelle u. wird nach wie vor zu haben sein: Die Forderung von 1500 £ St. im diesem Frühjahr war er angeblich für 25,000 Lire zu haben –für einen Giorgione wenig, für eine Ruine aber jedenfalls ziemlich viel.*"

30. La lettre de Meyer est d'un intérêt suffisant pour mériter d'être transcrite en entier : "*Der bekannte Giorgione-Manfrin ist, wie ich Euer Exzellenz schon telegraphierte, nicht verkauft: Der Vertrag, der über den Erwerb des Bildes (nebst zwei anderen) im Juni von einem Russen eingegangen worden, hat die vorbehaltene Zustimmung des betr. Familienhauptes nicht erhalten und ist also zurückgegangen. Bei neuer Prüfung und Besichtigung bin ich in dem Wunsch unsere Galerie möge in den Besitz des Bildes gelangen, aufs Neue bestärkt worden: auch Baron v. Liphart, der sich gerade in*

Venedig befand, war derselben Meinung. Dr. Bodes Brief hat Euer Exzellenz schon vorgelegen; ich füge hier hinzu, was Crowe und Cavalcaselle (North Italy II 135-137) über dasselbe aussagen (in Auszügen) : 'Le second tableau... dans le paysage environnant.' Leider gibt die beiliegende Photographie (durch einen Irrtum Nayas erst gestern hier eingetroffen), bei dem ziemlich tiefen Ton des Bildes eine ganz ungenügende Vorstellung, doch ist die Luftperspektive, die schöne Wirkung der Landschaft auch in der Photogr. erkennbar. Größe : Über H. 0,83, Br. 0,74. In der Zeitschrift für bildende Kunst 1866 findet sich ein Holzschnitt nebst Text von Reinhart : doch, wenn ich nicht irre, auch ein Stich des Bildes in derselben Zeitschrift, in den Jahrgängen 73-75. Der Preis ist nicht mehr der exorbitante, der meines Wissens (bei dem Zustande der Erhaltung) dem Verkaufe des Bildes früher entgegenstand. Allerdings hatte das Gemälde nicht durch Reinigung, denn durch italienische Restauration gelitten – man würde es jetzt wohl im Ganzen lassen müssen, wie es ist, so würde es einen Käufer sicher zu 60-80,000 Fr. finden, um so mehr als es der einzige Giorgione ist, der je in den Handel kommen wird. Ich habe mich diesmal mit dem (bevollmächtigten) Verwalter des Besitzers selber in Verbindung gesetzt : die Forderung ist 40,000 Lire, doch mit der Andeutung, daß man auf 35,000 wohl herabgehen würde. Wäre es zu 20,000-25,000, was nicht unmöglich scheint, zu haben, so könnte man sich doch zu dem Erwerb Glück wünschen. Die Erhaltung könnte wohl bei höherem Preise einiges Bedenken erregen ; aber wie bedauerlich wäre es andererseits, wenn das Bild nicht in eine Galerie überginge. Zudem ein Gemälde, das jene lebendige allgemein menschliche Schönheit hat, die Jedem zugänglich ist."

31. Lettre de Friedrich Nerly envoyée de Venise à Guido von Usedom, 2 avril 1876, Zentralarchiv, Berlin, "Ew. Exzellenz, wertes Schreiben vom 27. März erhielt ich vor einigen Tagen und glaubte nicht so bald als es mir gelungen ist, Aufschluß über die gestellten Fragen geben zu können, indem ich vor einigen Jahren dem Marchese Sardegna gegenüber, mich in ähnlicher Lage, wegen dem Verkauf des Tizians (Grablegung) nach Köln, befand und seitdem diesen Herm recht geme auszuweichen suchte.

Glücklicherweise fand ich im Palast Manfrin, den mir von damals her sehr wohl bekannten Kustoden Pinpelli ganz allein, der mir dann ohne daß ich danach frug, wie aber die Rede auf den nicht mehr vorhandenen Giorgione kam, alles haarklein erzählte. Zur Zeit als die Verhandlungen wegen diesem Bild von Berlin aus schon abgeschlossen waren, der hier als bester Kunstkenner geltende Signor Morelli davon Kenntnis bekommen und in seinem italienisch patriotischem Eifer nicht Eiligeres zu tun für nötig gehalten, als jenen Verkauf ins Ausland auf alle mögliche Weise zu verhindern, wozu ihm außerdem der hiesige Prinz Giovanelli mit dem er sich damals zusammen in Rom befand, die Hand bot.

Die hiesige Regierung hat bekanntlicher Weise das Vorkaufsrecht, was hierbei nun geltend gemacht werden sollte ; bekanntlicher Weise hat die Regierung, obgleich man auf alle mögliche Weise mit Taxen und Abgaben gezwickt und gezwackt wird, aber auch niemals Geld, am allerwenigsten für Kunstgegenstände. Es wurde demnach der Prinz Giovanelli mit in diese Angelegenheit hineingezogen um die 27000 Francs wie Pinpelli mir es sagte, vorzuschießen, was geschehen ist.

Er – Pinpelli – glaubte nun gar, daß der Prinz noch hier in seinem Palaste das Bild (vorsichtigerweise) beherberge. Prinz und Prinzessin sind beide verreist, ich ging also nach dessen Palast und erfuhr von der Dienerschaft, daß das Bild nach Mailand abgegangen sei, ob vielleicht in die Brera oder Königl. Palast wußte man mir nicht zu sagen. gez. Nerly."

À la fin du mois, Nerly écrivit encore à Usedom à propos de Morelli et de *La Tempête*, 29 avril 1876 : "Euer Exzellenz, Erst jetzt komme ich zur Beantwortung Dero letztes Schreibens, indem ich dem Faktotum der Galerie Manfrin absichtlich daselbst nicht aufsuchen wollte, sondern ihn per Caro, so zufällig auf der Straße abzufassen suchte. Unter dem Vorwand nach den Preisen der noch verkäuflichen Gegenstände [zu] fragen, brachte ich dann das Gespräch auf den fraglichen Punkt. Der Abschluß jener Angelegenheiten mit Morelli – Giovanelli und der Regierung fand also im Januar statt und zwar gegen Ende des Monats.

Auf Anraten Morellis ist das Bild dann auch von Giovanelli zum Restaurieren nach Mailand geschickt worden, wo es gegenwärtig noch ist und wahrscheinlich, wie oben genanntes Faktotum sicher zu vernehmen glaubt, von dort auch wiederum in den hiesigen Pallast des Prinzen kommen wird. Denn ehe ihm die Regierung nicht das ausgelegte Geld ersetzt, dürfte er es wohl nicht ausliefern. Natürlich kann einem der Gang dieser Geschichte auf ganz sonderbaren Gedanken bringen, und erst nach Verlauf vieler Monate könnte es sich vielleicht herausstellen, ob das Bild nicht durch den patriotischen Fürsprecher der, da es wohl, um es im Inlande zu erhalten, keinen anderen Ausweg wußte als den Prinzen erstens dafür zu interessieren und dann das Ausfuhrverbot vorschob, um den Signor [...] allen Unannehmlichkeiten der nicht eingehaltenen Verpflichtungen zu entheben.

Über diese meine Ideen bitte ich weiter nichts verlauten zu lassen, die Zeit wird uns aber lehren, wie di Sache sich in Wirklichkeit verhält."

32. Il existe deux descriptions sélectives, l'une de G. Lafenestre et E. Richtenberger, Venise, Paris, 1896, pp. 313-317, l'autre par N. Barbantini, "La Quadreria Giovanelli", in *Emporium*, 1908, pp. 183-205 ; une partie de la collection Giovanelli fut vendue plus tard lors de la vente G. de Cresenzo, Rome 17-22 mai 1954. Le noyau de la collection, plusieurs centaines de tableaux, était déjà formé au début du XVIIIe siècle, d'après les inventaires de la famille consultés par Barbantini. Il est intéressant de comparer la description par Mündler de la collection dans les années 1850, *Travel Diary*, pp. 77 et 138.

33. Add. mss, 38963, British Library, Londres.

34. Mrs. Gardner à Berenson, 4 novembre 1896, *The Letters of Bernard Berenson and Isabella Stewart Gardner 1887-1924*, sous la direction de R. Van N. Hadley, Boston, 1987, p. 69.

35. Pyrker, *Mein Leben*, sous la direction de A.P. Czigler, Vienne 1966, voir plus spécialement le chapitre dans lequel il parle de son amitié avec les Capello, dont on a parfois identifié un ancêtre avec le *Portrait Broccardo*, et le chapitre V, dans lequel il parle des peintres qu'il connaissait à Venise.

36. On doit à Robinson une description de la collection, in *Art Journal*, 1885, pp. 133-137.

37. Pour une défense de Robinson comme connoisseur, voir Helen Davies, *Sir John Charles Robinson (1824-1913): his role as a connoisseur and creator of public and private collections*, thèse de doctorat, Oxford, 1992.

38. Le matériau concernant Duveen et la *Nativité Allendale* analysé dans les paragraphes suivants est fondé sur des documents contenus dans les archives Duveen.

39. *Art in America*, XXVI, 1938, pp. 95 *sqq.*

40. *Richter* (1937, pp. 257-258).

41. *Art in America*, XXX, 1942, pp. 142 *sq.*

42. "Die Londoner italienische Ausstellung", in *Zeitschrift für bildende Kunst*, LXIII, 1929-1930, pp. 137 *sq.*

43. La lettre de Berenson se trouve dans le dossier sur la *Nativité Allendale*, Archives, National Gallery of Art, Washington.

44. Berenson, *Italian Pictures... Venetian School*, I, 1957, p. 85.

45. *The Burlington Magazine*, LXXI, 1937, p. 199, où Richter attribuait les scènes à Giorgione, avec des réserves.

46. Lettre de Clark à Richter, 3 novembre 1937, Archives George Martin Richter, Archives photographiques, National Gallery of Art, Washington.

47. Richter, "Four Giorgionesque Panels", *Art Bulletin*, LXXII, 1938, pp. 33-34.

48. Kenneth Clark, *Another Part of the Wood. A Self Portrait*, Londres, 1974, pp. 262-264.

CHAPITRE VII

1. Je suis redevable à Gabriele Finaldi de m'avoir indiqué l'existence du fragment. James Dearden m'a généreusement fait partager ses connaissances sur la littérature concernant Ruskin.

2. Je remercie l'Honorable Alan Clark et la

Saltwood Heritage Foundation, qui m'ont donné la permission de publier le fragment, et David Bomford, David Alan Brown, Gianluigi Colalucci, Paul Joannides, Alessandra Moschini Marconi, Roger Rearick, Francesco Valcanover, parmi d'autres, avec qui j'ai eu d'intéressantes discussions sur cette découverte. Espérons que des informations complémentaires seront apportées par la restauration du fragment actuellement effectuée au Hamilton Kerr Institute, Cambridge.

3. Les fresques ont été publiées par F. Valcanover, "Gli Affreschi di Tiziano al Fondaco dei Tedeschi", in *Arte veneta*, XXI, 1967, pp. 266-268. Pour la plus récente étude, voir Valcanover, catalogue *Titian Prince of Painters*, Venise et Washington, 1990 et 1991, pp. 135-140 ; Sandra Moschini Marconi, *Galleria G. Franchetti alla Ca' D'Oro Venezia*, Rome, 1992, pp. 73-76.

4. *Lettere sull'arte di Pietro Aretino*, sous la direction de E. Camesasca, II, Milan, 1957, pp. 16-18. "Je contemplai alors le spectacle merveilleux qu'offrait un nombre infini d'embarcations, où avaient pris place autant d'étrangers que de citadins, et qui faisaient les délices non seulement des badauds mais aussi du Grand Canal, délices lui-même de tous ceux qui l'empruntent. [...] Et après que toutes ces foules d'humains eussent applaudi gaîment et se fussent dispersées, vous m'auriez vu, tel un homme las de soi-même et ne sachant que faire de ses pensées et de ses lubies, lever les yeux au ciel ; or, depuis que Dieu l'a créé, il n'avait jamais été embelli par un tel tableau de lumières et d'ombres. [...] Considérez aussi mon étonnement à la vue des nuages formés d'humidité condensée ; la perspective la plus vaste les montrait en partie au ras des toits, en partie sur l'horizon, tandis qu'à droite, tous se fondaient en une masse d'un noir grisâtre. Je fus frappé par la variété des couleurs dont ils étaient parés : les plus proches embrasés par le feu du soleil ; les plus lointains rougis par l'éclat d'un vermillon roussi. Oh, avec quel talent les pinceaux de la Nature repoussaient l'air à cet instant, le séparant des palais à la manière de Titien peignant ses paysages !"

5. Sanudo, *Diarii*, VI, p. 85. Pour une documentation complète, voir l'entrée *Nu féminin* (Venise, Accademia) à la fin du volume.

6. M. Dazzi, "Sull'architetto del Fondaco dei Tedeschi", in *Atti del R. istituto Veneto di Scienze, Lettere ed Arti*, XCIX, 1939-1940, pp. 873-896.

7. Pour un point de vue moderne sur l'histoire de l'architecture, voir J. McAndrew, *Venetian Architecture of the Early Renaissance*, Cambridge, 1980, pp. 434-448.

8. Le passage suivant est fondé sur les observations de Collalucci.

9. *La Carta del navegar pitoresco* (1660).

10. Selon Justi (II, 1936, pp. 264-265), les *vedute* de Canaletto montrant le Rialto conservées à Amsterdam et au musée Mielzynski, en Pologne, fournissent la meilleure indication du rouge vif des fresques.

11. Ruskin, éd. Cook et Wedderburn, III, p. 212. Beaucoup plus tard, dans une note du texte de sa conférence sur "La Relation entre Michel-Ange et Tintoret", il se souvenait avoir "vu les derniers vestiges des fresques de Giorgione sur les façades extérieures en 1845".

12. *Works of John Ruskin*, sous la direction de Cook et Wedderburn, III 1903, p. 212.

13. *The Stones of Venice*, sous la direction de Cook et Wedderburn, X, p. 378 (Version française : *Les Pierres de Venise*).

14. *Christmas Story. John Ruskin's Venetian Letters of 1876-1877*. Correspondance rassemblée, et précédée d'une "Introduction sur Ruskin et les Spiritualistes, Sa Quête de l'au-delà", par Van Akin Burd, Newark, 1986, pp. 254 et 261.

15. Ruskin, éd. Cook et Wedderburn, XXIV, 1906, p. 233.

16. Ruskin, éd. Cook et Wedderburn, VII, p. 440. L'Æglé des Hespérides est reproduite dans *Modern Painters*, V, et dans Cook et Wedderburn, *Works*, VII, pl. 79.

17. Une liste des représentations renaissantes de ce célèbre bas-relief est donnée par P.P. Bober et R. Rubinstein, *Renaissance Artists and Antique Sculpture*, Londres et New York, 1968, p. 174 ; Michel-Ange emprunta plusieurs fois le motif, notamment dans la *Chute* à la chapelle Sixtine, cf. A. Ronen, "An Antique Prototype or Michelangelo's *Fall of Man*", in *Journal of the Warburg and Courtauld Institutes*, XXXVII, 1974, pp. 356-358.

18. Dans son étude détaillée de l'iconographie, Philippe Verdier envisageait la possibilité que les pommes de Bellini soient les pommes des Hespérides, "L'Allegoria della misericordia e della giustizia di Gambellino agli Uffizi", in *Atti dell'Istituto Veneto di Scienze, Lettere ed Arti*, CXI, 1952-1953, p. 114.

19. Décrit par P. Joannides, "A newly unveiled drawing by Michelangelo and the early Iconography for the Maginifici Tombs", in *Master Drawings*, XXIX, 1991, pp. 255-262.

20. J. Cox Rearick, *Dynasty and Destiny in Medici Art. Pontormo, Leo X, and the two Cosimos*, Princeton, 1984, pp. 143-153 ; voir aussi S. Lecchini Giovannoni, *Alessandro Allori*, Turin, 1991, pp. 249-250.

21. "J'ai vu les ultimes traces du chef-d'œuvre de Giorgione resplendissant encore comme une nuée écarlate sur le Fondaco dei Tedeschi. Et bien que cette nuée (*sanguigna e fiammeggiante, per cui le pitture cominciarono con dolce violenza a rapire il cuore delle genti*, Zanetti) ait pu, à la vérité, se dissoudre dans la pâleur de la nuit, et bien que Venise même puisse se désagréger au milieu de ses îles, telle une couronne d'écume fauchée par la brise qui s'estompe sur leurs rivages jonchés d'algues, ce qu'elle a gagné à la lumière fidèle de la vérité ne périra jamais", *Works of John Ruskin*, VII, pp. 438-999.

22. Le parallèle entre les *Ignudi* et les fresques du Fondaco a donné lieu à de nombreux commentaires, cf. Smyth (1979).

23. Priuli, *Rerum Italicarum Scriptores*, 2ᵉ éd., XXIV, III.

24. *Treatise on Painting*, I, sous la direction de A.P. McMahon, Princeton (1956), 58 *sq.*

25. Fehl (1957).

26. Egan (1959).

27. Fischer (1974).

28. L. Venturi, "Le Compagnie della Calza", *Nuovo archivio veneto*, NS, XVI, II, 1908, pp. 161-221 ; XVII, I, 1909, pp. 140-233 ; P. Molmenti, *La storia di Venezia nella vita privata*, II, Bergame, 1928, pp. 381-387 ; G. Padoan, *Momenti del rinasciemento veneto*, Padoue, 1978, pp. 35-93.

DOCUMENTS ET SOURCES

Avertissement :
Les textes qui suivent sont livrés dans leur version originale. Les incohérences orthographiques qui peuvent
apparaître sont liées à ce choix, et non à des erreurs de transcription.

INSCRIPTION AU REVERS DU
PORTRAIT DE *LAURA*, VIENNE
1506
1506 adj. primo zugno fo fatto questo de man
de maistro zorzi da chastel fr[ancho] cholega
de maistro vizenzo chaena ad instanzia de
misser giacomo.
Wilde, 1931, pp. 245 sqq.

COMMANDES POUR LE PALAIS
DES DOGES, VENISE
1507
Nos Capita Consilii X dicimus or ordinamus
vobis Magnifico Domino Francisco Venerio
Provisori Salis ad Capsam Magnam deputato
che numerar dobiate aconto dila fabricha dila
Cancellaria et del loco dil Conseglio di X a
Maistro Zorzi Spavento protho ducati trenta,
et a Maistro Zorzi da Chastel franco depentor
per far el teller da esser posto alaudientia delo
prefato Illustrissimo Conseglio ducati vinti.
Suma ducati 50. Datum die 14 Augusti 1507.
Videlicet ducati cinquanta. Ducati 50
Franciscus Thiepulo cc. X
Zacharias Delphinus cc. X
Hieronimus Capello cc. X
Nicolaus Aurelius III.^m Consilij Secretarius
mandato subscripsi.
Archivio di Stato, Venezia, Notatorio Provveditori
al Sal, Registro n. 3, cc. 114^r ; 119^r ; 121^r .
Maschio, 1978.
Nos Capita Illustrissimi Consilij X Dicimus et
ordinamus vobis Domino Alovisio Sanuto
Provisori Salis ad Capsam magnam che dar et

numerar dobiate a maistro Zorzi da chastel-
franco depentor per el teller el fa per laudientia
novissima di Capi di esso Illustrissimo Conseio
ducati vinticinque videlicet /25/ di quel ins-
tesso denaro fu deputato et speso in la fabricha
di la audientia per deliberation dil prefato
Illustrissimo Conseglio. Datum Die 24 Januarii
1507. Aloisius Arimundus cc. X. Ducati 25
Nicolaus Priolus cc. X
Aloisius da Mula cc. X
Nicolaus Aurelius Illustrissimi Consilii
Secretarius
Ibid., Notatorio Provveditori al Sal,
Registro n. 3, 119^r.
Maschio, 1978.

1508
Nos Capita Illustrissimi Consilii x Dicimus et
ordinamus vobis Domino Alovisio Sanuto
Provisori Salis ad Chapsam magnam, che dar
et numerar dobiate a maistro Zorzi Spavento
protho per la tenda di la tella facta per
Camera di la audientia nuova, monta in tutto
come appar per il suo conto Lire 35 Soldi 18 di
pizoli videlicet Lire trentacinque Soldi 18.
Datum die 23 Maij 1508.
Bernardus Barbadico Caput X^m Lire 35 Soldi 18
Marcus Antonius Laurendanus cc. X
Franciscus Foscaris cc. X
Nicolaus Aurelius Illustrissimi Consilij
Secretarius
Ibid., Notatorio 3.
Lorenzi, 1868, pp. 141, 144, 145 ; Maschio, 1978.

CONTRAT PASSÉ ENTRE ALVISE DE
SESTI ET GIORGIONE CONCERNANT
QUATRE TABLEAUX SUR L'HISTOIRE
DE DANIEL.
1508
El se dichiara per el presente come el claris-
simo messer Aluixe di Sesti die a fare a mi
Zorzon da Castel francho quatro quadri in
quadrato con li geste di Daniele in bona pic-
tura su telle, et li telleri sarano sominstrati
per dito m. Aluixe, il quale doveva stabilir la
spexa di detti quadri quando serano compidi
et di sua satisfatione entro il presente anno
1508. Io Zorzon de Castelfrancho di mia man
scrissi la presente in Venetia li 13 febrar. 1508.
Publié par Molmenti (1878-1879). Fondé sur un
texte que G.M. Urbani di Gheltof, sous-direc-
teur du musée Correr, avait copié en 1869, date
à laquelle le document était en vente chez un
marchand vénitien. Depuis, il n'est jamais réap-
peru. Certains chercheurs pensent que le docu-
ment est un faux.

DOCUMENT CONCERNANT LA COM-
MANDE DU CHRIST PORTANT LA
CROIX, SAN ROCCO
1508
Adì 25 Marzo al Nomi de Dio alla Bancha. Et se
Supplicha alii Signorie Vostre a Voi Signori
della Bancha della Schuola de Missier S.
Roccho per parte del suo humil e devoto Servo
Ser Jacomo de' Zuanne al prexente Nostro
Guardian Grando, chi cum sit che el sia ormai
Vecchio, et bona parte della sua età habbi per

devocion sua Consuma in questa vostra Sancta Schuola, oltra che' sempre in ogni impresa la sua borsa è stata all'honor, et utile de questo Sancto loco aperta, come a bona parti delle Signorie Vostre pol esser ben notto, me hasse sparagna la sua persona ad ogni faticha per grande sia state piantonche la sia d'eta, e d'anni piena, vorria piasendo Corp' alle Signorie Vostre, et de' gratia rechiede attento l'Amor, è la devocion che sempre ha havuto et ha a questo glorioso Sancto sotto el nexillo del qual siamo uniti in charità, et Amor, che li sia concesso poter nella Capella picola della Croxe della Nostra Giexia far per si, et Posteri suoi, et suo Fradello el suo monumento perpetuo ; osservandosi all honor de Dio, et auguminto della Schuola donar a essa Schuola in primij ducati Cento deinde a sue spexe ad hornar ditta Capella de' pitture, pavimento, banchi, et altri adornamenti che li parerà conveniente, et necessarij et mettergli etiam del suo in capellan che' celebri Messa in detta Giexia ogni zorno et in perpetuo promettendo, che ne per si ne successori, et posteri suoi mai remettera, overo prometterà che se metti la sua Arma, et questo domandi de' Grazia, et accio el possi dimostrar el suo bon animo, et voler che li ha a questo devoto luogo et che la devocion sua transcenda nella sua posterità a questo glorioso Santo.

Vista, et ben Considerata la sopraditta Supplicatione porta davanti a nui della Bancha del glorioso Missier San Roccho. Mandando fiora dell'Albergo el nostro Guardian Grande cioè el ditto Missier Jacomo acciò cadaun liberamente possi dir l'animo suo ; Dicemo l'Opinion Nostra esser accostandossi al dover, et ali honestà, e maxime vista una Parte prexa nel Nostro Capitolo Zeneral. Adì 2 Decembrio 1498 del dar della ditta Capella, come in questo appar, et ex quo questo Concession cede in evidentissimo honor, utile et ornamento della nostra Santa Giexia : Che al prefato Messer Giacomo de' Zuanne et Fradello, Fioli et heredi suoi sia Concesso quanto humilmente el domanda et supplica et tanto più quanto la Confraternità Nostra puol sperar de grandissimo ben, et proficuo et da esso supplicante et dalla caxa sua, oltra l'ampia offerta, et tanto più siamo raxenivolimente inclinadi à Compiaxergli quanto nella Capella predetta el non domanda per loro uso altro, che al Sepoltura ; et accio, che il desiderio suo habbi votivo, et dexiderato effecto con questo che' oltre la sepoltura, banchi, palio, ò altar non possi metter sopra i Muri o in alguno altro luogo di essa Capella la sua Arma.
Archivio di Stato, Venezia, archivio della scuola di San Rocco. Libro + Seconda consegna, busta 44.
Anderson, 1977, pp. 186-188.

DOCUMENTS CONCERNANT LE FONDACO DEI TEDESCHI
1508

Die 8 Novembris 1508 Riferì sier marco Vidal di ordene dela Illustrissima Signoria ali magnifici Signori Provedadori al Sal che sue magnificentie che sula causa de maistro Zorzi da chastelfrancho pel depenzere del fondego di todeschi sue magnificentie ministrar debano justitia et fu

riferito al magnifico messier Hieronimo da mulla et missier Aloixe Sanudo et omnibus aliis.
Archivio di Stato, Venezia, Notatorio dei Provedditori al Sal, n. 3, c. 123ʳ.
Maschio, 1994.

Die XJ decembris 1508, Die dicta Ser Lazaro bastian, ser vettor Scarpaza, et ser vethor di Mathio per nominati da ser zuan belin depentori constituidi ala presentia di magnifici Signori missier Caroso da cha da pesaro, messier zuan zentani, messier marin griti, et messier Alvise Sanudo dignissimi provedadori al Sal, come deputadi ellecti dipintori aveder quello pol valer la pictura facta sopra la faza davanti del fontego di todeschi, et facta per maistro zorzi da Castel francho et zurati dachordo dixeno a juditio et parer suo meritar el dicto maistro per dicta pictura ducati cento e cinquanta intuto. Die dicta. Li prefati Magnifici Signori dignissimi provedadori al Sal Aldido el prefato maistro Zorzi richiedendo el resto di quanto lui diceva dover haver per la depenctura per lui facta sopra la fabricha del fontego di thodeschi sula faza davanti reportandossi al juditio dile Sue Magnificentie, dove li presenti aldidi et justa la deposition de deputadi pictori, per dicto lavor termenarono el ditto maistro habia et haver debia per il lavor ditto ut supra facto jntuto ducati cento et trenta, di quali fin hora haver havuto ducati cento. Si che per suo resto habia, et haver debia ducati trenta per resto. Et a questo intervenendo el Consensso del prefato maistro Zorzi, el qual romaxe contento di quanto volesse et fo dechiarato per sue Magnificentie.
Archivio di Stato, Venezia, Notatorio dei Provveditori al Sal, n. 7, c. 95ʳ.
Gaye, 1840, II, p. 137 ; Gualandi, 1842, III, p. 90 ; Maschio, 1978, pp. 5-11, et 1994, p. 198 – c'est cette transcription qui est donnée ici.

MARINO SANUDO, I DIARII
1508

Dil mese di avosto 1508. A di primo, marti. Fo cantà una messa, preparato in corte dil fontego di todeschi, fabrichato novamente…et li todeschi comenzono a intrar et ligar balle, e tutavia dentro si va compiando et depenzendo de fuora via.
Sanudo, 1852, VII, p. 597.

CORRESPONDANCE ENTRE ISABELLE D'ESTE ET TADDEO ALBANO
1510

Isabella d'Este a Taddeo Albano :
Thadeo Albano. Spectabilis. Amice Noster charissime : Intendemo che in le cose et heredità de Zorzo da Castelfrancho pictore se ritrova una pictura de una nocte, molto bella et singulare. Quando cossì fusse, desideraressimo haverla. Però vi pregamo che voliati essere cum Lorenzo da Pavia, e qualche altro che hanno judicio et disegno, et vedere se l'è cosa excellente, et trovando de sì operiati il megio del mᶜᵒ m. Carlo Valerio, nostro compatre charissimo, et de chi altro vi pareria per apostar questa pictura per noi, intendendo il precio et dandone aviso. Et quando vi paresse

de concludere il mercato, essendo cosa bona, per dubio non fusse levata da altri, fati quel che ve parerà ; chè ne rendemo certe fareti cum ogni avantago e fede et cum bona consulta. Offeremone a vostri piaceri ecc. Mantuae xxv oct. MDX.

1508, 8 novembre
Taddeo Albano a Isabella d'Este :
Ill.ᵐᵃ et Exc.ᵐᵃ M.ᵃ mia obser.ᵐᵃ Ho inteso quanto mi scrive la Ex.V. per una sua del XXV del passatto, facendome intender haver inteso ritrovarsi in le cosse et eredità del q. Zorzo da Castelfrancho una pictura de una notte, molto bella et singulare ; che essendo cossì si deba veder de haverla. A che rispondo a V. Ex. che detto Zorzo morì più di fanno da peste, et per voler servir quella ho parlato cum alcuni miei amizi, che havevano grandissima praticha cum lui, quali mi affirmano non esser in ditta heredità tal pictura. Ben è vero che ditto Zorzo ne feze una a m. Thadeo Contarini, qual per la informatione ho hautta non è molto perfetta segondo vorebe quella. Un'altra pictura de la nocte feze ditto Zorzo a uno Victorio Becharo, qual per quanto intendo è de meglior desegnio et meglio finitta che non è quella del Contarini. Ma esso Becharo al presente non si atrova in questa terra, et sichondo m'è stato afirmatto l'una nè l'altra non sono de vendere per pretio nesuno, però che li hanno fatte fare per volerli godere per loro ; sichè mi doglio non poter satisfar al dexiderio di quella ecc. Venetijs VIII novembris 1510. Servitor Thadeus Albanus.
Archivio di Stato, Mantua, Fondo Gonzaga, Copialettere particolare di Isabella d'Este, n. 2996, I. 28, c. 70ʳ.
Luzio, 1888, p. 47 ; Maschio, 1994, p. 203.

MARCANTONIO MICHIEL, I DIARII
1512, 12-15 novembre

Item in Cons. di X fu da taglia a Zuan Favro el qual confinato in preson per 7 anni per le Cons. di X per contrabandier, era fuggito di giorno, facendosi le cerche da li guardiani. Annotation en marge datant du XVIᵉ siècle : Questo Zuan Favro è depento sopra il fontego de todeschi sopra il canton che guarda verso San Bortolomio. Era valentissimo homo della sua vita.
Biblioteca Correr, Venise, ms. Cicogna 2848.
Cicogna ,1861, p. 389.

MARCANTONIO MICHIEL, PITTORI E PITTURE IN DIVERSI LUOGHI
1525-1543

In Padoa.
In casa di Misser Pietro Bembo.
Li dui quadretti di capretto inminiati furono di mano di Julio Compagnola ; l'uno è una nuda tratta da Zorzi, stesa e volta, et l'altro una nuda che da acqua ad uno albero, tratta dal Diana, cun dui puttini che zappano.

1525

Opere in Venezia
In casa de M. Taddeo Contarino, 1525.
La tela a oglio delli 3 phylosophi nel paese, dui

ritti et uno sentado che contempla gli raggi solari cun quel saxo finto cusì mirabilmente, fu cominciata da Zorzo da Castelfranco, et finita da Sebastiano Venitiano.

La tela grande a oglio de linferno cun Enea et Anchise fo de mano de Zorzo da Castelfranco. La tela del paese cun el nascimento de Paris, cun li dui pastori ritti in piede, fu de mano de Zorzo da Castelfranco, et fu delle sue prime opere.

In casa de M. Hieronimo Marcello. A. S. Thomado, 1525.

Lo ritratto de esso M. Hieronimo armato, che mostra la schena, insino al cinto, et volta la testa, fo de mano de Zorzo da Castelfranco.

La tela della Venere nuda, che dorme in uno paese cun Cupidine, fo de mano de Zorzo da Castelfranco, ma lo paese et Cupidine forono finiti da Titiano.

El S. Hieronimo insin al cinto, che legge, fo de mano de Zorzo da Castelfranco.

1528
In casa de M. Zuanantonio Venier, 1528.
El soldato armato insino al cinto ma senza celada, fo de man di Zorzi da Castelfranco.

1530
In casa de M. Chabriel Vendramin, 1530.
El paesetto in tela cun la tempesta, cun la cingana et soldato, fo de man de Zorzi da Castelfranco.
El Christo morto sopra el sepolcro, cun lanzolo chel sostenta, fo de man de Zorzi da Castelfranco reconzata da Titiano.

1531
In casa de M. Zuan Ram, 1531, A. S. Stephano.
La pittura della testa del pastorello che tien in man un frutto, fo de man de Zorzi da Castelfranco.
La pittura della testa del garzone che tien in man la saetta fo di man di Zorzi da Castelfranco.

1532
In casa di M. Antonio Pasqualigo 1532, 5 Zener.
La testa del gargione che tiene in mano la frezza, fu de man de Zorzi da Castelfrancho, havuta a M. Zuan Ram, della quale esso M. Zuane ne ha un ritratto, benche egli creda che sii el proprio.
La testa del S. Jacomo cun el bordon, fu de man de Zorzi da Castelfrancho, over de qualche suo discipulo, ritratto dal Christo de S. Rocho.

1532
In casa de M. Andrea di Oddoni, 1532.
El San Hieronimo nudo che siede in un deserto al lume della luna fu de mano de... ritratto da una tela de Zorzi da Castelfrancho.

1543
In casa de M. Michiel Contarini alla Misericordia, 1543 austo.
Il nudo a pena in un paese fu di man di Zorzi, et è il nudo che ho io in pittura del istesso Zorzi.
Biblioteca Marciana, Venise, ms. classe XI, cod. LXVII (=7351).

La transcription donnée ici suit celle de l'édition de Frimmel.

BALDASSARE CASTIGLIONE, *IL CORTEGIANO (LE COURTISAN)*
1524
Eccovi che nella pittura sono eccellentissimi Leonardo Vincio, il Mantegna, Raffaello, Michelangelo, Georgio da Castelfranco : nientedimeno, tutti son tra sè nel far dissimili ; di modo che ad alcun di loro non par che manchi cosa alcuna in quella maniera, perchè si conosce ciascun nel suo stil essere perfettissimo.

INVENTAIRE DE LA COLLECTION DU CARDINAL MARINO GRIMANI
1528
Una testa di puto ritrato di man di Zorzon
Ritratto di Zorzon di sua man fatto per david e Golia
Paschini, 1926-1927, p. 171.

PAOLO PINO, *DIALOGO DI PITTURA*
1548
Lauro. Voglio che sappiate, che'oggidì vi sono de' valenti pittori. Lasciamo il Peruggino, Giotto fiorentino, Rafaello d'Urbino, Leonardo Vinci, Andrea Mantegna, Giovan Bellino, Alberto Duro, Georgione, l'altro Perugino, Ambrosio Mellanese, Giacobo Palma, il Pordonone, Sebastiano, Perin dal Vago, il Parmeggiano, messer Bernardo Grimani, et altri che sono morti, ma diciamo del vostro Andrea del Sarto, di Giacobo di Pontormo, di Bronzino, Georgino Aretino, il Sodoma, don Giulio miniator, Giovan Gierolomo bresciano, Giacobo Tintore, Paris, Dominico Campagnola, Stefano dall'Argine giouane Padovano, Giosefo il Moro, Camillo, Vitruvvio, et altri poi, come Bonafacio, Giovan Pietro Silvio, Francesco Furlivese, Pomponio. Non vi pongo Michel Angelo, ne Titiano, perché questi duo li tengo come dèi e come capi de' pittori, e questo lo dico veramente senza passione alcuna.
Lauro : Voi m'hauete sodisfatto benissimo, e se la memoria mia conserua il ragionamento vostro, chiuderò la bocca a questi, che voranno diffendere la scultura, come per un'altro modo furno confusi da Georgione da Castel Franco, nostro pittor celeberrimo e non manco degli antichi degno d'honore. Costui, a perpetua confusione degli scultori, dipinse in un quadro un San Georgio armato, in piedi, appostato sopra un tronco di lancia, con li piedi nelle istreme sponde d'una fonte limpida e chiara, nella qual transverberava tutta la figura in scurzo sino alla cima del capo ; poscia avea posto uno specchio appostato a un tronco, nel qual riflettava tutta la figura integra in schena et un fianco. Vi finse un altro specchio dall'altra parte, nel quale si sedeva tutto l'altro lato del San Georgio, volendo sostenare ch'uno pittore può uedere integramente una figura a un sguardo solo, che non può così far un scultor ; e fu questa opera, come cosa di Georgione, perfettamente intesa in tutte le tre parti di pittura, cioè disegno, invenzione e colorire.

Fabio : Questo si può facilmente credere, perch'egli fù (come dite) uomo perfetto, e raro, et è opera degna di lui e atta d'aggrandire l'ali alla sua chiara fama.

ANTON FRANCESCO DONI, *DISEGNO PARTITO IN PIÙ RAGIONAMENTI*
1549
Parmi les lettres figurant à la fin du traité, l'une, adressée à Simon Carnesecchi, recense les œuvres d'art majeures que l'on doit voir à Venise :
"... a Vinegia Quattro cavalli divini, le cose di Giorgione da Castel Franco Pittore, la storia di Titiano (huomo eccellentissimo) in palazzo, la facciata della casa dipinta dal Prodonone sopra il Canal grande, una tavola d'altare d'Alberto Duro in San Bartolomeo ; in particolarte v'è lo studio del Bembo e di M. Gabriel Vendramino Gentilhuomo Venetiano alquale io son servidore con molti altri & infinite antichità poi miracolose come è l'Apollo di Monsignor de Martini, che vi saranno mostrate."
Venise (Giolito), ff. Giii°-Giiii.

GIORGIO VASARI, *LE VITE DE' PIÙ ECCELLENTI ARCHITETTI, PITTORI, ET SCULTORI ITALIANI DA CIMABUE INSINO A' TEMPI NOSTRI*
1550

VITA DI GIOVANNI BELLINI
Dicesi che ancora Giorgione da Castelfranco attese a quella arte seco ne' suoi primi principii, e molti altri del Travisano e Lombardi, che non iscade farne memoria.

PROEMIO DELLA TERZA PARTE DELLE VITE
Seguitò dopo lui [Lionardo], ancora che alquanto lontano, Giorgione da Castelfranco, il quale sfumò le sue pitture et dette una terribil movenzia a certe cose, come è una storia nella scuola di San Marco a Venezia, dove è un tempo torbido che tuona, e trema il dipinto, et le figure si muovono e si spiccano da la tavola, per una certa oscurità di ombre bene intese.

VITA DI GIORGIONE DA CASTEL FRANCO PITTOR VENIZIANO
Quegli che con le fatiche cercano la virtù, ritrovata che l'hanno, la stimano come vero tesoro e ne diventano amici, né si partono già mai da essa ; con ciò sia che non è nulla il cercare delle cose, ma la difficoltà è, poi che le persone l'hanno trovate, il saperle conservare et accrescere. Perché ne' nostri artefici si sono molte volte veduti sforzi maravigliosi di natura nel dar saggio di loro, i quali per la lode montati poi in superbia, non solo non conservano quella prima virtú che hanno móstro e con difficultà messo in opera, ma mettono, oltra il primo capitale, in bando la massa de gli studî nell'arte da principio da-llor cominciati, dove non manco sono additati per dimenticanti, ch'e' si fossero da prima per stravaganti e rari e dotati di bello ingegno. Ma non già così fece il nostro Giorgione, il quale imparando senza maniera moderna, cercò nello stare co' Bellini

in Venezia, et da sé, di imitare sempre la natura il piú che e' poteva ; né mai per lode che e' ne acquistasse, intermise lo studio suo, anzi quanto più era giudicato eccellente da altri, tanto pareva a·llui saper meno quando a paragone delle cose vive considerava le sue pitture, le quali, per non essere in loro la vivezza dello spirito, reputava quasi nonnulla. Per il che tanta forza ebbe in lui questo timore, che lavorando in Vinegia fece maravigliare non solo quegli che nel suo tempo furono, ma quegli ancora che vennero dopo lui.

Ma perché meglio sí sappia l'origine et il progresso d'un maestro tanto eccellente, cominciando da' suoi principii, dico che in Castelfranco in sul Trevisano nacque l'anno MCCCCLXXVII Giorgio, dalle fattezze della persona et da la grandezza dell'animo, chiamato poi col tempo Giorgione ; il quale, quantunque egli fusse nato di umilissima stirpe, non fu però se non gentile et di buoni costumi in tutta sua vita. Fu allevato in Vinegia, et dilettossi continovamente delle cose d'amore, e piacqueli il suono del liuto mirabilmente, anzi tanto, che egli sonava et cantava nel suo tempo tanto divinamente che egli era spesso per quello adoperato a diverse musiche et onoranze e ragunate di persone nobili.

Attese al disegno et lo gustò grandemente, et in quello la natura lo favorì sì forte, che egli, innamoratosi di lei, non voleva mettere in opera cosa che egli dal vivo non la ritraessi ; e tanto le fu suggetto e tanto andò imitandola, che non solo egli acquistò nome di aver passato Gentile et Giovanni Bellini, ma per competere con coloro che lavoravano in Toscana et erano autori della maniera moderna. Diedegli la natura tanto benigno spirito, che egli nel colorito a olio et a fresco fece alcune vivezze et altre cose morbide e unite e sfumate talmente negli scuri, ch'e' fu cagione che molti di quegli che erano allora eccellenti confessassino lui esser nato per mettere lo spirto nelle figure et per contraffar la freschezza della carne viva, più che nessuno che dipingesse, non solo in Venezia, ma per tutto. Lavorò in Venezia nel suo principio molti quadri di Nostre Donne e altri ritratti di naturale, che son e vivissimi e belli, come ne può far fede uno che è in Faenza in casa Giovanni da Castel Bolognese, intagliatore eccellente, che è fatto per il suocero suo : lavoro veramente divino, perchè vi è una unione sfumata ne' colori, che pare di rilievo più che dipinto. Dilettossi molto del dipingere in fresco, e fra molte cose che fece, egli condusse tutta una facciata di Ca' Soranzo' in su la piazza di S. Polo, nella quale oltra molti quadri et storie et altre sue fantasie, si vede un quadro lavorato a olio in su la calcina : cosa che ha retto alla acqua, al sole et al vento e conservatasi fino ad oggi.

Crebbe tanto la fama di Giorgione per quella città, che avendo il Senato fatto fabricare il Palazzo detto il Fondaco de' Todeschi al ponte del Rialto, ordinarono che Giorgione dipignesse a fresco la facciata di fuori ; dove egli messovi mano, si ac[c]ese talmente nel fare, che vi sono teste et pezzi di figure molto ben

fatte e colorite vivacissimamente, et attese in tutto quello che egli vi fece, che traesse al segno delle cose vive et non a imitazione nessuna della maniera. La quale opera è celebrata in Venezia e famosa non meno per quello che e' vi fece per il comodo delle mercanzie et utilità del publico. Gli fu allogata la tavola di San Giovan Grisostomo di Venezia, che è molto lodata, per avere egli in certe parti imitato forte il vivo della natura et dolcemente allo scuro fatto perdere l'ombre delle figure. Fugli allogato ancora una storia, che poi, quando l'ebbe finita, fu posta nella Scuola di San Marco in su la piazza di San Giovanni et Paulo, nella stanza dove si raguna l'Offizio, in compagnia di diverse storie fatte da altri maestri ; nella quale è una tempesta di mare, et barche che hanno fortuna, et un gruppo di figure in aria e diverse forme di diavoli che soffiano i venti, et altri in barca che remano. La quale per il vero è tale e sì fatta che né pennello né colore né immaginazion di mente può esprimere la più orrenda e più paurosa pittura di quella, avendo egli colorito sí vivamente la furia dell'onde del mare, il torcere delle barche, il piegar de' remi il travaglio di tutta quell'opera, nella scurità di quel tempo, per i lampi et per l'altre minuzie che contraffece Giorgione, che e' si vede tremare la tavola et scuotere quell'opera come ella fusse vera. Per la qual cosa certamente lo annovero fra que' rari che possono esprimere nella pittura il concetto de' loro pensieri, avvengaché, mancato il furore, suole addormentarsi il pensiero, durandosi tanto tempo a condurre una opera grande. Questa pittura è tale per la bontà sua, et per lo avere espresso quel concetto difficile, che e' meritò di essere stimato in Venezia et onorato da noi fra i buoni artefici.

Lavorò un quadro d'un Cristo che porta la croce et un giudeo lo tira, il quale col tempo fu posto nella chiesa di Santo Rocco, et oggi, per la devozione che vi hanno molti, fa miracoli, come si vede. Lavorò in diversi luoghi, come a Castelfranco e nel Trevisano, e fece molti ritratti a varî prìncipi italiani, e fuor di Italia furon mandate molte di l'opere sue cose degne veramente, per far testimonio che, se la Toscana soprabbondava di artefici in ogni tempo, la parte ancora di là vicino a' monti non era abbandonata e dimenticata sempre dal Cielo.

Mentre Giorgione attendeva ad onorare e sé et la patria sua, nel molto conversar che e' faceva per trattenere con la musica molti suoi amici, si innamorò di una madonna, e molto goderono l'uno e l'altra de' loro amori. Avvenne che l'anno MDXI ella infettò di peste ; non ne sapendo però altro, et praticandovi Giorgione al solito, si appiccò la peste di maniera, che in breve tempo nella età sua di XXXIIII anni, se ne passò a l'altra vita, non senza dolore infinito di molti suoi amici che lo amavano per le sue virtù ; e ne increbbe ancora a tutta quella città. Pure tollerarono il danno et la perdita con lo essere restati loro duoi eccellenti suoi creati : Sebastiano Viniziano, che fu poi frate del Piombo a Roma, et Tiziano da Cador, che non solo lo paragonò, ma lo ha superato grandemente, come ne fanno fede le rarissime pitture

sue et il numero infinito de'bellissimi suoi ritratti di naturale, non solo di tutti i principi cristiani, ma de' più belli ingegni che sieno stati ne' tempi nostri. Costui dà, vivendo, vita alle figure che e' fa vive, come darà e vivo e morto fama et alla sua Venezia et alla nostra terza maniera. Ma perché e' vive et si veggono l'opere sue, non accade qui ragionarne.

Perché, venutogli a noia lo stare a Fiorenza, si trasferí a Vinegia. E con Giorgione da Castelfranco, ch'allora lavorava il Fondaco de' Tedeschi, si mise ad aiutarlo, faccendo li ornamenti di quella opera. Et in quella città dimorò molti mesi, tirato da i piaceri et da i diletti che per il corpo vi trovava.

LODOVICO DOLCE, *DIALOGO DELLA PITTURA INTITOLATO L'ARETINO* 1557

Aretino : [Giambellino] Ma egli è stato dipoi vinto da Giorgio da Castelfranco, e Giorgio lasciato a dietro infinite miglia da Titiano, il quale diede alle sue figure una eroica maestà, e trovò una maniera di colorito morbidissima, e nelle tinte cotanto simile al vero, che si può ben dire con verità, ch'ella va di pari con la natura.

Aretino : [La Signoria di Venezia] Fece ancora, ma molto a dietro, dipinger dal di fuori il fondaco de' Tedeschi a Giorgio da Castelfranco, et a Tiziano medesimo, che alora era giovanetto, fu allogata quella parte, che riguarda la Merceria ; di che dirò al fine alquante parole…

Aretino : Fu appresso pittor di grande stima ma di maggiore aspettazione Giorgio da Castelfranco, di cui si veggono alcune cose a olio vivacissime e sfumate tanto, che non si scorgono ombre. Morì questo valente huomo di peste, con non poco danno della Pittura…

Aretino : Per questo Tiziano, lasciando quel goffo Gentile, ebbe mezzo di accostarsi a Giovanni Bellino ; ma né anco quella maniera compiutamente piacendogli, elesse Giorgio da Castelfranco. Disegnando adunque Tiziano e dipingendo con Giorgione (che così era chiamato) venne in poco tempo così valente nell'arte, che, dipingendo Giorgione la faccia del fondaco de' Tedeschi che riguarda sopra il Canal grande, fu allogata a Tiziano, come dicemmo, quell'altra che soprastà alla Merceria, non avendo egli alora a pena venti anni. Nella quale vi fece una Giudit mirabilissima di disegno e di colorito, a tale che, credendosi comunemente, poi che ella fu discoverta, che ella fosse opera di Giorgione, tutti i suoi amici seco si rallegravano come della miglior cosa di gran lunga ch'egli avesse fatto. Onde Giorgione, con grandissimo suo dispiacere, rispondeva ch'era di mano del discepolo, il quale dimostrava già di avanzare il maestro, e che è più, stette alcuni giorni in casa, come disperato, veggendo, che un giovanetto sapeva più di lui.

Fabrini : Intendo che Giorgione ebbe a dire, che Tiziano insino nel ventre di sua madre era pittore.

Aretino : Non passò molto che gli fu data a dipingere una gran tavola all'altar grande della

chiesa de' Frati minori, ove Tiziano pur giova-
netto dipinse a olio la Vergine che ascende al
cielo fra molti angioli che l'accompagnano, e di
sopra lei raffigurò un Dio Padre attorniato da
due angioli.... E tuttavia questa fu la prima
opera pubblica, che a olio facesse : e la fece in
pochissimo tempo, e giovanetto. Con tutto ciò i
pittori goffi, e lo sciocco volgo, che insino alora
non avevano veduto altro che le cose morte e
fredde di Giovanni Bellino, di Gentile e del
Vivarino (perché Giorgione nel lavorare a olio
non aveva ancora avuto lavoro publico ; e per lo
più non faceva altre opere, che mezze figure e
ritratti), le quali erano senza movimento e senza
rilevo, dicevano della detta tavola un gran male.
Dipoi, raffreddandosi la invidia et aprendo loro
a poco a poco la verità gli occhi, cominciarono
le genti a stupir della nuova maniera trovata in
Venezia da Tiziano, e tutti i pittori d'indi in poi
s'affaticarono d'imitarla ; ma, per esser fuori della
strada loro, rimanevano smarriti. E certo si può
attribuire a miracolo che Tiziano, senza aver
veduto alora le anticaglie di Roma, che furono
lume a tutti i pittori eccellenti, solamente con
quella poco favilluccia ch'egli aveva scoperta
nelle cose di Giorgione, vide e conobbe l'idea
del dipingere perfettamente.

ESTIMATION DE LA COLLECTION DE GIOVANNI GRIMANI, PAR PÂRIS BORDONE
1553-1564

Après la mort d'Antonio Grimani, au
moment où ses fils Giovanni et Girolamo se
partagèrent sa collection, il est fait mention
d'un *presepio* de Giorgione :
Uno quadro de uno prexepio de man de zorzi
da Chastel Franco per ducati 10.
*Biblioteca del Museo Correr, Venise, Libro crose di
me Zuane Grimani dil Clarissimo messer Antonio fu
di ser Hieronimo ... Laus Deo 1553 in Venetia adì 15
Luglio anni 1553-1564. ms. Autrografo D. c. 471.
Fogolari,1910, p. 8 ; Paris Bordon, catalogue,
1984, pp. 138-139.*

LODOVICO DOLCE, *DIALOGO NEL QUALE SI RAGIONA DELLE QUALITÀ, DIVERSITÀ E PROPRIETÀ DE I COLORI*
1565

Ti potrei dir di molti : ma ti dirò dei più eccel-
lenti. Questi sono, Michel'Agnolo, Rafaello
d'Urbino, Titiano, Giorgio da Castelfranco,
Antonio da Correggio, il Parmegianino, il
Pordonone, e simili.

INVENTAIRE DES TABLEAUX VÉNITIENS PROPOSÉS À LA COUR DE BAVIÈRE D'APRÈS LES ÉCRITS DE JACOPO STRADA
1567

Gemalte lustige Tücher von kunstfertigen
Malern zu Venedig und sonst in Italien
gemacht, alle in Oelfarbe
1 altes Quadro von Giorgio da Castelfranco
gemacht mit 2 Figuren
Tiré de documents envoyés par Jacopo Strada
à la cour de Bavière
J. Stockbauer, Vienne,1874, p. 43.

INVENTAIRE DES TABLEAUX DU *CAMERINO DELLE ANTIGAGLIE* DE GABRIELE VENDRAMIN DRESSÉ PAR TOMMASO DA LUGANO, JACOPO SANSOVINO, ALESSANDRO VITTORIA, LE TINTORET ET ORAZIO VECELLIO
1567

Die x Septembris 1567
Uno quadreto con do figure dentro de chia-
roscuro de man de Zorzon de Castelfranco.

INVENTAIRE DES PEINTURES DU *CAMERINO DELLE ANTIGAGLIE* DE GABRIELE VENDRAMIN (SUITE)
1569

Die 14 Martii 1569
Un quadro de man de Zorzon de Castelfranco
con tre testoni che canta.
Un altro quadro de una cingana un pastor in
un paeseto con un ponte con suo fornimento
de noghera con intagli e paternostri doradi
de man de Zorzi de Castelfranco.
Una nostra Dona de man De Zorzi de
Castelfranco con suo fornimento dorado et
intagiado.
Un quadreto con tre teste che vien da Zorzi
con sue soazete de legno alla testa de mezo ha
la goleta de ferro.
Il retrato della Madre de Zorzon de man de
Zorzon con suo fornimento depento con
l'arma de chà Vendramin.
Rava,1920, p. 155.

GIORGIO VASARI, *LE VITE DE' PIÙ ECCELLENTI PITTORI, SCULTORI E ARCHITETTORI*
1568

PROEMIO

Soggiungono ancora, che dove gli scultori fanno
insieme due o tre figure al più d'un marmo solo,
essi ne fanno molte in una tavola sola, con
quelle tante e si varie vedute, che coloro dicono
che ha una statua sola, ricompensando con la
varietà delle positure, scorci ed attitudini loro, il
potersi vedere intorno intorno quelle degli scul-
tori : come già fece Giorgione da Castelfranco in
una sua pittura, la quale, voltando le spalle ed
avendo due specchi, uno da ciascun lato, ed una
fonte d'acqua a' piedi, mostra nel dipinto il die-
tro, nella fonte il dinanzi, e negli specchi i lati ;
cosa che non ha mai potuto far la scultura.

PROEMIO ALLA PARTE TERZA
Seguitò dopo lui, ancora che al quanto lontano,
Giorgione da Castelfranco, il quale sfumò le sue
pitture, e dette una terribil movenzia alle sue
cose, per una certa oscurità di ombre bene intese.

VITA DEL GIORGIONE DA CASTELFRANCO
Ne' medesimi tempi che Fiorenza acquistava
tanta fama per l'opere di Lionardo, arrecò non
piccolo ornamento a Vinezia la virtù et eccel-
lenza [d'] un suo cittadino, il quale di gran lunga
passò i Bellini, da loro tenuti in tanto pregio, e
qualunque altro fino a quel tempo avesse in
quella città dipinto. Questi fu Giorgio, che in
Castelfranco in sul Trevisano nacque l'anno

1478, essendo doge Giovan Mozenigo, fratel del
doge Piero, dalle fattezze della persona e da la
grandezza de l'animo chiamato poi col tempo
Giorgione ; il quale, quantunque egli fusse nato
d'umilissima stirpe, non fu però se non gentile e
di buoni costumi in tutta sua vita. Fu allevato in
Vinegia, e dilettossi continovamente de le cose
d'amore, e piacqueli il suono del liuto mirabil-
mente e tanto, che egli sonava e cantava nel
suo tempo tanto divinamente che egli era
spesso per quello adoperato a diverse musiche e
ragunate di persone nobili. Attese al disegno e
lo gustò grandemente, e in quello la natura lo
favorì si forte, che egli, innamoratosi delle cose
belle di lei, non voleva mettere in opera cosa
che egli dal vivo non ritraesse ; e tanto le fu sug-
getto e tanto andò imitandola, che non solo egli
acquistò nome d'aver passato Gentile e
Giovanni Bellini, ma di competere con coloro
che lavoravano in Toscana, ed erano autori
della maniera moderna. Aveva veduto
Giorgione alcune cose di mano di Lionardo
molto fumeggiate e cacciate, come si è detto,
terribilmente di scuro : e questa maniera gli
piacque tanto che mentre visse sempre andò
dietro a quella, e nel colorito a olio la imitò
grandemente. Costui gustando il buono de
l'operare, andava scegliendo di mettere in opera
sempre del più bello e del più vario che e' tro-
vava. Diedegli la natura tanto benigno spirito,
che egli nel colorito a olio e a fresco fece alcune
vivezze ed altre cose morbide e unite e sfumate
talmente negli scuri, ch'e' fu cagione che molti
di quegli che erano allora eccellenti confessas-
sino lui esser nato per metter lo spirito ne le
figure e per contraffar la freschezza de la carne
viva più che nessuno che dipignesse, non solo
in Venezia, ma per tutto.
Lavorò in Venezia nel suo principio molti quadri
di Nostre Donne et altri ritratti di naturale, che
sono e vivissimi e belli, come se ne vede ancora
tre bellissime teste a olio di sua mano nello stu-
dio del reverendissimo Grimani patriarca
d'Aquileia (una fatta per Davit – e per quel che
si dice, è il suo ritratto –, con una zazzera, come
si costumava in que' tempi, infino alle spalle,
vivace e colorita che par di carne : ha un brac-
cio et il petto armato, col quale tiene la testa
mozza di Golia ; l'altra è una testona maggiore,
ritratta di naturale, che tiene in mano una ber-
retta rossa da comandatore, con un bavero di
pelle, e sotto uno di que' saioni all'antica : questo
si pensa che fusse fatto per un generale di eser-
citi ; la terza è d'un putto, bella quanto si può
fare, con certi capelli a uso di velli), che fan
conoscere l'ecc [ellenza] di Giorgione, e non
meno l'affezione del grandissimo Patriarca
ch'egli ha portato sempre, a la virtù sua, tenen-
dole carissime e meritamente. In Fiorenza è di
man sua, in casa de'figliuoli di Giovan
Borgherini, il ritratto d'esso Giovanni, quando
era giovane in Venezia, e nel medesimo quadro
il maestro che lo guidava, che non si può veder
in due teste né miglior macchie di color di carne
né più bella tinta di ombre. In casa Anton de'
Nobili è un'altra testa d'un capitano armato,
molto vivace e pronta, il qual dicano essere un
de' capitani che Consalvo Ferrante menò seco a

Venezia, quando visitò il doge Agostino Barberigo ; nel qual tempo si dice che ritrasse il gran Consalvo armato, che fu cosa rarissima e non si poteva vedere pittura più bella che quella, e che esso Consalvo se ne la portò seco. Fece Giorgione molti altri ritratti, che sono sparsi in molti luoghi per Italia, bellissimi, come ne può far fede quello di Lionardo Loredano fatto da Giorgione quando era doge, da me visto in mostra per un'Assensa, che mi parve veder vivo quel serenissimo principe ; oltra che ne è uno in Faenza in casa Giovanni da Castel Bolognese, intagliatore di camei e cristalli ec [cellente], che è fatto per il suocero suo : lavoro veramente divino, perchè vi è una unione sfumata ne' colori, che pare di rilievo più che dipino. Dilettossi molto del dipignere in fresco, e fra molte cose che fece, egli condusse tutta una facciata di Cà Soranzo in su la piazza di San Polo, ne la quale, oltra molti quadri e storie et altre sue fantasie, si vede un quadro lavorato a olio in su la calcina : cosa che ha retto all'acqua, al sole et al vento, e conservatasi fino a oggi. Ecci ancora una Primavera, che a me pare delle belle cose che e' dipignesse in fresco, ed è gran peccato che il tempo l'abbia consumata sì crudelmente ; et io per me non trovo cosa che nuoca più al lavoro in fresco che gli scirocchi, e massimamente vicino a la marina, dove portono sempre salsedine con esso loro.

Seguì in Venezia l'anno 1504 al ponte del Rialto un fuoco terribilissimo nel Fondaco de' Tedeschi, il quale lo consumò tutto con le mercanzie e con grandissimo danno de' mercatanti : dove la signoria di Venezia ordinò di rifarlo di nuovo, e con maggior commodità di abituri e di magnificenza e d'ornamento e bellezza fu speditamente finito ; dove essendo cresciuto la fama di Giorgione, fu consultato ed ordinato da chi ne aveva la cura che Giorgione lo dipingesse in fresco di colori secondo la sua fantasia, purché e' mostrasse la virtù sua e che e' facesse un'opera eccellente, essendo ella nel più bel luogo e ne la maggior vista di quella città. Per il che messovi mano Giorgione, non pensò se non a farvi figure a sua fantasia per mostrar l'arte ; ché nel vero non si ritrova storie che abbino ordine o che rappresentino i fatti di nessuna persona segnalata, o antico o moderna ; et io per me non l'ho mai intese, né anche, per dimanda che si sia fatta, ho trovato chi l'intenda, perché dove è un donna, dove è uno uomo in varie attitudini, chi ha una testa di lione appresso, altra con un angelo a guisa di Cupido, né si giudica quel che si sia. V'è bene sopra la porta principale che riesce in Merzeria una femina a sedere, c'ha sotto una testa d'un gigante morta, quasi in forma d'una Iuditta, ch'alza la testa con la spada e parla con un Todesco quale è abasso : né ho potuto interpretare per quel che se l'abbi fatta, se già non l'avesse voluta fare per una Germania. Insomma e' si vede ben le figure sue esser molto insieme, e che andò sempre acquistando nel meglio ; e vi sono teste e pezzi di figure molto ben fatte e colorite vivacissimamente, et attese in tutto quello che egli vi

fece che traesse al segno de le cose vive e non a imitazione nessuna de la maniera. La quale opera è celebrata in Venezia e famosa non meno per quello che e' vi fece che per il commodo delle mercanzie et utilità del pubblico. Lavorò un quadro d'un Cristo che porta la croce ed un giudeo lo tira, il quale col tempo fu posto nella chiesa di San Rocco, et oggi, per la devozione che vi hanno molti, fa miracoli, come si vede. Lavorò in diversi luoghi, come a Castelfranco e nel Trivisano, e fece molti ritratti a varî principi italiani, e fuor d'Italia furono mandate molte dell'opere sue come cose degne veramente, per far testimonio che se la Toscana soprabbondava di artefici in ogni tempo, la parte ancora di là vicino a' monti non era abbandonata a dimenticata sempre dal Cielo.

Dicesi che Giorgione ragionando con alcuni scultori nel tempo che Andrea Verrocchio faceva il cavallo di bronzo, che volevano, perché la scultura mostrava in una figura sola diverse positure e vedute girandogli a torno, che per questo avanzasse la pittura, che non mostrava in una figura se non una parte sola, Giorgione – che era d'opinione che in una storia di pittura si mostrasse, senza avere a caminare attorno, ma in una sola occhiata tutte le sorti delle vedute che può fare in più gesti un uomo, cosa che la scultura non può fare se non mutando il sito e la veduta, talché non sono una, ma più vedute –, propose di più, che da una figura sola di pittura voleva mostrare il dinanzi et il dietro ed i due profili dai lati : cosa che e' fece mettere loro il cervello a partito. E la fece in questo modo. Dipinse uno ignudo che voltava le spalle ed aveva in terra una fonte d'acqua limpidissima, nella quale fece dentro per riverberazione la parte dinanzi ; da un de' lati era un corsaletto brunito che s'era spogliato, nel quale era il profilo manco, perché nel lucido di quell'arme si scorgeva ogni cosa ; dall'altra parte era uno specchio che drento vi era l'altro lato di quello ignudo : cosa di bellissimo ghiribizzo e capriccio, volendo mostrare in effetto che la pittura conduce con più virtù e fatica, e mostra in una vista sola del naturale più che non fa la scultura. La qual opera fu sommamente lodata e ammirata per ingegnosa e bella. Ritrasse ancora di naturale Caterina regina di Cipro, qual viddi io già nelle mani del clarissimo messer Giovan Cornaro. É nel nostro libro una testa colorita a olio, ritratta da un todesco di casa Fucheri, che allora era de' maggiori mercanti nel Fondaco de' Tedeschi ; la quale è cosa mirabile, insieme con altri schizzi e disegni di penna fatti da lui.

Mentre Giorgione attendeva ad onorare e sé e la patria sua, nel molto conversar che e' faceva per trattenere con la musica molti suoi amici, si innamorò d'una madonna, e molto goderono l'uno e l'altra de' loro amori. Avvene che l'anno 1511 ella infettò di peste ; non ne sapendo però altro e praticandovi Giorgione al solito, se li appiccò la peste di maniera, che in breve tempo nella età sua di

34 anni se ne passò a l'altra vita, non senza dolore infinito di molti suoi amici che lo amavano per le sue virtù, e danno del mondo che [lo] perse. Pure tollerarono il danno e la perdita con lo esser restati loro due eccellenti suoi creati : Sebastiano Viniziano, che fu poi frate del Piombo a Roma, e Tiziano da Cadore, che non solo lo paragonò, ma lo ha superato grandemente ; de' quali a suo luogo si dirà pienamente l'onore e l'utile che hanno fatto a questa arte.

VITA DI JACOPO, GIOVANNI E GENTILE BELLINI

Dicesi che anco Giorgione da Castelfranco attese all'arte con Giovanni, ne' suoi primi principj.

VITA DI GIOVANNI ANTONIO LICINIO DA PORDENONE

Costui nacque in Pordenone, castello del Friuli, lontano da Udine 25 miglia ; e perchè fu dotato dalla natura di bello ingegno inclinato alla pittura, si diede senza altro maestro a studiare le cose naturali, imitando il fare di Giorgione da Castelfranco, per essergli piaciuta assai quella maniera da lui veduta molte volte in Venezia.

VITA DI MORTO DA FELTRE

Perchè venutogli a noia lo stare a Fiorenza, si trasferì a Vinegia : e con Giorgione da Castelfranco, ch'allora lavorava il Fondaco de' Tedeschi, si mise a aiutarlo facendo gli ornamenti di quell'opera ; e così in quella città dimorò molti mesi, tirato dai piaceri e dai diletti che per il corpo vi trovava.

VITA DI JACOMO PALMA

Fece oltre ciò il Palma, per la stanza dove si ragunano gli uomini della Scuola di San Marco, in su la piazza di San Giovanni e Paulo, a concorrenza di quelle che già fecero Gian Bellino, Giovanni Mansueti, ed altri pittori, una bellissima storia, nella quale è dipinta una nave che
conduce il corpo di San Marco a Vinezia ; nella quale si vede finto dal Palma una orribile tempesta di mare, ed alcune barche combattute dalla furia de' venti, fatte con molto giudicio e con belle considerazioni ; sì come è anco un gruppo di figure in aria, e diverse forme di demonj che soffiano a guisa di venti nelle barche, che andando a remi e sforzandosi con vari modi di rompere l'inimiche ed altissime onde, stanno per somergersi. Insomma quest' opera, per vero dire, è tale e sì bella per invenzione e per altro, che pare quasi impossibile che colore o pennello, adoperati da mani anco eccellenti, possino esprimere alcuna cosa più simile al vero o più naturale ; atteso che in essa si vede la furia de' venti, la forza e destrezza degli uomini, il muoversi dell'onde, i lampi e baleni del cielo, l'acqua rotta dai remi, ed i remi piegati dall'onde e dalla forza de' vogadori. Che più ! ? Io per me non mi ricordo aver mai veduto la più orrenda pittura di quella ; essendo talmente condotta

e con tanta osservanza nel disegno, nell'invenzione e nel colorito, che pare che tremi la tavola, come tutto quello che vi è dipinto fusse vero : per la quale opera merita Iacopo Palma grandissima lode, e di essere annoverato fra quegli che posseggono l'arte, ed hanno in poter loro facultà d'esprimere nelle pitture le difficultà dei loro concettti ; conciosiachè, in simili cose difficili, a molti pittori vien fatto nel primo abbozzare l'opera, come guidati da un certo furore, qualche cosa di buono e qualche fierezza, che vien poi levata nel finire, e tolto via quel buono che vi aveva posto il furore : e questo avviene, perchè molte volte chi finisce considera le parti e non il tutto di quello che fa, e va (raffreddandosi gli spiriti) perdendo la vena della fierezza ; là dove costui stette sempre saldo nel medesimo proposito, e condusse a perfezione il suo concetto, che gli fu allora e sarà sempre infinitamente lodato.

VITA DI LORENZO LOTTO
Fu compagno ed amico del Palma Lorenzo Lotto pittor veneziano, il quale avendo imitato un tempo la maniera de' Bellini, s'appiccò poi a quella di Giorgione, come ne dimostrano molti quadri e ritratti che in Vinezia sono per le case de' gentil'uomini.
Essendo anco questo pittore giovane, ed imitando parte la maniera de' Bellini e parte quella di Giorgione, fece in San Domenico di Ricanati la tavola dell'altar maggiore, partita in sei quadri.

VITA DI FRANCESCO TORBIDO
Francesco Torbido, detto il Moro, pittore veronese, imparò i primi principii dell'arte, essendo ancor giovinetto, da Giorgione da Castelfranco, il quale immitò poi sempre nel colorito e nella morbidezza. Ma è ben vero, che sebbene tenne sempre la maniera di Liberale, immitò nondimeno nella morbidezza e colorire sfumato Giorgione suo primo precettore, parendogli che le cose di Liberale, buone per altro, avessero un poco del secco.

VITA DI SEBASTIANO DEL PIOMBO
Venutagli poi voglia, essendo anco giovane, d'attendere alla pittura, apparò i primi principj da Giovan Bellino allora vecchio. E doppo lui, avendo Giorgione da Castelfranco messi in quella città i modi della maniera moderna più uniti, e coll certo fiameggiare di colori, Sebastiano si partì da Giovanni e si acconciò con Giorgione ; col quale stette tanto, che prese in gran parte quella maniera.... Fece anco in que'tempi in San Giovanni Grisostomo di Vinezia una tavola con alcune figure, che tengono tanto della maniera di Giorgione, ch'elle sono state alcuna volta, da chi non ha molta cognizione delle cose dell'arte, tenute per di mano di esso Giorgione : la qual tavola è molto bella, e fatta con una maniera di colorito, ch'ha gran rilievo.
Andatosene dunque a Roma, Agostino lo mise in opera ; e la prima cosa che gli facesse fare, furono gli archetti che sono in su la loggia, la quale risponde in sul giardino, dove Baldassarre Sanese aveva nel palazzo

d'Agostino in Trastevere tutta la volta dipinta : nei quali archetti Sebastiano fece alcune poesie di quella maniera ch'aveva recato da Vinegia, molto disforme da quella che usavano in Roma i valenti pittori di que' tempi. Dopo quest'opera avendo Rafaello fatto in quel medesimo luogo una storia di Galatea, vi fece Bastiano, come volle Agostino, un Polifemo in fresco a lato a quella ; nel quale, comunche gli riuscisse, cercò d'avanzarsi più che poteva, spronato dalla concorrenza di Baldasarre Sanese, e poi di Raffaello. Colori similmente alcune cose a olio, delle quali fu tenuto, per aver egli da Giorgione imparato un modo di colorire assai morbido, in Roma grandissimo conto.

VITA DI BENVENTUO GAROFOLO
Fu amico di Giorgione da Castelfranco pittore, di Tiziano da Cador, e di Giulio Romano, ed in generale affezionatissimo a tutti gli uomini dell'arte.

VITA DI GIOVANNI DA UDINE
Questa inclinazione (al disegno) veggendo Francesco suo padre, lo condusse a Vinezia, e lo pose a imparare l'arte del disegno con Giorgione da Castelfranco ; col quale dimorando il giovane, senti tanto lodare le cose di Michangelo e Raffaello, che si risolvè d'andare a Roma ad ogni modo. E così, avuto lettere di favore da Domenico Grimano, amicissimo di suo padre, a Baldassarri Castiglioni, segretario del duca di Mantoa ed amicissimo di Rafaello da Urbino, se n'andò là. Giovanni adunque essendo stato pochissimo in Vinezia sotto la disciplina di Giorgione, veduto l'andar dolce, bello e grazioso di Raffaello, si dispose, come giovane di bell'ingegno, a volere a quella maniera attenersi per ogni modo…

VITA DI PIERO DI COSIMO
Mentre che Giorgione et il Correggio con grande loro loda e gloria onoravano le parti di Lombardia, non mancava la Toscana orafo et allievo di Cosimo Rosselli, e però chiamato sempre e non altrimenti inteso che per Piero di Cosimo.

VITA DI TIZIANO DA CADORE
Ma venuto poi, l'anno circa 1507, Giorgione da Castel Franco, non gli piacendo in tutto il detto modo di fare, cominciò a dare alle sue opere più morbidezza e maggiore rilievo con bella maniera ; usando nondimeno di cacciar sì avanti le cose vive e naturali, e di contrafarle quanto sapeva il meglio con i colori, e macchiarle con le tinte crude e dolci, secondo che il vivo mostrava, senza far disegno, tenendo per fermo che il dipingere solo con i colori stessi, senz'altro studio di disegnare in carta, fusse il vero e miglior modo di fare et il vero disegno ; ma non s'accorgeva, che egli è necessario a chi vuol bene disporre componimenti et accomodare l'invenzioni, ch'e' fa bisogno prima in più modi differenti porle in carta, per vedere come il tutto torna insieme. Con ciò sia che l'idea non può

vedere nè imaginare perfettamente in sé stessa l'invenzioni, se non apre e non mostra il suo concetto agli occhi corporali che l'aiutino a farne buon giudizio ; senzachè pur bisogna fare grande studio sopra gl'ignudi a volergli intendere bene : il che non vien fatto, né si può, senza mettere in carta : et il tenere, sempre che altri colorisce, persone ignude innanzi ovvero vestite, è non piccola servitù ! Là dove, quando altri ha fatto la mano disegnando in carta, si vien poi di mano in mano con più agevolezza a mettere in opera disegnando e dipignendo : e così facendo pratica nell'arte, si fa la maniera e il giudizio perfetto, levando via quella fatica e stento con che si conducono le pitture, di cui si è ragionato di sopra : per non dir nulla che, disegnando in carta, si viene a empiere la mente di bei concetti e s'impara a fare a mente tutte le cose della natura, senza avere a tenerle sempre innanzi, o ad avere a nascere sotto la vaghezza de' colori lo stento del non sapere disegnare, nella maniera che fecero molti anni i pittori viniziani, Giorgione, il Palma, il Pordenone, ed altri che non videro Roma né altre opere di tutta perfezione.
Tiziano dunque, veduto il fare e la maniera di Giorgione, lasciò la maniera di Gian Bellino, ancorché vi avesse molto tempo consumato, e si accostò a quella, così bene imitando in brieve tempo le cose di lui, che furono le sue pitture talvolta scambiate e credute opere di Giorgione, come di sotto si dirà. Cresciuto poi Tiziano in età, pratica e giudizio, condusse a fresco molte cose, le quali non si possono raccontare con ordine, essendo sparse in diversi luoghi. Basta che furono tali, che si fece da mlti periti giudizio ch'e' dovesse, come poi è avenuto, riuscire eccellentissimo pittore.
A principio, dunque, che cominciò seguitare la maniera di Giorgione, non avendo più che diciotto anni, fece il ritratto d'un gentiluomo da Ca' Barbarigo, amico suo, che fu tenuto molto bello, essendo la somiglianza della carnagione propria e naturale, e sì ben distinti i capelli l'uno dall'altro, che si conterebbono, come anco si farebbono i punti d'un giubone di raso inargentato che fece in quell'opera. Insomma, fu tenuto sì ben fatto e con tanta diligenza, che, se Tiziano non vi avesse scritto in ombra il suo nome, sarebbe stato tenuto opera di Giorgione. Intanto, avendo esso Giorgione condotta la facciata dinanzi del fondaco de' Tedeschi, per mezzo del Barbarigo furono allogate a Tiziano alcune storie che sono nella medesima sopra la Merceria…
Nella quale facciata non sapendo molti gentiluomini che Giorgione non vi lavorasse più, né che la facesse Tiziano, il quale ne aveva scoperto una parte, scontrandosi in Giorgione, come amici si rallegravano seco, dicendo che si portava meglio nella facciata di verso la Merceria, che non aveva fatto in quella che è sopra il Canal Grande ; della qual cosa sentiva tanto sdegno Giorgione, che infino che non ebbe finita Tiziano l'opera del tutto, e che non fu notissimo che esso Tiziano aveva fatta quella parte, non si lasciò molto

vedere, e da indi in poi non volle che mai più Tiziano praticasse, o fusse amico suo...

Appresso, tornato a Venezia, dipinse la facciata de' Grimani ; e in Padoa nella chiesa di Sant'Antonio, alcune storie, pure a fresco, de' fatti di quel Santo ; e in quella di Santo Spirito fece in una piccola tavoletta un San Marco a sedere in mezzo a certi Santi, ne' cui volti sono alcuni ritratti di naturale, fatti a olio con grandissima diligenza : la qual tavola molti hanno creduto che sia di mano di Giorgione. Essendo poi rimasa imperfetta, per la morte di Giovan Bellino, nella sala del Gran Consiglio una storia, dove Federigo Barbarossa alla porta della chiesa di San Marco sta ginocchioni innanzi a papa Alessandro Terzo, che gli mette il piè sopra la gola, la fornì Tiziano, mutando molte cose e facendovi molti ritratti di naturale di suoi amici ed altri ; onde meritò da quel Senato avere nel Fondaco de' Tedeschi un uffizio che si chiama la Senseria, che rende trecento scudi l'anno...

Per la chiesa di Santo Rocco fece, dopo le dette opere, in un quadro, Cristo con la croce in spalla e con una corda al collo tirata da un Ebreo ; la qual figura, che hanno molti creduta sia di mano di Giorgione, è oggi la maggior divozione di Vinezia, ed ha avuto di limosine più scudi, che non hanno in tutta la loro vita guadagnato Tiziano e Giorgione...

VITA DI PARIS BORDONE
Ma quegli che più di tutti ha imitato Tiziano, è stato Paris Bondone, il quale, nato in Trevisi di padre trivisano e madre viniziana, fu condotto d'otto anni a Venezia in casa alcuni suoi parenti. Dove, imparato che ebbe gramatica e fattosi eccellentissimo musico, andò a stare con Tiziano : ma non vi consumò molti anni ; perciò che vedendo quell'uomo non essere molto vago d'insegnare a' suoi giovani, anco pregato da loro sommamente et invitato con la pacienza a portarsi bene, si risolvé a partirsi, dolendosi infinitamente che di que' giorni fusse morto Giorgione, la cui maniera gli piaceva sommamente, ma molto più l'aver fama di bene e volentieri insegnare con amore quello che sapeva. Ma poi che altro fare non si poteva, si mise Paris in animo di volere per ogni modo seguitare la maniera di Giorgione. E così datosi a lavorare ed a contrafare dell'opere di colui, si fece tale che venne in bonissimo credito ; onde nella sua età di diciotto anni gli fu allogata una tavola da farsi per la chiesa di San Niccolò de' frati Minori.

TABLEAUX DE GIORGIONE DANS L'INVENTAIRE DE LA COLLECTION DE DARIO CONTARINI, FILS DE TADDEO CONTARINI
1556
Un quadro grande con do figure depente in piedi pusadi a do arbori et una figura de un homo sentado che sona de flauto... [Pâris]
Un quadro grande di tela soazado sopra il qual e depento l'inferno [Enfer]
Un altro quadro grandeto de tella soazado di nogara con tre figuri sopra [Trois Philosophes]

Archivio notarile, atti di Pietro Contarini, b. 2567, cc. 84ᵛ-100ᵛ, Archivio di stato, Venise.

MARCANTONIO MICHIEL, PITTORI E PITTURE
1575
Dans une écriture plus tardive.
In casa di M. Piero Servio, 1575.
Un ritratto di Suo padre di mano di Giorgio da Castelfranco.
Frimmel, 1888, p. 110.

FRANCESCO SANSOVINO, VENEZIA CITTÀ NOBILISSIMA
1581
S. Giouanni Chrisostomo. Fù parimente restaurato San Giouanni Chrisostomo sul modello di Sebastiano da Lugano, ò secondo altri del Moro Lombardo, amendue assai buoni Architetti. Et nobilitato poi da Giorgione da Castel Franco famosissimo Pittore, il quale vi cominciò la palla grande con le tre virtù theologiche, & fu poi finita da Sebastiano, che fù Frate del piombo in Roma, che vi dipinse à fresco la volta della tribuna.
San Rocco. Dalla destra in entrando, Titiano vi dipinse quella palla famosa di Christo, per la quale s'è fatta ricca la Fraterna, & la Chiesa.
Scuola di San Marco. Il quadro alla destra doue è espressa quella fortuna memorabile per la quale S. Giorgio, San Marco, & San Nicolò, usciti, come dicono l'antiche scritture, dalle Chiese loro, saluarono la Città, fu di mano di Iacomo Palma, altri dicono di Paris Bordone.
Palazzo Vendramin. Et poco dicosto sono i Vendramini, il cui Palazzo con faccia di marmo, fu già ridotto de i virtuosi della Citta. Percioche viuendo Gabriello amantissimo della Pittura, della Scultura, & dell'Architettura, vi fece molti ornamenti, & vi raccolse diuerse cose de i più famosi artefiici del suo tempo. Percioche vi si veggono opere di Giorgione da Castel Franco, di Gian Bellino, di Titiano, di Michel Agnolo, & d'altri conseruate da suoi soccessori.
Feste. Belle & honorate parimente furono, le dimostrationi singolari di allegrezza, che si fecero l'anno 1571. pei la Vittoria che si hebbe del Turco... S'adornò poi partitamente ogni bottega d'armi, di spoglie, di trofei di nemici presi nella giornata nauale, & di quadri marauigliosi di Gian Bellino, di Giorgione da Castel Franco, di Raffaello da Urbino, di Bastiano dal Piombo, di Michelagnolo, di Titiano, del Pordonone, & d'altri eccellenti Pittori.
Martinioni, 1663.

RAFFAELLO BORGHINI, *IL RIPOSO*
1584
Libro Primo
Sicome allegano hauer fatto Giorgione da Castel Franco in una sua pittura, doue appariua una figura, che dimostraua le spalle rimirando una fontana, e da ciascun de lati haueua uno specchio, talmente che nel dipinto mostraua il di dietro, nell'acqua chiarissinia il dinanzi, e nelli specchi ambidue i fianchi, cosa che non può fare la scultura.

Libro Terzo
Giorgione da Castelfranco : Nel medesimo tempo che Firenze per le opere di Lionardo s'acquistaua fama, Vinegia parimente per l'eccellenza di Giorgione da Castel Franco sul Treuigiano facea risonare il nome suo. Questi fu alleuato in Vinegia, e attese talmente al disegno clie nella pittura passò Giouanni, e Gentile Bellini, e diede una certa viuezza alle sue figure che pareuan vive. Di sua mano ha il Reuerendissimo Grimani Patriarca d'Aquileia tre bellissime teste à olio, una fatta per un Dauit, l'altra è ritratta dal naturale, e tiene una berretta rossa in mano, e l'altra è d'un fanciullo bella quanto si possa fare co'capelli à vso di velli, che dimostrano l'eccellenza di Giorgione. Ritrasse in vn quadro Giouanni Borgherini quando era giouane in Vinegia, & il maestro, che il guidaua, e questo quadro è in Firenze appresso à figliuoli di detto Giouanni, sicome ancora è in casa Giulio de' Nobili una testa d'un Capitano armato molto viuace, e pronta. Fece molti altri ritratti, e tutti bellissimi, che sono sparsi per Italia in mano di più persone. Dilettossi molto di dipingere in fresco, e fra l'altre cose dipinse tutta una facciata di cà soranzo su la piazza di San Polo in Vinegia, nella quale oltre à molti quadri, & historie, si vede un quadro lauorato à olio sopra la calcina, che ha retto all'acqua, & al vento, e si è conseruato infino à hoggi : e dipinse etiandio à fresco le figure, che sono à Rialto, doue si veggono teste, e figure molto ben fatte, ma non si sa che historia egli vi volesse. Fece in un quadro Christo, che porta la Croce, e un Giudeo, che il tira, il quale fu poi posto nella Chiesa di San Rocco, e dicono che hoggi fa miracoli. Disputando egli con alcuni, che diceuono la scultura auanzar di nobiltà la pittura ; percioche mostra in vna sola figura diuerse uedute, propose che da vna figura sola di pittura voleua mostrare il dinanzi, il di dietro, & i due profili da i lati in una sola occhiata, senza girare attorno, come è di mestiero fare alle statue. Dipinse adunque uno ignudo che mostraua le spalle, & in terra era una fontana di acqua chiarissima, in cui fece dentro per riuerberatione la parte dinanzi, da un de' lati era un corsaletto brunito, che si era spogliato, e nello splendore di quell'arme si scorgeua il profilo del lato manco, e dall'altra parte era uno specchio, che mostraua l'altro lato, cosa di bellissimo giudicio, e capriccio, e che fu molto lodata, & ammirata. Molte altre cose fece, che per breuità tralascio, e molte più per auentura ne harebbe fatte, e con maggior sue lode, se morte nell'età sua di 34 anni non l'hauesse tolto al mondo con dolore infinito di chiunque lo conoscea.
Libro Quarto
Titiano da Cador della famiglia, non degli Vcelli, come dice il Vasari, ma de' Veccelli, essendo di età di dieci anni, e conosciuto di bello ingegno, fu mandato in Vinegia, e posto con Giambellino pittore ; accioche egli l'arte della pittura apprendesse, col quale stato alcun tempo, & intanto essendo andato à stare in Vinegia Giorgione da Castelfranco, si diede

Titiano ad imitare la sua maniera, piacendoli piu che quella di Giambellino : e talmente contrafece le cose di Giorgione, che molte volte furono stimate le fatte da lui quelle di Giorgione stesso. Molte, e molte son l'opere, che fece Titiano, e particolarmente fu eccellentissimo ne' ritratti, e chi di tutti volesse fauellare lungo tempo ne bisognerebbe ; però delle cose sue piu notabili brieuemente farò mentione. In Vinegia di sua mano sono queste opere, nella sala del gran Consiglio l'historia, che fu lasciata imperfetta da Giorgione, in cui Federiao Barbarossa stà ginocchioni innanzi a Papa Alessandro quarto, che gli mette il piè sopra la gola.
Nella Chiesa di San Rocco, un quadro entroui Christo, che porta la croce con una corda al collo tirata da un'hebreo, la qual opera è hoggi la maggior diuotione, che habbiano i Vinitiani : laonde si può dire, che habbia piu guadagnato l'opera che il maestro.

G. LOMAZZO, TRATTATO
1585
Compositione dal dipingere & fare i paesi diversi.... è stato felicissimo, Giorgione da Castelfranco nel dimostrar sotto le acque chiare il pesce, gl'arbori i frutti, & ciò che egli voleva con bellissima maniera.

COLLECTION DE FULVIO ORSINI, ROME.
1600
11. Quadro corniciato di noce, con due teste d'una vecchia et un giovine, di mano dal Giorgione.
12. Quadretto corniciato d'hebano, con un San Giorgio, di mano dal medemo.
Nolhac, 1884, p. 427.

INVENTAIRE DE LA COLLECTION DE GABRIELE VENDRAMIN, DRESSÉE PAR SES HÉRITIERS LE 4 JANVIER
1601
Un quadro de paese con una Donna che latta un figliuolo sentado et un'altra figura, con le sue soaze de noghera con filli d'oro altro quarte sie, et largo cinque, e meza incirca (*La Tempête*)
Un quadro de una Donna Vecchia con le sue soaze de noghera depente, alto quarte cinque e meza et largo quarte cinque in circa con l'arma Vendramina depenta nelle soaze il coperto del detto quadro depento con un'homo con una vesta di pella negra. (*La Vecchia*)
Un quadro con tre teste, con un soaze dorade alto quarte cinque et largo cinque mezza in circa (*L'Éducation du jeune Marc Aurèle*)
Archivio della Casa Goldoni, Venice, Archivio Vendramin, Sacco 62, 42 F 16/5, Scritture diverse attinenti al Camerino delle antichaglie di ragione di G. Vendramin.
Anderson, 1979, pp. 639-648.

CAMILLO SORDI, LETTRE ENVOYÉE DE VENISE AU DUC FRANCESCO GONZAGA, OÙ SONT MENTIONNÉS DES TABLEAUX OFFERTS AU DUC ET SUR LESQUELS IL ÉCRIT SON RAPPORT
1612
L'Adultera, di Giorgione, duc. 6o.
Venere, di Giorgione, duc. 50.
Luzio, 1913, pp. 110.

GIOVANNI MARIO VERDIZOTTI (DIT L'ANONIMO DEL TIZIANELLO), VITA DEL FAMOSO TITIANO VECELLIO DI CADORE
1622
Fù dunque d'anni dieci in circa mandato (Titiano) à Venetia in casa d'un suo Zio materno, & accomodato da lui con Gio : Bellino Pittore famosissimo in quell'età, dal quale per alcun tempo apprese i termini della Pittura, & aprì in modo l'ingegno alla cognitione di quella, che stimando più grave, e più delicata maniera quella di Giorgione da Castel Franco, desiderò sopramodo d'accostarsi con lui, & favorì la Fortuna il suo generoso pensiero perchè guardando spesso Titiano l'opere di Giorgione, cavandone il buono di nascosto, mentre erano in una Corte ad asciugarsi al Sole, fu più volte osservato, & veduto da lui, che perciò comprendendo l'inclinatione del giovane, quasi un'altro Democrito, che scoprì l'ingegno di Protagora, à se lo trasse, et affettuosissimamente gl'insegnò i veri lumi dell'Arte, onde non solo potè in pochi anni uguagliare il maestro, ma poscia di gran lunga superarlo, come seguì, quando hebbe Giorgione il carico di dipingere il Fondaco della Natione Alemanna in Venetia, posto appresso il Ponte di Rialto, l'opera del quale conoscendo l'ingegno, & sufficienza di Titiano compartì con lui, & egli fece quella parte, che è sopra il Canal grande, come quella, che in sito più riguardevole era esposta à gli occhi d'ognuno, & l'altra verso Terra, diede al sudetto Titiano, & se ben il Maestro vi pose ogni studio, fù però da Titiano superato, come l'opera medesima ne fà chiara fede, & confermò l'universale consenso di tutti, che si rallegravano con Giorgione particolarmente per l'opera della facciata verso Terra, stimandola fatta da lui ; non fu però egli invidioso della gloria del suo buon discepolo, anzi confermando la realtà del fatto si gloriò d'haverlo ridotto à tal perfettione, che l'opere di lui fussero stimate uguali, & maggiori delle sue medesime.

INVENTAIRE DES BIENS DE ROBERTO CANONICI, FERRARA
1632
Inventario dei Beni Mobili di Roberto Canonici in Ferrara
Due Figure dal mezo in sù di Giorgione da Castelfranco, cioè un huomo con un gran capello in testa, et una donna paiono Pastori, che siano in viaggio, ha la cornice con fili d'oro, scudi cento.
Campori, 1870, p. 115.

INVENTAIRE DE LA COLLECTION LUDOVISI, ROME
1633
Inventario delle Massaritie, quadri, statue, et altro che sono alla vigna dell'ecc.mo Pape di Venosa a Porta Pinciana rivisto questo di 28 Genn.o 1633, Ludovisi collection, Roma

43. Un quadro di due ritratti mezze figure uno tiene la mano alla guancia, e nell'altra tiene un melangolo con cornice nera profilata a Rabescato d'oro mano di Giorgione
45. Un huomo, che tocca il polse ad una femina in un quadro alto pmi cinque lungo pmi sei cornice dorata, et intagliata di mano del Giorgione
259. Un quadro d'una cascata di Xro con la croce sopra un Monte con soldati alto pmi sei in circa, e largo dieci in circa cornice dorata di mano di Giorgione
276. Un quadro d'un Ritratto alto palmi sei in circa con una Testa di morto sopra un tavolino, habito antico, cornice dorata, mano di Giorgione
Garas, 1967, pp. 339-348.

COLLECTION DU DUC DE BUCKINGHAM, YORK HOUSE
1635
Georgione. A little picture of a man in armour.

INVENTAIRE DES TABLEAUX DE HAMILTON (DESTINÉ AU ROI CHARLES Iᵉʳ?)
1636
A Geometrician by Geo Jone	£0250
A nativity by him	£0250
A Bravo by Geo Jone	£0150
Shakeshaft, 1986, p. 134.

INVENTAIRE PRÉSUMÉ DE LA COLLECTION BARTOLOMEO DELLA NAVE, ACHETÉE PAR BASIL FEILDING POUR LE MARQUIS DE HAMILTON
1638
42. A picture with 3 Astronomers and Geometricians in a Landskip who contemplat and measure Pal 8 & 6 of Giorgione de Castelfranco... 400
43. Another picture of the history of the Amazons with 5 figures to the full and othyer figures in a Landskip of the same greatnes made by the same Giorgione... 450
44. A boy playing upon a Cimbal Pal 2 1/2 idem... 160
45. Our Lady and the Nativity of Christ and Visitation of the Shepherds Pal 5 & 4 idem... 300
46. A Lucrece with Tarquine or any other Naked Woman forced by a soldier pal 3 & 2 idem... 60
50. Petraces Laura pal 2 & 1 1/2 idem... 70
51. A faire head idem... 30
52. his picture made by himself idem... 70
Waterhouse, 1952, p. 16.

INVENTAIRE DES TABLEAUX DANS LA DEMEURE DE NICCOLÒ RENIERI "IN CASA DEL GOBBO"
Ca 1638
1. Sto Sebastiano de Giorgione Meza figura al Natural... 100
11. 1 Christo Ecce Huomo di Titiano, overo di Giorgion... 40
12. 1 Madonna Picciola del Giorgion... 10
13. 1 Testa d'un Pastor del sudetto... 5
23. 1 Christo che apar alla Madelena nel'horto del Giorgion... 30
31. 1 Ritratto di un Nobile Anticha di Giorgion... 40

40. 1 Madonna tenuta di Man del Correggio overo Giorgion... 400

43. 1 Ritratto di donna, habito Anticho di Pordenon overo Giorgion... 50

Waterhouse, 1952, pp. 22-23.

INVENTAIRES HAMILTON
1638

Inventory n°15. N°.211. One peice of Jupiter carringe away Europa in the shape of a Bull, one mayde crying after her, another tearinge her hayre a shippeard 3 cowes a Bull of Gorioyne.

INVENTAIRE DES TABLEAUX DE HAMILTON
1649

GERGION

47. Un paisage avec 3 Astrologiens, h. 6 la. 8 pa.

48. Une Histoire avec un paisage, h. 6 la. 8 pa.

49. La naissance de nostre Seigneur, h. 4 la. 5 pa.

50. Une femme qui est outrage par un Soldat avec un paisage, h. 2. la. 4.

51. St. Jerome, 2 pa. quarree

52. Un orphee, h. 3 la 4 pa.

53. Un Moyse trouve par la fille de pharoah avec quantitez de figures h. 5 la 7 pa.

54. Un Brave qui va assisiner un homme, h. 4 quarree

55. Un homme armee a toutes pieces h. 5. la 3 pa.

56. Le pourtrait de Madame Laura de Petrarcha, 2 pa. quarree

Garas, 1967, pp. 68, 76.

CARLO RIDOLFI, LE MARAVIGLIE DELL'ARTE
1648

VITA DI GIORGIONE DA CASTEL FRANCO PITTORE

Haueua di già la Pittura nel Teatro del Mondo per il corso di più d'vn secolo, dispiegato le industriose fatiche de suoi favoriti Pittori, li quali con la bellezza, e nouità delle opere dipinte haueuano recato diletto, e merauiglia à mortali : quando cangiando il prospetto in più adorna e sontuosa scena diede à vedere più deliciosi oggetti, e più riguardeuoli forme nella persona di Giorgio da Castel Franco, che per certo suo decoroso aspetto fù detto Giorgione. Hor questi facendo vn misto di natura, e d'arte, compose vn così bel modo di colorire, che io non saprei, se si douesse dire vna nuoua Natura prodotta dall'arte, ò vn'arte nouella ritrouata dalla natura per gareggiare con l'arte sua emulatrice, come cantò quel famoso Poeta :

Di Natura arte par, che per diletto
L'imitatrice sua scherzando imiti.

 Tasso cant. 16.

Contendono Castel Franco Terra del Triuigiano, e Vedelago, Villaggio non guari lontano, chi di loro fosse Patria di Giorgione, come fecero le Città della Grecia per Homero, come trasse dal Greco Fausto Sabeo :

Patriam Homero vni septem contenditis Vrbes,
Cumæ, Smyrna, Chios, Colophon, Rhodos,
Argos, Athenæ.

La Famiglia Barbarella di Castel Franco si vanta hauerui dato l'essere, e se ne può con ragione vantare, hauendo Giorgio recato à quella Patria i più sublimi honori ; così i Fabi Patritij Romani si pregiarono, che nella loro prosapia fosse uscito Fabio chiarismo Pittore. Affermano alcuni però, che Giorgione nascesse in Vedelago d'una delle più commode famiglie di quel Contado, di Padre facoltoso, che veduto il figliuolo applicato al disegno, condottolo à Venetia il ponesse con Giovanni Bellino, dal quale apprese le regole del disegno dando egli poi in breue tempo manifesti segni del vivace suo ingegno nel colorire : il che cagionò alcuna puntura di gelosia nel Maestro, vedendo con quanta felicità fossero dispiegate le cose dallo Scolare : e certo che fù maraviglia il vedere, come quel fanciullo sapesse aggiungere alla via del Bellino, (in cui pareuano addunate le bellezze tutte della Pittura) certo, che di gratia e tenerezza nel colorire, come se Giorgio partecipasse di quella virtù, con la quale suol la natura comporre le humane carni col misto delle qualità degli elementi, egli accordando con somma dolcezza le ombre co'i lumi, e col far rosseggiare con delicatezza alcune parti delle membra, oue più concorre il sangue, e si esercita la fatica in modo, che ne compose la più grata, e gioconda maniera, che giamai si vedesse : onde con ragione se gli deue il titolo del più ingegnoso Pittore de' moderni tempi, hauendo inuentato così bella via di dipingere : Mà non essendogli conceduti dal Cielo, che pochi anni di vita, non puote in tutto dar à vedere le bellezze del ingegno suo, mancato nel fiorire delle sue grandezze. Uscito dalla Scuola del Bellino si trattenne per qualche tempo in Venetia, dandosi à dipingere nelle botteghe de Dipintori, lauorandoui quadri di divotione, recinti da letto e gabinetti, godendo ogn'vno in tali cose della bellezza della Pittura.

Desideroso poscia di veder i parenti, se n'andò alla Patria, ove fù da quelli, e dal vicinato accolto con la maggior festa del Mondo, vedutolo fatto grande, e Pittore. Dipinse poi à Tutio Costanzo, condottiere d'huomini d'armi, la tauola di nostra Donna con nostro Signore Bambinetto per la Parocchiale di Castel Franco, nel destro lato fece San Giorgio, in cui si ritrasse, e nel sinistro S. Francesco, nel quale riportò l'effigie d'vn suo fratello, e vi espresse qualunque cosa con naturale maniera, dimostrando l'ardire nell'invitto Cauaaliere, e la pietà nel Serafico Santo. Fece ancora qualche ritratto de que' Cittadini ; la figura di Christo morto con alcuni Angeletti, che lo reggano, conseruasi nelle camere del monte di Pietà di Trevigi, che in se contiene elaborato disegno, & un colorito così pastoso, che par di carne.

Dopo qualche dimora in Castel Franco, ritornò Giorgio à Venetia, essendo quella Città più confacente al genio suo, e presa casa in Campo di San Silvestro, traeua con la virtù, e con la piacevole sua natura copia d'amici, co' quali trattenevasi in delitie, dilettandosi suonar il Liuto e professando il galant'huomo, onde fece acquisto dell'amore di molti.

Dipinse in tanto lo aspetto della casa presa, acciò seruir potesse d'eccitamento à coloro, che hauessero mestieri dell'opera sua, accostumandosi all'hora per pompa il far dipingere le case da galant'huomini, nella cui cima fece alcuni ouati entroui suonatori, Poeti, & altre fantasie, e ne corsi di camini, gruppi di fanciulli, techi à chiaro oscuro, & in altra parte dipinse due mezze figure, credesi vogliono inferire, Federico 1. Imperadore & Antonia da Bergomo, trattogli il ferro dal fianco in atto d'vccidersi, per conservar la virginità, del cui avueniniento è divulgato un dotto elogio del Signor Iacopo Pighetti, & un poema celebre del Signor Paolo Vendramino ; e nella parte inferiore, sono due historie, che mal s'intendono, essendo danneggiate dal tempo.

Piaciuta l'opera à quella Città furono date à dipingere le facciate di casa Soranza sopra il Campo di San Paolo, oue fece historie, fregi de' fanciulli, e figure in nicchie, hor à fatto divorate dal tempo, non conseruandosi, che la figura d'una donna con fiori in mano, e quella di Volcano in altra parte, che sferza Amore.

Seguiua in tanto Giorgio à dipingere nella solita habitatione, ove dicesi, che aperta havesse bottega dipingendo rotelle, armari, e molte casse in particolare, nelle quali faceva per lo più favole d'Ouidio, come l'aurea età divisandovi liete verdure, rivi cadenti da piaceuoli rupi, infrascate di fronde, & all'ombra d'amene piante si stauano dilitiando huomini e donne godendo l'aura tranquilla : qui vedevasi il Leone superbo, colà l'humile Agnellino, in vn altra parte il fugace Cervo, & altri animali terrestri.

Apparivano in altre i Giganti abbattuti dal fulmine di Gioue, caduti sotto il peso di dirupati monti, Pelio, Olimpo, & Ossa ; Decalione e Pirra, che rinovavano il Mondo col gettar de' sassi dietro alle spalle, da quali nasceuano groppi di fanciullini.

Haveva poi figurato Pitone serpente ucciso da Apolline & il medesimo Deo seguendo la bella figlia di Peneo, che radicate le piante nel terreno, cangiaua le braccia in rami & in frondi d'alloro ; e più lungi fece Io tramutata in Vacca, data in custodia dalla gelosa Giunone ad Argo, & indì addormentato dalla Zampogna di Mercurio, venivagli da quello tronco il Capo, versando il sangue per molte vene, poiche non vale vigilanza d'occhio mortale, dove asiste la virtù d'un Nume del Cielo. Vedeuasi ancora il temerario Fetonte condottiere infelice del carro del Padre suo fulminato da Gioue, gli assi, e le ruote sparse per lo Cielo ; Piroo, e Flegonte, e Eoo, che rotto il freno correvano precipitosi per i torti sentieri dell'aria ; e le sorelle del sfortunato Auriga sù le ripe del Pò cangiate in Pioppi, e'l Zio addolorato vestendo di bianche piume gli homeri, tramutauasi in Cigno.

Ritrassè il oltre Diana con molte Ninfe ignude ad una fonte, che della bella Calisto le violate membra scoprivano ; Mercurio rubatore degli armenti di Apolline e Gioue convertito in toro, che riportava oltre il mare la bella Regina de' Fenici : così puote la forza d'Amore di trasformare in vile animale un favoloso Nume benche principale fra tutti.

Finse parimente Cadmo, fratello d'Europa, che seminaua i denti dell'ucciso serpente, da quali nascevano huomini armati, e di lontano ergeua le mura alla Città di Tebe ; Atteone trasformato in Cervo da Diana, Venere, e Marte colti nella rete da Vulcano ; Niobe cangiata in sasso ; & i di lei figliuoli saettati da Diana, e da Apolline ; Gioue, e Mercurio alla mensa rusticale di Bauci e Filomene, & Arianna abbandonata da Teseo sopra una spiaggia arenosa.

Lungo sarebbe il raccontar le favole tutte da Giorgio in più casse dipinte, di Alcide, di Acheloo e della bella Deianira rapita da Nesso Centauro saetato nella fuga dall'istesso Alcide ; degli amori di Apollo, e di Giacinto, di Venere e di Adone : e tre di queste favole si trouano appresso de' Signori Vidmani ; in una è la nascita d'Adone, nella seconda, vedesi in soavi abbracciamenti con Venere, e nella terza vien ucciso dal Cinghiale : & altre delle descritte furono ridotte parimente in quadretti poste e in vari studij.

Mà di più degne cose favelliamo. Avanzatosi il grido di Giorgio, hebbe materia in tanto di far opere di maggior consideratione, onde ritrasse molti Personaggi, tra quali il Doge Agostin Barbarigo, di Caterina Cornara Regina di Cipro, di Consalvo Ferrante detto il Gran Capitano, e altri Signori. Tre ne fece ancora in una medesima tela, posseduti dal Signor Paolo del Sera Gentil-huomo Fiorentino di costumi gentili, e che si fà conoscere di bello ingegno nella Pittura. Quel di mezzo è d'un Frate Agostiniano, che suona con molta gratia il clavicembalo e mira un altro Frate di faccia carnosa col rochetto e mantellina nera, che tiene la viuola ; dall'altra parte è un giovinetto molto viuace con beretta in capo e fiocco di bianche piume, quali per la morbidezza del colorito, per la maestria & artificio usatoui vengono riputati de i migliori dell'Autore : ne sia vanità il dire, che Giorgio fosse il primiero ad approssimarsi con mirabile industria al naturale, confermandosi questa verità in que' rari esemplari.

Lavorò in questo tempo la facciata di Casa Grimana alli Serui ; e vi si conseruano tuttavia alcune donne ignude di bella forma e buon colorito. Sopra il Campo di Santo Stefano' dipinse alcune mezze figure di bella macchia. In altro aspetto di casa sopra un Canale à Santa Maria Giubenico colorì in un'ovato Bacco, Venere, e Marte sino al petto, e grotesche à chiaro scuro dalle parti, e bambini.

Rinovandosi indì à poco il Fondaco de' Tedeschi, che si abbrugiò l'anno 1504, volle il Doge Loredano, di cui Giorgio fatto haueua il ritratto, che à lui si dasse l'impiego della facciata verso Il Canale (come à Titiano fù allogata l'altra parte verso il ponte) nella quale divise trofei, corpi ignudi, teste à chiaro scuro ; e ne cantoni fece Geometri, che misurano la palla del Mondo ; prospettive di colonne e trà quelle huomini à cauallo & altre fantasie, doue si vede quanto egli fosse pratico nel maneggiar colori a fresco.

Hor seguitiamo opere sue à oglio. In quadro di mezze figure quanto il naturale, fece il simbolo dell'humana vita. Ivi appariva una donna in guisa di Nutrice, che teneua trà le braccia tenero bambino, che à pena apriva i lumi alla diurna luce provando le miserie della vita direttamente piangeua : alludendo à quello cantò Lucretio dell'huomo nascente in questi versi. *Lucret. lib. 5.*

Tum porro puer, vt sæuis proiectus ab vndis
Nauita, nudus humi iacet, infans, indigus omni
 Vitai auxilio ; tum primum in luminis oras
Nixibus ex alueo Matris Natura profudit :
Vagitumque locum lugubri complet, vt æquam est
Oui tantum in vita restet transire malorum.

E l'istesso concetto fù poscia maravigliosamente e con più numerose forme dal Marino nel seguente Sonetto dispiegato :
I. delle morali.

Apre l'huomo infelice all'hor, che nasce,
 In questa vita di miserie piena,
 Pria ch'al Sol, gli occhi al pianto, e nato apena
 Và prigionier fra le tenaci fasce.
Fanciullo poi, che non più latte il pasce,
 Sotto rigida sferza i giorni mena :
 Indi in età più fosca che serena,
 Trà fortuna, & Amor more, e rinasce.
Quante poscia sostien tristo e mendico,
 Fatiche, e morti in fin che curuo e lasso
 Appoggiato à debil legno il fianco antico.
Chiude al fin le sue spoglie angusto sasso
 Ratto così, che sospirando io dico,
 Dalla cuna, alla tomba è un breue passo.

Nel mezzo eravi un huomo di robusto aspetto tutto armato, inferendo il bollore del sangue dell'età giouanile, pronto nel vendicare ogni picciola offesa e preparato negli aringhi di Marte à versar il sangue per lo desio della gloria, il quale punto non ralenta il furore, benche altro gli rechi innanzi il simolacro di morte, ò volesse ingegnosamente dimostrare il Pittore (secondo il detto del pacientissimo) la vita dell'huomo altro non essere, che una specie di militia sopra la terra, & i giorni suoi simili à quelli de' mercenari. Poco lungi vedeuasi un giovinetto in dispute co' Filosofanti ; e tra negotiatori ; e con una vecchiarella, per dinnotare le applicationi varie della gioventù, e finalmente vedevasi un vecchio ignudo curvo per lo peso degli anni, ondeggiante il crine di bianca neue, che meditava il'teschio d'vn morto, considerando come tante bellezze, virtù, e gratie del Cielo, all'huomo compartite, divenghino in fine esca di vermi entro ad un'oscura tomba, qual Pittura dicesi essere in Genova appresso de' Signori Cassinelli.

Si videro ancora in Venetia due mezze figure, l'una rappresentava Celio Plotio assalito da Claudio, che lo afferraua pel collare del giubbone, tenendo l'altra mano al fianco sopra il pugnale ; e nel volto di quel giouinetto appariua il timore et l'impietà nell'assalitore, che finalmente rimase da Plotio ucciso, la cui generosa ressolutione fù commendata da Caio Imperatore, Zio del morto Claudio ; & vn altro ritratto in maestà all'antica.

Ma consideriamo un gentil pensiero gratiosamente dispiegato dal penello di Giorgio. In capace tela haueua fatto il congresso d'una famiglia, standoui nel mezzo un vecchio castratore con capellaccio, che gli adombraua mezzo il volto, e lunga barba ripiena di molti giri in atto di castrare un gatto, tenuto nel grembo da una donna, la quale dimostrandosi schiffa di quell'atto, altrove rivolgeua il viso : eravi presente una fantesca con la lucerna in mano & un fanciullo teneua il tagliere con empiastri, & una fanciulla recava un altro gatto, che defendendosi con le unghie le stracciaua il crine.

Fece ancora vna donna ignuda, & con essa lei un Pastore, che suonava il zufolo, et ella mirandolo sorrideva ; e si ritrasse in forma di Davide con braccia ignude, e corsaletto in dosso, che teneva il testone di Golia : haueua da una parte un Caualiere con giuppa, e beretta all'antica, e dall'altra un Soldato, qual Pittura cadè dopo molti giri in mano del Signor Andrea Vendramino.

Una deliciosa Venere ignuda dormiente è in casa Marcella, & à piedi è Cupido con Augellino in mano, che fù terminato da Titiano. Altra mezza figura di donna in habito Cingaresco, che del bel seno dimostra le animate nevi co' crini raccolti in sottil velo, e con la destra mano si appoggia ad un libro di vari caratteri impresso, è nelle case del Signor Gio. Battista Sanuto ; e gli Signori Leoni da San Lorenzo, conservano due mezze figure in una stessa tela di Saule, che stringe ne' capelli il capo di Golia recatogli dal giouinetto Davide, ed in questi ammirasi l'ardire, in quello la regia maestà ; & in altra tela Paride con le tre Dee in picciole figure ; & in casa Grimana di Santo Ermacora, è la sentenza dl Salomone, di bella macchia, lasciandovi l'Autore la figura del ministro non finita.

Il Signor Caualier Gussoni grauissimo Senatore ha una nostra Donna, San Girolamo, & altre figure di questa mano. Il Signor Domenico Ruzzini Senatore amplissimo, possiede il ritratto d'un Capitano armato. I Signori Contarini da San Samuello, conseruano quello d'un Cavallere in arme nere, & i Signori Malipieri San Girolamo in mezza figura molto naturale, che legge vn libro ; ed il Signor Nicolò Crasso il ritratto di Luigi Crasso celebre Filosofo Avo suo posto à sedere con occhiali in mano.

Io vidi ancora dell'Autore in mezzani quadri dipinta la fauola di Psiche, della quale, descrivendo il modo tenuto da Giorgio nel divisarla, toccheremo gli avvenimenti.

Nel primo quadro appariva quella fanciulla, il cui bel viso era sparso del candore dei gigli, e del vermiglio delle rose, formaua tra le labra di rubino un soave soriso, e co' bei lumi saettava i cuori ; nell'aureo crine spuntavano à gara i fiori, formando quasi in dorata siepe un lascinetto Aprile. Stavasi quella in atto modesto, sostenendo con la destra mano il cadente velo, e con l'altra stringendo l'estremità di quello nascondevasi il morbido seno ; e dinanzi le stavano ossequiosi molti popoli, che le offerivano frutti, e fiori, tributandola come novella Venere.

Nel secondo l'amorosa Dea priva de' dovuti honori, asisa sopra à gemmato carro tirato da

due placide Colombe, imponeva al figlio Amore, che della sua riuale prendesse vendetta, facendola d'un huomo vile ardere in amorosa fiamma : ma questa fiata il bel Cupido preda rimase di bellezza mortale, provando de' begli occhi di Psiche le amorose punture.

Nel terzo il Rè Padre (conforme la risposta dell'Oracolo di Mileto) accompagnava Psiche con lugubre pompa alla foresta (si prepari sempre il cataletto, chi nella cima delle grandezze si ritroua) ove attender doveva lo sposo suo ferino sprezzatore degli Dei, & era accompagnata dalla Corte, e dal popol tutto con faci accese, e rami di cipresso : in mano in segno di duolo.

Appariva nel quarto la sconsolata fanciulla portata da leggieri zefiri al Palagio d'Amore, dove lavata in tepido bagno, stavasi poi ad una ricca mensa tra musicali suoni, & in rimota stanza, vedevasi più lungi corcata sotto padiglione vermiglio appresso al bello Amore. Nel quinto quadro desiderosa Psiche di riveder le sorelle (benche ammonita delle sue disaventure da Amore) portato anch'elleno da Zefiri, si vedetiano in gratiose attitudini nel reale palagio in ragionamenti con le sorelle, le quali maravigliate delle ricche supelletili, e dello stato

suo felice, punte da invidioso veleno le fan credere, ch'ella ad un bruto serpe ogni notte si accompagni, da cui deue attendere la morte in breue, persuadendola, che di notte tempo, qual'hor dorme l'vccida, sottraendosi in tale guisa dalla di lui tirannia.

Poi nel sesto stauasi la credula amante col ferro, e la lucerna in mano posta s'addormentato fanciullo, e vagheggiando il bel viso, l'oro de' crini, le ali miniate di più colori, soprafatta dallo stupore non pensa al partire. Spiccasi in tanto dall'ardente lucerna insidiosa fauilla, avida anch'ella di toccare le morbide carni, e cadendo sopra l'homero d'Amore, turba ad un tratto i piaceri di Psiche.

Così le gioie han per confine i pianti.

Onde Cupido riscuotendosi dal sonno, mentre quella tenta ritenerlo, rapidissimo in altra parte si vedeva fuggire, riprendendo la di lei ingratitudine.

Nel settimo Giorgio haueua rappresentato il pellegrinaggio dell'infelice amante, come incontravasi in Pane tinto di color sanguigno, dal cui fianco pendeuano sorati bossi, che la consola ; e di lontano si vedeuano le inique sorelle ingannate da Psiche (fatta scaltra nelle proprie disaventure) precipitarsi dal monte, credendo divenir spose d'Amore.

E nell'ottauo era Venere cinta di sbara celeste, accompagnata dalle Gratie sopra conchiglia di perle, che adirata riprendeua il figliuolo per gli amori di quella fanciulla ; & in altre sito appariua la sfortunata Psiche, pervenuta dopo molti disagi al Tempio di Cerere, à cui limitati erano fasci di spiche, rastri, e vagli : è spargendo amare lagrirne, pregava quella Dea della sua protettione : la quale per non dispiacere all'amica Venere

(anteponendosi spesso l'interesse alla pietà) non ode d'un cuor orante le affettuose preghiere : e di la partita (dopò lungo camino) stavasi di nuovo nel Tempio di Giunone, divenuta sorda anch'ella alle di lei preghiere, poiche ad un rubelle del Cielo, hà turate le orecchie ogni Deità.

In così misero stato agitata da tanti pensieri, che farà l'infelice amante, in odio al Cielo à gli Dei, & allo sposo suo? doue si nasconderà da Venere sua fiera nemica? (ò con quanto disavantaggio contende l'huomo col Cielo?) gli sarà forza in fine ridursi in braccio alla potente sua nemica, la quale per ogni luogo fattala bandire da Mercurio, promette baci, e doni à chi di quella novelle le rechi.

Onde nel nono vedevasi la meschina presa per le chiome da Venere, e battuta con miserabile scempio, e dopò molte ingiurie, e rampogne, in dividere gran cumulo di confusi semi l'impiega, assignandole quel di tempo, che alla cena del gran Giove si trattenghi, quali in virtù d'Amore venivano dalla nera e sollecita famiglia divisi.

Nel decimo la Dea del terzo Cielo vie più incrudelita, desiderosa della morte di Psiche, l'invia ad un folto bosco, ove pascevano fatali pecore, perche di quelle un fiocco di aurata lana le porti (così per la via delle afflittioni si purgano le colpe,) & esequito l'ordine imposto, dinanzi à quella Dea la povera Psiche si presenta. Poi con l'aiuto dell'augel di Gioue le acque di stigie la riporta ; e per ultimo delle fatiche scesa per comissione di Venere all'inferno, e ricevuto da Proserpina il creduto unguento per abbellir sè stessa : stimolata dalla vanità, scoprendo il letale sonnifero cadè tramortita, onde risvegliatala Amore col dorato strale, e rimessole il sonnifero nel vase la rimandaua alla madre sua.

Nell'undecimo (non potendo il bel Cupido più sofferire gli stratij della sua donna, ottenuto in fine, che gli divenghi sposa, vedeuasi Gioue nel mezzo al Concistoro degli Dei, decretare il matrimonio di quella con Amore, mentre dalla bassa terra veniua la bella fanciulla da Mercurio portata al Cielo.

E nell'ultimo Giorgio finto haveva belle, e sontuose nozze, ove ad una ricca mensa imbandita d'aurei vasi, di fiori, e d'altre vaghezze, sedevano nel più sublime luogo Amore, l'amorosa Psiche, e gl'altri Dei di mano in mano ; le Gratie somministrauano al divino conuito laute viuande ; Ganimede d'aria, di crespi, e d'aurei crini, e di rosate vesti adorno serviva di coppiere co' nettari divini. Le Muse anch'elleno formando due lieti cori co' stromenti loro riempivano di celeste arrnonia le beate stanze, e'l Dio di Delo sul canoro legno intuonava soavi canzoni, mentre le hore veloci dibattendo le ali d'ogni intorno ricamavano di rose bianche, e vermiglie il Cielo.

In tale guisa Giorgio figurati haveva gli avvenimenti della famosa Psiche, la quale dopò molte fatiche gionse à godere il desiato suo sposo. E sotto questo nome intesero quegli antichi saggi, l'anima humana della quale inuaghitosi il diuino Amore, l'abbellisce

d'ogni virtù : mà perseguitata dall'appetito con nome di Venere cerca d'accopiarla all'habito vitioso, quindi stimolata dall'irascibile e concupiscibile potenze, deviando da divini precetti, cade negli errori : alla fine per sentieri delle fatiche, mediante l'uso degli habiti morali si riduce di nuovo in gratia dello sposo suo, partorendo quel diletto, ch'è la fruitione della celeste Beatitudine ; alle quali inventioni Giorgio reso haveva tale gratia, e naturalezza nelle forme, nelle attitudini, e negli affetti, che ogn'uno fisandovi lo sguardo non istimava vanità la fauola ; mà uera è naturale.

Ma ricerchiamo altre pitture dell'Autore. Dicesi essere in Cremona nella Chiesa dell'Annunciata una tavola con San Sebastiano, che hà legato alle spalle un panno, & vi è tratta per terra una celata, e ne frontespitio dell'Altare sono due Angeletti, che tengono una corona.

Il Signor Prencipe Aldobrandino in Rorna, hà una figura del detto Santo à mezza coscia & il Signor Prencipe Borghese un Davide.

Li Signori Christoforo e Francesco Muselli in Verona hanno un giovinetto con pelliccia tratta bizzaramente à traverso le spalle stimato singolare.

Si vide ancora di questa mano un quadro in mezze figure quanto il naturale di Christo condotto al Monte Caluario da molta sbiraglia, un de' quali lo lirava con fune & altro con cappello rosso di lui ridevasi ; lo accompagnauano le pietose Marie e la Verginella Veronica porgeuagli un panno lino per raccorre del cadente sangue le pretiose stille.

Dipinse in oltre vn gran testone di Polifemo con cappellaccio in capo, che gli formaua ombre gagliarde sul viso, degna fatica di quella mano per l'espressione di si gran volto. Ritrasse molte donne con bizzarri ornamenti e piume in capo, conforme l'uso di quel tempo. Fece Giorgio di nuouo il rittrato di se medesimo in un Dauide con lunga capigliatura, e corsaletto in dosso e con la sinistra mano afferraua ne' capegli il capo di Golia, e quello d'un Comandatore con veste e giubbone all'antica, e Beretta rossa in mano, creduto d'alcuni per vn Generale, & altro d'un giovinetto parimente con molle chioma & armatura, nella quale gli riflette la mano di esquisita bellezza, & vno d'un Tedesco di casa Fuchera con pellicia di volpe in dosso, in fianco in atto di girarsi, & una mezza figura d'un ignudo pensoso con panno verde sopra à ginocchi, & corsaletto à canto in cui egli traspare, nelle quali cose diede à vedere la forza dell'Arte, che hà virtù di dar vita alle imagini dipinte ; che sono nelle case degli Signori Giouanni e Iacopo Van Voert in Anversa.

Vogliono alcuni, che il medesimo ancora hauesse dato principio ad una historia per la Sala del maggior Consiglio di Papa Alessandro III, à cui l'Imperatore Federico I. baciava il piede (che altri han detto fosse incominciata da Gio. Bellino) che fù poscia terminata da Titiano, con qual fatica haverebbe conseguito la pienezza della lode, intervenendovi molte figure, che formar potevano un degno componimento : ma

piacque à Dio leuarlo dal Mondo d'anni 34 il 1511 infetandosi di peste, per quello si dice, praticando con una sua amica ; benche altrimenti il fatto si racconti, che godendosi Giorgio in piaceri amorosi con tale donna da lui ardentemente amata, le fosse sviata di casa da Pietro Luzzo da Feltre detto Zarato suo Scolare, in mercè della buona educatione & insegnamenti del cortese Maestro, perloche datosi in preda alla disperatione (mischiando sempre Amore tra le dolcezze lo assentio) terminò di dolore la vita, non ritrovandosi altro rimedio alla infettatione amorosa, che la morte, e lo disse Ouidio :

Nec modus, & requies, nisi mors reperitur Amoris.

Così restò privo il Mondo d'huomo cosi celebre e d'un Nume della Pittura, à cui si convengono perpetue lodi & honori, hauendo seruito di lumiera à tutti coloro, che vennero dietro di lui. E certo, che Giorgio fù senza dubbio il primo, che dimostrasse la buona strada nel dipingere, approssimandosi con le mischie de' suoi colori ad esprimere con facilità le cose della natura ; poiche il punto di questo affare consiste nel ritrouar vn modo facile, e non stentato, celandosi quanto più si può le difficoltadi, che si provano nell'operare : quindi è, che nelle mischie delle carni di questo ingegnoso Pittore non appaiono le innumerabili tinte di bigio di rancio, d'azzurro, e di si fatti colori, che si accostumano inseriruì da alcuni moderni, che si credono con tali modi toccar la cima dell'Arte, allontanandosi con simili maniere dal naturale, che fù da Giorgio imitato con poche tinte adequate al soggetto, che egli prese ad esprimere, il cui modo fù ancora osservato trà gli antichi (se prestiamo fede à gli Scrittori) da Apelle, Echione, Melantio, e Nicomaco chiari Pittori, non vsando eglino, che quattro colori nel comporre le carni ; quali termini, però non si possono basteuolmente rappresentare in carte, e che più si apparano dall'esperienza, che si fà sopra le opere de' valorosi Artefici, che dal discorso : e come che da pochi Professori sono intesi, così mal vengono osseruati da coloro, che men sono istrutti nell'arte ; ingannandosi molti ancora dalla vaghezza de' colori, quali soverchiamente usati, apportano nocumento alle carni : ne già come alcuni si credono il dipingere dipende dal capriccio, ma dalle osseruationi della natura e dalle regole fondate sopra la simmitria de' corpi più perfetti, da quali trassero rarissimi docunmeti ne' scritti loro, fra gli antichi, Apelle, Eufranore, Ischinio, Antigono, e Senocrate ; e tra moderni Alberto Durero, Leon Battista Alberti, il Lomazzo & altri, che ne prescrissero parimente accurate regole ; non douendosi meno imitare ogni natural forma : ma quelle solo, che più si appressano alla perfettione, di che esser deve giudice l'ingegnioso Pittore, ch'eleger sempre deve le più belle, & eccellenti.

Mà ritornando à Giorgio dico, che gli Artefici, che sono dopò lui seguiti, con gli esempi delle opere sue, hanno apparata la facilità, e'l vero modo del colorire, onde si sono avanzati nella maniera, che dipoi si è veduto.

La fama nondimeno nell'immatura sua morte appese nel Tempio dell'Eternità la tabella dell'effigie sua, che con gentile prosopopea così di se ragiona.

Pinsi nel Mondo, e fù si chiaro il grido
 Della mia fama in queste parti e in quelle,
 Che glorioso al par di Zeusi e Apelle,
 Di me rissona ogni rimoto lido.
In giouanile etade il patrio nido,
 Lasciai per acquistar gratie novelle ;
 Indi al Ciel men volai frà l'auree stelle.
 Oue hò stanza migliore, albergo fido.
Qui frà l'eterne, & immortali menti,
 Idee più belle ad emulare io prendo
 Di gratie adorne, e di bei lumi ardenti.
Et hor del mio pennel l'opre riprendo,
 Che vaneggio con l'ombre trà viventi,
 Mentre nel Ciel forme divine apprendo.

 I. 95-108

VITA DI GIOVANNI BATTISTA CIMA DA CONEGLIANO

Mà frà tutti i Scolari del Bellino i più famosi & eccellenti furono Giorgione da Castel Franco e Titiano da Cadore, i quali col sublime ingegno loro fecero conoscere, quanto la Pittura sia fra le humane operationi Grande & eccellente.

VITA DI JACOPO DA PONTE DA BASSANO

Il Signor Francesco Bergontio hà di questa mano il ritratto d'un Contadino singolare & uno di donna di mano di Giorgione, & altro dipinto dal Morone, d'un Poeta, ambì rarissimi.

VITA DI TITIANO VECELLIO DA CADORE

Alterò poscia la maniera all'hor, che vide il miglioramento, che fatto haveva Giorgione. Errando nondimeno il Vasari, facendolo suo Discepolo, e che d'anni 18 facesse un ritratto su la maniera di quello, poiche Titiano era di pari età & alleuato con esso lui nella casa di Gio. Bellino.

E però vero, che piacendo à Titiano quel bel modo di colorire, posto in uso dal Condiscepolo, e praticando seco, ne divenne ad un tempo imitatore & emulo.

Titiano emulo di Giorgione.

Non prevaleva all'hora ne' studenti, benche adulti l'albagia, havendo eglino per solo fine l'avanzarsi in perfettione col seguir la via più lodata ; il cui bel modo di colorire fù per molto tempo practicato da passati Pittori Veneti, fin tanto, ch'è rimasto perduto tra miscugli delle maniere introdotte in quella Città, non essendo lodato il dipingere à capriccio, ma il seguir la natura con que' modi, che ci vengono prescritti dall'Arte ; poiche essendo gli humani corpi composti della mistione degli elementi non appaiono già di cosi viuaci colori, come da alcuni si costuma il dipingerli, partecipando eglino d'un mezzano colore, che più e meno tira all'opaco, conforme la qualità del suo misto, quali termini quanto bene fossero intesi da Giorgione e da Titiano, non è da farne digressione, onde quelli, che hanno caminato per le orme loro, sono arrivati con facilità alla perfettione dell'Arte.

Ma seguendo il discorso, trasformossi Titiano in guisa nella maniera di Giorgione, che non scorgeuasi tra quelli differenza alcuna. Quindi è, che molti ritratti vengono confusamente tenuti senza distintione hor dell'uno, hor dell'altro ; e col medesimo stile dipinse la facciata verso terra del Fondaco de' Tedeschi (essendo la parte verso il canale locata à Giorgione, come nella vita sua dicemmo). Nel cantone, che mira il Ponte di Rialto collocò una donna ignuda in piedi delicatissima, e sopra alla cornice un giouinetto ignudo in piedi, che stringe un drappo in guisa di vela, & un bamboccio lograto dal tempo ; e nella cima fece un'altro ignudo, che si appoggia à grande tabella, oue sono scritte alcune lettere, che mal s'intendono.

Mà più fiera è però la figura di Giuditta, collocata sopra la porta dell'entrata, che posa il piè sinistro sul reciso capo d'Oloferne, con spada in mano vibrante tinta di sangue, & à piedi vi è un servo armato con berettone in capo, di gagliardo colorito ; errando ancora in questo luogo il Vasari, facendola di Giorgione. Sopra la detta cornice diuise altre figure, e nel fine un Suizzero e un Leuantino, & un fregio intorno à chiaro scuro ripieno di varie fantasie.

Titiano supera Giorgione

Dicesi, che così piacquero quelle Pitture à Venetiani, che ne riportò comunemente la lode, e che gli amici suoi fingendo non conoscere, di chi si fossero, si rallegrauano con Giorgio della felice riuscita dell'opera del Fondaco, lodandolo maggiormente della parte verso terra, à quali con sentimento alterato rispondeua loro, quell'essere dipinta da Titiano, e così puote in lui lo sdegno, che più non volle, che praticassc in sua casa.

S. Marcuola

Con l'intrapresa maniera lauorò nel porticale di Casa Calergi hor Grimana, à Sant'Ermacora alcune armi e due figure di virtù. Circa lo stesso tempo oprò Titiano il Christo del capitello di San Rocco, posto dal Vasari nella vita di Giorgio, tirato con fune da perfido hebreo, che per esser piamente dipinto, hà tratto à se la diuotione di tutta la Città.

VITA DI DOMENICO RICCIO DETTO IL BRUSASORCI

Ma auuanzando in poco tempo Domenico il sapere del maestro, si risolse il padre mandarlo à Venetia, acciò con la veduta delle opere di Titiano e di Giorgione potesse maggiormente erudirsi, tenendo la via del Carotto della vecchia maniera, doue studiando per qualche tempo,

apprese certo che di grandezza e miglior modo nel colorire.

PITTURE DI VARIJ AUTORI PRESSO IL SIG. CORTONI, VERONA

Di Giorgione : Nostro Signore con gli Apostoli e la donna Cananea con la Egliuola indemoniata di manierose forme eccedenti il viuo ; un viuace ritratto con paese & architetture ; Achille saetatto da Paride.
Catalogue de la collection Coroni, 1662.

VITA DI IACOPO PALMA
IL GIOVINE PITTORE
Varie pitture di eccellenti Autori in Casa del Signor Bortolo Dafino.
Un bachetto con vase in mano di Giorgione

INVENTAIRE DE TABLEAUX, ETC., APPARTENANT À ALETHEA, COMTESSE D'ARUNDEL, À SA MORT, AMSTERDAM
1654
Giorgion. Una testa di homo con Beretino.
Paese con un Cavaglier et una Donna & homini che tengono
gli cavalli. Giorgion.
Giorgion. Un homo a Cavallo.
Giorgion. bagno de Donne.
Giorgion. Resurrectione de Lazaro.
Giorgion. Una dama tenendo Una testa de morte piccola.
Gior : Hercules & Achelous.
Giorgion. David con la testa de Gollah.
Giorgion. fuga di Egipto.
Orpheo. Giorgion.
Giorgion. Christo nel horto.
Giorgion. un homo & Donna Con Una testa In Mano.

INVENTAIRE DE LA COLLECTION DE GIOVANNI PIETRO TIRABOSCO DANS SA DEMEURE DE S. CANCIANO ET S. AGOSTINO À VENISE
1655, 30 novembre
Di Giovanni Pietro Tirabosco nelle case di S. Canciano e S. Agostino.
Un quadro antico maniera di Giorgion con la Madona, S. Antonio, San Giov. Evangelista.
Un retratto armato, maniera di Giorgion.
Un ritratto Con una testa di morte, maniera di Giorgion. (*Voir Doc. 1654. Le dernier tableau mentionné pourrait avoir été la copie du tableau de la collection Arundel.*)
Un S. Girolamo di Giorgion.
Levi, 1900

COLLECTION DE MICHELE SPIETRA À SANTI APOSTOLI À VENISE
1656, 5 avril
Un quadro copia di Zorzon.
L'Historia dell'adultera vien da Zorzon.
Tre musichi che vien da Zorzon.
Levi, 1900.

ŒUVRES D'ART DE LA COLLECTION DE GASPAR CHECHEL À S. LIO.
1657, 30 novembre
Un quadro sopra tela con cornice mezze dorate con 3 figure, una pare del Tintoretto e l'altra di Zorzon e la 3ª di Titiano.
Un ritratto armato maniera del Giorgion.
Un ritratto Con una testa di morte maniera Giorgion.
Levi, 1900.

INVENTAIRE DE LA COLLECTION DE L'ARCHIDUC GUILLAUME D'AUTRICHE
1659
Inuentarium aller vnndt jeder ihrer Hochfürstlichen durchleücht Herrn Herrn Leopold Wilhelmen ertzhertzogen zue osterreich, burgundt etc. Zue wienn vorhandenen mahllereyen, etc.
13. Ein Contrafait von Öhlfarb auf Holcz. Ein gewaffneter Mahn mit einer Oberwehr in seiner linckhen Handt vnd neben ihme ein andere Manszpersohn. In einer glatt vergulden Ramen, 4 Span 5 Finger hoch vnd 5 Span 7 Finger braidt. Original von Gorgonio. (*Portrait de Girolamo Marcello*)
37. Ein Stuckh von Öhlfarb auf Holcz, die Judit mit des Holofernis Kopf vor ihr auff einem Tisch, auf ihr rechten Achsel ein rothen Belcz, in der rechten Handt ein Schwerth, vnd den linckhen Arm bloß. In einer vergulden, außgearbeithen Ramen, 5 Span 1 Finger hoch vndt 3 Span braidt. (*Judith, disparu*)
95. Ein Stückhl von Ohlfarb auf Holcz, warin die Europa auf einem weißen Oxen durch das Waser schwimbt, auf einer Seithen ein Hürrth bey einem Baum, welcher auf der Schallmaeyen spilt, vnd auf der andern zwey Nimpfhen. In einer glatt vergulden Ramen 2 Span 2 Finger hoch vnd 4 Span 4 Finger braith. Original de Giorgione. (*L'Enlèvement d'Europe, disparu*)
123. Ein Stuckh von Öhlfarb auf Holcz : der Dauidt gewaffent, in der rechten Handt ein Schwert vnd in der linckhen desz Goliats Kopf. In einer glatt gantz vergulden Ramen, die Höche 5 Span vndt die Braidte 4 1/2. Man hält es von Bordonon. (*Autoportrait en David*)
128. Ein Landtschafft von Öhlfarb auf Leinwand, warin drey Mathematici, welche die Maß der Höchen des Himmels nehmen. In einer vergulden Ramen mit Oxenaugen, 7 Span hoch und 8 Span 81 Finger braidt. Original von Jorgonio. (*Trois Philosophes dans un paysage*)
132. Ein Landtschafft von Öhlfarb auf Leinwath, warin zwey Hüerthen vff einer Seithen stehen, ein Kindl in einer Windl auf der Erden ligt, vnd auff der andern Seithen ein Weibspildt halb blosz, darhinter ein alter Mahn mit einer Pfeyffen siczen thuet. In einer vergulden Ramen mit Oxenaugen, hoch 7 Span 1 1/2 Finger braith. Original von Jorgione. (*La Découverte de Pâris, disparu*)
176. Ein klein Contrefait von Öhlfarb auff Leinwath vnd auff Holcz gepabt einer Frawen in einem rothen Klaidt mitt Pelcz gefüettert, mit der rechten Brusst gancz blosz, auf den Kopf ein Schlaer, so bisz über die Brusst herunder hangt, hinder ihr vndt auf der Seithen Laurberzweig. In einer ebenem Ramen vndt das innere Leistl verguldt, 2 Span 4 Fingerhoch vnd 2 Span 1 Finger braith. Von einem vnbekhandten Mahler. (*Laura*)
215. Ein Landtschafft von Öhlfarb auf Leinwath, warin ein Schloss vndt Kirchen, wie auch ein grosser Baum, dabey siczt ein gewaffenter Mahn mit einem blossen Degen neben einer gancz nackhendten Frawen, auf der Seithen ein weisz Pferdt mit einer Waltrappen, so grassen thuet. In einer gantz verguldten Ramen mit Oxenaugen, hoch 3 Span 7 Finger vnd 4 Span 3 Finger braidt. Man halt es von dem Giorgione Original. (*L'Enlèvement, disparu*)
217. Ein Nachtstuckh von Öhlfarb auf Holcz, warin die Geburth Christi in einer Landtschafft, das Kindtlein ligt auf der Erden auf unser lieben Frawen Rockh, wobei Sct. Joseph und zwey Hierdten undt in der Höche zwey Englen. In einer glatt vergulten Ramen, hoch 5 Span 4 Finger undt 6 Span 4 Finger braith. Man halt es von Giorgione Original. (*L'Adoration des bergers*, Vienne)
237. Ein Stuckh von Öhlfarb auff Leinwath, warin ein Bravo. In einer schmallen, auszgearbeithen vndt vergulten Ramen, die Höche 4 Span vnd die Braidte 3 Span 3 Finger. Original von dem Giorgione. (*Le Bravo*)
Jahrbuch der Kunsthistorischeen Sammlungen des allerhöchsten Kaiserhauses, I, 1883.

MARCO BOSCHINI, *LA CARTA DEL NAVEGAR PITORESCO*
1660
Vento primo.
ARGOMENTO.
Tician, Zan, e Sentil fradei Belini,
Zorzon, Carpacio, e'l Basaiti hà laude ;
Ai quadri d'Austria, e al Venetian se aplaude,
Che del human sauer passa i confini.

ZORZON INGANA LA NATURA
Zorzon con muodi più vivi del vivo
Mostrerà la maniera del dasseno ;
E troverà quel, che hà ceruelo, e seno
Assae de più de quel, che mi descrivo.

QUADRO MARAVEGIOSO DE ZORZON SUL MONTE DE PIETÀ A TREVISO
Porta la spesa andar fina a Treviso,
Per veder la dotrina de Zorzon ;
Ghe xe una Istoria pia de devocion,
Che par che la sia fata in Paradiso.
Se vede là sul Monte di Pietà
El Dio dela Pietà, morto per nu ;
Cosa se puol rapresentar de più,
Che insieme col divin l'umanità?
Zorzon, ti ha abù giudicio a farlo morto :
Sì sì, perchè, si ti 'l volevi far
In ato forsi de resussitar,
L'andava al Ciel ; dar no te posso torto.
Bisogna che ti fussi bon Cristian
A far con i peneli chi t'ha fato ;
Voi dir, formar sì belo el so retrato.
Benedete sia sempre le to man !
Ma rende gran stupor tre bei Putini,
Che xe vivi, e del quadro no se parte.
Questa fu del Pitor certo grand'arte !
Si mi no falo, questi fu i so fini.
El disse : ghe voi dar spirito e vita,
Né vogio che i se parta de qua via
Fin che 'l Signor ressussità no sia :
Ché Gesù Cristo è la so calamita.
Signor, la senta si xe granda questa !
Un de quei che xe in scurzo, in verità
El xe tuto dal quadro destacà ;
Solamente el lo toca con la testa.
Quela è Pitura de tanto decoro,
Che chi volesse dar el condimento
A Venezia, che xe tuta ornamento,
Bisogneria portarla int'el Tesoro.

E far un epitafio là sul Monte,
 In memoria del quadro sì ben fato,
 E dir, che'l Serenissimo Senato
 El custodisse là con le man zonte.
Eccellenza
Ve digo el vero, che in conscienza mia
 Mi no ve posso dir d'averlo visto ;
 Ma da sto dir ho fato un tal aquisto,
 Che a dir de sì no la sari busia.
Me avé fata la copia assae galante,
 Che, per non aver qua l'original,
 Per quel'istesso quasi la me val,
 Restando molto pago in un istante.
Compare
No debo certo far sto mancamento,
 De no narar un altro gran stupor,
 Che fa parer crudel quasi el Pitor :
 Ché l'empietà ghe xe depenta drento.
Però questa è virtù, no l'è defeto,
 Rapresentar l'istorie in viva forma ;
 La Pitura è modelo, esempio e norma,
 Perché la mostra al vivo el vero efeto.
Ho visto de Zorzon una pitura,
 Ma megio è il dir de la Natura un spechio,
 Con un Zovene drento e un quasi Vechio,
 Quelo tuto timor, questo bravura.
Celio xe là, con impeto assalio
 Da Claudio, che ha la man sora un pugnal,
 E l'altra int'el cavezzo a questo tal,
 Sì che 'l par veramente tramortio.
In verità che l'è una azion sì fiera,
 Che a chi la vede ghe vien volontà
 De petar man e de dir : ferma là,
 Tanto la par dasseno e più che vera
Così, come se vede l'atencion
 De Claudio, armà d'un lustro corsaleto,
 Che d'incendio sdegnooso ha colmo el peto,
 Così quel Celio muove a compassion.
Se ghe vede la fazza tuta smorta,
 Da mezo vivo, senza sangue adosso.
 Quanto el sia natural dirlo non posso :
 Par che la Morte ghe bata ala porta.
Zorzon, ti è stà el primo, che'l se sa,
 A far le marvegie in la Pitura ;
 E, fin che el mondo e le persone dura,
 Sempre del fato too se parlerà.
Fina ai to zorni tuti quei Pitori
 Ha fato de le statue, respetive
 A ti, che ti ha formà figure vive ;
 L'anima ti gh'ha infuso coi colori.
Eccellenza
Dove de gratia adesso è sto tesoro ?
Compare
No l'è più in stà Città, che chi hebe inzegno
 El portè via, lassando un grosso pegno
 In cambio soo, che fù un profluvio d'oro.
Vero è ben che à San Boldo in Cà Grimani
 Ghe xé una copia del gran Varotari,
 Che anche ela val montagne de danari :
 La viste che'l poul esser sie, ò set'ani.

Ma vegne fuora un spirito imortal,
 Che fu el nostro Zorzon da Castel Franco,
 che coi peneli el fè né più né manco
 Quele figure come el natural.
Al'ora la Pitura fù dasseno ;
 Al'ora tuto el Mondo se stupiva :
 Perché i vedeva la pitura via,

Fata con gran giudicio, e con gran seno.
Eccellenza
Perdoneme Compare, che'l Vasari
 Dise che'l primo fusse in morbidezzA
 Lunardo Vinci ; e'l dise con franchezza,
 Che a Zorzon l'insegnasse i colpirari.
Compare
Dove el Vinci xè stà, no xé stà mai
 Zorzon, ne'l Vinci dov'è stà Zorzon :
 Sta so' busssia no ghè farò mai bon :
 Sti conti in sù le prime è stà falai.
La se compiasa a lezer el Borghini,
 Pur anca Fiorentin, che con maniera
 Contese el fà sentir l'Istoria vera :
 Perchè d'ingenuità giera i so fini.
El dise ben che al tempo per aponto,
 Che Fiorenza aquistava per LUnardo
 Gran Fama, anche Zorzon no giera tardo
 A dar su'l Venetian de lù bon conto.
E che arlevado el fusse stà a Venetia,
 Dove studio sì grando el fè in dessegno,
 Che dei Belini el superè l'insegno.
 Questa xè verità ; no l'è facetia.
Ma diro megio : la leza più avanti,
 Che l'istesso Borghin fà fede come
 Un Venetian, Domenego de nome
 Insegnè a i Fiorentini tuti quanti.
Parlo però de la Pitura a ogio :
 E per tanto el Vasari no donfonda
 La verità : ma è ben che'l corisponda
 Con cortesia, senza nissun'imbrogio.
No digo che Lunardo no sia stà
 (Per cusi dir) el Dio dela Tosacana :
 Ma anche Zorzon la strada venetiana
 Con eterna so'gloria hà caminà.
Vegne Tician, fù visto el Pordenon,
 E'l Palma vechio con sì rari trati,
 Che l'Universo i fè stupir in fati,
 Per quele so' ecelente operation.

Vento Quinto
ZORZON GRAN COLORITOR

Milita in sto bel far medemamente
 Quel gran Zorzon, l'honor de Castel Franco ;
 Quel, che col colorir ne più ne manco
 Ha fato cose da incantar la zente.
E una minima parte, che se vede
 A fresco, de so man, sula fazzada
 De Cà Soranzo, vien molto laudada.
 Chi va a San Polo quel stupor fa fede.
Gh'è un nudo, che xe carne che la vive,
 E viverà, se ben che da quel muro
 La se smarisse ; l'è pensier seguro.
 Così in concerto molti Autori scrive.
L'ilustrissimo Gozi, mio Signor,
 Ben Prospero de nome e de Fortuna,
 Ma prospero e fecondo assae più d'una
 Virtù, che ecede el termine mazor,
Ha de quela Virtù vivo un retrato
 D'un Omo, ecelentissima fatura,
 Dove gariza insieme Arte e Natura,
Me par che sto mio dir sarave indarno,
 E che gran torto ala virtù se fasse,
 Quando un retrato de Zorzon lassasse,
 che gode l'ilustrissimo Lucarno.
Oh che vivo retrato, e tuto brilo,
 Grave de positura e vestimento !
 Puol ben, per causa tal, viver contento

Quel mio Signor de stima, Andrea Camilo.
Eccellenza
El Signor Baron Tassis l'è mio Amigo ;
 Ma l'ha un Studio famoso…
Gh'è una Madona de Zorzon ben fata
 Gh'è n'è un'altra pur bela del Belin ;
 Gh'è un gran Retrato del Calegherin,
 E un altro del Bordon, che fa a regata.
Ghè un quadro con tre Dee de quel gran Palma,
 Digo del Palma vechio, sì ecelente,
 Che'l fa maregegiar tuta la zente
 E tra le bele cose el tien la palma.
De Tician, del Belin e de Zorzon
 Ghe xe ancora, e ghe xe del Tentoreto.
 Gh'è i Licini, el Malombra, e gh'è 'l Moreto ;
 Gh'è 'l Pozzo da Treviso e 'l Pordenon.

Galeria del Signor Paulo del Sera capità in
mano del Serenissimo Leopoldo di Toscana
Se vede in prima de Zorzon un quadro,
 Dove se osserva alcuni Religiosi,
 Con diversi istrumenti armoniosi
 Far un concerto musico legiadro.
Ghè'l retrato vesin del Monteverde,
 De man del Strozza, pitor genoese,
 Penel, che hà fate memorande imprese ;
 Si che Fama per lù mai no' se perde.
Par giusto, che'l sia là, per ascoltar
 Quei madrigali aponto, e quei moteti.
 L'è là tuto atention. Più vivi afeti
 No' se podeva veramente far.
O che'l componimento elo g'ha fato ;
 O che Zorzon ghè insegna quel tenor !
 Par vivo in sù quel quadro ogni Cantor,
 E, per reflesso, vivo anche el retrato.
Zorzon ti è quel che fa de sti stupori,
 Infondendo ai to' quadri il moto istesso ;
 E così a quei, che se te trova apresso.
 Gran virtù, gran penel, degni colori !

Quel Cesare Tebaldi, mio Signor
 Dela Pitura centro, eCalamita,
 Che è un vero Mecenate ben l'imita,
 Per esser de virtù gran protetor,
Lu tra le cose bele e singular
 Tien de sto Vechia pitura moderna,
 Che al vechio la tien certo la lanterna,
 E ghe mostra de l'arte el vero far.
Con un pugnal là una figura tresca,
 E tien bizaro in testa un bareton ;
 De raso bianco la vest un zipon :
 Figura in suma aponto zorzonesca.
Stago per dir, né la me par busia,
 Che se Zorzon istesso la vedesse,
 Che anche lu tra de lu se confondesse,
 Col dir : l'ho fata mi ; questa xe mia.

In Ca'Marcelo pur, con nobil'arte,
 M'ha depenta Zorzon da Castel Franco,
 Che, per retrarme natural un fianco,
 Restè contento e amirativo Marte.
Per compiaser su questo ai mii Morosi ;
 Ma, quando me ho volesta far retrar,
 Da Paulo son recorsa, che imitar
 L'ha sapù megio i trati mii vezzosi.
Né cosa è più dificile al Pitor
 Che retrar una Dona, anzi una Dea,
 Perchè ghe vuol finissima monea ;

Né xe facil cusì darghe in l'umor.
Ma chi vorà formar cosa più viva
 De quel, che int'el depenzer el penelo
 Guidà de quando in quando in muodo belo
 Vien dale man dela più bela Diva?
Pitura, dela statua assae più degna,
 Che Prassitele in Gnido fè de piera :
 Perché Paulo ala fin fece la vera
 Efigie, e con quel più, che l'aarte insegna.
E, come in Gnido tuti quanti alora
 Quel simulacro a vaghizar coreva,
 Cusì è rason che ognun qua corer deva,
 A vaghizar quel bel che ve inamora.

LA VECCHIA ET AUTRES ŒUVRES DE GIORGIONE SUR UNE LISTE MÉDICIS 1681

Quadro di Ticiano in tavola con la vergine, il Bambino in braccio Santa Caterina S. Giovanni con lagnelo e Pastor in paese : di lunghezza braccia 2 3/4 e di altezza braccia 2
Quadro di Giorgione con un Pastor con una lira e doi donine in paese al naturale
Quadro di Giorgione in tavola con due donine nude una dorme e l'altra vigila con un pastore che suona un flauto al natural et dele pecore in paese
Quadro il ritrato di Giorgione di sua mano al naturale con un cranio di cavalo.
Quadro il ritratto di una vecchia di mano di Giorgione che tiene una carta in mano et è sua madre.
Quadro di Paolo Veronese con Marte e Venere che si stringono con le mani con un amorino che tiene la briglia una testa di cavallo al natural
Quadro di Pordenone con ritratto al naturale di un frate francescano che tiene una testa di morte qual è fra Sebastiano del Piombo
Quadro di Ticiano con una Dona al natural che si pone una mano al petto et un uomo dietro
Quadro in tavola di Giorgione, con una dona sedente che guarda il cielo tiene un drapo nelle mani qual sono Danae in piogia d'oro
Quadro del Bassan Vecchio con Susana tentata da Vecchi al naturale
Quadro in tavola di Giorgione, con la conversion di S. Paolo.
Quadro di Giorgione con un ritratto di un Giovane che accorda una lira al naturale
Quadro di Ticiano con un ritratto di un senator con una carta in mano al natural
Quadro del Pordenon con ritratto di dona con romana in doro et un gunto in mano al naturale
Quadro di Bonifacio in tavola con la trovata di moise nel fiume con molte figure
Quadro di Giorgione con una dona in piedi con un compaso in mano in tavola d'altezza de Bracca 2 1/2
Quadro del Pordenone con San Marco che a un libro aperto al natural in tavola
Quadro del Bassan Vecchio con la Vergine il bambino e san giovanino in paese
Quadro tondo di Bonifacio con Moise che adora il serpente con molte figure in tavola
Quadro di Giorgione con l'Europa in paese in tavola
Quadro del Civeta con la conversion di S. Paulo in tavola
Quadro di chiaroscuro di Paulo Veronese con una figurina che rapresenta la Fede
Quadro in tavola di Giorgione con Apolo che suona la lira e con il satiro che suona la zampogna
Quadro di Giorgione con Leda e il Cigno in paese in tavola
Archivio di Stato, Florence, Miscellanea medicea, Filcia 368, c. 456. Repris en partie in Gualandi, 1856, XII, n°433.

FILIPPO BALDINUCCI, NOTA DEI RITRATTI VEDUTI IN ROMA 1685

In casa del signor Ambasciatore di Spagna….Un bel ritratto di Giorgione, che dicono di sua mano, a me pare assai più fresco di quello dovesse essere dopo tant'anni dal tempo che viveva questo pittore.
Gualandi, III, 1856, p. 264, IX.

INVENTAIRE DE BERTUCCI CONTARINI 1714

23. Orfeo con la lira della scola di Giorgion soaza nera.
32. Un ritratto di huomo armato con altra figura di giovine che tiene diverse armi di Giorgion soaza nera.
45. Un David armato con la testa del gigante Golia viene da Giorgione soaze nera.
Hochmann, 1987, p. 475.

BIBLIOGRAPHIE SELECTIVE DES ŒUVRES CITÉES

CATALOGUES
D'EXPOSITIONS ET ACTES
DE CONFÉRENCES

1942

Giorgione and his Circle, sous la direction de G.M. Richter ; Baltimore, The John Hopkins University, 1942.

1955

Giorgione e i Giorgioneschi, sous la direction de P. Zampetti ; Venise, Palazzo Ducale, 1955.

1978

I Tempi di Giorgione, sous la direction de P. Carpeggiani ; Castelfranco Veneto, 1978.

I Tempi di Giorgione, III. *Caratteri radiografici della pittura di Giorgione*, L. Mucchi ; Florence, 1978.

Antichità viva. Omaggio a Giorgione, sous la direction de L. Puppi, XVII, nᵒˢ 4-5, 1978.

Giorgione a Venezia, sous la direction de A. Ruggeri, Venise, Accademia, septembre-novembre 1978.

1979

Giorgione, Atti del Convegno Internazionale di Studio per il 5 Centenario della Nascita, Castelfranco Veneto, 29-31 mai 1978, sous la direction de F. Pedrocco, actes du symposium international à l'occasion du Ve centenaire de la naissance de Giorgione, Castelfranco Veneto, 29-31 mai 1978 ; Venise, 1979.

Giorgione, La Pala di Castelfranco Veneto, avec les contributions de L. Lazzarini, F. Pedrocco, T. Pignatti, P. Spezzani et F. Valcanover, mai-septembre 1979 ; Castelfranco Veneto, 1979.

The Golden Century of Venetian Painting, éd. T. Pignatti, Los Angeles County Museum of Art, octobre 1979-janvier 1980.

1981

Giorgione e l'umanesimo veneziano, actes de la conférence de la Fondation Giorgio Cini à Venise, sous la direction de R. Pallucchini ; Florence, 1981.

Giorgione e la Cultura Veneta fra '400 e '500, sous la direction de M. Calvesi, Rome 1978 ; Rome 1981.

1983

The Genius of Venice 1500-1600, sous la direction de J. Martineau et C. Hope, Londres, Royal Academy of Arts, 1983.

1984

Paris Bordon, Trévise, Palazzo del Trecento, septembre-décembre 1984.

1985

Paris Bordon e il suo tempo, actes du symposium international de Trévise, 28-30 octobre 1985 ; Trévise, 1987.

1987

La Letteratura, la rappresentazione, la musica al tempo e nei luoghi di Giorgione, sous la direction de M. Muraro, Castelfranco-Asolo, 1-3 septembre 1978 ; Rome, 1987.

1988

Places of Delight. The Pastoral Landscape, sous la direction de R. Cafritz, L. Gowing et D. Rosand, catalogue d'exposition, Washington, D.C., Phillips Collection (en association avec la National Gallery of Art), 6 novembre 1988-22 janvier 1989.

1989

"Le tre età dell'uomo" della Galleria Palatina, M. Lucco, Florence, palais Pitti, 6 décembre 1989.

1991

Titian, Prince of Painters, Venise, palais des Doges, juin-octobre 1990 ; Washington, National Gallery of Art, octobre 1990-janvier 1991 ; Venise, 1990.

1992

David Teniers, Jan Breughel y Los Gabinetes de Pinturas, M. Diaz Padrón et M. Royo-Villanova, Madrid, musée du Prado, 1992.

Leonardo & Venice, Venise, Palazzo Grassi, mars-juin 1992.

1993

Le Siècle de Titien. L'Âge d'or de la peinture à Venise, Paris, Grand-Palais, 9 mars-14 juin 1993 ; Paris, RMN, 1993.

1994

La Terra di Giorgione, F. Rigon, T. Pignatti, F. Valcanover, Cittadella, 1994.

Aldo Manuzio e l'ambiente veneziano 1494-1515, sous la direction de S. Marcon et M. Zorzi, Venise, Libreria Sansoviniana, 16 juillet-15 septembre 1994.

1995

Tiziano : Amor Sacro e Amor Profano, Rome, Palazzo delle Esposizioni, 22 mars-22 mai 1995 ; Milan, 1995.

LIVRES
ET ARTICLES CITÉS

AIKEMA, B., *Pietro della Vecchia and the Heritage of the Renaissance in Venice* ; Florence, 1990.

ANDERSON, J., *The Imagery of Giorgione*, thèse de doctorat, Bryn Mawr College, Pennsylvanie, 1972.

"Some New Documents relating to Giorgione's 'Castelfranco Altarpiece' and his Patron Tuzio Costanzo", in *Arte veneta*, XXXVII, 1973, pp. 290-299.

"'Christ carrying the Cross' in San Rocco: Its Commission and Miraculous History", in *Arte veneta*, XXXI, 1977, pp. 186-188.

"A Further Inventory of Gabriel Vendramin's Collection", in *The Burlington Magazine*, CXXI, 1979, pp. 639-648.

"The Giorgionesque Portrait: From Likeness to Allegory", in *Giorgione*, Atti del Convegno Internazionale di studio per il 5 centenario della nascita, Castelfranco Veneto, 29-31 Mai 1978 ; Asolo, 1979, pp. 153-158.

"Giorgione, Titian and the Sleeping Venus", in *Tiziano e Venezia*, Atti del Convegno Internazionale di studi, Venise, 1976 ; Vicence, 1980, pp. 337-342.

"Mito e realtà di Giorgione nella storiografia artistica : da Marcantonio Michiel ad Anton M. Zanetti", et "Mito e Realtà di Giorgione nella Storiografia artistica : dal Senatore Giovanni Morelli ad oggi", in *Giorgione e l'umanesimo veneziano*, Atti del convegno d'alta cultura, Venise, 26 août-16 sept. 1978 ; éd. par R. Pallucchini, II ; Florence, 1981, pp. 615-635, pp. 637-653.

"Pietro Aretino and Sacred Imagery", in *Interpretazioni veneziani. Studi di storia dell'arte in onore di Michelangelo Muraro*, sous la direction de D. Rosand ; Venise, 1984, pp. 275-290.

"Dosso Dossi 'Venus awakened by Cupid'", in *From Borso to Cesare d'Este, The School of Ferrara, 1450-1628*, Matthiesen Fine Art ; Londres, 1984, pp. 88-89.

"The Genius of Venice, 1500-1600", in *Art international*, XXVII, 1984, pp. 15-22.

"La Contribution de Giorgione au génie de Venise", in *Revue de l'Art*, LXVI, 1984, pp. 59-68.

"Il Collezionismo e la Pittura del Cinquecento", in *La Pittura in Italia. Il Cinquecento*, sous la direction de F. Zeri et M. Natale, II ; Milan, 1987, pp. 559-568.

"Morelli and Layard", in *Austen Henry Layard tra l'Oriente e Venezia*, sous la direction de F.M. Fales et B.J. Hickey, La Fenice, VIII ; Rome, 1987, pp. 109-137.

"The Head-hunter and Head-huntress in Italian Religious Portraiture", in *Vernacular Christianity. Essays in the Social Anthropology of Religion*, en hommage à G. Lienhardt, sous la direction de W. James et D.H. Johnson ; Oxford, 1988, pp. 60-69.

"Collezioni e collezionisti della pittura veneziana del Quattrocento : storia, sfortuna, e fortuna", in *La pittura nel Veneto. Il Quattrocento*, sous la direction de M. Lucco, I ; Milan, 1989, pp. 271-294.

Recension de Hornig, *Giorgiones Spätwerk*, in *Kunstchronik*, XLII, 1989, pp. 432-436.

"The provenance of Bellini's *Feast of the Gods* and a new/old interpretation", in *Titian 500*, sous la direction de J. Manca, *Studies in the History of Art*, XLV, 1994, pp. 265-288.

"Byron's *Tempesta*", in *The Burlington Magazine*, CXXXV, 1994, p. 316.

"Leonardo and Giorgione in the Grimani Collection", in *Achademia Leonardi Vinci. Journal of Leonardo Studies & Bibliography of Vinciana*, VIII, 1995, pp. 226-227.

AUNER, M., "Randbemerkungen zu zwei Bildern Giorgiones und zum Broccardo-Porträt in Budapest", in *Jahrbuch der Kunsthistorischen Sammlungen in Wien*, LIV, 1958, pp. 151-168.

BALDASS, L. et notes sur les planches de G. Heinz, *Giorgione und der Giorgionismus* ; Vienne et Munich 1964 ; éd. anglaise, *Giorgione*, Londres, 1965.

"Die Tat des Giorgione", in *Jahrbuch der Kunsthistorischen Sammlung in Wien*, LI, 1955, pp. 103-144.

BALLARIN, A., "Una nuova prospettiva su Giorgione : la ritrattistica degli anni 1500-1503", in *Giorgione*, Atti del Convegno internazionale di studio per il 5 centenario della Nascita, Castelfranco Veneto, 29-31 mai 1978 ; Asolo, 1979, pp. 227-252 ; repris en français in *Le Siècle de Titien*, *op. cit.*, pp. 281-294.

BAROLSKY, P. et LAND, N.E., "The 'meaning' of Giorgione's 'Tempesta'", in *Studies in Iconography*, IX, 1983, pp. 57-65.

BATTILOTTI, D. et FRANCO, M.T., "Regesti di Committenti e dei primi collezionisti e dei primi collezionisti di Giorgione", in *Antichità viva*, XVIII, nᵒˢ 4-5, 1978, pp. 58-86.

"La committenza e il collezionismo privato", in *I tempi di Giorgione*, 1994, pp. 204-229.

BATTISTI, E., *Rinascimento e Barocco* ; Turin, 1960.

L'Antirinascimento, Milan, 1969.

"Quel che non c'è in Giorgione", in *I Tempi di Giorgione*, 1994, pp. 236-259.

BELLINATI, C., "Per l'identificazione del santo Guerriero nella Pala di Castelfranco", in *Antichità viva*, XVII, 1978, pp. 4-5.

BENZI, F., "Un disegno di Giorgione a Londra e il 'Concerto Campestre' del Louvre", in *Arte veneta*, XXXVI, 1982, pp. 183-187.

BERENBAUM, L., "Giorgione's 'Pastorello', Lost and found", in *Art Journal*, XXXVII, 1977, pp. 22-27.

BERTINI, C., "I Committenti della pala di S. Giovanni Grisostomo di Sebastiano del Piombo", in *Storia dell'arte*, LIII, 1985, pp. 23-31.

BIALOSTOCKI, J., "La gamba sinistra della Giuditta : Il Quadro di Giorgione nella storie del Tema", in *Giorgione e l'umanesimo veneziano, op. cit.*

BORENIUS, T., *A Catalogue of the paintings at Doughty House, Richmond* ; Londres, 1913.

The Picture Gallery of Andrea Vendramin ; Londres, 1923.

BOSCHINI, M., *La Carta del navegar pitoresco*, éd. A. Pallucchini, suivie des *Breve Instruzione premessa alle Ricche Minere della pittura Veneziana* ; Venise et Rome, 1966.

BOTTARI, G., *Raccolta di lettere sulla Pittura*, 1754.

BRANCA, V. et WEISS, R., "Carpaccio e l'iconografia del più grande umanista veneziano", in *Arte veneta*, XVI, 1963, pp. 35-40.

BRIGSTOCKE, H., *Italian and Spanish Paintings in the National Gallery of Scotland* ; Édimbourg, 1993.

BROWN, D. A., "A Drawing by Zanetti after a Fresco on the Fondaco dei Tedeschi", in *Master Drawings*, XV, 1977, pp. 31-44.

BÜTTNER, F., "Die Geburt des Reichtums und der Neid der Götter", in *Münchner Jahrbuch der bildenden Kunst*, XXXVII, 1986, pp. 113-130.

CASTELFRANCO, G., "Note su Giorgione", in *Bollettino d'Arte*, XL, 1955, pp. 298-310.

CHASTEL, A., "Le Mirage d'Asolo", in *Arte veneta*, XXXII, 1978, pp. 100-105.

CHRISTIANSEN, K., "A Proposal for Giulio Campagnola Pittore", in *Hommage à Michel Laclotte. Études sur la peinture du Moyen Âge et de la Renaissance* ; Paris, 1994.

CICOGNA, E.A., *Delle Iscrizioni veneziane*, 6 vol. ; Venise, 1824-1853.

"Memorie intorno la vita e le opere di Marcantonio Michiel Patrizio veneto della prima metà del Cinquecento", in *Memorie dell'Istituto Veneto*, IX, 1861, pp. 359-425.

CLOUGH, C., "Federico da Montefeltro and the kings of Naples: a study in fifteenth-century survival", in *Renaissance Studies*, VI, II, 1992, pp. 113-163.

COHEN, C.E., "Pordenone, not Giorgione", in *The Burlington Magazine*, CXXII, 1980, pp. 601-606.

COHEN, S., "A new perspective on Giorgione's 'Three Philosophers'", in *Gazette des Beaux-Arts*, CXXVI, 1995, pp. 53-64.

COLETTI, L., *Tutta la pittura di Giorgione* ; Milan, 1955.

CONTALDO, M., "Francesco Torbido detto il Moro", in *Saggi e Memorie della storia dell'arte*, XIV, 1984, p. 56.

CROWE, J.A. et CAVALCASELLE, G.B., *A New History of Painting in North Italy*, 3 vol. ; 1ʳᵉ éd., Londres 1871 ; Londres, 1912.

DACOS, N., et FURLAN, C., *Giovanni da Udine 1487-1561* ; Udine, 1987.

DAL POZZOLO, E.M., "Giorgione a Montagnana", in *Critica d'Arte*, LVI, nᵒ8, 1991, pp. 23-42.

"Il lauro della Laura e delle 'maritate veneziane'", in *Mitteilungen des Kunsthistorischen Institutes in Florenz*, XXXVII, 1993, pp. 257-291.

DAZZI, M., "Sull' architetto del Fondaco dei Tedeschi", in *Atti del R. Istituto Veneto di Scienze, Lettere ed Arti*, XCIX, 1939-1940, pp. 873-896.

DÉDÉYAN, C., *Giorgione dans les lettres françaises* ; Florence, 1981.

DELLA PERGOLA, P., *Galleria Borghese*, 2 vol. ; Rome, I. 1955, II. 1957.

Giorgione ; Milan, 1957.

DISTILBURGER, R., "The Hapsburg Collections in Vienna during the Seventeenth Century", in Impey, O. et MacGregor, A., *The Origins of Museums* ; Oxford, 1986, pp. 39-46.

DUNKERTON, J. "Developments in colour and texture in Venetian painting of the early XVIth century", in *New Interpretations of Venetian Renaissance Painting*, éd. F. Ames-Lewis ; Londres, 1994, pp. 63-75.

EGAN, P., "*Poesia* and the *Fête champêtre*", in *Art Bulletin*, XLI, 1959, pp. 303-313.

ENGERTH, E.R. VON, *Kunsthistorische Sammlungen des allerhöchsten Kaiserhauses. Gemälde*, 3 vol., I. *Italienische, Spanische und Französische Schulen* ; Vienne, 1884.

FEHL, P., "The Hidden Genre: A study of the *Concert champêtre* in the Louvre", in *Journal of Aesthetics and Art Criticism*, XVI, 1957, pp. 135-159.

FERINO PAGDEN, S., "Neues in alten Bildern", in *Neues Museum*, III-IV, 1992, pp. 17-21.

FERRIGUTO, A., *Attraverso i "misteri" di Giorgione* ; Castelfranco Veneto, 1933.

"Ancora dei soggetti di Giorgione", in *Atti del R. Istituto Veneto di Scienze, Lettere ed Arti*, CII, 1943, pp. 403-418.

FISCHER, E., "Orpheus and Calaïs. On the subject of Giorgione's *Concert champêtre*", in *Liber Amicorum Karel G. Boon* ; Amsterdam, 1974.

FLEISCHER, M. et MAIRINGER, F., "Der Amor der Akademiegalerie in Wien", in *Die Kunst und ihre Erhaltung. R. E. Straub zum 70 Geburtstag* ; Worms, 1990, pp. 148-168.

FLETCHER, J., "Marcantonio Michiel's Collection", in *Journal of the Warburg and Courtauld Institutes*, CCCVI, 1973, pp. 382-385.

"Marcantonio Michiel: his friends and collection", in *The Burlington Magazine*, CXXIII, 1981, pp. 453-467 ; également IIᵉ partie, "Marcantonio Michiel, 'che ha veduto assai'", *ibid.*, pp. 602-608.

"Harpies, Venus and Giovanni Bellini's classical mirror: some fifteenth century Venetian painters' responses to the

Antique", in *Venezia e l'Archeologia. Un' importante capitolo nella storia del gusto dell'antico nella cultura artistica veneziana*, *Rivista di archeologia*, 1988, supplément VII, pp. 170-176.

"Bernardo Bembo and Leonardo's Portrait", in *The Burlington Magazine*, CXXX, 1989, pp. 811-816.

FORMICIOVA, T., "The History of Giorgione's 'Judith' and its restoration", in *The Burlington Magazine*, CXV, 1973, pp. 417-420.

FREEDBERG, S.J., *Painting in Italy, 1500 to 1600*, Harmondsworth, 1971.

"The Attribution of the 'Allendale Nativity'", in *Studies in the History of Art*, XLV, 1993, pp. 51-71.

FREY, K., *Vasaris Literarischen Nachlaß* ; I, Munich, 1923 ; II, Munich, 1930.

FRIMMEL, T., *Der Anonimo Morelliano* ; Vienne, 1888.

FRIZZONI, G. (éd.), Michiel M., *Notizia d'opere del disegno* ; Bologne, 1884.

FURLAN, C., *Il Pordenone* ; Milan, 1988.

GALLO, R., "Per la datazione della Pala di San Giovanni Crisostomo di 'Sebastiano Viniziano'", in *Arte veneta*, VII, 1953, p. 152.

GAMBA, C., "La Venere di Giorgione rintegrata", in *Dedalo*, IX, 1928-1929, pp. 205-209.

GARAS, K., "Tableaux provenant de la collection de l'archiduc Léopold-Guillaume au musée des Beaux-Arts", in *Bulletin du Musée Hongrois des Beaux-Arts*, II, 1948, pp. 22-27.

"La Collection de tableaux du château royal de Buda au XVIIIᵉ siècle", in *Bulletin du Musée Hongrois des Beaux-Arts*, XXXII, 1960, pp. 91-120.

"Giorgione et giorgionisme au XVIIᵉ siècle", in *Bulletin du Musée Hongrois des Beaux-Arts*, XXV, 1964, 51-80 ; XXVIII, 1966, pp. 33-58.

"Die Entstehung der Galerie des Erzherzogs Leopold Wilhelm", in *Jahrbuch der Kunsthistorischen Sammlungen in Wien*, LXIII, 1967, pp. 39-80.

"The Ludovisi Collection of Pictures in 1663", in *The Burlington Magazine*, CIX, 1967.

"Das Schicksal der Sammlung der Erzherzogs Leopold Wilhelm", in *Jahrbuch der Kunsthistorischen Sammlungen in Wien*, LXIV, 1968, pp. 181-278.

"Bildnisse der Renaissance", in *Acta Historiae Artium*, XVIII, 1972, pp. 125-135.

"Giorgione e il giorgionismo : ritratti e musica", in *Giorgione, op. cit.* ; Asolo 1979, pp. 165-170.

GARRARD, M., "Leonardo da Vinci. Female Portraits, Female Nature", in *The Expanding Discourse, Feminism and Art History* ; New York 1992, pp. 59-85.

GAURICUS, *De Sculptura*, éd. A. Chastel et R. Klein ; Paris, 1969.

GENTILI, A., "Per la demitizzazione di Giorgione : documenti, ipotesi, provocazione", in *Giorgione e la Cultura Veneta tra '400 e '500. Mito, Allegoria, Analisi iconologica*, Atti del convegno, Rome 1978 ; Rome, 1981, pp. 12-25.

"Giorgione non finito, finito, indefinito", in *Studi per Pietro Zampetti*, sous la direction de R. Varese ; Ancône, 1993, pp. 288-299.

"Amore e amorose persone : tra miti ovidiani, allegorie musicali, celebrazioni matrimonali", in *Tiziano. Amor Sacro e Profano* ; *op. cit.*, pp. 82-105.

GIEBE, M., "Die 'Schlummernde Venus' von Giorgione und Tizian. Bestandaufnahme und Konservierung – neue Ergebnisse der Röngenanalyse", in *Jahrbuch der Staatlichen Kunstsammlungen Dresden*, 1992, pp. 91-108 ; repris en italien in *Tiziano. Amor Sacro e Profano*, *op.cit.*, pp. 369-385.

GILBERT, C., "Antique Frameworks for Renaissance Art Theory: Alberti and Pino", in *Marsyas*, III, 1943-1945, 1946, pp. 87-106.

"On Subject and Non-Subject in Italian Renaissance Pictures", in *Art Bulletin*, XXXIV, 1952, pp. 202-216 ; repris in *Piero della Francesca et Giorgione, problèmes d'interprétation* ; Paris, 1994.

"Some Findings on Early Works of Titian", in *Art Bulletin*, LXII, 1980, pp. 36-75.

GOFFEN, R., "Renaissance Dreams", in *Renaissance Quarterly*, XL, 1987, pp. 682-705.

"Titian's 'Sacred and Profane Love': Individuality and Sexuality in a Renaissance Marriage Picture", in *Titian 500, op. cit.*

GOLDFARB, H., "An early masterpiece by Titian rediscovered and its stylistic implications", in *The Burlington Magazine*, CXXVI, 1984, 419-423.

GOMBRICH, E., "A note on Giorgione's 'Three Philosophers'", in *The Burlington Magazine*, CXXVIII, 1986, p. 488.

GOMBOSI, G., "The Budapest 'Birth of Paris' X-rayed", in *The Burlington Magazine*, LXVII, 1935, p. 157.

GOULD, C., *National Gallery Catalogues – The Sixteenth-Century Italian Schools* ; Londres, 1975.

GRABSKI, J., *Opus Sacrum*, catalogue d'exposition de la collection Johnson ; Varsovie, 1990.

GRONAU, G., "Kritische Studien zu Giorgione", in *Repertorium für Kunstwissenschaft*, XXXI, 1908, pp. 403-436, pp. 503-521.

Giorgione ; Berlin, 1911.

GUALANDI, M., *Memorie originali italiane riguardanti le belle arti* ; Bologne, 1840.

Nuova Raccolta di Lettere sulla pittura, scultura ed architettura scritte dai più celebri personaggi dei secoli XV a XIX, 3 vol. ; III, Bologne, 1856.

HAITOVSKY, D., "Giorgione's 'Trial of Moses', a New Look", in *Jewish Art*, XVI, 1990, pp. 20-29.

HARTLAUB, G.F., *Giorgiones Geheimnis, ein kunstgeschichtlicher Beitrag zur Mystik der Renaissance* ; Munich, 1925.

"Zu den Bildmotiven des Giorgione", in *Zeitschrift für Kunstwissenschaft*, VII-VIII, 1953-1954, pp. 57-84.

HASKELL, F., "Giorgione's *Concert champêtre* and its admirers", in *Journal of the Royal Society for the encouragement of Arts, Manufactures and Commerce*, 1971, p. 5.

HAUPTMAN, W., "Some New XIXth-Century References to Giorgione's *Tempesta* ", in *The Burlington Magazine*, CXXXVI, 1994, pp. 78-82.

HENDY, P., *European and American Paintings in the Isabella Stewart Gardner Museum* ; Boston, 1974.

HILL, G., *A History of Cyprus*, 3 vol. ; Cambridge, 1940-1952.

HIND, M.A., "Early Italian engravings from the Lichtenstein collections at Feldsburg and Vienna", in *Studies in Art and Literature for Bella da Costa Greene* ; Princeton, 1954, p. 199.

HIRST, M., "The Kingston Lacy 'Judgement of Solomon'", in *Giorgione, op. cit.*, 1979, pp. 257 *sqq.*

Sebastiano del Piombo ; Oxford, 1981.

HIRST, M. et LAING, K., "The Kingston Lacy *Judgement of Solomon*", in *The Burlington Magazine*, CXXVIII, 1981, pp. 273-282.

HOCHMANN, M., "La Collection de Giacomo Contarini", in *Mélanges de l'École française de Rome*, IC, 1987, pp. 448-489.

Peintres et Commanditaires à Venise, 1540-1628 ; Paris, 1992.

HOFFMANN, J., "Giorgione's *Three Ages of Man* ", in *Pantheon*, XLII, 1984, pp. 238-244.

HOLBERTON, P., "Ten Years after 500 years: A Postscript to Giorgione's Qincentenary", in *Bulletin of the Society for Renaissance Studies*, VI, 1988, pp. 28-31.

"La bibliotechina e la raccolta d'arte di Zuanantonio Venier", in *Atti dell'Istituto Veneto di Scienze, Lettere ed Arti*, CXLIV, 1985-1986, pp. 173-173.

Poetry and Painting in the Time of Giorgione, thèse de doctorat ; Warburg Institute, Université de Londres, 1989.

"Giorgione's *Tempest*: interpreting the hidden subject", in *Art History*, XIV, 1991, pp. 125-129.

"The *Pastorale* or *Fête champêtre* in the Early Sixteenth Century", in *Titian 500, Studies in the History of Art*, XLV, 1993, pp. 245-263.

"Giorgione's *Tempest* or 'little landscape with the storm with the gypsy': more on the gypsy, and a reassessment", in *Art History*, XVIII, 1995, pp. 383-403.

HOLLANDA, F. DE, *Da Pintura Antigua*, 1548, éd. J. De Vaasconcellos, in *Vier Gespräche über die Malerei* ; Vienne, 1899.

HOPE, C., *Titian* ; Londres, 1980.

"Tempest over Titian", in *New York Review Books*, XL, 10 juin 1993, pp. 22 *sq.*

"The Early Biographies of Titian", in *Titian 500*, XL, 1994, pp. 167-197.

HOPE, C. et ASPEREN DE BOER, J.R.J. VAN, "Underdrawings by Giorgione and his Circle", in *Le Dessin sous-jacent dans la peinture*, sous la direction. de H.

Verougstraete-Marcq, et R. van Schoute ; Louvain-la Neuve, 1991, pp. 127-140.

HORNIG, C., *Giorgiones Spätwerk* ; Munich, 1987.

"Is it a Giorgione or Not – With Index of Copied Paintings of the 'Tramonto' Painting", in *Pantheon*, L, 1980, pp. 46-54.

"Underpainting in Giorgione 'Heiligen Markus, Petrus und Venedig vor Dem Sturm'", in *Pantheon*, XLII, 1984, pp. 94-95.

HOURS, M., "Contribution à l'étude de quelques œuvres de Titien", *Laboratoire de Recherches des Musées de France*, Annales, 1976, pp. 7-31 ; repris in *Tiziano. Amor Sacro e Profano, op. cit.*, p. 368.

HOWARD, D., "Giorgione's 'Tempesta' and Titian's 'Assunta' in the Context of the Cambrai Wars", in *Art History*, VIII, 1985.

HUMFREY, P., *Cima da Conegliano* ; Cambridge, 1983.

The Altarpiece in Renaissance Venice ; Londres, 1993.

Painting in Renaissance Venice ; Londres, 1995.

JACOB, S., "From Giorgione to Cavallino Works by Italian Artists in the Herzog Anton Ulrich-Museum", in *Apollo*, CXX, pp. 184-189.

JOANNIDES, P., "On some borrowings and non-borrowings from Central Italian and Antique Art in the work of Titian c.1510-c.1550", in *Paragone*, XLI, 1990, p. 21.

"Titian's 'Daphnis and Chloe', A search for the subject of a familiar masterpiece", in *Apollo*, 1991, pp. 374-382.

"Titian's 'Judith' and its Context. The iconography of decapitation", in *Apollo*, CXXXV, 1992, pp. 163-170.

"'Titian's Century' is Louvre director's farewell", in *The Art Newspaper*, n°28, mai 1993.

JUNKERMANN, A.C., "'The Lady and the Laurel' – Gender and Meaning in Giorgione", in *Oxford Art Journal*, XVI, 1993, pp. 49-58.

JUSTI, L., *Giorgione*, 2 vol. ; Berlin, 1908 ; 2ᵉ éd. Berlin, 1936.

KÁKAY, G. S., "Giorgione o Tiziano ?", in *Bollettino d'arte*, 1960, pp. 320-324.

KAPLAN, P., "The 'Storm of War': the Paduan key to Giorgione's 'Tempesta'", in *Art History*, IX, 1986, pp. 405-427.

KING, M., *Venetian Humanism in an age of Patrician Dominance* ; Princeton, 1986.

KLAUNER, F., "Zur Symbolik von Giorgiones *Drei Philosophen*", in *Jahrbuch der Kunsthistorischen Sammlungen in Wien*, LI, 1955, pp. 145-168.

KULTZEN R. et EIKEMEIER, P., *Venezianischer Gemälde des 15. und 16. Jahrhunderts* ; Munich, 1971.

KURZ, O., "Holbein and others in Seventeenth century Collections", in *The Burlington Magazine*, LXXXIII, 1943, p. 281.

LAUTS, J., *Carpaccio* ; Greenwich, 1962.

LAZZARINI, L., "Lo Studio stratigrafico della Pala di Castelfranco e di altre opere contemporanee", in *Giorgione, La Pala di Castelfranco Veneto, op. cit.*, pp. 45-58.

"Il colore nei pittori veneziani tra il 1480 e il 1580", in *Studi veneziani*, 1983, pp. 134-144.

LEVI, C.A., *Le collezioni veneziane d'arte e d'antichità dal secolo XIV ai giorni nostri* , 2 vol. ; Venise, 1900.

LHOTSKY, A., "Die Geschichte der Sammlungen. Erste Hälfte : Von den Anfängeen bis zum Tode Kaiser Karls VI. 1740", in *Festschrift des Kunsthistorischen Museums zur Feier des Fünfzigjährigen Bestandes*, sous la direction de F. Dworshak ; Vienne, 1941.

LILLI, V. et ZAMPETTI, P., *Giorgione* ; Milan, 1968.

LIPHART, E., *Les Anciennes Écoles de peinture dans les palais et collections privées russes représentées à l'exposition organisée à Saint-Pétersbourg en 1909 par la revue d'art ancien 'Starye Gody'* ; Bruxelles, 1910.

LOCKE, N., "More on Giorgione's *Tempesta* in the nineteenth century", in *The Burlington Magazine*, CXXXVIII, 1996, p. 464.

LORENZETTI, G., "Per la storia del 'Cristo portacroce' della chiesa di San Rocco", in *Studi di Arte e Storia a cura della direzione del Museo Correr*, 1920, pp. 181-185.

LUCCO, M., *L'Opera completa di Sebastiano del Piombo* ; Milan, 1980.

"Venezia fra Quattro e Cinquecento. La parabola di Giorgione", in *Storia dell' arte italiana*, I, II ; Turin,1983.

Le 'Tre età dell' uomo' della Galleria Palatina, catalogue d'exposition, palais Pitti ; Florence, 1989.

(sous la direction de), "La pittura a Venezia nel primo cinquecento", in *La Pittura in Italia : Il Cinquecento* ; Milan, 1988, pp. 149-154.

"Some observations on the dating of Sebastiano del Piombo's S. Giovanni Grisostomo Altarpiece", in *New Interpretations of Venetian Painting* ; Londres, 1994, pp. 43-49.

Giorgione ; Milan, 1995.

LUCHS, A., *Tullio Lombardo and Ideal Portrait Sculpture in Renaissance Venice, 1490-1530* ; Cambridge, 1995.

LUZIO, A., "Isabella d'Este e due quadri di Giorgione", in *Archivio storico dell'arte*, I, 1888, pp. 47 *sq.*

MANNERS, Lady Victoria et WILLIAMSON, Dr G.C., *Angelica Kauffmann, R.A., Her Life and her Works* ; Londres, 1924.

MARCHI, R. DE, "Sugli esordi veneti di Dosso Dossi", in *Arte veneta*, XL, 1986, p. 20.

MARCON, S. et ZORZI, M., "Una Aldina miniata", in *Aldo Manuzio e l'ambiente veneziano 1494-1515*, catalogue d'exposition, Libreria Sansoviniana, Venise, 16 juillet-15 septembre, 1994, pp. 107-131.

MARIUZ, A., "Appunti per una lettura del fregio giorgionesco di Casa Marta Pellizzari", in *Liceo Ginnasio Giorgione* ; Castelfranco Veneto, 1966, pp. 49-70.

MARTIN, G., *Giorgione negli affreschi di Castelfranco* ; Milan, 1993.

MASCHIO, R., "Per Giorgione. Una verifica dei documenti d'archivio", in *Antichità viva*, XVII, 1978, n°4-5, pp. 5-11.

"Per la biografia di Giorgione", *ibid.*, pp. 178-210.

(sous la direction de), *I Tempi di Giorgione. Collana, interpretazioni e documenti* ; Rome, 1994.

MEIJER, B.(sous la direction de), *Disegni veneti di collezioni olandesi*, en collaboration avec B. Aikema, Fondation Cini, Venise, 8 septembre-3 novembre 1985.

"Due proposte iconographiche per il *Pastorello di Rotterdam*" in *Giorgione, op. cit.*, 1979, pp. 53-56.

MELLER, P., "La 'Madre' di Giorgione", in *Giorgione, op. cit.*, 1979, pp. 109-118.

"I 'Tre Filosofi' di Giorgione", in *Giorgione e l'umanesimo, op. cit.*, pp. 227-247.

MERLING, M., *Marco Boschini's "La carta del navegar pitoresco": Art theory and Virtuoso Culture in Seventeenth-Century Venice*, thèse de doctorat, Brown University, 1992.

MICHIEL, M., *Notizia d'opere di disegno nella prima metà del XVI esistenti in Padova, Cremona, Milano, Pavia, Bergamo, Crema e Venezia*, sous la direction de J. Morelli ; Bassano, 1800 ; sous la direction de G. Frizzoni ; Bologne, 1884 ; *Der Anonimo Morelliano*, sous la direction de T. Frimmel ; Vienne, 1888.

MILESIO, G.B., "Zur Quellenkunde des venezianischen Hetels und Verkehres", in Thomas, G.M., *Abhandlungen der Königlich Bayerischen Akademie der Wissenschaften*, XV, 1881, pp. 183-240.

MOLMENTI, P., "Giorgione", in *Bulletino di Arti, industrie e curiosità veneziane*, II, 1878-1879, pp. 17-23.

MORASSI, A., "Esame radiografico della Tempesta di Giorgione", in *Le arti*, I, 1939, p. 567.

"Giorgione", in *Rinascimento europeo e Rinascimento Veneziano*, éd. V. Branca ; Florence, 1967, pp. 187-205.

MORELLI, G., (LERMOLIEFF, I.), *Die Werke italienischer Meister in den Galerien von München, Dresden und Berlin. Ein kritischer Versuch von Ivan Lermolieff. Aus dem Russischen übersetzt von Dr Johannes Schwarze* ; Leipzig, 1880.

Italian Masters in German Galleries. A critical essay on the Italian pictures in the Galleries of Munich, Dresden, Berlin, by Giovanni Morelli, member of the Italian Senate, trad. de L.M. Richter ; Londres, 1883.

Kunstkritische Studien über italienische Malerei. I. *Die Galerien Borghese und Doria Pamphili in Rom von Ivan Lermolieff* ; Leipzig,

1890 ; II. *Kunstkritische Studien über italie-nische Malerei. Die Galerien zu München und Dresden von Ivan Lermolieff* ; Leipzig, 1891.

De la peinture italienne. Les fondements de la théorie de l'attribution en peinture à propos de la collection des Galeries Borghèse et Doria-Pamphilii, éd. J. Anderson, trad. de N. Blamoutier ; Paris, Lagune, 1994.

MOSCHINI MARCONI, S., *Gallerie dell' Accademia di Venezia* ; Rome, 1962.

MRAVIK, L., "Contribution à quelques pro-blèmes du Portrait de 'Brokardus' de Budapest", in *Bulletin du Musée Hongrois des Beaux-Arts*, XXXVI, 1971, pp. 47-60.

MUCCHI, L., "I Caratteri radiografici della pittura di Giorgione", in *I Tempi di Giorgione, op.cit.*

MÜLLER HOFSTEDE, C., "Untersuchungen über Giorgiones Selbstbildnis in Braunschweig", in *Mitteilungen des Kunsthistorischen Institutes in Florenz*, VIII, 1957, pp. 13-34.

MÜNDLER, Otto, *The Travel Diaries of Otto Mündler 1855-1858*, éd. et index de C. Dowd, introduction de J. Anderson, in *The Walpole Society*, LI, 1985.

MURARO, M., "Studiosi, collezionisti e opere d'arte veneta dalle lettere al Cardinale Leopoldo de' Medici", in *Saggi e Memorie di storia dell'arte*, IV, 1965, pp. 65-83.

"Di Carlo Ridoli e di altre 'fonti' per lo studio del disegno veneto del Seicento", in *Festschrift Ulrich Middeldorf*, sous la direc-tion de A. Rosengarten, et P. Tigler ; Berlin, 1968, pp. 429-433.

"The political interpretation of Giorgione's frescoes on the Fondaco dei Tedeschi", in *Gazette des Beaux-Arts*, CXVII, 1975, pp. 177-184.

NARDI, P., "I 'tre filosofi' di Giorgione", in *Il Mondo*, 23/8/1955.

NOÉ, N.A., "Messer Giacomo en zijn 'Laura' (een dubbelportret von Giorgione ?)", in *Nederlands Kunsthistorisches Jaarboek*, II, 1960, pp. 1-35.

NORDENFALK, C., "Titian's Allegories on the Fondaco dei Tedeschi", in *Gazette des Beaux Arts*, XL, 1952, pp. 101-108.

NOVA, A., "Savoldo, Giovanni, Gerolamo between Foppa, Giorgione", in *The Burlington Magazine*, CXXXII, 1990, pp. 431-434.

OETTINGER, K., "Die wahre Giorgione–Venus", in *Jahrbuch der Kunsthistorischen Sammlungen in Wien*, XIII, 1944, pp. 113-139.

OLDFIELD, D., *Later Flemish Paintings in the National Gallery of Ireland* ; Dublin, 1990.

PADOAN, Giorgio, "Il mito di Giorgione intellettuale", in *Giorgione e l'umanesimo veneziano, op. cit.*, pp. 425-455.

PALLUCCHINI, R. et ROSSI, F., *Giovanni Cariani* ; Bergame, 1983.

"Il restauro del ritratto di gentiluomo veneziano K 475 della National Gallery di Washington", in *Arte veneta*, XVI, 1962, pp. 234-237.

PANOFSKY, E., *Problems in Titian, Mostly Iconographic* ; Londres, New York, 1969 ; éd. française : Paris, 1990.

PARKER, K., Lettre au responsable de l'édi-tion d'*Old Master Drawings*, sur les dessins de Zanetti d'après les fresques du Fondaco, 1977.

PARRONCHI, A., "La 'Tempesta' ossia 'Danae in Serifo'", in *La Nazione*, 1976, p. 3.

Giorgione e Raffaello ; Bologne, 1989.

PASCHINI, P., "Le collezioni archeologiche dei prelati Grimani del Cinquecento", in *Atti del Pontificia Accademia Romana di Archeologia*, série III, *Rendiconti*, V, 1926-1927, pp. 149-190.

Domenico Grimani Cardinale di S. Marco ; Rome, 1943.

PAOLETTI, P., *L'Architettura e la scultura del Rinascimento a Venezia* ; Venise, 1893.

PAULI, G., "Dürer, Italian und die Antike", in *Vorträge der Bibliothek Warburg*, 1921-1922, pp. 51-68

PEDRETTI, C., "Leonardo a Venezia", in *I Tempi di Giorgione, op. cit.*, pp. 96-119.

PEDROCCO, F., "Iconografia delle cortigiane di Venezia", in *Il gioco dell'amore. Le corti-giane di Venezia dal Trecento al Settecento*, catalogue d'exposition, Ca' Vendramin Calergi, Venise, février-avril 1990.

PIGLER, A., *Katalog der Galerie alter Meister [Budapest]* ; Tübingen, 1968.

PIGNATTI, T., *Giorgione* ; Venise, 1969 ; édi-tion anglaise : Londres, 1971.

"Il Paggio di Giorgione", in *Pantheon*, XXXIII, 1975, pp. 314-318.

"Anton Maria Zanetti Jr. da Giorgione", in *Bollettino dei Musei Civici Veneziani*, XXIII, 1978, pp. 73-77.

"La 'Giuditta' diversa di Giorgione", in *Giorgione, op. cit.*, 1979, pp. 269-271.

PLESTERS, J., "*Scientia e Restauro*: Recent ital-ian Publications on Conservation", in *The Burlington Magazine*, CXXIX, 1987, p. 172.

PRODOMUS, *Prodomus seu Praeamulare Lumen Reserati Portentosae Magnificentiae Theatri Quo omnia Ad Aulam Caesaeram in Augustissinae Suae Caesareae e Regiae Catholicae Majestatis nostri gloriossissime REgnantis Monarchae Caroli vi Metropoli et Residentia Viennae recondita ARtificiorum et Pretiositatum Decora* ; Vienne, 1735 ; repris in *Jahrbuch der Kunsthistorischen Sammlungen des allerhöchsten Kaiserhauses*, VII, 1888.

POCH-KALOUS, M., *Akademie der bildenden Künste, Katalog der Gemäldegalerie* ; Vienne, 1961.

POPE-HENNESSY, J., *The Portrait in the Renaissance* ; Londres, 1966.

Recension anonyme de la monographie de Pignatti, in *Times Literary Supplement*, 1971.

POSSE, H., *Die staatliche Gemäldegalerie zu Dresden* ; Dresde, Berlin, 1929.

"Die Rekonstruktion der 'Venus' mit dem Cupido von Giorgione", in *Jahrbuch der preuß-ischen Kunstsammlungen*, LII, 1931, pp. 29-35.

PROCACCI, L. et U., "Il Carteggio di Marco Boschini con il Cardinale Leopoldo de' Medici", in *Saggi e Memorie di Storia dell'Arte*, IV, 1965, pp. 87-110.

PULLAN, B., *Rich and Poor in Renaissance Venice* ; Oxford, 1971.

PUPPI, L., "Fortuna delle *Vite* nel Veneto dal Ridolfi al Temanza", in *Il Vasari storio-grafo e artista*, Atti del Congresso interna-zionale nel IV centenario della morte, Arezzo ; Florence, 1974, pp. 405-437.

"La corte di Caterina Cornaro e il Barco di Altivole", in *I Tempi di Giorgione, op. cit.*, pp. 230-235.

"Une ancienne copie du 'Christo e il manigoldo' de Giorgione au Musée des Beaux-Arts", in *Bulletin du Musée Hongrois des Beaux-Arts*, XVIII, 1961, pp. 39-49.

PUPPI, L. et OLIVATO, L., "L'architettura a Venezia : 1480-1510", *ibid.*, pp. 40-54.

PUTTFARKEN, T., "The Dispute about *Disegno* and *Colorito* in Venice: Paolo Pino, Lodovico Dolce and Titian", in *Wolfenbütteler Forschungen. Kunst und Kunsttheorie 1400-1900*, III., 1991, pp. 75-95.

RAVA, A., "Il 'Camerino delle antigaglie' di Gabriele Vendramin", in *Nuovo archivio veneto*, XXXIX, 1920, pp. 155-181.

REARICK, W. R., "Chi fù il primo maestro di Giorgione ?", in *Giorgione, op. cit.*, 1979, pp. 187-193.

REINHART, H., "Castelfranco une einige weni-ger bekannte Bilder Giorgiones", in *Zeitschrift für bildenden Kunst*, I, 1866, pp. 251-254.

RICHTER, J. P., *Italienische Malerei der Renaissance im Briefwechsel von Giovanni Morelli und Jean Paul Richter* ; Baden-Baden, 1960.

RICHTER, G. M., *Giorgio da Castelfranco called Giorgione* ; Chicago, 1937.

"'Christ carrying the Cross' by Giovanni Bellini", in *The Burlington Magazine*, LXXV, 1939, pp. 95-96.

RIDOLFI, C., *Le Maraviglie dell'arte[...]*, Venise, 1648 ; éd. D. von Hadeln, 2 vol. ; Berlin, I. 1914, II. 1924.

ROBERTSON, G., recension de l'exposition Giorgione, in *The Burlington Magazine*, IIIC, 1955, p. 276.

"New Giorgione Studies", in *The Burlington Magazine*, CXIII, 1977, pp. 475-477.

ROSAND, D., *Titian* ; New York, 1978.

"The Genius of Venice", in *Renaissance Quarterly*, XXXVIII, 1985, pp. 290-304.

Recension de Settis, "Giorgione 'Tempest' – Interpreting the Hidden Subject", in *Renaissance Quarterly*, XLVI, pp. 368-370.

"In Detail – Giorgione's 'Concert cham-pêtre'", in *Portfolio*, III, pp. 72-77.

RUHEMANN, H., "The cleaning and restora-tion of the Glasgow Giorgione", in *The Burlington Magazine*, XCVII, 1955, pp. 278-282.

RUSKIN, J., *The Works of John Ruskin*, éd. E.T. Cook et A. Wedderburn, 39 vol. ; Londres, 1903-1912.

RYLANDS, P., *Palma il Vecchio* ; Cambridge, 1991.

SALERNO, L, "The Picture Gallery of Vincenzo Giustiniani", in *The Burlington Magazine*, CII, 1960.

SANGIORGI, F., *Documenti Urbinati. Inventari del palazzo ducale, 1582-1631* ; Urbino, 1976.

SANSOVINO, F., *Della origine et de fatti delle famiglie illustri d'Italia* ; Venise, 1582.

SAVINI BRANCA, S., *Il collezionismo veneziano nel '600* ; Padoue, 1965.

SCAPECCHI, P., "L'Hypnerotomachia Poliphili' e il suo autore", in *Accademie e biblioteche d'Italia*, LI, 1983, p. 68-73 ; ibid., LIII, 1985, pp. 68-73.

SCHULZ, J., "Jacopo de' Barbari's View of Venice: Map Making, City Views, and Moralized Geography Before the Year 1500", in *Art Bulletin*, LX, 1978, pp. 425-474.

SCHUPBACH, W., "Doctor Parma's medicinal macaronic: poem by Bartolotti, pictures by Giorgione and Titian", in *Journal of the Warburg and Courtauld Institutes*, XLI, 1978, pp. 147-191.

SETTIS, S., *La 'Tempesta' interpretata. Giorgione, i committenti, il soggetto* ; Turin, 1976 ; éd. anglaise : Londres, 1978 ; éd. française : Paris, 1987.

SGARBI, V., "Il Fregio di Castelfranco e la cultura bramantesca", in *Giorgione, op. cit.*, 1979, pp. 273-284.

SHAKESHAFT, P., "'To much bewitched with thoes intysing things': the letters of James, third Marquis of Hamilton and Basil, Viscount Feilding, concerning collecting in Venice 1635-1639, Documents for the History of Collecting, I.", in *The Burlington Magazine*, CXXVIII, 1986, pp. 114-134.

SHAPLEY, F. R., *Paintings from the Samuel H. Kress Collection, Italian Schools XV-XVI century* ; New York et Londres, 1968.

Catalogue of the Italian Paintings, National Gallery of Art, Washington, 2 vol. ; Washington, 1979.

SHEARD, W.S., *The Tomb of Doge Andrea Vendramin in Venice by Tullio Lombardo*, thèse de doctorat, Yale University, 1971.

"Sanudo's List of Notable Things in Venetian Churches and the Date of the Vendramin Tomb", *Yale Italian Studies*, I, 1977, pp. 219-268.

"The Widener 'Orpheus': Attribution, Type, Invention", in *Collaboration in Italian Renaissance Art*, sous la direction de W.S. Sheard et J.T. Paoletti ; New Haven et Londres, 1978, pp. 189-232.

"Giorgione and Tullio Lombardo", in *Giorgione, op. cit.*, 1979, pp. 201-211.

"Titian's Paduan frescoes and the Issue of Decorum", in *Decorum in Renaissance Art*, sous la direction de F. Ames-Lewis et A. Bednarek ; Londres, 1992, pp. 89-100.

"Giorgione's Portrait inventions c. 1500: Transfixing the viewer, with observations on some Florentine Antecedents", in *Reconsidering the Renaissance. Papers from the Twenty-Sixth Annual Conference, Medieval and Renaissance Texts and Studies*, LXXXXVIII, 1992, pp. 141-176.

SHEARMAN, J., *The Early Italian Pictures in the Collection of Her Majesty the Queen* ; Cambridge, 1983.

SMITH, S.L., "A Nude 'Judith' from Padua and the Reception of Donatello's Bronze 'David'", in *Comitatus. A Journal of Mediaeval and Renaissance Studies*, XXV, 1994, pp. 59-80.

SMYTH, C.H., "Michelangelo and Giorgione", in *Giorgione, op. cit.*, 1979, pp. 213-220.

SPETH-HOLTERHOFF, S., *Les Peintres flamands de cabinets d'amateurs au XVIIᵉ siècle* ; Paris, Elsevier, 1957.

STEINBOCK, W., "Giorgiones 'Judith' in Leningrad", in *Jahrbuch des Kunsthistorischen Institutes des Universität Graz*, VII, 1972, pp. 51-62.

STOCKBAUER, J., "Die Kunstbestrebungen am Bayerischen Hofe unter Herzog Albert V. und seinem Nachfolger Wilhem V.", in *Quellenschriften für Kunstgeschichte*, VIII, 1874.

SUIDA, W., "Spigolature giorgionesche", in *Arte veneta*, VIII, 1954, 153-166.

SUTER, K. F., "Giorgiones 'Testa del Pastorello che tiene in man un frutto'", in *Zeitschrift für bildenden Kunst*, VIII, 1928, pp. 23-27.

TEMPESTINI, A., *Giovanni Bellini, catalogo completo dei dipinti* ; Florence, 1992.

"Una 'Maddalena' tra Venezia e Treviso", in *Studi per Pietro Zampetti*, sous la direction de R. Varese ; Ancône, 1993, pp. 300-302.

TENIERS, D., *Theatrum pictorium* ; Bruxelles, 1660.

TESTORI, G., "Da Romanino a Giorgione", in *Paragone*, CLIX, 1963, pp. 45-49.

THAUSING, M., *Wiener Kunstbriefe* ; Leipzig, 1884.

THOMSON DE GRUMMOND, N., "VV and related Inscriptions in Giorgione, Titian and Dürer", in *Art Bulletin*, LVII, 1975, pp. 346-356.

TIETZE-CONRAT, E., "Decorative paintings of the Venetian Renaissance reconstructed from drawings", in *The Art Quarterly*, III, 1940, pp. 32 sqq.

TORRINI, A., *Giorgione : Catalogo completo dei dipinti* ; Florence, 1993.

TSCHMELITSCH, G., *Zorzo, genannt Giorgione : der Genius und sein Bannkreis* ; Vienne, 1975.

URBANI DE GHELTOF, G.M., "La Casa di Giorgione a Venezia", in *Bollettino di Arti, Industria e Curiosità Veneziane*, II, 1878, p. 24.

VALCANOVER, F., *L'Opera completa di Tiziano* ; Milan, 1969.

VENTURI, L., *Giorgione e il Giorgionismo* ; Milan, 1913.

Giorgione ; Rome, 1954.

VERHEYEN, E., "Der Sinngehalt von Giorgiones 'Laura'", in *Pantheon*, XXVI, 1968, pp. 220-227.

WATERHOUSE, E., "Paintings from Venice for seventeenth-century England: Some records of a forgotten transaction", in *Italian Studies*, VII, 1952, pp. 1-23.

Giorgione ; Glasgow, 1974.

WETHEY, H., *The Paintings of Titian*, 3 vol. ; Londres, 1969-1971.

Titian and his drawings with some reference to Giorgione and his contemporaries ; Princeton, 1987.

WICKHOFF, F., "Giorgione Bilder zu roemischen Heldengedichten", in *Jahrbuch der königlichen Preußischen Kunstsammlungen*, XIX, 1895, pp. 34-43.

WILDE, J., "Wiedergefundene Gemälde der Erzherzogs Leopold Wilhelm", in *Jahrbuch der Kunsthistorischen Sammlungen in Wien*, V, 1930, pp. 245 sqq.

"Ein unbeachtetes Werk Giorgiones", in *Jahrbuch der preußischen Kunstsammlungen*, LII, 1931, p. 91.

"Röntgennaufnahmen der 'Drei Philosophen' Giorgiones", in *Jahrbuch der Kunsthistorischen Sammlungen in Wien*, VI, 1932, pp. 141-154.

"Die Probleme um Domenico Mancini", in *Jahrbuch der Kunsthistorischen Sammlungen im Wien*, VIII, 1933.

Venetian Art from Bellini to Titian ; Oxford, 1974.

WILLIAMSON, G.C., *The Anonimo. Notes on pictures and works of art in Italy, Notizia d'opere del disegno, made by an anonimous writer in the sixteen century*, trad. P. Mussi ; Londres, 1903.

WIND, E., *Giorgione's Tempesta with comments on Giorgione's poetic allegories*, Oxford, 1969 ; trad. italienne de E. Colli ; éd. revue dans *L'eloquenza dei simboli [e] La Tempesta : commento sulle allegorie poetiche di Giorgione*, sous la direction de J. Anderson ; Milan, 1992.

WOERMANN, K., *Katalog der königlichen Gemäldegalerie zu Dresden* ; Dresde, 1905.

ZAMPETTI, P. (éd.), LOTTO, L., *Il 'Libro di Spese diverse' con aggiunta di lettere e d'altri documenti. Fonti e documenti per la storia dell'arte* ; Venise, 1969.

A

Acciaiuoli, Margherita - 146, 147
Agliardi, Alessio - 211
Albano, Taddeo - 17, 125, 184, 364
Alberti, Léon Battista - 31, 45, 48
Albrecht V, duc de Bavière - 175
Aldegraver, Heinrich - 172
Alexandre VI, pape - 176
Algarotti, comte Francesco - 237, 240
Allori, Alessandro - 303 ; *Hercule au jardin des Hespérides* - 282
Allori, Cristofano : *Judith*, Hampton Court - 202
Andrea del Sarto : *Madone à l'Enfant*, Florence - 146 ; *La Sainte Famille avec saint Jean enfant*, New York, (ill. 90) - 142-144
Anton de Nobili - 67, 367, 368, 370
Antonello da Messina : *Saint Jérôme dans son cabinet de travail*, Londres, (ill. 25) - 57 ; *Retable de San Cassiano*, fragment, Vienne - 30 ; *Portrait de Michele Vianello*, disparu - 56 ; *Portrait d'Alvise Pasqualigo*, disparu - 57, 300
L'Arétin, Pietro Aretino, dit - 53, 72, 163, 268, 305, 366, 367
Aristote - 49, 109, 129, 144, 148, 154, 157
Arundel, Thomas Howard, deuxième comte - 71, 308, 376
Asolo - 12, 70, 134-140, 323 ; *Villa Il Barco* - 21, 135 ; *Casa Longobarda* - 135
Asperen de Boer, J.R.J. van - 102, 106
Aurelio, Nicolò - 41, 188, 231-233, 305, 363

B

Badoer Giustinian, Agnesina - 140
Bagarotto, Laura - 231-233
Baldinucci, Filippo - 202, 378
Ballarin, Alessandro - 9
Bankes, William John - 180, 248, 249, 328-330
Barbaro, Ermolao - 162, 165, 299
Barbaro, Francesco - 165
Baron, Henri : *Giorgione Barbarelli faisant le portrait de Gaston de Foix*, (ill. 33) - 67
Bartoli, Cosimo - 318
Bastiani, Lazzaro - 305
Beardsley, Aubrey - 207
Beccafumi, Domenico : *Vénus et Cupidon*, Birmingham, (ill. 140) - 227
Bechario, Victorio - 17, 129, 364
Bellini, Gentile - 41, 62, 137, 305, 345, 365, 368 ; *Le Miracle de la Sainte Croix tombée dans le canal San Lorenzo*, (ill. 87) - 137, 161, 193 ; *Portrait de Caterina Cornaro*, Budapest, (ill. 88) - 136, 307 ; *La Procession de la Vraie Croix* - 268 ; *La Procession sur la place Saint-Marc* - 137
Bellini, Giovanni - 10, 18, 19, 20, 41, 44, 45, 48, 54, 62, 66, 73, 98, 99, 136, 163, 193, 257, 284, 305, 310, 364, 366-370 ; *Allégorie sacrée*, Florence - 282, 291, 313 ; *Autoportrait*, disparu - 172, 293 ; *Femme à sa toilette*, Vienne, (ill. 93) - 150, 151 ; *Le Festin des Dieux*, Washington - 90, 96, 118, 226, 227, 330 ; *Polyptyque de saint Vincent Ferrier*, Venise - 30 ; *Portrait de Leonico*, disparu - 146 ; *Portrait de femme*, disparu - 149, 150 ; *Portrait de la maîtresse de Pietro Bembo* - 216 ; *Retable de San Giobbe*, Venise - 30 ; *Saint François*, New York - (ill. 99) - 149, 158, 159 ; *Saint Jérôme* - 178 ; *Souper à Emmaüs*, disparu - 55. Attribué à : *Bacchus enfant*, Washington - 330 ; *Le Christ portant la Croix*, Boston - 323 ; *Orphée*, Washington - 117-120, 344, 345
Bellini, Jacopo - 106, 146, 172
Bellori, Giovanni Pietro - 204
Bembo, Bernardo - 162, 212, 224, 305
Bembo, cardinal Pietro - (ill. 85) - 19, 21, 135-137, 144, 150, 152, 162, 164, 177, 216, 233, 285, 323, 364
Benavides (collection), Mantoue - 55
Berenson, Bernard - 90, 119, 254, 257, 258, 310, 344
Bergame - 71 ; Accademia Carrara : attribué à Cariani, copie d'après Titien, *Le Christ et la Femme adultère*, (ill. 43) - 84, 327 ; Palazzo del Podestà, Museo di Storia Naturale : (autrefois) Bramante, *Philosophes* - 58 ; collection Giacomo Suardo : Carpaccio, *Page dans un paysage* - 322 ; collection particulière : école vénitienne du XVIe siècle, *Madone à l'Enfant* - 321, 322 ; collection particulière : Lotto, *Vénus parée par les Grâces* - 228
Berlin, Staatliche Museen Preussischer Kulturbesitz : Giorgione, *Portrait Giustiniani*, (ill. 157, 158) - 285, 296, 297, 311, 314, 345 ; attribué à Phidias, Aphrodite Ourania, *Vénus posant le pied sur une tortue*, (ill. 118) - 196, 292 ; Riccio, *Allégorie de la Gloire*, plaquette, (ill. 77) - 121 ; topaze romaine, (ill. 139) - 223 ; Küpferstich-kabinett : Zuccaro, d'après Giorgione, (ill. 110) - 66, 178-180, 318, 367 ; Kaiser Friedrichs Museum - 249, 251, 252, 314 ; (autrefois) atelier de Donatello, *Judith avec la tête d'Holopherne*, bronze, (ill. 119) - 196

Berwick, Attingham Park : *Le Concert à Asolo* - 137, 323
Bessarion, cardinal Basilio - 150, 152, 299
Birmingham, Barber Institute of Art : Beccafumi, *Vénus et Cupidon*, (ill. 140) - 227
Boccace, Giovanni - 170, 217, 300
Bocchi, Achille - 180
Bode, Wilhelm von - 97, 102, 251, 252, 296, 359, 360
Bologne, église Madonna di Galliera - 163
Boltraffio, Giovanni Antonio : *Portrait de jeune homme en saint Sébastien*, (ill. 18) - 38, 40, 300
Bonifazio Veronese - 78
Bordon, Benedetto - 23
Bordone, Pâris - 181, 295, 370 ; avec Palma l'Ancien, *Saint Georges et saint Nicolas sauvent Venise de la tempête*, Venise - 64, 68, 69, 341, 366-370
Borenius, Tancred - 261
Borgherini, Giovanni - (ill. 89) - 20, 66, 67, 140-145, 193, 314, 315, 367, 370
Borgherini, Pierfrancesco - 67, 144-148
Borgherini, Salvi - 129, 140-148, 314
Borghini, Raffaello - 370, 371
Bosch, Jérôme - 177, 182
Boschini, Marco - 69, 72-75, 78, 79, 180, 225, 226, 274, 303, 304, 315, 316, 333, 341, 346, 376-378
Boston, Isabella Stewart Gardner Museum : attribué à Giovanni Bellini, *Le Christ portant la Croix* - 323
Botticelli, Sandro : *Judith et sa Servante, Holopherne trouvé mort dans sa tente*, Florence - 200 ; *Le Printemps*, Florence - 20
Bramante, Donato - 58
Brême, Kunsthalle : Cranach l'Ancien, *Nymphe allongée*, (ill. 142) - 230 ; (autrefois) Dürer, *Portrait de Caterina Cornaro*, dessin, (ill. 86) - 136, 137
Brescia - 71 ; Pinacoteca Tosio Martinengo : Moretto, *Portrait présumé de Tullia d'Aragona en Salomé*, (ill. 134) - 215
Bronzino, Angelo - 148
Browning, Robert - 137, 323
Brunswick, Herzog Anton-Ulrich Museum : Giorgione, *Autoportrait en David*, (ill. 2, 34) - 12, 19, 20, 66, 67, 178, 306, 307, 317, 365, 367
Budapest, Szépművészeti Múzeum : Gentile Bellini, *Portrait de Caterina Cornaro*, (ill. 88) - 136 ; Giorgione, *Portrait d'un jeune homme* (dit *Portrait Broccardo*), (ill. 156) - 254, 255, 297, 307 ; d'après Giorgione, *La Découverte de Pâris* - 254, 323, 324 ; d'après

Giorgione, *Autoportrait de Giorgione* - 315, 324
Burckhardt, Jacob - 250
Byron, Lord George Gordon, sixième baron - (ill. 155) - 11, 247-249

C

Campagnola, Giulio - 31, 174, 184 ; *L'Astrologue*, gravure, (ill. 96) - 154, 155, 293, 301, 311, 364
Canaletto, Giovanni Antonio Canal, dit : *Le Pont du Rialto vu depuis le nord*, Londres, (ill. 167, 168) - 275-277
Canonici, Roberto - 371
Canova, Antonio - 243
Caravage, Michelangelo Merisi de - 38, 75, 204, 341 ; *David et Goliath*, Rome - 204
Cariani, Giovanni : *Le Concert*, collection Heinemann - 345. Attribué à : d'après Titien, *Le Christ et la Femme adultère*, (ill. 43) - 84, 327 ; *Portrait Goldman* - 297, 345
Caro, Annibal - 23
Carpaccio, Vettor [Scarpazo] - 41, 45, 99, 294, 305, 364 ; *Céyx et Alcyone*, Philadelphie - 312 ; *La Guérison du possédé* - 268 ; cycle de sainte Ursule, Venise - 72, 322, 326 ; *Page dans un paysage*, Bergame, collection Giacomo Suardo - 322 ; *Portrait de Francesco Maria Ier della Rovere*, Madrid - 314
Carrache, Annibal - 109 ; *Vénus endormie*, Chantilly - 223
Carrara (famille), Padoue - 162, 302
Castelfranco - 12, 62, 70, 130-135, 291, 366 ; Casa Marta Pellizzari : *Les Arts libéraux et mécaniques* - 324-326 ; cathédrale San Liberale : Giorgione, *Pala di Castelfranco*, (ill. 82-84, 152, 153) - 18, 30, 75, 98, 131-134, 176, 243-245, 291-293, 314, 317, 323, 328, 334, 335, 341, 372
Castiglione, Baldassare - 23, 365, 369
Catena, Vincenzo - 20, 40, 212, 293, 295, 299, 314, 363 ; *Judith*, Venise - 207, 313, 318 ; *Madone à l'Enfant*, Poznan - 306, 307
Cattaneo, Danese - 163
Cavalcaselle, Giovanni Battista - 245, 251, 267, 324
Cavazzola, Paolo Morando, dit : attribué à, *Portrait d'un homme en armure avec son page* (dit *Portrait du Gattamelata*), Florence - 313, 325, 326
Cavenaghi, Luigi - 97, 253, 296
Chagall, Marc : copie libre d'après la *Vénus de Dresde* - 307
Charles I, roi d'Angleterre - 294, 315, 344, 371
Charles Quint - 315

Charles VIII, roi de France - 135
Chicago, Art Institute : Teniers, d'après Giorgione, *L'Enlèvement d'Europe*, (ill. 148) - 79, 237, 316
Chigi, Agostino - 42, 328
Cicognara, Leopoldo - 254
Cima da Conegliano - 70, 375
Clark, Alan (Hon.) - 263, 313, 360
Clark, Lord Kenneth - (ill. 159) - 97, 261-263, 267, 310, 311
Colalucci, Gianluigi - 272
Cole, Sir Henry - 254-256
Colleoni, Bartolomeo - 27, 64, 66
Compagnie della Calza - (ill. 106) - 162, 165, 166, 286
Contarini, Bertucci - 378
Contarini, Dario - 11, 148-150, 298, 315, 370
Contarini, Gerolamo - 135, 150, 152
Contarini, Michiele - 162, 365
Contarini, Pietro Francesco - 148
Contarini, Taddeo - 11, 17, 19, 31, 54, 72, 148-160, 162, 184, 296, 298, 299, 315, 317, 323, 364, 365, 370
Cook, Sir Herbert - 254, 256, 315, 322, 328
Cornaro, reine Caterina - (ill. 86-88) - 18, 21, 22, 26, 131, 134-140, 193, 195, 247, 254, 291, 307, 323, 368, 373
Cornaro, Giorgio - 140
Cornelisz, Cornelis : *Antrum Platonicum*, (ill. 98) - 155-157
Corrège, Antonio Allegri, dit le - 32, 60, 314, 330, 367 ; *Portrait présumé de Veronica Gambara*, Saint-Pétersbourg - 215
Costa, Lorenzo : *Portrait d'Éléonore de Gonzague*, Manchester - 314
Costanzo, Mattheo - 245, 293, 323
Costanzo, Tuzio - 18, 21, 70, 131-140, 243-245, 292-293, 372
Costanzo, Tuzio III - 70
Cranach l'Ancien, Lucas : *Lucrèce*, Helsinki, (ill. 135) - 216, 217 ; *Nymphe allongée*, Brême, (ill. 142) - 230
Crasso, Lodovico - 26
Crespi, Giuseppe Maria - 121
Crespi, Luigi - 121

D

Dei Barbari, Jacopo - 48, 49
Della Nave, Bartolomeo - 72, 78, 295, 298, 315, 317, 324, 342, 344, 371
Della Palla, Giovanni Battista - 147
Della Rovere, Francesco Maria I^{er} - (ill. 20, 21) - 46, 47, 49, 314
Della Vecchia, Pietro - 74, 75
Del Sera, Paolo - 74
D'Este, Alphonse I^{er} - 179, 226, 282, 344
D'Este, Ginevra - 208
D'Este, Isabelle - 17,18, 20, 21, 32, 45, 56, 57, 62, 129, 184, 296, 364

Detroit, Institute of Arts : anonyme vénitien, *Trois personnages* - 326
Disegno - 44, 45, 98, 285
Dolce, Lodovico - 18, 42, 225, 267, 305
Donatello (atelier de) : *Judith avec la tête d'Holopherne*, bronze, (autrefois) Berlin, (ill. 119) - 196 ; *Judith*, bronze, Palazzo Vecchio, Florence - 200
Donato, Girolamo - 176
Doni, Anton Francesco - 44, 162, 163, 365
Dosso Dossi, Giovanni Luteri, dit - 226, 333 ; d'après Dosso Dossi, *David avec la tête de Goliath et un page*, Rome - 340
Douai, musée de Douai : école de Fontainebleau, *Allégorie de la Caverne*, (ill. 97) - 155-157
Dresde, Gemäldegalerie : Giorgione et Titien, *Vénus endormie dans un paysage*, (ill. 46, 136-138) - 23, 57, 58, 68, 74, 86, 129, 170, 184, 217-231, 307, 308, 333, 342, 377
Dublin, National Gallery of Ireland : Teniers, d'après Giorgione, *Trois Philosophes dans un paysage* - 316
Dunkerton, Jill - 12, 102, 106, 293
Dürer, Albrecht - 17, 23, 172, 174 ; *Autoportrait en Christ*, Munich, (ill. 127) - 205, 206 ; *Deux Femmes de Venise*, dessin, Vienne, (ill. 133) - 212, 215 ; *La Fête des guirlandes de roses*, Prague - 270 ; *Une Hausfrau de Nuremberg et une gentildonna de Venise*, dessin, Francfort, (ill. 132) - 211, 212, 214 ; *Portrait de Caterina Cornaro*, dessin, (autrefois) Brême, (ill. 86) - 136, 137 ; *Retable de San Bartolomeo* - 162 ; d'après Gentile Bellini, *Trois Turcs*, dessin, Londres - 137
Duveen, Lord Joseph - (ill. 56, 57, 160) - 10, 99-102, 256-258, 294, 295

E

Eastlake, Sir Charles Lock - 97, 250, 251, 323
Édimbourg, National Galleries of Scotland : *Archer* - 309 ; palais de Holyrood : attribué à Giorgione, *Portrait de femme* - 310
Egan, Patricia - 285
Érasme de Rotterdam, Geert Geertsz, dit - 144, 177

F

Favro, Zuan - 306, 364
Fehl, Philipp, 285
Feilding, vicomte Basil (plus tard deuxième comte Denbigh) - 78, 295, 298, 299, 304, 313, 315, 324, 344

Ferramola, Floriano : *Les Festivités en l'honneur de Caterina Cornaro à Brescia*, fresque, Londres - 137, 140
Fischer, Eric - 285, 286
Florence, collection, particulière : attribué à Lotto, *Sainte Marie Madeleine* - 326, 327 ; église San Francesco - 146 ; musée des Offices : Giovanni Bellini, *Allégorie sacrée* - 282, 291, 313 ; Botticelli, *Le Printemps* - 20 ; Botticelli, *Judith et sa Servante, Holopherne trouvé mort dans sa tente* - 200 ; Giorgione, *L'Épreuve de Moïse*, (ill. 3, 5, 6) - 14, 31, 291, 295, 302 ; Giorgione, *Le Jugement de Salomon*, (ill. 7, 8) - 31, 291 ; attribué à Cavazzola, *Portrait d'un homme en armure avec son page* (dit *Portrait du Gattamelata*) - 313, 325, 326 ; palais Pitti - 74 ; Andrea del Sarto, *Madone à l'Enfant* - 146 ; Giorgione, *L'Éducation du jeune Marc Aurèle*, connu précédemment sous le titre *Les Trois Âges de l'Homme*, (ill. 10, 71, 72, 104, 105, 175) - 20, 32, 40, 55, 78, 117, 118, 125, 164, 165, 294, 297, 298, 300, 310, 371
Fontainebleau (école de) : *Allégorie de la Caverne*, Douai, (ill. 97) - 155-157
Fontana, Francesco - 74
Fontana, Jacopo - 163
Fortini-Brown, Patricia - 48
Francesco da Diaceto - 177
Francesco de Hollanda - 305
Francfort, Städelsches Kunstinstitut : Dürer, *Une Hausfrau de Nuremberg et une gentildonna de Venise*, dessin, (ill. 132) - 211, 212, 214
Francia, Francesco Raibolini, dit - 31
François I^{er}, roi de France - 147
Frédéric le Sage, électeur de Saxe - 48
Freud, Sigmund - 204

G

Gafforio, Franchino - (ill. 100) - 159
Galizia, Fede, 205
Gardner, Isabella Stewart - 253, 254, 323
Garofalo - 31, 62, 369
Gauricus, Pomponius [Pomponio Gaurico] - 26, 44, 48, 146, 201, 202
Gentileschi, Artemisia - 205
Gentileschi, Orazio - 205
Giannotti, Donato - 144, 193
Giebe, Marlies - 86
Gilbert, Creighton - 97
Giorgione, Zorzi de Castelfranco, dit : *passim*. Fresques : Fondaco dei Tedeschi, Venise, (ill. 162,

163, 167, 169) - 10, 11, 18, 30, 40-42, 62, 67, 68, 188, 233, 262, 263, 275-285, 304-306, 312, 313, 364, 366-371 ; *Nu féminin*, Venise, (ill. 162) - 263, 267, 268, 278, 304-306, 313. Tableaux : *L'Adoration des bergers* (variante de la *Nativité Allendale*), Vienne, (ill. 28, 29) - 61-63, 295, 296, 376 ; *L'Adoration des Mages*, Londres, (ill. 59-61) - 102-106, 293, 294 ; *Autoportrait en David*, Brunswick, (ill. 2, 34) - 12, 19, 20, 66, 67, 178, 306, 307, 317, 365, 367 ; *Le Christ portant la Croix*, San Rocco, Venise, (ill. 1, 15, 31) - 6, 34, 37, 64, 65, 68, 99, 295, 303, 304, 330, 363, 364, 366, 368, 370, 371, 375 ; *Le Concert champêtre*, Paris, (ill. 38, 39, 161, 174, 175) - 21, 76-79, 87-90, 135, 136, 285, 286, 306, 308, 309, 327, 330, 376 ; *L'Éducation du jeune Marc Aurèle* (*Les Trois Âges de l'Homme*), Florence, (ill. 10, 71, 72, 104, 105, 175) - 20, 32, 40, 55, 78, 117, 118, 125, 164, 165, 294, 297, 298, 300, 310, 371 ; *L'Enfant à la flèche*, Vienne, (ill. 17, 22) - 36, 39, 50, 57, 58, 285, 365 ; *L'Épreuve de Moïse*, (ill. 3, 5, 6) - 14, 31, 291, 295, 302 ; *Judith*, Saint-Pétersbourg, (ill. 41, 120-122) - 70, 80, 186-202, 292, 331 ; *Le Jugement de Salomon*, (ill. 7, 8) - 31, 291 ; *Nativité Allendale*, Washington, (ill. 52-54, 64-67) - 12, 31, 62, 92-95, 109-113, 117, 125, 256-258, 293-298 ; *Pala di Castelfranco*, (ill. 82-84, 152, 153) - 18, 30, 75, 98, 131-134, 176, 243-245, 291-293, 314, 317, 323, 328, 334, 335, 341, 372 ; *Paysage avec saint Georges, saint Roch et saint Antoine* (dit *Il Tramonto*), (ill. 112-114) - 181-187, 301 ; *Portrait Giustiniani*, Berlin, (ill. 157, 158) - 285, 296, 297, 311, 314, 345 ; *Portrait de femme* (*Laura*), Vienne, (ill. 129, 130, 149, 162) - 34, 40, 68, 78, 102, 192, 193, 237-240, 299, 300, 315, 316, 340, 363, 371, 372, 376 ; *Portrait d'un jeune homme* (dit *Portrait Broccardo*), (ill. 156) - 254, 255, 297, 307 ; *Portrait d'un jeune soldat avec son serviteur* (dit *Portrait de Girolamo Marcello ?*), Vienne, (ill. 13, 173) - 34, 35, 284, 285, 304, 340, 365, 376 ; *Portrait Terris*, San Diego, (ill. 68-70) - 12, 40, 41, 114-117, 125, 285, 294, 297, 298, 340 ; *La Sainte Famille* (*Madone Benson*), Washington, (ill. 56-58, 63) - 62, 99, 102, 108, 109, 125, 181, 294 ; *La Tempête*, Venise, (ill. 55, 106, 107, 154) - 31, 54, 55, 60, 96-98, 113, 125, 162, 165-171, 247-254, 292, 295, 299, 301, 302, 306, 331, 334, 335, 359, 360, 365, 367,

376 ; *La Vecchia*, Venise, (ill. 23, 109, 117) - 11, 55, 78, 98, 172, 193, 194, 217, 302, 303, 346, 367, 371, 378 ; avec Titien, *Vénus endormie dans un paysage*, Dresde, (ill. 46, 136-138) - 23, 57, 58, 68, 74, 86, 129, 170, 184, 217-231, 307, 308, 333, 342, 377. Dessins : *L'Adoration des bergers*, Windsor, (ill. 27) - 59, 294 ; *Vue du Castel San Zeno, Montagnana, avec figure assise au premier plan*, Rotterdam, (ill. 62) - 30, 107, 301. Attribué à : *Amour bandant un arc*, dessin, New York, (ill. 169 bis - 280-282, 310, 311 ; *Les Chanteurs*, Hampton Court - 12, 309, 310 ; *Le Cupidon des Hespérides*, Saltwood Castle, (ill. 169) - 262, 263, 267, 268, 275, 312, 313 ; *Portrait de Giovanni Borgherini et son précepteur*, Washington, (ill. 89) - 20, 66, 67, 140-142, 144, 145, 254, 367, 370 ; *Portrait de femme*, palais de Holyrood (autrefois Hampton Court) - 310 ; *Portrait d'un jeune garçon avec un casque* (présumé représenter Francesco Maria Iᵉʳ della Rovere), (ill. 20, 21) - 46, 47, 49, 314. Copies : *Autoportrait de Giorgione*, Budapest - 315, 324 ; *David méditant sur la tête coupée de Goliath*, Vienne, (ill. 126) - 204, 313 ; gravure de Vorsterman pour le *Theatrum pictorium*, (ill. 125) - 203, 313, 376 ; *Autoportrait de Giorgione*, gravure de Hollar, (ill. 123) - 201, 206 ; *Autoportrait avec la tête de Goliath accompagné du roi Saül et de Jonathan*, Londres - 319 ; *La Découverte de Pâris*, fragment, Budapest - 323, 324 ; dérivation d'après Giorgione, *Homme en armure*, Londres - 131, 172, 293, 330 ; d'après Giorgione, *Chevalier avec son page*, Castle Howard - 346 ; *Saint Jacques* du retable de San Rocco, disparu - 300, 303, 330, 365 ; Zuccaro, copie du *Portrait d'un homme avec un béret rouge à la main* (autrefois collection Grimani), Berlin , (ill. 110) - 66, 178-180, 318, 367 ; d'après Giorgione, *Page posant la main sur un casque*, Milan - 178, 310 ; d'après Giorgione, *Page posant la main sur un casque*, Knoedler's, New York - 178, 311 ; d'après Giorgione, *Page posant la main sur un casque*, Suida-Manning, New York - 178, 311. Copies de Teniers : *Autoportrait en Orphée*, New York - 19, 286, 317, 318, 372 ; *La Découverte de Pâris*, Londres,

(ill. 92) - 31, 149, 317, 323, 324, 376 ; *L'Enlèvement*, (autrefois) Londres - 316, 317, 371, 372, 376 ; *L'Enlèvement d'Europe*, Chicago - 79, 316, 372, 376 ; *Portrait de femme (Laura)*, (ill. 49) - 208, 315, 316 ; *Trois Philosophes dans un paysage*, Dublin - 31, 208 ; *Portrait d'un jeune soldat* - 304. Copies des tableaux de Giorgione appartenant à la collection d'Andrea Vendramin - 319-322. Œuvres disparues : *Fresques su Ca Soranzo, Campo S. Polo* - 366, 368 ; *Autoportrait tenant un crâne de cheval* - 78, 376 ; *Christo morto sopra un sepolcro* - 55, 365 ; *La Découverte de Pâris* - 31, 58, 365, 370, 371 ; *L'Enfer avec Énée et Anchise* - 58, 149, 184, 365, 370 ; *Judith* - 376 ; *Una Madonna* - 54, 367 ; *Nocte ou La Nuit* (voir *Nativité Allendale*) - 17, 129, 149, 184, 294-296 ; *Nu dans un paysage* (collection de Marcantonio Michiel) - 54, 365 ; *Quadretto con do figure dientro de chiaro scuro* - 55, 367 ; *Quadretto con tre teste che vien da zorzi* - 65, 367 ; *Saint Jérôme dans un paysage au clair de lune* - 330, 365, 371 ; "*Testa colorita a olio, ritratta dea un todesco di casa Fucheri*" dans *Il Libro dei disegni* de Vasari - 368 ; une toile conservée aux palais des doges, sujet inconnu - 41, 363 ; *Tre testoni che canta* - 55 ; *Vénus endormie*, autrefois collection Imstenraedt - 228.
Giovanelli, prince Giuseppe - 253, 254
Giovanni da Udine - 42, 62, 180, 249, 328, 344, 369
Girolamo da Treviso - 184
Giulio Romano - 207
Glasgow, Corporation Art Gallery and Museum : Titien, *Le Christ et la Femme adultère*, (*Portrait Fuchs*, fragment), (ill. 42, 44, 45) - 84, 85, 297, 327
Gleyre, Charles - 250
Goffen, Rona - 231
Goltz, Hubrecht - 164
Gombrich, Sir Ernst - 87
Gonsalvo de Cordoba - 67
Gonzague, François de - 134
Goya y Lucientes, Francesco José - 228
Granacci, Francesco : *Joseph et la Femme de Putiphar* - 146
Gregory, Sir William - 256, 296
Grimani, doge Antonio - 176, 177
Grimani, cardinal Domenico - 36, 55, 129, 176-189, 294, 299, 301, 369
Grimani, Giovanni, patriarche d'Aquilée - 64, 66, 177, 179, 294, 295, 318, 367

Grimani, cardinal Marino - 21, 55, 129, 177, 178, 182, 294, 300, 307, 310, 365
Grimani, Vettore - 189
Gritti, doge Andrea - 148, 284
Grubb, James - 195
Grunewald, Mathias : *Retable d'Isenheim* - 182

H

Hamilton, troisième marquis de (plus tard premier duc de) - 78, 295, 298, 299, 304, 313, 315, 317, 324, 342, 372
Hampton Court (palais de) : Allori, *Judith* - 202 ; attribué à Giorgione, *Les Chanteurs* - 12, 309, 310 ; Titien, *Le Berger à la flûte* - 300, 327, 328
Hebbel, Friedrich - 207
Helsinki, musée des Arts étrangers : Cranach l'Ancien, *Lucrèce*, (ill. 135) - 216, 217
Henri III, roi de France - 179
Hibbard, Howard - 204
Hollar, Wenceslas - (ill. 123) - 201, 206, 306
Hope, Charles - 12, 102, 106, 231, 293, 298, 308
Houston, fondation Sarah Campbell Blaffer : anonyme, *Allégorie pastorale avec Apollon et satire* - 79, 328
Hudson, Sir James - 250, 251
Hypnerotomachia Poliphili (*Songe de Poliphile*) - (ill. 4) - 22, 23, 26, 168-170, 217, 230, 278

I

Imstenraedt, Franz et Bernhard - 228, 318

J

Jacometto Veneziano - 57
Joannides, Paul - 9, 12, 207, 328
Jules II, pape - 135, 176, 224, 284

K

Kingston Lacy, Wimborne, Dorset : attribué à Camillo Mantovani, *Pergola avec sept putti cueillant des raisins et attrapant des oiseaux* - 180, 328, 330 ; Sebastiano del Piombo, *Le Jugement de Salomon*, (ill. 78-80) - 42, 121-125, 248, 249, 328, 346.

L

Lanciani, Polidoro : *Le Christ et Marie Madeleine*, Vienne - 342
Layard, Sir Austen Henry - 250, 253, 256, 293

Lazzarini, Lorenzo - 98, 99
Léon X, pape - 176
Léonard de Vinci - 27, 32, 34, 36, 38, 73, 110, 179, 200, 207, 285, 300, 365. Dessins : *Saint Philippe*, étude pour *La Cène*, (ill. 11) - 32, 298 ; *Tête du Christ*, (ill. 14) - 34, 303 ; *Portrait d'Isabelle d'Este* - 31 ; *Profil de vieillard entouré de quatre têtes grotesques*, (ill. 12) - 32 ; *Le Roi tzigane Scaramouche* - 60. Gravure : *Profil d'une jeune femme en buste portant une guirlande de lierre*, (ill. 16) - 36, 38. Peintures : *Ginevra dei Benci*, Washington - 40, 208, 212, 215, 300 ; *La Joconde* - 240 ; *Léda* - 200 ; *Madonna Litta*, Saint-Pétersbourg - 36 ; *Christo giovinetto*, disparu - 36
Leonico Tomeo, Niccolò - (ill. 89, 91) - 129, 144-146, 314, 315
Leopardi, Alessandro - 66
Léopold-Guillaume, archiduc - 74, 78, 150, 208, 295, 304, 315, 324, 342, 376
Licinio, Bernardino : *Portrait de jeune homme avec un crâne*, Oxford, (ill. 128) - 205, 335
Ligozzi, Jacopo - 202
Lippi, Filippo - 110
Lomazzo, Giampaolo - 371
Lombardo, Antonio - 26, 41
Lombardo, Tullio - 26, 30, 41, 196 ; *Adam*, New York, (ill. 9) - 30 ; monument funéraire de l'évêque Giovanni Zanetto, Trévise - 26 ; Villa Giustinian à Roncade - 140.
Londres, National Gallery - 249 ; Antonello da Messina, *Saint Jérôme dans son cabinet de travail*, (ill. 25) - 57 ; Giorgione, *L'Adoration des Mages*, (ill. 59-61) - 102-106, 293, 294 ; *Paysage avec saint Georges, saint Roch et saint Antoine* (dit *Il Tramonto*), (ill. 112-114) - 181-187, 301 ; dérivation d'après Giorgione, *Homme en armure* - 131, 172, 293, 330 ; imitateur de Giorgione, *Hommage à un poète* - 330, 331 ; Lotto, *Portrait de la famille Della Volta* - 195 ; Moroni, *Gentile cavaliere* - 251 ; Pontormo, *Jospeh en Égypte* - 146-148, Sebastiano del Piombo, *La Résurrection de Lazare* - 58 ; Titien : *Bacchus et Ariane* - 327 ; *La Famille Vendramin*, (ill. 101) - 160, 161, 172 ; *Noli me tangere* - 333, 342 ; *Le Mariage mystique de sainte Catherine avec des saints* - 342 ; *Portrait de femme (La Schiavona)* autrefois connu comme portrait de Caterina Cornaro - 254, 297,

307, 345 ; *Portrait d'homme (L'Arioste)* - 297, 345 ; Van Eyck, *Le Mariage des Arnolfini* - 208 ; Sir John Soane's Museum : Canaletto, *Le Pont du Rialto vu depuis le nord*, (ill. 167, 168) - 275-277 ; Victoria and Albert Museum : Ferramola, *Les festivités en l'honneur de Caterina Cornaro à Brescia*, fresque - 137, 140 ; imitateur de Giorgione, *Nymphes et enfants dans un paysage avec bergers* - 331 ; Minello, *Mercure*, (ill. 24) - 56 ; collection particulière : d'après Palma l'Ancien, *Saint Jérôme dans un paysage au clair de lune* - 330 ; collection de Nicholas Spencer : attribué à Palma l'Ancien, *Ecce Homo* - 331, 371
Loredan, Andrea - 346
Lorenzo da Pavia - 32, 364
Lorenzi, Giuseppe Girolamo, dit Gallo Lorenzi - 180, 293, 328, 341
Lotto, Lorenzo - 54, 135, 328, 342, 369 ; *Portrait de Bernardo de Rossi*, Naples - 135 ; couvercle du portrait de Rossi, Washington - 302 ; *Judith*, Rome - 207 ; *Madone à l'Enfant avec saint Pierre Martyre*, Naples - 327 ; *Le Mariage mystique de sainte Catherine avec des saints*, Bergame - 211 ; *Portrait d'Antonio Marsilio et Faustina Cassoti*, Madrid - 211, 231 ; *Portrait de deux époux avec un écureuil et un chiot*, Saint-Pétersbourg, (ill. 131) - 211 ; *Portrait de la famille Della Volta*, Londres - 195 ; *Le Rêve de la jeune fille*, Washington - 79 ; *Saint Nicolas en Gloire*, Carmine, Venise - 297 ; *Vénus et Cupidon*, New York, (ill. 141) - 228 ; *Vénus parée par les Grâces*, Bergame - 228 ; attribué à, *Sainte Marie Madeleine*, Florence - 326, 327
Lucco, Mauro - 117, 275, 298
Ludovisi (collection), Rome - 340, 371
Luisignan, Giacomo - 21, 134,

M

Mabuse, Jan Gossaert, dit - 172
Madrid, Museo Lazzaro Galdiano : d'après Léonard, *Christo giovinetto* - 36 ; musée du Prado : attribué à Titien, *La Vierge et l'Enfant entre saint Roch et saint Antoine de Padoue* - 331-333 ; Lotto, *Portrait d'Antonio Marsilio et Faustina Cassoti* - 211, 231 ; Teniers, *L'Archiduc Léopold-Guillaume dans sa galerie à*

Bruxelles, (ill. 149, 150) - 297, 299, 315
Maganza, Giambattista - 68
Manfrin (galerie), Venise - 247-253, 301, 302
Mantegna, Andrea - 20, 174, 330, 365
Mantoue - 20-22, 55
Mantovani, Camillo : attribué à, *Pergola avec sept putti cueillant des raisins et attrapant des oiseaux*, Kingston Lacy - 180, 328, 330
Manuce, Alde - 22, 26, 135, 150
Marani, Pietro - 179, 333
Marcello, Girolamo - 34, 35, 72, 86, 129, 224, 225, 284, 285, 304, 307, 308, 318, 330, 376
Marcone, Anna - 231
Marie-Thérèse, impératrice d'Autriche - 237-240
Martini, Simone - 212
Medicis - 282 ; Laurent de - 177 ; Léopold de - 71, 74, 78 ; liste des œuvres proposées (1681) - 11, 78, 217, 302, 303, 328, 346, 378
Meiss, Millard - 158, 217
Melchiori, Nadal - 292, 324
Meller, Peter - 12, 155, 299
Memling, Hans - 57, 177
Meyer, Julius - 97, 102, 251, 252, 359, 360
Michiel, Marcantonio - (ill. 26) - 20, 31, 53-60, 69, 71, 74, 129, 148-150, 152, 154, 158, 162, 165, 177, 181, 182, 225-228, 300, 301, 304, 307, 310, 315, 317, 323, 327, 330, 337, 344, 370
Michel-Ange - 17, 30, 45, 146, 163, 178, 179, 278, 282, 305, 365, 367, 370 ; *Bacchus*, Florence - 30 ; *Bataille de Cascina*, disparu - 184 ; *Ève*, Vatican - 45 ; *Ignudi*, Vatican - 283, 284, 306
Milan, Pinacoteca Ambrosiana : d'après Giorgione, *Page posant la main sur un casque* - 178, 310 ; Titien, *Portrait du père de l'artiste* - 345 ; Castello Sforzesco, Gabinetto Numismatico : attribué à Riccio, *Portrait de Leonico Tomeo*, médaille, (ill. 91) - 145 ; collection Mattioli : anonyme, milieu du XVIᵉ siècle, *Trois Têtes* - 329, 333, 340 ; Museo Poldi-Pezzoli : école vénitienne du XVᵉ siècle, *Portrait d'homme* - 333
Minello, Antonio : *Mercure*, Londres, (ill. 24) - 56
Mocenigo, doge Giovanni - 62
Montagnana, Padoue, Castel San Zeno : (ill. 62) - 30, 107, 301 ; cathédrale : attribué à Buonconsiglio, *David et Goliath* et *Judith et Holopherne* - 333
Montfaucon, Bernard de - 180
Morassi, Antonio - 96
Morelli, Giovanni - 74, 97, 245,

250-253, 292, 293, 295, 296, 298, 307, 316, 323, 327, 331
Moretto, Alessandro Bonvicino, dit Il : *Portrait présumé de Tullia d'Aragona en Salomé*, Brescia, (ill. 134) - 215
Moroni, Giovan Battista : *Gentile Cavaliere*, Londres - 251
Morto da Feltre - 42, 62, 305, 368
Moschini, Marcantoni - 180
Moschini Marconi, Sandra - 165
Moscou, musée Pouchkine : Boltraffio, *Portrait de jeune homme en saint Sébastien*, (ill. 18) - 38, 40, 300
Mucchi, Ludovico - 97, 98
Mundler, Otto - 97, 249, 334
Munich, Bayerischen Staatsgemaldesammlungen Alte Pinakothek : Dürer, *Autoportrait en Christ*, (ill. 127) - 205 ; école vénitienne du XVᵉ siècle, *Portrait d'un jeune homme en manteau de fourrure de loup* - 334, 374
Musurus, Marcus - 150, 159

N

Napoléon Iᵉʳ - 237
Navagero, Andrea - 53, 150, 212
New York, Frick Collection : Giovanni Bellini, *Saint Francois*, (ill. 99) - 149, 158, 159 ; Severo da Ravenna, *La Reine Thomyris avec la tête du roi perse Cyrus*, bronze, (ill. 124) - 201, 202 ; Metropolitan Museum of Art : Andrea del Sarto, *La Sainte Famille avec saint Jean enfant*, (ill. 90) - 142-144 ; attribué à Giorgione, *Putto bandant un arc*, dessin, (ill. 169 bis - 280-282, 311, 312, 368 ; Lotto, *Vénus et Cupidon*, (ill. 141) - 228 ; Solario, *Salomé* - 207 ; Tullio Lombardo, *Adam*, (ill. 9) - 30 ; collections particulières : Knœdler's : d'après Giorgione, *Page posant la main sur un casque* - 178, 311 ; Seiden et de Cuevas : attribué à Sebastiano del Piombo, *Une idylle* - 334 ; Suida-Manning, Teniers, d'après Giorgione, *Autoportrait en Orphée* - 19, 286 ; d'après Giorgione, *Page posant la main sur un casque* - 178, 311
North, John - 154

O

Oberhuber, Konrad - 9, 11
Oddoni, Andrea - 54, 228, 365
Oggetti, Ugo - 97
Orsini, Fulvio - 371
Oxford, Bodleian Library :

Volvelle lunaire, (ill. 95) - 154 ; *Triomphes* de Pétrarque - 157 ; Christ Church, Picture Gallery : albums de dessins de Ridolfi - 72 ; Léonard de Vinci, *Le Roi tzigane Scaramouche*, dessin - 60 ; Ashmolean, musée d'Art et d'Archéologie : Licinio, *Portrait de jeune homme avec un crâne*, (ill. 128) - 205, 335 ; attribué à Sebastiano del Piombo, *La Vierge et l'Enfant avec vue de la Piazzetta* - 332, 334, 335 ; Tiepolo, *La Femme au perroquet* - 216

P

Padoue - 30, 31, 71 ; Museo Civico, peintre de mobilier giorgionesque, *Léda et le Cygne*, (ill. 40) - 79, 335 ; et *Idylle rustique* - 335 ; Scuola del Santo, *voir* Titien, fresques
Padovanino, Alessandro Varotari, dit Il - 75, 346
Palma, Antonio : *Le Procurateur Alvise Grimani offrant l'aumône à saint Louis de Toulouse*, Milan - 268
Palma l'Ancien - 174, 211, 212, 261, 334, 342, 368, 369, 371 ; *Femme dans un pré avec deux nourrissons observés par un hallebardier*, Philadelphie - 334 ; avec Pâris Bordone, *Saint Marc, saint Georges et saint Nicolas sauvent Venise de la tempête*, Venise - 64, 68, 69, 341, 366-370 ; attribué à, *Ecce Homo*, Londres - 331 ; d'après Palma l'Ancien, *Saint Jérôme dans un paysage au clair de lune*, Londres - 330
Paragone - (ill. 32, 33) - 26, 27, 49, 64, 66, 67, 202, 270, 309, 314, 365, 368, 371
Paris, musée du Louvre : Giorgione, *Le Concert champêtre*, (ill. 38, 39, 161, 174, 175) - 21, 76-79, 87, 90, 135, 136, 285, 286, 306, 309, 327, 333, 376 ; Pérugin, *Le Combat de Chasteté contre l'Amour* - 45 ; Savoldo, *Portrait présumé de Gaston de Foix*, (ill. 32) - 66
Pasadena, Los Angeles, fondation Norton Simon : attribué à Titien, *Une courtisane*, fragment - 331, 335
Pasqualigo, Antonio - 57, 162, 300, 365
Pelliccioli, Mauro - (ill. 153) - 97, 245
Pemberton-Piggott, Viola - 12
Pertinax, empereur romain : sesterce en bronze - (ill. 103) - 164
Pérugin - 20, 41 ; *Le Combat de Chasteté contre l'Amour* - 45
Pétrarque - 157, 162, 163, 170, 208, 212, 299
Piero della Francesca - 314

Phidias : *Vénus posant le pied sur tortue*, (ill. 118) - 196, 292
Philippe II, roi d'Espagne- 315
Philippe IV, roi d'Espagne - 299, 315
Phillips, Thomas : *Portrait de Byron*, (ill. 155) - 247
Pic de la Mirandole - 177, 299, 309
Piero di Cosimo - 369
Pignatti, Terisio - 10, 40, 98, 114, 117, 297
Pino, Paolo - 44, 45, 48, 49, 66, 98, 314, 335, 365
Pisanello - 278 ; *Saint Antoine et Saint Georges*, Londres - 301 ; *Portrait de Ginevra d'Este*, Paris - 208
Platon - 48, 154-159, 299, 317
Plesters, Joyce - 12, 83, 90, 327
Poesie - 42, 44, 45, 48, 49
Pococke, Richard - 180
Politien - 177, 286
Pontormo, Jacopo Carucci, dit - 66, 146-148 ; *Joseph en Égypte*, Londres - 146-148 ; *Vertumne et Pomone* - 282
Pordenone, Giovanni Antonio de Sacchis, dit - 78, 121, 162, 228, 306, 367-369
Posse, Hans - (ill. 46) - 86
Praxitèle - 23
Previtali, Andrea - 118, 261, 262
Princeton, collection Johnson : atelier de Titien, *Le Christ mort soutenu par un ange* - 337 ; Princeton University Art Museum : peintre de mobilier giorgionesque, *Pâris exposé sur le mont Ida* - 337
Priuli, Girolamo - 284, 285
Pulci, Luigi - 60
Pyrgotélès, Giorgio Lascaris, dit - 137
Pyrker, cardinal Johann Ladislas - 254, 307, 323, 324

Q

Quirino, Girolamo - 144

R

Raimondi, Marcantonio : *Le Songe*, gravure - 184
Raleigh, North Carolina Museum : attribué à Titien, *Adoration de l'Enfant* - 337
Ram, Giovanni - 36, 57, 300, 310, 327, 365
Raphaël, Sanzio - 174, 179, 292, 330, 314, 369 ; *Conversion de saint Paul*, carton - 177 ; *École d'Athènes*, Vatican - 152-154 ; *Portrait d'Andrea Navagero et Agostino Beazzano*, Rome - 212 ; *Les Loges*, Vatican - 58 ; *Tapisseries*, Vatican - 58, 177
Renieri, Nicolo [Nicholas Regnier] - 55, 75, 172, 175, 298, 333, 371
Renieri, Clorinda - 75

Reynolds, Sir Joshua - 300, 314
Reynst, Gerard et Jan - 69
Riccio, Andrea - 119, 316 ; *Allégorie de la Gloire*, Berlin, (ill. 77) - 121, 344 ; attribué à, *Portrait de Leonico Tomeo*, médaille, Milan, (ill. 91) - 145
Richetti, Consiglio - 180, 313
Richter, George Martin - 261
Richter, Jean Paul - (ill. 158) - 292, 296, 323, 327
Ridolfi, Carlo - 18, 69-74, 86, 131, 180, 206, 225, 226, 243, 292, 293, 309, 315, 318, 319, 330, 334, 340, 341, 346, 372-375
Rizzo, Antonio - 26
Robinson, John Charles - 254-256
Romanino, Girolamo : tableau de cavaliers, (autrefois) collection Contarini, Venise - 150
Rome, galerie Borghèse ; Caravage, *David et Goliath* - 204 ; Titien, *L'Amour Sacré et l'Amour profane*, (ill. 143, 144) - 21, 41, 188, 230-233, 306, 308 ; anonyme, *Le Chanteur passionné et Le Joueur de flûte* - 338-340 ; d'après Dosso Dossi, *David avec la tête de Goliath et un page* - 340 ; musée du Capitole : *La Zingara*, sculpture romaine - 60 ; Titien, *Baptême du Christ* - 300 ; musée du Palazzo Venezia - 176 ; *Portrait d'un jeune patricien tenant une bigarade, avec son serviteur* - 336, 340, 341, 371 ; palais Farnésine : fresques de Sebastiano del Piombo - 42, 44 ; Villa Grimani, Quirinal - 176
Rossi, Bernardo de - 135
Rotterdam, Museum Boymans-van Beuningen : Giorgione, *Vue du Castel San Zeno, Montagana, et figure assise au premier plan*, dessin, (ill. 62) - 30, 107, 301
Rubens, Sir Peter Paul - 247
Ruskin, John - (ill. 160 bis) - 262, 263, 267-270, 275, 277, 280, 282, 283, 312, 313

S

Sacrobosco, Giovanni di - 154, 324
Saint-Pétersbourg, musée de l'Ermitage : Corrège, *Portrait présumé de Veronica Gambara* - 215 ; Giorgione, *Judith avec la tête d'Holopherne*, (ill. 41, 120-122) - 70, 80, 196-202, 292, 331 ; Léonard de Vinci, *Madonna Litta* - 36 ; Lotto, *Portrait de deux époux avec un écureuil et un chiot*, (ill. 131) - 211 ; école vénitienne du XVIᵉ siècle, *La Vierge et l'Enfant dans un paysage* - 341, 343
Salaì, Gian Giacomo Caprotti di Oreno, dit - 36

Saltwood Castle, Kent : attribué à Giorgione, *Le Cupidon des Hespérides*, (ill. 169) - 262, 263, 267, 268, 275, 312, 313, 368
Salviati, Francesco - 180 ; *L'Adoration de Psyché*, disparu - 64
San Diego, Museum of Art : Giorgione, *Portrait Terris*, (ill. 68-70) - 12, 40, 41, 114-117, 285, 294, 297, 298, 340
Sannazaro, Jacopo - 31, 53, 163, 367
Sansovino, Francesco - 68, 69, 163, 231, 303, 305, 341, 342, 370
Sanudo, Marino - 27, 30, 53, 134, 136, 148, 178, 224, 231, 270, 286, 300, 304, 305, 364
Savoldo, Gerolamo - 44, 227, 228, 250 ; *Portrait présumé de Gaston de Foix*, Paris, (ill. 32) - 66
Saxl, Fritz - 168, 217
Scamozzi, Vincenzo - 175, 319
Scarpagnino, Antonio - 270, 304
Sebastiano del Piombo - 42-44, 57, 62, 87, 99, 102, 149, 298, 314, 334, 335, 354, 366, 369 ; décoration d'une chapelle à San Pietro in Montorio, Rome - 146 ; fresques de la Farnésine, Rome - 42, 44 ; *Le Jugement de Salomon*, Kingston Lacy, (ill. 78-80) - 42, 121-125, 248, 249, 346 ; *La Résurrection de Lazare*, Londres - 58 ; *Retable de saint Jean Chrysostome*, Venise, (ill. 19) - 43, 62, 68, 69, 341, 342, 366, 369, 370 ; volets d'orgue pour San Bartolomeo, Venise - 334 ; *Sacra Conversazione*, Venise - 335 ; portrait de deux musiciens, Verdelot et Olbrecht, disparu - 310, 340. Attribué à : *Une Idylle*, New York - 334 ; *La Vierge et l'Enfant avec la vue de la Piazzetta*, Oxford - 332
Serlio, Sebastiano - 53, 135, 163, 164, 170, 188
Servio, Piero - 370
Settis, Salvatore - 87
Severo da Ravenna : *La Reine Tomyris avec la tête du roi perse Cyrus*, New York, (ill. 124) - 201, 202
Sforza, Muzio - 181
Signorelli, Luca : fresques de la chapelle San Brizio, Orvieto - 202
Sirani, Elisabetta - 205
Solario, Andrea : *Salomé*, New York - 207
Spavento, Giorgio - 41, 270, 304
Stockholm, Statens Konstmuseer, Nationalmuseum : Il Padovanino, d'après Titien, *La Diligence*, dessin - 346
Stoppio, Niccolo - 175
Strada, Jacopo - 175, 367
Strauss, Richard - 207
Suhr, William - 99-102, 294
Szafran, Yvonne - 12, 114, 117, 297, 298

T

Teniers le Jeune, David -19, 79, 208, 237-242, 304, 315-318 ; *La Galerie de peinture de l'archiduc Léopold-Guillaume*, Vienne, (ill. 146, 147) - 315 ; *L'Archiduc Léopold-Guillaume dans sa galerie à Bruxelles*, Madrid, (ill. 149, 150) - 297, 299, 315 ; d'après Giorgione, *Autoportrait en Orphée*, New York - 237, 286, 317, 318 ; d'après Giorgione, *La Découverte de Pâris*, Londres, (ill. 92) - 149, 317, 323, 324 ; d'après Giorgione, *L'Enlèvement*, Londres - 237, 316, 317 ; d'après Giorgione, *L'Enlèvement d'Europe*, Chicago, (ill. 148) - 79, 237, 316
Tiepolo, Giovanni Battista : *La Femme au perroquet*, Oxford - 216
Tintoret, Jacopo Robusti, dit - 55, 72, 160, 175, 301, 305, 313, 367
Titien, Tiziano Vecellio, dit - 11, 18, 19, 45, 54, 60, 62, 67, 68, 78, 90, 98, 99, 109, 162, 193, 240, 256, 258, 268, 284, 296, 303, 307, 308, 366, 367, 369, 370, 375 ; *L'Amour sacré et l'Amour profane*, Rome, (ill. 143, 144) - 21, 41, 188, 230-233, 306, 308 ; *Le Baptême du Christ*, Rome - 300 ; *Bacchus et Ariane*, Londres - 327 ; *Le Berger à la flûte*, Hampton Court - 300, 327, 328 ; *Le Bravo*, Vienne, (ill. 37) - 73, 74, 315, 342-344, 372, 376, 377 ; *Le Christ et la Femme adultère*, Glasgow, (ill. 42, 44, 45) - 84, 85, 297, 327 ; *La Famille Vendramin*, Londres, (ill. 101) - 160, 161, 172 ; *Flora*, Florence - 193, 211, 212 ; *Jardin d'Amour*, Madrid - 313 ; *La Madone au lapin*, Paris - 342 ; *La Madone bohémienne*, Vienne - 86, 333 ; *Le Mariage mystique de sainte Catherine*, Londres - 342 ; *Noli me tangere*, Londres - 333, 342 ; *Pala des Pesaro*, Pesaro - 297 ; *Portrait de femme (La Schiavona)*, Londres - 297, 307 ; *Portrait Fuchs*, fragment du *Christ et la Femme adultère*, Glasgow - 237 ; *Portrait d'homme (L'Arioste)*, Londres - 297 ; *Retable de saint Marc avec des saints*, Venise - 99 ; *Sainte Conversation entre saint Jean et un donateur*, Munich - 342 ; *Saint François*, Ascoli Piceno - 159 ; *Salomé*, Rome - 207, *Timpani*, autrefois dans le palais Vendramin - 174 ; *Tobie et l'Ange*, Venise - 305 ; *Les Trois Âges de l'Homme*, Édimbourg - 309 ; *Vénus d'Urbin* - 342. Fresques : Fondaco dei Tedeschi - 267-271, 286, 304-306,

312, 313, 369, 370 ; *Judith/ Justice*, Venise, (ill. 172) - 18, 267, 270, 271, 283, 304-306, 366-368, 375 ; Scuola del Santo, Padoue - 45, 271-275, 308, 327, 370 ; *Miracle du fils irascible*, (ill. 164) - 272 ; *Miracle du mari jaloux*, (ill. 166) - 45, 272, 274, 275 ; *Miracle du nouveau-né*, (ill. 165) - 272-275 ; Palazzo Loredan : *La Diligence* - 272, 346. Attribué à : *Cupidon dans une loggia*, Vienne - 86, 226, 308, 331, 342 ; *Une courtisane*, fragment, Pasadena - 331, 335 ; *La Vierge et l'Enfant entre saint Roch et saint Antoine de Padoue*, Madrid - 331 ; *Adoration de l'Enfant*, Raleigh - 337. Atelier de Titien, *Le Christ mort soutenu par un ange*, Princeton - 337.
Tizianello, l'Anonimo di, *voir* Verdizotti
Trévise - 22, 30, 41, 71 ; cathédrale : monument funéraire de l'évêque Giovanni Zanetto - 26 ; mont-de-piété : école vénitienne du XVᵉ siècle, *Le Christ mort* - 74, 250, 337, 341, 376
Trifone, Gabriello - 144
Tura, Cosme - 309
Turner, William Mallord - 278

V

Van Dyck, Antoine - 72, 344
Van Eyck, Jan - 57 ; *Autoportrait*, disparu - 56 ; *La Chasse à la loutre*, disparu - 146 ; *Le Mariage des Arnolfini*, Londres - 208 ; *La Vierge dans une église*, Berlin, 172 ; *Submersion de Pharaon dans la mer Rouge*, disparu - 56
Van Troyen, Jan : gravure d'après Giorgione - (ill. 173) - 284, 304
Van Veerle (collection), Anvers - 309, 334
Varchi, Benedetto - 142
Vasari, Giorgio - 11, 18, 19, 26, 27, 32, 41, 42, 44, 48, 53, 54, 60-69, 90, 96, 98, 109, 125, 129, 181, 262, 267, 268, 271, 283, 286, 296, 303, 305, 309, 311, 315, 318, 334, 341, 346, 365-370 ; *Autoportrait de Giorgione*, xylographie tirée des *Vies* de Vasari, frontispice - 3, 66
Vaticane (bibliothèque) : *Parchemin de Josué* - 146 ; chapelle Sixtine - 177
Vecellio, Cesare - 216, 300
Vecellio, Francesco - 330
Vecellio, Orazio - 54, 160, 175, 301, 367
Vélasquez : *Vénus Rokeby*, Londres - 228
Vendramin, doge Andrea - 27
Vendramin, Andrea (1481-1542) - 161
Vendramin (collection) - (ill. 35) - 69, 71, 206, 319-322

Vendramin, Gabriele - (ill. 101) - 19, 54, 55, 69, 129, 131, 148, 160-175, 188, 298, 300-303, 330, 333, 337, 340, 365, 367, 370, 371
Venier, Zuanantonio - 177, 344, 365
Venise, Biblioteca Marciana - 189 ; Carnet de Michiel, (ill. 26) - 58 ; Bréviaire Grimani - 176 ; Campo SS. Giovanni e Paolo : Verrocchio, *Il Colleone*, (ill. 30) - 27, 64, 66 ; *Chevaux de Saint-Marc* - 162 ; couvent Sant'Antonio à Castello - 177, 182, 301 ; couvent de Santa Chiara, Murano - 178 ; église de San Francesco della Vigna - 189, 318 ; église Saint-Jean-Chrysostome : Sebastiano del Piombo, *Retable de saint Jean Chrysostome*, (ill. 19) - 43, 62, 68, 69, 341, 342, 366, 370 ; église Santa Maria Miracoli - 148 ; église Santa Maria dei Servi : tombe d'Andrea Vendramin - 27 ; Fondaco dei Tedeschi, (ill. 162, 163, 167, 169) - 10, 11, 18, 30, 40-42, 62, 67, 68, 113, 165, 188, 233, 262, 263, 267-271, 275-284, 304-306, 312, 313, 364, 366, 368-371, 375 ; Accademia : Gentile Bellini, *Le Miracle de la Sainte Croix tombée dans le canal San Lorenzo*, (ill. 87) - 137, 161, 193 ; Gentile Bellini, *La Procession sur la place Saint-Marc* - 137 ; Giorgione, *La Tempête*, (ill. 55, 106, 107, 154) - 31, 54, 55, 60, 68, 96, 97, 125, 162 ; 165-171, 174, 247-254, 292, 295, 299, 301, 302, 303, 306, 317, 330, 334, 335, 359, 360, 365, 367, 371 ; Giorgione, *La Vecchia*, (ill. 23, 109, 117) - 11, 55, 78, 172, 174, 193, 194, 217, 346, 367, 371, 376 ; Léonard, *Tête de Christ*, dessin, (ill. 14) - 34, 303 ; Sebastiano del Piombo, *Sacra Conversazione* - 335 ; Loggetta di San Marco - 189 ; Museo Archeologico - 146, 176 ; palais des doges - 41, 53, 177 ; palais Grimani, Santa Maria Formosa, (ill. 110, 115) - 64, 66, 178-181, 249, 318, 328, 330, 367 ; palais Vendramin, Santa Fosca, (ill. 102) - 19, 148, 160-163, 337, 370 ; Palazzo Loredan (Vendramin-Calergi) - 328 ; (autrefois) Titien, *Diligence* - 272, 346 ; Scuola di San Giovanni Evangelista - 161 ; Scuola grande di San Marco : Palma l'Ancien et Pâris Bordone, *Saint Marc, saint Georges et saint Nicolas sauvent*

Venise de la tempête - 64, 68, 69, 341, 366, 368-370 ; Scuola Grande di San Rocco : Giorgione, *Le Christ portant la Croix*, (ill. 1, 15, 31) - 6, 34, 37, 53, 64, 65, 68, 285, 303, 304, 330, 363, 364, 366, 368, 370, 371, 375 ; la Zecca - 189
Venturi, Lionello - 97
Verdizotti, Giovanni Mario, dit Tizianello - 303, 371
Véronèse, Paolo - 78, 313
Verrocchio, Andrea : *Il Colleone*, Venise, (ill. 30) - 27, 64, 66, 368
Vianello, Michele - 55, 56
Vico, Enea - 164
Vienne, Akademie der bildenden Künste : attribué à Titien, *Cupidon dans une loggia* - 86, 226, 308, 331 ; Albertina : Dürer, *Deux Femmes de Venise*, dessin, Vienne, (ill. 133) - 212, 215 ; Kunsthistorisches Museum - 98, 315 ; Antonello da Messina, *Retable de San Cassiano* - 30 ; Giovanni Bellini, *Femme à sa toilette*, Vienne, (ill. 93) - 150, 151 ; Giorgione, *L'Adoration des bergers* (variante de la *Nativité Allendale*), (ill. 28, 29) - 61-63, 295, 296, 376 ; Giorgione, *L'Enfant à la flèche*, (ill. 17, 22) - 36, 39, 50, 57, 58, 285, 300, 365 ; Giorgione, *Trois Philosophes dans un paysage*, (ill. 26, 47-51, 94) - 31, 54, 57, 58, 78, 83, 86, 90, 106, 149, 150, 152-157, 160, 179, 182, 237, 293, 298, 299, 315-317, 364, 370-372, 376 ; Giorgione, *Portrait d'un jeune soldat avec un serviteur (Portrait de Girolamo Marcello ?)*, (ill. 13, 173) - 34, 35, 284, 285, 304, 340, 376 ; Giorgione, *Portrait de femme (Laura)*, (ill. 116, 129, 130, 149) - 34, 40, 68, 78, 192, 193, 237, 240-243, 299, 300, 315, 316, 363, 371, 372, 376 ; d'après Giorgione, *David méditant sur la tête coupée de Goliath* - 313, 371 ; d'après Giorgione, *Portrait d'un jeune garçon avec un casque présumé représenter Francesco Maria Iᵉʳ della Rovere*, (ill. 20, 21) - 46, 47, 49, 314 ; Lanciani, *Le Christ et Marie Madeleine* - 342 ; Teniers, *L'Archiduc Léopold-Guillaume dans sa galerie à Bruxelles*, (ill. 146, 147) - 315 ; Titien, *Le Bravo*, (ill. 37) - 73, 74, 315, 342-344, 372, 376, 377 ; Titien, *La Madone bohémienne* - 86, 333
Vinando, Stefanio - 179, 180
Vittorio, Alessandro - 54
Vitruve - 31, 164, 170
Vittore de Matio - 305, 364

W

Waagen, Gustav Friedrich - 249, 250
Walker, John - 90, 96
Washington, National Gallery of Art : anonyme, *Vénus et Cupidon dans un paysage*, (ill. 76) - 70, 120, 121, 344 ; Giovanni Bellini, *Le Festin des dieux* - 90, 96, 118, 226, 227 ; attribué à Giovanni Bellini, *Orphée* - 117-120, 344, 345 ; attribué à Giovanni Cariani, *Portrait Goldman* - 345 ; Giorgione, *La Sainte Famille (Madone Benson)*, (ill. 56-58, 63) - 62, 99-102, 108, 109, 125, 181, 294 ; Giorgione, *Nativité Allendale*, (ill. 52-54, 64-71) - 12, 31, 62, 90, 92-95, 109-113, 125, 256-258, 293-298 ; attribué à Giorgione, *Portrait de Giovanni Borgherini et son précepteur*, (ill. 89) - 20, 66, 67, 140-142, 144, 145, 254, 314, 315, 367, 370 ; Léonard de Vinci, *Ginevra dei Benci* - 40, 208, 212, 215, 300 ; Lotto, *Le Rêve de la jeune fille* - 79 ; Lotto, couvercle du portrait de Rossi - 302 ; Phillips Collection : école vénitienne, *Le Temps et Orphée* (ou *L'Astrologue*), (ill.73-75) - 119, 120, 345 ; collection particulière : école vénitienne, *Saint Jean Baptiste prêchant dans le désert* - 345, 346
Wilde, Oscar - 207
Wilde, Johannes - (ill. 48) - 86-88, 152, 298, 299
Winckelmann, Johann Joachim - 180
Windsor Castle, Royal Collection : Giorgione, *L'Adoration des bergers*, dessin, (ill. 27) - 59, 294 ; Léonard de Vinci, *Saint Philippe*, étude pour *La Cène*, (ill. 11) - 31, 298 ; *Profil de vieillard entouré de quatre têtes grotesques*, (ill. 12) - 31

Y

Yorkshire, Castle Howard : d'après Giorgione, *Chevalier avec son page* - 346

Z

Zanetti, Anton Maria - (ill. 170, 171) - 42, 268, 280-283, 305, 346
Zuccaro, Federico : d'après Giorgione, *Portrait d'un homme avec un béret rouge à la main*, (ill. 110) - 66, 178-180, 318, 367

Remerciements

L'éditeur exprime toute sa gratitude à Jaynie Anderson, auteur du présent ouvrage, Bernard Turle, traducteur, et Maurice Brock, qui a assuré la mise au point de ce texte pour l'édition française.

Crédits Photographiques

BERGAME : *Accademia Carrara* - 84, 327 ; *coll. particulière* - 322 (photo Scala) ; *coll. Giacomo Suardo* - 322 ; BERLIN : *Staatliche Museen zu Berlin*, Gemäldegalerie - 259, 296 (photo Jörg Anders) ; Küpferstichkabinett - 179, 318 ; Skulpturensammlung - 121, 196 ; BERWICK : *Attingham Park* - 323 ; BIRMINGHAM : *Barber Institute of Fine Arts* - 227 ; BOSTON : *Isabella Stewart Gardner Museum* - 323 ; BRÊME : *Kunsthalle* - 137, 230 ; BRESCIA : *Pinacoteca civica Tosio Martinengo* - 215 ; BRUNSWICK : *Herzog Anton Ulrich-Museum* - 67, 306 ; 13 (photo B.P. Kelser) ; BUDAPEST : *Szépművészeti Múzeum* - 136, 139, 255, 307, 323, 324 ; CASTELFRANCO : *Casa Marta Pellizzari* - 324 (photo Scala) ; *cathédrale San Liberale* - 133, 292 (photo Osvaldo Böhm) ; CHICAGO : *Art Institute* - 240, 316 (©1995, don de Mme Charles L. Hutchinson) ; DETROIT : *Institute of Arts* - 326 (by courtesy of the Detroit Institute of Arts) ; DOUAI : *musée de Douai* - 156 ; DRESDE : *Staatliche Kunstsammlungen Dresden*, Gemäldegalerie - 218, 219, 220, 221, 307 ; DUBLIN : *National Gallery of Ireland* - 316 (by courtesy of the National Gallery of Ireland) ; ÉDIMBOURG : *National Galleries of Scotland* - 309 ; *palais de Holyrood* - 310 ; FLORENCE : *coll. particulière* - 326 ; *musée des Offices* - 14, 24, 29, 291 ; 25, 28 (photo Serge Domingie) ; 326 (photo Scala) ; *palais Pitti* - 33, 298 ; 166, 167 (photo Serge Domingie) ; 118 (photo Laboratorio di Restauro della SABS di Firenze) ; FRANCFORT : *Städelsches Kunstinstitut* - 214 (photo Ursula Edelman) ; GLASGOW : *Corporation Art Gallery and Museum* - 84, 85, 327 (photo National Gallery Photograph) ; HAMPTON COURT : *coll. de Sa Majesté la Reine Elizabeth II* - 309, 327 ; HELSINSKI : *musée des Arts étrangers* - 216 ; HOUSTON : *Sarah Campbell Blaffer Foundation* - 328 (photo Hickey-Robertson) ; KINGSTON LACY : *National Trust* - 122, 123, 328 (photo Christopher Hurst) ; 328 (photo Courtaud Institute of Art) ; 123 (photo Hamilton Kerr Institute, Cambridge) ; LONDRES : *archives BBC* - 262, 263 ; *British Museum* - 38, 71, 319, 320, 322 ; *coll. Nicholas Spencer* - 331 ; *coll. particulière* - 149, 330 ; 317 (photo Sotheby's) ; *National Gallery* - 160, 183, 57, 104, 293, 301, 330 (National Gallery Photograph) ; 331 (prêt du Victoria and Albert Museum depuis 1900) ; *National Portrait Gallery* - 247 ; 262 (photo T.A. et J. Green) ; *Sir John Soane's Museum* - 277 (by courtesy of the Trustees of Sir John Soane's Museum) ; *Victoria & Albert Museum* - 56 ; MADRID : *musée du Prado* - 241, 315, 331 (©musée du Prado, droits réservés, reproduction partielle ou totale interdite) ; MALIBU : *The J. Paul Getty Museum* - Painting Conservation Department, 116 (appareil photographique utilisé : Hamamatsu C-1000-03 avec filtre Oriel 58045) ; 245 (Getty Center Photostudy Collection, archives Pellicioli) ; MILAN : *coll. Mattioli* - 333 ; *Civiche Raccolte Archeologiche e Numismatiche*, Castello Sforzesco, Gabinetto Numismatico - 145 ; *Museo Poldi-Pezzoli* - 333 ; MONTAGNANA : *cathédrale* - 333 ; MOSCOU : *musée Pouchkine* - 40 ; MUNICH : *Bayerische Staatsgemäldesammlungen*, Alte Pinakothek - 205, 334 ; NEW YORK : *archives Duveen* - 100 ; *coll. Frick* - 158, 201 ; *coll. Seiden et de Cuevas* - 334 ; *coll. Suida-Manning* - 311, 317 ; *Knœdler's Gallery* - 311 ; *Metropolitan Museum of Art* - 143, 229 (©1996 by Metropolitain Museum of Art) ; Fletcher Fund - 30 ; Rogers Fund - 311 ; OXFORD : *Ashmolean Museum* - 205, 334, 335 ; *Bodleian Library* - 154 ; PADOUE : *Museo Civico* - 79, 335 ; *Scuola del Santo* - 272, 273, 274 ; PARIS : *musée du Louvre* - 76, 77, 308 ; 66 (©photo RMN, Jean Schormans) ; PASADENA : *Fondation Norton Simon* - 335 (photo Osvaldo Böhm) ; PRINCETON : *coll. Barbara Piasecka Johnson* - 337 ; *Princeton University Art Museum* - 337 ; RALEIGH : *North Carolina Museum of Art* - 337 (prêt de la fondation Samuel H. Kress depuis 1961) ; ROME : *Biblioteca Hertziana* - 280, 281 ; *galerie Borghèse* - 232, 340 (photo Scala) ; *musée du Palazzo Venezia* - 340 ; ROTTERDAM : *musée Boymans-van Beuningen* - 107, 301 ; SAINT-PÉTERSBOURG : *musée de l'Ermitage* - 80, 197, 198, 199, 213, 292, 341 ; SALTWOOD CASTLE : Saltwood Heritage foundation - 279, 312 ; SAN DIEGO : *San Diego Museum of Art* - 115, 297 (don de Anne R. et Amy Putnam) ; 114 (photo San Diego Museum of Art) ; STOCKHOLM : *Statens Konstmuseer - Nationalmuseum* - 346 (photo Statens Konstmuseer) ; TRÉVISE : *mont-de-piété* - 341 ; VENISE : *Accademia* - 36, 37, 138, 173, 301, 302 ; 169 (photo Osvaldo Böhm) ; 55 (photo Cameraphoto) ; *Archivio della Soprintendenza dei Monumenti* - 271 ; *bibliothèque de l'Ospedale Civile* - 341 ; *église Saint-Jean-Chrysostome* - 43, 341 (photo Osvaldo Böhm) ; *Galleria Franchetti de la Ca' d'Oro* - 269, 283, 304 (photo Osvaldo Böhm) ; *Osvaldo Böhm* - 161, 181, 188, 189 ; *Pinacoteca Querini-Stampalia* - 319 ; *Scuola Grande di San Rocco* - 6, 65 ; 37, 303 (photo Osvaldo Böhm) ; VIENNE : *Akademie der bildenden Künste* - 342 ; *Albertina Graphische Sammlung* - 215 ; *Kunsthistorisches Museum* - 35, 39, 46, 47, 50, 61, 63, 73, 89, 91, 151, 204, 208, 238, 239, 295, 298, 299, 300, 304, 313, 314, 315, 342 (photo Kunsthistorisches Museum) ; 87, 88 (Archivphoto) ; WASHINGTON : *coll. Phillips* - 119, 120 (photo Phillips Collection) ; *coll. particulière* - 345 (photo Piero Corsini inc.) ; *National Gallery of Art* - 142, 260, 294, 314, 344 (photo National Gallery of Art) ; 108, 110, 111, 112 (images obtenues grâce à une camera offerte à la National Gallery of Art par Eastman Kodak) ; 92, 93, 94-95, 101, 121, 294, 344 (©1996 Board of Trustees, coll. Samuel H. Kress) ; 344 (coll. Widener) ; 141 (don de Michael Straight) ; WINDSOR : *Royal Collection* - 34, 59, 294 (©Her Majesty Queen Elizabeth II) ; YORKSHIRE : *Castle Howard* - 346.

Achevé d'imprimer sur les presses
de I.G. Castuera, S.A. à Pampelune, le 10 octobre 1996.
Photogravure : Prodima S.A. à Bilbao.
Photocomposition : Léo Thieck à Paris.
Dépôt légal : 4e trimestre 1996
ISBN : 2-909752-11-9

BRITISH MUSEUM
WITHDRAWN
1997
DEPARTMENT OF
PRINTS AND DRA